KB144850

표암 강세황 회화 연구

표암 강세황 회화 연구

변영섭 지음

사회평론

표암 강세황 회화 연구(개정판)

2016년 4월 10일 초판 1쇄 인쇄
2016년 4월 20일 초판 1쇄 발행

지은이 변영섭
펴낸이 윤철호·김천희
펴낸곳 (주)사회평론아카데미

편집 고인욱·고하영
본문·표지 디자인 김진운
마케팅 박소영·정세림

등록번호 2013-000247(2013년 8월 23일)
전화 02-2191-1133
팩스 02-326-1626
주소 03978 서울특별시 마포구 월드컵북로12길 17(1층)

ISBN 979-11-85617-69-5 93650

책머리에

『표암 강세황 회화 연구』의 새로운 출간을 앞두고 감사의 마음이 앞섭니다.

1988년 일지사에서 처음 책이 나온 뒤, 한 번 인쇄를 더 하였으나 절판되고 여러 해가 지났습니다. 관심 있는 분들이 강세황 관련 자료를 찾으면서 불편을 겪는다는 소식을 들으면서 명색이 표암 전공자로서 부담을 느껴 오던 터였습니다.

마침 수월찮은 출판을 결정해 주신 사회평론 관계자분들 덕분에 이 책이 새로운 모습으로 세상에 나올 수 있게 되니 감회가 없을 수 없습니다. 애초에 『표암 강세황 회화 연구』는 자료적 성격에도 의미를 둔 책이었습니다. 40여 년 전 학위논문에 필요한 자료를 모으면서 겪은 어려움 때문에 기왕에 정리한 자료들을 여러 연구자들과 공유하고자 마음먹었습니다. 당시 강세황 관련 자료들을 가능한 널리 찾아내고 문헌들을 읽을 수 있었던 것은 공부하는 사람으로서 행운이었습니다. 다양한 자료들 덕에 그의 생애와 작품세계를 실증적으로 파악할 수 있었습니다. 그러면서 이들 자료를 꼼꼼히 챙기고 정리하는 작업이 유의미하다고 생각하였습니다.

무엇보다 『표암유고(豹菴遺稿)』를 비롯한 문헌기록이나 작품에 적힌 화제(畵題), 서화평(書畵評) 등 모든 한문 사료들은 고(故) 청명(靑溟) 임창순(任昌淳) 선생님께서 일일이 읽고 해석해 주신 것이기에 연구자들이 두고두고 참고할 만한 자료들이 아닌가 합니다. 이 점은 책을 새로 내면서 굳이 밝

혀 두고 싶은 대목입니다.

　이제는 학계와 일반에 이름이 익히 알려진 인물, 표암(豹菴) 강세황(姜世晃, 1713~1791)은 조선 후기 대표적인 문인화가입니다. 시서화(詩書畵) 삼절로 많은 작품을 남겼고, 안목이 높고 서화이론에 밝아 많은 작품에 서화평을 썼습니다. 남종문인화의 토착화, 진경산수화의 유행, 풍속화의 풍미, 서양화풍의 수용 등 조선 후기 화단의 새로운 경향에 두루 관여하고 다양한 인물들과 교유하면서 당시 문예계에 깊은 영향을 미쳤습니다. 후대 화원화가 단원(檀園) 김홍도(金弘道)와 문인화가 자하(紫霞) 신위(申緯)의 스승으로도 유명합니다. 그에게 붙여진 "예원(藝苑)의 총수(總帥)"라는 호칭이 허명이 아닙니다.

　조선시대로부터 몇 백 년이 흐른 지금 강세황 같은 문인화가를 다시 조명하는 이유가 무엇일까요. 업적이 많고 시대를 대표하는 훌륭한 사람들을 돌아보는 이유가 여러 가지 있겠습니다. 기본적으로 '과거를 앎으로써 현재를 알고 미래를 바라볼 수 있는' 역사공부의 목적이 그대로 해당됩니다. 인간의 예술활동을 통해 역사를 이해한다는 점에서 미술사도 예외가 아닙니다. 강세황을 주목할 여러 이유 가운데 무엇보다 그가 일생 '속기(俗氣) 없는 서화'의 길을 추구하였다는 점이 중요합니다. 그것은 본질적으로 '동아시아 문예의 보편성'을 실천하려고 노력하였다는 것을 의미합니다. 그는 자신이 터득한 문인화 정신을 다양한 작품에 담아냄으로써 이른바 한국적 문인화의 새로운 차원을 열 수 있었습니다. 그가 이룩한 담담하며 맑은 작품세계가 사의성(寫意性)과 한국성(韓國性)을 아우른 한국적 문인화의 경지를 잘 보여 줍니다. 요컨대 강세황은 동아시아 문예정신의 보편성과 조선 후기 시대적 특수성을 동시에 지닌 대표적 인물입니다. 그러한 관점에서 문인화를 본다면 강세황의 서화세계는 물론 조선 후기 화단의 실상에 한결 가깝게 다가가지 않을까 합니다.

　첫 책이 나온 이후 지속적으로 강세황 작품세계를 들여다보면서 문인화가 가진 의미를 천착하게 되었습니다. 그를 통해 시작된 질문이 문인화 전반으로 넓혀진 것입니다. 문인화란 무엇인가, 문인들이 왜 그림을 그렸는가,

시서화(詩書畵)를 왜 필수교양으로 삼았는가, 왜 그들은 속기(俗氣) 없는 서화를 추구하였는가…… 등 문예정신의 본질에 대해 물었습니다. 그 답으로 동아시아 문인정신의 '보편성'에 주목하게 되었습니다.

강세황이 서화작품을 창작하거나 감상할 때 시종일관 추구했던 '속기(俗氣) 없는' 경지는 탈속(脫俗)·은일(隱逸)정신, 소요유(逍遙遊)·와유(臥遊), 사의(寫意)·여백(餘白), 담박(淡泊)·소쇄(瀟灑), 담담하고 고요함〔寂靜〕 등 바로 동아시아 문예의 이상(理想)가치를 목적으로 하는 것이었습니다. 그러니까 여기에서 강조하고 싶은 것은 문인화가 정신성을 기반으로 하기 때문에 각 지역이나 시대, 작가 개인의 특수성 저변에는 이상가치를 지향하는 동아시아 문예의 보편성이 흐르고 있다는 사실입니다. 마치 유(儒)·불(佛)·선(仙) 삼교가 동아시아의 보편사상으로 이해되는 것과 같습니다. 중국 문인화를 수용한다 할 때 그림의 외형을 따르는 것만을 의미하지 않으며 그렇게 될 수도 없습니다. 무엇보다 시서화의 정신과 가치 같은 본질적인 것을 터득해야 가능한 일이므로 작가가 추구하는 사상이나 가치의 문제가 핵심입니다. 그 때문에 문인들의 그림을 읽으려 할〔讀畵〕 때 동아시아 문예정신의 보편성을 간과하고는 제대로 된 문인화 이해라고 하기 힘듭니다.

강세황이 여러 시대와 공간을 관통하는 동아시아 시서화 정신의 보편성을 몸소 구현한 대표적인 문인화가라는 사실은 지난 시대의 의미를 대변해 주는 데 그치지 않고 여전히 현재적 생명력을 가진다는 점도 생각해 볼 수 있습니다. 다시 말해 사의(寫意)를 중시하는 문인화의 가치가 현재와 미래에도 유효할 것으로 전망할 수 있습니다.

서화의 본질은 이상(理想)적 보편가치를 추구하며 예술을 통해 참〔眞〕, 진리(眞理)에 이르고자 하는 뜻〔意〕을 그리는 것〔寫意〕에 있습니다. 누구나 물질적으로나 인격적으로 지금보다 나은 상태를 희망합니다. 특히 끊임없이 오욕칠정(五慾七情)으로 출렁이는 차원 저 너머 진정 자유롭고 평화로우며 고상한 경지가 과거 많은 문인들의 보편적 지향점이었습니다. 세속적 일상을 살면서 한가하고 맑은 풍류를 꿈꾸고 탈속적 가치를 희구한 문인들이 이른바 '시중은일(市中隱逸)'을 실천하였습니다. 시대를 막론하고 진정한 인간

의 길을 향한 노력과 맑고 평온한 즐거움을 누리고자 하는 이상(理想)과 가치는 다르지 않습니다.

요컨대 문화의 시대에 들어선 오늘날 인류가 지향하는 문화(文化)의 본질과 과거 문인들이 추구하던 가치가 같은 방향이 아닌가 합니다. 사람다운 사람, 고결한 정신, 맑고 시원함, 유유자적, 즉 지성, 자유, 평화 같은 높은 이상적 가치를 추구하는 것이 공통입니다. 질적(質的)으로 나아지고자 하는 방향성이야말로 향상을 목적으로 하는 인간 불변의 보편성입니다. 그 때문에 '사의'정신에서 강세황을 포함한 대표적인 문인화가들의 현재성을 찾을 수 있다고 봅니다. 그리고 대개의 한국적인 작품들이 그러하듯이 강세황의 작품세계가 '고요한 맑음 은은한 투명성'을 생명으로 하는 한국적 미감을 체화하고 있다는 점도 주목할 부분입니다.

또한 문화는 창의성이 지탱합니다. 시대는 달라도 인간의 모든 문화적·창조적 활동에 '이해력에서 창의력이 나온다'는 원리가 공통으로 적용됩니다. 과거 문인들이 사의정신을 체득하고 자기 개성을 담아 그림을 그려 내는 과정이 곧 창의성의 발현입니다.

시서화 삼절이라 기록된 사람은 적지 않으나 실제 작품으로 입증되는 경우는 흔치 않습니다. 서양에는 그런 문화가 없었으며 동아시아를 통틀어도 귀한 예입니다. 삼절의 안목과 감성을 두루 갖춘 강세황이 전인적(全人的)인 문화인(文化人)의 한 전형이라는 방면에서도 주목받게 될 것입니다. 그는 이른바 '생활이 예술'이고 '예술이 생활'인 삶을 살았기에 문화인들이 그리는 생생한 역할모델이라고 할 수 있습니다.

이 책이 새로 생명을 얻은 의미가 언제든 강세황에 대한 새로운 해석을 기다리는 데에 있다고 하겠습니다. 그로 인해 조선 후기 문인들의 문예활동에 대한 해석도 더욱 다양하고 새로워지기를 기대합니다.

이 책의 대부분 내용은 초판 그대로 두고, 생애와 작품 목록을 보완하고 그동안의 학술적 연구성과를 언급하는 데 그쳤습니다. 이 책이 다시 나오기까지 여러 절차를 챙겨 주신 사회평론아카데미 김천희 대표님, 편집과 교정을 살펴주신 고인욱 위원님을 비롯한 여러 분들의 노고에 감사합니다. 아

울러 한문투성이 원고를 입력하고 교정 보고 도판을 바꾸는 힘든 작업을 마다않고 수고해 준 이은하 박사, 고 지용환 군, 김취정 박사, 함은혜, 최혜인, 홍혜림 제군에게 고마움을 전합니다. 특별히 안산시사를 출간할 때 만난 인연으로 이렇게 길고 오타가 많았던 원고를 몇 번씩 교정 보고 또 안산 관련 새로운 정보를 제공해 준 성호기념관 이우석 선생님과 정은란 선생님께 감사드립니다.

　지난날 처음 책으로 나올 때까지 수많은 분들의 도움으로 가능하였듯이 모든 좋은 인연 덕분에 이 책이 새롭게 태어납니다. 고맙습니다.

<div align="right">

2016년 4월 이산서실(怡山書室)에서

변영섭

</div>

차례

머리말

I

서언

표암(豹菴) 강세황(姜世晃, 1713~1791)은 잘 알려져 있는 바와 같이 18세기에 활약했던 대표적 문인화가(文人畫家)이다.[1] 그는 팽배한 자아인식의 토대위에 우리 자신에 관한 것을 추구하던 당시의 학문적, 예술적 분위기 속에서자신을 키웠던 시(詩)·서(書)·화(畫) 삼절(三絶)의 예술가였던 것이다. 특히화풍적인 면에서는 남종화(南宗畫)의 토대를 굳혔으며 또 새로이 들어온 서양화법(西洋畫法)을 수용하는 등 진보적 면모를 보였던 뛰어난 창의력의 인물이기도 했다. 뿐만 아니라 김홍도(金弘道)를 비롯한 당시의 여러 화가들에게 중요한 영향을 미쳤으며, 화평(畫評)을 통하여 개척자적이고 독특한 위치를 차지한 평론가로서도 주목된다. 이러한 몇 가지 점에서 볼 때 강세황이우리나라, 특히 조선 후기 회화사에서 차지하는 비중이 지대함을 누구도 부인할 수 없다.

1 　姜世晃이 활동하던 18세기는 문예중흥을 도모하던 英·正祖의 재위 연간으로 민족문화와 미술이발전하여 그 부흥기라고 인정되는 시기이다. 또 17·18세기는 정치·경제·사회의 여러 변화에따르는 갖가지 모순이 나타나고 이에 대응하기 위하여 학문적인 반성이 촉구되었다. 이에 따라새로운 학풍으로서 사회적 현실 문제에 기반을 둔 실학이 발전하였으며, 실학에 집약된 여러 국면들은 미술을 포함한 조선 후기의 문화 전반에서도 간취된다. 더욱이 北京을 왕래한 使行員들과 淸朝 문화에 적극적인 관심을 가졌던 北學派들을 통하여 당시 청의 문화와 청에 들어와 있던서양 문물의 유입은 후기 미술 발전에 커다란 자극이 되었다. 安輝濬(1975), 「美術의 새 傾向」,『韓國史』제14권(서울, 국사편찬위원회), p. 417; 安輝濬(1977), 「朝鮮王朝後期繪畫의 新動向」,『考古美術』제134권, p. 8; 李基白(1978), 『韓國史新論』(서울: 一潮閣), p. 277 참고.

일반적으로 조선 후기의 회화사적 특징은 "새로운 화법의 전개와 새로운 회화관의 탄생"으로 집약되며, 그 새 동향은 남종문인화(南宗文人畫)의 본격적인 유행, 진경산수화(眞景山水畫)의 발전, 풍속화의 풍미, 그리고 서양 화법의 유입을 들 수 있다.[2]

그런데 바로 강세황은 화가로서 자신이 직접 그리거나, 다른 작가의 작품에 화평을 쓰는 형태로서 위의 네 가지 조류에 모두 깊이 관여하였던 것이다. 이처럼 독특하고 중요한 성격을 가진 그에 대하여 고찰하는 것이 회화사적으로 충분한 의미가 부여됨은 물론이다. 더구나 당시 화단의 지도적인 위치에서 이른바 "예원(藝苑)의 총수(總帥)"로서 영향력을 발휘하였다고 평가되고 있으니, 과연 어떠한 상황이었는지 구체적인 사실에 근거하여 종합적이고 실증적인 분석이 필요하다.

그러나 그에 대한 연구는 현재까지 초보적인 단계이며, 회화사상(繪畫史上) 그의 주요 업적이나 비중이 언급되어 온 것에 반하여, 그의 화풍상의 특징과 변천, 그리고 그 배경의 제반 요소들에 대한 체계적인 구명은 아직 과제로 남아 있다.[3]

한 사람의 작가 중심 연구는 골똘한 나머지 사실 이상으로 과대 평가되거나 의도적인 해석이 가해지는 위험과 그 시대에 대하여 전반적인 이해 부족이라는 결함이 있기 쉽다. 그러나 대표적인 문인화가로서 그에 대한 합리적인 이해가 곧 당시 화단을 파악함에 있어서 기본적이고 필수적인 작업이 되리라고 믿는다.

2 李東洲(1972), 『韓國繪畫小史』(서울: 瑞文堂), p. 159; 安輝濬(1980), 『韓國繪畫史』(一志社), p. 212 참고.

3 지금까지 강세황에 관한 연구는 단편적이거나 부분적으로 다루어졌다. 발표 시기 순으로 보면 다음과 같다.
 崔淳雨(1970), 「豹菴 姜世晃」, 『박물관 뉴우스』 제2호.
 崔淳雨(1971), 「姜豹菴」, 『考古美術』 제110권, pp. 8~10.
 Susan Cox(1973), "An Unusual Album by a Korean Painter Kang Se-Whang", *Oriental Art*, Vol XIX, No.2, Summer, 1973, pp. 157~68.
 金瓜丁(1976), 「姜豹菴自叙傳」, 「姜豹菴傳」, 『讀書新聞』 제279~283·285호.
 裵貞龍(1978), 「豹菴姜世晃의 山水畫 硏究」, 『考古美術』 제138·139권, pp. 143~51.
 金敬子(1983), 「豹菴姜世晃硏究」, 梨花女子大學校 大學院 碩士論文(미간행).

그에 대한 자료는 비교적 풍부하다. 특히 문헌자료로서, 1979년에 『표암유고(豹菴遺稿)』가 간행됨으로써 그의 생애와 교유관계, 서화론 등을 알 수 있어서 그의 연구에 커다란 이점이 되며, 그 주변 인물들의 문집과 기록들도 적지 않게 도움이 된다. 또 그가 회화 수업을 한 교과서로서 화보류(畫譜類)가 중요한데, 잘 알려진 『십죽재화보(十竹齋畫譜)』, 『개자원화전(芥子園畫傳)』, 『고씨화보(顧氏畫譜)』 외에 『당시화보(唐詩畫譜)』가 이번 기회에 새로 밝혀졌다.^{참고도판 4} 작품은 편년 자료를 포함하여 상당수가 현존한다.^{부록 표 3·4} 그만의 독특한 자료로서 자화상과 함께 초상화가 8폭이나 된다. 또한 그가 화평이나 제발(題跋)을 쓴 여러 작가의 작품이 남아 있어서 대단히 중요하다.

시·서·화 삼절이라 불리는 그에 대한 종합적이고 보다 완전한 이해를 위해서는 마땅히 그의 모든 예술 세계를 살펴보아야 하겠다. 그러나 그 가운데 가장 두드러진 비중을 갖는 회화 활동에 중점을 두었으며, 따라서 시는 그의 생애나 서·화에 관계되는 범위에서 그 내용에만 유의하였다.

현재 조사 가능했던 문헌자료와 작품들을 중심으로 그의 생애와 작품 세계, 그리고 화단과의 관계 및 회화사적 의의 등을 파악해 보고자 한다. 작품은 그의 주요 두 화목(畫目)인 산수(山水)와 화훼(花卉)로 나누고, 각기 시기별 화풍의 특징을 찾아 보겠다. 또 그의 회화와 직결되어 있는 글씨에 관해서도 간략하게 살펴보겠다. 이러한 작업의 결과로 얻어진 내용을 기준으로 할 때 지금까지 피상적으로 인식되어 온 사실들의 검토가 가능해진다. 즉, 그의 대표작으로 유명한 〈벽오청서도(碧梧淸暑圖)〉, 『송도기행첩(松都紀行帖)』의 제작 시기와 성격, 또 그의 필치로 알려진 〈맹호도(猛虎圖)〉의 소나무 문제 등이 그 예가 된다. 그리고 그가 남긴 많은 화평을 통하여 그의 화론은 물론 회화적인 교유 관계를 상당 부분 구체적으로 밝힐 수 있다. 그 외에도 그와 관련하여 회화사에서 탐구되어야 할 크고 작은 문제들—화론(畫論)·화평, 서양화, 진경산수의 개념, 사군자, 판각화(版刻畫) 등—이 제기되어 앞으로의 연구과제를 제시한다.

또 하나, 그가 서·화의 정통에 대한 관심 속에서 진취적이고 선구자적인 성향을 나타냄으로써, 실제로 그 자신이 실학·서학 등 신학풍 자체의 주

역은 아니었음에 비추어, 당시의 새 사조 속에서의 문인 사대부 화가로서 그의 성격은 어떤 것이었는가 하는 의문이 생긴다. 이것은 그 자신을 포함한 당대의 문인들의 일반적인 문제이기도 하여 주시되는 점이다.

이 책은 구체적인 사실을 근거로 화가 강세황에 대한 보다 실증적인 이해를 목적으로 하였다. 그리고 궁극적으로 그가 진정 추구했던 회화의 세계, 또 그 가치와 의미는 어떠한 것이었는가 하는 문제의 관점에서 살펴보고자 한다.

II

강세황의 생애와 교유 관계

1. 생애

한 인물을 구체적으로 이해하기 위해서는 먼저 그의 생애를 살펴보는 것이 필요하다. 문인화가(文人畫家)로서의 강세황(姜世晃, 1713~1791)의 경우도 예외가 아니다. 그의 생애는 수년 전에 발견된 『표암유고(豹菴遺稿)』가 간행됨으로써 종래와 달리 훨씬 분명하게 밝힐 수 있게 되었다.^{부록 표 2 1} 이와 관련하여 기본이 되는 것으로 그 자신이 54세 때(1766년) 쓴 『표옹자지(豹翁自誌)』와 그의 넷째아들 빈(儐)이 쓴 「선고정헌대부한성부판윤겸지의금부사오위도총부도총관부군행장(先考正憲大夫漢城府判尹兼知義禁府事五衛都摠府都摠管府君行狀, 이하「표암행장」이라 함)」 초고(草稿), 정원용(鄭元容, 1783~1873)의 『경산집(經山集)』 제19권 소재(所載)「시장(諡狀)」이 있다. 그리고 1784년에 윤영조(尹榮祖, 1708~?)가 쓴 「입기사서(入耆社序)」, 강세황의 「망실공인

1 姜世晃(正祖 16, 1792), 『豹菴遺稿』, 古典資料叢書 第二輯, 城南: 韓國精神文化硏究院, 影印本, 1979. 姜世晃의 넷째아들 儐이 그가 죽은 다음해(1792)에 가능한 자료를 모아 만든 것이다. 1979년에 영인 긴행할 때 『豹翁自誌』, 「豹菴行狀」, 「諡狀」, 「豹菴姜判尹三世入耆社序」를 함께 수록했다. 儐이 쓴 '行狀'에 詩文散稿 5권을 정리하여 보관한다고 하였는데 현재에는 '序' 부분을 「豹菴稿卷之四」(p. 233)라고 하여 전체 6권으로 되어 있다.

유씨행장(亡室恭人柳氏行狀)」, 「문안공신도비(文安公神道碑)」 등이 중요하며, 그 외 「망실유씨묘지명(亡室柳氏墓誌銘)」, 「해암유공행장(海巖柳公行狀)」 등 여러 기록들이 참고가 된다.

이와 같은 자료들을 통하여 그의 집안과 경력을 살펴보고 중요한 사실 들을 중심으로 그의 생애를 파악해 보려고 한다.**부록 표 1**

1) 가문

그의 가문(家門)은 전형적인 사대부 집안이었다. 특히 3대(代)가 이어서 기 로사(耆老社)에 들어간 사실은 중요하다. 그것은 윤영조가 「표암강판윤삼세 입기사서(豹菴姜判尹三世入耆社序)」에서,

> 국초에 耆老所를 창설한 이래로 그 題名案을 보면 2·3代가 계속하여 들어간 사람이 360여 년간에 한두 가문에 불과하였다. 대체로 그 규정이 문관으로서 나이 70, 지위가 正卿이 아닌 사람은 들어가는 것이 허락되지 않았다. 3·4代 또는 6·7代가 모두 문과에 오르고 대대로 卿相에 오른 사람은 간혹 있지만, 다만 연령을 70 이상 누린 사람은 매우 적다. 그러므로 3·4代가 계속하여 耆 社에 들어가는 것은 정말 드문 일이다.[2]

라고 말한 대로 상당히 드물고 영광스러운 일이다. 이 일로 해서 '삼세기영 지가(三世耆英之家)'**참고도판 1**라고 불리기도 하며, 강세황 자신은 '三世耆英'이 라는 도장을 사용하기도 하여 이에 대한 그의 긍지를 엿볼 수 있다.[3] 실로 3

2 『豹菴遺稿』, p. 537. "自夫國初刱設耆老所以來, 按其題名案, 能數三世相繼入者, 迨三百六十餘年 間, 不過一二家也. 盖其規, 非文官年七十, 位正卿者, 不許入. 故人之三四代, 六七代, 俱登龍榜, 世 躋卿相者, 間或有之, 而獨世享稀年者, 甚尠也, 則能三四代續而入耆社者, 空谷絕邅也."

3 '三世耆英'이란 3대 계속해서 耆老社에 들어갔기 때문에 붙여진 이름이다. 秋史 金正喜 (1786~1856)가 '三世耆英之家'라고 써 준 글씨가 알려져 있다. 『古書畵展示會圖錄』(1971, 明東 畵廊), 도판 55 참고. 후에 원본에서 집자하여 '耆英世家'라는 현판을 만들었다. '三'자·'之'자가 빠진 것은 三代耆英이 아니었기 때문이라는 설명이 있는데 잘못이다.

참고도판 1 金正喜,
〈三世耆英之家〉,
20×137cm,
개인 소장

대가 기로사에 들어간 사실은 그의 가문의 자랑이며 특색이다. 물론 짧은 시일 안에 이루어진 일이 아니고 학문과 장수 집안으로서 대대로 그 바탕이 마련되었던 것이다.

고조(高祖) 운상(雲祥, 1526~1587)은 자(字) 응택(應澤), 호(號) 이지당(二芝堂)이며 효행으로 정려(旌閭)를 짓고 영의정에 증직되었다. 증조(曾祖) 주(籒, 1566~1650)는 자 사고(師古), 호 죽창(竹窓)이고 문장을 잘하였다. 선조(宣祖) 때 문과에 합격하여 홍문관, 삼사(三司), 이조정랑을 거쳐 나이가 80이 되었을 때 관계(官階)가 첨지중추부사(僉知中樞府事)에 이르렀다. 좌의정에 증직되었고 문집으로 『죽창집(竹窓集)』을 남겼다. 조부 백년(柏年, 1603~1681)은 자 숙구(叔久), 호 설봉(雪峯)·한계(閑溪)라 하였고 덕과 문장이 훌륭하였다. 판중추부사(判中樞府事)에 이르고 영의정에 증직되었으며 청백리에 뽑혔다. 문집과 저서 『한계만록(閑溪漫錄)』이 있다. 시호(諡號)는 문정(文貞)이다. 특히 현종(顯宗) 14 '계축'년(癸丑年, 1673) 71세 때 참판으로서 기로사 유사(有司)의 일을 보았다. 이 사실은 후일에 강세황 역시 71세가 되었을 때 마침 '계묘'년(癸卯年, 1783)이었는데 정조(正祖)가, "할아버지와 손자가 71세가 되는 해가 모두 '계(癸)'자가 들어 있는 해이니 우연한 일이 아니다."[4] 하고 그를 기로사에 들어가도록 허락한 일과 인연이 깊다.

그의 아버지 현(鋧, 1650~1733)은 자 자정(子精), 호 백각(白閣), 시호는 문안(文安)이다.[5] 그에 관해서는 「문안공신도비」에 자세히 적혀 있다.[6] 그

4 『豹菴遺稿』, p. 501. "文貞公在顯宗癸丑, 年爲七十一, 由亞卿陞資, 命察耆堂有司任, 盖優老特恩也, 上請國朝寶鑑, 拈此段, 敎曰, 此宰臣祖孫七十一歲, 同在癸年, 事不偶爾, 特付知事, 許入耆社."

5 편자 미상(19C), 『東國諡號』(奎章閣 도서 7041. V2). 文敏·文安·章僖 중에서 文安(敏而好學曰文, 和好不爭曰安)에 낙점되었다.

는 어려서부터 총명하여 7세에 문장을 지을 줄 알았다. 37세 때 부수찬(副修撰)이 되어 강관(講官)으로서 숙종(肅宗) 앞에서 『주역』을 강의했는데 소신껏 정성스럽게 하여 인정을 받았다. 신사년(1701)에 인현왕후(仁顯王后) 고부(告訃) 정사(正使)로 연경(燕京)에 갔었고 두 차례 중국사신을 맞이하는 임무를 맡았다. 특히 기해년(1719) 70세로 기사(耆社)에 참여했다. 이때 숙종은 태조(太祖) 때의 고사(故事)를 모방하여 친히 기사에 들어가서 연회를 베풀고 영수각(靈壽閣)을 창건하였는데 그는 이를 주관하는 당상관(堂上官)으로 숭록대부(崇祿大夫)에 승진되었다. 늙었음을 이유로 10번이나 은퇴를 청하였으나 허락되지 않았다. 계축년(1733) 둘째 자부(子婦)의 장지를 보러 진천(鎭川)에 갔다가 병을 얻어 그해 8월 7일 84세로 별세하였다.

그런데 뒤에 다시 살펴보겠지만 강세황 51세 계미년(1763), 61세 계사년(1773) 영조(英祖)가 그를 배려하여, 절필(絶筆)과 벼슬길에 이르게 된 두 번의 일은 그가 71세 때인 계묘년(1783)에 기로사에 들어갔던 일과 함께, 그의 집안이 그 선조들과 임금과의 두터운 관계로 후대에 얼마나 배려를 받았는가를 보여 주는 좋은 예가 된다.

즉 그가 51세 되던 계미년에 둘째아들 완(俒)이 과거에 합격하였다. 영조는 옛 신하〔覞〕가 지극히 충성하였던 것을 생각하고 숙종이 그를 특별히 대우하였던 것을 추모하여 강세황의 백형(伯兄) 세윤(世胤)의 벼슬을 회복하기를 명령하였다.[7] 특히 영조가 강세황이 서화(書畫)를 잘한다는 얘기를 듣고 자상하게 배려하여 옹호하였던 일은 그의 절필에 직접적인 계기가 되었다. 이 일은 뒤에 다시 보아야 하므로 생략한다.

또 계사년(1773) 61세 봄에 영조가 양로연(養老宴)을 거행하였다. 이때 맏아들 인(俒)이 주서(注書)로 임금을 모셨다. 영조는 숙종이 기해년(1719)에

6　「文安公神道碑」의 내용은 『豹菴遺稿』, pp. 395~409에 실려 있다.

7　世胤(1684~1741)은 강세황의 맏형이다. 英祖 5년(1729)에는 李麟佐亂에 관계했다는 누명으로 定配되었다(崔淳姬〔1979〕, 「豹菴遺稿解題」, 『豹菴遺稿』, p. 45 참고). 世胤의 불운한 처지는 강세황이 과거를 포기하고 安山에 묻혀 지내게 된 중요한 원인 중의 하나이다(『豹菴遺稿』, p. 483 참고).

연로한 신하 열 사람에게 연회를 내렸으며 인의 할아버지[親]가 그중 한 사람이었던 것을 생각하고 그를 특별히 불러 그의 아버지(강세황)가 몇 살인지를 물었다. 61세인 것을 알고

그때 耆老의 아들로서 현존한 사람이 너의 아버지뿐이니 어찌 귀하지 않겠느냐?

하고 인하여 전지(傳旨)를 내리기를,

입시한 주서 姜偵의 아버지는 곧 죽은 대제학의 아들인데 61세가 되도록 아직도 평민으로 있으니 특별히 이유를 붙여서 등용시켜 내가 옛날 그의 아버지를 잊지 않는 뜻을 표시하라.[8]

하고 영릉(英陵) 참봉에 임명하였다. 강세황은 실로 이 일이 계기가 되어 그의 관직 생활을 시작하게 되었던 것이다.

그리고 병신년(1776) 64세 2월에 연로한 유생들에게 실시한 과거에서 그가 수석으로 급제하였다. 그때 정조(正祖)가 세자로 있었는데, 답안지 위에다, "노인성은 내리비치고 백발이 등용되었다."고 적었다.[9] 또 영조는 과거의 사실을 더듬어 수백 자에 이르는 자세한 말씀을 내렸다. 또 특별히 동부승지(同副承旨)에 임명하고 호조에 명하여 옥관자를 만들어 주고 풍류를 내리고 친히 제문을 지어 문안공(文安公; 姜親)에게 제사를 내렸다. 그 후(다음달 3월 영조 승하) 정조와의 사이는 더욱 자연스럽고 친밀해져서 이른바 '정조의 지우(知遇)'를 얻는 관계에 이르게 되었다. 강세황이 죽었을 때 정조가 지은 제문에,

8 『豹菴遺稿』, pp. 496~7. "伊時耆臣親子, 在臣惟爾父, 豈不貴乎, 仍傳曰, 入侍注書姜偵之父, 卽故大提學之子, 而六十一歲尙在儒籍, 其令懸注調用, 以示予體昔年不忘其父之意, 拜英陵參奉."

9 『豹菴遺稿』, p. 498. "今上在東宮, 改臚贊頭辭曰, 壽星下照黃髮登庸."

소탈한 정신 고상한 풍류는 필묵으로 그 종적을 남겼다. 많은 종이에 글씨를 휘둘러 궁중의 병풍이며 나라의 서첩을 남겼다. 벼슬의 품계가 낮지 않았으며 三絕의 예술은 鄭虔과 같았다. 중국에 사절로 가서 나라를 빛냈고 耆老會에는 先代의 행적을 계승하였다. 인재를 얻기가 어렵다는 생각에 초라한 술잔을 베푸노라.[10]

하였다. 이것은 정조로부터 그가 예술가로서의 영예를 인정받았음을 간명하게 보여 주는 예라 하겠으며, 결국 집안의 배경과 왕의 배려 속에서 적지 않게 힘입었던 면을 알 수 있게 해 준다.

그는 후손들에게 늘 이르기를,

나라의 은혜를 받고 선대의 덕을 이어서 오늘날이 있게 되었으니 충효에 대하여 힘쓰지 아니한다면 너희는 자식된 도리를 행하지 못하는 것이다.[11]

하였다. 이 말은 형식적인 것만은 아니다. 물론 그가 관직 생활을 수행하는 데나 기로사에 들어가게 된 것은 자신의 재능과 역량에 달린 일이지만, 그것이 가능하게 된 계기와 분위기가 마련된 것은 선대의 덕도 분명히 있었던 것이며 왕의 배려가 컸던 것이다. 그러니까 결코 우연한 일이 아니고 학문과 장수 그리고 충효, 이와 같은 가문의 전통이 '삼세기영지가'로 응집되어 나타났다고 볼 수 있다.

2) 소년기의 재능

강세황은 숙종 39 계사년(1713) 윤 5월 21일 묘시 한경(漢京, 서울) 남소동(南

10 『豹菴遺稿』, p. 512. "賜祭文, 若曰 踈襟雅韻, 粗跡雲烟. 揮毫萬紙, 內屛宮賤. 卿官不冷, 三絕則虔, 北槎華國, 西樓踵先, 才難之思, 薄酹是宣."
11 『豹菴遺稿』, pp. 495~6. "受國家恩, 承祖先庥, 有今日, 其不勉勗於忠孝, 汝曹有非人子職者."

小洞)[12] 집에서 아버지 문안공[銀]의 3남 6녀 중 막내인 아홉째로 태어났다. 어머니(생모)는 광주이씨(廣州李氏) 익만(翊晚)의 따님이다.[13]

자는 광지(光之), 호는 첨재(忝齋)·산향재(山響齋)·박암(樸菴)·의산자(宜山子)·견암(蠒菴)·노죽(露竹)·표암(豹菴) 등이다. 또 해산정(海山亭)이라고도 했으며 홍엽상서(紅葉尙書)라고도 불린다. 젊었을 때는 첨재·산향재·박암·의산자, 나이 들면서는 표암·표옹(豹翁)을 가장 많이 썼으며 표로(豹老)라고도 했다. 그의 대표적 호인 표암은 어릴 적부터 등에 흰 얼룩무늬가 표범처럼 있었기 때문에 그대로 호를 지은 것이다.[14]

그를 시·서·화 삼절이라고 부르는데, 이미 어릴 적부터 그 세 방면에 재능이 뛰어났던 것을 알 수 있다. 「표암행장(豹菴行狀)」에 "글과 글씨와 그림, 일반적인 기능과 작은 예술까지도 모두 배우지 않고도 깨달아서 각각 절묘한 경지에 이르렀으나 즐겨하지 않았다." 하였으며[15] 그의 전 생애를 통해

12 南小門은 『豹菴遺稿』, p. 444에도 나온다. 光熙門 남쪽 남산 봉수대 동편. 『국역 신증동국여지승람』 제1권(1969, 서울: 민족문화추진회), p. 167; 金永上(1958), 『서울명소고적』(서울: 서울특별시사편찬위원회), p. 35 참고.

13 文安公[銀]의 첫 번째 부인은 漢陽趙氏 威鳳의 따님이고 世胤, 女(洪重潤의 부인), 女(金胤曾의 부인)는 이 趙氏夫人(1650~1688) 소생이다. 강세황의 생모가 되는 두 번째 李氏夫人은 世元, 世晃, 女(任埏의 부인), 女(朴澂의 부인), 女(海興君의 부인), 女(趙益慶의 부인)를 낳았다. 『豹翁自誌』, 「豹菴行狀」에는 李氏夫人의 생존 연대가 顯宗 14 癸丑(1673)~英祖 28 庚申(1740), 姜氏族譜에는 卒年이 辛酉(1741)로 되어 있다. 『國朝文科榜目』, 『槿域書畫徵』 등의 기록에는 趙氏夫人만 있었기 때문에 『靜春樓帖』 소재 『豹翁自誌』가 알려졌을 때는 趙氏夫人이 기록 착오라는 생각에서 李氏夫人과 혼돈이 있기도 했다(崔淳雨[1971], 「姜豹菴」, 『考古美術』, 제10권, p. 8 참고).

14 그의 字는 光之 외에 '德'자가 들어간 또 다른 것이 있었음이 분명하다. 姜弘善 씨 소장 『六一文帖』에 '光之又一字德○'라는 도장이 있고, 『忝齋畫譜』에도 '光之又字德○'의 도장이 있다. 그리고 그의 장모 회갑에 바친 『壽序』(柳承鳳 씨 소장)에도 '德○'라는 도장이 있는데 모두 판독되지 않는 실정이다. 그의 號 樸菴, 忝齋, 山響齋, 蠒菴은 각각 35세, 36세의 작품에 서명한 것이며 특히 산향재는 25세에 쓴 「山響記」에 그 사연을 밝히고 있다. 그리고 吳世昌(1917), 『槿域書畫徵』(서울: 學文閣, 1970), p. 261, 「待考錄」에 "號 山響齋 山水"라고 되어 있으나, 그것은 이미 강세황의 호임이 밝혀졌을 뿐 아니라 그 전거도 밝혀진 것이다. 宜山子는 『豹菴遺稿』, p. 279, 「唐詩遺響小引」에 丁巳(1737: 25세) 菊秋宜山子題于山響齋, 露竹은 『豹菴遺稿』, pp. 373~4에 "翁年七十, 翁號露竹"이라 있고 p. 148에 '露竹齋'라는 것도 보인다. 豹菴은 『豹菴遺稿』, p. 463 『豹翁自誌』 첫 머리에 호에 관한 연유를 적고 있다. 紅葉尙書는 서울 회현동에 있던 그의 樓 이름(紅葉樓)에서 온 것이며 紫霞 申緯가 많이 쓰던 호칭이나. 그 외 海山亭, 無限景樓 등이 그의 호칭을 대신하기도 한다.

15 『豹菴遺稿』, p. 478. "文史書畫, 旁技曲藝摠能, 不學而悟, 各臻工妙, 不屑爲也."

보아도 기억력과 재능이 예사롭지 않았다.

　그의 어린 시절을 보면 이미 품성과 재주가 특별하였던 것을 알 수 있다. 문안공(文安公)이 64세에 그를 낳았으므로 매우 사랑하고 기특히 여겨서 잠시도 무릎 앞을 떠나지 못하게 하였고 교육에 있어서 극진히 하였다. 6세부터 글을 짓고 8세 때는 숙종 국상에 어울리는 '구장(鳩杖)'에 대한 시를 지었다.[16] 아버지 문안공이 예조판서가 되었던 10세 때 도화서(圖畫署)의 생도들을 취재(取才)하는데 어른을 대신하여 그 등급과 우열을 매기는 것이 조금도 틀림이 없어서 늙은 화사(畫師)들이 그 밝은 감식안에 탄복하였다고 한다. 또 관가(官家)의 문서의 제사(題詞) 4~5자를 대신 썼는데 당시의 명필(名筆)인 윤순(尹淳, 1680~1741)이 그것이 열 살짜리 아이의 글씨인 것을 알고 반드시 일대의 명성을 떨치겠다고 크게 칭찬하였다.[17] 11~12세 때에 남의 등에 업혀 과거 보는 장중에 들어갔는데 나이 많은 선비들이 응시하는 글을 지으며 사색할 때에 옆에서 거들어 주며 묘하게 대우구(對偶句)를 만들었고 답안지를 쓰는데 구슬을 꿰어 놓은 것 같아서 만장한 인사들이 둘러서서 보면서 신기하다고 말하지 않은 사람이 없었다고도 한다. 그리고 12~13세 때에는 행서(行書)를 잘 써서 사람들이 얻어다가 병풍을 꾸미는 일이 많았다고 하며 이 사실은 자기 스스로 쓴 『표옹자지』에서도 밝혀 놓고 있는 것이다.[18]

　문안공이 말년에 내외로 손자와 증손이 집안에 가득하며 벌써 장성한 사람도 많았지만 특별히 공사 간의 문서와 응접하는 일을 모두 그에게 맡겨서 대신하게 하였다. 이는 그의 재주가 얼마나 빨리 성취되었는가를 나타내고 있다.

16　『豹菴遺稿』, p. 520. "杖上有一鳥, 不飛又不鳴, 身被白雪衣, 如知東土哀."
17　『豹菴遺稿』, p. 479에 '禮曹判書尹淳'이라고 되어 있어 文安公이 예조판서라는 것과 혼돈이 된다. 그러니까 강세황 열 살 당시의 尹淳의 관직은 아니고 그 후 1729년 공조판서를 거쳐 예조판서가 되었으므로 遺稿를 쓸 때 그렇게 붙인 것으로 보인다.
18　『豹菴遺稿』, p. 480. "十二三, 能作行書, 人多求而作屛障者", pp. 463~4. "年十三四, 能作行書, 或有求而作屛障者", 그리고 p. 278 「唐詩遺響小引」에 "余年十二時, 手錄此錄"이라 하여 12세 때에 써 본 唐詩를 25세 때 山響齋에서 논하는 대목이 있다.

이와 같은 사실들은 상투적이거나 지나친 미화일 수도 있으나, 자기 자신도 밝힘으로써 믿을 만한 성격을 가지며 적어도 어려서부터 남다른 재능을 가졌음은 분명히 알 수 있는 것이다. 이러한 그의 재능은 안산(安山)에서 대부분의 장년 시절을 보내면서 학문과 예술로 꽃피게 되었다.

그는 15세 되던 정미년(1727) 3월에 진주유씨(晉州柳氏) 진사(進士) 뢰(耒)의 따님과 결혼하였다. 부인은 남다르게 현숙하고 효성스러워 시부모님들이 기특해 하였다. 2년 후 태어난 맏아들 인이 다섯 살이 되기까지 이 손주의 재롱이 늙은 문안공에게 크게 위로가 되었다.

그의 효성 또한 지극하였으니, 가난한 형편에 막내인 그가 20대 전반과 후반을 합하여 6년 간 부모상을 당하여 여묘(廬墓)를 살았다. 계축년(1733) 그가 21세 되던 해 84세의 문안공이 둘째 자부의 장지를 보러 진천에 갔다가 병을 얻어 그곳에서 별세하였다. 그가 모시고 가려 하였으나 허락지 않아서 몰래 뒤따라 나서서 돌봐 드리고 병이 났을 때, 불편함이 없도록 극진히 시중을 들었다. 천안(天安) 풍세(豊歲)에 장사지내고 3년 여묘를 사는 동안 문안공 유고 12권과 자각(紫閣; 鋐)의 유고 4권을 손수 베꼈다.[19]

서울 집에 돌아와서도 형[世胤]이 귀양 가 있었으므로 혼자 어머니를 모셨다.

그런데 정사년(1737) 25세 되던 해에는 집은 가난하고 사람이 많아서 함께 살 수가 없었기 때문에 식구들이 남소문 안에 있는 본집과 남대문 밖 염초교(焰硝橋) 위로 나누어 살게 되었다. 처가가 안산(현재 安山市 常綠區 金谷洞)으로 이사 가고 빈집이 있었던 까닭이다.[20]

이때 어머니와는 따로 살게 되었다. 그의 부인이 가난하기 때문에 칠십 나는 늙은 시어머니를 직접 봉양하지 못하는 것을 한탄하였다.

19 강세황의 아버지 白閣 親의 묘지는 현재 天安市 豊歲面 豊西里 강촌에 있다. 강세황의 직계 8대 종손 姜泰雲 씨가 이곳에서 살고 있다.
20 安山에 관한 최초의 기록은 『三國史記』「地理志」에 보인다. 고구려 때 獐項口縣이었고 신라 경덕왕 때 獐口郡으로 승격되었으며, 고려 太祖 23년(940) 安山으로 개칭되었다. 『新增東國輿地勝覽』에 안산의 別號는 蓮城으로 나온다. 안산시사편찬위원회, 『안산시사』 제1권, 2011 참고.

그러던 28세 경신년(1740) 3월에 어머니 상을 당하였다. 천안 산소에 합장하고 역시 3년 여묘를 살았다. 20대의 하나의 특색이라고 할 수 있는 여묘살이가 끝나고, 가난은 날이 갈수록 심하여 서울에서 지낼 수가 없었으므로 32세 갑자년(1744) 겨울에 안산읍에 있는 시골집을 사서 옮겨 가게 되었다. 또 그 사이를 전후하여 태어난 둘째, 셋째, 넷째 아들이 차례로 3~4세 또는 5~6세에 죽는 불운이 겹치기도 하였다.

그런데 이와 같이 그다지 밝지 못한 20대였으나 스스로 우울한 것을 씻어 내고 운치 있는 생활을 위해 노력하던 면모를 볼 수 있다. 즉 그러한 그의 마음이 여실히 나타나는 것으로서 25세경의 「산향기(山響記)」가 있다. 이글은 그의 예술적인 재능과 감성을 이해할 수 있는 자료이며 또 그가 호를 '산향재'라고 했던 사연이 있기도 하여 전문(全文)을 인용하여 보겠다.[21]

나의 성격이 좋은 산수를 좋아하면서도 본시부터 신경성으로 몸이 허약하여 다니기에 힘이 들어서 한 번도 답사하고 싶은 희망을 이루지 못하고 다만 그림에 재미를 붙여서 그것으로 스스로 즐겼다. 그러나 그 신비한 운취와 먼 생각은 어찌 진짜 산수를 보고 즐기는 것만 하겠는가. 이것(그림 그리는)은 본시 나의 병을 잊어버리고 나의 희망을 보상할 수 없는 것이었다. 일찍 歐陽子(歐陽修)의 말을 읽었는데 "거문고를 배워서 즐기니까 병이 자기 몸에 있는 것을 모른다."고 하였다. 인하여 다시 거문고에 뜻을 두어서 그 조용하고 담박한, 깊고 먼 소리를 얻어서 마음과 뜻을 평화롭게 하고 우울한 것을 제거할 수 있기를 바랐었다. 옛적에 伯牙가 거문고를 타니까 子期는 그의 마음이 山水

21 「山響記」는 『豹菴遺稿』, pp. 241~3 그리고 pp. 278~9 「唐詩遺響小引」과 pp. 323~5 「題石峯書帖」의 각 끝부분에 "丁巳菊秋…… 于山響齋", "丁巳閏九月山響齋書"라고 적혀 있다. 그러니까 山響齋라고 한 것은 정사년(1737) 그의 25세 때이거나 그 이전이라는 것을 알 수 있다. 10대에 호를 가졌다면 모르되 21세부터 3년간 廬墓를 살았고 25세 때 이미 산향재를 쓰고 있으니 그해이거나 그 전해 정도로 생각해 볼 수 있다. 또 그것은 그의 書齋의 이름이고 25세 때는 남대문 밖 염초교 위로 이사를 가니 굳이 추정해 보자면 이사 가기 전 강씨 본댁에서의 일이거나 이사하고 새로 생긴 서재일 가능성도 있다. 산향재란 서재의 위치는 차치해 두고 그 후 안산 시절에도 사용한 호로서의 산향재는 그의 25세경에 붙여진 것이라고 보는 것이 무난하다. 강세황의 호중에서 현재 기록상으로 가장 앞서는 것이기도 하다.

에 있는 것을 알았다고 한다. 대개 거문고의 소리는 또 산수와 들어맞는 것이다. 내가 어쩌면 깊은 골짜기, 기묘한 바위, 나는 폭포, 부딪치는 물결 사이에서 거문고를 안고 앉아서 그 자연의 소리로 하여금 서로 화답하며 서로 응하게 할 수 있을까. 그리하여 내가 거처하는 작은 서재 네 벽에 모두 산수를 그렸다. 겹겹이 둘러 있는 봉우리에 푸른 빛이 드는 듯하다. 내닫는 폭포 골짜기 사이로 흐르는 시내, 구름을 뚫고 돌이 얽혀 있는 隱者의 집과 道士의 집, 불교의 사찰이 기다란 대[篁]와 높은 수목 사이에 은은히 비쳐 있다. 들판에 달이, 고기잡이 배에 노는 사람이 잇달아 있고, 아침저녁, 비와 눈, 어둡고 밝으며, 앞으로 향하거나 뒤로 등져 있는 것이 환하게 눈앞에 나타나지 않는 것이 없다. 이른바 진짜 산수만 못하다는 것은 다만 산과 물에 맑은 소리가 없는 것뿐이다. 나는 때때로 거문고 줄을 만지며 곡조를 탔다. 높은 소리 낮은 소리를 그 사이에서 연주하면 옛 곡조 고상한 음운이 자연스럽게 이(산수)와 서로 들어맞는 것을 (자기도 모르게) 느낄 수 있다. (더러는) 내닫는 여울물이 돌에 부딪치기도 하며 약한 바람이 솔 사이에 들어오기도 하며, 고기잡이 노래의 곡조, 벼랑에 붙은 절간의 저녁 종소리, 숲 사이에 우는 학소리, 물속에서 부르짖는 용의 소리가 되기도 하며 모든 산소리 물소리가 곧 갖추지 않은 것이 없다. 그 형태를 다 그려 놓고 또 그 소리도 얻게 되어 두 가지가 합하여 하나가 될 때에 어느덧 그림이 그림인지 거문고가 거문고인지 알지 못하게 되었다. 이렇게 되니 비로소 병을 잊어버리고 소원도 풀게 되고 마음이 평화롭고 우울증도 없어지게 되었다. 나도 또 하필이면 지팡이를 짚고 신발을 준비하여 몸을 괴롭히고 정신을 써 가며 높은 곳을 오르고 험한 길을 뚫고 다녀야만 비로소 만족히 여길 것인가. 宗少文이 그가 과거에 답사한 곳을 실내에 그려 놓고 이르기를 "거문고를 다루어 곡조를 타서 모든 산이 모두 메아리치게 하려 한다(撫琴動操, 欲令衆山皆響)." 하였으니 실로 나의 마음을 먼저 터득한 것이라 할 수 있다. 그리하여 나의 서재의 이름을 山響이라고 붙였다.[22]

22 『豹菴遺稿』, pp. 241~3. "山響記: 余性愛佳山水, 而夙嬰幽憂之疾, 艱於動作, 不能一逐登覽之願, 惟寄興於繪事, 以自娛樂. 然其奇趣遐想, 詎能如眞山水爲可樂乎. 此固不足以忘我之疾, 而償我之願也, 嘗讀歐陽子之言, 曰學琴而樂之, 不知疾之在體也. 因復有意於琴, 庶得其閒澹幽遠之音, 以求和

II 강세황의 생애와 교유 관계 31

이 「산향기」의 내용에 의거해서 다음과 같은 몇 가지 사실을 확인하게 된다. 첫째, 그는 산수를 좋아하면서도 신경성 병으로 허약하여 다니기가 힘이 들었다. 대신 그 희망을 보상하려고 그림을 그리기도 하고 또 거문고를 배워 마음과 뜻을 평화롭게 하고 우울한 것을 없애려 하였다. 둘째, 그의 소원대로 작은 서재 네 벽에 모두 산수를 그려 놓고 그 속에서 때때로 거문고를 연주하였다. 고상한 음운이 자연스럽게 산수와 서로 들어맞는 것을 느낄 수 있었으며 어느덧 그림이 그림인지 거문고가 거문고인지 알지 못하게 되었다. 그는 비로소 소원도 풀게 되고 마음이 평화롭고 우울증도 없어지게 되었다. 셋째, 종소문(宗少文)[23]이 자신이 답사한 곳을 실내에 그려 놓고, "거문고를 다루어 곡조를 타서 모든 산이 모두 메아리치게 하려 한다."고 한 것이 그의 마음을 먼저 터득한 것으로 생각했고, 그리하여 그의 서재의 이름을 산향(山響)이라고 붙였다. 넷째, 위와 같은 사실들은 중요한 의미를 시사해 준다. 무엇보다도 그의 예민한 예술에 대한 감각성이다. 특히 그림과 음악 사이에 몰입해서 자신과 산수와 음향의 일체감을 맛보고 있다. 그러한 상태의 그림과 음악 기법과 내용은 과연 어떠한 것이며 그 경지의 수준은 어떠한 것인지 상상해 보게 된다. 다만 그 당시 그의 그림과 거문고 솜씨가 상당했으리라는 일반적인 추정이 가능하다고 본다. 다섯째, 또 이러한 모든 것이 옛날의 문장을 읽고 그들과 교감하며, 문인으로서의 운취를 터득하고 있다는 사실을 의미한다. 그러니까 이미 25세에 그는 문인으로서 예술에 대한 입장(견해)과 감각이 일정한 수준에 이르렀다고 할 수 있는 것이다.

其心志, 散其憂慘焉, 昔伯牙鼓琴, 子期知其志在山水, 盖琴之爲聲, 又與山水合矣. 余安得抱琴於邃堅奇巖飛流激浪之間, 使其自然之音, 得以相答而互應乎哉, 乃於所處之小齋, 四壁俱畫山水, 層巒疊嶂, 空翠如滴, 奔泉絶磵, 穿雲絡石, 幽人隱者之廬, 與夫仙觀梵宮, 隱暎蔽虧於脩篁喬木, 野橋於舟, 遊人相續, 朝暮雨雪, 晦明向背, 無不儼然在目, 所謂不及於眞山水者, 特其無山水之淸音耳, 余時撫絃按調, 鼓宮激商於其間, 則古操雅韻, 不覺冷冷然與之相合也, 或爲驚湍之觸石, 或爲微風之入松, 或爲漁歌之欸乃, 或爲崖寺之昏鍾, 或爲林間之唳鶴, 或爲水底之吟龍, 凡於山水之音, 卽無所不具, 盖旣盡其形, 而又得其眞, 二者合而爲一, 忽不知畫之爲畫, 琴之爲琴也. 得此, 而方可以忘疾償願, 和心散慘, 余又何必扶筇蠟屐, 勞形瘦神, 登崎嶇, 穿犖确, 而後始爲愉快也哉, 宗少文圖其所嘗遊履於室, 曰撫琴動操, 欲令衆山皆響, 實可謂先獲者也, 扁吾齋曰山響."

23 宗少文은 남북조시대 송나라 宗炳(375~443)의 자. 琴·書·畫를 잘했으며, 화론인 『畫山水序』가 유명하다. 『大漢和辭典』 제三권, p. 961 참조.

3) 청장년기 안산 시절의 예술

그의 32세 때를 시작으로 벼슬을 한 60대에 이르기까지 약 30년간의 안산(安山) 시절은 그가 청장년기를 모두 보내며 학문과 예술이 발전·성숙하는 중요한 시기에 해당된다. 아울러 그의 생애의 여러 면과 그 변화를 함께 알 수 있는 특색을 갖기 때문에 포괄적인 의미로서의 '안산 시절'을 중심으로 살펴보려고 한다.

강세황 일가가 안산으로 가게 된 것은 물론 가난이 주된 이유였다. 또위에서 본 대로 형[世胤: 府使公]이 귀양살이를 하고 있어서 세상길이 험난하며 벼슬이라는 것이 그리워할 것이 못 된다는 것을 알고 과거에 응시할 생각이 없어졌고 마침내 갑자년(1744) 겨울 32세 때 거주를 시골로 옮기게 되었다. 구태여 안산이었던 것은 처가가 안산에 살고 있었기 때문이다. 처가와 5리 정도 거리에 초라한 고옥을 마련하였다.[24] 비바람을 제대로 막지 못하고 집안 살림이 형편없어 채소와 식량을 이어대지 못 하였으나 개의치 않았다. 이후에도 그는 생활을 돌보지 않고 다만 책과 필묵으로 스스로 즐겼다. 이미 어릴 적부터의 재능을 바탕으로 문인으로서 시·서·화를 고루 갖추고 그 깊이를 더해 가는 시기가 된 것이다.

그는 옛날 문장에 대하여 전문으로 공부하고 당송(唐宋) 시대의 문장들을 암송한 것이 매우 많았다. 수십 년 동안 마음을 가라앉히고 공부하는 가운데에 식견이 점점 트여 깊은 경지에 이르고 홀로 깨닫는 지식을 가졌다.[25]

시(詩)는 육방옹(陸放翁)을 사모하여 대체로 구상하는 데 시간을 허비하지 않고 붓을 잡으면 바로 이루어졌다. 글씨는 이왕(二王: 王羲之·王獻之)의 법을 받고 미불(米芾)과 조맹부(趙孟頫)를 참작하여 상당히 깊은 경지에 이르렀다. 한편으로 전(篆)과 예(隷)를 익혀 깊이 옛사람의 정신을 체득하였

24 安山으로 옮긴 것이 '甲子冬'으로 밝혀진 것은 그의 부인 行狀을 통해서이다. 『豹菴遺稿』, p. 445.

25 『豹翁自誌』에서 스스로 밝힌 내용이다. "惟專精於古文辭, 暗誦唐宋篇什甚富, 潛心數十年, 識解漸透, 有深造獨得之見."(『豹菴遺稿』, p. 464)

다.[26] 그의 시와 글씨에 대하여 여러 사람이 칭찬과 높은 평가를 하였다. 이광려(李匡呂)는, "구상에 있어서나 용어에 있어서 매우 담박하고 고상하여 시인의 정수를 얻었고 결코 일반적인 속된 말을 갖지 않았다."고 하였다.[27] 두기(杜機) 최성대(崔成大, 1691~1762)는 그가 옛 그림에 화제(畫題)를 쓴 작은 해서(楷書)를 보고, "중국 사람의 작품은 이렇듯 따를 수 없다."고 하더니 그의 글씨인 줄 알고 나서 "중국 사람도 따를 수 없을 것이다." 하였다. 또, 「연강첩장도가(烟江疊嶂圖歌)」를 보고, "시는 또 글씨보다 훨씬 낫다." 하였다.[28] 자형 임정(任珽)은 "일찍 옹의 글씨가 홀로 이왕(二王)의 높은 경지에 이르렀다." 하였다. 우연히 연회석에서 두공부(杜工部: 杜甫)의 「검무가(劍舞歌)」의 운에 맞추어 시를 지은 것을 책상을 치면서 낭송하고, "우리나라 백 년 이래에는 이만한 시가 없었다."고 하였다.[29]

이와 같은 것은 물론 찬사임을 감안하여야 할 일이다. 그런데 강세황 자신도 이에 대하여, "두 분[任珽·崔成大]은 모두 문단의 노장인데 나를 지나치게 칭찬하였다."고 하여 자랑스러움과 만족함을 엿볼 수 있다.[30]

글씨에 대하여 다음과 같은 평도 있다. 정지순(鄭持淳)은 "같은 시대이기 때문에 대단치 않게 생각하지마는 뒷사람은 반드시 한 자만 얻어도 그것을 무덤에 같이 넣어 달라고 할 사람이 있을 것이다." 하였다. 조윤형(曺允亨)은, "천품이 매우 높고 모든 장점을 다 소화시켜서 특별히 한 길을 열어 놓았다. 여기에서 천 권의 책을 읽은 맛을 볼 수가 있다." 하였다.[31] 이들도 모두 인사의 의미를 고려해야 하겠으나 당대의 인물들로부터 재능과 문기

26 『豹菴遺稿』, p. 466. "書法二王, 雜以米趙, 頗造深妙, 旁及篆隸, 自得古意." 이것은 자신의 글씨에 대한 견해이므로 그 정신을 알 수 있다.

27 『豹菴遺稿』, p. 485. "李僉奉匡呂見府君作, 常敬歎, 曰結思下語極淡雅, 得詩家髓, 絶不帶吾東人例俗語量."

28 『豹菴遺稿』, pp. 467~8. "崔承旨成大, 嘗於人家見翁題古畫小楷, 驚曰華人之不可及如此, 及知爲翁書, 又詫曰華人所不能及, 又見翁烟江疊嶂圖歌, 歎曰詩復大勝於書."

29 『豹菴遺稿』, p. 467. "任僉議珽, 翁之姉夫也, 嘗稱翁書獨臻二王妙處, 偶於宴席, 共和杜工部劍舞歌, 拍案朗誦, 曰我東百載無此詩."

30 『豹菴遺稿』, p. 468. "二公皆詞林宿匠, 而濫推翁如此."

31 『豹菴遺稿』, p. 491. "鄭府使持淳曉於書者, 嘗謂府君書曰, 同時故易之耳, 後人必有得隻字而願爲殉葬者." "曺知事允亨曰, 天品甚高, 銘鑄衆美, 別作一徑, 有以見讀書千卷氣味."

(文氣)를 인정받았다는 점은 분명하다.

그리고 그는 글귀를 암송하는 것이 많아서 기억력이 남다른 데 대한 인정도 받았다. 글씨를 쓸 때 책을 보지 않고도 바로 물줄기가 쏟아지는 것처럼 써 내려가서 그칠 줄 모르며 중복되는 일이 없었다. 이 때문에 보는 사람이, "글씨만 잘 쓸 뿐 아니라 기억력이 이렇게 강한 것은 아마 견줄 사람이 없을 것이다." 하였다.[32] 또 어떤 사람이 옛사람의 율시와 절구로서 그다지 알려지지 않은 것 수십 편을 적고 거기에다 자기의 작품 몇 편을 섞어 가지고 보이면서, "이것이 나의 근작(近作)인데 좀 보아 달라." 하였다. 그는 얼핏 보고 곧 구별하기를, "이것은 당(唐), 이것은 송(宋), 이것은 원(元), 이것은 명(明)이다. 그리고 그 사이에 있는 서너 편은 우리나라 작품이다." 하였다.[33] 이렇게 작가를 가리고 시의 시대를 맞추는 것은 그 스스로도 상당히 자신이 있었던 것을 알 수 있다.[34]

이와 같이 그는 시나 문장에 대해 조예가 깊었으며, 글씨나 그림에 대해 논평을 쓰는데 처음부터 구상하는 일이 없이 손 가는 대로 써 내려가는데 한 구절 한 어구라도 청신하고 기절하지 않은 것이 없었다. 사람들은 몇 자 몇 마디라도 간직하는 것을 영광으로 여겼다.[35] 이 역시 그의 문장이나 글씨 그리고 논평에 대한 단면을 엿볼 수 있는 것이다.

그림에 대해서 스스로 말하기를,

그림을 좋아하여 붓을 휘두르면 임리하고 고상하여 속기를 벗어 버렸다. 산수는 王黃鶴(蒙)과 黃大癡(公望)의 법을 크게 가졌으며 묵난묵죽은 더욱 淸勁하고 속기가 없으나 세상에 깊이 알아 주는 사람이 없었고 나도 스스로 대단하

32 『豹菴遺稿』, p. 488. "暗誦唐宋人篇什甚富, 每攤紙臨書, 不檢本卷, 直下筆如瀉水, 其出不窮, 絕不重疊. 見者咸曰 非但字法可則, 其博於記誦殆無比云."

33 『豹菴遺稿』, p. 486~7. "或人, 錄古人律絕不贍炙者數十餘首, 雜己作數首, 示之, 曰余近稿, 蓋以試之, 府君瞥見, 輒辨曰, 此則唐, 曰此則宋, 曰元, 曰明. 其間數篇, 乃東人作, 若辨黑白, 計一二, 其人驚絕欲倒."

34 『豹菴遺稿』, p. 464. "或掩作者名氏, 亦能辨別時代高下."

35 『豹菴遺稿』, pp. 488~9. "書畫題評, 初不經意, 隨手而寫, 無 一句一語不淸警妙絕. 雖隻字片辭, 人以藏弄爲榮."

Ⅱ 강세황의 생애와 교유 관계 35

게 생각하지 않았다. 다만 이것으로 흥을 풀고 마음을 기쁘게 하는 것뿐이다. 간혹 얻으려 하는 사람이 지분거리면 속으로는 싫고 괴롭지만 또 완강하게 거절하지 못하고 다만 건성으로 받아들여 남의 뜻을 뿌리치려 하지 않았다.[36]

하였다. 뒤에 다시 보게 되지만 여기서 중요한 것은 문인화가로서의 그의 입장이라고 하겠다. 왕몽(王蒙)·황공망(黃公望)의 정신과 산수·묵란죽(墨蘭竹) 모두 속기가 없는 점, 여기(餘技)로 즐기는 점 등에서 분명한 그의 견해를 알 수 있다.

지금까지 본 시·서·화 그리고 논평(論評) 이외에도 그는 감식안·도장·문자학(文字學) 등에 취미와 일가견을 갖고 있었다.

종(鍾)·정(鼎)에 새긴 명문, 금석에 새긴 그림 또는 옛날 청동기에 대해서 감상안이 매우 높았고 도장 새기는 법은 한위(漢魏)시대 사람의 바른 법을 얻었다. 또 문자학에 관심이 많아서 자획의 틀린 것이나 음운이 잘못된 것을 반드시 세밀하게 구분하였다.[37] 성호(星湖) 이익(李瀷, 1681~1763) 과 글자 뜻에 대하여 토론하다가 이공(李公)이 곤란을 당하였다. 그는 (짜증내며) 말하기를 "공(公)은 정말 일이 없는 사람이다. 무슨 한가로운 눈과 한가로운 정신이 있어서 이런 세미한 데까지 이렇게 애를 쓰느냐." 하니 강세황은 웃으면서 "사람이 유식하고 무식한 것이 이런 데에서도 볼 수 있는 것"이라 대답하였다.[38] 그의 자획이나 문자에 대한 관심이 세심하고 철저하였던 것을 알 수 있다.

그런데 그의 44세 때인 병자년(1756)에 일생 최대의 불행이라고 할 수 있는 사건이 발생하였다. 그에게 큰 힘이 되던 부인 유씨(柳氏)가 별세했던

36 『豹菴遺稿』, p. 466. "又好繪事, 時或弄筆, 淋漓高雅, 脫去俗蹊, 山水大有王黃鶴黃大癡法, 墨蘭竹尤淸勁絶塵, 世無有深識者, 亦不自以爲能事, 聊以遣興適意而已, 或爲求者所嬲, 心甚厭苦, 亦未嘗峻却, 惟漫應之, 不欲拂人意."

37 그가 자획과 음운에 관심이 많았던 것은 믿을 만하다. 그 한 예로 『豹菴遺稿』, p. 320 「鹿邊」을 들 수가 있고 그 밖의 예도 찾을 수 있다.

38 『豹菴遺稿』, pp. 492~3. "鍾鼎窾識金石刻畫, 至若古彝敦董器, 鑑賞入妙, 圖章鎸法得漢魏人嫡傳, 邃於字學, 字畫之差誤音韻之譌舛, 亦必毫辨縷折, 與李星湖瀷談及字義, 李公被窘, 遂作意曰, 公太無事人, 以何閒眼孔閒心力, 致勤細務乃爾, 府君笑應曰, 人之有識無識, 亦在此等處."

것이다. 어려운 살림에 믿고 의지하던 부인의 죽음은 어린 네 아들과 함께
남겨진 그에게 커다란 충격이었다. 그때의 집안 상황과 그의 비통한 심정을
알 수 있는 기록으로 그가 쓴 「망실공인유씨행장」과 「제망실문(祭亡室文)」,
그리고 「망실유씨묘지명」이 있다.[39]

그와 동갑인 부인은 명문 집안에 태어났고, 15세 결혼할 때만 해도 가
세가 그다지 기울어지지는 않았다. 그러다 몇 해 안 가서 친정, 시댁이 모두
불행한 운명을 당하였다. 대체로 이때부터 부인의 신세는 옛날과 비교할 수
없게 되었다. 또 어린 아들 셋을 잇달아 잃고 거처할 곳을 정하지 못하여 서
울에 있다 시골에 있다 하였고, 가난은 날이 갈수록 더욱 심하였다. 5~6년
이 지난 뒤에는 차츰 밥 먹던 것을 죽을 먹었고 죽도 계속하지 못하여 굶주
리게 되었다. 집안에 식구가 10여 명이 되었는데 모두 부인만 쳐다보고 있
었다. 강세황의 성격이 본시 무심하여 살림을 알지 못하였고 부인 혼자서 모
든 것을 꾸려 나가면서 세월을 넘겼다. 사채가 불어나고 관가의 빚도 많아져
서 죽던 그해 들어 최고로 궁지에 이르게 되었다. 그는 부인 행장(行狀)에서,

아아 나와 恭人이 부부가 된 지 지금 꼭 30년이다. 내가 추우면 공인이 입혀
주었고 내가 굶주리면 공인이 먹여 주었고 내가 병이 들면 공인이 치료해 주
었다. 나의 부모를 잘 섬겨서 효성스럽고도 부지런히 하였고 또 나와 6년의
상복을 함께 입었다. 공인은 나에게 그 은혜를 지극히 하였으며 그 정을 극진
히 하여 추호도 섭섭함이 없었다. 공인이 가난한 것은 내가 살림을 모른 잘못
이며 공인이 곤란하게 지낸 것은 내가 과거를 하지 못한 잘못이며 공인이 병
을 앓은 것은 내가 치료하는 방법을 모른 잘못이다. 공인이 죽기에 이르러 내
가 공인에게 잘못한 것이 너무 많았다. 나는 또 무슨 마음으로 얼굴을 들고
이 세상에서 사람이라 소리를 할 수 있겠는가.[40]

39 『豹菴遺稿』, pp. 441~51 「亡室恭人柳氏行狀」, pp. 417~23 「祭亡室文」, p. 377 「亡室柳氏墓誌
銘」.

40 『豹菴遺稿』, p. 448. "嗟呼, 自吾與恭人爲夫妻, 于今恰滿三十年矣, 余寒而恭人衣之, 余飢而恭人
食之, 余病而恭人療之, 能事余父母, 孝且勤, 且與共六年之喪, 恭人之於余, 可謂極其恩, 盡其情, 無

하였다. 부인 혼자서 집안일을 짊어지고 꾸려 나갔으며 그는 "책장이나 뒤적이고 붓대나 놀리는 것뿐"인 데 대한 상황을 솔직하게 나타내고 있다.[41] 집안 살림은 물론 그의 부모에게 효도하는 일, 자녀 교육 문제, 대인 관계 등에 이르기까지 의지하고 힘이 되었다.

그러던 부인이 병자년(1756) 5월 1일 44세로 세상을 떠났다. 그 후 그는 4개월 동안 돌아다니다가 집으로 돌아와 과천(果川) 후둔(後屯)에 장례를 지내고 그가 죽은 후에 같이 묻혀 넋이 서로 의지할 것을 약속하였다.[42]

그런데 그동안 어느 기간은 절에 가서 있었던 것을 알 수 있다.[43] 그가 언제부터 사찰에 가게 되었는지는 모르지만 그 후라고 생각되는 기간에도 절에서 지낸 기록이 있다.[44] 그리고 아들 관(傀)도 절에 가 있었다.[45] 사찰과 상당히 친밀하면서도 불교적인 관심을 나타내고 있지는 않다. 그러니까 공부할 때나 울적할 때 갔던 것으로 이해할 수 있고 적어도 그러한 범주에서 그는 불교 사찰과 상당히 관계가 있는 것으로 믿어진다. 뒤에 다시 보겠지만 사찰은 심사정(沈師正)과 같은 인물을 만나서 그림을 함께 보고 또 함께 그린다든지 하는 그의 회화 활동에 중요한 의미를 갖는 장소가 되었다.

그는 특히 글씨와 그림에 재능을 보이는 문인으로서, 늘 "마음을 편하게 가지고 조용하게 지내면 원대한 경지에까지 이른다."는 말을 좋아하였다. 어려운 가운데서라도 늘 안정되고 차근차근하여 흔들리지 않는 자세를 가졌다.

이와 같은 성격의 안산 생활에 새로운 변화가 일어났다. 그가 51세 되던 계미년(1763) 둘째아들 완이 25세의 나이로 과거에 합격하였다. 위에서 본

絲髮憾矣, 恭人之窮, 乃余拙謀生之過也, 恭人之困, 乃余無所成之過也, 恭人之病, 乃余昧治療之過也, 至於恭人之死, 而余之負恭人爲至矣極矣, 余又何心强顔, 稱人於此世也."

41 『豹菴遺稿』, p. 421. "獨擔荷而經理之, 乃吾則翻書葉, 弄筆頭而已."

42 과천 후둔은 과천군 하서면 후두미동(後頭尾洞)을 말하는데, 지금은 안양시 안양9동에 속해 있다. 『안양시 지명유래집』(1996) 참조. 표암은 그 후 鎭川에 묻혔고 최근에 부인 묘를 이장하여 합장하였다고 한다(종가 후손의 말).

43 姜永善 씨 소장 〈浣花草堂圖〉는 丙子 6月 安山의 靜谷에 있는 松林寺에서 둘째 傀(佶)에게 보낸 작품이며 부인이 죽은(5월 1일) 다음달에 해당한다.

44 柳承鳳 씨 소장. 柳慶種(18세기), 『海巖稿』 제五권(미간행) 所載 「寄豹菴禪榻: 豹菴時住元堂寺」라는 시가 있다. 그 밖에도 그가 절에 갔던 것은 『豹菴遺稿』에 단편적으로 보인다.

45 『豹菴遺稿』, p. 280. 「答傀兒書問: 時兒在山寺」와 p. 281에 「與傀: 亦在山寺時」라는 글이 있다.

것과 같이 영조는 옛 신하 현(鋧)과 숙종과의 관계를 생각하여 특별히 배려하였다. 그때 경연에 모신 신하[領相 洪鳳漢]가 강세황이 문장을 잘하며 서화에 능하다는 것을 말씀드렸다. 영조는,

인심이 좋지 않아서 천한 기술이라고 업신여길 사람이 있을 터이니 다시는 그림 잘 그린다는 얘기는 하지 말라. 지난번에 徐命膺이 "이 사람이 이런 재주가 있다."고 하기에 내가 대꾸를 하지 않은 것은 나대로 생각이 있어서였다.[46]

하였다. 이에 대하여 그는 임금께서 특히 아껴서 세밀하게 옹호하려는 것이니 상례에서 벗어난 특전이라고 생각하였다. 이 은혜로운 말씀에 감격하여 "엎드려 놀라며 부르짖어" 사흘 동안 눈물을 흘려 눈이 부어오르게 되었다.

미천한 신하가 한 번도 임금을 뵈온 적이 없는데 돌보아 주신 은혜가 특별하여 천고에 드문 일이니 鄭榮陽에 대하여 임금이 글을 지어 준 것과 비교할지라도 훨씬 더 분수에 지나친 일이다.[47]

라고 하며 이때부터 드디어 화필을 태워 버리고 다시 그리지 않기로 맹세하였고 사람들도 무리하게 요구하지 않았다.

현재까지 남아 있는 작품 중에서 기년작을 중심으로 볼 때 51세 봄, 그러니까 절필 전의 작품 〈춘경산수도(春景山水圖)〉도 32를 마지막으로 다시 70대에 많은 작품을 할 때까지 공백기이다. 현재 조사된 자료에 의거한 것이므로 완벽한 것일까 하는 의문도 들지만, 삼갔다는 의미로라도 그 결심은 적어도 10년 이상 거의 20년 동안까지 지속되었던 것으로 보인다.

46 『豹菴遺稿』, p. 494. "筵臣有爲奏府君能文章善書畵. 上曰, 人心多忮, 易存以賤技小之者, 勿復言善畵事. 向來徐命膺言, 此人有此技, 予之不答有意也." 『豹菴遺稿』, p. 469에도 있다.

47 『豹菴遺稿』, pp. 494~5. "府君感激恩諭, 涕泣三日, 目爲之腫, 乃曰 賤臣何嘗一覲耿光, 而隆眷曠絶, 千古罕有, 比之鄭榮陽自御製, 反有萬萬遼絶者, 自是遂焚棄畵筆, 不復作, 人亦不敢强索焉." 『豹菴遺稿』, p. 469에는 "伏地驚號泣涕三日"이라고 적혀 있다.

결국 이 일은 '절필의 사건'이 된 것이며 그의 회화세계에 분명 커다란 변화를 의미하는 것이다.

그 3년 후 그의 54세 때인 병술년(1766) 가을에 그만의 독특한 것으로 『정춘루첩(靜春樓帖)』 소재 『표옹자지』를 만들었다. 이것은 그의 강한 자아의식의 발로이며 세심한 성격을 반영하는 중요한 자료이다. 그 구성을 보면 두 폭의 자화상(自畵像)과 『표옹자지』로 되어 있다.도 1, 248 즉 자신의 그림과 글씨로 그때까지의 일생에 관해 쓴 자전(自傳)이다. "내가 죽은 뒤에 묘지나 행장을 다른 사람에게 구하느니보다 자신이 평소 경력의 대략을 적는 것이 그래도 비슷하지 않겠는가" 하여 스스로 정직한 묘지나 행장으로 생각하고 만들었던 것이다.49 이와 같은 그의 의도 때문에 이 글은 더욱 믿을 만한 가치가 있으며 기준이 되는 내용들을 제공한다.

그런데 그는 그 후 25년이나 더 살았을 뿐 아니라 실로 전혀 다른 제2의 인생을 살았기 때문에 중간 결산이 되고 만 셈이며 동시에 하나의 매듭을 의미하는 것이기도 하다.

그러면 위에서 보았던 사실들 외에 자신이 말하는 그의 성향·성격을 중심으로 살펴보겠다. 그 자신 스스로,

심오한 음악의 이치와 교묘한 공예품까지라도 한번 듣고 보면 환하게 깨치지 못하는 것이 없었다. 바둑알을 손에 잡은 적이 없었고 절대로 노름이나 잡기를 좋아하지 아니하며 술사들과 운명을 얘기한다든가 相法을 말한 적이 없고 더욱 풍수설을 믿지 아니하였다. 丙子年에 아내가 죽었을 때에도 풍수가를 들여서 자리를 보지 않고 스스로 果川 砂洞에 있는 빈 땅에 자리 잡아 무덤을 썼다.50

48　姜周鎭 씨 소장. 표지에 『靜春樓帖』이라고 쓰여 있다. 책 크기는 35.7×23.7cm이다. 첫 페이지에 초본 형식의 자화상과 그 왼쪽 면에 〈自畵小照〉의 원형 자화상이 있다. 그 다음에 『豹翁自誌』가 있다. 매 장마다 날카로운 칼끝으로 구획선을 긋기 위한 기준점을 표시하고 8칸씩 음각 선으로 구분하였다. 정성스럽게 만든 것을 느낄 수 있다.

49　『豹菴遺稿』, p. 471. "仍自念身歿而求誌狀於人, 曷若自寫其平日之大略, 庶得髣髴之似耶."

50　『豹菴遺稿』, pp. 470~1. "至於樂律之微奧, 器玩之奇巧, 一接耳目, 無不瞭然解悟, 手不拈棋子黑

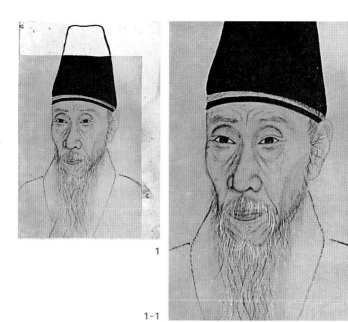

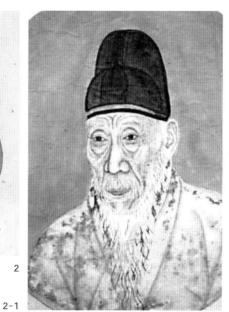

도 1 姜世晃, 〈油紙本 自畫像〉, 1766년 이전, 紙本淡彩, 28.6×19.8cm, 姜周鎭 소장
도 1-1 〈油紙本 自畫像〉 세부
도 2 姜世晃, 〈自畫小照〉, 紙本淡彩, 직경 14.9cm, 姜周鎭 소장
도 2-1 〈自畫小照〉 세부

하였다. 이 말을 뒷받침할 자료가 어느 정도 남아 있다. 음악에 관해서는 위에서 본 25세경의 「산향기」에 스스로 깨우친 미묘한 경지가 잘 표현되어 있다.[51] 공예품의 경우는 감식안이 뛰어날 뿐 아니라 안경(眼鏡)·서양금(西洋琴)·필(筆)·지(紙)·연(硯)·묵(墨)·그릇·화로 등 여러 가지에 대해 관심을 나타내며 세밀한 관찰을 통한 견해를 밝히고 있다. 그중에서도 안경은 그 유래, 재료, 종류, 용도, 당시의 인식 등 여러 각도에서 소상히 적고 있다.[52] 또 안경은 그의 처남인 유경종(柳慶種)의 『해암고(海巖稿)』 권 5에 「봉시첨재차안경(奉示忝齋借眼鏡)」이라는 글이 있어서 이미 그 글을 쓴 임오년(1762), 그러니까 강세황 50세 이전 어느 시기에 안경을 본 것은 물론, 직접 사용하지 않았나 하는 짐작이 든다. 서양금 역시 『표암유고』에 그 제도에 관해 적고 있는데 『해암고』에도 서양금에 관한 비슷한 기사가 있어 흥미롭다. 『해암고』를 보면 어떤 사람 집에서 구경한 서양금에 관해 그 제도를 적고,

종이에다 곡보를 써서 뒷등에다 붙여 놓았는데 알 수가 없다. 그 복부에는 구멍이 있는데 越 모양과 같다. 忝兄(姜世晃)이 그 제도를 그릴 터인데 내[柳慶種]가 먼저 이에 대한 詩를 지었다.[53]

고 하여 강세황과 함께 서양금을 본 것, 그리고 강세황이 그 모양을 그렸을 것이라는 사실을 알 수 있다. 이 일은 계미년(1763)으로 그가 51세 되던 때이다. 지금까지 그에게서 서양 문물과의 관계는 막연히 72세 때 북경에 다

白, 絶不喜方技雜術, 未嘗與術士論星命談相法, 尤不信堪輿家言, 丙子丙子喪逝, 亦不邀術人相地, 自占果川砂洞之閒地, 以營窀焉."

51 주 22 참고.
52 『豹菴遺稿』, pp. 339~43에 '眼鏡'이 있으며, 그는 안경을 서양에서 나온 것으로 이해하고 있다.
53 『海巖稿』, 卷 7 癸未年(1763)의 기사이다. "人家偶見西洋琴, 制度詭異, 貯質於木匣, 以鐵絲爲絃, 絃三十, 只以雙竹板擊之, 其音鏗鏘滿耳, 淸爽出妙不可狀, 東人不解操不知其律呂之果諧何曲, 而其制亦非琴非瑟, 短小可置膝, 一邊長, 一邊短, 絃底撑以木欄, 如雁柱者二行, 紙書曲譜, 貼之背, 不可辨, 其腹有孔如越之形, 忝兄從當圖其制, 余先爲之詩, 八音爲樂, 此只木與金, 衆音皆備而已, 噫異哉." 이 내용을 참고해 보면 『豹菴遺稿』(p. 344)의 西洋琴은 현이 4·50이라든지 하여 또 다른 서양금인 것을 알 수가 있다. 이것은 당시에 드물지만 서양금을 갖는 계층이 있었다는 사실을 의미한다.

녀온 것과 연관 짓는 경향이 지배적이었으나, 위의 사실들로 보아 그는 이미 훨씬 이전 시기에 서양 문물을 접했다는 것이 입증된 것이다.

다음으로 그는 소설이나 야담 같은 것과 음양술, 점술, 잡술 등에 관한 서적을 보지 않았고, "풍수설이라고 하는 것은 모두 없애야 된다."고 생각하였다. 점을 보지 않은 것은 그의 부인과 누님의 경우 부녀자인데도 마찬가지였는데 서로 닮았던 것을 볼 수 있다.[54]

그밖에 그는 먹는 것이 매우 적어서 끼니마다 드는 것이 쌀 두어 홉에 지나지 않았다. 그리고 술도 많이 하지 않았다. 술에 대해서는 아들 관에게 보낸 편지에서 그의 성미를 알아볼 수 있다. "내가 평소에 술을 좋아하지 않고 주량도 매우 적다. 한 잔만 마셔도 곧 취해서 정신을 못 차린다. 술을 보면 마시고 술이 없으면 술 생각을 한 적이 없다."하면서 자신의 제사 때는 부디 술을 쓰지 말라는 별난 당부를 하고 있다.[55] 일일이 이유를 들어서 당부하는 품이 꼼꼼하면서도 신경이 예민한 그의 성질을 보는 듯 느끼게 한다.

그 자신이 밝힌 성격에 의하면 그는 남과 다투지 않았고 모든 이해관계에 있어서 담박하였으며 살림을 어떻게 하는지 알지 못했다. 풍류를 즐겼고 착하고 사랑하는 마음이 넘쳤으며, 남을 대하는 데에는 관대하기를 힘써서 남의 근심이나 즐거움을 늘 그들보다 앞서 하였다. 화려한 것을 좋아하지 않아서 의복, 장식품, 사용하는 기구들이 조금이라도 사치한 듯하면 곧 없애게

54 　그는 풍수는 믿을 것이 못 된다는 것을 주택을 예로 들어 논리적으로 서술하고 있다. 『豹菴遺稿』, pp. 335~6 「風水」 참고. 그리고 부인과 누님의 경우는 p. 449 「亡室恭人柳氏行狀」과 p. 415 「祭海興君夫人姊氏文」 참고.

55 　『豹菴遺稿』, pp. 281~2. 「與儇: 亦在山寺時」 인용문의 나머지 부분은 다음과 같다. "제사라는 것은 그가 좋아하던 것을 생각해야 되는 것인데 나 같은 사람은 술을 좋아한 사람이라고 할 수 없다. 내가 죽은 뒤 조석으로 상식할 때에 부디 술을 쓰지 말아야 할 것이다. 큰 제사를 지낼 때에는 이 때문에 꼭 술을 폐지할 필요는 없는데 이것은 좋아하는 것이 아니라 할지라도 혹 음복을 위하여 준비할 필요가 있을 것이기 때문이다. 내가 생시에 밥 먹을 때에 반주를 마신 적이 없었으니 죽은 뒤에 꼭 관례에 따라서 술을 따르려 하는 것은 죽은 사람을 산사람처럼 섬기는 의의가 아니다. 더구나 가난한 집에서 매우 대기 어려운 것이 술이다. 부디 평소에 술을 좋아한 사람이니 또는 잘 시는 사람들이 하는 짓을 흡내낼 필요는 없다. 내가 만일 죽을 때 이런 말을 한다면 혹 정신이 없어서 한 말이라고 생각하여 따르지 않을는지 모른다. 우연히 蟻翁과 얘기를 하다가 인하여 너에게 일러서 경계를 삼게 한다."

하였다.

아들들을 가르침에 있어서 공부에 대해서뿐 아니라 차근차근히 경계하는 것이 언제나 집안에서의 행위를 힘쓰게 하는 데 있었다.

그리고 자신의 외모에 대하여 언급하고 있는데, 그것은 초상화를 다룰 때 함께 살펴보겠다. 다만 이『정춘루첩』소재의 자화상은 어디까지나 자전적인 의미로 그린 것이기 때문에『표옹자지』의 가치가 독특하다고 보는 것이다. 즉『표옹자지』가 글씨로 나타낸 자전이라면 자화상은 그림으로 나타낸 자전이기 때문이다. 강세황 자신이 의도한 것이어서 더욱 분명한 의미를 갖는 것이다.

끝으로 그는,

후일에 이 글을 보는 사람이면 반드시 그 세대를 논의하고 그 사람을 상상하여 보면서 그가 불우하였음을 슬퍼하고 옹을 위하며 탄식하며 감개하는 사람이 있을 것이다. 그러나 이것이 어찌 옹을 알기에 충분할 것이냐. 옹은 벌써 스스로 자연스럽게 즐거워하며 마음속이 넓고 텅 비어서 스스로 뜻을 이루지 못한 것을 조금이라도 섭섭히 여기거나 불평함이 없는 자이다.[56]

라고 스스로 불우한 것을 인정하면서도 자족하는 긍지를 나타내었다.

이상과 같이『표옹자지』에서 그는 54세까지의 자신의 생애에 대하여 간결하게 압축하여 정리하였으며 그 사실들은 하나의 기준을 제공하는 중요한 자료가 된다. 더구나 그 내용들은 다른 자료들에 의해서 뒷받침되기도 하여 신빙성을 더하고 있다.

또 여기에 나타난 그의 성향들은 물론 이후에도 대부분 지속되었을 것이므로 곧 그의 일생을 이해하는 데에도 같은 가치를 갖는 것이다.

56 『豹菴遺稿』, p. 472. "後之覽此文者, 其必有論其世也, 想其人, 悲其不遇, 爲翁而欷歔感慨者, 然是烏以知翁哉, 翁已自能怡然而樂, 胸中浩浩焉坦坦焉無毫髮傲嗟不自得者矣."

4) 노년기 관직 생활과 여행

이제 그의 관직 생활이 시작되는 61세부터 79세 생을 마칠 때까지의 60·70대에 관하여 살펴보려고 한다.

그것은 지금까지와는 전혀 다른 변화를 의미하며 가히 '제2의 인생'이라고 할 수 있는 시기이다. 회화 예술의 면에서도 70대에 왕성한 의욕을 보이며 실제로 죽기 직전인 78세까지 밀도 있고 긴장감 있는 작품 활동을 하였다. 그의 활기 있는 노년 생활은 관직 생활과 중국 사행(使行), 금강산 여행을 중심으로 그 특징이 설명될 수 있다.

이미 위에서 살펴본 바와 같이 그가 61세 되던 계사년(1773) 봄에 영조가 양로연을 거행하였고, 이때 맏아들 인이 주서로 임금을 모셨다. 영조는 과거 숙종 기해년(1719) 기로연을 베풀었을 때 인의 할아버지도 참석했으며 그 기로의 아들 중 현존하는 유일한 사람이 강세황인 것을 알고 귀하게 여겨 특별히 등용시켰다.[57] 그러나 강세황은 늦은 나이에 관직에 나가는 것이 본의가 아니라고 하고 벼슬(영릉 참봉)을 받고 곧 사임하였다.

이듬해(1774) 둘째 완(俒)이 입시했는데 영조는 그가 벼슬을 사직한 사실을 말하면서 특별히 6품에 올릴 것을 명하고 사포서(司圃署) 별제(別提)에 임명하였다. 다음해 상의원(尙衣院) 주부(主簿), 사헌부(司憲府) 감찰(監察), 한성판관(漢城判官)을 거쳐, 1776년 2월 기구과(耆耈科)에 수석 합격하고 동부승지에 임명되었다.[58] 3월에 영조가 승하하였다. 그는 그 후 영조의 제삿날은 반드시 소식(素食)하였다. 병조참의(兵曹參議), 서추(西樞; 中樞府)를 거쳐 1777년 65세에 병조분사당상(兵曹分司堂上), 1778년(66세)에 문신정시(文臣庭試)에서 으뜸을 차지하였고 관계(官階)가 가선대부(嘉善大夫)에 올랐다.[59]

57 주 8 참고. 그리고 『豹菴遺稿』, p. 522 「諡狀」에는 壬辰年(1772, 60세)에 養老禮를 행한 것으로 되어 있다.

58 같은 사실이 實錄에도 보인다. 『英祖實錄』 권 127 丙申 52년 2월 乙卯條(1776) "上御隆武堂, 設文武耆耈科, 工世孫侍坐, 取姜世晃·金相戊二人, 并加資, 上御集慶堂, 卽日放榜, 王世孫百官陳賀, 上親製致詞箋文曰, 壽星今照, 黃髮登庸." 그리고 『豹菴遺稿』, p. 537 「入耆社序」에는 乙未年(1775)으로 기록되어 있는데 오기이다.

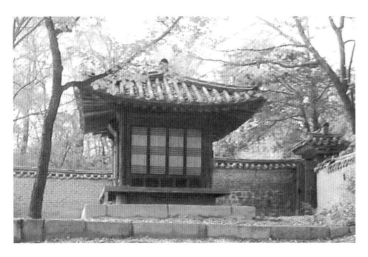

한성부우윤(漢城府右尹), 부총관(副摠管)을 겸하고 1779년 67세에 남양부사(南陽府使), 1780년(68세)에는 부총관, 좌윤(左尹)에 임명되었다.

신축년(1781, 69세) 호조참판(戶曹參判)으로 임금의 초상을 그리는 일을 감독하였다.[60] 그 무렵 정조가 친히 데리고 금원(禁苑, 후원) 경치 좋은 곳에서 놀면서 술을 내렸다. 이 사실에 대해 그 스스로 중히 여기며 기록한 「호가유금원기(扈駕遊禁苑記)」가 있어서 자세히 알 수 있다.[61] 이 금원 놀이는 그가 영광으로 알며 대단하게 생각했기 때문에, 또 그때의 경치나 일행의 상황이 여실히 표현된 자료이기도 하여 잠깐 살펴보려고 한다.

9월 3일에 강세황이 규장각에 있는 희우정(喜雨亭)에서 입시하였다.[참고도판 2] 정조는 5색 대금전(大錦牋)에다 병풍을 쓰기를 명하였다. 먼저 붓을 대기 전에 구경할 만한 좋은 곳이 있으니 글씨를 먼저 쓴 뒤에 놀러 가겠는가 아니면 먼저 놀고 난 뒤에 쓰겠는가 묻고, 곧바로 대답을 안 하는 것을 보니 아마 먼저 놀고 싶다는 뜻이로다 하면서 남여를 타고 직접 앞장을 섰다. 여러 승지(承旨), 제학(提學), 직각(直閣), 사관(史官) 들과 화원(畵員) 김

59 文臣庭試에 대한 실록의 기사가 있다. 『正祖實錄』 권 6 戊戌 2년 9월 癸卯條(1778) "癸卯, 設觀武才殿試及對擧文臣庭試于春塘臺, 文臣姜世晃居首, 加資, 吳載紹錫馬."

60 『豹菴遺稿』, p. 499, p. 525 외에 실록 2군데에 보인다. 『正祖實錄』 권 12 辛丑 5년 9월 丁酉條(1781) "召見承旨, 承旨徐鼎修啓言, 在前御容摹寫時, 有搢紳能解繪事人入參之例 副摠管姜世晃, 尙衣主簿曺允亨, 使之入參好矣, 敎曰, 肅廟及先朝御容摹寫時, 故重臣金鎭圭, 尹德熙, 趙榮祏諸人, 終始入參, 姜世晃, 曺允亨亦並爲來待."『正祖實錄』 권 12, 辛丑 5년 9월 戊戌條(1781) "上御喜雨亭, 召見副摠管姜世晃, 敎曰予遵先朝故事, 方摹畫御容, 聞卿素閑畫格, 且有肅廟朝金鎭圭古例, 卿其摹出一本, 世晃對言, 年迫衰暮, 眼視昏花, 摹畫天日, 恐有爽誤, 臣意則在傍贊助, 以補不逮, 上曰, 畫師輩意匠未到處, 在傍指揮也."

61 『豹菴遺稿』, pp. 265~71. 그가 본 禁苑의 정자, 문의 명칭과 주변의 경관에 관하여 소상히 관찰 기록하였다. 이 점은 현재의 비원과 비교해 볼 수 있는 자료를 제공하기도 한다.

응환(金應煥)이 일행이 되어 영화당(映花堂), 이문원(摛文院), 어수당(魚水堂), 소요정(逍遙亭), 청의정(淸漪亭), 태극정(太極亭)을 지났다. 태극정 남쪽에 작은 우물이 있는데 두 승지가 모두 물을 떠 마시며 그도 마시기를 청하였다. 옆 사람이 은잔으로 떠 와서 두어 잔 마셨다. 멀리 걸어왔기 때문에 목이 매우 말랐었다. 여러 사람은 찬 것을 꺼려하지 않는다고 칭찬하였다. 임금은 배 수십 개를 일행에게 내렸다. 갈증이 나는 것을 염려한 것이다. "비가 온 뒤라면 물이 상당히 많아서 매우 볼 만한데 지금 마침 물이 줄어서 조금씩 흐르는 것이 유감이다." 하며 화원 김응환에게 정자 3개소의 진경을 그리게 하였다. 초본이 미처 이루어지지 못하고 다시 가마를 재촉하여 만송정(萬松亭), 망춘정(望春亭), 존덕정(尊德亭), 폄우사(砭愚榭), 태청문(太淸門), 인평대군구궁(麟平大君舊宮) 등을 돌아보고 영숙문(永肅門), 공진문(拱辰門)을 돌아 다시 희우정에 돌아왔다. 궁중의 음식을 내려서, 모든 각신(閣臣)들과 취하고 배부르게 먹었다. 이날 날씨가 청명하고 미풍이 간혹 불었다. 그는 기분이 맑고 유쾌하여 피로를 몰랐다. 이 일에 대하여 명대(明代) 고사(故事)와 비교해서, 그 경우 내시들을 시켜서 놀게 한 것뿐인데, 임금이 직접 신하들을 거느리고 좋은 경치를 낱낱이 일러 주며 온화한 얼굴과 부드러운 음성으로 한 집안 식구나 다름없이 한 것에 꿈을 꾼 듯 감격하였다.

그리고 그 8일 후 9월 11일에는 어용도사감동관(御容圖寫監董官)으로 규장각에 갔다가 화원 한종유(韓宗裕)에게 부탁하여 자신의 초상화를 그리게 하였다.토 9 이 작품에 대해서는 그의 초상화를 다룰 때 언급하겠다.

그의 후반 60~70대 생애 중에 회화 제작 면에서 더욱 중요한 70대를 보겠다.

70세(壬寅, 1782)에 가의대부(嘉義大夫)에 오르고 동의금(同義禁)과 총관(摠管)에 임명되었다. 이때 정조는 그에게, "풍채가 고상하여 늙은 신선도와 같다."고 하였다.[62] 이해 함평(咸平)에 가 있는 아들에게 보낸 편지를 보면, "나는 근래에 상당히 건강하여 조금도 병이 없고 간혹 거문고와 노래로 긴

62 『豹菴遺稿』, p. 500. "上爲之顧眄, 謂近侍曰, 風韻昂藏, 若老仙圖."

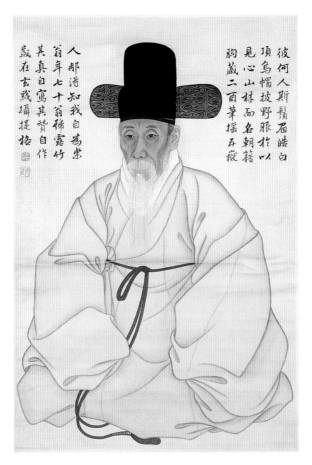

도 3 姜世晃, 自畵 〈70세 像〉, 1782, 絹本淡彩, 88.7×51cm, 姜永善
소장

긴 해를 보내고 있으니 부디 걱정하지 말아라."고 하여 환경과 심신이 여유
있는 상태인 것을 알 수 있다.[63]

이때의 그의 모습을 구체적으로 알 수 있는 자화상이 있다.도 3 이 작품
의 자찬(自贊)에 보이듯이 자신의 내면세계를 함께 나타내어 자전적(自傳的)
인 의미를 부여하고 있는데 이 점에 대해서는 다음 초상화 부분에서 자세히
살펴보겠다.

다음해 71세(癸卯, 1783)에 병조참판(兵曹參判)에 임명되고 동중추(同中

63 姜泰雲 씨 소장 편지첩에 "吾近頗淸健, 少無疾恙, 時有琴歌, 以消長日, 切勿爲慮也."

樞: 동지중추부사)·부총관(副摠管)으로 옮겼다. 위에서 본 바와 같이 정조가 『국조보감』을 보다가 현종(顯宗) 계축년(1673)에 할아버지 문정공이 71세인데 기로사 유사의 일을 보게 한 항목을 지적하고, "이 재신(宰臣)이 할아버지와 손자가 71세 되는 해가 모두 계(癸)자가 들어 있는 해이니 우연한 일이 아니다." 하고 특별히 지사(知事)에게 부탁하여 기로사에 들어갈 것을 허락하였다.[64] 이 사실은 그의 집안이 이른바 '삼세기영지가'의 영광을 갖게 된 것으로, 실로 기념할 만한 일이었다. 그의 집안에서도 감격하였고 주변에서도 국초 이래 드물게 있는 훌륭한 일이라고 축하하였다. 이에 성대한 잔치를 벌이고 손님을 맞이하고 음악을 연주하며 이 즐거운 일을 기념하였다.[65]

그해 한성판윤(漢城判尹)에 임명되었다가[66] 다음해 1784년(甲辰) 72세 때에 도총관(都摠管)에 임명되었다.

이때 건륭제(乾隆帝)가 80세로서 천수연(千叟宴)을 베푸는데 나이 연로하고 덕이 있는 사람을 뽑아 보내라는 공문이 있었다.[67] 조정에서 신중히 의논하여 이휘지(李徽之)가 기로사의 대신(大臣)으로 상사(上使)가 되고 부사는 인선을 어렵게 생각하였다. 정조는 "상경(上卿)이 부사(副使)로 간 예는 많이 있고 또 이 중신(강세황)이 중국을 한번 가 보지 않으면 안 된다." 하여 그가 북경에 가게 되었다.[68]

64 주 4 참고. 그리고 『正祖實錄』 권 15 癸卯 7년 5월 己亥條(1783)에는 "특별히 강세황을 승진하여 도총부 도총관을 삼았다. 세황은 작고한 판서 강백년의 손자다. 백년이 71세에 특명으로 기로사에 들어왔었는데, (지금) 세황의 나이 또 71이므로 이 명령이 있었다."라고 되어 있다.

65 『豹菴遺稿』, p. 538. 坡山 尹榮祖가 쓴 「豹菴姜判尹三世入耆社序」 중에 "豹菴家則感其恩遇之出尋常, 一世人則欽其三世之題耆案, 咸曰奇哉是翁, 福哉是翁, 何能得三世壽與位之俱享, 而致此自國初所罕有之美事也耶, 莫不嘖嘖而驚賀, 於是焉, 開盛宴, 延賓客, 鳴鐘皷, 奏絃管, 以侑樂事, 此誠古今鮮覯者也."

66 『正祖實錄』 권 16 癸卯 7년 9월 戊子條(1783) "以尹師國爲司憲府大司憲, 朴祐源爲司諫院大司諫, 姜世晃爲漢城府判尹, ……."

67 千叟宴은 康熙帝가 거행한 두 차례(康熙 52, 1713; 康熙 61, 1722)의 예를 따라 乾隆帝도 乾隆 50(1785) 정월 6일에 乾淸宮 앞뜰에서 잔치를 베풀었다(藤塚鄰, 1975, 『淸朝文化東傳의 硏究』, pp. 49~50 [日本: 國書刊行會] 참고).

68 『豹菴遺稿』, pp. 526~7. "甲辰拜都摠管, 時乾隆帝以大耋, 設千秋宴, 禮部移咨, 有節使擇送耆德之語, 朝議極遴選, 李公徽之以耆社大臣爲上价, 副使難其人, 上曰上卿副价亦多已例, 且此重臣不可不一見中華, 遂以公充副价, 赴燕京." 여기에서 千叟宴을 千秋宴으로 적었다.

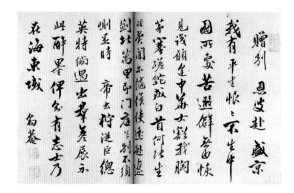

도 4-1 姜世晃,
〈贈別恩曳赴盛京〉,
1778, 紙本墨行書,
29.7×46.4cm,
성균관대학교 『槿墨』

그는 이미 그 이전에 중국에 대한 관심이 많았다. 그것은 정조 2년(1778) 3월에 박제가(朴齊家, 1750~1805)가 사은겸진주사(謝恩兼陳奏使) 정사(正使) 채제공(蔡濟恭)을 따라 중국에 갈 때 써 준 전송시에 단적으로 나타난다.도 4-1 강세황 66세 때의 일이다.

나는 평생에 한이 있는데 중국에서 출생하지 못한 것이 그러하다. 사는 곳이 멀리 떨어진 궁벽한 곳이기에 지식을 넓힐 도리가 없다. 중국 학자들을 만나서 나의 막힌 가슴을 터놓기가 소원이었다. 어느덧 백발이 되었으니 어떻게 날개가 돋힐 수 있겠는가. 그대가 사절을 따라서 멀리 요동과 북경의 북쪽으로 떠남을 들었다. 만리 밖이 곧 문 앞이나 마찬가지니 잠깐 헤어지는 것은 섭섭해 할 것이 없다. 지금 황제가 사냥하러 나오고 따라온 신하들이 모두 영특한 사람일 것이다. 만일 훌륭한 사람들을 만나거든 취중에 쓴 이 글씨를 펼쳐 보이고 뜻있는 사람이 조선 땅에 있다는 것을 알게 하오.[69]

이것은 자신보다 38세 연하(年下)의 박제가에게 자진해서 준 것으로 허구만도, 가식만도 아닌 중국에 대한 관심의 진정이 나타난다.

그의 집안에서 중국과의 인연은 3대가 기로사에 들어간 것과 마찬가지로 할아버지 백년(柏年) 때부터이다. 아버지 현, 백부 선과 자서(姊婿)인 해흥군(海興君) 강(橿)도 다녀오고 후에 그 자신도 가게 된 것이다.[70] 집안 어른들이

69 『槿墨』하권(서울: 成均館大學校), p. 883. "贈別恩曳赴盛京: 我有平生恨, 恨不生中國, 所處苦遐僻, 無由恢見識, 願逢中華士, 豁我胸茅塞, 蹉跎成白首, 何能生羽翼, 聞爾隨候使, 遠赴遼薊北, 萬里即門庭, 乍別不須惻, 是時帝出狩, 從臣總英特, 倘遇出群彦, 展示此醉墨, 俾知有志士, 乃在海東城, 豹菴." 박제가는 네 차례 북경에 다녀왔지만 강세황과 시기가 맞는 것은 첫 번째 1778년 채제공을 따라간 경우뿐이다. 그 다음은 1790년 강세황 자신도 중국에 다녀온 후이며 1791년 이후는 강세황 사망 후이기 때문이다(『韓國人名大事典』[1967], p. 296 참고).

70 할아버지: 『豹菴遺稿』, p. 328. "順治庚子冬, 文貞公, 以冬至兼正朝聖節副使, 赴燕." p. 288. "敬書玉河漫錄下: 順治庚子, 先祖考文貞公, 以副使赴燕, 留玉河舘之日." 아버지: 『豹菴遺稿』, p. 327. "康熙四十年辛巳冬, 先府君文安公, 以冬至兼告訃使, 我仁顯王后閔氏之訃, 赴燕." 伯父: p.

중국에 다녀오면서 청유(淸儒)와 학연(學緣)을 맺고 받은 글들은 후에 그가 보존하고 있어서 그 분위기나 의미 같은 것이 남달랐을 것이다.[71] 또 해홍군의 경우 그가 25세 되던 해이므로 좀 더 직접적인 분위기를 전해 들을 수 있었을 것이다. 박제가에게 준 시에서나 집안 어른들이 다녀온 분위기를 미루어 보면, 북경에 관

한 호기심은 당시 지식층에게 일반적인 경향이라 하더라도, 그에게는 그 이상의 욕구와 현실감 있는 관심이 있었던 것으로 보인다.

1784년 10월 12일 이휘지·강세황 양사절(兩使節) 일행은 연행(燕行)길에 올랐다.[72] 가는 도중 의주 객사에서 부채에 그린 그림도 74-1이 남아 있고 또 세모를 객사에서 보내는데 집 생각을 하며 쓴 시도 있다.[73] 그리고 중국 사람을 만나 의사소통을 한 필담(筆談) 종이가 종가(宗家)에 남아 있어 흥미롭다.도 4-2 대개 그 내용은 여관에서 한적할 때에 조카와 함께 찾아온 사강어(謝降漁)라는 사람과 반갑게 인사한 것으로 시작된다. 와연(瓦硯)을 화제로 삼다가 사씨의 대인(大人) 벼슬을 묻고, 집이 어디냐고 하고 내일 다시 꼭 오라는 등의 평범한 대화이다.[74] 이 필담은 그가 중국인과 의사 소통을

328, "此則謂曾拜識紫閣公於赴使時也." 海興君: p. 327. "又有林本裕號辱翁七絶一首, 贈余姊兄 海興君者, 海興於丁巳冬亦以正使赴燕."

71 『豹菴遺稿』, pp. 327~9. 54세(丙戌)에 쓴 「題華人詞翰帖後」와 56세(戊子)에 쓴 「又」가 있다.

72 『正祖實錄』 권 18 甲辰 8년 10월 辛卯條(1784) "以李徽之爲進賀謝恩兼冬至正使, 姜世晃爲副使, 李泰永爲書狀官, 正副使皆以耆臣, 爲叅千叟宴也."『正祖實錄』 권 18 甲辰 8년 10월 甲午條 (1784) "甲午, 召見進賀謝恩兼冬至正使李徽之, 副使姜世晃, 書狀官李泰永, 辭陛也."

73 국립중앙박물관 소장(덕 2370)〈扇面枯木竹石圖〉에 "豹翁寫于龍灣時 甲辰冬"이라는 題가 있다. 그리고『豹菴遺稿』, p. 162에는 "自余之生, 送舊年迎新歲, 已七十餘度矣, 今已慣習, 久不作別離悵惘之懷, 甲辰冬, 爲叅燕京千叟宴, 充副价, 留玉河, 値妓除夕, 回思北宸朝賀之班, 南城兒女之戲, 遠隔三千里外, 旅館殘燈, 對影孤坐, 始不禁黯然傷情, ……"이라는 설명적인 긴 詩 제목이 있다.

74 姜泰雲 씨 소장 편지첩에 들어 있다. 편의상 대화자를 姜·客으로 구분하였다. 姜: 旅館寥寂中, 幸逢文雅之士, 枉訪, 喜甚, 喜甚, 兩位高姓大名. 客: 尊舘, 不棄草莽, 幸甚, 幸甚, 吾兩人俱姓謝, 名降漁, 吾姪名廷楠, 四海一家, 更何嫌阻, 幸蒙不棄, 願少罄素抱, 此硯果是眞端佳品耶. 姜: 平生不曾見此, 何能分其高下耶. 客: 吾輩非能善于看硯, 不過拿來一試也, 此則不過瓦造, 不必呵看其潤

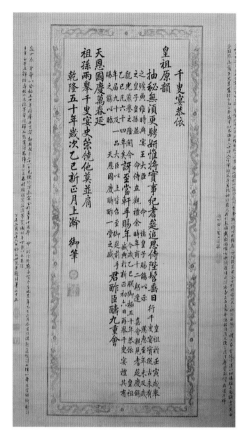

한 구체적인 방법으로서 좋은 실례이며 한계는 있다 해도 비교적 불편 없이 얘기한 것으로 생각된다.

드디어 건륭(乾隆) 50년(1785) 1월 6일 천수연에 참석하고, 『어제천수연시(御製千叟宴詩)』각본(刻本)과 지·필·묵 등 통례 이상으로 내린 후한 하사품을 받았다.[75] 어제시(御製詩)는 돌아와서 괘폭(掛幅)으로 표구하여 보관했는데 다음해 봄 도둑맞아 없어지고 다행히 다시 구해서 크게 기뻐하며, 정미년(1787) 2월 26일 그 연유를 제기(題記)하였다.[76]

그리고 그는 원명원(圓明園)의 산고수장각(山高水長閣)에서 건륭제(乾隆帝)를 만나 보고 지척에서 그의 안색, 의복, 기침하는 것까지 자세히 본 것을 적어 놓고 있다.참고도판 377

강세황의 북경 사행을 더욱 가치 있게 만든 것은 당시 중국 지식인들과의 접촉을 통하여 자신의 문화적인 면모와 긍지를 발휘하였다는 점이다.

참고도판 3 姜世晃,
〈乾隆皇帝御製詩手
筆刻本〉跋, 1787,
126.5×71cm,
이해명 소장

否. 姜: 此硯背銘文, 乃元時詩人句曲外史張伯雨之作也, 以此貴重而已, 品之美惡勿論也, 澄泥硯是何等品也, 尊之大人方敎何官. 客: 現任雲南楚雄府定遠縣知縣, 今已丁憂. 姜: 方住此中何坊, 距此不遠乎. 客: 不遠即在對過藥材廟内. 姜: 明日必爲更來, 相去不遠, 幸勿憚煩, 必來, 此硯, 姑留, 明日當奉還耳. 客: 遵命.

75 藤塚鄰(1975),『淸朝文化東傳の硏究』(東京: 國書刊行會), p. 52 재인용. 하사품: 宋澄泥仿唐石渠硯一方, 梅花王版牋二十張, 仿澄心堂紙二十張, 花牋二十張, 花絹二十張, 墨二十定, 筆二十枝.

76 御製詩 左右에 題記를 적어 놓았다(藤塚鄰[1975], 앞글, p. 61 재인용). "歲甲辰, 皇帝以登極五十年, 將擧千叟宴, 敕我國, 年七十以上充使价, 俾叅宴, 余於是年十月膺命, 以副价赴燕, 兼賀冬至也, 翌年乙巳正月叅宴, 仍使製進賀詩七律一章, 有賞賜御製詩手筆印本, 及錦緞·壽杖·如意·紙墨筆硯, 歸而裝其詩爲障子, 丁未春被倫肬篋, 後得尋覓, 識此于下方, 以示來後, 丁未二月十六日豹翁世晃題, 時年七十五."(左側 題記)

77 御製詩 우측에, 좌측의 題(주 76)를 쓴 다음날 丁未 2월 27일에 다음과 같이 적었다. "余於乙巳正月, 叅千叟宴, 後至望日, 隨皇駕住圓明園, 觀燈戲, 數日臨罷, 命入侍於山高水長閣, 皇帝設小椅, 坐於橋廡之下, 階級甚卑, 余坐於前咫尺之地, 俗無俯伏之禮, 只昻首跪坐, 得以細瞻顏色面貌, 色正黃, 無蒼雜點疵, 鬚多黑莖, 髥短少而白者過半, 似不過五·六十許人, 常帶微笑, 身着狹袖貂表, 毛在於表, 頭戴貂滿帽, 咳嗽頻發, 侍臣持唾壺, 左右立而承唾, 數語後, 又使之隨, 往慶豐園, 夜深乃歸, 題下方之翌日追錄."(藤塚鄰[1975], 앞글, p. 61 참고)

덕보(德保)·박명(博明)·김간(金簡) 등과 교유하여 시를 교환한 기록이
있다.[78] 「시장(諡狀)」에 보면 그의 시에 대해서 요동순무(遼東巡撫) 박명은
"시는 방옹(放翁)을 주로 하였고 글씨는 진대(晉代) 사람의 풍골이 있다."고
하고 글씨로 유명한 석암(石菴) 유용(劉鏞)과 담계(覃溪) 옹방강(翁方綱)은
그의 글씨를 보고 "천골개장(天骨開張)"이라고 칭찬하였다.[79] 그런데 건륭제
도 그의 글씨를 칭찬하여 "미하동상(米下董上)" 4자의 편액을 써 주었다고
알려져 있기도 하다.[80]

중국 사람들은 그가 글씨와 그림을 잘 한다는 소문을 익히 듣고 구하려
고 많이 모여들었다. 또 그의 작품을 여러 해 전에 많은 값으로 사 두었던
사람이 있었는데 낙관이 없으므로 와서 물어 보는 사람도 있었으며 작은 종
이쪽을 보아도 다투어 비싼 값으로 사갔다. 쉽게 응하지는 않았지만 간단한
작품으로 그들에게 응하면 번번이 감탄과 칭찬을 받았다.[81]

그가 중국에서 그린 그림 〈삼청도(三淸圖)〉도 67가 전해 오고 거기에 쓴
발(跋)이 『표암유고』에 있다.[82] 중국 땅에서 중국 종이를 가지고 그려 본 소
감에 대하여 적고 있다. 그 밖에 〈서산누각도(西山樓閣圖)〉도 53-1·2 등 자신이
본 몇 군데의 경치를 그린 실경이 남아 있다. 작품에 관해서는 뒤에 다시 보
겠다. 서강대 소장 서첩(書帖)에는,

石鼓文이 가장 오래고 다음은 嶧山碑다. 내가 요즈음 북경에 가서 직접 태학

78 藤塚鄰(1975), 앞글, pp. 52~60에 德保·博明·金簡에 대한 설명과 詩, 필적에 관하여 언급되어
 있다. 『豹菴遺稿』, p. 159 「甲辰拜副使入燕京和禮部尙書德保三首」, p. 166 「次正使韻金尙書簡」,
 p. 166 「次博西齋明見贈韻」, p. 167 「次上使韻贈博西齋」, p. 167 「次德保上使次千叟宴詩韻」, p.
 168 「次德保次千叟宴詩韻」 등이 있다.

79 『豹菴遺稿』, p. 527. "遼東巡撫博明曰, 詩宗放翁, 字有晉人風骨, 日講官劉石菴鏞·翁覃溪方綱, 書
 名重天下, 見公書, 歎曰, 天骨開張."

80 이 대목에 관한 전거는 『槿域書畫徵』, p. 186에 『海東號譜』로 되어 있으나 현재 그 대목은 찾을
 수 없고 또 강세황 자신의 글이나 行狀, 諡狀 등에도 보이지 않는다. 확실한 자료가 나올 때까
 지 기다려야 하겠다.

81 『豹菴遺稿』, p. 502와 p. 527 참고.

82 『豹菴遺稿』, pp. 357~8. "鳳城蘭竹幀跋: 每見華人畫蘭, 終不可及, 或者東之紙墨, 不如華而然歟.
 今以華紙作畫於中國之地, 其所不及於華者, 將無可諉也, 乙巳二月豹翁題鳳城."

에 나가 석고문을 만져 보니 글자가 지워져서 거의 알아볼 수 없다. 역산이 새긴 글자도 전해서 새기면서 참모습을 잃어서 옛 정신을 찾아보려 하여도 할 수 없었다.[83]

하여 태학을 답사한 것을 간단히 적고 있다.[도 78] 천수연 잔치 때 베풀어졌던 공연을 보고 지은 시와 여러 가지 공연[各戲]에 관한 기록도 남겼다.[84] 그리고 서양인이 살고 있는 집 주변도 구경하였다.[85]

이와 같이 중국 여행에 관한 비교적 많은 자료가 남아 있다. 그런데 회화적인 면에서 주요 관심사가 되는 것으로 중국 그림을 보았다든지, 또 많은 사람들이 호기심으로 찾는 천주당(天主堂) 내부를 보았다든지 하는 기록이 없다. 자료 보전의 문제도 있을 수 있지만 그만큼 폭넓은 활동은 어려웠을 것으로 볼 수 있다.

그가 돌아올 때 정조는 측근 신하에게 명하여 인삼과 약품을 가지고 가서 용만(龍灣, 義州)에서 일행을 맞이하게 하고 위로하였다. 공식 기록에 밝혀진 것은 아닌데 돌아오는 도중에 집으로 보낸 편지를 보면 셋째아들 관이 모시고 따라갔던 것을 알 수 있다.[86] 연경에서 돌아와서 꽃피는 계절에 아들들이 잔치를 열고 위로했다. 그는 중국에 갔다오고 남은 돈으로 부(父) 문안

83 "石鼓文爲最古, 其次嶧山碑耳. 余頃入燕都, 躬造太學, 摩挲石鼓, 刓缺殆不可復辨, 嶧刻亦傳刻失眞, 欲尋古意, 不可得矣. 豹翁."(서강대『博物館圖錄』[1979] 도 120 참고)

84 『豹菴遺稿』, p. 163「瀛臺氷戲」『正祖實錄』권 19, 乙巳 9年 2月 甲午(1785) 참고.

85 『豹菴遺稿』, p. 163. "西洋人所居在燕京之西宣武門內, 余輩於臘月二十五日往觀焉, 雕甍畫棟, 高聳雲霄, 令人駭眼, 遂從樓後, 躐石梯二十餘級, 登其上層, 俯瞰一城, 樓臺烟樹, 怳然如入淸都廣寒也." 서양인 집 내부 구경은 아니고 주변인 것을 알 수 있으며 그곳은 天主堂이라고 생각되기도 한다.

86 姜泰雲 씨 소장 편지첩에 乙巳二月十五日과 二月二十二日 두 차례 보낸 편지가 있다. 거의 같은 내용인데 나중의 편지 중에 돌아오는 일정이 적혀 있다. "更舍弟上書仍及季君"에서 알 수 있는 것은 이때는 이미 둘째 俒이 죽은 후이므로 형과 막내 사이인 儹이 쓴 편지라는 점이다. "親候在途連得安寧, 寢啖諸節, 勝於留館, 慶幸何極. 行到靑石嶺下, 逢見饡物吏, 得承今日初三, 初七日兩度手札, 內間諺書一一見之, 千里咫尺, 執謂宋遠, 此行自瀋陽逢大雨雪, 道路泥濘, 僅僅計站, 方到通遠堡, 今月二十四日, 當到柵, 待事包畢到, 此包搜檢當留三四日, 還渡鴨江, 似在今月二十七日間, 徐緩作行, 則三月望間可入……." 그리고 『正祖實錄』권 19, 乙巳 9년 2월 甲午條에 돌아와서 자세히 보고한 기록이 있다.

공의 연시례(延諡禮)를 행하였다.[87] 72세의 나이에 먼 길을 다녀오면서 피로한 기색을 보인 적이 없으며 정신이 날로 왕성하였다.

연례적인 많은 사행이 있지마는 그의 북경행이 주목받는 것은 강세황 개인의 소원 성취 이상의 의미가 있다. 먼저 중국측 건륭황제 천수연으로 화제가 많았다는 점이다. 또 조선의 당대 대표적인 문인, 서화가로서 그의 명성이 중국의 유명 인사들로부터 인정을 받은 점, 즉 문화적인 교류와 그 성과에 가치가 부여되고 있는 것이다. 이 점이 그 당대나 후대에 이르기까지 지속적인 의미를 갖는다고 하겠다.

그런데 위에서 본 바와 같이 그가 글씨나 그림을 그려 주는 상황은 언급된 데 비하여 어떤 그림을 보았다는 얘기는 없으며, 서양인이 사는 집 주변을 설명한 데 비하여 천주당 내부를 보았다는 기록이 없는 점 등에서 그가 만난 사람의 범위나 그의 행동반경이 그다지 넓지 않았다는 결론에 무리가 없다. 이 점을 감안한다면 지금까지 강세황의 서양 문물에 관한 관심과 이해가 막연히 북경사행과 곧바로 연관되었던 것으로 믿는 경향은 좀 더 신중함이 필요하다. 즉 안경, 서양금 같은 것도 이미 그 이전에 볼 기회가 분명했으므로 모두 뭉뚱그려서 북경행 이후로 생각할 일이 아니다.

그는 돌아온 해(1785)인 73세에 판윤(判尹)에 임명, 총관(摠管)을 겸하였다.[88] 1788년(戊申, 76세)에는 지중추(知中樞)에 임명되었다.

그해 가을에 맏아들 인이 부사(府使)로 있는 회양(淮陽)에 가서 금강산(金剛山)을 유람하였다.[89] 이 일에 관한 것으로 「유금강산기(遊金剛山記)」, 「송김찰방홍도김찰방응환서(送金察訪弘道金察訪應煥序)」와 그때 스케치한 화첩과 글이 있다.

「유금강산기」에 보면 금강산에 대한 평소의 관심과 세속적인 유람 풍조

87 잔치를 연 것은 『豹菴遺稿』, p. 168. "乙巳春余自燕京還, 園花盛開, 兒輩爲設酌之志喜, 向晚客散……." 그리고 文安公 시호 내릴 때의 禮는 p. 503과 주 5 참고.

88 『正祖實錄』권 28. 己酉 13年 12月 乙卯條 "以李文源爲判義禁府事, 姜世晃爲漢城府判尹……."

89 『豹菴遺稿』, p. 504. "戊申拜知中樞, 之伯子淮陽任所, 游金剛山, 時年七十六, 陟嶺度壑, 如履平地, 筋力到老靡所憚." 『淮陽郡誌』에 의하면 姜儐은 戊申(1788)~庚戌(1790) 사이에 재직하였다.

에 대한 생각을 밝히고 있으며 여행 일정을 소상히 기록하고 있다. "산에 다니는 것은 인간으로서 첫째 가는 고상한 일이다. 그러나 금강산을 구경하는 것은 가장 저속한 일이다."라고 시작한다. 그것은 금강산이 구경할 만한 것이 없다는 뜻이 아니라, 죽어서 악도에 떨어지지 않으려는 천박한 이유로 유행처럼 금강산을 찾는 것을 싫어한 것이다.

다만 여러 사람이 가는데 따라서 평생에 한번 구경한 것을 능사로 삼으며 남에게 대하여 자랑하기를 무슨 신선이 사는 곳에나 갔다온 것처럼 하며 또 못가 본 사람은 부끄럽게 생각하여 남의 축에 끼이지 못하는 것처럼 생각한다. 내가 증오하여 가장 저속한 일이라 하는 것은 이 때문이다.[90]

하였다. 그가 중년에 어떤 사람이 경비까지 마련하고 함께 가기를 바랐으나 가지 않은 데 대하여 "세속적인 것을 증오하는 마음이 산을 좋아하는 벽보다 더하였기 때문"이라 하여 그 사연을 설명하고 있지만, 이 모든 것은 결국 그만큼 금강산에 관심이 많았다는 반증으로 해석된다.

그해(戊申) 가을 회양 관사에 가 있었던 그는 마침 김홍도(金弘道), 김응환 등과 일행이 되어 금강산에 가게 되었다. 세속적인 것을 증오하는 마음이 산을 좋아하는 성벽을 막을 수 없게 되었던 것이다. 그리하여 9월 13일 두 김씨, 막내 빈, 서자 신(信), 친구 임희양(任希養)·황규언(黃奎彦) 들과 출발하였다. 신창(新倉)에서 하루 묵고 다음날 장안사(長安寺)로 향했다. 산길에 단풍잎이 비단처럼 곱게 물들었고 바람이 갑자기 추워지더니 간혹 눈발이 옷깃에 날렸다. 신과 김홍도는 말 위에서 퉁소를 불기도 하고 피리를 불기도 하면서 서로 화답하였다. 그는 속담에 "추워서 벌벌 떨면서 나를 아는 사람이 적다고 큰소리 친다."는 말이 있는데, 이 추운 날씨에 억지로 퉁소와 피리를 부는 것이 바로 이러한 것이니 우스운 일이라 하였다. 날이 저물어서야 장안사에 도착하였다. 척질 박황(朴鐄)과 창해(滄海) 정란(鄭瀾)이 함께

90 『豹菴遺稿』, p. 255.

가서 잤다. 다음날 15일 아침에 법당의 불상을 보았다. 사성전(四聖殿) 가운데 만들어 놓은 16나한은 입신(入神) 지경으로 교묘하여 그는 난생 처음 본 것이라 하였다. 장안사는 금강산 입구에 있어서 온 산의 문호에 해당되며 산세와 물소리가 우람하고 범상치 아니함을 알 수 있는데 두 김군은 대강 형태를 그리고, 그는 절마당에서 본 것을 모사(模寫)하였다. 혈망봉(穴望峰), 옥경대(玉鏡臺), 명경대(明鏡臺), 백화암(白華菴)을 거처 표훈사(表訓寺)에 들어가 조금 쉬고 만폭동(萬瀑洞)으로 갔다. 만폭동은 폭포는 하나도 없고 다만 큰 골짜기 물이 부딪쳐서 소리가 나고, 석벽 생긴 것이 기묘하고 웅장하여 병풍을 두른 것 같았고, 아래에는 흰 돌이 반듯하게 펴지고 이리저리 나열되었다. 석면에는 양사언이 쓴 큰 글씨 8자를 새겼다. 석양을 따라 정양사(正陽寺)로 향하였다. 절이 매우 높은 곳에 있고 길고 험하였다. 헐성루(歇惺樓)에서 금강산 모든 봉우리를 볼 수 있고 중향성(衆香城)과 비로봉(毘盧峯)을 바라보았다. 중향성 같은 것은 옥으로 다듬은 죽순이 다투어 빼어나고 서릿발 같은 칼이 나열된 것과 같았다. 그는 "이것은 이 산에서 제일가는 기묘하고 환상적인 곳이다. 우리나라에 없을 뿐 아니라 중국에 있는 명산에서 찾아본다 할지라도 다시 얻을 수 없는 곳이다." 하고 종이쪽을 꺼내 대략 눈에 보이는 곳을 그렸는데 날이 저물었다. 표훈사에서 잤다. 16일 그는 피곤하여 여러 곳을 따라갈 수가 없었다. 다만 신과 절에서 쉬고 만폭동을 갔다 왔다. 다음날 17일 두 김군은 유점사(楡岾寺)로 향하고 그의 일행은 관사로 돌아왔다. 그동안에 몇 폭 진경을 스케치하였었다. 그는 그림으로 그리는 까닭을 다음과 같이 적고 있다.

내가 생각하기를 산을 구경하는 사람은 곧 봉우리 하나 골짜기 하나, 절, 암자마다 모두 제목을 붙이고 시를 한 편씩 지어 여행일기처럼 한다. 만이천봉이니 옥과도 같은 비단 병풍이니 하는 시구들이 모든 사람이 똑같은 소리로 표현하여 그대로 봐 줄 수가 없다. 이런 시들을 볼 때에 과연 이 산을 보지 못한 사람들로 하여금 그 자신이 이 산속에 가 있는 것처럼 할 수 있겠는가. 만일 비슷하게 형용한다면 기행문이 가장 낫다. 그러나 더러는 지나치게 과장해

서 기다란 문장을 만들고 그에 대한 전설, 속담 같은 것이 중첩하여 나타나기 때문에 더욱 보는 사람이 싫증을 내게 한다. 다만 그림으로 나타내는 것이 그 만분의 일이라도 표현할 수 있으며 후일에 누워서라도 볼 수 있는 자료가 될 것인데 이 산이 생긴 이후에 아직까지 그림으로 완성한 사람이 없다. ……내가 그려 보고 싶지마는 붓이 생소하고 손이 서툴러서 붓을 댈 수가 없다.[91]

고 하였다. 상투적인 금강산 묘사 방법인 시나 기행문의 한계를 지적하고 가장 좋은 방법으로서 그림을 들고 있다. 그때의 그림이라고 생각되는 화첩이 현재 국립박물관에 있다. 그런데 그 후 정조가 금강산 그림을 보여 달라 하여 그렇게 한 것을 알 수 있는 자료가 있다. 회양 아들과의 편지에 보면 먼저 기유년(1789) 11월 그믐에 인에게,

금강산 10여 장과 그 밖의 그림 초본은 璧(偵의 맏아들 彝璧)이가 가져갔다고 하는데 일전에 趙彝仲이 일부러 와서 임금의 뜻을 전하였다. ……이것이 허술한 휴지라 할지라도 결코 보내지 않으면 안 될 터이니 곧 편지가 도착한 뒤에 일부러 사람을 시켜서 올려 보내고 늦추어지지 않도록 하라. 초열흘 사이에 올리겠다는 뜻으로 대답하였으니 곧 보내고 지체하지 말아야 할 것이다.[92]

하였다. 여기에 회양에서 12월 4일에 "지난달 그믐날 밤 보내신 편지를 받았습니다." 하는 답장이 있다. 또 그해 12월 7일에 "금강산 초본은 제때에 곧 오게 해서 비로소 이것을 올렸으니 다행이다. 큰 지본은 금강산 초본이 아닐지라도 이것도 올려야 되는가 조승지(趙承旨)와 상의해서 할 것이다."

91 『豹菴遺稿』, pp. 261~2. "草得數幅眞境而還, 遊金剛之草草, 宜無有如余者也, 余謂遊山者, 輒有詩, 或一峯一壑一寺一菴, 拈以爲題, 各有一篇, 有若行程日錄, 萬二千峰玉雪錦障之句, 萬口雷同, 不堪寓目, 試讀此等詩, 其能使未見此山者, 如身在此山中否乎, 若論髣髴形容, 其惟遊記最勝, 然或者鋪張太過, 積成卷軸, 俚談俗說, 層見疊出, 尤令人厭看, 只有繪畫一事, 差可形容萬一, ……余雖欲寫, 筆生手澁, 不能下筆."

92 姜泰雲 씨 소장 편지첩. "己酉十一月晦日夜: ……金剛山草本十餘張及其他畫本草, 璧兒袖去云, ○前趙彝仲委來, 傳及上意, 暫爲○爲敎, 此雖是草草休紙, 決不敢不送, 卽於書至後, 專伴上送, 不至延○可可以初十日間納上之意答之, 卽送勿滯爲○……."

58

하여도 55-1·2 일단락된 것을 알 수 있다.[93]

바로 이 무렵 1789년(己酉, 77세) 12월 4일에는 한성부판윤(漢城府判尹)에 임명되었다.[94]

말년에 그의 주택이 남산 밑에 한 이름 있는 곳에 있었다. 좌우에 서적을 쌓아 놓고 발을 드리우고 의자에 걸터앉아 있는데 거처하는 곳이 정결하고 생활이 안정되고 자연스러웠다. 밝은 용모에 백발을 휘날리며 간혹 고목이 된 소나무·참나무 사이를 거닐며 손님을 초청하여 술을 차려 놓고 자연스럽게 스스로 즐겼으며 조정에 나가거나 인사를 차리고 예절도 궐한 적이 없었다. 어떤 사람이 "삼대(三代)가 기영(耆英)에 참여하였고 네 아들이 모두 출세하였으니 말년의 복을 온 세상 사람이 부러워한다."고 하면 겸손하여 인정하지 아니하고 스스로 불안히 여기는 빛을 보였다.[95]

1790년(庚戌) 78세에 정헌대부(正憲大夫)에 오르고 지중추(知中樞)에 임명되었다. 노령에도 불구하고 나이를 짐작할 수 없을 정도로 활발한 작품 활동을 한 해였다.

다음해 1791년(辛亥) 정월 대수롭지 않은 병환이 들었다. 23일 술시(戌時)에 정신이 흐리지 않았으며 붓을 달라 하여 "창송불로(蒼松不老), 학록제명(鶴鹿齊鳴)"(푸른 소나무는 늙지 않고 학과 사슴이 일제히 운다) 8자를 쓰고, 죽은 뒤의 문제에 대해서는 한마디도 말하지 않고 자연스럽게 세상을 떠났다.[96] 3월 22일 묘시(卯時)에 진천 백락면 대음리(鎭川 白洛面 大陰里, 현재 진

93 儐의 회답은 姜泰雲 씨 소장 편지첩에 "伏承去月晦夜出…… 畫紙拾五丈, 又大幅肆丈, 並傾困伏呈, 以子之見, 大幅尤好矣……己酉十二月初四日申時子儐上書"라 있으며 그것을 받아 올렸다는 내용은 姜弘善 씨 소장 편지첩에서 발견되었다. "己酉十二月初七日: ……金剛草本, 能得趁時即來, 方此納上, 可幸, 大本雖非金剛草, 亦可納之耶, 當與趙承宣相議而爲之矣, ……"위의 세 편지가 하나의 내용을 마무리 짓고 있다.

94 위 주 93의 姜弘善 씨 소장 편지에 "己酉十二月初七日: 判尹之職, 因過三日……"이라 있어서 금강산 초본을 올렸을 무렵에는 이미 판윤에 임명된 것을 알 수 있다.

95 『豹菴遺稿』, pp. 503~4. "居第在南山下, 一所名園也, 左右圖史, 垂簾隱几, 位置潔楚, 興居靖夷, 韶顔華髮有時容與於長松壽欓間, 邀賓命酌, 逍遙以自適, 朝請起居之禮, 未嘗或廢, 人或曰, 三世耆英, 四男俱顯, 晚來隆福, 爲一時豔羨, 府君謙讓不有, 以示不自安之色."

96 그 전해 맏아들 儐이 회양 재임 시 부정이 있다 하여 정배케 되었고, 그해 강세황이 죽기 보름 전 1월 8일에 儐이 配所에서 죽었던 것이니, 그의 죽음과 무관하지 않다고 보여진다(崔淳姬

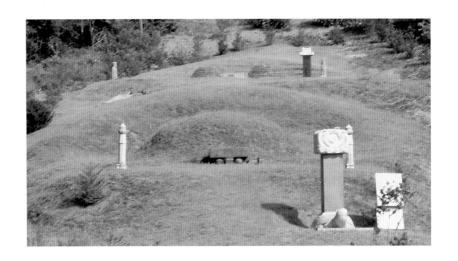

도 5 姜世晃 墓所,
충북 진천군 문백면
도하리(황건너동네)

천군 문백면 도하리) 동남향 한 곳에 장사지냈다.^{도 5} 그의 증손 기(溎)가 부탁
하여 정원용이 시장(諡狀)을 지었다. 시호는 헌정(憲靖)이다.⁹⁷

5) 그의 외모—초상화

위에서 본 바와 같이 그는 54세에 만든 『표옹자지』에서 자신의 외모에 대해
언급하고 있으며 실제로 자화상을 함께 갖추어 놓고 있다. 그것은 '그림으로
나타낸 자전(自傳)'으로서의 자화상의 역할을 의미하는 것이다. 따라서 그의
독특한 관심사인 자화상과 이를 포함하는 초상화는 그가 의도했던 것과 마
찬가지로 생애 부분에서 함께 다루려고 한다.

그는 스스로 자신의 외모에 대하여,

옹은 키가 작고 외모가 보잘것이 없어서 모르고 보는 사람은 그 속에 이러한
탁월한 지식과 깊은 견해가 있으리라는 것을 모르고 만만히 보고 업신여기는

[1979], 「豹菴遺稿解題」, 『豹菴遺稿』, p. 35 참고).

97 편자 미상(19C), 『東國諡號』(奎章閣도서 7041). 그의 諡號는 憲靖·憲貞·章敏 중에서 憲靖(博聞
多能曰憲, 寬樂令終曰靖)에 낙점.

사람까지 있었지마는 그럴 적마다 싱긋이 한번 웃고 말았다.[98]

그리고,

> 옹은 여러 대의 벼슬한 집안으로 운명과 때가 어그러져서 늦도록 출세하지 못
> 하고 지방에 물러앉아 시골 늙은이들과 자리다툼이나 하고 있다가 늦게 다시
> 서울 소식과 발길을 끊고 사람을 접견하지 아니하며 간혹 대지팡이에 짚신을
> 신고 들판을 거닐었다. 겉으로는 졸박한 듯하나 속은 상당히 영특하고 지혜로
> 와 뛰어난 지식과 교묘한 생각을 가졌다.[99]

하여 자신의 외모와 내적인 수준에 관해 서술해 놓고 있다. 그러나 이 글만
있었다면 역시 다른 인물과 마찬가지로 구체적인 생김새는 상상에 맡기는
도리밖에 없겠으나, 그의 경우 독특하게도 내면세계가 배어나온 그의 모습
을 여러 폭 확인할 수가 있으니 참으로 다행한 일이다.

현재 8폭의 초상화가 남아 있다. 더구나 유독 자화상에 관심을 기울여
그중 4폭이나 된다. 이 점은 시대를 통틀어 유일한 경우라고 생각된다. 이는
강한 자아의식의 발로이며 또 중국의 많은 대표적인 문인화가들이 자화상을
그린 점과 같은 성격이라고 볼 수 있다.[100]

『정춘루첩』에 있는 두 폭의 자화상은 자서전인 『표옹자지』의 일부를 이
루고 있으니 곧 자전적인 의미가 있다. 또 〈70세 자화상〉의 경우에도 자찬에
서 자신의 내면적인 세계에 관한 긍지를 적고 있다.[도 3] 따라서 그에게서 자
화상은 문인사대부로서 자신의 면모를 나타내는 구체적이고 직접적인 방법
인 것이다.

98 『豹菴遺稿』, p. 468. "翁體短小, 貌不揚, 驟遇者不知其中亦自有卓識妙解, 有易而侮之者, 輒夷然一
　　笑."
99 『豹菴遺稿』, p. 470. "翁以奕世軒冕, 命與時乖, 落拓至老, 退處鄉村, 與野老爭席, 晚更掃迹京塵,
　　不接人面, 時以竹杖芒屨, 逍遙原野, 外似拙樸, 中頗靈慧, 有絶識巧思."
100 趙善美(1983), 『韓國의 肖像畵』(서울: 悅話堂), pp. 328~45 참고. 그가 반드시 중국의 문인사대
　　부 화가들의 예에서 힌트를 얻었는지는 단정할 수 없으나 가능성은 크다고 본다.

그러면 먼저 54세 『표옹자지』의 자화상 두 폭부터 보겠다. 『정춘루첩』 첫 장의 오른쪽 면에 있는 유지(油紙)에 그린 초본 형식의 자화상이다.도1 〈유지본(油紙本) 자화상(自畫像)(이하 유지본)〉은 첩(帖)의 중심선에 대어 붙이고 오건(烏巾)의 나머지 윤곽선은 바탕에 잇대어 그렸다. 그리고 왼쪽 면에는 '自畫小照'라고 쓰여 있고, 그 아래 파란 바탕색을 칠한 원형의 자화상이 있다.도2 이 원형 부분은 별도로 오려서 바탕에 붙인 것이다. '자화소조'라는 글씨를 쓰기 위한 자리도 뒤의 자지(自誌) 내용을 쓴 부분의 구획선처럼 날카로운 것으로 눌러 그어 만들었다. 그리고 오른쪽 〈유지본〉의 잇대 그린 건(巾)의 윤곽선도 무리가 없다. 이런 점에서 보면 그 스스로가 한 작업으로서, 일단 이 두 자화상은 자서전을 위한 첩(帖)의 계획된 구상에 따라 마련된 것이라고 할 수 있다. 또 이 첩의 내용 중에 "옹이 일찍 스스로 화상을 그렸다." 하여 함께 자화상을 갖추는 것을 밝히고 있다.

두 폭 중에서 마련된 위치나 그림의 형식, 그리고 무엇보다도 표현된 모습에서 〈유지본〉이 앞서는 시기의 작품이다. 그러니까 그의 말대로 '일찍이' 54세 이전에 그려진 것으로 볼 수 있다. 이 〈유지본〉이 반드시 〈자화소조〉도2를 그리기 위한 초본이라고 볼 필요는 없지만 그것이 바탕이 되었으리라는 점은 부인할 수 없다. 정성스럽게 마련한 이 첩의 성격만으로 보아서는 미리 그린 〈유지본〉과 함께 〈자화소조〉가 의도한 대로 54세 당시에 붙여진 것으로 생각하게 된다. 그러나 〈유지본〉의 경우는 충분히 납득이 가지만 원형 구도의 〈자화소조〉는 필치와 모습에서 〈유지본〉과 큰 차이를 보이는 문제가 있다. 주름과 수염의 현저한 차이와 그 결과 나이가 훨씬 들어 보이는 점은 초본을 보고 완성본을 만드는 과정에서 오는 솜씨 차이 탓만은 아니다. 그리고 소조에서 탕건(宕巾)을 쓴 것은 다분히 61세에 벼슬한 이후의 모습으로 생각되게 하는 점이다. 이와 같은 문제를 고려할 때 그렇다면 원형의 〈자화소조〉는 나중에 그려서 오려 붙인 것으로 볼 수 있다. 즉 〈유지본〉이 기본 양식에서 〈자화소조〉의 바탕이 되었다고 볼 때 두 그림의 시기는 어느 정도 차이가 분명히 인정된다.

작품의 신선한 감각은 〈유지본〉이 월등하다. 그 자체로서 훌륭한 완성본

이며 필치의 정직성과 진실성이 두드러지는 걸작이다. 이 그림은 자신이 밝힌 것에 의하면 "다만 그 정신만을 잡아서 세속화가들이 모습을 묘사하는 것과는 현저하게 달랐다."고 하였다.[101] 실제로 그의 말대로 양식 면에서 보면 당시까지의 초상화 얼굴 표현 방법과 달리 음영에 의한 입체감을 시도하고 있다. 즉 굴곡진 부분에 잔붓을 수없이 잇대며 붓자국이 구분되지 않게 칠하여 미묘한 명암이 나타난다. 그 결과 현실감에 크게 접근시킨 점에서 기법상 중요한 의미를 지닌다고 하겠다. 원형의 〈자화소조〉,[도 2] 〈70세 상(像)〉[도 3]도 모두 같은 특색을 보인다. 그것은 그가 의도적으로 '현저하게 다른' 기법을 채택하였고 그 효과를 터득한 것으로 인정된다. 이 점은 현재 서양화풍과 관련해서 이해되고 있다.[102] 그러니까 그의 자화상은 당시 새롭고 '현저하게 다른' 서양화법으로 그린 것이다. 이는 다음 그의 서양화풍 문제를 다룰 때 함께 연결되는 부분이다.

『표암유고』에 화상자찬(畵像自讚)이 둘 있는데 그중 하나는 〈70세 상〉에 쓴 바로 그 찬(讚)이고, 하나는 그 내용으로 보아 54세 무렵의 자화상에 붙인 것으로 생각된다.

허술한 얼굴이며 쇠락한 마음이다. 평생에 가진 것을 시험해 보지 못했고 세상은 그 깊이를 아는 사람이 없다. 다만 한가할 때에 작은 시를 지어서 때로 기이한 모양과 예스러운 마음을 드러낸다.[103]

101 『豹菴遺稿』, p. 471. "翁嘗自寫眞, 獨得其神情, 與俗工之徒傳狀豹者迥異, 仍自念身歿而求誌狀於人."

102 李東洲(1975), 『우리나라의 옛그림』, pp. 64~5의 주 7. "그 당시 서양화법에 의한 초상까지도 널리 알려져 있어서 때로는 그것을 본딴 일이 있었다. ……또 한 가지 일년 전 한국 국립중앙박물관 주최 『韓國名畫近五百年展』에는 姜豹菴의 〈自畫小照〉가 출품되었는데 그것이 서양화법인 것은 주지의 일이다. ……"; 趙善美(1983), 앞글, pp. 345~6. "한편 이 자화상 가운데 泰西法의 영향하에 보다 서양화적 필법을 구사하여 새로운 면모를 보여 준 자화상의 작가로는 豹菴 姜世晃이 있다. ……이 화상(姜周鎭 소장본)은 매체만 동양화를 그리는 둥근 붓을 사용했지 단연코 서양화에서의 소묘 형식으로서, 이 차이를 又玄先生이 지적했듯이 '긋는다'와 '칠한다'의 語意로서 환원해 본다면, 어느 정도 납득하리만큼 붓의 문댐이 감지된다 하겠다."

103 『豹菴遺稿』, p. 373. "迃踈面豹, 灑落胷襟, 平生未試所有, 擧世莫知其深, 獨於閒吟小草, 時露奇姿古心."

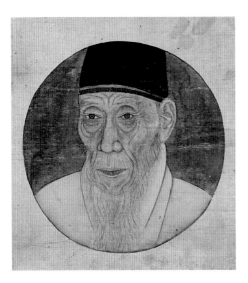

하여 자전 내용과 일치한다. 따라서 이것은 54세 무렵 이전인 〈유지본〉에 해당하는 것으로 믿어진다.

다음은 위에 본 두 폭의 자화상과 관련하여 『임희수(任希壽, 1733~1750)전신첩(傳神帖)』에 들어 있는 그의 초상화도 6가 주목된다.[104] 이 작품은 〈자화소조〉와 같은 원형 안에 얼굴 위주로 그렸다. 눈 주위 육리문(肉理文)과 운염(暈染)에 의한 음영 효과가 보이기는 하지만 짙은 살빛의 선으로 정의되는 윤곽과 특히 주된 선묘(線描)의 주름 표현에서 나머지 자화상과는 솜씨 차이가 완연히 감지된다. 그 선의 흐름이 익숙하게 이어져서 강세황의 다른 작품에서 찾아볼 수 없는 성질의 것이다. 이 점만을 생각한다면 이 작품이 원형 구도 안에 그려진 자화상 형식이라고 해서 그의 자필이라고 할 수 있는가 하는 의문마저 생긴다.

그런데 임희수와의 관계에서 주목되는 기록이 있다.

강표암이 자화상을 그리고 여러 번 화본을 바꾸었지마는 마음에 맞지 않았다. 마침내 희수에게 갔다. 희수가 顴頰(광대뼈와 볼 사이)에 약간 두어 번 붓을 댔더니 꼭 닮았다. 姜은 크게 탄복하였다.[105]

여기에서 강세황이 자신이 그린 얼굴이 마음에 맞지 않았던 것은, 바로 임희수가 손을 대어 해결되었다는 관협간(顴頰間)의 처리 문제, 그러니까 좌

104 『豊川任氏世譜』 권 4 상편에 의하면 希壽는 希世라고도 한 것을 알 수 있으며 그의 생존 연대가 "英宗癸丑生, 庚午七月二十七日終"(1733~1750)으로 밝혀졌다. 『任希壽筆肖像草本畫帖』(국박新 2923)은 國立中央博物館(1979), 『韓國肖像畫』, pp. 109~118, 도판 76-1~76-18 참고.

105 『槿域書畫徵』, p. 198과 張志淵, 『震彙續攷』, 東洋學叢書, 第八輯, 張志淵全書 영인본, p. 10 참고. "姜豹菴自寫其眞, 屢易本不愜意, 乃就希壽, 希壽於顴頰間, 略加數筆, 絶似之, 姜大歎服." 임희수는 18세의 짧은 생애 동안 『傳神帖』 3권을 남겼다고 한다. 국립중앙박물관 소장 1권이 알려져 있다. 스케치풍의 선묘만으로 인물의 특징을 압축 묘사하는 천재성이 보인다.

안(左顔)의 실감 문제에 달려 있었던
것이다. 그래서 이 관협간의 처리 문제
에 초점을 맞추어 보면 우선 다른 자화
상에 보이지 않고 이 그림에만 있는 광
대뼈의 선이 그것인가 하는 생각이 든
다. 더욱 『임희수 전신첩』에 붙어 있기
때문에 문제의 그 자화상인가 하는 것
이다. 또 바로 그것은 아니라 해도 『임
희수 전신첩』 속에 있다는 사실과 또
필선의 특징 때문에 임희수와의 관계하
에서 해석하려는 근거를 마련한다.

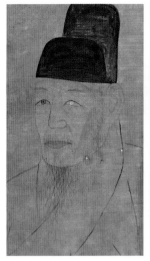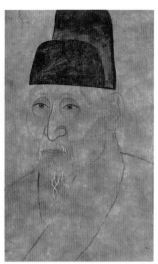

　　그런데 문제는 이번 기회에 『풍천임씨세보(豊川任氏世譜)』를 통하여 임
희수의 생존 시기가 1733~1750년으로 분명해졌기 때문에 그들 두 사람의
관계는 강세황 38세까지가 하한(下限)이 된다. 그렇다면 이 임희수 첩본(帖
本)이 늦어도 강세황 38세 상(像)을 넘지 않아야 하는데 주름과 수염 등에서
그렇다고 단언하기 어렵다. 이 점은 이 상(像)에 구사된 필선의 성질 면에서
이 작품이 임희수의 필치라고 보는 경우에도 마찬가지로 곤란하여 하나의
문제점으로 남는다고 하겠다.

　　한편 강세황의 자화상 중에 반드시 38세는 아니라 해도 가장 젊어 보이
며 동시에 광대뼈와 볼 부분 처리에 특징이 있는 것으로 『정춘루첩』의 〈유지
본〉이 중요하다.도 1 이 경우는 볼 부분과 관자놀이에 완연히 그림자 처리를
하여 현실감을 내고 있다.

　　그런데 임희수의 필선 위주인 스케치풍의 전신첩에서 의외로 강세황
〈유지본〉과 꼭같은 방식의 음영 표현이 나타나고 있어서 주목된다. 전체 18
폭 중 4폭에 나타난다.도 7106 그것은 임희수가 터득한 독특한 방법으로 인정

106 『韓國肖像畫』(1979), p. 110. 도판 76-3 任守綸像, 76-9 尹光毅像, 76-13 초상화, 76-16 任瑋
　　像 참고.

되며 볼과 관자놀이의 입체감을 해결하는 데 이미 양식화된 경향마저 보인다. 말하자면 볼 그림자를 위한 그의 '독특한 비법'의 양식이라 할 수 있는 성격이다.

이 임희수식 그림자 표현 양식이 강세황 〈유지본〉과 똑같아서 유의하지 않을 수 없으며 동시에 중요한 실마리를 제공한다. 즉 강세황의 자화상에 임희수가 손을 댔다고 하는 것이 필선일 수도 있지만 오히려 볼과 관자놀이의 그림자 부분일 가능성이 더욱 큰 것이다.

〈유지본〉의 경우 만일 임희수가 직접 해결해 준 그림이라면 그 시기가 38세로서 그 가능성을 전혀 배제할 수는 없다. 그리고 〈유지본〉은 반드시 임희수가 손댄 그림이 아니라 해도 적어도 임희수로부터 힌트를 얻은 양식인 것만은 분명하다는 사실이 중요하다. 이 역시 임희수와의 관계 때문에 강세황 38세 이전의 일로서, 그는 이미 그 무렵에 칠하는 식의 음영 처리 방식을 이해하고 있었던 것을 알 수 있다.

〈유지본〉이 현실감에 도달하기 위한 노력과 긴장감이 보이며 특히 볼과 관자놀이의 그림자 표현에서 진지하게 고심한 흔적이 보인다. 그런데 미묘한 차이지만 임희수식 기법 부분과 그 나머지 얼굴 전체를 묘사한 필치가 차이를 보인다. 같은 입체감이라 해도 윤곽, 눈, 코, 주름 등 굴곡진 부분에 미세한 붓질을 정성스럽게 잇대어 약간의 필선 구분이 가능한 데 비하여 임희수식 그림자 부분은 정해진 범위 안을 전면적으로 칠하는 식으로 처리하여 완연한 차이가 감지된다. 이처럼 같은 얼굴 안에 다른 성질의 필치가 보이는 데 대해서는, 〈유지본〉이 다시 한번 임희수가 직접 손을 대 준 문제의 그림일 가능성이 환기된다. 그러나 한편 그보다는 이전에 임희수로부터 일단 받은 영향을 이 〈유지본〉에서 구사하는 과정으로 진지하게 노력한 결과라고 볼 수도 있다. 그것은 이 〈유지본〉이 54세 『표옹자지』의 일부라는 사실과, 그가 '일찍이' 자화상을 그렸다고 했으나 임희수와의 관계 가능성 하한인 38세 이전에 단 한 번만 그렸다는 의미인지의 문제가 고려되어야 하기 때문이기도 하다.

〈유지본〉은 일단 강세황과 임희수와의 화풍상의 구체적인 관계를 밝혀

주었다. 이에 비해 〈임희수 전신첩본〉도 6은 필선 구사가 예리하고 안정감 있는 솜씨로서, 강세황과 완연한 차이를 보여 주기 때문에 작가 문제에서 신중한 검토가 필요하다.

다음 제작 연대가 분명하며, 〈유지본〉의 특징이 이어져 발전된 〈70세상〉이 중요하다.도 3 화면 중앙에 삼각구도의 전신좌상(全身坐像)을 그리고 윗부분 양편에 자찬(自讚)을 써 넣었으니 그 내용은 다음과 같다.

> 저는 어떤 사람인가, 수염과 눈썹이 하얗다. 관리의 갓을 쓰고 야인의 옷을 입었다. 여기에서 마음은 山村에 있고 이름은 조정에 오른 것을 볼 수 있다. 가슴에는 만 권의 서적을 간직하였고 필력은 五嶽을 옮길 수 있다. 세상사람이야 어찌 알겠는가, 나 혼자서 낙으로 삼는다. 옹의 나이가 70, 옹의 호는 露竹이다. 그 자화상은 자신이 그린 것이며 그 자찬도 자신이 짓는다. 玄黓(壬) 攝提格(寅)(1782)[107]

이 역시 54세 경우처럼 자신의 내면세계의 긍지를 함께 나타내어 자전적인 의미를 부여하고 있다. 얼굴 표현은 54세 〈유지본 자화상〉에서 의도했던 음영에 의한 입체감이 더욱 발전 정리되었다.도 1 굴곡진 부분들이 유기적으로 연결되어 〈유지본 자화상〉이 신선한 긴장함이 있는 데 비해 이는 안정된 세련감이 있다.

그런데 여기서 의복까지도 그의 솜씨라고 단언하기 힘들다. 그것은 전체의 형태감과 특히 필선(筆線)과 채색의 성질, 그리고 주름 부분의 갸름한 고리모양의 처리 등에서 국립중앙박물관 소장 〈정경순 초상(鄭景淳肖像)〉의 의복 양식과 같아서 동일인의 솜씨로 생각할 수 있기 때문이다. 〈정경순 초상〉도 8은 그림 아래 표구된 부분에 조윤형이 쓴 발(跋)이 있는데, 이 상은 한성화원(韓姓畵員)이 그린 것이며 강세황이 이를 보고 50점이라 하였다는 내

107 『豹菴遺稿』, pp. 373~4. "彼何人斯, 鬚眉皓白, 頂烏帽, 被野服, 於以見心山林而名朝籍, 胸藏二酉, 筆搖五嶽, 人那得知, 我自爲樂, 翁年七十, 翁號露竹, 其眞自寫, 其賛自作. 歲在玄黓攝提格."

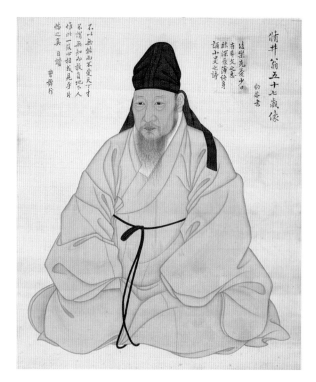

도 8 韓宗裕, 〈鄭景淳肖像〉, 1777, 絹本淡彩, 67.5×57cm,
국립중앙박물관

용이다.[108] 또 〈70세 상〉과 〈정경순 초상〉의 의습은 김홍도·이명기(李命基)
작(作)인 〈서직수상(徐直修像)〉의 의습 처리와도 비교가 되어 그 영향 관계가
주목된다.[109] 따라서 강세황의 〈70세 상〉은 얼굴은 자신이 그리고 의복은 다
른 사람의 도움을 받은 것으로 볼 수 있다. 그것은 〈정경순 초상〉을 그린 한
종유일 가능성이 가장 크다.

위에서 살펴본 강세황의 자화상들은 문인사대부로서 그의 면모를 나타
내는 자전적인 의미가 있다. 화법은 〈임희수 전신첩본〉에서 필선의 비중이
큰 것의 문제를 제외하고 모두 음영에 의한 입체감을 표현하여 새로운 화풍
을 구사하고 있다. 이 현실감에 도달하기 위한 음영법의 의도는 그의 자화상

108 孟仁在(1985), 『人物畵』(서울: 中央日報), 도판 133 참고. 曹允亨跋 文中 "即此本, 而韓姓畵員不工
之筆, 豹菴曰五分."
109 『韓國肖像畵』(1979), p. 70, 도판 52 〈徐直修像〉.

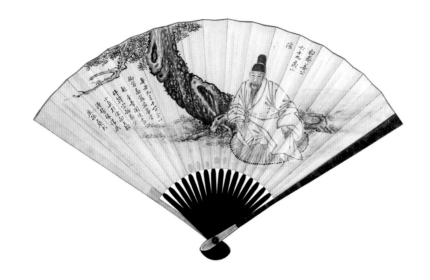

도 9 韓宗裕, 〈姜世晃
扇面六十九歲像〉,
1781, 紙本淡彩,
22.4×55.6cm,
姜弘善 소장

의 완연한 특징인 것이다. 따라서 작품이 갖는 진실성이나 그 성공도 이 외
에도 이른바 서양화풍식의 음영법을 구사했다는 점에서 의의를 갖는다.

다른 사람이 그려 준 초상화는 4폭이 있다.

먼저 69세 때 〈강세황 선면 69세 상(姜世晃 扇面六十九歲像)〉은 선면(扇面)
에 그린 것으로 화원 한종유의 작품이다.[도 9] 그것은 정조 5년(1781)에 화사(畫
師) 한종유, 신한평(申漢枰), 김홍도 세 사람이 각기 어진(御眞) 한 벌씩을 그리
도록 명령을 받았던 때의 일이다.[110] 이때 정조는 희우정에서 강세황에게,

내 화상을 그리려 하는데, 들으니까 경이 그림을 잘 그린다고 하고 또 숙종대
에 金鎭圭의 과거의 예도 있으니 경이 한 벌을 그리라.

하니, 그가 대답하기를,

나이 늙어서 눈이 어둡고 잘 보이지 아니하여 지존의 얼굴을 그리다가 잘못됨
이 있을까 두렵습니다. 신의 생각으로는 옆에서 협조하여 부족한 것을 도와줄
까 합니다.

110 『正祖實錄』, 권 12, 辛丑 5년 8월 丙申條 "仍命畫師韓宗裕申漢枰金弘道, 各摸一本."

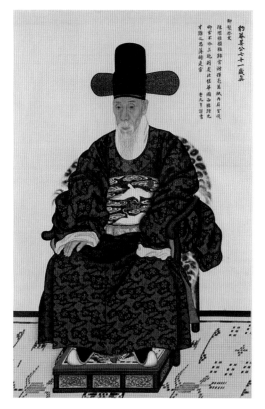

도 10 傳 李命基,
〈姜世晃 七十一歲像〉,
1783, 絹本彩色,
145.5×94cm,
국립중앙박물관

하였다. 이에 정조는 "화원들의 생각이 못 미치는 것을 옆에서 지휘하라." 하였다.[111]

그러니까 같은 어진 제작의 일로 그는 감독을 맡고 한종유는 화사의 일원으로 궁중에서 만나게 되었는데 그때 한종유에게 부탁하여 그린 그림이다.

선면에 굵은 소나무 줄기가 비스듬히 자리 잡고 그 뿌리에 기대앉은 모습의 그의 전신상이다. 스케치풍의 빠른 필치로 개성 위주로 그렸다. 다른 초상화에 비해 얼굴에 살이 좀 더 많고 눈썹이 치켜 올라가도록 그렸으나 그의 특징이 잘 나타나고 있다. 이에 대해 그 자신도 화면 왼쪽에 다음과 같이 적었다.

신축년 9월 11일 내가 御容圖寫監董官으로 규장각에 가서 화사 한종유에게 부탁하여 부채 위에 나의 小眞을 그리게 하였다. 제법 비슷하였다. 庶孫 彝大에게 준다.[112]

이 그림은 나머지 초상화가 오사모(烏紗帽)를 쓰고 정좌하여 엄숙하게 그려진 데 비하여 자유로운 자세와 운치 있는 분위기로 그려졌다는 점이 특징이다.

다음 〈강세황 71세 상〉도 10은 오사모에 관복을 하고 호피 덮인 의자에 앉은 전신상이다. 이 정장본은 〈70세 상〉도 3과 안면 처리법, 안면의 전

111 주 60 참고.
112 "辛丑九月十一日, 余以御容圖寫監董官, 赴奎章閣, 使畵師韓宗裕, 圖余小眞於便面上, 頗得髣髴, 與庶孫彝大." 彝大(1761~1834)는 강세황의 둘째 俔의 서출이고 對山 溍(1807~1858)의 아버지이다. 현재 이 부채는 그 후손 姜弘善氏 소장으로 보존 상태가 양호하다.

체 각도나 시선이 멈추는 곳까지 똑같은 양태를 지닌 점에서 주목된다.[113] 또 오른쪽에 「표암강공칠십일세진(豹菴姜公七十一歲眞)」의 제목과 그가 죽었을 때 정조가 지은 어제제문(御製祭文)이 있어서 그의 사후에 모사된 것으로 추측되기도 한다.

그러나 계묘년 이해는 그가 기로사에 들어감으로써 삼세기영의 영광을 누린 기념할 만한 해이다. 따라서 정장본을 마련하는 일은 자연스럽고 충분히 가능한 일이라고 본다. 또 무엇보다도 중요한 것은 이 그림의 얼굴 등 전체 모습에서 보이는 현실감이다. 특히 손가락 마디까지 여실히 그려진 점에서 그의 실물을 모델로 하여 당시에 그린 것으로 믿어진다.[114] 즉 이 그림 자체가 갖는 정중함과 진실성은 사후(死後)의 모사본으로 생각하기 어렵다. 그러니까 오른쪽에 조윤형이 쓴 어제제문(御製祭文)은 나중에 쓴 것으로 본다.[115]

이 시기와 크게 다르지 않은 것으로 보이는 상반신 〈강세황 정면상〉이 있다.도 11 8폭 중 유일한 정면 자세가 특징이다. 위에 든 상들만큼 그의 내면세계가 배어나오거나 얼굴의 특징이 해석되어 표현되지는 않았다.

마지막으로 지금까지 살펴본 작품들과 함께 다루기에는 수준이 못 미

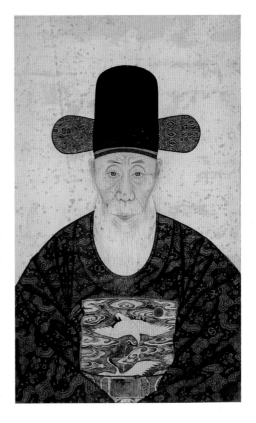

도 11 필자 미상, 〈姜世晃 正面像〉, 紙本彩色, 50.9×31.5cm, 국립중앙박물관

113 趙善美(1983), 앞글, p. 346 참고.

114 趙善美(1983), 앞글, pp. 346~7. "또한 조선조 전반기를 통해 초상화에 거의 나와 있지 않던, 아니면 예외적으로 나타난다 해도 아주 소홀히 취급되던 손이 이 화상에서는 얼굴이나 의복과 마찬가지로 당당한 하나의 구성 요소로 비례에 어긋남이 없이 손가락 마디마디의 생김새까지도 여실히 재현되어 있는데, 이 점은 회화사적으로도 의미 있는 큰 진전이라고 생각된다." 참고.

115 "御製祭文: 踈襟雅韻, 粗跡雲烟, 揮毫萬紙, 內屛宮賤, 卿官不冷, 三絶則虔. 北樣華國, 西樓踵先, 才難之思, 薄酹是宣, 曺允亨謹書." 이 제문은 『豹菴遺稿』, p. 512에도 있다. 주 10 참고. 또 任希曾, 『懶寢齋遺稿』(寫本) 권 8에 「知中樞豹菴姜公畫像記」가 있는데 그가 癸丑年 71세 때 耆社에 들어간 후의 기록이다. 다만 "公有畫像一本, 粧爲帖"이라 하여 반드시 어느 그림에 해당하는지는 분명하지 않다.

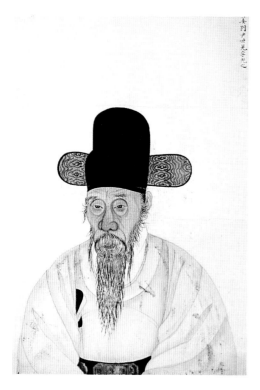

치는 반신상이 있다.토 12 필력이나 화격은 논의할
바가 못 된다. 모사본이기 때문으로 보이며 다만
그의 특징이 과장되었지만 그의 상이 분명하다는
점에서 자료가 될 뿐이다.

2. 교유관계

강세황의 생애를 이해하는 데에 필요한 부분으로
서 그가 영향을 받고 또 서로 왕래하며 영향을 끼
친 사람들에 관해 살펴보려고 한다.

『표암유고』에 나타나는 인물만 100여 명에
달하는 숫자인데 대부분 시(詩)를 주고받은 관계
이다. 그중에서 3~4회 이상 등장하는 사람은 10
여 명 정도이다. 그 빈도에서 중요하다고 생각되

도 12 필자 미상,
〈姜世晃 肖像畫〉
模寫本, 紙本淡彩,
50.9×35.1, 개인
소장

는 인물도 있지만, 그 자신이 특별히 중요하게 생각했던 인물과 그 관계를
현재 알 수 있는 범위의 인물을 중심으로 보려고 한다.

집안으로는 자형인 임정, 처남이면서 친구인 유경종, 친구로는 제일 친
한 허필(許佖), 노년까지 의지한 이수봉(李壽鳳), 그리고 화단에서 심사정을
비롯한 몇몇 인물들, 특히 중요한 관계였던 김홍도, 신위(申緯) 등을 들 수
있다.

1) 집안

치재 임정

치재(恥齋) 임정(任珽, 1694~1750)은 강세황의 자형으로 그가 어렸을 적부
터 부모처럼 믿고 따랐으며 존경했던 인물이다.

그가 38세 되던 경오년(1750)에 지은 「제임치재문(祭任恥齋文)」에 그 관

계가 잘 나타난다.

> 공이 나를 보호한 것은 어릴 적부터다. 내가 공을 의지한 것은 골육의 정리와 같았다. 내가 부모를 여읜 뒤에는 더욱 나의 외로움을 딱하게 여겼다. 내가 잘못이 있을 때에는 공은 고치도록 인도하였다. 내가 무슨 잘하는 것이 있었는가. 내가 힘써서 이룬 것이 있도록 하였다.

하여 그가 성장하는 데 격려하여 힘이 되었던 것을 알 수 있다.[116] 또 그가 무척 존경했기 때문에 감화의 효과가 컸던 것으로 여겨진다.

> 공은 문장에 능하였으며 특히 시로 울렸다. 웅심하고 고상하며 힘차고 품격이 높았다. ……내가 사적으로 얘기하는 것이 아니요 일반적인 평가가 저절로 있었다. ……뛰어난 글씨는 한 자 한 자 옥과 같았다. ……생각건대 공은 타고난 성품이 넓고 컸으며 온화하고 또 굳세었고 인자하고도 현명하였다. 치우치지 아니하며 과격하지 아니하고 담박하여 화평하였다. 고상한 지조와 깨끗한 행의는 한 시대의 사람들에 뛰어났다. 지위가 덕을 따르지 못하여 도가 크게 행하지는 못하였다.[117]

하여 임공(任公)의 시·서의 재능과 인품을 크게 존경하였다. 물론 제문이라는 점을 감안하여도 그만큼 자형을 이해하고 존경하였던 것은 분명하다.

특히 임정이 강세황의 글씨와 시를 칭찬하고 재능을 인정해 준 사실이 중요하다. "일찍 옹의 글씨가 홀로 이왕(二王)의 높은 경지에 이르렀다."고 한 것과 두공부의 「검무가」의 운에 맞추어 지은 시를 보고 "우리나라 백 년

116 『豹菴遺稿』, pp. 411~3에 「祭任屺齋文」이 있다. p. 411. "公之撫我, 自在孩嬰, 我之倚公, 猶骨肉情, 我失怙恃, 益憐孤惸, 我或有過, 公誨之更, 豈有寸長, 勗以有成."
117 『豹菴遺稿』, pp. 411~2. "公富文章, 特以詩鳴, 雄深雅健, 格力崢嶸, ……非我私評, 定價自有, ……法書之妙, 隻字瑤瓊, ……念公天賦, 氣宇恢宏, 旣溫且毅, 旣仁而明, 不偏不激, 怡愉和平, 雅操懿行, 冠絶時英, 位不稱德, 道未大行."

이래는 이만한 시가 없었다."고 한 사실이 있다.[118]

여기에서 문제가 되는 것은 강세황 자신이 이와 같은 칭찬에 대해 『표옹자지』에서 "문단의 노장인데 나를 이렇게 칭찬하였다."[119] 하여 자랑스럽게 여기고 있다는 점이다. 그러니까 존경하는 자형으로부터 인정을 받았다는 사실이 그에게는 긍지를 갖고 발전할 수 있는 커다란 힘이 되었다고 생각된다. 그가 문인으로서 틀이 형성되는 데 그의 아버지 다음으로 중요한 관계였던 인물이다.

해암 유경종

해암(海巖) 유경종(柳慶種, 1714~1784)은 집안으로서 치재 임정과는 또 다른 관계에서 중요한 인물이다. 15세에 결혼한 그의 동갑 부인 유씨의 한 살 아래 처남이며 동시에 동년배 친구가 되었다. 늘 친하게 지냈으며 특히 가난한 안산 시절에 서로 의지하며 학문과 예술을 함께 논의하던 지기이다.

그들의 관계를 알 수 있는 것으로 강세황이 쓴 「제해암유공문(祭海巖柳公文)」과 「해암유공행장」이 주가 된다. 유경종의 문집인 『해암고』에서도 그들의 관계가 잘 나타난다.

유경종은 진주(晉州)가 본관이고 자(字)는 덕조(德祖), 호는 해암이다. 아버지는 진사(進士)였던 뢰(耒), 할아버지는 명현(命賢), 어머니는 사천목씨(泗川睦氏) 임일(林一)의 딸이다.

유경종이 갑진년(1784) 7월에 세상을 떠나자, 그때 강세황이 제문을 지었다. "종이를 펴 놓으면 눈물이 젖고 붓을 잡으면 가슴이 막혀서" 말로 하기 힘든 슬픔을 나타내고 있으며, 그의 진정인 것을 이해할 수 있다. 그만큼 두 사람은 '반평생 동안' 친구로 지냈기 때문이다.

그가 15세에 유경종의 집안으로 장가든 후로 서로 좋아하고 기뻐하여 어린아이들이 서로 장난치는 것과 같았다. 처가가 안산에 이사하고 그도 얼

118 주 29 참고.
119 『豹菴遺稿』, p. 468. "二公皆詞林宿匠, 而濫推翁如此."

마 후 안산읍으로 내려가 살면서 서로의 거리가 10리 미만이어서 매일이다
시피 만났다. 술을 차려 놓고 담소하며 글씨를 쓰고 시를 지으면서 유쾌하게
놀았다. 서로 즐거워하여 서로의 신세가 불우한 데 대한 우울을 잊게 되었
다. 간혹 좋은 글귀를 지었거나 글씨를 몇 줄 썼을 때에는 곧 감탄하고 칭찬
하며 서로 낭송하고 감상하여 거의 이 세상에 또 무슨 다른 일이 있을까 하
는 것을 잊고 지냈다. 중간에 유경종의 누님이자 강세황의 아내 유씨가 죽는
불행을 당하여 가난과 곤궁 속에서 어린아이들이 굶주리고 추워서 곤란하였
다. 유경종은 모두 자기 집으로 데려다 길러서 보호하고 양육하며 교육까지
시켰다.[120]

유경종 자신은 효성이 완벽하리만큼 철저하고 지극한 것이 특기할 만하
다. 총명이 뛰어나고 침착한 자세로 공부를 독실히 하였다. 책 보는 것을 좋
아하여 등불을 켜고 밤을 새우며, 쉬지 않고 열심히 하였다. 집에 수장한 서
적이 만 권에 달하는데 서너 번씩 읽고 뜻을 분석하였으며 역대의 사실을
모두 기억하였고 제자백가도 널리 알았다. 송·명 시대의 여러 작품을 자기
의 말처럼 외어 냈다. 문자학에 대하여 음과 뜻을 다 통하고 밝게 알았다.
그러므로 그가 문장을 짓는 데에도 풍부하고 여유가 있어서 근원이 깊은 물
이 멀리 흘러가듯 하였다.[121]

이와 같은 내용은 칭찬이 더해진 것은 사실이겠으나 책을 많이 본다든
지 많은 작품을 기억한다든지 하는 것은 강세황도 같고, 심지어 문자학에 밝
은 것도 마찬가지여서 두 사람의 성향이 공통된 것은 우연의 일치만이 아니
며 실로 깊은 영향을 서로 끼친 것을 알 수 있다.

두 사람은 함께 공부하고, 시 짓고, 그림 감상하고 차 마시며 거문고도

120 『豹菴遺稿』, pp. 436~9. 「祭海巖柳公文」에 의한 내용이며, 아이들 교육 문제 등 처가의 신세를
졌는데 부인이 죽은 후에도 장모 목씨 부인이 도맡아 애써 주었다. 즉 유경종 모자의 극진한 배
려가 있었던 것이다. 또 柳承鳳 씨 소장 『海巖稿』 권 2에 보면 조카 偵, 侊, 儥이 유경종에게서
배웠다고 적혀 있다.

121 『豹菴遺稿』, pp. 451~9. 「海巖柳公行狀」의 내용에 의한 것이며 그의 효행은 일일이 열거할 수
없을 정도로 지극하였다. 그리고 문장 짓는 능력이 대단하여 『海巖稿』를 보면 하루 7~10여 수
를 계속 지은 것이 나타난다.

연주하는 동안 서로 가장 친하고 중요한 관계가 되었던 것이다. 강세황은,

기쁠 때나 슬플 때나 마음과 취미가 서로 좋아하는 것이 젖과 물을 한 데 조화한 것 같았다. 나는 본시 불우하여 한 평민으로서 곤궁하게 지냈고 중년에 아내를 잃고 쓸쓸히 갈 곳 없는 신세가 되었는데, 공은 누님이 있고 없는 것을 관계치 아니하고 정리와 사랑이 더욱 두터웠다. 나도 마음을 알아주는 사람이라고 서로 허락하고 시 한 편이나 글씨나 그림 한 장이 있을 적마다 서로 마주앉아 감상하며 칭찬하였다.[122]

하여 두 사람이 얼마나 친밀했는가를 잘 나타내었다.

강세황에게서 안산 생활의 비중이 큰 것만큼 유경종과는 안산 생활에서 가장 많은 시간을 공통관심사로 함께 어울려 지낸 사이이다.

강세황이 밝힌 두 사람의 관계가 유경종의 『해암고』에 의해서도 뒷받침된다. 그중에서 그림에 관계되는 것으로 먼저 임오년(1762)의 기록이다. 강세황이 원당사(元堂寺)에 가 있을 때 당화권(唐畫卷)에 팔대산인(八大山人)의 그림이 들어 있고 볼 만하다 하여 빌려다 보았다는 사실을 밝히고 있다.[123] 여기에서 볼 만한 것이 있으면 두 사람이 빌려 보았다는 점과 팔대산인의 그림을 보는 데 흥미를 가졌다는 사실만으로도 의미 있는 일이다.

다음 계미년(1763)의 기록도 강세황의 성벽을 이해하는 데 도움이 된다.

그림 수십 폭을 그렸는데 애석하게도 좋은 종이가 없었다. 붓을 휘둘러 초서를 쓰려 하여도 또 좋은 붓과 벼루가 없었다. 도장에 대한 (표암의) 성벽도 우

122 『豹菴遺稿』, pp. 458~9. "飽閱風霜, 歡戚氣味之相好, 有乳水之合. 余本落拓, 布衣困窮, 中年喪配, 踽若無所歸, 公不以姉氏之有無, 而情愛益篤也, 余亦相許以知己, 每有一篇詩, 一書畫, 相對歡賞, 期之以至老死不相離也."

123 『海巖稿』, 권 5, 壬午 12월 18일, "臘冬旣望夜燈下紀懷二篇 又: 聞有唐畫卷, 稱出八大山, 配以武穆帖, 奇絶頗可觀, 傳到忝翁所, 僧舍高雲端, 光興不可禁, 借我應無慳, 走送赤脚僮, 飛書雪中還, 玆事亦不俗, 淸氣已沁肝, 欣然洗昏眼, 愛重靑琅玕, 雙絶信幷美, 高逸嗟難攀, 更待兩對賞, 焚香柰几間, 何肯尙舊癖, 可嘆醫得難."

습다. 꼭 붉은 색깔을 찍으려고 한다. 남을 위하여 시집갈 옷을 만드는 것과
마찬가지인데 그 뜻을 알다가도 모르겠다.[124]

하여, 두 사람이 만나서 그림을 그렸다는 것과 늘 좋은 종이, 붓, 벼루에 대
한 관심을 보인 것, 또 도장에 대한 강세황의 습관 등이 실감나게 나타난다.
강세황을 깊이 이해하고 있는 유경종다운 기록이다.

한편, 유경종은 성호 이익의 제자였으며 도산(陶山) 선생을 사모하여
『퇴계집(退溪集)』 한 질이 책상 위에서 떠난 적이 없었다고 한다.[125] 그런데
강세황도 이익과 접촉이 있었던 사실의 분명한 예가 밝혀져서 세 사람의 관
계가 주목된다.

우선 이익의 요청으로 강세황이 〈도산도(陶山圖)〉와 〈무이도(武夷圖)〉를
그려 주었다는 사실이다. 현재 〈도산도〉와 그 발(跋)이 남아 있어서 중요한
내용들을 겸하여 알 수 있다.도 25

성호 선생이 병환이 위독한 중에 나에게 〈무이도〉를 그리라 하여 그리고 나니
또 〈도산도〉를 그리라 하였다. 내가 생각하기에 천하에 좋은 산수가 얼마든지
있는데 지금 선생이 이 두 곳을 뽑아서 병환이 위독한 중에 이것을 그리라 하
는 것은 아마도 주자와 이(퇴계) 선생(이황) 두 분을 소중히 여겨서 그런 것이
아니겠는가. 여기에서도 선생이 선현을 사모하여 도를 좋아하는 뜻이, 위급하
고 경황없는 중에도 잊지 않는다는 것을 볼 수 있다. ……또한 선생을 따라서
옛사람의 큰 도를 공부하여 다행히 평소의 모르고 잘못된 것을 개척해 볼까 한
다. 辛未 10월 15일 시생 진산 강세황은 머리를 조아리며 삼가 발을 쓴다.[126]

124 『海巖稿』, 권 6, 癸未 8월 12일, "十二日晴, 丞齋昨至夕還, 即事戲題五古: 作畫數十幅, 可惜無佳紙,
揮毫欲草書, 又乏筆硯利, 印癖亦堪笑, 求榻朱紅費, 爲他作嫁衣, 意味知也未."

125 『晉州柳氏世譜』, 권 1, p. 31, "公星湖李瀷門人". 星湖 李瀷(1681~1763)은 1706년 형 潛이 당쟁
으로 희생되자 벼슬을 단념하고 安山 瞻星村에 머무르며 일생을 학문에 전심하였다(『韓國人名大
事典』, p. 704). 그리고 유경종이 『퇴계집』을 늘 가까이 했다는 기록은 『豹菴遺稿』, p. 456 참고.

126 "星湖先生, 疾恙淹篤中, 命世見寫武夷圖旣成, 又命寫陶山圖, 世晃竊念天下佳山水, 何限, 而今先生
獨拈此二地, 使之摹畫於呻吟委頓之際者, 豈非以朱李兩先生重而然歟, 於此, 亦可見先生慕賢好道
之意顚沛造次而不忘也……且願從先生而講學古人之大道, 庶開其平生之迷誤也, 辛未十月十五日侍

고 하여 〈도산도〉를 그리는 의미와 이익에 대한 이해와 존경을 나타내고 있다.

또 한 예는 위에서 보았던 것으로 문자학에 무척 신경을 쓰는 강세황에게 이익이 "공은 정말 일이 없는 사람이다. 무슨 한가로운 눈과 한가로운 정신이 있어서 이런 세미한 데까지 이렇게 애를 쓰느냐." 하였던 일이 있다. 그리고 이익이 강세황의 산향재를 찾아가 탕춘대(蕩春臺)의 봄놀이 때 지은 시축에 서문을 지어 주었고 표암도 성호의 집을 방문하여 앓고 있는 성호의 아들 이맹휴(李孟休, 1713~1750)를 위해 거문고로 〈심방곡(心方曲)〉을 연주해 주기도 하였다.[127]

그러면 우선 이익과 강세황의 관계를 생각할 때, 안산에 살고 있던 이익과 그가 만날 수 있었던 것은 시기적으로 그가 32세 때 안산으로 간 후의 일이라고 본다. 이에 비해 유경종은 이미 그전(24세 이전)에 안산에 살면서 이익의 문하생이 된 것으로 경우가 다르다고 하겠다. 또 유경종은 이익과 같은 남인인데 강세황은 북인이기도 하다.[128] 다만 집안의 당색 문제는 그 영향이 분명하지 않으므로 별도로 하여도, 강세황과 이익의 교유 사실이 위에 든 자료 이후의 기록이 발견되지 않는다.

이상과 같은 점에서 강세황은 유경종을 통하여 직접 간접으로 이익과 관계를 가진 것이라 믿어진다. 강세황이 이익의 제자는 아니라 해도 학문에 관심을 가진 사람으로서 가까이 있는 어른이자 대학자에 대하여 "선생을 따라서 옛사람의 큰 도를 공부하여 다행히 평소의 모르고 잘못된 것을 개척하려 한다."는 존경을 나타내고 있다.

한편, 유경종이 이익의 제자이면서도 실학자는 아니듯이 강세황도 이익의 새로운 면의 모두를 영향받은 것으로 보이지 않는다. 다만 그가 이익이

生晉山姜世晃頓首恭跋.''

127 주 38 참고. 『성호전집』 권 52, 『姜光之蕩春臺遊春詩軸序』 참고.

128 강세황 집안이 北人인 것은 晉州姜氏 종가에서 들은 바이며 실제 豊川任氏 등 북인과의 혼인관계가 많다. 그의 후손 姜㳆(1809~1887)가 興宣大院君 때 북인으로서 중용된 것은 잘 알려진 사실이다.

알고 있던 회화나 서양문물의 새로운 정보를 접할 기회를 가졌을 가능성은 충분히 있으므로 중요한 관계임은 분명하다고 하겠다(그는 후에 李德懋·朴齊家 등과도 접촉이 있어서 이들 실학자들과의 관계가 그에게서 어떠한 의미가 있는지 앞으로 검토되어야 할 과제이다).

2) 친구

연객 허필

연객(烟客) 허필(許佖, 1709~1768)은 강세황의 가장 친한 친구였다.[129] 그의 본관은 양천(陽川), 자는 여정(汝正)이다. 호는 연객·초선(草禪)·구도(舊濤)이다. 두 사람은 마음이 통하는 친구였다.

강세황은,

연옹이 나를 알아주는 것이 내가 자신을 아는 것보다 더 낫다. 왕몽과 유윤이 자기네끼리 서로 칭찬하는 것보다 오히려 더 절실할 것이다.[130]

하였다. 이밖에도 두 사람의 친밀도를 알 수 있는 자료는 많이 있다.

단풍철이나 꽃필 무렵이면 항상 함께 경기도 내의 유명한 산수를 구경하러 다녔다. 좋은 경치 속에서 머무르면서 서로 시를 짓고 그림을 그려서 첩으로 만들고 『연표록(烟豹錄)』이라고 제목을 붙였다. 풍류가 여실히 나타나 사람들은 다투어 감상하며 칭찬하였다고 한다.[131]

현재 그 『연표록』은 아니지만 둘이 합작한 작품으로 고려대학교박물관

129 『陽川許氏世譜』에 "戊子(1708) 12월 28일생"인데 李用休撰 「生墓誌」에는 "烟客以明陵己丑生" (1709)으로 되어 있다. 실제 섣달 그믐께여서 며칠 사이로 해가 바뀐 경우이니 심각한 문제는 아닌 듯하며, 자신이 청해서 만든 「生墓誌」 己丑(1709)을 따르기로 하였다. 그리고 그 墓誌의 글씨는 강세황이 썼다고 되어 있다.

130 『豹菴遺稿』, p. 493. "與許烟客佖爲知心友, 嘗戲曰, 烟翁之知我, 勝我自知, 王濛劉尹之相夸詡不爲過也."

131 『豹菴遺稿』, p. 493. "每於楓節花辰, 同賞畿內名山川, 入山舍徒御, 丹危翠險, 杖屨忘疲, 留連勝境, 詩畫迭就, 作帖子, 題曰烟豹錄, 風采照映, 人爭艷賞."

의 〈선면산수도(扇面山水圖)〉가 있다.도 39 특히 허필이 강세황 그림에 평을 써 준 것이 많이 남아 있다. 뒤에 다시 보겠는데 허필이 그의 그림에 많은 평을 쓰면서 "표암의 서화첩에 연객의 평이 없으면 점잖은 사람이 갓을 쓰지 않은 것 같다."고 하였다.[132] 이런 말을 할 정도로 친숙하고 무관하게 믿는 사이라는 것을 의미한다.

　허필은 문인화가로서 정선(鄭敾), 심사정, 강세황, 석유뢰(釋幽賴) 등과 각각 밀접한 화풍을 보이고 있다. 그것은 그때그때 친하거나, 작품의 관심도에 따라서 주변의 인물들과 유사한 화풍으로 그렸음을 의미한다. 이 점은 허필의 특성이기도 하며 동시에 취미화가의 일반적인 한 성향으로 생각된다. 결국 독자적인 화풍이 어떤 것인지 모호하게 하는 요인이 되기도 한다. 이와 꼭 맞는 경우는 아니라 해도 문인들의 화풍을 이해함에 있어서 하나의 유의 사항이 된다고 볼 수 있다. 또 허필 그림에 나타나는 정선의 요소나 심사정의 영향의 경우, 함께 그림에 관심을 가진 친구로서 두 사람이 같이 이해했던 '공통의 경험'으로 생각되며 따라서 석유뢰에 대해서도 강세황도 함께 아는 사이일 가능성이 있는 것이다.[133]

　허필이 53세 되던 해 이용휴(李用休)에게 부탁하여 「생묘지(生墓誌)」를 지었다.[134] 죽은 뒤에 묘지를 짓는 신세를 지느니 살아서 신세 지는 것이 낫다는 이유에서 일단 중간 결산을 한 셈이다. 그 뒤 강세황 역시 남이 지은 행장이나 묘지보다 정직한 것으로서 스스로 『표옹자지』를 만들었다. 강세황 54세 때인데 그 발상이나 시기, 그리고 허필의 「생묘지」 글씨를 강세황이 썼

132　성균관대학교박물관 소장 姜世晃의 〈文具圖〉 뒤에 붙은 鄭胤求의 跋 "豹菴(書)畫帖, 無烟客題評, 政如賢人不着冠耳……."

133　許佖의 〈杜甫詩意〉는 釋幽賴의 〈林深屋陋圖〉와 밀접한 관계가 있다. 이 두 그림은 安輝濬 (1982), 『山水畵』(下), (서울: 中央日報社) 도판 129, 128에서 좋은 비교가 된다. 석유뢰의 書畵 帖에 있는 跋 중에서 權國珍이 쓴 것을 보면 "……지난해 8월에 幽賴가 蓮城에서 올라와서 나와 함께 草禪 댁에서 모여 촛불을 밝히고 揮灑한 것인데……"라고 하였다. 그러니까 허필(草禪)과 석유뢰가 잘 아는 사이가 분명하고 蓮城은 安山의 별칭이므로 강세황과의 관계 가능성이 큰 것이다(劉復烈[1979], 『韓國繪畫大觀』, p. 476 참고). 權國珍은 강세황 33세 때 그의 부탁으로 〈七太夫人慶壽宴圖〉의 跋을 써 준 적이 있는 친구 관계이다.

134　주 128 참고. 己丑生으로 계산하면 53세이고 戊子로 하면 54세이다.

다는 사실로 볼 때 우연의 일치만은 아닌 것으로 생각된다.

그리고 두 사람이 무척 친한 결과인 듯 강세황의 맏손녀(맏아들 儁의 맏딸)와 허필의 맏손자[許㑡]가 혼인하였다.

특히 허필의 〈묘길상도(妙吉祥圖)〉의 제발(題跋)도 48에는 강세황이 정축년(1757) 7월에 개성에 가서 『무서첩(無暑帖)』 두 권을 그렸다는 내용이 있어 중요한 자료가 된다.

또 강세황이 허필이 죽은 후에 쓴 「제허연객금강도(題許烟客金剛圖)」에서 그를 추억하며 깊은 우정을 나타내고 있다. 이 두 자료는 뒤에 다시 살펴보겠다.

강세황을 이해하기 위해서는 제일 친한 친구인 허필과의 관계를 아는 것이 필수적이다. 또 허필이 남긴 자료를 통해서 중요한 사실들이 밝혀지는 것은 다행한 일이며 한편으로는 당연한 결과라고 생각된다.

화천 이수봉

허필이 강세황 중년의 친구라면 이수봉(李壽鳳, 1710~1785)은 그 후 노년기까지 친한 사이였다. 이수봉의 본관은 함평(咸平), 자가 의숙(儀叔), 호가 화천(花川)으로, 영조 16년 문과에 급제하여 여러 관직을 거쳐 대사간·승지 등을 지냈다.[135]

이수봉에 대한 기록은 『표암유고』에 두 예가 있는데 「제화천이의숙문(祭花川李儀叔文)」에서 그가 밝힌 관계에 의해 소중히 여기던 친구인 것을 알수 있다. 따라서 이 제문(祭文)에 의해서도 그들 관계의 몇 가지를 알게 된다. 강세황은,

내가 본시 찬찬하지 못하여 사귀는 친구가 적고 다만 마음을 알아주고 뜻을 의탁하며 늙기까지 변치 않는 사람이 겨우 두세 사람뿐이었다. 연객같이 청고

135 『豹菴遺稿』, p. 140 '鄭台士元光忠順義君桓李花川儀叔壽鳳鄭士安夜會無限景樓中, 聽琴歌次韻'이라는 시와 p. 430 「祭花川李儀叔文」에서 字와 號를 알 수 있다.

한 사람은 먼저 돌아갔고…… 공은 문채와 풍류가 실로 사람의 이목을 비쳐주는 듯하고 겸하여 혼인관계의 정리를 가져서 내가 늙은 나이에 상종하여 놀며 서로 의지하고 믿던 사람이 오직 공 한 사람뿐이었다. 내가 혹 나귀를 타고 가서 고상한 얘기로 밤을 새기도 하고 공도 가마를 타고 자주 와서 술에 취하여 돌아가기도 하였다. 늙은 나이에 교유하는 즐거움이 이보다 지나친 사람이 없었다. 南園에서 꽃구경하는 즐거움과 西湖에서 술을 가지고 다니던 일이 곧 꿈속 일과 같다. 때로는 문장을 평론할 때에 말씨가 날카로와 막대기로 타구를 두들기며 뜻이 맞는 것을 감탄하는 듯한 느낌이었다. 공을 깊이 아는 사람은 오직 나만이 세상에 남았는데, 나를 깊이 아는 사람은 또 몇이나 있겠는가.[136]

하였다. 강세황은 친구가 두세 사람뿐인데 그중 허필은 이미 죽고 그 후 노년에 이수봉이 유일한 친구라는 것과 허필 관계처럼 이 경우에도 혼인으로 연결된 것을 알 수 있다. 또, 함께 담론하고 놀러 다니고 그리고 서로 알아주는 사이였다. 그런 친구가 죽었으니 세상에 그를 깊이 아는 사람이 없어진 외로움을 적었던 것이다.

강세황이 북경에 갈 때 이수봉이 여러 자제들을 데리고 찾아와서 작별을 하였는데 그 작별이 곧 사생(死生)의 마지막이었다고 애통해 하였다.

지금 산속 재실에 비가 개이고 푸른 소나무는 골짜기를 굽어보고 달밤에 거문고 소리를 들으니 聲調가 더욱 맑고 멀리 들린다. 여기에서 늙은이의 심정은 홀연히 좋지 못하다. 이 뜻을 아는 사람이 아마 없을 것이다. 어쩌면 화천옹을 이곳에 오게 하여 다시 소나무의 학과 거문고 울리는 글귀를 다시 읊게 할

136 『豹菴遺稿』, p. 431. "余本踈拙, 鮮有交友, 而獨知心托契, 至老不替者, 僅數三人而已, 淸高若烟客而先歸, ……惟公文采風流, 實有照映人耳目, 兼之以婚姻之誼, 余之晚年從遊, 相與依恃者, 獨公一人在耳. 余或騎驢相訪, 淸談竟夕, 公亦肩籃頻枉, 帶醉而還, 晚暮從遊之歡, 無過乎是, 南園賞花之樂, 西湖載酒之行, 便若一夢中事, 時或評論文章, 談鋒凜然, 每有如意擊壺之感, 知公深者, 惟我在世而知余之深者, 亦有幾人乎."

수 있으랴.

하며 "오래지 않아 서로 만나게 될 이치를 생각 않을 수 있으랴." 하여 끝을 맺었다.[137] 죽은 친구를 추억하는 심정과 자신의 노령에 허전한 마음이 함께 실감 있게 표현되었다. 친구 관계를 통해 그의 인간적인 면모를 이해하는 의미가 있다.

3) 화단

현재 심사정 외

화단의 인물 중에서 현재 기록상으로 강세황과 직접 접촉한 것이 확실한 사람으로 심사정, 허필, 최북(崔北), 한종유, 김응환 등이 있고 사제지간으로는 김홍도, 신위가 있다. 그 밖에 그가 화평을 쓴 경우와 화풍상의 관계는 별도의 장에서 다루려고 한다.[138]

먼저 그의 회화세계에 중요한 비중을 차지하는 심사정(沈師正, 1707~1769)과의 관계를 보겠다. 그들 둘이 만나서 그림을 그리고 고화(古畵)를 감상하며 또 합작으로 『표현연화첩(豹玄聯畵帖)』을 만드는 등 회화에 대한 이해를 함께 하였다.도 33. 62 또 심사정의 그림에 그가 화평을 쓴 것도 적지 않다.

몇 가지 예 중에서 우선 두 사람이 대좌해서 그림을 그렸고 그 후에 강세황이 그 그림에 제(題)한 것이 있다. 국립중앙박물관의 〈강남춘의도(江南春意圖)〉인데 그 제한 것의 내용을 보면 다음과 같다.도 112

과거에 玄齋와 마주 앉아서 그가 杜士良의 〈江南春意〉를 모방해서 그리는 것

137 『豹菴遺稿』, p. 432. "今當山閣雨霽, 蒼松俯壑, 月夜聽琴, 聲調淸越, 老懷於此忽忽然不樂, 此意蓋無知者, 安得致花翁於此中, 復訟松鶴琴之句也." "不念夫不久相會之理也."

138 鄭忠燁이 강세황과 친했다는 기록이 있으나 "與姜豹菴交善"이라고만 되어 있어서 구체적인 사연을 알 수가 없는 경우이다.(『槿域書畫徵』, p. 187 참고).

을 보았는데 이제 수십 년 후에 이것을 보고 마음속으로 느껴 이 글을 썼다.[139]

하여 두 사람이 직접 만난 것을 분명히 해 준다. 그리고 그때 그린 심사정의 그림에 후에 강세황이 추억하여 글을 썼고 지금까지 전해지는 것이다.

다음은 기록만 있는 것으로 「차해암운제심현재수묵화죽도축(次海巖韻題 沈玄齋水墨花竹圖軸)」이라는 칠언절구(七言絶句)가 있다. "근일에는 현재가 잘 그리는 사람으로 알려져 있다.…… 모든 화가들을 초월할 뿐만 아니라" 하여 그의 재능을 인정하며 또 그의 그림을 두어 장 수장하고 있다고 하였다. 그리고 "교분이 과거에 세속 밖에서 놀았다. 헤어져 있으니 어찌 자주 서로 볼 수 있겠는가." 하여 강세황이 사찰에 드나들 때 만난 것으로 믿어진다.[140]

신사년(1761)에 강세황과 심사정이 함께 그림을 그리고 글씨를 쓴 『표현연화첩』이 있어서 또 하나의 확고한 증거이며 동시에 회화사에 중요한 자료를 제공한다. 이 화첩 속에 심사정이 그린 지두화(指頭畫) 두 폭이 있다. 그중 〈호산추제(湖山秋霽)〉 그림 옆에 강세황이 쓴 글도 105-1'을 보면 심사정과 함께, 지두화를 잘 그린 고기패(高其佩)의 그림을 구경한 적이 있었다고 하였다.[141] 이 일은 강세황 49세에 이 첩이 만들어지기 전의 일인 것이다.

이와 같이 함께 고화 감상도 하고 그림도 그린 것이 분명한데 어떻게 만나게 되었는지는 알 길이 없다. 다만 강세황도 말했듯이 심사정은 당대 화단에서 그림으로 이름이 났고 이 때문에 두 사람이 만난 데에는 '그림'의 문제가 필시 작용했으리라고 본다. 그 밖에 심사정의 그림에 화평을 쓴 예가 있는 것과 함께 좀 더 구체적인 관계는 다음에서 다루겠다.

이에 비해 최북(1712~?)이 강세황과 직접 만났다는 사실은 다만,

139 "曾與玄齋對坐, 見其臨寫杜士良江南春意, 今覽此於數十年後, 感而題此. 豹翁."

140 『豹菴遺稿』, pp. 86~7. "近日玄齋稱善作, ……衆史不啻能超越" "交契曾從方外遊, 離隔何由數相見, 軸收貯只數圖."

141 "康熙年間, 有高其佩者, 善作指頭畫, 余曾與玄齋共賞之, 不意復見."

외조 傲軒(白尙瑩) 선생이 해변에 숨어 사는데 일찍 강표암 등 여러 노인과 모임을 가졌다.…… 崔北은 雅集圖를 그리고 표암은 시를 써서 운치가 질탕하였으니 정말 훌륭하였다.[142]

고 한 기록을 미루어 짐작할 수 있다. 이 모임의 회원인 강세황이 시를 쓰고 최북에게 아집도를 그리게 하였는데 그것은 강세황이 최북을 이미 알고 이루어진 일일 가능성도 있으며, 그렇지 않다고 하더라도 그의 그림에 대한 관심으로 보아 최북의 그림을 예사로 보지는 않았을 것이다. 또 이 모임의 성격이 네 명의 노인이 사철 따라 회원의 집에서 돌아가며 모이자는 약속이었으므로 네 명 중에 누구든 최북을 아는 사람을 통해 동원되었을 것이며 작은 인원이므로 더 긴밀한 관계가 가능할 수도 있었다고 본다. 그리고 이 모임이 계속되었다면 최북을 더 만났을 가능성 또한 큰 것이다. 화풍상으로 볼 때도 심사정과의 연관과 함께 좀 더 깊이 있는 접촉이 있었다고 생각되므로 앞으로의 연구에 기대하여 본다.

　　다음 한종유(韓宗裕, 1737~?)의 경우는 위에서 본 것과 같이 강세황 69세 병조참판으로 있을 때 어용도사감동관으로서 규장각에 드나들 때 화사 한종유에게 부탁하여 선면(扇面)에 초상화도 9를 그린 것이 있다.[143] 이 일 외에는 더 알려진 것이 없으며 또 최북의 경우처럼 그 이상 미루어 짐작할 만한 근거도 갖고 있지 않다.

　　끝으로 김응환(金應煥, 1742~1789)은 강세황이 중요하게 생각하는 추억의 장면 속에 함께 있던 인물이기 때문에 주목된다. 즉, 1781년 69세 때 금원 놀이 때 함께 가서 후원의 진경을 그렸다는 기록이 있고, 또 금강산 여행도 함께 하며 그림 그린 것을 보고 칭찬하였던 사실도 있다.[144] 금원 놀이부

142 『槿域書畫徵』, p. 190. "外祖傲軒先生, 屛居海濱, 嘗與姜豹菴諸老結社, 約曰四老, 每於四時一會於會中之家, 輪次設供云, 崔北圖雅集, 豹菴書詩篇, 風韻尙覺跌宕, 洵足奇矣.(樵山雜著)" 참고.

143 주 111 참고.

144 『豹菴遺稿』, p. 268. "使畫員金應煥, 寫三亭之眞景."; p. 238. "金君輩追還於十餘日之後, 搜其橐, 合前後爲百餘幅, 兩君各擅其長, ……均爲吾東前所未有之神筆也."

터 금강산 여행까지만 보아도 7년 간이 되고, 특히 김홍도와의 관계를 생각하면 단편적인 내용 이상의 관계가 있었을 법도 한데 그 이상 관심을 나타내는 기록이나 자료가 없는 것이 의아할 정도이다. 이 경우 역시 앞으로 도움이 될 만한 자료와 검토가 있기를 기대한다.

단원 김홍도

김홍도(金弘道, 1745~?)와의 관계는 가장 지속적이고 중요한 비중을 차지한다. 이에 대한 자료는 「단원기(檀園記)」, 「단원기우일본(檀園記又一本)」이 기본이 되며 「유금강산기」, 「송김찰방홍도김찰방응환서」도 중요하다.

먼저 강세황이 쓴 「단원기」에 그들의 관계가 일목요연하게 밝혀져 있다.

처음에는 士能이 어려서 내 門下에 다닐 때에 그의 재능을 칭찬하기도 하였고 그에게 그림[畵訣]을 가르치기도 하였다. 중간에는 같은 관청에 같이 있으면서 아침저녁으로 함께 거처하였고 나중에는 함께 예술계[藝林]에 있으면서 지기다운 느낌을 가졌다.[145]

하여 관계가 세 번 변한 것을 알 수 있다.

처음 김홍도가 강세황 문하에 다닐 때는 나이로 보아 강세황의 안산 시절에 해당한다. 그것은 김홍도가 1745년생이니까 강세황(1713)보다 32세 아래이며 따라서 김홍도가 태어났을 때는 이미 안산에 가서 살던 때이다. 어릴 적[齠]을 7~8세라고 생각해서 강세황 40세 가까이 되었을 무렵이다. '김홍도의 어린 시절과 안산'이라고 하는 정도 이상은 알 수 없는 단계이지만 그 당시 안산 강세황 집 근처에 살았을 것은 확실하며, 이 사실은 나아가 안산이 김홍도의 고향일지도 모른다는 추측마저 불러일으킨다.

그런데 중요한 것은 그림에 관한 것을 가르쳤다는 사실이다. '화결[畵

145 『豹菴遺稿』, p. 251. "余與士能交, 前後凡三變焉, 始也士能垂齠而遊吾門, 或獎美其能, 或指授畵訣焉, 中焉同居一官, 朝夕相處焉, 末乃共遊藝林, 有知己之感焉."

訣)'이라는 점에서, 즉 그림에 관한 이론이나 비결을 가르쳤다고 할 때 결국 어린아이에게 그림의 실제를 통하여 가능하였을 것이므로 '그림을 가르쳤다' 는 것이 된다. 다시 말해서 김홍도는 강세황에게서 일찍이 재능을 인정받았으며 그림의 기본을 배웠다는 사실이다. 다만 어떤 것을 어느 정도 배웠는지 구체적인 것이 분명하지 않지만 그렇다고 해서 그 비중을 가볍게 볼 일이 아니다. 또 일견 화풍에서 나타나는 영향 관계가 뚜렷하지 않기 때문에 이 기록을 보면서도 사제(師弟) 관계라 하기에 모호하게 생각이 들기도 한다. 그러나 재능이 남다른 제자의 경우 화풍만으로 말한다는 것은 설득력이 적다.

더구나 후일 강세황이 죽을 때까지 지속되는 두 사람의 관계가 특별한 것은 우연이 아니고 어릴 때부터 그의 문하에 드나들면서 결속된 사이였기 때문임을 인식해야 할 대목인 것이다.

중간의 일에 대해서 다음과 같이 말하고 있다.

다만 나는 늙고 쇠약한 사람이 과거에 군과 司圃署에 동료로 있을 적에 일이 있을 적마다 군은 곧 내가 쇠약한 것을 딱하게 여겨 나의 수고를 대신하였으니 이것은 내가 잊을 수 없는 일이요.[146]

강세황이 사포(司圃) 별제(別提)로 있던 때는 1774년 62세 때이며 김홍도는 30세였다. 김홍도는 영조 말년에 화상(畵像) 그리는 데에 뽑혀서 일이 끝나고 그 공로로 장공지관(掌供之官)에 임명되었다. 이 일로 두 사람이 이른바 동료가 되었던 것이다.[147]

강세황은 김홍도를 "과거에 어린아이로 보던 사람이 이제는 대열을 나란히 하였다."고 하면서,

146　『豹菴遺稿』, p. 250. "顧余老朽, 曾與君爲圃署之同案, 每有事, 君輒悶其衰而代其勞, 此尤余所不能忘."

147　『豹菴遺稿』, p. 252. "英廟季載, 命畫御眞, 擇一世之善於傳神者, 君實膺焉, 告功叙勞, 拜掌供之官, 時余從仕, 得與君爲寮案." "檀園이 御容의 圖寫를 맡는 명예에는 姜豹菴의 힘이 컸다."는 李東洲 선생의 견해는 십분 수긍이 간다(李東洲〔1975〕, 앞글, p. 76. 참고).

내가 감히 격이 낮다는 심정을 갖지 않았지만 군은 허리를 굽히고 더욱 공손히 하여 함께 있는 것이 영광스럽다는 의사를 보였고 나도 군이 자만하는 마음이 없는 데에 감복하였다.[148]

하여 김홍도가 처신을 잘한 것을 칭찬하고 있다. 결국 김홍도의 존경심이 담긴 태도와 그것을 알아준 강세황의 이해로 좋은 관계가 유지되었다는 것을 알 수 있다.

또 김홍도의 인품에 대해서,

세상에 저속하고 옹졸한 사람은 겉으로는 김홍도와 어깨를 치며 너나들이를 하고 있지마는 또한 사능이 어떠한 인물인 것이야 어떻게 알 수 있으랴.[149]

하여 깊이 인정해 주고 있다.

그리고 그의 재능에 대해서 우리나라 과거에는 볼 수 없었던 신품(神品; 神筆)이라고 칭찬하였다.[150] 이와 관계되는 것은 뒤에 다시 보겠다.

강세황은 두 사람의 사이를,

근일에는 그대의 그림을 얻은 사람이 곧 나에게 와서 한두 마디의 評語를 써주기를 요구하였고 궁중에 들어간 병풍과 권축에도 내 글씨가 뒤에 붙은 것이 더러 있다. '그대와 나는 나이와 지위를 무시하는 친구'라고 하여도 좋을 것이다.[151]

148 『豹菴遺稿』, p. 252. "向者兒視之者, 今與比例, 余不敢爲嗟卑之恨, 而君則折節愈恭, 輒有與有榮之意焉, 余亦服君之不自多也."

149 『豹菴遺稿』, p. 253. "世之庸陋齷齪者, 外雖與士能拍肩爾汝, 而亦何能知士能之爲何如人也."

150 국립중앙박물관 소장 〈西園雅集圖〉 병풍에 "我東今世乃有神筆"이라 하였고, 『豹菴遺稿』, p. 238, 「送金察訪弘道金察訪應煥序」에 "吾東前所未有之神筆也"라 하였다.

151 『豹菴遺稿』, pp. 250~1. "近日得君之畫者, 輒就余求一二評跋, 以至於大內之屛幛卷軸, 亦或有拙字之題後, 君與余, 雖謂之忘年忘位之交, 可矣."

88

하여 예림(藝林)에서 지기(知己)로서 자타가 공인하는 깊은 관계임을 스스로 밝히고 있다. 김홍도 30대에서부터 46세까지의 작품에 써 준 평이 남아 있는데 그것은 강세황이 죽기 직전 78세 때까지이다. 뒤에 다시 보겠지만 맨 마지막 화평을 보면,

사능이 중병을 앓고 새로 일어났는데 이렇게 세밀한 그림을 그릴 수 있었다니 오랜 병이 완전히 회복된 것을 알 수가 있어서 얼굴을 대한 듯 기쁘고 위로된 다. 더구나 필치가 훌륭하여 옛사람과 서로 갑을을 다투게 되었으니 더욱 쉽게 얻을 수 있는 게 아니다. 깊이 상자 속에 간직해야 될 것이다.[152]

하여 화평이라고 하기에는 좀 더 개인적으로 각별한 사이의 사연이 담겨 있다. 즉, 인간적인 따뜻한 우정과 재능에 대한 깊은 인정이 함께 감지되며 또한 잘 알고 가까운 사이에 가능한 친밀감을 느낄 수 있다. 위에서 본 것으로 금강산 여행 때 날씨가 추운데도 통소와 피리를 부는 장면이나 함께 구경하며 그림을 그린 일들에서 실감을 더해 준다.

「단원기」의 마지막에 "사능이 글을 부탁하는데 다른 사람에게 가지 않고 반드시 나에게 온 것은 까닭이 있는 것이다." 하여 특별한 관계임을 스스로 자신하고 있다.[153]

제자이자 동료, 그리고 화단의 지기로서 인정해 주고 높이 평가해 주면서 일생 지속적이고 중요한 관계를 가졌던 사이이다.

자하 신위

신위(申緯, 1769~1847)는 강세황 만년의 제자이다. 강세황과 사제지간의 관

152 『澗松文華』, 제4권(1973), p. 19, 도판 21, 金弘道作〈扇面騎驢遠遊圖〉"士能重病新起, 乃能作此精細工夫, 可知其宿疴快復, 喜慰若接顔面, 況乎筆勢工妙, 直與古人相甲乙, 尤不可易得, 宜深藏篋笥也. 庚戌淸和 豹翁題."
153 『豹菴遺稿』, p. 251. "士能之求吾文, 不於他, 必於余者, 亦有以也."

계를 가졌던 인물로서 기록상으로 확인된 경우는 위에서 본 김홍도와 신위가 있을 뿐이다.

신위는 그의 문집 『경수당집(警修堂集)』에서 강세황을 '홍엽상서(紅葉尙書)'라고 칭송하면서 존경을 나타내고 있다. 그가 정중하게 존경을 나타내는 데는 강세황이 그의 선생님이었다는 사실과 당대의 시·서·화의 정신을 갖춘 진정한 문인화가였다는 점을 높이 평가했기 때문이다.

그가 강세황의 제자인 것은 「문암총혜자하이자작화가차운희답(問庵寵惠紫霞二子作畫歌次韻戲答)」이라는 시에서 "더벅머리 시절 나는 강표암(姜豹菴)을 본떠 배워 수제자라는 그릇된 추앙도 받아 보았네"라 하여 스스로 분명히 하였다.[154] 즉 강세황에게서 배웠으며 수제자라는 얘기도 들었다는 것을 알 수 있다.

다음은 신위가 강세황 그림에 대한 자신의 견해와, 그에게서 그림을 배운 것에 대하여 구체적으로 밝힌 중요한 자료를 보겠다. 「자제임십죽재보권후오수(自題臨十竹齋譜卷後五首)」에서 다음과 같이 말하고 있다.

문장과 그림은 그 기본이 두 가지가 아닌데 우리나라의 그림 공부는 다만 그림에서만 이것을 찾고 있다. 그러므로 그림과의 거리가 날로 멀어져 가고 있다. 또한 사대부들은 詩·書·畫의 정신이 같은 계통인 것을 모르고 그림에 대한 것은 화원에게 맡기고 그것을 얘기하기조차 부끄럽게 여긴다. 여기서 문자가 거칠어지는 이유를 알 수 있다. 산수의 명가라고 말할 수 있는 사람은 더러 있지마는 寫生하는 사람은 전연 이름 있는 사람이 없다. 있다 할지라도 모두 화원의 세밀하게 그리는 데서 나왔고 반드시 水墨으로 들어가는 것은 劻勷하다. 400년간에 강표암 상서 한 분만이 뛰어나게 그렸다. 내가 어릴 때 그림을 배웠는데 다만 竹石 한 가지만 배웠기 때문에 지금까지 매우 한스럽다. 지난해 가을에 내가 少司寇(형조참판)를 그만두고 조용히 있으면서 밝은 서재에

154 "自我鬖年學豹(姜豹菴), 謬許入室推參回," 金澤榮(1980), 『申紫霞詩集』(서울: 景文社), p. 346; 劉復烈(1979), pp. 754~5; 『槿域書畫徵』, p. 238 참고.

서 그림을 공부하였다. 특히 豹菴이 十竹齋를 모방하여 拒霜(국화), 烟梅(매화) 두 가지를 그린 것을 좋아하여 시험해서 한번 그대로 모사하니 열 손가락이 후들후들 깨닫는 바가 있는 듯하였다. 그리하여 마침내 옹이 미처 그리지 아니한 것까지 그려서, 모두 여러 가지 꽃과 과일, 난초, 대 등 24면을 그려서 제법 사생을 연구하였다.[155]

이 글에서 먼저 당시 그림에 대한 인식의 잘못을 지적하고 시·서·화 정신이 같은 것임을 강조하고 있다. 따라서 그림에 대한 긍정적인 문인화가의 입장을 분명히 한 것이다. 이와 같은 의미에서 진정한 문인화가로서 강세황을 평가하고 있으며 특히 그의 '사생(寫生)'을 독보적인 것으로 보고 있다. 물론 찬사의 의미도 있겠으나 신위 자신이 '사생'을 중요 화목으로 공부했으며 강세황을 본뜬 점에서 그의 관심과 관점의 문제인 것으로 생각된다. 즉, 신위는 강세황을 문인화가로서 특별히 사생을 잘하는 것으로 인정하였던 것이다.

그리고 또 한 번 그가 어릴 때 강세황으로부터 그림을 배운 사실을 확실히 하였다. 그 배운 것이 죽석(竹石) 한 가지만이었다고 구체적으로 밝히고 있다. 그 후에도 강세황의 국화, 매화 그림을 따라 스스로 모사해 본 것을 알 수 있다.

위와 같이 강세황의 문인화가로서의 위치를 평가하는 관점으로 「산거잡영(山居雜詠)」에,

병풍의 수묵화를 잘 그리지 못했는데 英·正年間 이후로 차츰 나아졌다. 紅葉

155 申緯, 『警修堂全藁』, 『槿域書畫徵』, p. 210. "文工繪事, 了非二義, 我東畫學, 但求之於畫, 故去畫
口遠, 且士大夫不知詩書畫髓同 法乳, 繪素 事, 委之院人而耻言之, 即此文字鹵莽, 可以反隅, 山
水名家, 或有可以稱說者, 至於寫生寂然無聞, 即有之, 若出於院體工細, 必入於水墨, 勐勳, 四百年
間, 惟一姜豹菴尙書, 超超玄箸, 余童子時, 靑藍授受, 但在竹石一派, 至今懊恨, 去年秋余由少司寇,
解官閒居, 明窓淨几, 握管從事, 特愛豹翁臨十竹齋, 拒霜烟梅二頁, 試一擬之十指拂拂如有所悟, 遂
及於翁所未及臨者, 凡得雜花菓蘭竹石二十四頁, 頗究寫生之法."

尙書(豹菴 姜世晃)는 유학자의 정신이 많아서 마침내 鄭謙齋를 압도하였다.[156]

고 하였다. 이 역시 강세황 그림의 가치라고 할 수 있는 문기(文氣)에 비중
을 두고 한 말이라 하겠다.

그런데 강세황과 신위가 만난 시기에 대한 근거를 제공하는 자료가 있
다. 「칠송정상춘(七松亭賞春)」에,

홍엽루(紅葉樓) 가운데서 문필에 인연을 맺은 것이 지금 36번째 봄이 돌아왔
다. 지팡이를 짚고 머뭇거리는 나그네가 난간을 기대며 높이 읊조리던 사람인
줄 누가 알겠는가(표옹이 살던 집 홍엽루가 지금은 헐렸다).[157]

고 추억하고 있다. 이 글은 정축년(1817)에 쓴 것으로 그 36년 전은 1782년
이 된다. 강세황 70세, 신위 14세에 해당한다.

이 사실은 신위가 "어려서부터 신동(神童)의 칭(稱)이 있었다. 나이 14
세에 벌써 정조께서 그의 재명(才名)을 듣고 편전(便殿)에 불러 재예(才藝)를
시(試)한 후 크게 상을 내렸다."고 하는 바로 그때와 일치하기도 한다.[158] 신
위 나이 14세 때 정조에게서 상을 받은 후에 강세황을 만났는지 강세황에게
다니기 시작하면서 그를 통해 정조에게 재명이 전해졌는지는 알 수 없는 일
이다. 그러나 당대 문화계의 중요한 인물이며 정조의 지우를 얻은 강세황에
게 14세의 신위가 다니기 시작한 것은 분명하다.

이때 죽석 그림을 배우는 관계 이상임을 알 수 있다. 강세황이
시·서·화를 겸비한 지체 높은 문인으로서 신위와의 관계가 맺어지고 존경
받은 것이지 단지 죽석의 기술만 배우러 다닌 것이 아님은 물론이겠다. 이는

156 『警修堂全藁』와 『槿域書畵徵』, p. 187. "屏間水墨不工畵, 英正年來漸入佳, 紅葉尙書(姜豹菴世晃)
儒氣勝, 終然壓倒鄭謙齋."

157 『警修堂全藁』와 『槿域書畵徵』, p. 187. "紅葉樓中翰墨因, 于今三十六回春, 誰知倚杖徘徊客, 曾是
憑欄縹緲人.(豹菴舊宅, 紅葉樓今毀)"

158 金榮胤(1959), 『韓國書畵人名辭書』(서울: 藝術春秋社), p. 387 참고.

후일 전형적인 문인화가로 기반을 다진 신위가 그의 맥을 강세황에 대고 있는 사실과 통하는 것이다.

신위는 강세황의 글씨에도 관심을 보여 그가 영탑(影搨)했던 「조문민묵적(趙文敏墨迹)」을 후에 소장하기도 하였다.[159] 그 외 강세황의 글씨에 추사(秋史) 김정희(金正喜, 1786~1856)가 언급한 사실도 있다.[160] 바로 위의 〈조문민묵적영탑본〉은 그가 신위에게 전해 준 것이며 또 강세황이 왕우군(王右軍; 王羲之)의 제첩(諸帖)을 임모한 일대장권(一大長卷)을 구장(舊藏)했던 일도 있다. 그리고 강세황의 글씨에 대한 견해가 바로 다음 시기에 김정희가 역설(力說)한 바여서 강세황을 그 선구로 보는 학자도 있다.[161]

여기에서 강세황과 김정희의 사이는, 강세황이 죽던 1791년에 김정희는 6세라는 연령 문제로 보아 직접적인 관계를 생각하기 어렵다. 자연히 강세황과 신위, 그리고 잘 알려진 대로 신위와 김정희의 관계 순서가 된다. 따라서 흔히 문인화가를 얘기할 때 강세황, 신위, 김정희라고 하는 것이 전혀 우연이거나 동떨어진 이야기가 아닌 것을 짐작케 한다.

아울러 강세황을 중심으로 한 관계 중에 또 한 경우인 김홍도와 신위의 관계는 신위가 "내가 단원과 노닐기를 가장 오래 하였다."고 했음을 보아 상당히 친밀한 사이였음을 알 수 있다.[162] 이들 두 사람은 역시 강세황과의 관계를 통하여 서로 인연이 닿았을 가능성이 크다고 할 수 있다. 혹 다른 동기로 만났을지라도 강세황과의 유대감으로, 그들이 더 깊이 오래 지속되었던 관계인 것은 부인할 수 없다.

이상과 같이 강세황의 두 제자와의 관계를 살펴보았다. 그가 젊을 때는

159 『警修堂全藁』에 "題趙文敏眞迹影摹本贈金秋史進士(正喜幷序) 余舊藏豹菴尙書影搨趙文敏墨迹云……"이 있고 藤塚鄰(1975), 『淸朝文化東傳の硏究』, p. 63 "紫霞는 이것을 純祖 10年(1810) 여름에 북경에서 귀국한 지 얼마 안 된 阮堂에게서 받은 것이었다."고 한다.

160 『槿域書畫徵』, p. 187. "豹菴書, 即出於褚河南, 亦不信所自, 如尹白下, 古人多如是處.(阮堂集)"

161 藤塚鄰(1975), 앞글, p. 62 참고. 강세황의 글씨에 대한 견해는 『豹菴遺稿』, pp. 489~90 참고.

162 李東洲(1975), 앞글, p. 76, "『檀園遺墨』帖, 권두에는 申紫霞의 題賛이 있는 것은…… 또 계속해서 '내가 檀園과 노닐기를 가장 오래 하였다'고도 말한다." 재인용. 그리고 같은 책 p. 117, "아마 姜豹菴의 영향 아래에 있던 詩·書·畫 三絶의 申紫霞가 오래 檀園과 사귄 것도 역시 豹菴의 덕이 아니었나 하는 것이 내 추측이다."

김홍도를, 노년에는 지위·신분·학문과 예술의 경지 등이 전혀 달라진 상황에서 신위를 만나 중요한 사이가 되고 곧 문화예술계에서 그 관계를 통한 기여를 한몫하였던 것이다. 김홍도와는 안산 시절 이후 일생 동안 그림·화평을 통하여 지속된 관계였고, 신위는 격조 있는 문인화, 특히 '사생'을 통하여 이른바 문인화가의 계통을 이었던 것이다.

III

강세황의 산수화

시기구분

잘 알려진 바와 같이 17세기 초에 『고씨역대명인화보(顧氏歷代名人畫譜)』가 들어온 이래로 이미 영·정조 연간에는 『개자원화전(芥子園畫傳)』 등 화보류(畫譜類)와 진작(眞作)의 유입으로 새로운 남종화(南宗畫)의 유행이 촉진되었다.[1]

이 책에서 다루게 될 강세황(姜世晃)은 『십죽재화보(十竹齋畫譜)』, 『고씨화보(顧氏畫譜)』, 『개자원화전』 및 『당시화보(唐詩畫譜)』 등을 열심히 연구 수업한 대표적인 인물이다. 그것은 그의 작품과 화평(畫評) 등에서 입증된다. 특히 『당시화보』[2]는 지금까지 별로 널리 알려져 있지 않은 화보이지만 강세황과 그의 처남 유경종(柳慶種)이 직접 보고 애용한 흔적이 뚜렷하다.^{참고도판 4}

1 李東洲(1972), 『韓國繪畫小史』(서울: 瑞文堂), p. 160; 李東洲(1975), 『우리나라의 옛그림』(서울: 博英社), pp. 62~3, p. 301; 安輝濬(1977), 「朝鮮王朝後期繪畫의 新動向」, 『考古美術』第134卷, p. 10; 安輝濬(1980), 『韓國繪畫史』(서울: 一志社), p. 185; 金起弘(1983), 「玄齋沈師正의 南宗畫風」, 『澗松文華』第25卷, pp. 42~4, 그리고 이의 몇 가지 예에 대해서는 吉田宏志(1977), 「李朝の水墨畫: その中國畫受容の一局面」, 『古美術』52號(東京: 三彩社), pp. 83~91 참조.

2 柳承龍 씨 소장. 책 크기 29.5×22cm, 290여 폭, 형식은 『顧氏畫譜』와 마찬가지로 한쪽에는 시, 한쪽에는 그림을 그린 목각본이다. 이 책 첫머리에 붓으로 "唐詩畫譜, 顧氏畫譜, 芥子園畫譜, 十竹齋畫譜"라고 쓰여 있어서 강세황 당시에 쓴 것이 아니라 할지라도 참고가 된다. 현재는 『당시화보』 산수편 한 권이며 책 중간에 '海巖'과 '姜世晃印' 도장이 각각 찍혀 있다. 상태가 무척 낡고 삭았는데 물론 세월의 이유도 있겠으나 열심히 본 흔적이 뚜렷하다. 강세황 관계로서도 새로운 자료이고 우리나라 畫譜 문제에도 중요한 자료라고 본다.

뒤에서 살펴보겠지만 강세황은 방작(倣作)의 과정에서 화보에 어느 정도 충실하기도 하였지만 결국은 자기 식으로 창의성을 발휘하여 특징 있는 화풍을 이룩하였다. 즉 그는 화보라고 하는 기본 교과서를 통해 그림 수업을 하고, 그것을 충분히 소화하며 이해하는 과정을 거쳐 이른바 '한국적 남종문인화(韓國的 南宗文人畫)'라고 하는 특징 있는 화풍을 이루는 데 공헌하였다.

일반적으로 조선 후기 화단의 새로운 경향은 남종문인화, 진경산수화(眞景山水畫), 풍속화(風俗畫)의 유행, 서양화풍(西洋畫風)의 전래로 집약된다. 이와 같은 조류 속에서 강세황은 직업화가가 아닌 진정한 의미의 남종문인화가였으며, 따라서 우리나라 남종문인화는 실질적으로 그에게서 대성되었다고 해도 과언이 아니다.[3] 그리고 그는 우리나라 실경(實景)에 대해서도 닮게 그리되 작가의 교양과 인격이 나타나야 한다는 자신의 일정한 견해를 가졌으며 표현의 한 방법으로서 서양화풍의 요소를 가미한 독특한 산수를 그려 내었다. 또 풍속화에 관심을 갖고 김홍도(金弘道), 강희언(姜熙彦) 등의 작품에 화평(畫評)을 써서 인정함으로써 그 발달에 크게 기여했다. 결과적으로 그는 조선 후기 화단 각 분야에 광범하게 관여하여 다양한 화풍 발전에 영향을 미쳤다.

그러면, 그의 기년작 25점 82폭(자화상 제외)을 기준으로 하고 기년은 없지만 중요하다고 판단되는 작품들을 합하여 가능한 한 제작 시기의 순서를 고려하면서 살펴보려고 한다. 그의 회화세계를 체계적으로 이해하기 위하여 공통적인 특징을 이루는 요소들을 묶어서 시기 구분을 하고 이에 따라 각 시기별 특색과 상호 연관성을 파악하는 데 중점을 두려고 한다.

그의 화풍은 변천 과정에 따라 크게 3기로 나누어 볼 수 있다.

3 南宗文人畫의 개념에 대해서는 安輝濬(1977),「朝鮮王朝後期繪畫의 新動向」,『考古美術』第134
 卷, p. 11, "본래 엄격한 의미에서의 南宗文人畫란 인격의 수양이 높고 학문이 깊은 선비가 形
 似의 표현에 치중하지 않고 餘技로 즐겨 그린 그림을 일컫는다. 따라서 진정한 南宗文人畫란 그
 것을 그린 선비의 내면의 품격이나 자연에 대한 깊은 철학이 반영되게 마련인데, 이것을 우리는
 '文氣'·'士氣'·'書卷氣' 또는 '文字香' 등으로 부르는 것이다. 그러므로 정통적인 南宗畫라는 것
 은, 어느 수준 이상의 학문과 교양을 쌓은 선비계급의 作畫를 일컫는 것이 되어 사회적인 신분
 과도 밀접한 관계가 있게 된다." 참고.

참고도판 4
『唐詩畫譜』 표지
참고도판 4-1
"姜世晃印"(강세황이
자신의 도장을 찍은
것임)
참고도판 4-2
『唐詩畫譜』 "海巖"
印(姜世晃의 처남
柳慶種의 도장)

　　그런데 현존하는 작품이 제작 시기 면에서 비교적 고루 남아 있는 편이라 하더라도 물론 완전한 것은 아니며 특히 35세 이전의 것은 전혀 알려져 있지 않다. 또 51~70세 사이의 작품 역시 한 점도 없다. 그러나 회화에 대하여 그의 관심이 나타나는 대목이나 회화 활동과 직접 관련되는 사항들이 기록으로 남아 있어서 중요한 보충 자료가 된다. 가령 51~70세 사이의 작품이 없으며 혹 있다 하더라도 극히 드물 것이 분명하다는 판단을 할 수 있으니 이 문제는 전적으로 기록에 의해서 가능한 일이다. 그러므로 그의 회화 세계를 이해하는 데 현존 작품이 없거나 조사되지 않은 경우에도 관련 기록을 미루어 참작할 여지가 충분히 있는 것이다.

　　따라서 그의 회화 시기 구분은 일단 작품을 기준으로 하고 또한 관련 기록에도 비중을 두어 고려하면 다음과 같다.

　　초기: 45세(1757년)까지

　　중기: 45~51세(1757~1763)

　　후기: 51~79세(1763~1791)

이는 대략 다음과 같은 기준에 의한다.

　　초기: 그는 그림에 대한 재능을 어릴 때부터 보였고, 25세에 쓴 「산향기(山響記)」에서 볼 수 있듯이 이미 20대에 회화를 스스로 즐기는 경지에 도달하였던 것이다. 다만 현재 조사된 작품을 기준으로 할 때 35세 〈현정승집

도 13 姜世晃, 〈玄亭勝集〉, 1747, 紙本水墨, 34.9×50cm, 柳承鳳 소장

(玄亭勝集)〉도 13부터 44세 〈완화초당도(浣花草堂圖)〉도 27까지는 비슷한 성격
이 지속된 시기로 잡을 수 있다. 즉, 화풍상으로 보면 대체로 화보를 방작(倣
作)하는 경향을 들 수 있다. 물론 이미 자기식의 표현 방식을 갖고 있었지만
화보식의 분위기에서 크게 벗어나지 않았던 점이 공통적인 특징이라고 하겠
다. 화폭은 두루마리 형식이 많고 구도는 사선과 대각선 구도가 중심을 이룬

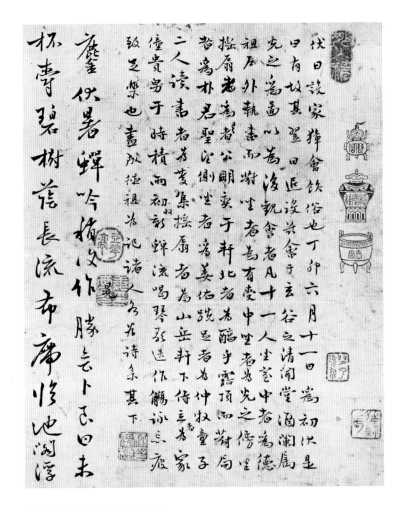

도 13-1 姜世晃 筆,〈玄亭勝集〉跋

다. 작고 가는 선이나 점을 즐겨 쓰는 경향이 두드러지며 담백하면서도 잔잔
하고 섬세한 묵법을 구사하는 면도 주목된다.

중기: 초기 화풍의 경향과 비교해 볼 때 현재 조사된 기년작 중에서 46세
〈십취도(十趣圖)〉^{도 28}의 경우에서 보이듯이 굵고 진한 먹을 사용하고 세부 표
현에서 붓질을 과감하게 줄이는 경향을 띠었다고 생각된다. 그리고 초기부터
보이던 사선이나 대각선 구도가 더욱 분명해지고 공간감이 보다 확대된 점이
하나의 뚜렷한 특징이다. 또 산의 입체감을 나타낼 때 윤곽선에 잇대어 몰골
선염(沒骨渲染)의 효과를 내는 방법이 구사되었던 점이 특기할 사항이다. 이

공간감이나 입체감의 문제는 48세 때의 〈사시팔경도(四時八景圖)〉도 29나 기년이 없는 작품에서도 간취되는 중기의 특색인 것이다. 화훼(花卉)의 경우에도 초기보다 대각선 구도가 더욱 확고하며 '간결한' 점이 차이를 보인다.

그런데 이미 위에서 본 바와 같이 그가 51세 되던 해 둘째아들 완(俒)이 과거에 합격했을 때 영조(英祖)가 특별한 배려로 "그림 잘 그린다는 말은 하지 말라"고 한 사실에 감동하여 3일을 울어 눈이 붓고 마침내 화필을 태우고 다시는 그리지 않았다는 '절필의 해'까지를 중기로 잡았다. 결국 그의 회화 활동이 특수한 원인으로 중단된 것인데, 그 결심이 강경하고 지속적이어서 일단 한 시기의 매듭으로 삼아야 할 이유가 되는 것이다. 따라서 51세 〈춘경산수도(春景山水圖)〉를 중기의 마지막 기년작으로 간주하는 것이다.도 32

후기: 절필(絶筆)을 했던 51세부터 70세 사이에 해당하는 작품은 현재 알려진 것이 한 점도 없다. 그것은 조사의 부족 때문인지도 모르지만 반면에 그가 그림을 그리지 않기로 작정했던 결심이 확고부동했고 또 그 결심이 오랫동안 지속되었기 때문일 가능성이 더 크다고 생각된다. 혹 그 기간의 작품이 발견된다 하더라도 극히 드물 것이 자명하므로 현재로서는 이 시기를 회화의 공백기 또는 침체기라고 여길 수밖에 없는 실정이다. 다만 이 기간 동안은 다른 사람의 그림에 화평을 많이 씀으로써 회화 활동을 대신했던 것이 두드러진 특색이다.

더욱이 그는 61세부터 제2의 인생을 살았는데 60대에는 주로 관직 생활로 분주했다. 이 시기에 비교적 많은 화평을 남긴 것이 주목된다. 그리고 혹 69세 어진감동관(御眞監董官)이 된 것이 계기가 되었는지는 모르겠으나 현재 70세부터의 그림들이 남아 있다. 그 후 중국을 다녀오고 금강산 여행을 하는 등 참신한 자극을 받으며 왕성한 회화 작업을 하였다. 특히 78세에도 작품 활동을 하여 죽기 직전까지 그림과 글씨를 많이 남겼다.

이상과 같이 그의 현존 작품을 기준으로 하였을 때 그의 화풍을 크게 3시기로 구분할 수 있다. 같은 시기 안에서도 필치의 차이와 변화를 보이는 등 일률적으로 말하기에는 문제점이 없지 않으나 다양한 가운데에서도 공통되며 주가 되는 특징에 따라 시기를 묶어 볼 수 있다. 또 '초기'라고 하여도 실

질적으로는 35세부터 44세까지의 기념작이 중심이 된다. 앞으로 좀 더 많은 자료가 발굴되어 초기 화풍의 전개를 이해하는 데 도움이 되기를 기대한다.

그리고 위에서 잠깐 언급한 바와 같이 그의 회화를 시기적으로 구분하여 보는 데서 작품 못지않게 관련된 여러 기록들을 참고할 필요가 있음을 지적하지 않을 수 없다. 하나의 예로서 중기의 시작은 현재 기념작으로만 보면 46세 때의 〈십취도〉도 28가 시발점이 되는데, 그럼에도 불구하고 45세부터로 잡은 것은 바로 기록에 의해 볼 때 그때 이후 초기와는 다른 화풍 변화가 있었던 것으로 여겨지기 때문이다. 즉, 그가 45세 여름에 개성에 갔으며, 거기서 "사람들이 신기해 하는", "전에 없이 독특한" 화풍으로 그림으로써 그때까지와는 다른 분위기의 작풍이 구사된 것으로 믿어지므로 이를 참작하여 45세부터를 중기의 시작으로 삼는 것이 타당하다고 생각된다.

더구나 44세 때 부인이 죽은 다음 달에 스스로 그림에 대해 오래 그려 보았으나 별 신통한 것이 없었다는 심경을 적은 데 비하면, 1년 뒤인 45세에 "붓끝에 바람이 일고", "사람들이 신기하다"고 부르짖는 "전에 없이 독특한" 화풍을 구사했다는 것은 커다란 변화가 아닐 수 없다. 아마도 개성 여행이 그에게 그림에 대한 심기일전의 계기가 되었던 것이 아닐까 추측된다.

이 시기 구분은 그의 산수화(山水畵)는 물론 그의 화훼·화조(花鳥)에도 해당되는 것이다. 이 책에서는 편의상 산수화와 화훼 및 화조로 나누어 다루지만 시기 구분의 기본적인 개념은 마찬가지로 적용된다.

1. 초기(45세까지)

강세황의 초기 회화를 이해하는 데 기준이 되는 기념작으로 현재 조사된 작품은 9점 22폭이 된다.부록 표 3 가장 이른 작품은 35세 때의 〈현정승집〉도 13이고 늦은 작품은 44세 때의 〈완화초당도〉도 27인데, 이 기간에는 비교적 고르게 유작이 분포되어 있다. 특히 36세 때는 작품 수가 가장 많고 다양한 점이 두드러진다. 그가 안산(安山)으로 옮긴 것이 32세 때의 일이니까 이 현존 작

품들은 모두 그 이후에 제작된 것들이라 하겠다.

앞서 지적했듯이 그는 어렸을 적부터 그림에 대하여 뛰어난 재능을 보였고, 특히 이미 20대에는 25세 때 쓴 「산향기」에서 나타나듯이 그림에 대한 관심과 수준이 상당히 높았다는 것을 알 수 있다. 그렇다면 안산 생활 이전의 작품도 현존할 가능성이 없지 않다.

작품의 내용을 보면 그의 생활상의 주요 부분을 알려 주는 것으로 시회(詩會)를 기념하여 그린 풍속화적인 것(〈현정승집〉), 화보 등의 원본을 보고 그린 산수화, 실경을 그린 산수화, 그리고 화조·화훼로 구분되며 산수화가 중심이 된다.

그는 처음부터 남종문인화풍(南宗文人畫風)으로 그림을 그린 것으로 믿어진다. 특히 36세 때의 『첨재화보(忝齋畫譜)』의 경우 그때까지 그가 추구해 온 화풍의 경향이 남종문인화풍임을 더욱 분명히 해 주며 많은 수련과 경험을 거쳐 그와 같은 자신의 화보를 만들었음을 알게 한다.^{도 16}

그의 작품의 공통적인 특징은 문인화(文人畫)로서 아마추어적인 솜씨와 분위기를 풍겨 주는 점이다. 주로 『십죽재화보』, 『개자원화전』을 통해 그림 공부를 하였으며 현재 잘 알려지지 않은 『당시화보』도 참고하였다. 그리고 〈방동현재산수도(倣董玄宰山水圖)〉^{도 19-1}처럼 화보 이외의 원본이 되는 중국 그림도 본받아 그렸다. 그런데 그가 우리나라 전대(前代)나 당대(當代)의 화가들로부터 어떠한 영향을 받았는지는 단언하기 힘들며 다만 심사정(沈師正, 1707~1769)과의 관계는 일찍부터 있었을 것으로 보인다. 심사정과의 교유는 강세황 중기에 해당되는 시기에 상당히 밀접했던 것이 확실한데, 화풍상으로 보면 그 시작이 전기부터였을 것으로 추측되는 것이다.

강세황이 이 시기에 즐겨 그리던 화목(畫目)은 크게 산수와 화훼·화조의 두 부분으로서 이것들은 중기에 더욱 다양하게 발전하였다. 후기에는 죽(竹)이 비중이 커지지만 이 두 화목이 여전히 주류를 이루었다. 어느 경우에도 남종문인화적인 격조와 분위기를 가지며 동시에 사선이나 대각선 구도에 의한 공간감, 담채, 담묵의 미묘한 변화를 보이는 채색 감각 등에서 그 자신의 개성을 나타냈다. 이 점은 그의 초기 작품의 필선이 유연하면서도 꼬불꼬불한 특

징을 드러냄과 함께 그의 개성을 반영한 것으로 인정된다. 특히 『첨재화보』의 〈산수인물도(山水人物圖)〉도 16-8에서 보면, 먼 그림자 산의 채색 처리와 오동나무 잎의 묵법, 그리고 독특한 필선 등에서 유명한 〈벽오청서도(碧梧淸暑圖)〉도 20의 제작 시기 문제에 중요한 실마리를 제공하고 있어 특기할 만하다.

그리고 37세 때의 〈방동현재산수도〉에서 보이는 좀 더 발전된 솜씨의 짜임새와 세련미는 중기 화풍과도 연결되며, 이 그림의 남종문인화적인 분위기와 격조는 특히 괄목할 만하다.

39세 때의 〈시재려자배상도(詩在驢子背上圖)〉도 22와 〈도산도(陶山圖)〉도 25 등은 필선에 의존하여 그렸으며 특히 〈도산도〉와 그 후 41세 때의 〈무이구곡도(武夷九曲圖)〉도 26는 그림의 역사적인 내용에 비중을 두어 사상이나 실용적인 목적을 갖는 경우이니 그가 여러 가지 그림에 관심을 가졌음을 알 수 있다.

44세 때의 〈완화초당도〉도 27는 그의 생애에서 가장 충격을 받은 부인의 별세 다음 달 절에 가서 그린 것으로 그때까지의 그의 예술에 대한 생각을 적은 발(跋)이 있어서 의의가 큰 작품이다.

1) 회화의 수련과 탐구

「산향기」와 〈완화초당도〉 발

강세황의 회화를 이해하는 데 기록들이 크게 도움이 된다는 사실은 이미 강조한 바 있다. 그의 초기의 회화를 보다 구체적으로 파악하기 위해서는 앞서 언급한 몇몇 기록들을 좀 더 자세히 살펴보는 것이 필요하다고 생각된다. 초기에 그 자신의 그림에 대한 관심과 생각을 알 수 있는 기록 자료로서 『표암유고(豹菴遺稿)』를 포함하여 몇 가지 제발(題跋)이 있다. 즉, 25세 때의 「산향기(山響記)」를 비롯하여 36세 때 「첨재화보서(忝齋畫譜序)」, 39세 때 〈도산도(陶山圖)〉 발(跋), 그리고 44세 때의 〈완화초당도(浣花草堂圖)〉 발(跋) 등이 중요하다. 다만 여기에서는 초기의 시작과 마지막에 쓰여졌으며 작화(作畫) 시의 심정이 잘 드러나는 「산향기」와 〈완화초당도〉 발을 중심으로 하여, 가

능한 중복을 피하면서 필요한 사항들을 간추려서 살펴보고자 한다(「산향기」의 경우는 위에서 전문을 소개하였기 때문에 중복이 불가피한 형편이다).

강세황의 예술적 재능에 대해서는 앞 장에서 본 바와 같이 시(詩)·서(書)는 물론이요 그림에 대한 형안 역시 일찍부터 뛰어났던 것으로 믿어진다. 즉, 그가 열 살 때 도화서(圖畵署) 생도들의 시험에서 등급과 우열을 정확히 매겼던 사실에서도 그의 타고난 재질이 반영된 것을 알 수 있다.[4]

그리고 20대에 회화에 심취하였던 사실은 그가 25세 때 자신의 서재를 산향재(山響齋)라 이름하며 지었던 글인 「산향기」에 잘 나타난다. 그는 좋은 산수 속에서 거문고를 연주하고 싶은 소원 때문에 그가 거처하는 작은 서재의 네 벽에 산수를 그렸으니 작품은 없어도 그 그림의 내용과 화풍을 짐작해 볼 수 있다. 즉, 겹겹이 둘러 있는 봉우리에 푸른빛이 드는 듯하고 폭포, 골짜기, 시내, 구름, 돌, 은자(隱者)의 집, 도사의 집, 사찰, 수목, 들판, 달, 고기잡이배 등을 눈앞에 환하게 나타나게 그렸다 하는 점에서 그 그림이 푸른색 계통을 쓴 담채화(淡彩畵)이며 산수가 세심하고 자상하게 그려진 차분한 분위기의 작품임을 상상하게 된다.[5]

그는 평소에 산수를 좋아하면서도 신경성 병으로 직접 다니지 못하고 그림과 거문고에 의탁하여 뜻을 평화롭게 하고 우울한 것을 제거할 수 있기를 바랐었다. 바로 그 희망대로 산수를 다 그려 놓고 그 속에서 거문고를 연주하여 그 소리도 얻게 되니 어느덧 '그림이 그림인지 거문고가 거문고인지 알지 못하게 된' 정도로 만족한 경지에 이르렀던 것이다. 이렇게 하여 그 자신은 비로소 병을 잊어버리고 소원도 풀었으며 마음이 평화롭고 우울증도 없어지게 되었다고 한다.[6]

이와 같이 그가 이미 20대에 그림과 음악에 상당한 자신감을 가졌으며 스스로 이 두 가지에 몰입하여 동화되는 경지를 맛보았음도 알 수 있다. 이

4 『豹菴遺稿』, p. 479, "在十歲, 文安公長春官, 畵署生徒取才, 替長者, 等其次第優劣, 無絲髮爽, 老畵師服明鑑."
5 『豹菴遺稿』, p. 242. 이 책의 제II장 주 22 참고.
6 『豹菴遺稿』, p. 243. 이 책의 제II장 주 22 참고.

점은 현재 기록밖에 없으므로 객관적인 평가가 불가능하지만 적어도 어느 정도의 수준이었음은 인정해야 한다고 본다.

그런데 44세 때 〈완화초당도〉 뒤에 쓴 글을 보면 그때까지의 그림에 대한 그의 심경이 나타난다.^{도 27, 90}

> 글씨나 그림을 그려서 신품에 들어간다 할지라도 무슨 소용이 있겠는가. 내가 이 두 가지에 대하여 어릴 적부터 신경을 써서 상당히 깨달은 바도 있다. 그러나 시골에서 자라나서 옛사람의 좋은 작품을 보지 못했기 때문에 결국은 발전이 없었는데 이제 늙고 또 싫증이 나서 옛날 좋아하던 것도 모두 시들해졌다. 간혹 작품을 해 보아도 모두 마음에 드는 것이 없고 도무지 한 장난에 그치고 만다. 다만 글씨 쓰는 것만은 아직도 옛날 버릇이 있어서 간혹 좋은 붓과 좋은 종이를 만나면 또 다시 붓을 잡아 그칠 줄 모른다. ……⁷

〈완화초당도〉 뒤에 쓴 이 글은 그가 병자년(1756) 5월 1일에 부인이 죽고 그 직후 안산(安山) 송림사(松林寺)에 가 있으면서 둘째아들 완(俒; 初名 侃)에게 보낸 것이다. 그 내용에서 시사하는 몇 가지를 보면 다음과 같다.

먼저 그의 생애에서 특별했던 부인의 죽음이 준 충격이 나타나 있다. "이제 늙고 또 싫증이 나서 옛날 좋아하던 것도 모두 시들해졌다."는 대목에서 극심하게 울적한 심리 상태가 곧 회화에 대한 그의 생각에도 부정적인 요소로 작용한 것으로 생각된다. 이 점은 「산향기」에서 그림이 그에게는 우울을 잊는 방편이었던 사실과 비교되기도 한다. 그러나 결국은 그림에 대해 별 신통한 기분이 아니고 의기소침했던 것이 후에 심기일전하는 계기로 연결되었다고 본다. 이 기록은 그때까지의 그림에 대한 그 자신의 하나의 결론인 셈이다. 즉, 한 시기(초기)가 지속되고 있었음을 의미하며 동시에 다음의 새로운 시기를 미루어 짐작할 수 있는 점을 발견하게 된다.

7 姜永善 씨 소장 〈浣花草堂圖〉 跋 중에서 "作書畫, 雖入神品, 亦何所用哉. 余於此二道, 自少留心, 頗有所悟, 然生在僻地, 未見古人佳作, 終不能進, 今焉老矣, 亦復厭倦, 舊好頓減, 間有所作, 皆無得意者, 都付戲幻而已. 唯筆法一事尙有舊癖, 時遇佳筆好紙, 聊復揮染, 不能自已. ……" 참고.

다음으로 "내가 서(書)·화(畫)에 대하여 어릴 적부터 신경을 써서 상당히 깨달은 바도 있다."는 구절은 앞서 본 「산향기」의 내용과 부합되어 그의 그림에 대한 자신감과 그 수준을 인정할 만한 것이라 하겠다.

끝으로 "그러나 시골에서 자라나서 옛사람의 좋은 작품을 보지 못했기 때문에 끝내 발전이 없었다."는 말에서 좋은 작품이란 문자 그대로 유명 화가의 훌륭한 진작(眞作)을 의미한다고 보겠다. 그것은 물론 그가 주로 화보류를 통한 그림 수업을 하였으며 그만큼 화보에만 의존했다는 의미를 확실히 해 주는 것이기도 하다. 또 여러 화가의 작품을 주로 화보를 통해서만 보던 그가 '진작'이라고 하는 것은 주로 화보의 범본이 되었던 작품을 포함한 중국의 그림을 의미하는 것으로 보인다.

이 점은 강세황이 우리나라 전통회화를 어떻게 이해했으며 무슨 관계를 가졌었는지 하는 의문과 연결된다. 이것은 화풍 조사를 통해서 밝혀야 할 숙제의 하나이기도 하다. 다만 한 가지 가정해 볼 수는 있다. 남종화 화보를 독학으로 공부한 그에게 『개자원화전』의 파사론(破邪論)이 크게 영향을 미치고 그로 인해 조선 중기 절파풍(浙派風)을 멀리하고 화보를 충실히 따라 남종화에 몰두했을 것이라는 추측이 그것이다.[8]

그의 그림 수업에 관한 문제를 생각할 때 위에서 보았듯이 그는 글과 글씨와 그림, 일반적인 기능과 작은 예술까지도 모두 배우지 않고도 깨달아서 각각 절묘한 경지에 이르렀다는 기록을 고려하게 된다.[9] 그의 집안 분위기, 특히 연로한 그의 아버지가 직접 교육에 관심을 기울였던 점을 볼 때 글씨나 시는 집안 어른들로부터 깨우침에 도움을 받았다는 것이 이해가 가며, 그런 만큼 더욱 그림 선생님을 따로 모시지는 않았을 것이라는 생각이 든다. 따라서 화보류를 통한 독학이라는 결론이 된다. 그러나 우리나라 선배 대가에 대한 관심은 어떠했으며 또 직접 간접으로 만났는가 하는 것은 여전히

8 『芥子園畫傳』의 破邪論은 "如鄭顚仙, 張復陽, 鍾欽禮, 蔣三松, 張平山, 汪海雲, 吳小仙, 於屠赤水
 畫筌中, 直斥之爲邪魔, 切不可使此邪魔之氣, 繞吾筆端", 『芥子園畫傳』(1980, 서울: 綾城出版社),
 p. 55 참고. 그리고 파사론의 영향에 대한 생각은 李東洲(1975), 『우리나라 옛그림』, p. 63 참고.
9 『豹菴遺稿』, p. 478; 이 책의 제II장 주 15 참고.

하나의 과제로 남아 있다.

좋은 작품을 볼 형편이 안 된 것은 가난하고 어려운 안산 생활환경으로 보아 무리가 아니다. 그러나 40대 후반, 50대가 되면 상황이 좀 달라졌던 것을 알 수 있는데 이에 관해서는 다음 장에서 살펴보겠다.

그러니까 초기는 그가 주로 화보에 의존하여 그림을 수업하던 시기로 볼 수 있다. 이때부터 좀 더 나아가 일정한 경지에 도달하여 안정감을 갖는 데까지를 한 단계로 잡을 수 있다. 이때 중요한 것은 그가 어떻게 화풍을 훌륭하게 자기화해 나갔는가 하는 점이라 하겠다.

〈현정승집〉

문인으로서 그의 생활상을 알 수 있는 좋은 자료이면서 현재까지 조사된 기년 작 중에서 제일 앞서는 것으로 35세 때의 〈현정승집(玄亭勝集)〉[10]이 있다.도 13 친구들과 모여서 시도 읊고 거문고도 연주하며 풍류를 즐기는 장면을 기념으로 그린 작품이다.

원래 2m가 넘는 긴 두루마리였던 것을 그림과 글씨 부분으로 나누어 표구하였다. 맨 먼저 '玄亭勝集'이라는 제목 글씨가 있고, 다음, 모임을 기념하기 위해 그려진 그림.도 13 그리고 그림 내용에 대한 설명과 참가 인물들의 시가 차례로 적혀 있다. 그런데 이 시 중 강세황의 시는 바로 『표암유고』에 실려 있어서 이 자료를 확고부동하게 할 뿐만 아니라 시간을 뛰어넘어 실감 나게 하는 흥미 있는 것이다.[11] 더구나 그가 그림도 글씨도 모두 맡아서 더욱 중요한 자료인 것이다.

시들을 적기 전에 먼저 더 작은 글씨로 모임과 그림 내용에 관해 밝히고 있다.

복날은 家獐(개)을 잡아 모여 먹는 것이 풍속이다. 丁卯(1747) 6月 1日이 初

10 〈현정승집〉은 柳承鳳 씨 소장인데, 씨는 晉州柳氏 海巖 柳慶種의 직계 후손이다. 이 그림 외에도 『海巖稿』 등 강세황 관계 자료가 보관되어 있다.
11 『豹菴遺稿』, p. 185. 「丁卯六月 玄亭勝景」이라는 제목의 시가 있고 그 내용은 똑같다.

伏이었다. 이날 마침 일이 있어서 그다음 날에 이 모임을 玄谷 淸聞堂에서 개최하였다.[12] 술이 거나하여 光之(姜世晃의 字)에게 부탁하여 그림을 그려서 뒤에 보려고 생각한다. 방 안에 앉은 사람이 德祖(柳慶種), 문 밖에 책을 들고 마주 앉은 사람이 有受(柳慶容), 가운데 앉은 사람이 光之(姜世晃), 옆에 앉아 부채 흔드는 이가 公明(柳慶農), 마루 북쪽에서 바둑 두는 사람이 醇乎(朴道孟), 갓을 벗고 대국하는 이가 朴聖望, 그 옆에 앉은 사람이 姜佑(姜俒), 발을 벗은 사람이 仲牧(柳謙)이다. 童子가 둘인데 독서하는 자가 慶集(성명 미상), 부채 부치는 자가 山岳(柳煋)이다. 마루 아래 侍立者가 家僮 貴男이다. 이때 장맛비가 처음으로 걷히고 새로운 매미 소리가 흘러나왔다. 거문고와 노랫소리가 교대로 일어나고 술을 마시며 시를 읊어서 피로함을 잊었다. 그림을 그리고 나서 德祖는 記를 짓고 모든 사람은 각기 시를 지어 그 밑에 달았다.[13]

이 기(記)를 지은 것은 유경종인데 두루마리에 적은 것은 강세황의 필치이다. 그러니까 〈현정승집〉의 그림과 글씨는 그의 작품인 것이다.도 13, 89-1

그림을 보면 청문당에 앉은 인물들이 개를 잡아서 만든 음식으로 포식을 하고 거나하게 된 뒤 느긋하게 앉아 있는 장면이 잘 묘사되었다. 인물들은 마루 안쪽 바둑판을 정점으로 원형을 이루고 나머지도 그들과 자연스럽게 연결되는 곡선 상에 배치되어 있다. 그림의 무대가 되는 마루가 중심이고추녀와 기둥, 댓돌 축대로 화면을 구획했다. 그림이 먼저 완성된 후 기(記)를 지은 관계로 그림에 나타난 인물의 위치와 자세 등 특징 설명이 알아보기 쉽게 되어 있다. 그런데 인물의 개성이 바둑을 둔다든지 손에 무엇을 들

12 '家獐'이라는 단어는 사전에서 찾을 수 없었으나 '집노루'에 해당하는 것은 개라고 볼 수 있다는 임창순 선생님 해석을 따른다. '淸聞堂'은 현재 안산의 진주유씨 유경용 후손의 고가에 해당하며 그 후 勤齋 柳書가 쓴 청문당 현판이 남아 있다.

13 柳慶種이 짓고 강세황이 쓴 記의 전문을 보면 다음과 같다. "伏日 設家獐會飮, 俗也. 丁卯六月一日, 爲初伏, 是日有故, 其翌日追設妓會于玄谷之淸聞堂, 酒闌, 屬光之爲圖, 以爲後觀, 會者凡十一人, 坐室中爲德祖, 戶外執書而對坐者爲有受, 中坐者爲光之, 傍坐搖扇者爲公明, 突于軒北者爲醇乎, 露頂而對局者朴君聖望, 側坐者爲姜佑, 跣足者爲仲牧, 童子二人, 讀書者爲慶集, 搖扇者爲山岳, 軒下侍立者爲家僮貴男, 于時積雨初收新蟬流喝, 琴歌迭作, 觴詠忘疲, 致足樂也, 畫成, 德祖爲記, 諸人各爲詩, 系其下."

었다든지 하는 자세와 위치 설명이 분명한 데 비해 얼굴의 특징은 없다. 각각의 이름을 밝혀 놓았으나 초상화적 표현을 시도한 흔적은 보이지 않고 모두 닮게 그렸다. 의복의 선 역시 모두 비슷하여 인물에 따른 필치 변화는 볼 수 없다. 여기 모인 인물 중의 몇 사람은 『표암유고』와 『해암고(海巖稿)』에 공통으로 등장하는데 주로 집안 관계에 있던 친구들이다. 곧 이 그림은 강세황의 안산 시절에 함께 모여 주로 시도 짓고 풍류를 즐기던 친구들의 모임을 묘사한 기념사진 같은 것이다. 시의 비중을 생각하여 시회도(詩會圖)라 하겠으나 복날 먹고 마시는 것과 풍류, 그리고 친목의 측면을 볼 때 당시 문인들의 생활을 그린 풍속화이기도 한 것이다.

또 그림 속의 바둑판, 거문고, 연상(硯床), 책장, 담뱃대, 그릇 등도 세심하게 그려져서 흥미를 끈다. 아마 '거문고와 노랫소리가 교대로 일어나고'의 거문고 연주는 강세황이 한몫했음이 틀림없겠다. 일찍부터 시·서·화 외에 거문고는 그가 즐기던 취미였기 때문이다.

또 하나 주목되는 것은 선의 특징이다. 마루, 문턱, 기둥, 처마 등에 사용된 선은 자세히 보면 직선으로 되어 있으면서도 붓의 속도와 힘이 일정하지 않고 끊길 듯 꼬불꼬불하게 이어지고 있다. 이 작은 점선의 연결과도 같은 선의 기법은 다음해에 그린 〈지상편도(池上篇圖)〉도 14에 계속되어 더욱 두드러진 특징으로 나타난다.

그런데 그가 그린 이 그림에 '樸菴寫'라는 서명이 있고 백문(白文)의 世晃, 주문(朱文)의 豆花亭 도장이 찍혀 있다. 따라서 그가 초기에 '박암(樸菴)' 이라는 호를 사용했음이 밝혀지는 것이다.[14]

〈지상편도〉

이 〈지상편도(池上篇圖)〉는 36세, 무진년(1748)에 제작한 두루마리 그림으로 그해 4월에 해암(海巖) 유경종(柳慶種)의 사촌이자 한 그룹 친구인 유수(有

14 강세황이 樸菴이라는 호를 썼음이 확인됨으로써 '樸菴' 題가 있는 연꽃그림의 경우 적어도 畫題 는 강세황이 쓴 것이 분명하게 되었다. 도 77 참고.

受) 유경용(柳慶容)을 위하여 취암서당(鷲巖書堂)에서 그렸다는 사연이 밝혀져 있다.도 14 큰 글씨로 '池上篇圖'라는 제목을 쓰고 그 제목 좌우(左右)에 해암 유경종이 작은 글씨로 그림에 대한 평을 썼다. 그리고 이 그림에 이어서 강세황이 백낙천(白樂天)의 「지상편(池上篇)」을 썼다.

그의 기년작 중에서 바깥 경치를 그린 가장 이른 것이기 때문에 어떤 구도에서 발전했는지는 알 수 없다. 기본적으로 수평과 사선의 결합인 구도에 집과 괴석 수목이 짜임새 있고 변화 있는 솜씨를 보인다. 근경 마당에서 시작하여 사선의 원경 속으로 이어지는 공간의 효과가 이 그림의 밀도를 더해 준다. 또 맑고 은은한 채색이 경물 간의 분위기를 어우러지게 해 준다.

앞서 본 〈현정승집〉은 인물 중심으로 간략하게 배경을 처리하였고, 반면에 마루 아래 일직선의 축대 묘사는 비교적 큰 돌 작은 돌로 꼼꼼하게 처리했다. 이에 비해 〈지상편도〉의 경우는 화면 가득히 여러 경물을 자세히 표현한 것같이 보이면서도 연못의 축대를 보면 대강 형식적으로 묘사했다. 이 점은 실제 사실을 그리기 위한 〈현정승집〉의 의도와 그림 자체를 위한 〈지상편도〉의 사의적(寫意的)인 것의 차이라고 볼 수 있다.

이 〈지상편도〉는 건물이나 연못, 난간 등 모든 윤곽선이 특색이 있다. 선을 그어 갈 때 미묘하게 붓을 댔다 들었다 하여 그 결과 꼬불꼬불 그어진 선이다. 앞서 말한 〈현정승집〉의 경우보다 그 강도가 심해져서 화면에 그와 같은 특징적인 선의 인상이 지배적이다. 괴석이나 연못의 바위 윤곽선을 그릴 때도 같은 리듬을 적용하여 마찬가지로 나타냈다.

특히 이 〈지상편도〉에서 주된 특징을 갖는 선이 후배 화가 중의 기야(箕野) 이방운(李昉運)의 선에서 그대로 나타난다.[15] 심지어 이와 같은 성격의 필선을 사용한 이방운의 〈빈풍도(豳風圖)〉도 134-1 등의 작품과 〈지상편도〉를 두고 선만을 본다면 한 사람의 솜씨인가 하는 생각이 들 정도이다. 선을 그을 때 미세한 강약이 들어가서 나타나는 붓자국은 영락없이 두 사람의 영

15 拙稿(1983), 「18세기 畫家 李昉運과 그의 畫風」, 『梨花史學研究』 第13·14合輯(서울: 梨花史學研究所), p. 101 참고.

14

14-1

14-2

도 14 姜世晃, 〈池上篇圖〉, 1748, 紙本淡彩, 20.3×61cm, 柳承龍 소장
도 14-1·2 〈池上篇圖〉 세부 인물

향 관계, 즉 이방운이 강세황의 영향을 받은 것을 확신해도 좋은 점이다. 따라서 선의 속도감이 줄고 잔잔하게 보이는 분위기 역시 공통된다. 이들 〈현정승집〉과 〈지상편도〉가 발견되지 않았을 때 이방운의 작품에서 보이던 강세황의 영향은 구도, 공간감, 남종문인화법(南宗文人畫法), 미점(米點) 등에서 뚜렷하게 나타나 심사정 계열의 영향과 함께 주목되었다. 그중 이와 같은 문제의 필선의 특징만은 이방운 고유의 개성인 것으로 생각했는데 이제는 그 기법의 출발이 이 〈지상편도〉에서 보듯이 강세황의 영향이었음을 인정하지 않을 수 없다. 따라서 이방운에게 미친 강세황 영향의 비중이 훨씬 증가되고 이방운의 화풍 이해에도 확실한 하나의 실마리를 찾게 되는 셈이다.

또 하나 주목되는 것은 이 〈지상편도〉에 보이는 암괴(岩塊)의 표현법이 그의 제자인 김홍도의 〈서원아집 6곡병(西園雅集 六曲屏)〉도 120 등에 그려진 암괴와 밀접한 관계가 있다는 점이다.[16] 이는 강세황의 바위 표현기법이 김홍도에게 영향을 미친 구체적인 예이다. 더욱이 후에 김홍도 자신의 변화된 석법(石法)과 비교할 때 김홍도가 초기에 강세황에게서 직접적으로 배운 기법 중의 하나라고 볼 수 있는 것이다.

그리고 마당에 있는 두 인물 묘사에서 특히 머리 부분은 아직 화보풍으로서, 완전히 개성화되지는 않았으나 후에 강세황의 인물 표현의 전형적인 얼굴 실루엣이 이미 보이고 있다.

유경종이 작은 글씨로 쓴 이 그림에 대한 글을 보면, 배치와 필치를 높이 평가했다는 것을 알 수 있다.

이 그림의 배치가 특별히 좋고 또 필치가 뛰어나서 백낙천 그 사람에게 부끄럽지 아니하다. ……어떤 이는 그림 속에 처자와 닭과 개를 그려 넣지 않은 것을 흠으로 잡으나 이것은 가혹한 비평이다. 모지라진 붓으로 본문을 쓴 것이 더욱 기절하여…… 감탄하다 못하여 이렇게 써서 간직한다.[17]

16 鄭良謨(1985), 『檀園 金弘道』(서울: 中央日報 季刊美術), 圖 5 〈西園雅集 6曲屏〉, 圖 12 〈扇面西園雅集〉 참고.

17 〈池上篇圖〉라는 큰 글씨 양쪽에 쓰여 있다. "戊辰首夏小望雨中, 此卷, 鋪置武好, 筆勢超逸, 政不

어떤 사람이 처자와 닭, 개가 없는 것을 흠잡은 데 대하여 유경종은 가혹하다 하였는데, 실제에 있어서도 그것은 사소한 소재의 문제이지 구도나 필선, 채색 등 근본 문제는 아니어서 흠을 잡기 위한 흠이거나 오히려 흠잡을 게 없는 그림이라는 얘기도 된다. 이 대목에서 당시의 그림평이 대개 그런 식의 성격이기도 했던 점을 암시하기도 한다.

〈감와도〉

〈지상편도〉를 제작한 바로 다음달(5월)에 그렸으면서도 그의 화풍의 또 다른 면모를 보여 주는 작품으로 〈감와도(堪臥圖)〉도 15가 있다. 즉 실경을 그린 것으로 보이는데 두루마리에 '堪臥圖'라는 큰 글씨의 제목이 있고 그다음에 그림을 그렸다. 그림 다음에는 유경종의 발(跋)이 적혀 있다.

위에서 본 두 그림이 필선 위주인데 이 그림은 수많은 점(點)으로써 처리하고 있다. 즉 산과 토파(土坡) 등 경물의 윤곽선은 가느다랗게 자리 잡고 그 위에 작고 촘촘한 점들로 양감을 나타냄으로써 기법의 주가 점(點)인 것처럼 보인다. 점들은 붓을 횡으로 눌러서 찍은 것들이 주를 이루며 산봉우리와 근경에는 호초점(胡椒點)을 뿌린 듯이 찍었다. 전반적으로 부드럽고 섬약한 느낌을 주는데, 이러한 미점(米點)의 표현 기법이 후에 『송도기행첩(松都紀行帖)』에서처럼 대담하고 강한 강세황 식의 미법산수(米法山水) 화풍으로 발전한 것을 알 수 있는 것이다. 구도는 기본적으로 주산(主山)을 중심으로 하여 다른 산들이 좌우로 사선을 이루며 물러나는 형식인데, 근경의 들판을 가로지르는 작은 도랑물이 완만한 사선으로 왼쪽 먼 산을 향해 유도되어 공간감을 더해 준다. 화면 전체로 보아 오른쪽에 밀집된 산이 왼편으로 구릉의 선이 낮아지고 마을이 이어져서 '산과 마을'이라는 소박함이 있으며 있는 그대로를 그리려던 노력이 보이기 때문에 실경을 그린 것으로 짐작된다. 필치나 연녹색계의 채색이 대체로 일률적이어서 자칫 지루하고 느슨한 인상이

愧樂天其人, 而樂天其文也, 王元美倩友人作此圖, 書此篇, 恨無以見之, 此卷可以賞之, 或以不並着妻孥鷄犬爲病, 此苟論也, 禿毫書本文又奇, 如顔魯公祭姪文矣, 嗟歎不足, 遂書以識之." 이상이 柳慶種이 쓴 題의 全文이다.

15

15-1

15-2

15-3

도 15 姜世晃,〈堪臥圖〉, 1748, 紙本淡彩, 32.7×129cm, 柳承龍 소장
도 15-1·2·3〈堪臥圖〉세부

며 회화적인 묘미가 감소되는 듯하나 그런 중에도 점의 밀도나 먹의 농담의 변화를 찾아볼 수 있다. 이와 같이 성공적인 채색은 아니라 해도 수많은 점들과 함께 5월의 온 산천의 푸른 분위기를 충실히 표현하려는 방법으로 이해할 수 있다. 이 그림은 실경을 그리기 위한 화법에 관심을 보인 것으로 생각되며 결과적으로 시원하고 신선한 느낌과 특히 실경의 분위기를 표현하기 위하여 소박하고 정직한 노력이 경주된 작품이다.

지금까지 3점의 두루마리 형식의 그림을 보았다. 그것은 안산 시절 초반기의 그의 생활과 화풍을 보여 주는 것으로 대상은 생활 자체인 시회(詩會), 문학적인 내용의 고사(故事), 그리고 실경(實景)이었다. 특히 풍속화적인 시회 그림과 소박한 표현의 실경이 주목된다. 그의 초기 화풍의 공통점은 우선 수평과 사선에 의한 구도가 기본이며 이에 따른 공간감에 대한 관심이 보이는 것이다. 전체적으로 화풍이 다소 어설픈 듯하며 소박하여 아마추어적인 경향이 짙고 신선한 감을 주는 것이 특징이다. 이와 같이 그림의 대상이나 화풍의 몇 가지 경향은 그의 이후 회화 창작에도 이어져 기본적인 성격으로 작용했다.

2) 남종문인화풍에의 몰두

그는 처음 그림을 그리기 시작했을 때부터 남종문인화풍〔南宗畫法〕으로 그렸을 것으로 믿어진다. 이 사실은 그의 경우 당연하다 싶게도 여러 사실로 미루어 짐작이 가능할 뿐만 아니라 이후 그의 회화를 이해하는 데 도움이 된다고 하겠다.

그는 시종일관 속기 없는 문인화의 경지를 추구하였고 남종화법에 절대적으로 의존하였던 이른바 남종문인화가였음이 분명하다.

그런데 이와 같은 경향은 이미 그의 초기에 확립되었으며 이는 깔끔한 문인으로서의 그의 성품과 또 「산향기」에 보이듯이 이미 20대에 문인화적 취향으로 그림을 즐긴 사실에서 뒷받침된다.

그러나 이와 관련하여 무엇보다도 확실한 근거를 제공하는 자료로서 36세 때의 『첨재화보』가 있다.도 16 이 『첨재화보』는 그때까지 그의 그림 수련의

도 16-1 姜世晃, 『忝齋畫譜』, 1748, 18.7×22.2cm, 紙本淡彩, 개인 소장(山水圖 제1폭)
도 16-2 『忝齋畫譜』, 山水圖 제2폭
도 16-3 『忝齋畫譜』, 山水圖 제3폭
도 16-4 『忝齋畫譜』, 山水圖 제4폭
도 16-5 『忝齋畫譜』, 山水圖 제5폭
도 16-6 『忝齋畫譜』, 山水圖 제6폭
도 16-7 『忝齋畫譜』, 山水圖 제7폭
도 16-8 『忝齋畫譜』, 山水人物圖 제8폭
도 16-9 『忝齋畫譜』, '山響齋' 서명 詩

16-10

16-11

16-12

16-13

16-14

16-15

16-16

방향이 남종문인화풍이었음을 분명히 해 주며, 또 그가 얼마나 열심히 이 화풍에 몰두했는가를 알려 주는 작품으로서 다음해인 37세 때 〈방동현재산수도〉도 19-1와 함께 그의 초기 화풍의 두드러진 성격을 대변해 주는 자료이므로 이들 두 작품을 함께 살펴보려고 한다.

『첨재화보』

강세황 초기 회화의 성격을 집약적으로 나타내는 대표적인 작품으로서 『첨재화보(忝齋畫譜)』를 들 수 있다.도 16

앞서 본 〈지상편도〉도 14 · 〈감와도〉도 15와 같은 해인 36세 무진년(1748)에 만든 『첨재화보』는 그의 회화 수업이 얼마나 성실하고 또 재미있고 자긍에 찬 것이었는지 알 수 있는 작품이며 동시에 여러 가지 중요한 자료를 제공해 준다.

이 화첩은 그림 13폭, 글씨 8폭으로 구성되어 있다.[18] 앞부분에 소나무, 채소, 매화, 들국화와 나비, 석류와 새 등 이른바 사생(寫生; 생물을 그림)이 5폭이며 나머지 8폭은 산수, 산수인물이다. 맨 첫머리의 「첨재화보서(忝齋畫譜序)」에 보면,

> 나의 글씨와 그림이 모두 서투르다. 서투르기 때문에 어느 정도 속된 것을 면한다. 德祖(그의 처남인 柳慶種의 字)가 많이 청하여 마지않는 것은 무슨 뜻인가.[19]

하여 자신의 그림에 속기가 없다는 자긍과 그리고 이 화첩이 처남 유경종의 청에 따라 그렸음을 밝혔다.도 16-10

또 이 화첩 맨 끝 폭에 유경종의 발(跋)이 있어서 좀 더 구체적인 것을 알 수 있다. 그 발의 일부를 보면,

18 현재는 〈山水人物圖〉 한 폭과 '山響齋' 서명이 있는 시 한 폭이 이 화첩에서 분리되어 부산 개인 (박윤수 씨) 소장으로 되어 있다.

19 "忝齋畫譜序: 余之書與畫俱生耳, 唯生故差免俗惡, 德祖多求不已, 抑何意也, 忝齋書."

금년 여름 첨재도인이 또 더위를 피하기 위하여 우리집에 와서 지내는데 마시고 읊는 여가에 필묵으로 유희하여 다시 이 화첩이 있게 되었다.[20]

하였다.도 16-16 이 글은 무진년 중하(仲夏)에 썼으므로 1748년 5월이며 앞서 본 〈감와도〉와 같은 달에 해당한다. 따라서 두 작품 모두 처가에 피서 가서 그린 것을 알 수 있다. 또 해마다 피서하러 처남에게 갔었고 이 화첩 이전에도 같은 동기로 그림을 그린 것을 짐작할 수 있다.[21]

그러면 이 화첩을 산수 부분과 화조·화훼 부분으로 나누고 나머지 시나 발 등 자료가 되는 부분을 참작하여 살펴보겠다. 다만 이 장에서는 산수화 부분을 중점적으로 다루겠다.

『첨재화보』 중에는 뒤에서 볼 5폭의 사생(寫生)에 이어지는 8폭의 산수 그림이 있다. 화폭의 형태로 보면 앞부분의 3폭만은 옅은 색으로 둥글게 구획한 원형 화면이며 나머지는 화첩의 네모진 화면에 그린 일반적인 형태이다. 원형 화면은 분명 화보에서 그 형태의 힌트를 받았을 것인데 3폭이나 되는 것을 보면 이에 대한 그의 관심이 많았다는 것을 의미하는 것으로 생각된다.

그러나 그림의 구도나 필치 등 내용은 근본적으로 두 형태 모두 마찬가지이며 큰 차이가 없다. 따라서 전체적으로 특징을 보이는 점을 중심으로 살펴보겠다.

첫째, 구도는 사선과 대각선을 이용한 공간 구성을 기본으로 하고 있으며 소재나 필치 등에서 사의적(寫意的)인 남종화법을 전적으로 구사하고 있는 점을 들 수 있다. 즉, 그는 준법(皴法)이나 수지법(樹枝法), 석법(石法), 그

20 柳慶種의 글의 전문을 보면 다음과 같다. "跋: 今歲夏 忝齋道人, 又以避暑, 來寓弊棲, 觴咏之暇, 遊戲落筆, 復有是卷, 舊喜十竹齋書畫, 盖倣爲之, 或以大小不同爲言, 是不知道者, 須彌納芥子, 芥子獨不納須彌乎, 筆勢高廻, 天機白露, 寧少卷藏之易耳, 若巨則將眞宰上訴矣. 戊辰仲夏 海巖識."

21 그런데 처가가 가깝고 또 그와 처남은 자주 내왕하던 친한 사이였으므로 반드시 피서가 아니라도 처가에 갔을 때 그림을 그렸던 것은 쉽게 짐작이 간다. 그것은 위에서 본 35세의 〈玄亭勝集〉, 36세의 〈池上篇圖〉·〈堪臥圖〉가 모두 현재 晉州柳氏 후손의 家傳 소장품인 것이 우연이 아님을 말해 준다.

리고 건물 등과 세부적인 표현에 이르기까지 화보풍의 남종문인화법을 기본으로 했으며 그것은 8폭의 산수화에 골고루 나타난다.

둘째, 이 그림들은 아직도 습작기에 해당되는 면을 갖고 있다는 점을 들 수 있다. 앞서 말한 바와 같이 구도가 사선, 대각선을 기본으로 하는 의도된 구성이 분명하게 보이지만 경물 간의 관계가 모호하고 거리감의 표현이 확실하지 않다. 제4폭 〈산수도(山水圖)〉의 경우 경물 간에 각각 밀도 있는 마무리가 되지 못하여 산만하게 되었으며 서로의 관계가 모호하다.도 16-4 더구나 폭포를 중심으로 표현된 주산 계곡의 처리가 더욱 그러하다. 이처럼 주산의 표현이 미숙하고 모호한 처리를 보이는 것은 원형 화폭인 제1·2폭과 제4· 5폭이다. 그러니까 이 화첩에서 주산이 그려진 경우 모두 비슷한 문제를 지니고 있다. 그리고 이 작품들은 거칠고 수많은 붓질이 가해져서 화면이 복잡하며 정리가 되지 않은 면을 보여 준다. 이 점은 또한 그의 산수화의 기량이 안정된 단계에 도달했다고 보기에는 아직도 미흡한 점이 남아 있었음을 말해 주는 것이다. 제4·5폭을 그 예로 들 수 있다.

그러나 그는 먹의 사용이나 담채(淡彩)의 효과와 더불어 속기 없는 산수화의 분위기를 만들어 내는 데 주된 관심을 가졌던 것으로 믿어진다. 앞서 보았던 「첨재화보서」에서 스스로 자신의 그림이 서툰데, 서투르기 때문에 어느 정도 속된 것을 면한다고 생각했던 점에서도 이를 엿볼 수 있다. 이 말은 단순한 겸손의 표현만은 아니고 그 자신도 표현상의 문제를 느끼고 있었던 것을 나타낸 것으로 볼 수 있으며, 동시에 그의 주된 관심과 목적이라고 할 '속기 없는 산수'에 비중을 두었던 것을 뜻한다고 믿어진다.

셋째, 화보류의 영향이 크다는 점이다. 다음 IV장에서도 보겠지만 구도, 소재, 준법, 수지법, 건물 그리고 원형의 화면 형태에 이르기까지 여러 가지 요소들이 교과서인 화보들을 수업하여 습득한 것이므로 화보류의 영향 문제에 대해서는 재론의 여지가 없다고 하겠다. 다만 각 부분들의 표현 방법을 익혀 자기 식으로 재구성하는 경향을 나타냈던 것이 주목된다. 따라서 이 화보의 산수는 뒤에 화훼·화조에서 볼 〈유조도(榴鳥圖)〉도 59-5만큼 원본과 똑같은 것은 없다. 그러므로 여기서는 좀 더 화보를 충실히 방(倣)하여 어느

정도 직접적인 연관성을 보여 주는 경우만을
예로 삼겠다.

 그러니까 이 『첨재화보』는 그가 습득한
『고씨화보』, 『개자원화전』, 『십죽재화보』의 영
향을 전체적으로 반영하고 있다. 그런데 이 화
첩 중에 산수도 제6폭 예찬식(倪瓚式) 〈산수도
(山水圖)〉도 16-6는 이 그림의 원본이라고 믿어
지는 것이 바로 『당시화보』에 있는 것도 17이어
서 주목된다.[22]

 이 경우는 〈유조도〉에서만큼 꼭 닮지는 않
았으나 원본과 분명히 관계가 있다는 것을 곧
알 수 있다. 우선 예찬식 그림이라는 것이 전제
되는데, 특히 근경의 석파(石坡) 모양과 그 위
의 정자, 그리고 정자 위로 기운 나무의 표현이
주된 증거이다. 또 근경의 언덕이나 나무 등 전

도 17 『唐詩畫譜』,
〈山水圖〉,
29.5×22cm, 柳承龍
소장

체 모습과 원경의 윤곽만의 산 형태에서도 원본과의 관계를 알 수 있다.

 그런데 원본에는 구도가 상하 2단이던 것이 대각선을 중심으로 평행하
는 사선에 마주 배치된 것, 그리고 원경의 산의 표현이 달라진 점이 두드러
진 차이로서 이는 원본을 기본으로 한 변형인 것이다. 구도상의 차이는 화
면 형태가 가로로 긴 네모에서 이 화첩의 것이 세로로 긴 네모인 까닭도 있
을 것이고 또 그 자신이 대각선·사선 구도라고 하는 것을 의식한 이유도 크
다고 생각된다. 그리고 원산을 한쪽으로 몰고 비중을 줄인 것은 그의 더 넓
은 공간감에 대한 관심이 작용한 것으로 볼 수 있다. 거기에 따른 세부 표현
도 공간감에 대한 일관된 의도를 가지고 배려한 것을 알 수 있다. 근경의 석
파를 수평으로 더 늘여 정자가 안정감 있게 자리 잡았을 뿐만 아니라 석파
가 이루는 근경의 사선이 길어지므로 수면이 근경에서 굽이돌아 멀리 대각

22 주 2 참고.

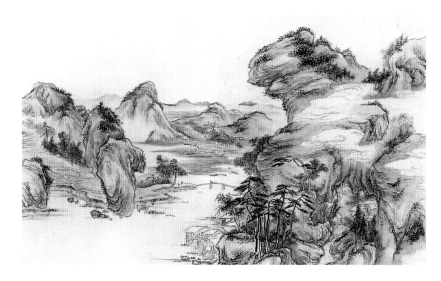

선 방향으로 이어지는 감각이 분명해졌다. 그것은 한쪽으로 몰린 원산과 그 옆의 윤곽만의 산이 길게 사선으로 뻗쳐 있어서 좀 더 구체적으로 나타난다. 또 정자 바로 옆의 나무가 원본보다 훨씬 정자 쪽으로 기울어져서 화면이 더 넓게 보이기도 하며 근경과 원경을 연결 짓는 역할도 한다.

이와 같이 그는 화보를 방(倣)할 때에 자신의 독특한 회화감각을 발휘하여 새로운 분위기의 그림을 만들어 냈다.

지금까지 살펴본 바와 같이 예찬식 〈산수도〉도 16-6가 『당시화보』의 영향을 받은 것이 밝혀진 셈이며, 이로써 그가 『개자원화전』 등 기본적인 화보류 외에 또 하나의 참고서를 공부하였다는 사실을 알게 되었다.[23]

넷째, 앞서 본 화보들 외에 또 다른 원본의 그림을 참고하였다는 점이다. 이 점은 동시에 심사정 등 다른 화가들과의 관계를 시사한다.

제5폭과 제8폭의 경우가 여기에 해당된다.도 16-5·8 먼저 제5폭 〈산수도〉도 16-5는 구도와 소재 면에서 화보풍이지만 화보에서 그 원형을 찾지는

23 이 『忝齋畫譜』에서 『唐詩畫譜』의 영향을 받은 것으로 생각되는 또 한 가지는 〈제7폭 산수도〉의 배 위에 엎드린 인물의 머리가 동그란 뿔 모양으로 표현된 점이다. 위에 든 〈倪瓚式 山水圖〉가 『唐詩畫譜』의 원본과의 관계가 분명해짐으로써 『당시화보』가 강세황 당시에 사용된 것이라는 반증이 되는 셈이다.

못하고 오히려 심사정의 〈백운출수(白雲出岫)〉^{도 18}와 흡사하여 주목되는 작품이다. 이 두 그림은 구도와 소재에서 같은 것을 발견할 수 있다. 화면의 비중이 오른쪽에 치우쳐 있고, 주산의 형태가 돌출하여 기울어지는 현상과 두 개의 구릉으로 표현된 계곡에서 흐르는 물과 그 위에 집을 지은 점, 그리고 근경에서 원경으로 이어지는 강물에 놓인 다리 등에서 나타나는 특징은 두 그림이 밀접한 관계가 있음을 말해 준다.

이 두 그림의 관계는 하나의 원본을 두고 각각 그려진 것이거나 강세황이 6년 선배인 심사정의 그림을 보고 그린 경우를 생각할 수 있다. 어느 쪽이든 두 가지 중 한 가지일 가능성은 확실하다고 하겠다. 하나의 원본을 보고 각각 그렸을 경우라 하더라도 우선 두 사람이 서로 모르는 사이에, 각기 원본을 보았을 가능성과 또 그 원본을 두 사람이 함께 보았거나 아니면 서로 소개해 주어, 즉 이 그림이 있기까지 두 사람이 관련이 있었던 경우를 생각할 수 있다. 이 점에 대해서는 '강세황의 생애'에서 본 바와 같이 두 사람의 관계로보아 두 사람 공동으로 관심을 가지면서 이루어졌을 가능성이 크다.

다음 심사정의 그림을 보고 강세황이 그렸을 경우인데 그렇다면 더욱 두 사람의 관계가 밀접했을 것으로 추측되는 것이다.

그런데 심사정의 〈백운출수〉에서 경물 간의 유기적인 관계와 깊이감, 기량 있고 의도가 분명한 필치와 준법, 그리고 구름의 표현 등을 통하여 나타나는 분위기는 상당히 중국적이어서 이의 원본은 중국 그림으로 믿어진다. 이에 대하여 강세황의 것은 다리 왼쪽 부분이 생략되고 특히 사의적인 필치와 보다 평면화된 경물 간의 처리와 근경에 비중이 주어진 또 다른 분위기를 가짐으로써 이 두 그림을 볼 때 심사정의 〈백운출수〉 쪽이 원본의 맛에 가까울 것으로 판단된다. 그러나 물론 두 사람 모두 자기식의 개성으로 방하

참고도판 5 傳 沈師正, 〈山水圖〉, 紙本淡彩, 31.5×20cm, 국립중앙박물관

였을 것이다. 다만 굳이 두 사람의 선후를 생각하자면 심사정의 그림을 강세황이 또 다시 그린 것일 수는 있어도 반대의 경우는 아니라고 본다.

지금까지 살펴본 가능성을 종합해 보면 적어도 두 사람이 관련된 경로로 같은 원본을 보고 각기 다른 개성을 발휘하여 그렸다고 생각할 수는 있는 것이다. 그러니까 이『첨재화보』는 화보 외의 또 다른 그림 원본도 참고하였음을 말해 준다. 특히 제5폭인 〈산수도〉는 심사정의 〈백운출수〉와의 관련을 통하여 두 사람 사이에 이미 직접 또는 간접의 교유가 있었을 가능성을 시사해 주는 것이다. 최소한 두 사람의 그림에 대한 관심이 같았던 점은 인정할 수가 있다.

이『첨재화보』중에 화보 외의 그림이 참고가 된 또 하나의 경우가 제8폭인 〈산수인물도〉도 16-8이다. 이 그림과 기본적으로 같은 구도, 같은 소재이며 심사정의 작품으로 알려진 그림이 있어서 이 역시 원본의 그림이 있었다는 것을 알 수 있는 것이다.참고도판 5 이 두 그림의 비교에서 주목되는 것은 특히 강세황이 화면을 훨씬 밀도 있게 압축하고 화면의 초점을 가까이 잡아 그리는 개성을 지녔던 점이라고 하겠다.

이처럼 그는 화보 이외의 그림도 본떠 그렸으며 그 화풍은 심사정이나 또는 그와 같은 경향을 띠었던 화가들과 연관을 갖고 있었음을 알 수 있다.

그런데 이상과 같이『첨재화보』산수화에 보이는 구도, 화법, 습작기적인 표현 솜씨, 그리고 자기식의 화보를 만들기 위한 진지한 의도가 감지되는 점 등의 독특한 성격은 동시에 뒤에서 볼 사생화(寫生畫)들에서도 공통적으로 나타난다. 결국 그는 산수와 사생에서 같은 비중을 두고 남종문인화풍으로 일관하였으며 자신이 가장 중요하게 생각했던 '속기 없는 그림'을 그리는 데에 가치를 두었던 것이다.

이와 같은 특징들과 함께 그의 독특한 개성으로서 다음의 두 가지를 생각할 수 있다. 우선 근경에 비중을 두며 화면의 초점을 가까이 잡아 그렸던 점과 또 맑고 신선한 색채감각을 지녔던 점이다.

이는 이미 살펴본 대로 이 화첩에 전체적으로 해당되는 일이나 특히 제8폭 〈산수인물도〉에서는 두 측면이 함께 집약되어 나타난다.도 16-8 이 그림은

현재 '山響齋'라는 서명이 있는 시폭(詩幅)과 함께 이 화첩에서 분리되어 있다. 이 〈산수인물도〉는 수평과 사선을 교차시킨 짜임새 있는 구성으로 화면이 꽉 차 있는데, 위에 든 심사정의 작품과 비교할 때 얼마만큼 주제를 가까이 부각시켜 그렸는지가 더욱 분명해진다. 정자 난간을 기댄 인물을 중심으로 그 주변 분위기가 밀도 있게 묘사된 작품이다.

연못의 수련 잎은 형태가 생략되어 꾹꾹 찍은 점으로 표현되었고 정자 뒤에 중간 부분까지만 그려진 오동나무 잎 역시 젖은 먹으로 농담의 변화를 살리며 사의적으로 그려졌다. 그 옆 버드나무가 윤곽만의 먼 산과 자연스럽게 이어지며, 가느다랗게 늘어진 잔가지 부분이 맑은 색으로 투명하게 처리되어 공간을 막지 않고 화면을 밝게 해 준다. 이와 같이 먹의 사용에도 또 물감의 사용에도 모두 그의 미묘한 채색감각이 작용하였는데 이 점에서 가장 주목되는 부분이 갈색과 푸른색 계통으로 먼 산을 표현한 것이다. 몰골선염으로 짙고 옅은 효과를 내어 투명하고 세련된 수채화적인 감각을 보였다. 이 먼 산의 색깔, 형태, 채색 기법은 그의 유명한 작품인 〈벽오청서도〉[도 20]의 그것과 바로 연결되는 중요한 사항이다. 이러한 채색감각뿐만 아니라 두 그림은 주제와 전체적인 화풍 등이 서로 밀접한 연관을 보여 주는 점에서도 주목된다.

이와 같이 제8폭 〈산수인물도〉는 그의 개성이 잘 나타난 작품이기도 하며 특히 〈벽오청서도〉의 화풍과 시기 문제에 대한 중요한 실마리를 제공한다.

다음, 이 화첩은 앞서 본 화풍상의 문제 외에도 그가 초기에 사용했던 호(號)와 도장이 여러 가지였음을 말해 주고 있어 매우 중요하게 생각된다. 그가 쓴 서(序)나 시폭(詩幅)에서 그의 호가 '첨재(忝齋)', '산향재(山響齋)', '견암(蠒菴)', '해산정(海山亭)' 등 여러 가지였음을 알 수 있는데 그중에서도 '첨재'를 가장 많이 썼음이 분명하다. 또 그의 처남 유경종이 쓴 발에서도 '첨재도인'이라고 지칭하여 당시에 그가 주로 사용했던 호가 '첨재'였음이 확인된다. 이것은 또 유경종의 문집인 『해암고』에서 보이듯이 그 이후 40~50대까지 그를 주로 '첨재·첨옹(忝翁)'이라고 불렀던 사실과도 연결되어서 '첨재'의 사용 비중이 컸던 것을 짐작케 한다. 그리고 '산향재'는 이미

25세경에 사용했던 것으로 30대에도 여전히 쓰고 있었음을 알 수 있다.[24]

또 도장은 20여 가지가 넘게 다양한 종류가 보이는데 대부분 그 자신의 것이라 믿어진다. 그러나 '전곡(鈿谷)'과 같은 큰 도장은 제6·7폭에서처럼 인주의 색깔이나 찍힌 위치 등 그 자신의 것이라고 보기에 무리한 경우도 있어서 신중한 검토가 요구된다. 더욱이 그의 작품 중에 이처럼 많은 도장이 찍힌 것은 이 화첩뿐이어서, 대부분의 도장이 그의 것으로 인정된다면 그 이후 한정된 종류의 도장을 사용한 데 비하여 또 하나의 초기적인 특색으로 볼 수 있는 점이다.

끝으로 이 화첩이 만들어진 것에 대해서는 앞서 본 유경종의 발 외에 그 자신의 시폭에도 '무진하첨재서(戊辰夏忝齋書)'라고 있어서 1748년 36세 때 작품임을 알 수 있다. 그리고 그때 그림에 대한 그의 심경을 엿볼 수 있는 것으로 '山響齋' 서명이 있는 시폭도 16-9이 있다.[25] "평생에 산수에 대한 흥을 다하지 못하고 그림으로만 나타내는 것이 안타깝다."고 하였으니 이는 25세 때 「산향기」를 쓸 때와 마찬가지로 36세가 된 당시에도 좋은 경치를 직접 보지 못하고 그림으로써 스스로 즐기는 상황이었음을 짐작할 수 있다.

이상 『첨재화보』의 특징들을 살펴보았는데, 그는 결국 스스로 즐기며 진지한 자세로 작품 제작에 임하였음을 알 수 있다. 특히 사생 쪽에서 그의 관심과 개성이 돋보이며 이 점은 다음 단계에서도 격조 있고 탁월한 솜씨로 발전되었다. 뿐만 아니라 산수의 독특한 색채감각도 그의 장기가 되었고 또 하나 화면을 클로즈업시키는 경향 역시 후대에까지 두드러진 특색으로 나타난다.

〈방동현재산수도〉 및 〈계산심수도〉

역시 그가 몰두했던 남종문인화풍으로 좀 더 짜임새 있는 면모와 격조를 보여 주는 것으로 그의 37세(己巳, 1749) 때의 제작인 〈방동현재산수도(倣董玄

24 이 책의 제II장 주 14 참고.
25 '山響齋'라는 서명을 한 시는 한 폭이 있다. 시의 全文은 다음과 같다. "隱隱幽岩曲曲泉, 石林茅屋雨三椽, 平生不盡江山興, 只是丹青已自憐."

宰山水圖〉〉가 있다.^{도 19-1} 이 작품은 그의 초기에 가장 많이 보이는 두루마리 형식으로서 크게 두 부분으로 되어 있다. 앞에는 〈방동현재산수도〉와 그에 관한 발(跋), 다음은 〈계산심수도(溪山深秀圖)〉와 발이다.^{도 19-1·2}

먼저 〈방동현재산수도〉에 그 자신이 쓴 발을 보면 다음과 같다.

> 董玄宰(其昌)가 일찍 北苑(董源)의 필의를 모방하여 이 그림을 그렸다. 나도 또 따라서 이것을 그렸으니 玄宰와의 거리가 멀고 또 北苑에 비한다면 반드시 조금도 비슷한 데가 없을 것이다. 더구나 종이가 딱딱해서 먹이 잘 먹혀지지 않았으니 어찌 보잘것이 있으랴. 후일에 다시 좋은 종이를 찾아서 한 번 더 그려 볼 터이니 綏之(성명 미상)는 우선 이 두루마리를 간직하고 기다려라.²⁶

하여 동기창(董其昌, 1555~1636)이 동원(董源)을 방(倣)한 그림을 보고 자신도 그 동기창의 그림을 방하였다는 것을 밝혔다. 이 〈방동현재산수도〉의 구성이나 필치 등의 내용으로 보아 화보를 확대하거나 재구성한 것이 아니고 어떤 형태로든 원본의 그림을 보고 자기식으로 해석하여 그린 것으로 생각된다.

옆으로 긴 화면에 맞추어 오른쪽 아래의 근경이 왼쪽 위의 원경으로 이어지면서 사선을 이루고 있다. 수면과 옆으로 길게 뻗친 산만을 생각하면 수평 구도의 느낌을 받지만 근경의 언덕 무더기들이 모두 왼쪽으로 비스듬히 기울고 준법도 사선 방향의 효과를 내었다. 결국 긴 화폭을 감안하여 볼 때 근경의 토파가 사선으로 물러나면서 수면이 넓어지는 사선 위주의 구도이다.

그런데 지금까지 보았던 그의 그림들과 달리 경물 간의 관계가 모호하지 않고 유기적으로 능숙하게 이어지고 있다. 원본은 알 길이 없지만 재해석의 재능이 발휘되어 밀도 있는 구성과 공간감, 그리고 세심한 필치의 변화 등을 볼 수 있다. 자칫 평면적이기 쉬운 깊이감의 문제도 적절하게 해결되었으며 안정감 있는 분위기를 만들었다.

26　"董玄宰, 曾仿北苑筆意, 作此圖, 余又從而倣之, 去玄宰又遠, 北苑則又必無毫末方弗, 況且紙本堅頑, 未得其用墨之妙, 何足觀也, 後日當覓佳紙, 更臨一過, 綏之第藏此軸而俟之. 己巳秋八月 忝齋."

세부를 보면 동기창을 방했다는 점에서 볼 때 근경, 중경의 피마준식의 준(皴)들은 동기창 특유의 준법(皴法)을 의식하였고 거기에 미점(米點)의 산들을 조화시킨 점, 또 산이 예각을 이루어 뾰죽한 경향 등 그 화풍을 의식하여 그린 것으로 짐작된다. 또한 동기창이 동원을 방했다고 했는데, 다만 이 점은 오른쪽 나무에서 줄기를 하얗게 남긴 정도의 흔적을 찾아볼 수 있다고 하겠으나 이 경우는 화보식에 가까운 것이기도 하여 반드시 원본과의 관계라고 할 형편은 아닌 셈이다.

강세황 자신이 동원은 전혀 닮지 않고 동기창과는 거리가 있다고 한 발(跋)의 자평(自評)도 이해가 가지만 닮고 안 닮고의 문제가 아니라 경물의 형태나 짜임새, 준법, 수지법(樹枝法) 등 자신 있는 필치와 안정감 있는 분위기 등 그가 의도한 바가 비교적 진지하게 나타난다고 볼 수 있는 점이 중요한 것이다. 즉 이전의 표현상의 문제들을 해결한 훨씬 발전한 단계라고 볼 수 있는 것이다. 또 『첨재화보』에서 모호한 처리를 한 주산의 문제를 제외하면 근경, 중경 중심으로 깊이감과 공간감이 안정되어 있는데 이 그림의 경우도 그의 장기가 근경, 중경에 강하며 평원산수를 잘하는 것임을 인정하게 된다.

이 그림의 발 뒷부분에 그린 지 4년 후 임신년(1753)에 소장자가 쓴 글을 보면 "내가 일찍 외종조부의 글씨로 척형(戚兄) 남원백(南元伯)과 이 그림을 바꾸었다. 광지(光之)의 득의작(得意作)이다. 여기에 쓴 발문도 매우 훌륭하여 기쁘다."[27] 하였다. 이 작품은 일단 기량의 변모를 보여 주며 그때까지의 노력과 재능의 결정체로서 이 글에서 지적한 바대로, 그의 '득의작'이라 할 수 있다.

두 번째 〈계산심수도〉는 〈방동현재산수도〉를 그리고 남은 종이에 다시 한 폭을 더 그린 것이다.[도 19-2]

먼저 이 그림 뒤에 쓴 그의 발을 보면 다음과 같다.

27 〈倣董玄宰山水圖〉跋 뒤에 작은 글씨로 쓴 것이다. "余嘗以外從王父筆, 換此軸於南從元伯, ○畫光之得意作而○所書跋文儘佳絶可喜. 壬申孟秋書于竹洞." 이 그림의 원 소장자에서 주인이 바뀐 것을 알 수 있고 南元伯이 綏之일 가능성이 크다.

19-1

19-1′

綏之(성명 미상)가 병중에 이 두루마리를 가지고 그림을 청하였다. 玄宰의 水
墨山水 한 폭을 모사하고 아래에 남은 종이가 있기에 다시 〈溪山深秀圖〉 한
폭을 그렸다. 대체로 沈石田(周)의 뜻을 모방한 것이다. 비록 매우 거칠고 조
잡하지만 그런 대로 진실한 자세가 있다. 綏之는 베개에 기댄 채 한번 보아
다오…….[28]

이 글로 보면 그는 병중에 있는 수지(綏之)라는 사람의 청으로 이 두루마
리에 〈방동현재산수도〉를 그리고 또 심주(沈周)의 필의(筆意)를 방하여 〈계산
심수도〉 한 폭을 더 그렸음을 알 수 있다. 그 의도는 먹의 농담이나 준법 등
의 필치에서 감지된다. 사선으로 전개되는 세 무더기의 언덕이 다리로 혹은

도 19-1 姜世晃,
〈倣董玄宰山水圖〉,
1749, 紙本淡彩,
23×462cm(전체),
23×72cm(그림),
국립중앙박물관
도 19-1′
〈倣董玄宰山水圖〉 跋

28 〈溪山深秀圖〉跋의 全文: "綏之病中, 以此軸求畫, 旣臨玄宰水墨山水一幅, 下有餘紙, 復作溪山深
秀圖一幅, 盖意倣沈石田也, 雖甚荒率, 頗有眞態, 綏之試倚枕一展也, 其能如琳之草檄, 維之輞川圖,
解療人病否, 書此, 又助一粲. 己巳秋書于坡溪 光之."

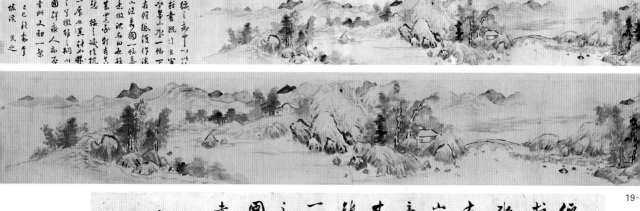

도 19-2 姜世晃,
〈溪山深秀圖〉, 1749,
紙本淡彩, 23×74cm,
국립중앙박물관
도 19-2'
〈溪山深秀圖〉跋

산으로 무리없이 연결되고 그 사이를 수면이 굽이돌아 사선과 공간이 조화를 이루었다. 심지어 평행 사선의 근경과 수평의 먼 산들은 수면이나 먼 하늘 등 빈 부분을 만들어 내기 위한 배치인 것같이 생각될 정도여서 그가 공간에 대한 관심이 컸던 것을 알 수 있다. 〈방동현재산수도〉에 비하여 이 그림은 구성이나 필치에서 그의 상상력이 좀 더 자유롭게 구사되었다고 하겠다.

세부 표현에 있어 어느 정도 엉성하고 속도감 있는 필치가 시원함을 주며 정성을 잃지 않은 진지함과 구성의 묘가 안정감에 도움을 준다. 그런데 병풍처럼 같은 높이로 하늘가를 두른 먼 산 사이에 짙은 푸른색으로 윤곽만의 산을 표현한 것이 너무 같은 간격으로 반복되어 형식적인 면을 보인다.

그가 스스로 말한 대로 "매우 거칠고 조잡하지만 그런 대로 진실한 자세가 있다."는 솔직함이 드러나는 작품이다. 이 〈방동현재산수도〉와 〈계산심수도〉의 두 그림은 밀도 있는 구성과 진지함이 느껴지는 필치, 그리고 전에 없이 경물 간의 무리없는 관계를 표현한 것이 자연스럽고 깊이감과 공간감

이 분명한 점 등에서 특징을 갖는다고 하겠다.

또한 여기에서도 강세황이 화보 이외의 진작들을 볼 기회가 있었다는 것을 알 수 있다. 그리고 17세기에 처음 오파(吳派)가 소개되던 상황과는 달리 남종화의 계통을 이루는 여러 시대의 중국 작가와 작품에 대한 이해가 넓어진 것으로 생각되며, 그러나 물론 이 경우처럼 보다 앞선 시대의 작품에 대해서는 주로 후대의 방작(倣作)을 통해서 가능했다고 본다.

〈벽오청서도〉의 문제

강세황의 유명한 〈벽오청서도(碧梧淸暑圖)〉는 그의 대표작의 하나로 너무나 잘 알려진 그림이다.도 20 『개자원화전』의 〈심석전벽오청서도(沈石田碧梧淸暑圖)〉도 21를 충실하게 방한 것으로 이 때문에 오히려 방작이 얼마나 훌륭한 창작인가를 보여 주는 좋은 예가 된다.[29] 또 이것은 그가 몰두했던 남종문인 화풍을 얼마나 격조 있게 구사했는지를 보여 주는 또 하나의 직접적인 자료로서도 중요하다.

그런데 막연히 그의 대표작으로 또는 필치가 능숙하다는 점에서 그 시기를 노년으로 잡거나 '첨재(忝齋)'라는 호와 관련하여 '최만년작(最晩年作)'으로 인정받는 경우가 있어서[30] 이 작품은 제작 시기 문제와 작품 자체의 성격이라는 두 가지 측면에서 자세히 살펴볼 필요가 있다. 현재의 자료에 근거하여 보면 이 〈벽오청서도〉는 그의 만년작이기보다는 오히려 초기의 작품이며 아울러 이 시기의 '결정작'이라고 보는 것이 타당하다고 생각된다.

그것은 앞서 지금까지 보아 온 35세 〈현정승집〉과 36세 〈지상편도〉·『첨재화보』의 작품들과의 화풍 관계에서 거의 충분한 근거가 발견되기 때문이다.

29 『芥子園畫傳』, p. 380; 吉川宏志(1977), 「李朝の繪畫 —その中國畫受容の一局面—」, 『古美術』(東京: 三彩社), p. 90 참고.

30 李東洲(1975), 『우리나라의 옛그림』, pp. 318~9.
 "그런데 묘한 것은 忝齋라는 낙관이 붙은 그림 또는 山響齋라는 낙관을 적은 山水는 대개 짜임새가 높고 淡泊味가 적어집니다. 이 그림도 忝齋 낙관인데 忝齋는 姜豹菴의 最晩年에 자주 사용하던 것이고 山響齋는 드물게 썼습니다만 역시 晩年 낙관 같습니다. 말하자면 豹菴 나이 70 前後 특히 燕京에 使臣갔다 온 71세 이후의 山水는 야무지다는 결론이죠."

첫째, 가장 두드러진 부분으로서 먼 산 처리의 특징을 들 수 있다. 이 점은 이미 『첨재화보』산수 제8폭 〈산수인물도〉도 16-8에서 언급한 사실로서 〈벽오청서도〉의 시기를 초기로 보게 하는 가장 강력한 요소의 하나이다. 즉 두 작품의 먼 산 처리는 갈색과 청색의 몰골선염 방법이 똑같고 더구나 앞에 갈색으로 표현된 산의 윤곽 형태는 흡사하며 그 뒤로 겹쳐지는 푸른 산의 표현 양식에서 두 작품의 제작 시기를 거의 같은 시기로 판단할 수 있다. 그리고 이 두 그림에서의 먼 산의 역할은 수평으로 그림의 공간을 구획지어 주고 분위기를 짜임새 있게 도와 주는 역할을 하는 점에도 공통된다.

이와 같이 독특한 먼 산 처리 양식은 그의 작품을 통틀어 볼 때 이들 두 작품만의 특색인 것이며 그의 37세 때의 〈계산심수도〉도 19-2나 44세 〈완화초당도〉도 27에서 보이는 먼 산 처리와는 몰골선염에서나 그 역할이 훨씬 형식적으로 된 점에서 분명한 차이를 보인다. 그리고 46세 〈십취도〉도 28에서는 일부 〈계산심수도〉 식의 먼 산 양식의 잔재가 보이며 이후 중기는 맑은 담채의 독특한 맛을 주는 '그림자 산'의 형태가 나타나는데 노년기가 되면 이 '그림자 산'의 표현은 거의 나타나지 않는다.

둘째, 〈벽오청서도〉의 오동나무 잎 묵법이 역시 위에 든 〈산수인물도〉도 16-8의 연잎이나 오동잎의 묵법과 유사하다. 그것은 먹의 농담의 미묘한 차이를 통해 그의 채색감각이 나타나는 부분으로서 화폭 전체에 보이는 담채의 분위기와 함께 넓게는 채색감각 및 물기 많고 부드러운 묵법에서 그의 초기의 특징을 보이는 점이다.

셋째, 이 작품의 오동나무 줄기를 그린 윤곽선이나 특히 건물의 기둥, 담장의 기둥의 필선이 끊일 듯 꼬불꼬불 이어지는 필치는 그의 초기의 두드러진 특징을 그대로 보여 주고 있다. 이미 35세 때 〈현정승집〉도 13에서 본 것과 마찬가지로 〈지상편도〉도 14 등 그의 초기의 여러 작품에 보이며 바로 〈벽오청서도〉도 20와 밀접하다고 생각되는 〈산수인물도〉도 16-8에서도 역시 발견되는 것이다. 필선의 특징은 상당히 지속적인 것일 수도 있으나 그의 경우 그 이후 좀 다른 성질의 필선으로 바뀌며 바위의 윤곽선에서는 후에까지 붓놀림의 유사성이 보이지만 가늘고 잔잔한 붓끝으로 여러 번의 붓자국을 내

는 독특한 솜씨는 초기에 국한되는 특
징이라 하겠다. 이는 오동나무 밑의 대
나무 표현에서도 마찬가지이다.

넷째, 인물의 표현 문제이다. 이
〈벽오청서도〉의 인물은 〈지상편도〉의
마당에 그려진 인물 표현과 관련해서
생각할 수 있다.토 14 물론 기본적으로
화보풍의 인물 표현 방식 그대로이지만
이 두 그림의 인물은 머리의 까만 부분
이 좀 더 아래로 내려간 것, 인물의 형
태가 약간 가늘고 길어진 것에서 작은

차이가 보이지만 그의 특징이 공통으로 나타나고 있다. 이와 같은 점은 다음
에 보게 될 그의 중기 인물의 독특한 개성으로 정착되어진다. 그러니까 〈벽
오청서도〉의 인물은 아직 〈지상편도〉토 14에 보이는 식의 인물과 더 가까우며
시기적으로도 크게 멀지 않다고 본다.

마지막으로 〈벽오청서도〉에 서명한 '忝齋'라는 호의 문제이다. 그가 첨
재라는 호를 어느 시기에 주로 사용했는가 하는 점은 〈벽오청서도〉의 시기
문제를 결정짓는 또 하나의 실마리가 될 수 있어서 간단히 살펴보겠다.

그의 처남 유경종의 문집인 『해암고』를 보면 '첨재(忝齋)·첨옹(忝翁)'의
칭호가 50대 초까지 계속되고 있다. 그러나 그림에 강세황 자신이 서명할
때는 앞에서 본 바와 같이 36세 때 〈지상편도〉와 『첨재화보』, 37세 때 〈방동
현재산수도〉의 경우가 있다(이 시기에는 '光之'나 '姜世晃'을 같이 쓰기도 했다).
따라서 작품 서명으로서 '忝齋'는 적어도 현재 그의 30대 후반에 사용한 예
가 확실하게 된 것이며, 한편 현재 조사된 그 이후의 작품에서는 전혀 발견
되지 않는 점을 간과할 수 없다(또 남이 부르는 호칭으로 50대 초까지 쓰인 것
은 '忝翁'이 더 많은데 그때까지 잡아도 그 사용 시기가 한정되는 것을 알 수 있
다). 그러니까 작품 서명만으로 볼 때 다음에 살펴볼 시기의 '표암(豹菴)'이
라고 주로 쓰게 되는 40대 후반과 구분하는 것이 가능하다. 물론 현재 예는

토 20 姜世晃,
〈碧梧淸暑圖〉,
紙本淡彩,
30.5×35.8cm,
개인 소장

없지만 두 가지를 겹쳐 사용한 시기를 생각해 볼 수 있으나 역시 이 문제의 경우 별 의미가 없으며, 다만 주로 사용하는 호를 위주로 할 때 현재로서는 '첨재'라는 호만으로도 어느 정도 하한을 정할 수 있게 되었다.

덧붙여서 25세부터 사용한 '산향재(山響齋)'는 작품 서명으로서는 시기가 확실한 예로서 『첨재화보』에만 보이는데, 따라서 20~30대에 사용한 것으로 생각할 수 있다.

결과적으로 '산향재'와 '첨재'라는 호는 그의 초기에 주로 사용되었던 것임이 분명하다 하겠다. 이 점에서 〈벽오청서도〉의 서명인 '忝齋' 문제는 이 작품의 제작 시기를 초기로 간주하는 근거를 제공하며 화풍 자체의 특징과 함께 중요한 요소인 것이다.

이상과 같이 살펴본 몇 가지 이유에서 〈벽오청서도〉도 20의 제작 시기는 넓게는 그의 초기에 속하며 특히 『첨재화보』의 〈산수인물도〉도 16-8 등 이 시기의 몇 작품과의 밀접한 관계로 보아 30대 중·후반을 크게 벗어나지 않는 것으로 생각할 수 있다.

다음으로 이 〈벽오청서도〉는 그 제작 시기의 문제와 아울러 방작으로서 그 원본의 존재가 분명하여서 오히려 그의 그림에 대한 재능과 개성, 그리고 격조가 돋보인다.

앞에서 제작 시기 문제를 검토할 때 결과적으로 이 〈벽오청서도〉의 주요 특징을 살펴본 셈이어서 여기서는 주로 원본인 『개자원화전』의 〈심석전벽오청서도〉도 21와의 비교에서 드러나는 차이에 초점을 맞추어 그의 개성을 파악해 보려고 한다.

원래 화첩이었던 이 그림은 우선 옆으로 긴 네모서서 화보의 것과 다르다. 화보보다 근경의 오동나무가 안쪽으로 들어가서 자리를 잡고 그 밑에 인물이 앉은 집과 대나무 숲, 사의적(寫意的)인 파초가 다 같이 좀 더 안쪽에 자리 잡았다. 그리고 집의 방안에 구석 모퉁이 선을 표시하고 인물 머리 뒤의 창살 무늬를 없앰으로써 깊이감을 분명히 해 주었다. 또 미세한 차이지만 보는 사람으로 하여금 근경이 뒤로 물러나는 데 따른 공간감을 맛볼 수 있는 큰 차이를 만들었다. 그리고 화면의 모양을 따라 바위가 훨씬 왼쪽으로

옮겨가서 그 사이 공간이 새롭고 확실해졌다. 더욱 중요한 시도는 바위 중간부분에 연결되어 수평으로 전개된 먼 산의 표현이다. 가로 긴 네모형 화면에 배치된 두 경물을 자연스럽게 이어 주며 아늑한 정감의 분위기를 만들어 낸다. 이로써 공간감, 깊이감을 확정지었으며 구도의 짜임새와 안정감을 높여 주었다.

도 21 『芥子園畫傳』, 〈沈石田碧梧淸暑圖〉

　이미 앞에서 보았듯이 먼 산의 채색 처리 문제는 이 작품의 대단히 중요한 요소이고 이러한 그의 뛰어난 채색감각은 오동나무 잎에서도 두드러진다. 사의적인 잎의 표현에서 먹과 담채의 미묘한 농담 차이를 깊이 이해하고 터득한 증거를 보여 주는 격조 있는 작품이다. 그런가 하면 바위의 윤곽이나 준법 등 사용된 필치 역시 자신감이 있으면서 변화가 있고 또한 선의 효과가 잘 정리되어 있다.

　화면 전체의 짜임새, 필선과 먹의 농담, 그리고 부드럽고 미묘한 채색기법 등이 서로 대비되고 또 조화를 이루어 완성되었다. 조용하고 격조 있는 맑은 분위기와 공간감, 깊이감 처리에서 그의 재능과 개성이 돋보인다. 지금까지 살펴본 바와 같이 남종문인화풍에 몰두하던 그의 이 시기 작품들이 갖는 특징이 이 〈벽오청서도〉에서 절정을 이루었다.

　결국 그는 이 작품에서 창의성과 신선감이 넘치는 화면을 만들어 냈고 방작을 창작이라는 수준으로 승화시켰다. 원본인 화보의 그것과 비교하여 "단연 스마트하다"는 평 그 이상이다.[31]

31　李東洲(1975), 앞글, p. 318 참고.

3) 다양한 내용에의 관심—〈도산도〉와 〈무이구곡도〉

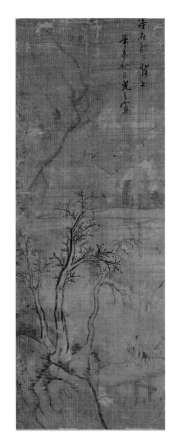

지금까지 살펴본 바와 같이 그는 남종문인화에 최대의 관심을 보였으며, 그 이후에도 넓은 의미에서 같은 경향을 지속적으로 추구했던 것은 다름이 없다. 그러나 실제로 39세 때의 〈시재려자배상도(詩在驢子背上圖)〉,도 22 〈도산도〉도 25를 비롯하여 44세 〈완화초당도〉도 27까지의 작품은 주로 필선 위주로 그렸다는 점과 부분적으로 그 자신 이전의 우리나라 회화의 전통적인 요소가 보인다는 점에서 차이를 발견할 수 있다. 그러니까 초기 중에서 후반부에 해당하는 이 시기의 성격은 여러 가지에 대한 관심이라고 할 수도 있으며 한편으로는 〈도산도〉, 〈무이구곡도〉도 26와 같은 목적 있는 그림을 그린 것이 특색이라고도 하겠다.

　　이 무렵의 필선은 기본적으로는 그의 초기의 특징을 보여 주면서도 조금 밋밋하고 길게 이어지며 섬약한 느낌을 주는 등 약간의 변화를 나타낸다. 그러니까 그의 회화는 초기에 시종 일관성 있는 내용의 화풍만이 전개된 것은 아니며 현존 자료에 의한 대체적인 이해이므로 시기 구분의 한계성이 있다고 하겠다.

도 22 姜世晃,
〈詩在驢子背上圖〉,
1751, 絹本淡彩,
127×48cm,
국립중앙박물관

〈시재려자배상도〉

위에서 본 그의 작품들과 화면 형식으로나 필치에서 다른 면을 보이는 그림으로 〈시재려자배상도〉가 있다.도 22 이 작품은 〈도산도〉도 25와 함께 그의 39세(신미년, 1751) 때에 그린 것이다.

　　이 〈시재려자배상도〉는 종축(縱軸) 형식으로서 그의 기년작 중 처음 보이는 예이며, 그 구도가 세로로 긴 화면에 비중이 한쪽으로 치우친 편파계여서 원래 쌍폭이었거나 여러 폭을 함께 그렸을 가능성이 있다.

　　근경의 바위와 세 그루의 앙상한 나무, 거기와 연결된 다리 위에 나귀를 타고 건너가는 인물이 초점이다. 모든 경물이 윤곽선 위주의 간략한 필선에 의해 묘사되었고 채색은 식별하기 어렵다. 근경의 바위나 화면 상반부에

삼각으로 돌출한 바위산 등의 표현은 지금까지 그의 그림들에서 보이지 않던 다른 성질의 기법인데 일종의 절파적(浙派的)인 여운이 엿보이며 이 그림의 화면 형식과 구도 등과 함께 그가 여러 가지 화풍에 관심을 가졌던 것으로 볼 수 있다. 이와 같은 것은 그가 어느 정도 당시 이전의 화풍에 관심을 가졌던 것을 의미한다. 그러니까 그는 새로운 남종화풍을 받아들여 공부하고 즐기면서도 기왕에 있던 한국의 전통적인 화풍도 함께 이해하는 면도 보였다고 할 수 있다.

이 〈시재려자배상도(詩在驢子背上圖)〉도 22는 메마르지만 맑은 분위기가 자리 잡은 점이 특색이다. 이와 관련해서 〈비폭도(飛瀑圖)〉도 23와 〈산수도(山水圖)〉도 24 한 폭을 참고해 볼 수 있다.

이 그림들은 세로로 긴 화폭이며 화면이 근경과 주산의 두 부분으로 나누어지는 점, 맑은 먹을 쓰는 기법, 나뭇잎은 붓질이 많이 갔지만 줄기가 비슷하게 표현된 점 등 서로의 연관성을 발견할 수 있다. 〈산수도〉는 편파구도라는 점과 바위의 윤곽선 등의 필치에서 더욱 그러하다. 〈비폭도〉는 주산에 매어 달린 폭포가 『개자원화전』의 '현애괘천법(懸崖掛泉法)'도 35을 본떠 그린 것으로 주목되는데[32] 다음 단계(중기)에는 바로 이와 같은 폭포를 가까이 확대해서 그린 작품이 두 폭이나 있어서 서로의 연관성도 생각해 볼 수 있다.

〈도산도〉

역시 위에서 본 〈시재려자배상도〉와 마찬가지로 필선 위주의 그림으로서 그 스스로 쓴 발(跋)에 의해 그 제작 동기와 산수에 대한 그 자신의 견해 등을 밝혀 주는 중요한 자료가 바로 〈도산도(陶山圖)〉도 25이다. 이것은 위의 〈시재려자배상도〉도 22와 같은 해인 39세(신미년, 1751) 10월 15일에 그린 그림이다.

옆으로 긴 화면이나 작은 산봉우리들이 밀집되어 있는 형태, 물가에 그려진 작은 돌들의 묘사, 그리고 준법의 처리 등 경물의 표현이나 구성이 앞에서 본 〈방동현재산수도〉나 〈계산심수도〉와 밀접한 관계가 있다.도 19-1·2 다

32 『芥子園畫傳』, p. 236.

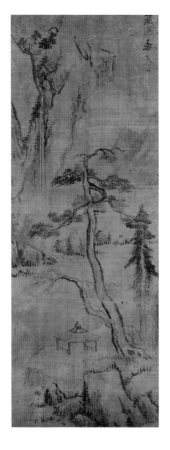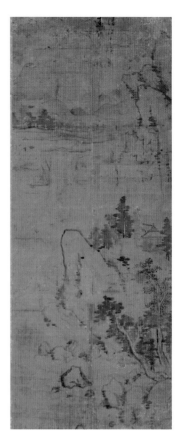

만 갈필(渴筆)로서 먹의 변화나 색깔의 효과보다는 경물의 윤곽을 선명히 나타내는 필선의 역할이 위주가 된 작품이다.

특히 화면의 구성이나 준법, 석법 등의 필치에 있어서 성실하고 진지하게 그린 점이 중요하다고 하겠다. 이 점은 그가 이 그림을 그리게 된 경위에서도 짐작이 간다. 이 〈도산도〉 그림을 그리고 그 뒤에 계속하여 이 그림에 대한 자신의 발문(跋文)을 썼다. 이 발문 내용을 통하여 이 그림을 그린 경위와 자신의 산수에 대한 견해 등을 알 수 있다.

먼저 "성호 선생이 병환이 위독한 중에 나에게 〈무이도(武夷圖)〉를 그리라 하여 그리고 나니, 또 〈도산도〉를 그리라 하였다." 하여 병중의 성호(星湖) 이익(李瀷, 1681~1763)의 부탁으로 그린 것을 밝혔다.[33] 이는 생애에서도 보았듯이 그의 안산 시절에 존경하는 분을 위하여 작품 제작에 정성을

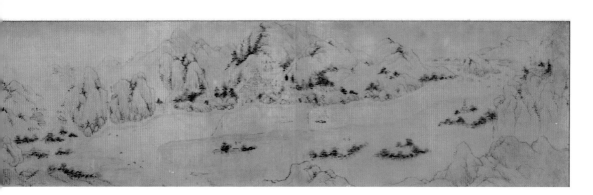

도 25 姜世晃,
〈陶山圖〉,
1751, 紙本淡彩,
26.5×138cm,
국립중앙박물관
도 25-1 〈陶山圖〉 跋

쏟았을 것은 물론이다.

　그러나 도산서원(陶山書院)을 그리는 일이 그에게는 수월한 일은 아니었던 것을 알 수 있다. 먼저 그는 산수를 그리는 것에 대하여 다음과 같이 생각하였다.

　그림은 산수보다 더 어려운 것이 없다. 그것은 크기 때문이다. 또 (실지의) 眞境을 그리는 것보다 더 어려운 것이 없다. 그것은 닮게 그리기가 어렵기 때문이다. 또 우리나라 실경을 그리는 것보다 더 어려운 것이 없다. 그것은 실제

33　"星湖先生, 疾恙淹篤中, 命世晃寫武夷圖旣成, 又命寫陶山圖."

와 다른 것을 숨기기가 어렵기 때문이다. 또 직접 보지 못한 지역(을 그리는 것)보다 더 어려운 것이 없다. 그것은 억측으로 닮게 할 수가 없기 때문이다.[34]

여기에서 산수란 그리기 어려운 것이며 더구나 진경은 닮게 그려야 하기 때문에 쉽지 않은 것으로 생각한 그의 견해를 분명히 알 수 있는 것이다.

이런 생각을 가진 그가 직접 가 보지 못하고 이 〈도산도〉를 그리게 된 것이다.

나는 아직 陶山을 가 본 적이 없고 세속에 전하는 陶山圖는 서로 다른 것이 많아서 어느 것이 그 진경대로 그린 것인지 구별할 수가 없다. 그런데 이 그림은 先生이 옛적부터 간직한 원본에 의하여 옮겨서 묘사한 것이다. 옛 화본이 누구의 손에서 그려진 것인지는 모르겠으나 필치가 졸렬하여 모양을 제대로 그리지 못하였고 위치가 잘못되어 전연 체계가 없다. 그것이 닮았는지 안 닮았는지는 물론이고 반드시 그림을 모르는 사람이 억지로 그린 것이다. 지금 비슷한 것을 그리려 한들 가능하겠는가.[35]

하여 그가 가보지 못한 곳이기 때문에 이익이 가지고 있던 원본을 모사하게 된 것이며, 그 원본이 강세황의 눈에 차지 않는 것이어서 부담감과 한계점을 안고 시작한 작업인 것을 알 수 있다.

이 〈도산도〉의 내용을 보면 도산서원과 주변의 각 위치의 이름을 일일이 적고 있다. 그런데 그가 원본에 대해서 잘못된 점을 지적한 것이 '필치'와 '위치' 문제였다. 그러니까 이 〈도산도〉는 핵심이 되는 도산서원과 지명 등의 원칙은 원본을 따랐을 것이 확실하지만 반면 구도나 배치 기법에 변형이

34 "夫畫, 莫難於山水, 以其大也, 又莫難於寫眞境, 以其難似也, 又莫難於寫我國之眞境, 以其難掩其失眞也, 又莫難於目所未見之境, 以其不可臆度而取似也."

35 "世晃未曾身至陶山, 世俗所傳陶山圖, 多有異同, 莫辨其孰得其眞, 而此圖則從先生舊所藏本而移摹, 舊本不知出誰氏手, 行筆拙劣, 不能狀物, 位置乖謬, 漫然無理, 毋論其似與不似, 必知畫者之强寫也, 今雖欲得其髣髴, 其可能乎."

이루어졌을 것도 짐작할 수 있다.

화면 중앙에 도산서원과 주산이 자리 잡고 주변으로 산들이 빙 둘러 타원형을 이루었는데 부감법의 효과로 넓은 공간감이 생겨났다. 그 분지 같은 공간을 가로지르는 강물이 오른쪽 위에서 왼쪽 아래의 대각선 방향으로 걸쳐 흐른다.

가로로 긴 화면에 펼쳐진 경물들이 도산서원을 중심으로 모이듯 통일감 있게 배치되도록 한 그의 의도와 구성능력을 감지할 수 있다. 갈필로 골격에 역점을 두었고 일종의 피마준법(披麻皴法)을 사용하면서 조심스럽게 그의 개성을 발휘하여 발에서 그가 말한 대로 그림을 모르는 사람이 그렸다는 원본의 문제를 어느 정도 극복한 것으로 여겨진다.

그러나 역시 가 보지 못한 곳을 방작해야 하는 부담감, 그리고 정성을 들여 그리는 어려움 등의 한계를 완전히 벗어나지는 못하고 있다.

강세황의 이 〈도산도〉를 통하여 한 가지 유의할 점은 〈무이구곡도〉와 함께 〈도산도〉를 그리는 일이 성리학과 관련하여 그때까지의 하나의 풍조인 것이 분명하며 그의 이 〈도산도〉 역시 그 하나의 예이기도 하다는 것이다. 이는 그의 자료에 국한해 보아도 위에 든 발의 내용 중에 "세속에 전하는 도산도는 서로 다른 것이 많아서"라는 말에서도 알 수 있는 일이며, 다음 대목에서 그 동기와 목적을 이해할 수가 있다.

내가 생각하기에 천하에 좋은 산수가 얼마든지 있는데 지금 선생(이익)이 이 두 곳(陶山·武夷九曲)을 뽑아서 병환이 위독한 중에 이것을 그리라 하는 것은 아마도 朱·李 선생 두 분을 소중히 여겨서 그런 것이 아니겠는가. 여기에서도 선생이 선현을 사모하여 道를 좋아하는 뜻이 위급하고 경황 없는 중에도 잊지 않는다는 것을 볼 수 있다.[36]

36 "世晃竊念天下佳山水, 何限, 而今先生獨拈此二地, 使之摹畫於呻吟委頓之際者, 豈非以朱李兩先生重而然歟, 亦可見先生慕賢好道之意顚沛造次而不忘也."

이와 같이 두 선현(주자와 이퇴계)을 사모하여 그리게 한 것은 곧 일반적인 성격으로서 이러한 제작 동기는 다른 〈무이구곡도〉와 〈도산도〉에도 적용시킬 수 있다고 하겠다.

따라서 무이구곡과 도산서원을 그린 그림들을 특수한 목적을 갖는 그림의 장르로 설정하고 성리학과 관련되는 전 시기를 통하여 사상적인 측면과 독특한 화풍상의 특성, 그리고 작가에 따른 차이 등 여러 현상을 체계적으로 파악할 필요가 있으며 이와 같은 작업이 이루어지면 그의 이 〈도산도〉와 다음에 볼 〈무이구곡도〉에 대한 이해도 좀 더 깊이 있고 타당하게 될 것이다.

마지막으로 위에서 본 그의 일반적인 산수에 대한 견해와 함께 원본을 놓고 이 〈도산도〉를 방작할 때의 생각을 보면,

> 그러나 선생(이익)이 이 그림을 그리게 하는 것은 사람 때문이요, 그 지역 때문이 아닌즉 한 지역의 산수가 비슷하거나 비슷하지 아니한 것은 또 문제가 될 것이 없다.[37]

하여 앞의 생각대로 하자면 '산수는 닮아야 한다'는 기본 원칙을 갖고 있지만, 이와 같이 목적에 따라 사의적(寫意的)인 경우도 가능한 것을 인정하였다. 한편 이것은 그림이 만족스럽지 못한 데 대한 자기 변명이나 겸손으로 생각되기는 하나 역시 실경의 '산수가 닮아야 한다는 면'과 '사의적인 면'의 양면에 대한 견해로도 볼 수 있다.

이와 같이 그림과 발을 통하여 그 자신의 구도와 필치에 대한 의도를 확인하였고, 산수화에 대한 평소의 생각을 알 수 있었다. 즉 〈도산도〉와 그 발문은 그의 견해와 진지함, 성실성이 집약된 중요한 자료인 것이다.

〈무이구곡도〉

바로 위에서 특수한 동기로 그렸던 〈도산도〉를 보았는데 같은 범주에 속하는

37 "然先生之有取乎此圖, 以人而非以地, 則一片溪山之似與不似, 又不足論矣."

것으로 그가 41세 되던 계유년(1753)에 그린 〈무이구곡도(武夷九曲圖)〉토 26가
있다.[38]

이 그림은 그가 이익의 부탁으로 〈도산도〉보다 먼저 그렸다고 하는 바로
그 〈무이도〉는 아니지만 그 후 2년 뒤의 작품으로 〈도산도〉와 같은 경향의
필치를 보여 준다.

두루마리 화폭을 감안하여 1·2곡(曲), 3·4곡, 5·6곡을 두 곡씩 한꺼
번에 펼쳐 보면 수면을 중심으로 각기 무더기 지는 것을 알 수 있다. 세로
25.5cm에 길이 4m가 넘는 긴 그림으로 이 역시 원본에 의해 무이구곡을 그
린다고 하는 목적과 형식 자체에 치중한 것으로 생각된다.

골격 위주로 그렸으며 일종의 피마준법이 사용되고 갈필 효과의 필선
등 〈도산도〉와 공통점을 보인다. 그러나 보다 생략적인 필치이며 짜임새와
정성이 덜하여 더욱 형식적이다. 결과적으로 구성의 묘미나 회화적인 효과
는 불완전하다.

이 그림도 〈도산도〉와 마찬가지로 성리학 관계의 특수한 목적을 가지고
그려진 하나의 예로 이해해야 할 성격의 자료이기도 하다.

〈완화초당도〉

여전히 그의 초기 필치의 특징을 지니고 있으며 주로 일종의 피마준을 사용
하여 그린 〈완화초당도(浣花草堂圖)〉가 있다.토 27

이 작품은 그가 44세 되던 병자년(1756) 6월 안산 송림사(松林寺)라는
절에서 그렸는데 그것은 그의 부인이 별세(5월 1일)한 다음 달의 일이다. 이
미 앞에서 살펴본 바와 같이 이 그림에는 서·화에 대한 당시의 그의 심경을
적은 발이 함께 붙어 있어서 중요한 자료가 된다.

이 그림의 소재나 구도, 필치 등은 그가 몰두했던 남종문인화풍이다. 길

38 武夷九曲은 福建省崇安縣의 南, 一名 武彛라고 함. 一曲: 升眞洞, 二曲: 玉女峯, 三曲: 仙機岩, 四
 曲: 金雞岩, 五曲: 鐵笛亭, 六曲: 仙掌峯, 七曲: 石唐寺, 八曲: 鼓樓岩, 九曲: 新村市인데(『大漢和
 辭典』卷 6, p. 687 참고.). 강세황의 이 그림에서는 훨씬 상세한 여러 지명과 함께 그중의 玉女
 峯, 仙機岩 등 몇몇 지명이 표시되어 있다.

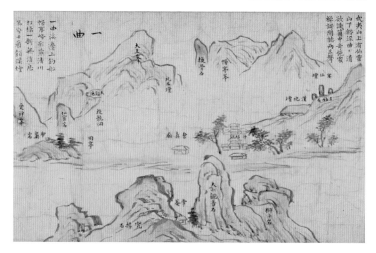

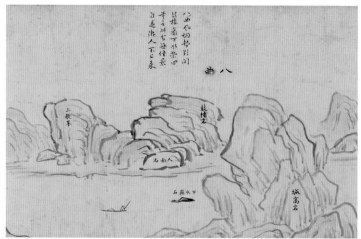

도 26-1 姜世晃,〈武夷九曲圖〉題字, 1753, 紙本淡彩, 25.5×406cm, 국립중앙박물관
도 26-2 〈武夷九曲圖〉부분 (一曲)
도 26-3 〈武夷九曲圖〉부분 (八曲)

도 27 〈浣花草堂圖〉
부분
도 27-1 姜世晃,
〈浣花草堂圖〉跋,
1756, 紙本水墨,
8.3×98cm(전체),
姜永善 소장

이는 1m 정도이지만 폭이 8.3cm로 좁은 화면에 경물을 작고 가늘게 하여 길게 펼쳐지기 때문에 마치 긴 두루마리 같은 형태이다. 오른쪽 첫머리에 근경의 몇 그루 나무와 집들로 시작하여 차츰 왼쪽으로 양감을 나타내는 산들로 가득 차 있다. 전체적으로 보면 좁고 긴 화면의 대각선 방향으로 산들이 물러나고 공간은 수면으로 채워졌다.

그런데 아들 완(俒)에게 보낸 발(跋)의 사연만 아니라면 바위의 윤곽 처리와 형태감, 준법에 쓰인 선이 섬약한 점, 짜임새 등을 생각할 때, 더구나 8년 전 〈방동현재산수도〉도 19-1의 수준과 격조를 비교할 때 오히려 이 작품이 성숙도가 덜하여 보다 앞선 시기의 것으로 생각될 정도로 모호한 구석이 없지 않다. 다만 발에서 밝혔듯이 "간혹 작품을 해 보아도 모두 마음에 드는 것이 없고 도무지 한 장난에 그치고 만다."[39] 하여 시들해지고 맥빠진 작화(作畫) 시의 특수한 감성을 감안해서 이해할 수는 있겠다.

궁극적으로 이 〈완화초당도〉까지 그의 전기 필치의 특징이 지속되어 다음 중기의 〈십취도〉도 28와 차이를 보임으로써 화풍상 시기 구분을 가능하게

39 주 7 참고.

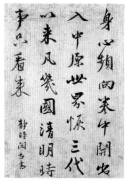

28-1

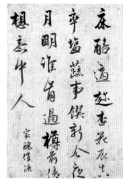

28-2

28-3

28-4

28-5

도 28-1 姜世晃, 〈十趣圖〉 제1폭 〈靜時閱古書〉, 1758, 紙本淡彩, 40.5×28.9cm, 개인 소장

도 28-2 〈十趣圖〉 제2폭 〈家釀催漉〉

도 28-3 〈十趣圖〉 제3폭 〈巷占鳥語泉聲〉

도 28-4 〈十趣圖〉 제4폭 〈野稼問熟〉

도 28-5 〈十趣圖〉 제5폭 〈近利尋僧聽法言〉

野花慈一般
朝醉墨潑臺端開
蓬戶陽晴春晚山鳥
興到吟成無興歌今
漫興揮柔翰

28-6

依傍玉壺
努力陽春曲胃依
寒歲色晚江湖高歌
牢落樓期雨晤天
弊廬留友論幽抱

28-7

香宿雨痕
景日和風裏草暖花
溪一道萬山庄村遙々
出洞門來又洞門清
杖藜或逍遙瓜川洞

28-8

立釣魚船
園亭烟雨外披簑人
下梅江活畫天隱約
寒馳任載醉中眠緩
策驢時過留梅江榭

28-9

色任傳家
復清堂後裔天敢贄
落瀟溪境未選儂是
條脉庭院條鮮華涵
軒邀月霽風光

28-10

도 28-6 〈十趣圖〉 제6폭 〈漫興揮柔翰〉
도 28-7 〈十趣圖〉 제7폭 〈弊廬留友論幽抱〉
도 28-8 〈十趣圖〉 제8폭 〈杖藜或逍遙瓜川洞〉
도 28-9 〈十趣圖〉 제9폭 〈策驢時過留梅江榭〉
도 28-10 〈十趣圖〉 제10폭 〈軒邀月霽風光〉

하며 한편 발에서 밝힌 대로 만사가 시들해졌던 의기소침한 상태의 심경은 이후 심기일전하여 새로운 화풍으로 전개해 가는 계기로 이어졌다고 생각된다.

2. 중기(45~51세)

위에서 본 바와 같이 초기는 그가 44세 때 그린 〈완화초당도〉도 27를 그 매듭으로 삼았다. 그것은 현재 조사된 기년작 중에서 46세의 〈십취도〉도 28를 비롯하여 그 이후의 작품들이 〈완화초당도〉에까지 지속되던 초기 필치의 특징보다 좀 더 생략적인 처리, 확대된 공간감, 몰골선염(沒骨渲染)식의 입체감 표현 등 변화를 보여 화풍상 차이를 나타내기 때문이다.

그런데 그의 가장 친한 친구인 허필(許佖, 1709~1761)이 남긴 기록에 의해 밝혀진 중요한 대목으로, 강세황이 45세 되던 정축년(1757) 7월에 개성에 갔으며 거기서 화첩 2권을 그렸는데 사람들이 그 그림들을 보고 신기하다고 하며 삼복의 더위를 잊었다고 하는 사실이 크게 주목된다. 이는 곧 〈완화초당도〉 발에서 보인 의기소침한 심경의 작화 태도가 개성 여행을 통해 새로운 계기를 맞이했던 것으로 생각되기 때문이다. 이와 함께 기년작 중에서 중기의 처음인 〈십취도〉가 바로 이듬해인 46세 때의 작품인 점으로 보아도, 분명 45세를 전후하여 그의 회화세계에 중요한 변화가 일어났었다고하는 점을 간취할 수 있다.

그다음 48세 때의 〈사시팔경도〉도 29에 이르러 더욱 공간감이 확대된 점, 준법보다는 윤곽선에 잇대어 처리한 몰골선염식의 입체감 표현 등 개성적인 필치를 보인다. 간결한 맛과 문인화의 시적인 분위기를 가진 이 〈사시팔경도〉는 독자적인 남종문인화풍을 정착시킨 대표적인 예로서 그의 중기 회화의 기준작이 된다.

또한 그의 중기는 허필·심사정 등 몇몇 화가들과의 교유 관계가 특색을 이룬다. 그들이 함께 풍류를 즐기거나 그림에 대해 토로하면서 남긴 작품들

이 있어서 중요한 사실들을 제공한다. 그중에서 특히 49세 때 심사정과 만나서 같은 화첩에 그림을 그리고 글도 써서 만든 『표현양선생연화첩(豹玄兩先生聯畵帖)』(이하 『표현연화첩』)은 두 사람의 관계를 확고히 증명해 줄 뿐만 아니라 난(蘭)·국(菊)·죽(竹) 등을 포함하여 그의 중기 화풍을 이해하는 데 커다란 가치를 갖는다.^{도 33}

이 시기에는 더욱이 산수화만이 아니라 다양한 화훼·화조에도 적극적인 관심을 가졌던 것으로 믿어지는데, 이들 작품들은 간결한 구도와 색채감각이 뛰어난 점에서 특색을 나타낸다. 그의 독특한 개성을 보이는 작품들을 기준으로 하여 서명이 없는 『표암첩(豹菴帖)』^{도 66}의 문제를 검토할 수 있으며, 그 결과 『표암첩』을 그의 작품으로 인정하는 것이 무리가 없다고 생각된다.

중기는 기년이 되어 있는 작품들(4점 24폭)보다 연기(年紀)가 없는 것들이 압도적으로 많다. 이들 작품을 통해서 보면 강세황은 중기에 가장 자유롭고 다양한 회화세계를 활발하게 이룩했다고 믿어진다.

특히 중기적인 특징을 보이는 다양한 작품들 중에서, 가장 유명한 그의 대표작으로 알려진 『송도기행첩』^{도 46}이 크게 주목된다. 화풍상의 특징에 의해 이 화첩의 제작 시기가 중기라고 믿어지는 점이다. 또한 이 화첩만이 갖는 파격적인 화풍의 연원으로서 이른바 서양화법의 수용문제가 제기된다. 이 화첩을 통하여 그가 개성을 직접 여행하고 받은 감흥을 화폭에 담는 데 어떠한 노력을 하였는가 하는 점, 즉 실감나고 현실적인 실경을 그리기 위해 그가 채택한 화법에 서양화적인 요소가 가미되었음을 파악할 수 있다. 이와 관련하여 중요한 것은 그가 김덕성(金德成, 1729~1797)의 〈풍우신도(風雨神圖)〉^{도 49}에 써 준 화평에 나타나듯이, 일단 그는 실제로 서양화법을 알고 있었다는 것이 분명한 사실이라는 점이다. 그리고 시기적으로는 『해암고』 등 여러 기록들을 통하여 볼 때 서양화법을 비롯한 서양문물에 대한 이해는 이미 그의 중기 또는 그 이전에 시작된 것이 확실한 점이다. 이처럼 그가 중기에 서양화풍을 구사할 수 있었던 여건은 충분히 인정된다. 따라서 『송도기행첩』이나 그의 서양 문물과의 접촉을 노년기의 북경사행(北京使行)과 결부시켜 생각하는 종래의 일반적인 추정은 시정되어야 하겠다. 그러니까 『송도기

도 29-1 姜世晃,〈四時八景圖〉(初春),
1760, 絹本淡彩, 90.3×45.5cm,
국립중앙박물관

도 29-2〈四時八景圖〉(晚春)

도 29-3〈四時八景圖〉(初夏)

도 29-4〈四時八景圖〉(晚夏)

29-4 29-3

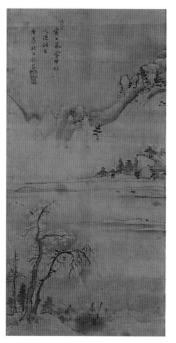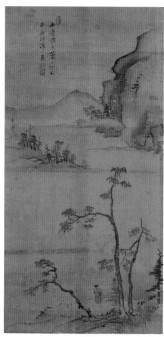

도 29-5〈四時八景圖〉(初秋)

도 29-6〈四時八景圖〉(晚秋)

도 29-7〈四時八景圖〉(初冬)

도 29-8〈四時八景圖〉(晚冬)

29-8 29-7

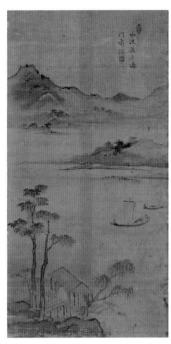

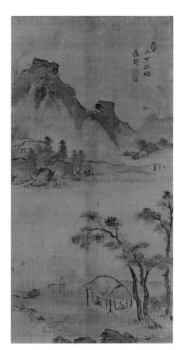

29-2 29-1

29-6 29-5

행첩』은 화풍과 기록들을 참작할 때 중기의 작품으로 다루어져야 마땅하다고 생각된다.

이렇듯 다양하고 참신한 그의 회화 활동이 51세 때 영조의 배려에 감격하여 절필함으로, 특수한 외부적인 원인에 의해 중단되었던 것이다. 그 결심은 강경하고 지속적인 것이어서 그 후 상당기간 동안 작품을 거의 찾아볼 수 없는 이유가 되었다.

그의 중기 회화와 관련되는 기록 중에 특히 「녹화헌기(綠畫軒記)」는 그가 얼마나 색채에 관심이 많았는지를 보여 주어 참고할 만하다.

이상과 같은 그의 중기 회화의 특징과 문제점들을 먼저 산수화를 중심으로 살펴보려고 한다.

1) 독자적인 남종문인화풍의 확립

강세황은 그림을 시작하면서부터 남종문인화풍에 절대적인 관심을 가지고 몰두한 결과 이미 초기에 구도, 필치, 담채의 사용 등에서 상당한 수준에 이르렀으며 맑고 격조 있는 독특한 문인화의 분위기를 만들어 냈다. 그러나 초기는 대체적으로 볼 때 아직 교과서적인 화보풍에 충실하여 '화보풍의 수련기'라고 할 수 있을 만큼 그 영향을 크게 벗어나지 못한 면이 있다.

중기에 오면 필치가 더욱 사의적(寫意的)이고 공간감이 확대된 점, 특히 윤곽선에 잇대어 몰골선염식으로 처리하는 입체감의 표현 등 그의 개성적인 남종문인화풍이 자리 잡았다. 이와 같은 그의 독자적인 남종화풍의 확립은 곧 당시 화단의 남종문인화풍의 정착에 기여한 것으로 중요한 의미를 갖는다.

중기의 많은 작품들이 이 점에 해당되지만 중복을 피하기 위하여 다른 문제들을 검토할 때 다루게 될 작품들은 제외하고 대표적인 기년작만을 중심으로 살펴보겠다.

〈십취도〉

〈십취도(十趣圖)〉는 그가 46세 되던 무인년(1758)에 과천옹(瓜川翁)이라는 사람에게 그려 준 것으로 10가지 풍치를 나타낸 10경도(十景圖)이다.도 28 시(詩) 한 수에 경치 한 폭씩 짝을 지어 만든 화첩이며 실제의 인물인 과천옹을 주인공으로 하여 실제의 경치를 그렸을 법한데 그렇지 않다. 그것은 한 주인공의 여러 모습을 그리는데 내용상 같은 무대가 되는 경우의 집까지 모두 다른 경치로 그려져 있는 점에서도 알 수 있다. 그러니까 열 가지 홍취를 각각 일반적이고 개념적인 산수화법에 담아서 사의적인 경향이 짙은 그림으로 표현한 것이다. 즉, 어느 특정한 지역의 경물을 묘사하는 것이 목적이라기보다 시적이고 풍치 있는 분위기의 산수라는 의미가 더 큰 것으로 보인다.

이 10폭은 내용과 화풍이 일관성 있고 비슷하므로 그 공통되는 특징들을 중심으로 묶어서 살펴보면 다음과 같다.[40]

우선 모두 담고자 하는 시적인 내용에 걸맞은 사의적인 표현 방법을 쓰고 있다. 구성도 필선도 초기보다 훨씬 생략적이며 따라서 오히려 강조적이다. 근경의 집과 원경의 주산(主山)이 편파구도적으로 되거나 대칭으로 배치되는데 근경이 크게 부각되고 주산은 화면을 구획짓거나 균형을 이루는 역할을 한다. 근경을 부각시키는 경향은 그의 초기 『첨재화보』 등에도 보이는데 〈십취도〉에 이르러 더욱 두드러지며 그 후의 여러 작품에서도 주목되어서 그의 개성적인 면이라고 할 수 있다.

초기에는 드물게 보인 세로 긴 화면에 대각선이나 사선에 의한 구도가 더욱 강조되었고, 근경과 주산 이외의 구성이 간략하게 되어 공간이 확대된 점이 특색이다.

지금까지 본 초기의 작품들에 비해 굵고 진한 필선을 써서 차이를 보이지만 지붕이나 산의 처리에서는 아직도 초기 식의 꼬불꼬불한 맛을 주는 선의 여운이 남아 있기도 하다. 한편, 산의 윤곽이나 나무줄기, 건물의 기둥

40 현재 2권의 화첩으로 표구되어 있는데 그 내용은 〈靜時閱古書〉, 〈家釀催漉〉, 〈巷占鳥語泉聲〉, 〈野稼問熟〉, 〈近刹尋僧聽法言〉, 〈漫輿揮柔翰〉, 〈弊廬留友論幽抱〉, 〈杖藜或逍遙瓜川洞〉, 〈策驢時過留梅江榭〉, 〈軒邀月霽風光〉의 10폭이다.

에 보이는 선들은 굵지만 섬약한 느낌을 준다. 그리고 〈가양최록(家釀催漉)〉, 〈근찰심승청법언(近利尋僧聽法言)〉, 〈장려혹소요과천동(杖藜或逍遙瓜川洞)〉 등의 바위 표현에 나타나는 독필(禿筆) 효과의 필치가 새로운 요소로 주목된 다.도 28-2·5·8 이와 같이 강한 굴곡과 거친 성격의 필선은 그 후에 보이는 바 위의 리듬감 있는 윤곽선과 연결되며 기년 없는 작품의 필치의 연원을 이해 하는 데 도움이 된다.

이 〈십취도〉에서는 주산 뒤로 표현된 그림자 산이 대개 엷은 푸른색으로 간략하게 처리되었는데 〈책려시과류매강사(策驢時過留梅江榭)〉의 경우에는 진한 색으로 끝이 뾰죽하고, 양쪽으로 평퍼짐한 윤곽을 갖는 그림자 산이 그 려졌다.도 28-9 이 점은 초기의 〈계산심수도〉도 19-2에 보이는 그것과 같은 양 상으로서 초기 필치의 여운인 것이다.

그리고 수지법(樹枝法)이나 산의 준법, 점 등을 표현하는 양식은 기본적 으로 화보식의 남종문인화풍에 바탕을 두고 좀 더 사의적이고 자기식으로 변 형된 화풍을 보여 줌으로써 남종문인화풍의 자기화라는 측면에서 중요한 의 미를 갖는다. 또 설채법(設彩法)에서 그는 초기에 주로 쓰던 푸른색 계통의 담채(淡彩)와 갈색 계통의 채색을 중기에도 여전히 썼지만 특히 〈십취도〉의 바위나 건물에 좀 더 적극적으로 사용한 점도 약간의 차이라고 할 수 있다.

끝으로, 〈십취도〉에서 가장 새롭고 중요한 요소는 〈책려시과류매강사〉와 〈헌요월제풍광(軒邀月霽風光)〉의 주산에 보이는 몰골선염 양식이다.도 28-9·10 지금까지 필선에 의해 처리하던 준법이 배제되고 먹과 채색의 농담으로 산 의 입체감을 표현하는 것은 대단히 중요한 의미를 갖는다. 이 점은 바로 다 음의 〈사시팔경도〉도 29에서 독특한 기법으로 정착되며 뒤에서 다루게 될 『송 도기행첩』의 몰골선염식 채색 문제와 깊은 관계가 있는 것으로 생각되는 부 분이다.

그는 이와 같은 독자적인 필치를 구사하면서, 주인공이 갖는 열 가지 흥 취를 담은 시적인 분위기를 표현하기 위해 노력하였다. 먼저 사의적인 필치 와 함께 더 넓고 확실해진 공간감이 중요한 역할을 한다. 그리고 근경의 인 물의 표현이 주목되는데, 책을 읽거나 가양주를 맛보며 친구와 이야기하는

등 각각의 장면을 몇 번 안 되는 붓 처리로 나타냈다. 〈항점조어천성(巷占鳥語泉聲)〉에서는 마치 주인공 인물이 새소리, 물소리를 곧 듣고 있는 듯한 분위기 묘사가 훌륭하다.^{도 28-3} 그리고 그의 개성적인 인물의 형태를 보이는 것으로는 〈책려시과류매강사〉의 근경에 나귀 탄 인물이다.^{도 28-9} 이러한 모습의 표현은 기년이 없는 작품을 검토하는 데 기준이 된다.

이상에서 살펴본 바와 같이 〈십취도〉는 그가 전기부터 구사해 온 남종문인화풍의 필치를 기본으로 하면서 독자적인 감각으로, 구성과 필선 등에 변화를 보였고 특히 입체감 표현에 새로운 요소를 함께 구사함으로써 그 자신의 개성적인 남종문인화풍의 면모를 나타냈다고 하겠다.

〈사시팔경도〉

위에서 본 〈십취도〉^{도 28}에 이어지는 작품으로 〈사시팔경도(四時八景圖)〉가 있다.^{도 29} 그가 48세 때인 경진년(1760) 가을에 그린 것인데 〈십취도〉보다 공간감이 좀 더 확대되었으며 더욱 활달하고 변화 있는 필법으로 역시 시적인 분위기를 가진 4계절의 산수를 표현하였다.[41] 이 〈사시팔경도〉는 그때까지 그가 전념하던 남종문인화풍의 그림으로서 한층 격조 있고 독자적이며 능숙한 단계임을 보여 주는 점에서 이 시기를 대표할 만하다. 이 작품도 일련의 내용을 갖고 소재나 구도가 비슷하므로 공통적인 특징을 중심으로 하여 주로 〈십취도〉와의 관련을 검토하고 이에 따라 그의 중기에 이룩한 화풍의 특징을 파악하려고 한다.

전체적으로 볼 때 모든 근경들이 화면의 한쪽에 자리 잡고 주산(主山) 또한 원경(遠景)의 한쪽에 치우쳐 있어서 두 폭씩 대칭으로 계획되었고 그 사이 공간이 연결되어 더욱 넓은 느낌을 준다.

구도는 대부분 기본적으로 예찬식(倪瓚式) 구도에 바탕을 두었는데 더욱 생략적이고 단순화시켰으며 특히 근경과 원경 사이의 공간이 확대된 점이

41 8폭의 畫題는 다음과 같다. 初春: 山下孤烟遠村, 晩春: 水流花片過門前, 初夏: 柳陰撑出小舟來, 晩夏: 奔流下雜樹 灘落出重雲, 初秋: 秋水淸無底 蕭然淨客心, 晩秋: 人過橋心倒影來, 初冬: 無邊落木蕭蕭下 不盡長江滾滾來, 晩冬: 前日風雪中 故人從此去.

두드러진다. 8폭 공통으로 치밀하게 의도된 사선 구도의 기본선상에 경물이 배치되거나 연결되고 있다. 대체로 화면을 상하로 양분하는 선을 중심으로 각각 대각선으로 이어지는 선 안에 드는 짜임새를 보인다. 일견 넓은 공간 때문에 빈 듯하면서도 실제로는 구도에 대한 그의 의도가 단단한 바탕을 이루고 있음을 알 수 있어 흥미롭다.

다음으로 공간감의 확대가 특징을 이룬다. 그의 초기의 작품이나 〈십취도〉에 비하여 근경을 훨씬 낮추어 자리 잡고 나무도 간략하게 하여 그 사이로 보이는 넓은 수면이 방해받지 않도록 하였다. 더욱이 중경의 무더기가 눈에 띄게 작아지거나 주산의 일부처럼 처리되어 공간이 최대한으로 넓어졌다. 그의 작품에서 꾸준히 모색되어 온 공간에 대한 관심이 가장 넓고 확고하게 자리 잡았다.

필선은 건물이나 수지법에서 기본적으로 초기의 필법이지만 한층 유연하면서 활달하고 생기 있는 선의 변화를 보인다. 더욱이 〈십취도〉의 굵고 진한 필선과는 대조적이며 정제된 선의 묘미를 갖는다. 특히 바위나 산의 윤곽선이 주목되는데, 이 윤곽선에 잇대어 필선이 구분되지 않도록 넓게 채색하여 처리하는 몰골선염식의 입체감 기법과 어울려 독특한 효과를 내는 역할을 한다.

그런데 먹이나 색채의 농담으로 입체감을 내는 이른바 몰골선염식의 양식은 이미 〈십취도〉의 일부 〈책려시과류매강사〉, 〈헌요월제풍광〉의 주산 처리에서 나타난 새로운 기법이다.[도 28·9·10] 그러면 이 〈사시팔경도〉에서는 어떠한 성격인가를 보기 위해 〈초춘(初春)〉[도 29·1]의 주산을 예로 들어 보면 이 주산의 두 봉우리가 네모진 윤곽선을 갖는 형태는 〈십취도〉의 〈폐려유우론유포(弊廬留友論幽抱)〉[도 28·7]의 주산 윤곽과 유사하여 그 특징이 쉽게 부각될 수 있다. 〈초춘〉에서는 윤곽선에 잇대어 붓자국이 분간되지 않게 넓게 채색을 하여 몰골선염의 효과가 나며, 더욱이 희게 남겨진 부분과 약간의 준법이 어울려 결국 두 그림의 주산이 아주 다르게 보일 만큼 독특한 양감을 만들었다. 그러니까 이와 같은 기법은 이미 이전에 보이던 요소인데, 〈사시팔경도〉에 오면 윤곽선과 어울린 독특한 양상으로 표현되며, 특히 대부분의 바위

와 산의 처리 기법으로써 적극 구사되므로 대단히 중요한 부분이 되고 있는 것이다.

이 양식은 〈사시팔경도〉에서 〈만동(晩冬)〉도29-8을 제외한 전체에 해당하는 특징이다. 그중에서도 더욱 숙련된 솜씨로 미묘한 음영 효과가 두드러진 경우는 〈만하(晩夏)〉, 〈초추(初秋)〉, 〈초동(初冬)〉 등이다.도 29-4·5·7

〈만하〉도 29-4는 주산의 바위 표현이 강렬하고 이색적이다. 돌출한 바위의 형태감이나 흰 부분을 많이 남겨서 강한 대비를 나타낸 점 등은 조선 중기의 절파(浙派)와의 연관을 생각하게 하지만, 그러나 이 작품에서 중요한 성격은 역시 새로운 기법인 음영 효과에 의한 입체감의 표현이라고 하겠다. 〈초추〉, 〈초동〉도 29-5·7에서도 어느 정도 길게 이어지는 필선과 어울린 독특한 입체감의 표현으로 인해 산들의 윤곽 형태가 한결 선명하며 화면에 생기를 더했다. 이는 이른바 '그리는 필선'과 '칠하는 채색'의 훌륭한 조화라고 하겠으며, 한편 그의 독자적인 남종문인화풍에 채택된 이색적인 요소의 기법이라고 할 수 있다.

이 양식의 연원 문제는 간단하지 않지만 뒤에서 다루게 될 『송도기행첩』식의 채색 방법과 무관하지 않으며 적어도 새롭고 독특한 요소를 남종문인화풍에 독자적으로 정착시킨 점에서 그의 개성적인 양식임은 분명하다고 하겠다.

이상과 같이 그 공통적인 특징을 중심으로 살펴본 〈사시팔경도〉는 짜임새 있는 구도를 바탕으로 하면서도 여유 있고 넓은 공간감을 보인다. 특히 경물 간의 연결 처리에서 깊이감이 확실해진 점은 확대된 공간감과 함께 괄목할 만하다. 필치는 초기의 필법을 기본으로, 생기 있고 유연하며 끝없는 변화를 보이는 필선을 능숙하게 구사하여 보다 정제되고 세련된 중기 필선의 특징을 이루었다. 그리고 위에서 말한 바와 같이 무엇보다 주목되는 요소는 음영 효과를 통한 독특한 입체감의 표현이다. 이 기법은 〈사시팔경도〉 전체에 적극적으로 구사된 점에서 그 중요성을 간과할 수 없다고 하겠다.

이러한 여러 요소들이 조화를 이루어 시적인 분위기를 담은 격조 있는 작품이 만들어졌으며, 결국 〈사시팔경도〉도 29는 그가 그때까지 전념해 온 남

종문인화풍이 개성적이고 독자적인 것으로 확립되었다는 점에서 중요한 의미를 갖는다.

〈산수대련〉 I · II

앞에서 그가 오랫동안 전념했던 남종문인화풍이 중기에 〈십취도〉^{도 28}를 거쳐 〈사시팔경도〉^{도 29}에서 독자적인 것으로 정착된 면모를 살펴보았다. 지금 다루려는 이 〈산수대련(山水對聯)〉^{도 30·31} 또한 남종문인화의 자기화라는 측면에서 중요한 성격을 가지기 때문에 주목되는 작품이다.[42]

이 〈산수대련〉은 앞의 〈십취도〉,^{도 28} 〈사시팔경도〉^{도 29}와 같이 세로로 긴 화면에 구도, 수지법, 공간감 등에서 공통적이며 특히 필선 등은 〈사시팔경도〉와 가장 유사한 성질의 필법을 보이는 점에서 기년은 없지만 서로 밀접한 시기의 제작으로 믿어진다. 이에 따라 〈사시팔경도〉와의 대비에서 그 특징을 파악할 수 있다.

즉 〈사시팔경도〉가 전체적으로 조심성 있는 긴장감과 엄격성을 지녔다고 한다면 〈산수대련〉은 〈사시팔경도〉와 대부분의 특징이 공통되면서도 완연히 자유롭게 유연한 필치로 맑고 쇄락한 분위기를 나타내는 점이 특색이다. 더구나 〈사시팔경도〉에서 독특한 입체감의 표현 기법은 이색적인 것이며, 정연한 격식성을 갖는 분위기 또한 그 밖의 작품에서는 흔한 예가 아니다. 이에 비해 오히려 〈산수대련〉의 사의적이고 신선한 필치와 맑은 담채 효과의 담박한 분위기를 갖는 경향은 이 시기의 그의 작품에 보다 보편적인 것으로 중요한 의미를 지닌다.

현재는 두 폭씩 별도의 대련(對聯)이지만 모두 연폭으로 생각될 정도로 화풍과 관서(款署)가 유사하다. 적어도 이들 두 벌이 각각 사시팔경(四時八

42 〈山水對聯〉 I · II는 각 2폭씩인데 畫題와 款署가 같아서 四時八景圖 형식으로 된 연폭일 가능성이 있으며(安輝濬〔1982〕, 『山水畵』(下), 〔서울: 中央日報〕, 도판 105 해설 참고), 각각 8폭씩이었을 가능성도 있다. 畫題는 野水疎林外 虛亭對晚風(I의 夏景), 甕牖影裏碧山暮, 斷雁聲中紅樹秋(I의 秋景), 半空虛閣有雲住 六月深松無暑來(II의 夏景), 雲拂林梢留澹白 氣蒸山腹出深青(II의 米法山水)이다.

도 30-1 姜世晃,
〈山水對聯〉I,
〈秋景山水圖〉,
紙本彩色,
87.2×38.5cm, 개인
소장
도 30-2 〈山水對聯〉I,
〈夏景山水圖〉

景)의 형식으로 그려졌다고 볼 수 있다.

〈산수대련〉 I의 〈추경산수도(秋景山水圖)〉도 30-1는 소재와 편파적인 구도인 점에서는 초기의 〈시재려자배상도〉도 22를 연상시키지만, 한편 나귀 탄 인물의 묘사는 중기의 다른 작품에도 즐겨 쓰는 것으로 주목된다. 화면 전체 구성의 비례를 볼 때 다른 작품에서는 차츰 이 나귀 탄 인물 부분의 근경이 확대되어 표현된다. 이것은 이 작품에서 차츰 변화해 간 사실을 시사해 주는 것이어서 화풍 비교에 하나의 기준을 제공한다.

〈산수대련〉 I의 〈하경산수도(夏景山水圖)〉도 30-2는 역시 전기부터 보이는 예찬식 근경이 보다 생략적이며 익숙한 솜씨이고 습윤한 필법의 주산, 그리고 정감 있게 표현된 중경이 안정감 있고 자연스럽게 어울린다. 〈산수대련〉 II의 〈하경산수도(夏景山水圖)〉는 근경의 소나무가 강조되고 주산은 배경처럼 소략하게 처리되어 화면에 나타나는 강약의 변화가 두드러지는 작품이다.도 31-2

이들 세 폭의 그림 역시 지금까지 본 그의 여러 작품과 마찬가지로 사선 구도를 기본으로 하였고, 그가 꾸준히 관심을 보인 넓은 공간감과 표현이 확실하게 자리 잡았다. 그런데 이 그림과 가장 유사한 〈사시팔경도〉의 깊이감에 비하면 어느 정도 평면적인 느낌이다. 이러한 경향은 다음 단계의 경물이 더욱 압축되고 근경이 강조되는 작품들에서 공간의 여백은 넓어도 깊이감이 적고 평면적인 느낌을 주는 것과 연결되는 점이라고 생각된다.

그리고 〈산수대련〉 II의 〈미법산수도(米法山水圖)〉도 31-1는 다음에 볼 『표현연화첩(豹玄聯畫帖)』의 〈미법산수도(米法山水圖)〉도 33-1와 같은 성질의 필법으로서 그 자신의 독특한 개성을 보인다. 산봉우리 형태가 뾰족하게 예각을 이루는 점, 부분부분으로 몰아서 찍은 점이 번지지 않고 붓자국이 나타나는 것, 안개 표현도 리듬감 있는 경계선으로 구분되는 점 등이 특징이며, 습윤한 먹을 사용한 붓의 터치가 차분하고 통일감이 있어서 넓은 공간감과 함께 맑고 부드러운 자기식의 미법산수를 이룩하였다. 이러한 분위기와 몰골(沒骨)의 바탕 위에 미점이 습윤하면서도 번지지 않고 붓자국이 보이는 양식은 후배 화가 기야(箕野) 이방운(李昉運, 1761~?)의 작품에서도 나타나는데, 이는 이방운이 그의 영향을 받은 까닭이라고 하겠다.[43]

지금까지 보아 온 그의 초기의 남종문인화풍이나 〈십취도〉, 〈사시팔경도〉 등 화풍 발전의 경과를 통해 볼 때, 이 〈산수대련〉은 그 자신의 개성이 가장 독특하게 표현된 완숙한 단계의 작품이라고 할 수 있다. 〈산수대련〉 II의 〈하경산수도〉도 31-2에서 표현하고자 하는 주제가 근경에 강조되고 나머지는 배경으로 처리한 것처럼 화면의 강약이나 다양한 변화가 돋보인다. 그리고 사의적이고 유연한 필치의 능숙함과 시적이고 담박하여 문기(文氣) 있는 분위기 묘사의 탁월함 등이 주목된다.

그러니까 이 〈산수대련〉이 갖는 특징은 그의 독자적인 개인 양식으로서 진정한 의미의 남종문인화풍이 소화, 정착된 것으로 볼 수 있으며, 이러한

43 拙稿(1983), 「18세기 畫家 李昉運과 그의 畫風」, 『梨花史學硏究』 第13·14合輯(서울: 梨花史學硏究所), p. 106.

도 31-1 姜世晃,
〈山水對聯〉II,
〈米法山水圖〉,
紙本淡彩, 58×34cm,
삼성미술관 리움
도 31-2 〈山水對聯〉II,
〈夏景山水圖〉

맑고 쇄락한 분위기의 한국적인 화풍이 당시 화단에 직접 간접으로 영향을
미침으로써 당시의 시대양식 형성에 기여했다고 볼 수 있는 것이다.

〈춘경산수도〉

강세황은 〈사시팔경도〉나 〈산수대련〉 등 그의 중기 산수화의 대표적인 작품
에서 나타났듯이 40대에 맑고 문기 있는 독자적인 남종문인화풍을 이룩하였
다. 이들 작품과 기본적으로 같은 분위기를 가지면서 화면 형식이나 화풍상
으로 또 하나의 면모를 보여 주는 작품으로 〈춘경산수도(春景山水圖)〉가 있
다.도 32 이 그림은 중기의 마지막인 51세 때의 기년작으로서 주목되는데 그때
까지 남종문인화풍을 바탕으로 하여 개성적이고 다양한 변화를 시도했던 그
의 화풍의 경향을 이해하는 데 도움이 된다.

　이 〈춘경산수도〉는 문제의 절필을 결행했던 계미년(1763) 봄에 그린 그
림이다.[44] 이 절필의 결심은 강경하여 상당 기간 지속되었을 것이 틀림없는

데, 이는 화풍상으로 보면 필치가 완숙한 단계에 이르러 왕성한 작품 활동을 하던 중에 갑작스럽게 이루어진 중단 상태이며, 이로 인해 그 이후의 작품과 화풍 변화를 직접 연결 지어 파악할 수 없는 특수한 상황을 빚게 된 것이다. 그러니까 현재로서는 〈춘경산수〉가 절필하던 해의 유일한 기년작으로서 바로 그 경우에 해당된다.

이 〈춘경산수도〉도 32는 첩화(帖畵)로서 필선 위주의 담채화인데, 2년 전인 49세 때의 『표현연화첩』의 산수도 2폭, 특히 〈설경산수도(雪景山水圖)〉도 33-2와 구도나 필치 등에서 밀접한 관계가 있으며, 따라서 이 3폭에 나타나는 공통적인 특징은 중기의 맨 마지막 시기, 즉 〈사시팔경도〉 이후의 한 경향이라고 볼 수 있다.

이 계미년의 〈춘경산수도〉를 보면 화첩에서 분리된 것으로 가운데 접힌 선이 있는데, 이 중앙선을 중심으로 오른쪽에 근경의 나무와 집, 그리고 주산의 능선 등이 배치되어 그 비중이 치우쳐 있다. 이들 중심이 되는 경물의 표현은 비교적 상세하게 붓질이 많이 간 데 비하여 왼쪽으로 갈수록 윤곽선만의 산이 낮아지며 필치도 생략적이다. 수면의 배와 토파(土坡)가 평행으로 수평 구도의 전개를 보이지만 전체적으로는 왼쪽 하단의 배에서 오른쪽 경사진 능선으로 이어지는 대각선 구도에 기본을 두고 있다. 이는 그가 초기부터 가로로 긴 화면을 다룰 때 주로 사용한 수평과 사선에 의한 화면 구성과 같은 것인데, 여기에서 좀 더 수평의 느낌이 확대된 점이 변화라고 할 수 있다.

필선은 〈산수대련〉식의 중기적인 특징을 보이는데, 보다 굵기가 일정하고 길게 이어지는 선으로 산이나 토파의 윤곽을 명료하게 구분지어서 색다른

44 이 책의 제II장 주 46·47 참고.

맛을 준다. 근경의 앙상한 나무는 잔가지들의 곡선적인 표현으로 잎은 없어도 봄물이 오르는 듯 생기가 돌고 있으며 화면에 잔설이 덮인 이른 봄의 분위기가 간결하게 살아나 있다. 주산을 배경으로 한 이 근경의 나무 표현은 다음에 보게 될 『표현연화첩』의 〈설경산수도〉도 33-2의 그것과 유사하여 주목되는데, 2년 뒤의 이 그림에서는 나무의 주산 사이의 깊이감이나 밀도 있는 가지의 구성, 그리고 능선만의 주산 처리 등 좀 더 정리되고 발전된 화풍을 보인다.

그런데 이 작품은 모든 윤곽선과 나무 표현까지 붉은 갈색을 쓰고, 점이나 그림자 부분은 푸른색을 썼기 때문에 수묵(水墨)은 구태여 찾아야 극히 일부에서 보일 뿐으로 색채의 비중이 높은 이색적인 그림이다. 그러니까 이 경우는 필선에 의존하는 전통적인 그림이 분명하지만 이와 같은 색깔의 효과 때문에 새롭고 신선한 감각을 주는 것이 특색을 이룬다.

이 51세 때의 〈춘경산수도〉를 통해 알 수 있는 것은 그의 중기 산수화가 독자적인 남종문인화풍을 확립하고 이를 바탕으로 좀 더 자유롭고 다양하며 신선한 화풍을 구사했다는 점이다.

2) 심사정·허필 등과의 교유

강세황의 중기는 능숙한 단계의 화풍을 보이며 다양하고 왕성한 작품 활동을 한 시기이다.

그의 생애(제II장)에서 본 바와 같이 문인인 그는 40대 중·후반인 이 시기에 친구들 특히 허필과 어울려 좋은 경치를 구경하며 시도 짓고 그림도 그렸는데, 이러한 생활은 건강상의 이유로 여행을 다니지 못했던 초기에 비해 보다 적극적이었던 것으로 믿어진다. 이러한 변화는 곧 그가 작품 제작에 열중하는 동기를 제공했고 신선한 영향을 미쳤다.

그는 또한 사찰에 가서 지내기도 하였는데, 이 무렵 당시 화단에서 중요한 인물로 6년 선배인 심사정과 만났던 사실은 특기할 만하다. 두 사람이 직접적인 교유 관계를 통해 함께 고화(古畵) 감상도 하고 그림도 그린 사실에서 그들이 회화에 대한 공통적인 이해와 경험을 가졌던 것을 알 수 있으며,

당시의 남종문인화풍이 선두적인 역할을 한 이들에 의해 한국적인 화풍으로 정착되었던 것은 결코 우연한 일이 아님을 시사해 준다.

그의 중기의 작품들 가운데 교유 관계에 의하여 만들어진 것들이 상당수가 있고, 또 이들 작품이 그의 중기 회화의 다양한 성격을 반영해 주는 것이기도 하여 중요한 의미를 지닌다. 현재 조사된 작품들은 심사정 및 허필과의 관계에서 이루어진 것으로 집약된다. 그가 49세 때 심사정과 같이 만든 『표현연화첩』과 허필이 그의 그림에 화제(畫題)를 쓴 『제이표현첩(第二豹玄帖)』, 그리고 그의 작품에 허필이 일일이 평을 쓴 『연객평화첩(烟客評畫帖)』 등을 들 수 있는데, 그중에서 먼저 산수화를 중심으로 살펴보고 더 많은 비중을 차지하는 화훼·화조 부분은 뒤에서 별도로 다루겠다.

『표현연화첩』

강세황과 심사정의 직접적인 교유 관계를 보여 주면서 두 사람이 회화에 대한 공통적인 경험을 가졌던 사실을 말해 주는 가장 중요한 작품으로 『표현연화첩』이 있다.도 33

이 작품은 신사년(1761) 겨울, 즉 강세황 49세, 심사정 55세 때에 두 사람이 함께 그린 화첩인데, 당대의 화단에서 중요한 두 인물이 만나서 같이 화첩을 만들었다는 그 자체만으로도 주목할 만한 사실이다. 실제로 이 화첩을 통해 두 사람의 화풍이 비교되기도 하고, 또 강세황 자신의 화풍을 이해하는 데에 기준을 제공하기도 한다. 그리고 이 화첩에 실린 강세황의 난(蘭)·국(菊)·죽(竹)의 그림들은 그의 중기의 유일한 기년작으로 커다란 의의가 있다.

제II장에서 보았듯이 강세황은 선배 화가였던 심사정과 직접 대좌해서 그렸던 심사정의 그림에 후일 화제를 썼고, 그가 심사정의 그림을 수장하기도 하였다. 또 그가 심사정의 그림에 평(評)·발(跋)을 쓴 예도 있어서 그들이 상당히 밀접했던 것은 이미 명백한 사실이다.45 더구나 이 『표현연화첩』이나 『제이표현첩』도 34과 같이 함께 작품을 만들기까지 하여 더욱 중요한 관

45 이 책의 제II장 주 138·139 참고. 그 외 評·跋을 쓴 것은 제VI장에서 살펴보겠다.

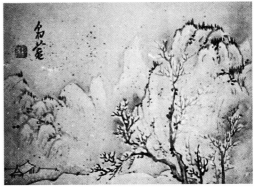

도 33-1 姜世晃,
『豹玄聯畫帖』,
〈米法山水圖〉,
1761, 紙本水墨,
27.3×38.3cm,
간송미술관
도 33-2
『豹玄聯畫帖』,
〈雪景山水圖〉

계임을 확실히 하였다. 이들 자료를 통하여 보면 두 사람의 교유는 주로 강세황 40대 중·후반에 해당하며, 그 후에도 그는 화평을 쓴다든지 그림에 대해 이야기할 때 심사정에 관하여 관심을 보이고 있다.

　그러니까 그들이 언제 어떻게 만났으며 얼마나 관계가 지속되었는지는 분명하지 않고, 다만 "교분이 과거에 세속 밖에서 놀았다." 하여 그들이 사찰에서 만났음을 알 수 있다.[46] 사실 강세황은 44세, 46세 때 사찰에 가 있었으며 50세 때에도 안산 원당사(元堂寺)에 가 있던 기사가 있다.[47] 이는 산발적인 기록에 의한 것이기 때문에 실제로는 그가 사찰에 보다 자주 가고 또 오래 머물렀을 가능성이 있다고 하겠다. 이미 『표현연화첩』이 만들어지기 전에 두 사람이 만난 것은 분명하니 그것은 이 화첩 중에 심사정 지두화(指頭畫)에 대해 적은 글에서 "내가 일찍이 현재(玄齋)와 같이 구경한 적이 있었는데 뜻밖에 다시 보게 되었다."라고 한 말을 통하여서도 알 수 있다.[48] 이러한 사실로 미루어 강세황이 49세 이전부터 심사정과 사찰에서 만났으며 함께 고화(古畫)도 보며 그림도 그렸던 사실만은 확실하다고 하겠다.

46　『豹菴遺稿』, p. 87. "交契曾從方外遊, 離隔何由數相見……."

47　44세 松林寺(〈浣花草堂圖〉跋), 46세 때 安院寺(『豹菴遺稿』, p. 225)에 있던 기록이 있고, 『海巖稿』卷 5에 "寄豹菴禪榻: 豹菴時住元堂寺"라는 그의 50세에 해당하는 기록이 있다.

48　『豹玄聯畫帖』 제12번째 장 全文: "康熙年間, 有高其佩者, 善作指頭畫, 余曾與玄齋共賞之, 不意復見."(이 책 제II장 주 141) 그리고 戊寅(1758)에 沈師正이 그린 花鳥畫에 강세황이 跋을 쓴 것이 있는데 필치나 서명 등으로 보아 그 후에 쓴 것일 가능성이 있으나 만일 그 당시의 작품이라면 강세황 46세 때의 일이 되는 것이다.

그런데 이 두 사람이 사찰에서 만나야 했던 특별한 연유가 있었던 것인지 그 이상 자세히 밝힐 수는 없으나 다만 강세황의 경우 사찰과 그의 생활, 특히 회화와의 관계가 중요한 의미를 가졌던 것은 사실이다. 그의 회화적인 면과 관련된 것만을 보면 먼저 위에서 본 44세 때 〈완화초당도〉도 27가 안산에 있던 송림사(松林寺)에서 그린 것이고, 그가 50세인 임오년(1762)에는 역시 안산에 있던 원당사에 머물렀는데 그때 어떤 사람 집에 있던 중국 화권(畫卷)이 "팔대산인(八大山人)의 그림이 들어 있고 볼 만하다." 하여 그 자신도 보았고 처남인 유경종도 빌려 보았던 기록이 있다. 그가 팔대산인의 그림을 보았다는 것은 그 사실 자체만으로도 주목할 만한 것이다. 또 그것은 그가 44세 때 〈완화초당도〉 발에서 별로 좋은 진적(眞蹟)을 보지 못하였다고 한 데 비해 그 후 몇 년 사이에 팔대산인의 그림이 들어 있는 중국 그림들을 볼 기회가 생겼고 그것이 사찰에 가 있을 때라는 점을 간과할 수 없다. 더구나 심사정 같은 인물과도 장소는 알 수 없으나, 어느 사찰에서 만났고 함께 고기패(高其佩)의 지두화도 감상하고 그림도 그리고 하였으니 강세황으로서는 40대 중후반에 사찰에 드나들면서 회화적인 경험의 기회가 많아졌던 것으로 생각할 수 있다. 그러니까 좋은 그림이 있을 때 서로 빌려 보거나 함께 감상하며 경험을 공유한 것과 사찰이 적어도 그 무대로서의 역할을 했다는 것은 강세황과 심사정 등 그들만의 특별한 경우일 수도 있으나 당대의 문인·화가들의 사이에도 있었던 일반적인 경향일 수도 있어서 주목된다.

　　그리고 강세황이 49세 때 심사정과 이 『표현연화첩』을 만들었던 장소도 사찰이었는지는 알 수 없으나 만일 그렇다면 『해암고』의 기록으로 보아 팔대산인의 그림을 보았던 원당사일 가능성이 가장 크다.[49] 그렇지 않다고 하더라도 주로 안산 근처의 사찰 이름이 등장하는 그의 기록들로 미루어 역시 안산 근처의 어느 사찰이라고 추측해 볼 수는 있다.

49　주 8의 『海巖稿』 卷 5 기록과 또 「(壬午) 臘冬旣望夜燈下紀懷二篇」(이 책의 제II장 주 123 참고), 『海巖稿』에 壬午年 이전의 기록 부분이 없어져서 그가 언제부터 元堂寺에 있었는지는 확인할 수 없으나 원당사에 상당기간 거주했던 것으로 미루어 볼 때 49세 때에도 이미 원당사에 있었을 가능성을 추측해 볼 수 있다.

이 화첩은 전체 26폭이다. 갈은(葛澐; 성명 미상)이라는 사람의 포도·죽각 1폭, 강세황의 글씨 3폭과 그림 5폭, 심사정의 그림 16폭으로 되어 있다. 현재로서는 갈은에 대해서는 그 이상 알 수 없는 형편이며 강세황과 심사정 두 사람의 경우는 이 화첩에 동시에 그렸기 때문에 각기 화풍의 개성이 쉽게 비교되는 이점이 있다. 실제로 두 사람이 대나무 한 폭씩을 그렸는데 그 구도나 바위를 쓴 소재가 흡사하여 오히려 서로 다른 필치가 두드러지며 또 같은 미법산수(米法山水)라도 둘이 전혀 다른 묵법(墨法)을 보이기 때문에 흥미롭다. 다만 여기에서는 강세황 그림 5폭 중 산수 2폭을 중심으로 하여 화풍상의 특징을 검토하고 그 전후 관계를 살펴보려고 한다. 이에 못지않게 중요한 난·국·죽 3폭과 심사정 그림에 쓴 발은 뒤에서 다루겠다.

그의 산수도 2폭은 〈미법산수도(米法山水圖)〉(夏景)와 〈설경산수도(雪景山水圖)〉(冬景)도 33-1·2이다. 이 두 폭은 모두 화첩의 모양대로 가로로 긴 화폭에 경물의 비중이 화면의 오른쪽에 치우치고 수평과 사선에 의한 구도를 보인다. 〈미법산수도〉의 경우 예각의 봉우리들이 근경, 토파들과 평행을 이루며 수평으로 늘어섰고, 근경의 숲과 주산 봉우리가 왼쪽으로 낮아지는 사선 감각을 나타낸다.도 33-1 〈설경산수도〉 역시 기본적으로 수평 전개를 하며, 오른쪽의 주산 봉우리와 나뭇가지가 왼쪽 아래 건물 쪽으로 이어지는 대각선에 바탕을 두었다.도 33-2 이 두 폭의 수평과 사선에 의한 구도는 이미 위에서 본 그림으로 이 『표현연화첩』보다 2년 뒤인 계미년(1763)의 〈춘경산수도〉도 32와 같은 특징을 보임으로써, 이것이 그의 중기의 마지막 시기에 두드러졌던 한 경향인 동시에 새로운 화면 감각을 만들어 내는 바탕이었음을 알 수 있다. 즉, 이 구도는 그가 초기부터 가로로 긴 화면을 다룰 때 기본적으로 채택한 것이었지만 중기에는 평행으로 길게 그어지는 토파에 의해 수평감이 보다 뚜렷해지도록 한 점에서 차이를 보인다.

그리고 두 폭에 사용된 필선은 초기보다는 길게 그어지며 꼬불거리는 느낌이 줄어들었다. 이러한 성질의 필선이 좀 더 명확한 필치가 되어 2년 뒤 계미년의 〈춘경산수도〉의 필선으로 연결된다. 한편 이 〈미법산수도〉는 위에서 본 바와 같이 〈산수대련〉 II의 〈미법산수도〉도 31-1와 예각의 산봉우리 형

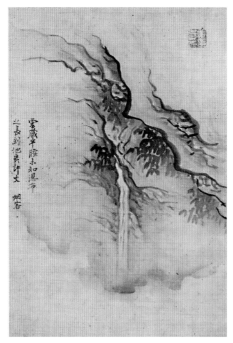

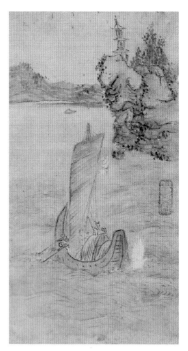

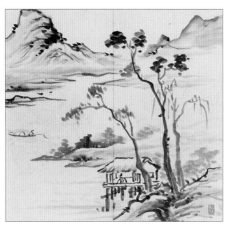

도 34-1 姜世晃, 『第二豹玄帖』, 〈瀑布圖〉,
絹本淡彩, 26.1×18.3cm, 국립중앙박물관
도 34-2 『第二豹玄帖』, 〈山水圖〉,
紙本淡彩, 21.2×11.4cm, 국립중앙박물관
도 34-3 姜世晃, 『第二豹玄帖』, 〈山水圖〉,
紙本水墨, 27.7×29.8cm, 국립중앙박물관

태, 한쪽으로 몰아 찍은 점과 붓자국이 구분되게 한 것, 안개의 표현이 리듬
감 있고 그 경계선이 구분되는 점, 토파의 표현이 엷은 먹으로 길게 그어지
는 점, 그리고 한쪽으로 치우친 구도에 의한 공간감 등이 공통으로 밀접한
관계를 보여서 기년이 없는 〈산수대련〉의 화풍상의 위치를 판단하는 하나의
기준이 된다. 예각의 봉우리는 그의 39세 때 〈도산도〉도 25 등에도 보이며 그
가 작은 바위를 표현할 때에도 갸름하게 하여 하나의 성향이라고 할 수 있

는데 이 두 〈미법산수도〉는 먼 그림자 산의 표현과 함께 서로 밀접하게 연결 되는 것을 알 수 있다.

한 가지 이 화첩의 〈설경산수도〉도 33-2에서 주목되는 것으로 먹물을 뿜 어서 내리는 눈을 나타낸 점이다. 이 뿜는 기법은 그와의 관계에서 담졸(澹 拙) 강희언(姜熙彦, 1710~1784)의 〈인왕산도(仁王山圖)〉도 113의 하늘에 푸른 색 물감이 뿌려져 있는 것과 그 연관성을 생각할 수 있다.[50]

이와 같이 이 『표현연화첩』 중 그의 산수도 2폭은 〈산수대련〉,도 31-1 그 리고 계미년 〈춘경산수도〉도 32와 연결되는 화풍을 보여 줌으로써 강세황 40 대 후반의 하나의 특징을 이룬다고 하겠다.

끝으로, 위에서 강세황과 심사정이 직접 교분을 갖고 회화적인 면에서 접촉을 한 것을 보았는데 특히 두 사람이 함께 그린 이 화첩의 존재가 그 중 요성을 확고히 해 주었다. 따라서 강세황이 심사정 그림에 평을 쓰거나, 우 리나라 그림을 언급할 때 심사정을 거론했던 것은 실제로 신빙성이 높은 것 으로서, 커다란 의미를 갖는다고 할 수 있다.

『제이표현첩』

강세황과 심사정 그리고 허필과의 관계에서 참작해 볼 수 있는 국립중앙박 물관 소장의 이 화첩(『第二豹玄帖』)은 위의 『표현연화첩』처럼 두 사람이 함께 만든 것이 분명한 근거를 갖고 있는 경우는 아니라도, 심사정의 그림 14폭 과 그의 그림이 함께 있고 또 석류, 여지, 괴석 등 서로 공통된 소재도 다루 었기 때문에 두 사람의 화풍을 서로 비교해 볼 수 있는 중요한 자료이다. 더 구나 7폭의 강세황 그림 중에 일관성 있는 5폭에는 친구 허필의 화제(畫題) 가 있어서 밀접했던 그들의 교유 관계를 나타내며, 한편 그와 심사정이 교분 이 있던 시기이므로 강세황과 허필의 절친한 관계로 미루어 허필 역시 심사 정과 아는 사이였을 가능성을 시사해 준다.

이 화첩에서도 강세황의 화훼 부분은 나중에 다루고 산수 2폭과 허필의

50 安輝濬(1982), 『山水畫』(下), p. 18, 姜熙彦 〈仁王山圖〉 도판.

글이 있는 5폭 중에서 소재상의 이유로 〈폭포도(瀑布圖)〉도 34-1만을 들어 살펴보겠다. 그런데 이 2폭의 산수에는 그가 남긴 도장이나 서명은 없고 다만 구도나 필법에서 그의 특징이 나타난다. 수묵으로 된 〈산수도〉는 젖은 먹으로 그린 나무나 산의 윤곽, 그리고 준법 등 중기 필선의 특징을 보이며, 근경의 정자와 인물, 토파의 윤곽이 진하게 그려진 점, 공간감 등에서도 그의 중기 요소가 발견된다.도 34-2 다른 한 폭의 〈산수도〉는 고불거리는 필선과 수묵의 특징 그리고 배에 탄 조그만 인물의 표현 등 그의 분위기를 느낄 수 있으나 돛대나 수파 등 필치가 곱고 가는 점, 그리고 특히 전체적으로 심사정의 영향이 강한 점 등에서 검토가 필요한 작품이다.도 34-3

이에 비해 〈폭포도〉는 구도나 필선 그리고 색채에서 대담한 처리를 하여 새롭고 개성적인 화풍이 주목된다.도 34-1 뿐만 아니라 다음에 볼 강세황의 진작(眞作)인 『표암첩』에 유사한 폭포 그림이 있어서 비교가 된다.도 45-1 이로 보아 이 〈폭포도〉도 34-1와 『표암첩』의 폭포 그림은 거의 같은 시기에 그려진 것으로 볼 수 있다.

이와 같은 폭포의 형태는 그가 『개자원화전』의 '현애괘천법(懸崖掛泉法)'을 본떠서 그린 것인데,도 35 문제는 그림을 구성할 때 경물의 일부가 되는 폭포만을 확대하여 화면 전체에 걸쳐 그렸기 때문에 폭포 부분 자체가 하나의 작품이 되도록 한 참신한 시도가 독특하다. 이처럼 부분만을 확대해서 그리는 것은 초기(『첨재화보』의 소나무 그림)부터 보이는 점으로서, 그가 주제를 부각시키거나 확대하는 데 대한 관심은 중기에 와서 산수 소재인 이 〈폭포도〉에서 극대화되었다고 볼 수 있다.도 34-1

이 그림의 구도는 기본적으로 바위가 이루는 각도를 평행 사선에 두고 물줄기는 수직으로 하여 변화를 주었다. 필선은 중기의 특징을 보이며, 특히 〈산수대련〉의 것과 같은 선을 더욱 율동감 있고 과장되게 표현하였다. 채색은 보다 대담하여 푸른색과 진한 노란색 계통이 강한 대비를 보인다. 이는 어둡고 밝은 곳의 깊이감 표현이 목적이었기 때문이라고 생각되지만 결과적으로 보다 감각적인 분위기를 내고 있다. 이와 같이 소재에 대해 파격적인 해석과 필법으로 독특한 개성을 나타냈는데, 이러한 경향이 뒤에 보게 될

『표암첩』 등에서 더욱 압축되고 세련되며 감각적인 면을 보이게 되었다.

이 그림에 쓴 허필의 글은 "구름이 중간 허리를 숨겨 놓았으니 폭포의 길이가 땅에까지 몇 길인지 알 수 없다(雲藏半腰, 未知瀑布之長, 到地幾許丈, 烟客)."라는 내용이다. 윗부분에 찍힌 도장은 백문(白文)의 '姜世晃印'으로 5폭이 공통이다.

도 35 『芥子園畫傳』, 懸崖掛泉法

『연객평화첩』

강세황과 연객 허필은 마음이 통하는 절친한 사이였는데, 함께 유명한 산수를 구경 다니며 시도 짓고 그림도 그렸던 관계에서 특히 그의 그림에 허필이 평을 쓴 것이 특색을 이룬다고 하겠다. 그것은 강세황이 다른 사람의 작품에 글을 써 준 예는 허다한 반면에 그의 작품에 있어서는 자신 스스로 화제를 쓰거나 발을 붙인 경우를 제외하고는 다른 사람이 그의 화폭에 붓을 댄 것이 현재로서는 허필 한 사람뿐이기 때문이다. 심지어 허필은 스스로 "豹菴의 (書)畫帖에 烟客의 평이 없으면 점잖은 사람이 갓을 쓰지 않는 것 같다."고 했을 정도여서 남달리 무관한 사이로 서로의 이해가 깊었던 것을 말해 준다.[51]

앞에서 본 『제이표현첩』도 34-1, 72-1~4의 5폭이 그 중요한 예이며 지금 다루려는 『연객평화첩(烟客評畫帖)』의 경우는 20여 폭에 일일이 평을 썼다.도 36 또 이 그림들이 단지 소박한 습작 같은 느낌을 주는 편인 만큼 '연객의 평'이 그 비중의 한 몫을 하고 있다. 이처럼 이 화첩의 모든 폭에는 공통으로 허필의 글이 있고 백문(白文)의 '姜光之'도장이 찍혀 있다. 이들 중에는 허필의 도장이 1~4개까지 찍힌 것도 있어서 주객이 바뀐 느낌마저 준다. 이것은 도장에 대한 두 사람 각각의 성향을 반영한 것이겠으나, 한편 이 화첩이 강세황의 그림과 허필의 화제를 곁들인 합작과 같은 성격을 띠고 있음을 의미한다고 생각되기도 한다. 앞서 본 『제이표현첩』에서 허필의 도장은 전

51 이 책의 제II장 주 133 참고.

혀 찍히지 않은 점과 비교되어 더욱 그러하다. 또 실제로 이 화첩에서 비중을 크게 차지하는 허필의 글은 화평이라기보다는 그림 내용에 맞추어 여러 생각들을 적은 것이기 때문이기도 하다.

이 『연객평화첩』은 현재 조사된 것이 낱폭으로 22폭이 된다. 그중 다음에 다루게 될 화조·화훼부분이 18폭으로 압도적이며 산수는 미법산수 1폭과 산수인물 3폭이 있다. 이 산수도 4폭 중 2폭은 후에 개칠이 가해졌고 그중의 한 폭은 더욱 심해서 인물의 원형을 알아볼 수 없으며 게다가 배경 처리가 소략하여 허필의 화제가 아니면 그의 작품이라고 할 수 없을 정도이다. 여기서는 〈미법산수도〉도 36-1와 〈산수인물도〉도 36-2 한 폭을 중심으로 살펴보겠다. 그런데 이 두 폭을 포함해서 이 화첩 그림의 대부분이 화면 한가운데가 연결되지 않고 비어 있는 것은 이미 꾸며진 화첩에 그림을 그렸고 후에 낱폭으로 분책할 때 묶였던 부분이 펼쳐져서 생긴 현상이다.

이 두 폭은 기본적으로 그의 중기 후반부의 특징인 수평과 사선에 의한 구도를 보인다. 언뜻 보면 그림이 십자(十字)로 나누어지는 것 같으나 위에서 말한 대로 화첩이 묶였던 가운데 부분이 펴지면서 생긴 것이며 토파가 만드는 수평감과 근경과 주산의 사선감이 바탕이 되었다.

이 두 폭의 필치 또한 중기적인 특징을 보이는 필선으로 지극히 압축되고 생략적인 처리를 하였다. 그럼에도 불구하고 〈산수인물도〉도 36-2에서 인물의 이목구비나 의습 등 생기 있는 인간미가 보이는 것이 의외일 정도이다. 그가 그림(인물)의 요체를 파악하고 자신감 있게 처리한 숙련된 단계에 이르렀음을 말해 주는 것이다. 인물 자체의 크기가 주산과 맞먹어서 인물이 곧 한 덩이의 경물을 이루고 있는 느낌이다. 이 점에 있어서 허필도 "사람은 가까이 있어 크고 산은 멀어서 작다(人近而大 山遠而小)."고 하여 원근법적인 언급을 한 것이 흥미롭다. 그러나 이 그림은 근경의 주제를 부각시킨 데서 나타난 자연발생적인 현상이라고 보여진다.

또한 이 인물은 다음에 볼 〈산수·죽·난 병풍〉,도 44 『표암첩』도 45의 같은 소재의 인물과 특히 의습과 자세에서 밀접한 관계가 있으며, 따라서 비슷한 시기에 제작된 것으로 믿어진다.

의 경우는 그 구도와 화면의 비중이 오른쪽에 치우친
점, 그리고 근경의 건물과 수지법 등이 49세 때의 『표현연화첩』도 33과 상통
하는데, 다만 이 화첩에서는 생략적인 필치로 압축되고 경물은 더욱 초점을
가까이 부각시키고 있다.

그런데 미점(米點) 처리가 붓자국이 드러나기는 하지만 묵법 자체는 일
본 오구라문화재단(小倉文化財團)에 있는 그의 미법(米法) 〈산수도〉도 37와 같
은 성질이다.[52] 안개의 표현도 〈산수대련〉도 31-1이나 『표현연화첩』도 33-1의 미
법산수와 이 오구라문화재단의 〈산수도〉 중간쯤의 양상을 보인다. 그리고
배와 다리의 표현은 일본의 〈산수도〉 편에 더 가깝다. 그런데 이 『연객평화
첩』의 〈미법산수도〉가 〈산수대련〉, 『표현연화첩』의 미법산수와 특히 주산의
봉우리 형태나 묵법에서 차이가 나고 오히려 오구라문화재단의 〈산수도〉와
가까운 것은 그 자신의 미법산수에 어느 정도 화풍상의 변화가 있었음을 의
미한다. 한 가지 흥미로운 점은 일본에 있는 그의 〈산수도〉도 37가 팔대산인
의 〈산수도〉도 38와 그 소재와 구도, 묵법에 이르기까지, 또 근경과 주산의 처
리, 안개의 표현 등에 있어서 유사한 필법을 보여 주목된다. 이 점은 그의
화풍을 파악하는 데 유의해서 검토할 문제이다. 현재로서는 그가 이미 50세

<div style="text-align: right">

도 36-1 姜世晃,
『烟客評畫帖』,
〈米法山水圖〉,
紙本水墨淡彩,
25.7×27.4cm,
개인 소장
도 36-2 姜世晃,
『烟客評畫帖』,
〈山水人物圖〉,
紙本水墨淡彩,
26.5×27.4cm,
개인 소장

</div>

52 松下隆章·崔淳雨(1977), 『朝鮮の水墨畫』, 水墨美術大系 別卷第二(日本 : 講談社), p. 79. 도판 107.

도 37 姜世晃,
〈山水圖〉, 紙本淡彩,
36×73.7cm, 日本
小倉文化財團

이전에 팔대산인의 그림을 보았다고 하는 것이 구체적으로 어떤 것이었는지 알 수 없으나, 혹 이런 식의 미법산수도 포함되었는지 그 가능성을 전혀 배제할 수는 없다고 생각한다.

이 화첩의 〈미법산수도〉도 36-1는 그의 미법산수 중에서 가장 사의적으로 압축되고 간략화되었으며 소박하면서도 어느 정도 형식화된 느낌마저 준다.

이 화첩의 화풍상의 특징을 통해 보면 대체로 그의 미법산수는 〈산수대련〉, 『표현연화첩』의 경향에서 보듯이 기본은 그대로 유지하면서도 일본의 〈산수도〉와 『연객평화첩』의 화풍으로 변화해 간 것을 알 수 있다.

합작 〈선면산수도〉

이상과 같이 강세황과 허필의 교유 관계에서 특색을 이루는 것으로 허필이 강세황 그림에 화제를 쓴 『연객평화첩』을 보았다. 그만큼 그들은 진실로 문인의 운취 있는 생활을 함께 가졌으니 그러한 우정의 산물로 합작(合作) 〈선면산수도(扇面山水圖)〉가 있어 주목된다.도 39 기록상으로는 두 사람이 경기도의 좋은 경치를 구경하며 시도 짓고 그림도 그려 『연표록(烟豹錄)』이라는 시화첩(詩畫帖)을 만들었다고 했는데,[53] 현재는 고려대학교박물관 소장의 〈선면산수도〉가 남아 있어서 그들이 적지 않은 합작을 했으리라고 믿어지며, 이

53 이 책의 제II장 주 130, 『豹菴遺稿』, p. 493.

176

〈선면산수도〉를 통하여 부분적으로나
마 그 면모를 이해할 수 있어서 다행
한 일이다.

이 작품은 선면(扇面)을 반으로
나누어서 왼쪽은 허필, 오른쪽은 강세
황이 그렸는데 가장 주목되는 것은 구
도, 필치, 채색 등 아주 유사한 화풍
을 구사하여 마치 한 사람이 그린 것
같은 분위기를 느끼게 하는 점이다.

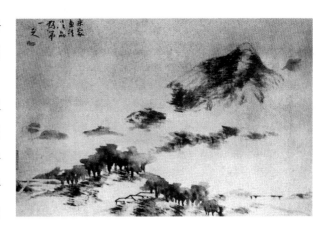

특히 주산 등에 사용된 필선이 피마준의 변형으로 똑똑 끊기는 점선과 같은
데, 바로 이 공통되는 준법의 특징에서 두 사람이 의도적으로 비슷하게 그리
려고 했던 것을 알 수 있다. 왼쪽에 허필이 그린 부분은 기본적으로 그의 대
표적인 작품인 〈두보시의도(杜甫詩意圖)〉[도 40]에서 보이는 준법의 경향이며 이
는 또 석유뢰(釋幽賴)의 〈임심옥누도(林深屋陋圖)〉[도 41]의 필치와도 무관하지
않다.[54] 오른쪽 강세황의 그림은 그의 전기 필치의 특징처럼 꼬불거리면서도
완연히 허필의 준법과 같은 것이어서 두 사람이 시도했던 합작의 의미가 통
일감 있는 분위기의 표현에 있었던 것으로 짐작된다.

이것은 문인화가들이 함께 작품을 할 때 경우에 따라서 닮게 그리고자
하는 하나의 경향이라고 볼 수 있다. 더구나 강세황의 경우 심사정과 『표현
연화첩』에서 같은 소재를 그렸는데 전혀 다른 개성으로 그린 것을 볼 때에,
오히려 그만큼 이 작품에서 서로 비슷한 화풍으로 그리려고 했던 그들의 의
도가 분명해지면서 특별히 친밀했던 그들의 관계를 보여 준다고 생각되기도
한다.

이미 제II장에서 언급한 바와 같이 강세황과 허필 두 사람은 밀접한 교
유 관계를 통해 문인으로서 회화적인 면에서의 '공통의 경험'을 가졌던 것이
다. 예를 들어 정선, 심사정의 화풍에 대한 이해가 그러하고 또 석유뢰와의

54 安輝濬(1982), 『山水畫』(下), p. 128. 도판.

도 39 姜世晃·許佖,
合作〈扇面山水圖〉,
紙本淡彩,
22.5×55.5cm,
고려대학교박물관

관계도 마찬가지로 생각된다. 즉, 허필의 〈두보시의도〉도 40와 석유뢰의 〈임심옥누도〉도 41가 화풍상으로 유사한데, 이는 허필과 석유뢰의 친분에 의해 비슷한 화풍을 구사하게 되었던 것으로 보인다. 그것은 석유뢰의 〈임심옥누도〉가 들어 있던 화첩의 발에서 알 수 있으니, 권국진(權國珍)이 쓴 부분을 보면 "……지난해 8월에 유뢰가 연성(蓮城)에서 올라와서, 나[權國珍]와 함께 초선(草禪; 許佖) 댁에 모여 촛불을 밝히고 휘쇄(揮灑)한 것인데……"[55]라고 하여 이 작품이 허필의 집에서 석유뢰, 권국진 등이 함께 모였을 때 그린 것임이 밝혀진다. 그러니까 결국 허필과 석유뢰의 화풍이 관계가 깊은 것도 교유 관계에 까닭이 있었던 것이라 하겠다. 그리고 발을 쓴 권국진은 강세황의 친구였던 듯하다. 즉 강세황이 33세 때인 을축년(1745)에 친구인 권국진이라는 사람의 부탁으로 그 집에 가전(家傳)되던 〈칠태부인경수연도(七太夫人慶壽宴圖)〉에 발문을 써 준 일이 있었다.도 42[56] 또 이 석유뢰의 화첩의 발은 무진년(1748)에 쓰여진 것이어서 강세황 36세에 해당한다. 따라서 시기적으로나 허필과의 관계로 보아 두 사실의 권국진이 동일인일 가능성이 충분하다. 더욱이 석유뢰가 연성에서 올라왔다고 하였는데, 연성이 곧 강세황이 살

55 劉復烈(1969), 『韓國繪畫大觀』(서울: 文敎院), pp. 476~7.

56 〈七太夫人慶壽宴圖〉(부산시립박물관 소장)에 乙丑年(1745) 가을에 跋文을 썼다. 최근 보물 1809호로 지정되었다.

도 40 許佖, 〈杜甫詩意圖〉, 紙本淡彩, 37.6×24.3cm, 이화여자대학교박물관
도 41 釋幽賴, 〈林深屋隔圖〉, 1747, 紙本淡彩, 29.1×37.5cm, 개인 소장

고 있던 안산의 별칭이며,[57] 나머지 두 사람은 강세황의 친구들이었으므로, 강세황과 석유뢰는 최소한 허필 등을 통하여 간접적으로라도 서로 관계가 있었을 것으로 믿어진다.

　이와 같이 강세황과 허필은 절친한 친구이자 문인, 그리고 문인화가로서 공통의 경험, 공통의 교유 관계를 가졌다. 따라서 강세황의 자료만으로써는 알 수 없던 교유 관계도 허필에 관한 검토를 통하여 밝혀지는 셈이다. 나아가서 기록에 전해지지 않는 그들의 교유 관계가 더 폭넓은 범위였을 가능성에 대해서도 시사해 준다.

　이 합작 〈선면산수도〉와 같은 선면으로 되어 있으며, 필치나 구도에서도 이와 유사하여 연관성을 보이는 작품으로 〈선면금니산수도(扇面金泥山水圖)〉가 있다.[도 43-1] 이 그림은 강세황의 작품 중에서 유일하게 금니(金泥)로 그린

57　『내 고장 傳統文化』(1985, 경기: 京畿道半月地區出張所), p. 25, 『安山郡邑誌』(헌종 7, 1841)에 "姜希孟奉使南京 取錢塘蓮子曰錢塘紅 種之本郡 其後蓮子廣布 邑號蓮城."이라 하여 안산의 別號를 蓮城이라 하였다(재인용).

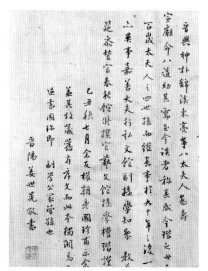

도 42 姜世晃 書,
〈七太夫人慶壽宴圖〉
跋, 1745,
54.3×572cm,
71×723cm
(그림 포함),
보물 제1809호,
부산시립박물관

것이어서 이채롭다. 화면 오른쪽 윗부분의 제시(題詩)[58]도 정성스럽게 쓰여져 있어서, 제작 시 그의 자세를 말해 주듯 격식이 있다. 이 작품은 그의 중기에 있어서 다양했던 회화 활동의 한 면을 보여 준다.

또 하나의 〈선면산수도〉 역시 선면에 대한 그의 관심과, 화풍상의 다채로운 측면을 나타내는 작품이다.도 43-2 가장 두드러진 특징은 바위의 표현에서 예찬식(倪瓚式) 절대준법(折帶皴法)을 기본으로 이색적인 구성을 구사한 점이다. 그런데 이 그림은 맑고 미묘한 선염의 채색 방법에서 그의 중기적인 특징을 보여서 이 시기의 작품으로 간주된다. 그러나 경물이 화면 가장자리를 가득 채운 점과 물결의 표현이나 수지법(樹枝法) 등이 그의 필치로서는 예외적인 것이다. 따라서 왼쪽에 쓴 그의 화제(畫題)가 만의 하나 다른 사람의 그림에 써 준 경우일 수도 있다.[59] 다만 이 작품이 강세황의 것이 아니고 화제만 쓴 경우라 해도 그의 화풍과 연관성이 있는 것은 분명하다. 특히 이 그림은 전체적으로 이인상(李麟祥, 1710~1760) 계열과 유사한 분위기를 보여서 주목된다. 이 작품은 국립중앙박물관 소장으로서 이인상, 이윤영(李胤永, 1714~1759)의 선면산수(扇面山水)들과 함께 일련번호로 수장되어 있어서 흥미롭다.

여기에서 당색이 다른 그들의 상호관계의 문제가 제기된다. 다만 현재로서는 이 〈선면산수도〉가 계기가 되어 다음과 같은 추측을 할 수는 있다. 즉, 그들이 서로 같은 세대인 점과 또한 가문의 당색이나 신분을 초월하여 회화적인 면에서 교유가 어느 정도 가능했던 조선 후기 사회의 경향 등을 생각할 때 직접이든 간접이든 그들의 관계가 이루어졌을 가능성을 배제할 수는 없다.

58 丹靑萬木秋風老 金翠千峰落照開 豹菴(울긋불긋한 모든 나무에 가을빛이 좋고, 금빛 푸른빛 모든 봉우리에 석양이 비쳐 있다).

59 湘潭雲盡暮山出 巴蜀雪消春水來 豹菴(소상강에 구름이 없어지니 저문 산이 나타나고, 파촉에 눈이 녹으니 봄물이 흘러내린다).

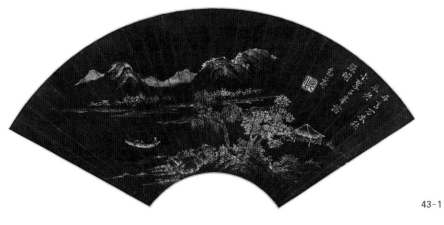

43-1

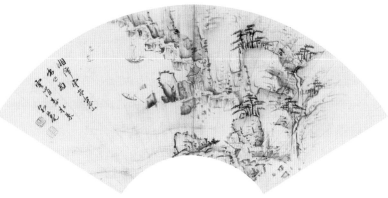

43-2

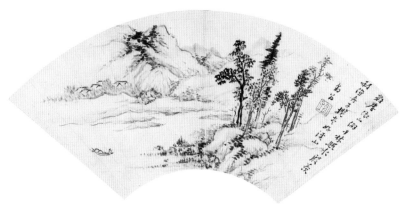

43-3

도 **43-1** 姜世晃, 〈扇面金泥山水圖〉, 紙本金泥, 22.6×56cm, 고려대학교박물관
도 **43-2** 姜世晃, 〈扇面山水圖〉, 紙本淡彩, 22.2×59.7cm, 국립중앙박물관
도 **43-3** 姜世晃, 〈扇面山水圖〉, 紙本淡彩, 15.8×40cm, 국립중앙박물관

그리고, 이색적인 이 〈선면산수도〉는 뒤에 보게 될 『표암첩』에 일종의
절대준(折帶皴)을 사용한 예가 한 폭 더 있어서 그것과도 비교가 된다.^{도 45-7}

위에서 본 강세황·허필의 합작 〈선면산수도〉나 〈선면금니산수도〉와
연관되는 필법이면서 한층 맑은 채색을 한 또 한 폭의 〈선면산수도〉가 있
다.^{도 43-3} 이 작품도 선면이라는 점과 비교적 가는 필선으로 자세하게 표현
된 점에서 위의 두 작품과 공통적인 특징을 갖는다.

3) 『표암첩』의 문제

강세황의 작품 중에서 중기적인 특징을 가지면서도 특히 참신하고 개성적인
감각을 보여 주목되는 것으로 『표암첩(豹菴帖)』이 있다.^{도 45, 66} 이 작품의 화
풍상 비중이 중요한 만큼 어느 정도 파격적이고 대담한 구성의 화풍에 대해
납득할 만한 검토가 필요하다. 그런데 2권 26폭이나 되며 원래의 상태를 유
지한 화첩이면서도 그의 작품으로서는 드물게 아무런 도장이나 서명, 그리
고 발(跋) 등이 없어서 이 작품을 다룰 때 일단 그의 진작(眞作) 여부의 문
제가 전제된다고 하겠다. 이미 이 『표암첩』은 위에서 본 〈산수대련〉, 『제이
표현첩』, 『연객평화첩』 등 화풍상의 기준을 제공하는 몇몇 작품과 무리 없이
비교되며 자연스러운 발전 단계를 보이는 것을 알 수 있다. 즉 정직한 화풍
상의 비교가 곧 그의 진작임을 판단하는 근거가 되는 것이다. 그런 의미에서
국립중앙박물관 소장(동원 기증) 〈산수·죽·난 병풍〉이 『표암첩』과 가장 밀
접한 관계가 있다.^{도 44, 66}

따라서 〈산수·죽·난 병풍〉을 중심으로 『표암첩』과 비교하여 『표암첩』의
진작 문제를 검토하고, 또 이 두 작품에서 공통으로 그가 중기에 참신하고
독특한 화풍을 이룩해 간 점을 파악하고 그 특징과 의의를 살펴보겠다.

〈산수·죽·난 병풍〉의 산수도

위에서 언급한 대로 이 〈산수(山水)·죽(竹)·난(蘭) 병풍〉은 그의 중기적인
특징을 기본으로 하여 한층 간략한 필치로 넓은 공간과 깔끔한 분위기를 보

여 준다.도 44 특히 이러한 특징이 곧『표암첩』과의 비교를 통해서 볼 때 생략적이고 압축되며, 또 주제가 부각되어 간 과정을 파악할 수 있는 기준으로서 의미를 갖는다.

이 작품은 산수도 6폭과 죽·난이 각 1폭인데 이 8폭에 사용된 필치가 모두 일관성이 있어서 동시에 제작된 일련의 작품임을 분명히 알 수 있다. 다만 이 〈산수도〉의 경우 편파적인 구도를 보임으로써 두 폭이 대칭되는 것이 무리가 없기 때문에 원래 사시팔경(四時八景)의 형식이었을 가능성이 있다.

이 6폭의 산수도의 전체적인 화풍을 보면 〈산수대련〉 등과 같이 세로로 긴 화면에 편파적인 구도를 기본으로 하면서 근경과 인물을 중심으로 한결 압축된 경향을 보인다. 그러나 근경과 주산 등 경물 간의 개념이 완전히 없어진 것은 아니고(제 4·5·6폭) 표현하고자 하는 주제의 비중이 크게 확대되었다는 점이 공통된 특징이다.도 44-3·4·5 그러니까 근경의 인물이 부각되는 만큼 근경 이외의 경물은 제6폭 〈설경산수인물도(雪景山水人物圖)〉도 44-6처럼 아예 생략되어 막막한 공간으로 표현되거나 〈기려인물도(騎驢人物圖)〉도 44-1 나 〈송하인물도(松下人物圖)〉도 44-2처럼 깊이감을 암시해 주는 정도의 소략한 배경으로 처리되어 어느 정도 소경산수인물식(小景山水人物式)의 경향을 보인다.

이 작품은 필치에 있어서도 유연하면서 전기보다는 길게 그어지는 특징을 보이면서 훨씬 간략화되고 사의적이면서 먹의 강약을 잘 구사하였다. 〈기려인물도〉도 44-1의 바위표현은 〈산수대련〉 I의 〈추경산수도〉도 30-1의 바위와 형태감이나 필선이 유사하여 그 생략된 정도를 잘 보여 준다. 또 3폭 〈산수인물도〉도 44-3는 근경과 주산에 미법식(米法式)의 똑같은 점을 찍어서 통일감은 있으나 동시에 형식적으로 처리한 감을 나타낸다.

특히 이들 작품은 전체적으로, 무엇보다도 맑고 깨끗한 분위기를 갖는 것이 가장 두드러진다. 그러한 만큼 깔끔한 먹의 효과와 함께 맑고 신선한 채색에 크게 의존하고 있다. 그러니까 색을 많이 진하게 쓰기보다는 오히려 아주 옅은 색을 조금 쓰고도 미묘한 효과를 거두는 장기를 발휘하였다. 이러한 채색의 성향이『표암첩』에서는 좀 더 적극적이고 세련되며, 감각적인 면

44-1

44-2

44-3

44-4

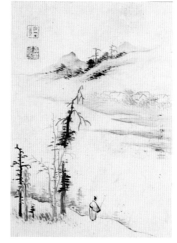

44-5

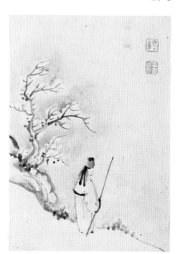

44-6

도 44-1 姜世晃, 〈山水·竹·蘭 병풍〉, 山水 제1폭 〈騎驢人物圖〉, 紙本淡彩, 34.2×24cm, 국립중앙박물관

도 44-2 〈山水·竹·蘭 병풍〉, 山水 제2폭 〈松下人物圖〉

도 44-3 〈山水·竹·蘭 병풍〉, 山水 제3폭

도 44-4 〈山水·竹·蘭 병풍〉, 山水 제4폭

도 44-5 〈山水·竹·蘭 병풍〉, 山水 제5폭

도 44-6 〈山水·竹·蘭 병풍〉, 山水 제6폭 〈雪景山水人物圖〉

으로까지 발전하였다.

이렇듯 〈산수·죽·난 병풍〉의 산수도에서 경물이 압축되고 필치가 생략적이며 채색에 의존하는 경향이 『표암첩』에서는 각기 극대화되고 변모되어 독특한 분위기를 이루었다.

뒤에서 다룰 이 작품의 죽·난의 경우도 『표암첩』의 그것과 밀접하며 이 산수 6폭 중에서는 특히 〈기려인물도〉,^{도 44-1} 〈송하인물도〉^{도 44-2} 등이 『표암첩』의 같은 소재를 다룬 것과 직접 비교되어, 그 구체적인 변화 과정과 차이를 나타내므로 주목된다.

더구나 〈기려인물도〉^{도 44-1}는 앞서 본 〈산수대련〉 I의 〈추경산수도〉^{도 30-1}와 다음에 볼 『표암첩』과의 관계에서 흥미로운 단계를 보여 주는 중요한 예이다. 먼저 〈산수대련〉 I의 〈추경산수도〉와의 비교에서 보면 이 〈기려인물도〉의 인물 비중이 커졌고 비례하여 경물들은 아직은 구색을 갖추는 경향을 보이지만 현격히 배경의 역할로 되어 있는 경과를 볼 수 있다. 이 두 작품은 똑같은 성질의 소재, 구도, 필치를 구사했기 때문에 보다 구체적으로 압축되고 간략화된 것을 역력히 알 수 있는 경우이다. 그리고 다음의 『표암첩』의 〈기려인물도〉^{도 45-2}에서는 이제 원경은 완전히 배제되고 화면 가장자리에 표현된 바위와 거기서 뻗어 나온 나뭇가지는 인물을 위한 공간을 마련하는 역할로서 이른바 소경산수인물식의 처리를 하여 전혀 새로워진 구도감각을 보이며 바위의 형태감이나 필치 또한 달라졌다. 그리고 〈산수대련〉의 동자(童子)가 여기에서도 다시 등장했다. 그러니까 〈산수대련〉 I의 〈추경산수도〉와 『표암첩』의 〈기려인물도〉의 공통점과 차이점을 생각할 때 결국 중간 단계의 〈산수·죽·난 병풍〉의 〈기려인물도〉^{도 44-1}를 통하여 그 경과를 파악할 수 있는 셈이다. 즉, 위의 세 작품은 한 작가의 화풍 변화에 흥미로운 추이를 발견해 낼 수 있는 대표적인 자료들이다.

다만, 〈산수·죽·난 병풍〉의 〈기려인물도〉는 〈산수대련〉 I보다 『표암첩』의 그것과 좀 더 시기적으로 가까운 작품으로 생각된다. 그것은 인물을 위한 공간 구성과 특히 인물 자체, 그리고 나귀의 형태감에서 흡사하기 때문이다. 또한 이 두 폭의 인물, 특히 머리 부분의 실루엣은 그의 특유한 것으로 그

절정을 이루었다고 할 만하다.

〈산수·죽·난 병풍〉의 〈송하인물도〉^{도 44-2} 역시 『표암첩』의 〈산수인물도〉^{도 45-3}와 밀접한 관계를 보인다. 구도 면에서 〈송하인물도〉^{도 44-2}가 배경이 소략하지만 멀리 깊이감이 나타나는 데 비해 『표암첩』의 〈산수인물도〉에서는 더욱 근경 중심으로 인물을 위한 공간을 만드는 무대장치 역할을 하고 있다. 그런데 무엇보다도 근경 언덕에 물을 보고 있는 인물의 표현이 주목된다. 앉은 자세가 같고 얼굴뿐만 아니라 의습에서 똑같은 양식을 보이는데, 이는 앞에서 본 『연객평화첩』의 〈산수인물도〉^{도 36-2}의 경우와도 비교가 되어 비슷한 시기의 작품끼리 어떠한 변화를 거쳤는가를 보여 주는 좋은 예가된다. 더욱이 이 세 작품을 볼 때 배경 처리가 바뀌었을 뿐 인물양식 자체는 필시 한 작가의 솜씨인 것이 분명히 드러난다. 그리고 두 폭의 〈기려인물도〉식의 인물과 이 〈송하인물도〉식의 이목구비가 표현된 형태의 인물은 그의 초기 〈지상편도〉(36세 작)^{도 14}부터 볼 수 있는 두 가지 유형인데, 이 〈산수·죽·난 병풍〉과 『표암첩』에서 각기 가장 완숙한 솜씨를 보인다고 하겠다.

그리고 이 〈산수·죽·난 병풍〉의 각 폭에 정연하게 찍힌 도장이 주목된다. 〈설경산수인물도〉^{도 44-6}를 예로 보면 인물이 서 있는 근경의 구획선과 한목(寒木)이 배경의 전부이고 나머지는 완전히 생략되어 마치 그의 난이나 죽과 같은 '사의(寫意)'의 구도처럼 되었는데, 이 근경에 대칭으로 주문(朱文)의 '無一點塵', 백문(白文)의 '姜世晃印' 도장을 찍어 그림의 일부로서 낙관(落款)의 효과를 살리고 있다. 그가 도장에 각별한 관심을 가졌던 것은 이미 앞(제II장)에서 본 바와 같이 그의 처남 유경종의 기록을 통해 알 수 있다.[60] 그러니까 그의 도장에 대한 성벽이 기록처럼 '꼭 붉은 색깔을 찍으려고 한' 것에 국한되지 않고 그 모양이나 위치에 관심을 보였으리라는 것 또한 짐작할 수 있다. 그가 도장에 대하여 남다른 관심을 가졌던 사실은 자신의 기록

60 이 책의 제II장 주 124. 『海巖稿』 卷 6, 癸未 8月 12日 "十二日晴 尗齋昨至夕還, 卽事戲題五古: 作畫數十幅, 可惜無佳紙, 揮毫欲草書, 又乏筆硯利, 印癖亦壩笑, 求榻朱紅貴, 爲他作嫁衣, 意味知也未."

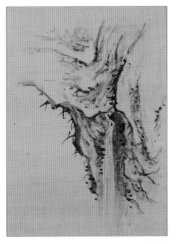

45-1

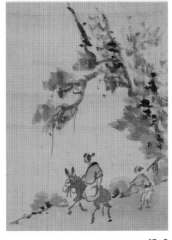

45-2

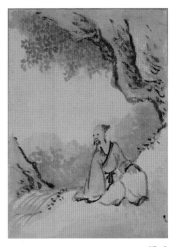

45-3

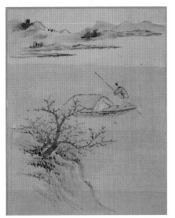

45-4

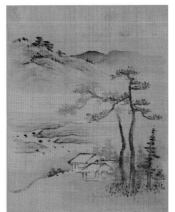

45-5

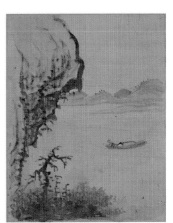

45-6

45-7

도 45-1 姜世晃, 『豹菴帖』, 〈瀑布圖〉, 絹本淡彩, 28.5×20.5cm, 국립중앙박물관
도 45-2 『豹菴帖』, 〈騎驢人物圖〉, 絹本淡彩, 28.7×22.7cm
도 45-3 『豹菴帖』, 〈山水人物圖〉
도 45-4 『豹菴帖』, 〈山水人物圖〉
도 45-5 『豹菴帖』, 〈山水圖〉
도 45-6 『豹菴帖』, 〈山水圖〉
도 45-7 『豹菴帖』, 〈山水圖〉

(『표암유고』)에서도 나타난다.[61] 도장에 대하여 역사적인 것, 용도, 제작법 등을 소상하게 밝히고 있으며 우리나라의 경우에 대해서 참고할 만한 내용을 언급하였다. 즉,

우리나라는 본시 도장 만드는 것을 몰랐다. 간혹 있을지라도 모두 저속해서 말할 거리가 못된다. 근래에 제법 중국 사람을 본받았으나 또한 잘 하지는 못한다. 이것이 작은 일이지만 여기에서도 우리나라 사람들이 거칠은 것을 볼 수 있다.[62]

하여 적어도 그때까지 도장이 크게 유행하거나 발달하지 못했던 상황인 것만은 알 수 있다. 또 중국 사람들의 도장 사치에 대하여 "다만 두세 개를 새겨서 고상하고 속되지 않으면 그것으로 족할 것이었다."[63]라고 하여 그의 도장에 대한 성향을 볼 수 있다.

그러니까 이 〈산수·죽·난 병풍〉에 찍힌 도장이 화면과의 조화에서 반드시 성공적인가 하는 문제는 차치하더라도 적어도 그가 도장을 그림의 일부로서 고려하고 도움이 되는 역할을 하도록 배려했다는 사실이 중요하다. 즉 도장의 색깔, 위치, 형태 등이 '고상하고 속되지 않도록' 관심을 가졌었다. 이 점은 그의 제자인 김홍도가 낙관(落款)·도서(圖書)를 "화면구성의 한 요인으로, 따라서 회화적 통일의 한 부분으로 취급"[64]한 사실과 무관하지 않다고 본다. 따라서 그가 가졌던 관서(款署)에 대한 참신하고 합당한 관점이 중요한 입장을 갖는다는 의미에서도 주목되는 것이다.

61 『豹菴遺稿』, pp. 492~3.

62 『豹菴遺稿』, p. 348. "我國素不解圖書之製, 間或有之, 皆俗惡無足言, 近頗倣效華人, 亦未臻妙, 此雖細事, 亦可見東人椎魯也."

63 『豹菴遺稿』, p. 349. "只得二三顆, 古雅不俗, 亦足矣."

64 李東洲(1975), 『우리나라의 옛 그림』(서울: 博英社), p. 100 참고.

『표암첩』의 산수도

이미 위에서 본 바와 같이 이『표암첩』도 45은 그의 중기에 해당하는 〈산수대련〉, 『제이표현첩』, 『연객평화첩』, 〈산수·죽·난 병풍〉 등의 작품들과의 비교에서 그의 진작(眞作)임이 분명하게 되었다고 하겠다. 그리고 또 그의 중기적인 화풍을 기본으로 하면서 새로운 화면 분위기를 만들어 냄으로써 한 작가의 화풍이 압축·생략·변화되어서 이 작품에까지 도달하는 것을 보여 주었다.

즉, 『표암첩』의 문제는 우선 이 작품이 강세황의 진작이라는 점과 동시에 중기 화풍으로서 참신하고 독특한 화풍을 이루었다는 두 가지 측면에서 의미를 갖는다.

이 화첩은 2권을 합하여 전체 26폭으로 이루어져 있다. 모두 이미 꾸며진 스케치북식의 화첩에 직접 그린 그림이며 현재 〈기려인물도〉도 45-2 1폭만 별도로 표구되어 있다. 그것은 거의 완벽하게 화폭 안에 그려졌지만 가끔 붓자국이 가장자리까지 나와서 걸쳐 있는 것을 볼 수 있다. 그러므로 기성(旣成)의 스케치북식의 화첩에 직접 대고 그렸다는 것이 분명한 것이다. 이 점은 그가 연습해 본다거나 실패하여도 찢어 버릴 수 있는 상황이 아니어서 그의 그림에 대한 숙련도나 자신감을 짐작케 해 준다. 또 기성품 화첩이어서 특색을 갖는 면이 있다. 산수를 주로 그린 폭의 명주 바탕을 제외하고 대부분은 고운 항라 바탕인데 항라를 바닥에 붙일 때 바른 접착풀이 항라의 올 사이를 메우고 있어서 윤기가 난다. 그 위에 그림을 그렸기 때문에 많은 부분의 먹과 채색이 의도대로 스며들지 않았다. 그런 까닭에 오히려 붓이 지난 자국을 볼 수 있어 재미있다. 현재 보존 상태가 아주 좋다. 이 화첩의 전체 26폭은 산수 7폭, 사군자 10폭, 화조·화훼 등이 9폭이며 수묵만으로 그린 것과 담채를 가한 것이 섞여 있다.

이 화첩이 그의 진작인지의 여부 문제를 다룰 때 우선 기준이 되는 작품들과 『표암첩』의 작품이 소재나 기본적인 구도, 그리고 핵심이 되는 주제가 같기 때문에 합리적인 비교가 가능하다. 동시에 그 변화된 차이점도 드러나게 되는 것이다. 그 예로서 위에서 본 바와 같이 〈폭포도〉,도 45-1 〈기려인물도〉,도 45-2 〈산수인물도〉도 45-3가 대표적이다. 그리고 다음에 보게 될 이『표

암첩』의 죽·난은 〈산수·죽·난 병풍〉^{도 65}과 또 매화는 『제이표현첩』^{도 72-1}과 같은 양식을 보여 역시 이 작품들 간의 밀접한 관계를 말해 준다.

〈폭포도〉^{도 45-1}는 이미 앞에서 보았듯이 강세황만의 독특한 착상으로서 『제이표현첩』의 폭포와 비교된다.^{도 34-1} 소재는 『개자원화전』^{도 35}에서 따온 것이지만 구성이나 필치 등 훌륭한 개성을 보임으로써 곧 창작이라 할 수 있다. 이 두 폭의 〈폭포〉는 경물의 일부를 확대하여 작품 자체로 다루는 착상과 짜임새, 필선의 굴곡과 필력 등에서 좋은 비교가 된다. 이는 곧 이들 두 작품이 동일작가의 것임을 말해 주는 것이라고 하겠다.

특히 〈기려인물도〉^{도 45-2}의 경우는 〈산수대련〉 I의 〈추경산수도〉^{도 30-1}와 〈산수·죽·난 병풍〉의 〈기려인물도〉^{도 44-1}를 통하여 이 작품에 이르는 동안 생략되고 압축되는 경과가 확연히 드러나며, 그것만으로도 이들 작품이 모두 강세황 한 사람의 것임을 충분히 알 수 있다. 뿐만 아니라 핵심이 되는 주제인 나귀와 인물 부분의 특색은 더욱 이를 확고히 해 준다. 그리고 이 그림의 절벽 바위와 그 중간에 한 그루 돋아난 나무의 표현 양식은 〈산수·죽·난 병풍〉의 그것과 직접 관계가 있지만 앞서 본 48세 때의 〈사시팔경도-초추(初秋)〉^{도 29-5}의 근경에서도 그 연원을 찾아볼 수 있다.

〈산수인물도〉^{도 45-3} 역시 근경에 부각된 인물을 중심으로 〈산수·죽·난 병풍〉의 〈송하인물도〉^{도 44-2}보다 크게 압축되었는데, 무엇보다도 물을 보며 앉은 인물의 자세, 이목구비, 의습의 표현에서 한 사람의 솜씨임이 분명하게 드러난다.

그리고 이들 3폭의 대표적인 예 이외에 4폭의 산수도들도 짜임새나 필치에서 모두 고르지는 않아도 숙련되고 몸에 밴 솜씨와 맑고 깨끗한 화면을 만들어 낸 그의 개성을 보여 준다.^{도 45-4·5·6·7}

따라서 이 『표암첩』이 강세황의 진적(眞蹟)이라고 판단하기에 충분하다고 하겠다. 이와 동시에 소재나 구도에서 같은 작품을 비교했기 때문에 이 『표암첩』 자체가 갖는 전체적인 화풍상의 특징들이 드러나는바 그것들은 다음 몇 가지로 집약된다.

먼저 이미 언급되었던 구도상의 문제에서 근경 위주의 대담한 압축과

생략을 들 수 있다. 화면에 나타내고자 하는 주제를 크게 부각시키고 나머지 경물은 공간을 마련하는 배경 역할을 맡게 하였다. 그런데 이 작품이 짜임새와 공간(여백)이 확실한 것에 비해, 그 깊이감이나 높은 정신성 문제에서 달라지고 있다. 즉『표암첩』에서는 보다 평면적이고 감각적인 경향을 보이는 점이 변화라고 할 수 있다. 이 작품에 사용된 필치도 준법이나 수지법 등에서 갈필의 굵고 무딘 붓의 터치에 의해 꾹꾹 찍힌 듯한 신선한 효과를 내고 있다. 이러한 요소들이 좀 더 적극적이고 선명한 채색 효과와 어울려 현실감 있고 새로운 느낌을 준다. 〈산수인물도〉,도 45-3 〈기려인물도〉,도 45-2 그리고 배가 그려진 두 폭의 〈산수도〉도 45-4·6 등에서 공통적으로 보이는 바와 같이, 채색에 있어서 연한 빛깔이지만 선명하고 맑은 설채를 하였다. 즉 분홍 저고리, 노랑 바지, 연두의 숲, 또는 분홍, 노랑, 파랑의 배와 인물 등에서 보이듯이 다양하고 어느 정도 파격적인 색깔들을 훌륭하게 잘 어울리도록 사용하였다. 이는 그의 채색 감각이 참신하고 뛰어났음을 말해 준다. 결과적으로 이 작품에서는 채색이 깊이감이나 시원함을 더해 주던 보조 역할에서 색채의 아름다운 효과를 자아내는 감각적인 비중이 커진 점을 들 수 있다.

이와 같이 맑고 신선하며 안정된 분위기를 갖는『표암첩』은 그의 독특한 개성과 작품 자체의 수준이 주목되며, 다양했던 그 자신 중기 회화세계의 한 경향을 보여 준다는 의미에서도 중요한 작품이라고 하겠다.

4)『송도기행첩』의 문제

『송도기행첩(松都紀行帖)』은 흔히 강세황의 대표작으로 소개되며 그 참신한 기법, 특히 서양화풍과의 관계에서 주목받아 온 작품도 46이다.[65]

65 이 화첩은 현재『豹菴先生遺蹟』이라는 제목으로 표구되어 있다. 언제부터 어떤 연유로『松都紀行帖』이라 불리게 되었는지 알 수 없으나 현재 이 제목으로 통용되고 있다. 그림의 내용이 開城 여행의 감흥을 그린 것이기 때문으로 보인다.
崔淳雨(1971),「姜豹菴」,『考古美術』, 第110卷, pp. 8~10. "『松都紀行帖』같은 새 資料의 그림에서 그는 매우 革命的인 表現法을 定立했음을 알 수 있고, 또 전통적인 皴法을 용하게도 無視했던 것이다. ……色彩의 濃淡을 가지고 立體感을 表現함으로써 말하자면 西洋畫의 手法을 連

따라서 이 화첩을 검토해서 화풍상의 특징과 의의를 조명해 보는 것은 그 자신의 회화세계에 대한 이해가 될 뿐만 아니라 동시에 당시 화단에 수용되고 있던 서양화법의 문제에 하나의 실마리를 찾아보는 일이 된다.

이 작품에 관계되는 자료로서 중요한 것은 이 화첩 자체의 발(跋)과 함께, 특별히 그의 친구 허필이 쓴 〈묘길상도(妙吉祥圖)〉 발을 들 수 있다.도 48 이 기록에서 강세황이 45세 되던 정축년(1757) 7월에 개성 여행을 했다는 사실이 분명히 밝혀짐으로써 이 화첩 자체의 화풍상의 특징과 아울러 제작 시기 문제를 추정하는 데 중요한 실마리를 제공한다.

그리고 그가 김덕성(金德成, 1729~1797)의 그림도 49에 평을 쓴 것이 있어서 당시 그 자신이 이해했던 이른바 태서법(泰西法), 즉 서양화법의 실제적인 면모를 확인하는 데 결정적인 역할을 한다.

그러니까 이 『송도기행첩』은 그가 여행한 개성 명승의 실경 등을 그린 것으로서, 그가 그곳 명승지들에서 받았던 감동을 가장 현실감 있게 표현한 점에서 주목된다. 따라서 이 화첩의 그림들은 진경산수(眞景山水)인 동시에 새로운 서양화법을 수용하여 독특한 화풍을 이룩한 작품들이라고 볼 수 있다. 이러한 관점에서 이 화첩의 작품들은 좀 더 구체적인 검토를 필요로 한다고 하겠다.

진경의 추구

『송도기행첩』은 그가 직접 개성(開城)을 여행하고 그린 화첩이다.도 46 그러므로 가 보지 못한 곳을 상상만으로 그릴 때와는 달리 독특하고 현실감 나는 화면을 만들어 낼 수 있었던 것인데, 이 점은 이 그림에 쓴 자신의 화제(畫題)를 통해서도 확인된다.[66]

想케 해 주었다. 그러나 과연 豹菴이 어느 길을 통해서 영향을 받았느냐 하는 것은 한마디로 速斷할 수는 없다. 뿐만 아니라 일종의 큐비즘적인 立體感이나 面을 表現한 것이 『松都紀行帖』이었으며 이것은 매우 신선한 近代感覺을 느낄 수 있는 것이었다."

66 그가 직접 여행했던 것은 〈花潭〉, 〈百花潭〉, 〈靈通洞口〉 등의 畫題를 통하여 알 수 있으며, 대표적인 것으로 〈白石潭圖〉의 "……余時微雨乍晴, 景尤絶勝, 每能忘也."에서 확인된다.

도 46-1 姜世晃, 『松都紀行帖』,〈開城市街〉, 紙本淡彩, 33×53.3cm, 국립중앙박물관

도 46-2 『松都紀行帖』,〈花潭〉

도 46-3 『松都紀行帖』,〈白石潭〉

도 46-4 『松都紀行帖』,〈百花潭〉

도 46-5 『松都紀行帖』,〈大興寺〉

도 46-6 『松都紀行帖』,〈淸心潭〉

도 46-7 『松都紀行帖』,〈靈通洞口〉

도 46-7'〈靈通洞口〉세부

46-8

46-9

46-10

46-11

46-12

46-11′

도 46-8 『松都紀行帖』,〈山城南譙〉
도 46-9 『松都紀行帖』,〈大乘堂〉
도 46-10 『松都紀行帖』,〈馬潭〉
도 46-11 『松都紀行帖』,〈太宗臺〉
도 46-11′〈太宗臺〉세부
도 46-12 『松都紀行帖』,〈朴淵〉

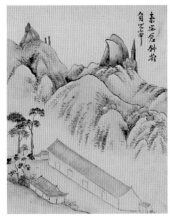

46-13

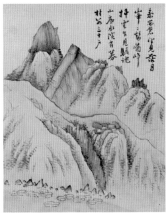

46-14

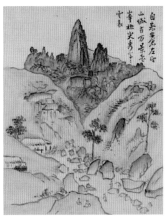

46-15

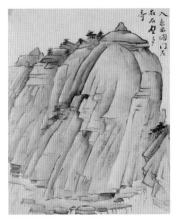

46-16

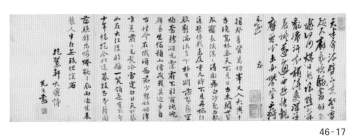

46-17

46-18

도 46-13 『松都紀行帖』,〈泰安倉〉
도 46-14 『松都紀行帖』,〈落月峯〉
도 46-15 『松都紀行帖』,〈萬景臺〉
도 46-16 『松都紀行帖』,〈泰安石壁〉
도 46-17 『松都紀行帖』詩
도 46-18 『松都紀行帖』跋

먼저, 그가 개성의 명승지에서 받은 감동적인 인상을 어떻게 현실감 있게 표현했는가 하는 점, 즉 그가 진경(眞景)을 그리기 위해 채택한 화풍상의 특징을 살펴보고, 이 화첩의 제작 시기 문제를 검토해 보려고 한다.

이 화첩의 순서를 보면 화첩 양면에 걸쳐 한 가지씩 그린 12폭의 그림이 있고 사수(士受: 성명 미상)라는 사람과 강세황이 쓴 글씨가 2폭이 있다. 그 뒤를 계속하여 화첩의 한 면씩에 그린 4폭의 그림이 더 있으며 맨 뒤에는 남촌인(南村人)이라는 사람이 쓴 발(跋)이 붙어 있다. 그러니까 그림이 대소(大小) 16폭인데, 그 내용을 보면 ① 개성시가(開城市街) ② 화담(花潭) ③ 백석담(白石潭) ④ 백화담(百花潭) ⑤ 대흥사(大興寺) ⑥ 청심담(淸心潭) ⑦ 영통동구(靈通洞口) ⑧ 산성남초(山城南譙) ⑨ 대승당(大乘堂) ⑩ 마담(馬潭) ⑪ 태종대(太宗臺) ⑫ 박연(朴淵) ⑬ 태안창(泰安倉) ⑭ 낙월봉(落月峯) ⑮ 만경대(萬景臺) ⑯ 태안석벽(泰安石壁)이다.도46 위에 보이는 지명은 현재 고지도(古地圖)에서 모두 찾을 수 있는 것은 아니지만 제1폭은 그림 내용으로 보아 개성시가인 것이 분명하며 그밖에 백석담, 대흥사, 박연, 태안창, 만경대 등 중요 지점이 지도에 나타나 있다.도 4767 즉, 모두가 개성 북쪽 장단계(長湍界)의 천마산(天磨山)과 대흥산성(大興山城) 부근에 모여 있는 경승지임이 틀림없으며, 또 지도상의 위치로 보아 이 화첩은 그가 구경한 순서대로 그려진 것으로 생각된다.[68]

이 화첩의 화풍상의 특징을 보면, 전체적으로 대개 화면의 2/3 정도까지를 가득 채운 점이 공통된다. 대체로 주산으로 막아진 아랫부분 화면의 중심에 표현하고자 하는 핵심적인 주제―수면, 바위, 폭포, 건물 등을 그려 넣었다. 그러나 일률적으로 말하기 힘들 정도로 변화 있고 다양한 구성의 묘를

67　〈開城市街〉는 開城 南大門에서 멀리 松岳山을 바라보며 그 사이에 전개되는 市街를 그린 것으로 생각된다. 근경 門樓의 鐘閣에 그려진 종이 演福寺鐘으로 믿어지기 때문에 더욱 그러하다(秦弘燮·崔淳雨〔1981〕, 『韓國美術史年表』, 〔서울: 一志社〕, p. 291, 1346년 項目 참고), 〈大興寺〉, 〈泰安倉〉 등의 지명은 『新增東國輿地勝覽』, 卷 4, 「開城府上」에 나와 있으며 泰安은 高麗 太祖의 胎室이라고 한다.

68　이 화첩의 跋에 士受라는 사람이 쓴 詩의 내용을 보면 "……西遊快覩應無比"라고 하여, 이 화첩의 지명들이 지도상에서 서쪽으로 이어지는 방향과 일치한다.

보여 준다. 이것은 그가 이 작품을 어떤
법칙을 따라 이상적으로 그리는 것이 목
적이 아니고 눈에 보이는 실제의 산수를
인상받은 그대로 조형화하는 방편으로서
만들어 낸 양식이라고 할 수 있다. 물론
그의 저력인 구도와 배치 등 그림에 대한
견해가 밑받침되었고, 특히 〈도산도〉 발
에 보이듯이 "진경(眞景)은 닮아야 한다."
는 그 자신의 산수에 대한 생각이 바탕을

이룬 것이라 하겠다.[69] 그러니까 어디까지나 현실감의 실현이 목적이므로 근
경의 수목이나 원경의 그림자 산 같은 형식은 배제되고 있는 것이다. 즉, 근
경·중경 등 경물 간의 관계나 멀리 멀어져 가는 공간감 등의 표현에 대한
관심이라기보다는 현장 중심의 현실적인 공간을 갖는 사진과도 같은 입장의
구도라고 이해할 수 있다. 따라서 자연히 각각의 장면에 따라 그 장면만큼이
나 다양한 화면 구성을 갖는 것이며, 또한 여기에 공통적으로 보이는 반조감
도적인 시각은 사실적 표현을 위해 적절하다 하겠다. 그는 실경을 가장 진
실되게 표현하려는 독자적인 노력으로 격식에 얽매이지 않고 참신한 시각과
그에 따른 구성을 통하여 파격적인 돌파구를 찾았다고 생각된다. 그리고 화
면에 포착된 주제를 중심으로 경물의 가장자리는 〈대흥사〉[도 46-5]처럼 생략하
거나, 〈개성시가〉[도 46-1] 〈영통동구〉[도 46-7] 〈마담〉[도 46-10]처럼 간략하게 처리
한 점이나, 또는 〈태안석벽〉[도 46-16]의 경우처럼 바위를 한 덩이의 원형 구도
로 재구성한 점 등을 보면, 현장을 그리되 의도적인 포치법을 구사했음을 알
수 있다.

69 이 책 제III장 주 34 참고. 이러한 생각은 바로 그 〈陶山圖〉를 부탁한 星湖 李瀷의 形似를 중시하
　　는 寫實的인 造形觀과 같아서 주목되는데 이익과의 관계에서 영향받은 것으로 생각해 볼 수도
　　있다. 그러나 당시 강세황이 39세로서 이미 조형관이 확립된 시기라고 볼 때 그 연원 문제는 간
　　단하지 않다. 韓㳓劤(1980), 『星湖 李瀷硏究』(서울: 서울大學校出版部), p. 63과 洪善杓, 「朝鮮後
　　期의 繪畫觀」; 安輝濬(1982), 『山水畫』(下) pp. 223~4 참고.

이에 걸맞도록 남종문인화법에 기본을 두고 철저히 필선 위주의 윤곽선을 가하고 각 화폭마다 고불거리거나 밋밋한 성질의 필선을 적절하게 구사하였다. 같은 점을 찍더라도 〈화담〉·〈백화담〉,[도 46-2·4] 〈산성남초〉·〈영통동구〉·〈백석담〉[도 46-8·7·3] 등에서 보이듯이 점의 형태와 찍는 방법, 밀도 등으로 각기 전혀 다른 변화를 나타낸다.

그런데 이 화첩 중의 〈개성시가〉부터 〈박연〉까지 12장면과 맨 뒤의 〈태안창〉에서 〈태안석벽〉까지의 4폭은 필치의 차이와 화면 모양이 세로로 긴 데서 오는 공간 구성상의 차이에서 서로 구분되는 느낌이 든다. 그러나 실제로 〈태안창〉, 〈낙월봉〉 등에 가해진 섬약하고 고불거리는 필선과 점들은 〈개성시가〉, 〈산성남초〉의 그것들과 같은 성질이며, 더구나 〈태안석벽〉 등 각 폭의 바위 표현은 〈백석담〉, 〈백화담〉 등의 바위와 같은 기법이어서 이들 모두가 계속되는 여행 일정에서 그려진 것으로 믿어진다.

이 화첩에 다양하게 구사된 필치를 통하여, 그에게 있어서 실제의 경치를 그린다는 것은 결국 그가 받은 감흥과 인상에 의하여 강하고 약한, 각이 지고 둥근, 부드럽고 날카로운 선으로 장면에 따라 재구성하여 표현한다는 것을 의미하며, 곧 남종문인화풍의 사의적인 필치를 사용하여 '닮으면서 문기(文氣) 있는 진경'을 그리려고 한 것으로 이해할 수 있다.

이때 무엇보다도 관심을 둔 것은 현실감 있는 분위기에 도달하는 것이며, 그러기 위해서 그가 채택한 선염(渲染) 방식에 의한 채색 기법, 즉 입체감을 내는 양식이 결정적인 역할을 하였고, 이는 곧 구도나 필선 못지않게 중요한 요소로서 파격적이고 독특한 효과를 나타낸 것이다.

이러한 기법은 『송도기행첩』 전체에서 고르게 보이며, 특히 주산(主山)이나 바위 표현에서 특색이 두드러진다.

주산의 경우 〈개성시가〉,[도 46-1] 〈화담〉,[도 46-2] 〈청심담〉,[도 46-6] 〈산성남초〉,[도 46-8] 〈대승당〉[도 46-9]에서처럼 산의 굴곡을 가는 선으로 그리고, 그 윤곽선에 잇대어 짙은 색을 칠하고 차츰 옅어지는 식의 음영 효과를 냄으로써 입체감을 나타냈다. 혹은 〈백화담〉[도 46-4]의 경우처럼 산의 밑부분까지도 자연스러운 음영 처리를 가하기도 하였다. 이때 약간의 준(皴)이나 특히 점을

찍어서 산 전체의 입체 효과를 높이기도 했다. 이와 같은 선염 방식과 함께 또 〈백석담〉^도 ⁴⁶⁻³의 주산처럼 전면에 대혼점(大混點)을 찍어 산 전체에 미묘한 음영을 나타내거나 〈영통동구〉^도 ⁴⁶⁻⁷와 같이 몇 줄기의 가는 선으로 산의 주름을 표시하고 그 선을 따라 짙고 옅은 점을 찍어서 독특한 입체감을 내기도 했다. 이는 〈산성남초〉^도 ⁴⁶⁻⁸나 〈대승당〉^도 ⁴⁶⁻⁹의 산이 채색과 점에 의존하며 산의 능선을 따라 음영을 나타낸 점과도 상통하는 양식이다.

그러니까 각 폭마다 양상의 차이를 보이지만, 그가 모든 산의 표현에서 "음영 효과에 의한 입체감"을 내려고 의도하였음이 분명히 나타난다.

다음, 바위의 처리는 일반적으로 이 화첩에서 가장 주목받는 부분이며 그 채색 기법이 실로 독특하여 가히 독보적이라 할 만한 개성과 창의력을 보여 준다. 이 작품의 크고 작은 바위에 소극적이든 적극적이든 전반적으로 채색이 되었으며 주조를 이루는 것은 회색조로서 우선 먹의 훌륭한 색채 효과를 보여 준다. 그리고 이 점은 그가 모든 바위에 현실감과 입체감이 나도록 배려했다는 것을 의미하기도 한다.

이와 같은 바위 표현에서 가장 특징적이며 특히 입체감 표현을 위해 적극적인 시도를 한 대표적인 예를 보면 〈백석담〉, 〈태종대〉, 〈영통동구〉, 〈태안석벽〉을 들 수 있다.^도 ^{46-3·11·7·16} 이들은 나머지 비슷한 장면들과 비교되어서 더욱 두드러진다.

먼저, 〈백석담〉은 그가 가랑비가 잠깐 갠 백석담에서 받은 강한 인상을 그린 것이다.^도 ⁴⁶⁻³ 이 점은 이 화폭에 그 자신이 쓴 다음의 글에서도 분명해진다.

白石潭도 靈通길 옆에 있다. 돌이 눈처럼 희고 바둑판처럼 네모났다. 맑은 물이 그 위로 흐르고 사방 산에는 푸른빛이 듣는 듯하였다. 이때에 가랑비가 잠깐 개이고 경치가 더욱 절승하여 나는 언제나 잊을 수가 없다.⁷⁰

70 "白石潭亦在靈通路傍, 石白如雪, 方如棊局, 清流布其上, 四山蒼翠欲滴, 余時微雨乍晴, 景尤絶勝, 每不能忘也."

하였다.

맑은 수면과 눈처럼 희고 바둑판처럼 네모난 돌이 중심이며, 그 주변을 에워싼 산과 바위들이 차츰 짙은 색으로 처리되어 화면 전체에 작용하는 통일감 있는 음영 효과를 보인다. 투명한 회색조의 무게 있고 신선한 분위기의 이 작품은 그의 참신한 조형 감각이 발휘된 득의작이라고 하겠다. 이는 결국 그 자신이 받은 강한 감흥을 통하여 그 인상을 훌륭하게 재현한 것이다. 그러니까 그가 실경을 현실감 나도록 그리려 한 것이, 궁극적으로는 그 자신이 받은 인상을 닮게 묘사했다는 점에서, 진경이 "닮아야 한다."는 의미가 결과적으로 어느 정도 주관적인 범위임을 말해 준다고 하겠다. 이 〈백석담〉은 음영 표현의 시도가 두드러진 예인데, 이밖에 〈청심담〉, 〈마담〉 등에서도 서로 비슷한 양식이 보인다.도 46-6·10 또 〈백석담〉의 연회색 바위와 연결 지을 수 있는 것은 〈백화담〉, 〈화담〉이다.도 46-4·2[71]

다음, 〈태종대〉도 46-11는 위의 〈백석담〉류와 유사하면서도 좀 더 선염 효과가 자연스럽고 진한 윤곽선이 선염의 일부로서 묻혀 따로 드러나지 않은 편이다. 또 종(鐘) 모양의 바위에 흘러내리는 먹물 효과가 이색적이다. 특히 이 장면은 여행하는 일행이 핵심을 이루고 있는데, 근경의 널찍한 바위에 갓을 쓰고 앉아 그림을 그리는 인물은 강세황 자신으로 여겨진다. 좋은 경치를 감상하며 땀을 씻는 일행의 운치 있는 여름 여행 장면이 실감나게 느껴진다. 이 화폭에서도 주된 특징을 보이는 부분은 기묘한 바위의 표현인데, 상기(上記)의 선염 처리가 적극적인 점 외에도 물 건너편의 각이 진 바위가 〈마담〉, 〈박연〉의 절벽에 보이는 진한 윤곽선과 유사하다. 또한 이 두 폭에 있는 작은 바위들은 〈대승당〉의 바위와 같은 양식을 나타낸다.

그의 작품 중에서 가장 유명하며 특히 서양화풍과의 관계에서 주목받아 온 〈영통동구〉는 이 화첩의 바위 표현 중에서도 실로 독특한 양상을 보여 준다.도 46-7

71 〈花潭〉의 畫題는 "潭以花名, 或者潭傍舊有山花之勝耶, 此爲徐先生遺址, 地以人傳, 非但境奇而已, 有釣臺, 爲先生之釣游處, 後人建逝斯亭."이며, 〈百花潭〉은 "百花潭石上, 有寨曰, 俗傳仙人所游, 石白泉駛, 爲長湍地云, 今屬大興山城."으로 강세황 자신이 쓴 것이다.

이 화폭 역시 그가 그리고자 한 구경거리, 즉 자신이 다음의 화제(畫題)에서 밝혔듯이 푸른 이끼가 덮이고 집채처럼 큰 바위의 웅장함을 나타내고 있다.

靈通洞口에 놓여 있는 돌이 웅장하여 집채처럼 크다. 푸른 이끼가 덮여 있어서 얼핏 보면 눈을 놀라게 한다. 속설에 전하기를 못 밑에서 용이 나왔다고 하는데 꼭 믿을 만한 것은 못 된다. 그러나 웅장한 구경거리는 또한 보기 드문 것이다.[72]

신선하고 부드러운 입체감을 내는 토산(土山) 사이의 공간에 비교적 일정한 굵기의 윤곽선으로 그린 다양한 크기의 바위들이 배치되었다. 모서리가 깎인 형태의 바위가 긴장감을 주면서도 여유 있는 변화를 보인다. 바위의 준(皴)은 일체 생략하고 윤곽선에 잇대어 선염 채색을 하여 음영을 나타내었다. 그러나 검은색 부분을 제외하고는 윤곽선이 선명하게 드러나서 평면적인 경향을 갖는다. 여기에서는 특히 색감의 변화가 주목되는데, 대부분 바위의 밑부분의 먹색의 번짐 효과와 윗부분의 이끼를 나타내기 위한 녹색 계통의 미묘한 색채 변화는 참신한 감각으로 가히 혁신적이라 할 만하다. 즉, 집채만 한 바위도 무게감보다는 평면적인 형태나 색채감에 끌리게 되며 심지어 윗부분의 작은 바위 두세 개는 가뿐하게 떠 있는 느낌마저 받게 된다. 이미 '품위 있는 수채화'라 불러도 좋을 만큼 신선하며 감각적인 느낌을 풍기는 것은, 현실감 있게 그리기 위하여 그 나름대로의 파격적인 수단을 동원하였기 때문이라고 생각된다. 그가 꾸준히 관심을 갖던 공간감의 표현도 이 작품에서는 이상적으로 멀고 깊은 공간이 아니라 화면 중간 부분에서 핵심으로서의 현실적인 공간으로 나타냈다.

이 그림에서 또 하나 주목되는 것은 바위와 토산 사이로 하얗게 난 길을

72 "靈通洞口, 亂石壯偉, 大如屋子, 蒼蘇覆之, 乍見駭眼, 俗傳龍起於湫底, 未必信然, 然瓌偉之觀, 亦所稀有."

따라가고 있는 인물의 표현이다. 가늘고 날카로운 선과 진한 먹을 써서 나귀 탄 인물을 확실하게 표현함으로써 작지만 초점이 되도록 하였다. 그리고 바위와 산에 사용한 녹색, 황색 계통과 먹색이 참신한 조화를 이루었다. 또 일관성 있는 선과 점들, 전체적인 짜임새, 바위 채색의 탁월한 감각 등 신선하고 독창적인 조형성이 돋보인다.

맨 마지막 폭인 〈태안석벽〉은 기묘한 석벽만을 화면 가득히 그리고, 다른 경치는 완전히 배제하였다.^{도 46·16}

"태안동문(泰安洞門)에 들어가면 왼쪽으로 석벽이 있는데 기절한 것이 많다."[73]라고 그가 적었듯이 볼 만한 여러 석벽 중의 한 장면을 포착한 것이다. 이 작품은 주제만을 확대하여 현실감이 나도록 표현한 것이 특징인데, 석벽의 장관으로부터 받은 강한 인상을 그려 내기 위한 직접적이고 구체적인 방법으로 이해할 수 있다. 사물의 부분을 잡아서 화면 가득히 표현하는 착상은 그의 특기로서 앞에서 본 〈폭포도〉^{도 34·1, 45·1}와 다음에 다룰 화훼(花卉)에서도 나타난다.

이렇게 화면 가득히 한 덩이의 석벽으로 그려진 바위는 치마 주름처럼 겹치는 독특한 준법과 그 윤곽선에 잇대어 맑은 먹빛의 선염을 하여 은은한 입체감을 내고 있다. 윗부분의 둥근 곡선의 윤곽선과 음영이 어울려 나타내는 괴량감이 독특하여 사선으로 주름을 표현한 선들이 운동감과 신선한 감을 준다. 이와 같은 성질의 필선과 밝은 회색조의 음영처리는 〈태안창〉, 〈낙월봉〉 등의 바위에서도 공통으로 나타난다.^{도 46·13·14}

이처럼 이 화첩 작품들의 주산과 특히 바위에 표현된 음영에 의한 입체감이 특색을 이루었는데 이렇듯 색다른 설채법(設彩法)의 연원 문제는 〈개성시가〉,^{도 46·1} 〈대흥사〉,^{도 46·5} 〈산성남초〉^{도 46·8} 등에서 보이는 원근법적인 처리와 함께 서양화풍과의 관계에서 설명되어질 수 있다. 즉, 그가 이 화첩에서 남종문인화풍의 사의적(寫意的)인 필치를 기본으로 구사하면서 새로운 서양화법을 수용한 것을 보았는데, 이 서양화풍에 대한 그의 이해에 관해서는

73 "入泰安洞門, 左有石壁, 多奇."

뒤에 검토하도록 하겠다.

이상과 같이 『송도기행첩』으로 불리는 화첩의 화풍상의 특징을 살펴보았다. 이 작품은 그 자신이 직접 개성을 여행하면서 아름답고 웅장한 경치에서 받은 감흥과 인상을 현실감 있게 그려 낸 것이다. 더욱이 진경(眞景)을 표현하는 독특하고 참신한 방법을 보여 주는 창작품이다. "진경은 닮아야 한다"는 생각으로 사실에 기초를 두고 충실하고 진지한 자세로 임한 것은 분명하나, 이때 실제의 경물 하나하나에 대하여 설명적인 일에 매달리기보다는 전체적으로 생략하고 확대하는 등 재구성에 비중을 두었다.

결과적으로 개념적이고 이상적인 산수가 갖는 경향과는 달리 현실적인 실경으로서 직접적이고 구체적이며 어느 정도 감각적인 특징을 갖는다. 이 같은 의미를 갖는 혁신적인 화풍은 그림에 대한 그의 학구적이고 진지한 탐구와 조형적인 재능의 결합에서 가능했다고 본다.

그러면 화풍 발전 단계로 본 이 화첩의 위치와 아울러 제작 시기 문제를 검토해 보기로 하겠다.

먼저 이 작품에 사용된 필선을 보면, 〈영통동구〉에서 보이는 굵기가 일정하고 길게 이어지는 성질의 것과 〈개성시가〉, 〈산성남초〉, 특히 〈태안창〉, 〈낙월봉〉 등의 주산에 보이는 고불거리며 섬약한 느낌을 주는 선이 함께 나타난다. 이것은 중기적인 요소와 전기적인 요소를 동시에 갖고 있음을 말해 준다. 〈태안창〉,도 46-13 〈낙월봉〉도 46-14의 경우가 전기적인 성격을 보이는 것으로 그 주산의 표현에서 봉우리의 형태감과 준법 등이 그의 39세 〈도산도〉도 25의 그것과 관계가 깊으며 수지법과 섬약한 느낌에서는 44세 〈완화초당도〉도 27와도 연관이 된다. 또 〈도산도〉와의 관계는 〈백석담〉, 〈백화담〉의 구도가 수면을 가운데 두고 주산과 바위가 주변을 감싸는 점에서도 공통점을 찾아볼 수 있다.

그러면서도 〈사시팔경도〉도 29나 『표현연화첩』도 33처럼 보다 길게 이어지는 중기적인 요소의 필선이 여러 곳에 보인다. 특히 〈영통동구〉도 46-7의 굵기가 일정하며 긴장감이 있는 필선은 중기의 마지막 기년작인 51세 〈춘경산수도(春景山水圖)〉도 32의 그것과 똑같은 성질이며 현재로서는 이 두 경우 외에

다른 예를 찾기 힘들다.

다음 화풍상의 특징 비교에서 핵심을 이루는 것으로서 윤곽선에 잇대어 선염으로 음영 효과를 내는 기법의 문제이다. 즉, 이미 위에서 보았던 46세 때의 〈십취도〉나 48세 때의 〈사시팔경도〉는 필치에서도 비슷한 시기임을 알 수 있는데 특히 문제의 새롭고 독특한 음영에 의한 입체감 표현 양식에 대한 중요한 실마리를 제공한다. 이 기법이 〈십취도〉의 〈책려시과류매강사〉, 〈헌요월제풍광〉의 주산에 보이는데 이 경우에는 윤곽선이 묻혀 있어 드러나지 않는다.^{도 28·9·10} 그리고 〈사시팔경도〉는 각 폭마다 주산과 바위의 처리에서 섬세한 음영 처리에 의한 입체감이 나타난다. 여기에서는 어느 경우보다도 남종화적인 필치와 조화를 이루며 숙련된 안정감을 보인다. 그러므로, 『송도기행첩』은 적어도 이들 〈십취도〉,^{도 28} 〈사시팔경도〉^{도 29}와 비슷한 시기에 제작된 것이 분명하다고 믿어진다.

음영에 의한 입체감을 내는 독특한 기법을 보여 주는 이들 『송도기행첩』, 〈십취도〉, 〈사시팔경도〉의 세 작품은 각각 그릴 때의 목적이나 상황이 달랐던 점은 사실이다. 그러나 굳이 선후 관계를 생각한다면, 윤곽선이 두드러지게 드러나고 선염과 동떨어진 느낌을 주는 부분(〈백석담〉^{도 46-3}의 예)도 있는 『송도기행첩』이 보다 앞선 시기의 작품이라고 여겨진다.

이러한 제작 시기의 추정과 관련하여 화풍상의 비교 못지않게 강력한 도움을 주는 자료가 있다. 그것은 그의 절친한 친구인 허필의 〈묘길상도〉^{도 48} 발로서 허필이 기묘년(1759)에 개성에 가서, 그로부터 2년 전에 그렸던 강세황의 화첩을 보고 쓴 글이다. 먼저 그 전문(全文)을 보면 다음과 같다.

丁丑년 7월에 豹菴 光之가 마침 開城에 가서 『無暑帖』(더위를 없애는 화첩) 2권을 만들었다. 대개 자연스러운 사이에서 붓 끝에 바람이 일고 번개 빛이 바늘을 뚫어서 잠깐 사이에 이루어진 것이다. 자리에 있는 사람들이 신기하다고 부르짖으며 전혀 삼복의 더위를 잊었다. 산수와 화조가 그 맑은 기운을 도왔다. 이러므로 이름을 無暑帖이라고 붙였다. 나는 2년 뒤 얼음 얼고 서리 올 때에 이것을 보았다. 無·暑 두 글자는 사람의 피부에 소름이 끼치게 하므로 두

터운 덧옷과 깊숙한 온돌을 생각하여도 얻지 못하였으니 곧 그림의 조화를 여기에서 볼 수 있다. 내(허필)가 이걸 뒤집어서 『排寒帖』(추위를 없애는 화첩)을 그리려 하였으나 늙은 붓이 벌써 힘이 없으니 어찌 따뜻한 기운을 돌이키며 한 가닥 봄빛을 불어 낼 수 있겠는가. 吳進士 翩汝氏는 서투른 솜씨로 흉내 낸다고 하여 마침내 버선감으로 만들지나 말기를 바란다.[74]

강세황이 개성에 간 것에 대하여 『표암유고』에 박연(朴淵)에 다녀온 후에 쓴 글이 있으나 그 이상은 알 수가 없었다.[75] 이제 허필이 쓴 〈묘길상도〉 발에 의하여 강세황이 정축년(1757) 7월에 개성에 갔었으며, 거기서 『무서첩(無暑帖)』 2권을 그렸다는 사실이 확실하게 밝혀졌다. 이것은 강세황 45세 때의 일로서 그의 회화 발달을 구명하는 데 있어서 크게 참고가 된다. 바로 이때의 개성 여행에서 그는 사람들을 감동시킨 『무서첩』을 그렸던 것인데, 아마도 이것이 계기가 되어 앞의 〈완화초당도〉 발에서 보았던 바와 같은 회화에 대한 의기소침한 자신의 심정을 획기적으로 일신시키게 되었던 것으로 믿어진다. 그는 평소에 명승지를 여행하고 싶어 했고, 또 가 보지 못한 사군(四郡)·청하(淸河) 그리고 개성(開城)의 경치를 그린 적이 있었는데, 이것들을 후일에 답사하고 실경을 그려서 비교해 보겠다고 말한 바가 있었다.[76] 그러니까 45세 때 맞은 개성 여행의 기회는 그의 작화(作畵) 심경에 신선한 자극을 주었을 것이며, 특히 전에 보지 못하고 그렸던 개성 경치에 대한 관심을 구체적으로 해결하는 계기가 되었음이 분명하다. 당시 그의 안산 생활의 형편으로 보나, 44세 때의 〈완화초당도〉 발 등의 기록으로 미루어 보아 45세 때에 그가 한 개성 여행은 아마도 초행으로서 대단히 중요한 것이었다고 여겨진다. 그

74　〈妙吉祥圖〉跋: "歲丁丑流金之月, 豹菴光之, 適往松京, 作無暑二冊. 盖礧礴之際, 筆端生風, 電光穿鐵, 利那成功, 座客叫快, 全失三伏之炎蒸, 山水花鳥, 助其淸朗, 是以名之曰無暑帖, 余得見於二年之後, 氷霜之節, 無暑二字, 令人肥膚生粟. 思得重裘複房而不得, 則丹靑造化從此可見, 而余欲翻案之爲排寒帖, 老筆已退, 亦安得句回陽和, 噓出一段春光耶, 吳上舍翩汝氏, 幸毋以無鹽效顰, 着作終爲襪材之歸也."

75　『豹菴遺稿』, p. 93. "余遊自朴淵還 朴友醇乎請移寫一本 仍作障子題其上."

76　『豹菴遺稿』, p. 331. "他日余將蠟屐扶節, 遍探卷中諸勝, 笈貯一冊, 隨處寫眞, 歸與此卷, 較其似與不似……."

리고 그때 그는 평소에 그려 보고 싶었던 개성의 경치를 그리는 이른바 '사진
(寫眞)' 작업을 했을 것이기 때문에 더욱 커다란 의미를 시사한다.

그 2년 뒤에 그의 친구 허필이 개성에 가서, 바로 『무서첩』을 보고 소장자
인 오진사(吳進士; 성명 미상)에게 〈묘길상도〉도 48를 그려 주면서 발을 썼기 때
문에 『무서첩』과 〈묘길상도〉 발은 서로 연관이 되는 자료인 것이다.

또한 강세황이 개성을 직접 답사하고 그린 『송도기행첩』이 바로 그의 45
세 때의 개성 여행과 깊은 관계가 있는 것으로 믿어진다. 그것은 이 화첩이
화풍상으로 그의 40대 중반의 작품으로 판단되며, 그림의 내용에서 그가 여
행했던 계절이 여름이라는 점도 간과할 수 없기 때문이다. 더욱이 『송도기행
첩』에 쓰여진 발문이 〈묘길상도〉 발문의 내용과 연관되는 중요한 근거를 제
시한다. 『송도기행첩』에 강세황과 함께 다닌 사수(士受; 성명 미상)라는 사람
의 시가 있는데, "땀에 밴 옷을 함부로 휘둘러서 약간 시원하게 되었다."[77]
하여 계절이 더운 철이었던 것을 알 수 있다. 이 점은 『송도기행첩』의 그림
들에 녹음이 우거지고 가랑비가 내리기도 하는 무성한 계절,[78] 곳곳이 물이
그득한 못〔潭〕, 그리고 웃옷을 벗고 탁족하는 주인공들의 모습 등이 그려져
있는 사실에서도 확인된다. 이렇듯 『송도기행첩』의 계절이 여름인 것이 분
명히 밝혀짐으로써 〈묘길상도〉 발의 '칠월(七月)'과 일치하는 점이 주목되는
것이다.

또 하나 『송도기행첩』의 맨 뒤에 남촌인(南村人; 성명 미상)이라는 사람
이 쓴 후발(後跋)에서 흥미 있는 사실이 발견된다. 그것은 이 화첩의 수장가
인 '오군(吳君)'과 이 화첩에 대한 내용이다. 즉,

> 吳君(성명 미상)의 성격이 그림을 좋아하여 수장한 화첩이 거의 집안에 가득
> 하다. 다니면서 산수를 보는 것이 어렵다는 것을 알았을 것이다. ……吳君은
> 도시에서 시끄러운 것을 싫어하여 화첩을 가지고 깊은 산골로 들어왔다. 나를

77　士受의 이 詩 全文은 "亂洒汗衣稍得爽, 深憑危檻遂忘廻, 西遊快觀應無比, 未必攀登上將臺."이다.
78　주 70 〈白石潭〉 畫題 참고.

도 48 許佖,
〈妙吉祥圖〉,
1759, 紙本水墨,
27.6×95.7cm,
국립중앙박물관

좋아하여 남촌 사람이라고 불렀다. 괴벽한 문자, 의심나는 곳을 아침저녁으로 앉아서 토론하였다. 이 화첩은 일찍이 세상 사람들이 한 번도 보지 못한 것이다.[79]

라고 하였다.도46-18 이 글을 통하여 먼저 『송도기행첩』의 소장자인 '오군'은 이 화첩 외에도 많은 그림을 수장하였으며, 상당히 그림에 안목이 있던 사람으로 개성의 산골에 은거하고 있었다는 것을 알 수 있다. 이 점은 ① 강세황이 45세 때 개성에 가서 『무서첩』을 그려 준 '오진사(吳進士) 욱여(勗汝)'가 곧 『송도기행첩』의 소장자인 '오군(吳君)'인가 하는 점, ② 또 『무서첩』이 곧 『송도기행첩』인가 하는 문제, ③ 그리고 적어도 『송도기행첩』이 『무서첩』을 그렸던 바로 그때에 그려진 작품일 것이라는 문제들과 직결된다. 그러므로 이 문제들에 관하여 잠시 살펴보고자 한다. 이를 위해 앞에서 살펴본 두 화첩의 화풍 및 그 화첩들에 붙어 있는 발문들이 주목된다. 이것들을 종합해 보면 대체로 다음과 같다.

강세황이 45세 되던 정축년(1757) 7월에 개성에 가서 산수와 화조의 『무서첩』 2권을 그렸다. 그리고 2년 뒤 겨울에 허필이 이 작품을 보고 나서 소장자인 오진사 욱여씨에게 자신도 〈묘길상도〉를 그려 주고, 그 사연을 적은 발을 붙였다. 그런데 『무서첩』과 『송도기행첩』의 관계에서 ① 그가 그린 두

79 "吳弟爲人多畫癖, 家藏畫帖殆連屋, 見得行看山水難, …… 吳弟城市厭塵囂, 携將畫帖入窮谷, 愛我視作南村人, 奇文疑義要晨夕, 此帖世人不曾一目擊."

화첩의 소장자가 모두 그림에 상당히 조예가 깊은 '오씨(吳氏)'였다는 사실이 중요하다. 즉 '오진사 욱여씨'와 '오군'이 동일인일 가능성이 크다는 점이다. ② 화풍 면에서도 『송도기행첩』은 '한 번도 보지 못한 것'이며, 『무서첩』은 '신기해하는 것'으로서, 유사한 의미로 생각할 수 있다. ③ 계절에 대해 『무서첩』은 '유금지월(流金之月), 삼복(三伏)' 등 7월의 한여름으로 못 박아 있고, 『송도기행첩』은 사수(士受)라는 사람의 시와 그림 자체의 내용에서 여름철이 분명한 점이다.

그렇다면 화풍상으로 보아도 『송도기행첩』이 〈십취도〉,[도 28] 〈사시팔경도〉[도 29] 등과의 비교에서 40대 중반에 제작된 것으로 믿어지는 점과 함께, 결국 『무서첩』과 『송도기행첩』은 같은 시기에, 같은 개성의 같은 '오씨'가 소장자이므로 적어도 이 '오씨'가 동일인이라는 심증이 굳어진다.[80] 또 『무서첩』이 곧 『송도기행첩』일 가능성이 크다. 그러나 두 화첩이 별개의 것이라 할지라도 최소한 『무서첩』을 그렸을 때 한편 개성의 진경을 그려서 현재 『송도기행첩』이라 불리는 화첩을 만든 것으로 볼 수 있다. 이와 같은 위의 모든 자료나 힌트를 넘어서서 이 두 작품을 전혀 다른 시기로 보기에는 무리가 있다.

지금까지 『송도기행첩』의 시기 추정과 관련되는 몇 가지 사실들을 검토해 보았으며, 그 결과 이 작품은 강세황이 45세 되던 해의 7월에 개성에 갔을 때 그린 것이라 믿어진다. 그렇지 않다고 해도 중기의 마지막인 51세를 넘지 않는 시기의 작품임은 분명하다고 하겠다.[81]

서양화법의 수용

『송도기행첩』은 위에서 살펴본 바와 같이 그 이색적인 화풍의 요소로 인하

80 『無暑帖』의 '吳上舍勗汝'는 오언사(吳彦思, 1734~1776)로 추정되며, 『송도기행첩』의 '吳弟'가 동일인이라면 字가 士受이고 號가 棟泉으로 된 도장의 인물은 동일인이다. 그가 오언사의 조부이자 당시 개성유수인 오수채(吳遂采, 1692~1759)라고 밝힌 논문이 나왔다. 金建利(2003), 「豹菴 姜世晃의 『松都紀行帖』 研究」, pp. 183-211.

81 이 화첩 중간의 跋에 士受라는 사람의 2편의 詩와 함께, 강세황의 글씨로 挹翠軒 朴誾(中宗代)의 大興詩(『新增東國輿地勝覽』 卷之四 「開城府上」)를 적었으며 그 마지막에 "光之書"라고 서명하였다. '光之'는 현재 작품상으로 이 화첩 외에는 30대 후반까지 썼으며 老年에는 사용하지 않았다. 이 점도 이 화첩의 제작 시기를 늦추어 보기 어렵게 하는 하나의 참고 사항이 된다.

여 서양화법과의 관계에서 주목받아 왔으며, 실제로 독특한 채색 방법과 그에 의한 입체감 및 원근감의 표현 등에서 그럴 만하다고 믿어진다. 이것이 정말 서양화법의 영향을 수용한 데에서 이루어진 것이라면 그것을 가능케한 서양화풍이 우리나라에 언제 어떻게 시작되었고, 또 그 당시의 서양화풍이란 어떠한 것이었나, 그리고 그 이후의 양상은 어떠하였는가 하는 여러 문제들이 제기된다. 그러나 여기에서는 우리나라에 서양화풍이 소개된 사실 (史實)에 대한 현재까지의 일반적인 견해와, 서양화풍에 대한 강세황 자신의 인식 문제에 국한해서 알아보고, 아울러 서양화법과 관련하여 이 화첩이 갖는 의미를 살펴보기로 하겠다.

서양화가 우리나라에 처음 전래된 것은 현재 정확히는 알 수 없으며, 대체로 18세기 입연사행(入燕使行)에 따라 그 사신(使臣)들에 의해 직접 간접으로 이루어졌던 것으로 보는 것이 일반적이다. 즉, 그들이 서양화를 직접 가져오거나 연경(燕京)의 천주당 그림들을 소개하는 등, 서양문물과 함께 서양화나 서양화법이 연경사행 지식인들의 관심의 대상이었다는 점이다.[82]

이러한 견해는 문헌자료에 근거한 것인데 그중 성호 이익의 기록이 가장 앞서는 시기의 것으로서 주목된다. 뿐만 아니라 이 기록은 그 내용에서 당시에 서양화가 우리나라에 들어온 사실을 분명히 해 주며, 더구나 그 자신이 이러한 서양화를 직접 보고 화법에 관심을 보였으며 그 이해한 바를 소개하였다는 점에서 중요한 의미가 있다. 즉,

근세에 燕京에 사신 간 사람은 대부분 西洋畫를 사다가 마루 위에 걸어놓게 된다. (그림을 볼 때에는) 한쪽 눈은 감고 한쪽 눈으로 오래 주시해야만 殿角과 宮垣이 모두 眞形 그대로 우뚝하게 그려진 것임을 알 수 있다.[83]

하였고, 또,

82 李東洲(1975), 앞글, pp. 65~6; 韓沽劤(1980), 앞글, pp. 61~5 참고.
83 李瀷, 『星湖僿說』, 卷 4, 「畵像坳突」에 "近世使燕者 市西洋畫 掛在堂上 始閉一眼以隻睛注視久而 殿角宮垣 皆突起如眞形……"이라 하였다.

근년에 燕行使로 갔다가 돌아온 자가 西國畫를 휴대해 온 것이 많다. 그 殿閣·廊陛·人物·器用의 稜隅方圓의 형태가 완연히 眞形과 같아서 그[利瑪竇]의 말이 誣辭가 아니다.[84]

하여 사신들이 서양화를 가져오는 예가 적지 않았고 그 자신도 이것을 직접 보았던 것이 분명하다. 특히 한쪽 눈으로 주시해서 그것을 보는 방법과, 또 완연히 진형(眞形)같이 보이도록 그린 방법에 대해서도 관심을 보였다. 즉, 이익은 계속해서,

묵묵히 연구하는 자가 말하기를 이는 畫工의 妙技다. 그 遠近·長短의 分數가 분명하기 때문에 한쪽 눈으로만 시력을 집중시켜야 이와 같이 現物 그대로 나타나게 된다.[85]

라고 하였으며, 또 이는 "중국에도 일찍이 없었던 것"이라고 하였다. 이어서 이마두(利瑪竇; 마테오 리치의 중국 이름)의 『기하원본(幾何原本)』의 서문에 있는 화법(畫法) 부분을 인용하며 서양화의 요체를 이해하려는 노력을 보인다. 이마두가,

畫術은 눈으로 보는 데에 있다. 遠近과 바르고 기운 것과 高下의 차이를 觀照해야만 物狀을 그대로 그릴 수 있고, 둥글게 만들고 모나게 만드는 尺度도 平

84 李瀷, 『星湖先生全集』, 卷 56, 「跋虛舟畫」에 "比年使燕還者多攜西國畫, 其殿閣廊陛, 人物器用, 稜隅方圓, 宛若眞形, 其言欒不誣矣." 원문과 번역은 각각 洪善杓(1982), 『山水畫』(下), p. 226; 韓㳓劤, 앞글, p. 62 참고. 주 83의 「畫像坳突」과 함께 이 「跋處舟畫」는 우리나라에 서양화가 들어왔다는 사실을 확실히 해 주는 중요한 기록인데 韓㳓劤(1980), pp. 61~5의 「西洋畫의 傳來와 그 技法紹介」에서 처음으로 밝혀진 사항이다.

85 李瀷, 『星湖僿說』, 卷 4, 「畫像坳突」의 주 83에 계속되는 全文은 다음과 같다. "有嘿究者曰此畫工之妙也 其遠近長短分數分明 故隻眼力迷現化如此也 盖中國之未始有也 今觀利瑪竇所撰幾何原本序云 其術有目視 以遠近正邪高下之差照物狀可畫 立圓立方之度數于平版之上 可遠測物度及眞形 畫小使目大 畫近使目遠 畫圓使目球 畫像有坳突 畫室屋有明闇也 然則此畫即其坳突一端耳 又不知視大視遠等之爲何術耳."

版 위에 계산을 하여야만 物度와 眞形을 멀리 測定할 수 있고 적은 것을 크게 보이게, 가까운 것을 멀리 보이게, 둥근 것을 球形으로 보이게, 그리고 畫像은 立體的(坳突)으로, 室屋은 明闇이 있게 그리게 된다.[86]

라고 한 것에 대하여 이익은 입체적으로 보이게 한다는 데에는 납득을 하면서 "크게 보이고 멀리 보이도록 해야 한다는 데에는 무슨 방법으로 하는지 알지 못하겠다."고 하였다.[87]

이와 같은 이익 자신의 서양화에 대한 초기적인 이해는 곧 당시의 일반적인 상식과 그 이해도를 선도한 입장이었던 것으로 생각된다.

그 다음 시기의 기록으로, 유명한 박지원(朴趾源, 1737~1805)의 『열하일기(熱河日記)』 중의 '양화(洋畫)'가 있어서 그가 천주당 그림을 보고 "보통 언어 문자로는 형용할 수 없는" 감동을 받은 사실을 적고 있다.[88] 즉, 인물의 표현에서 음양의 향배[明暗], 구름의 배치에서 원근감, 그리고 생기 있는 피부색 등 정확성과 현실감을 설명하였다. 이후에도 정확하게 그려야 한다는 데 대한 몇몇 학자들의 기록이 있다.[89]

그러니까 당시의 서양화가 실제로 어떠한 것이었는지 확인할 수는 없으나 이익을 비롯한 이후의 사람들이 서양화의 명암·원근 등의 특징을 파악했다는 사실이 중요한 것이다. 그러한 특징을 보이는 대상(소재)은 주로 인물과 건물 등인데, 그림의 성격은 일반적으로 종교화가 중심이 되었을 것으로 여겨진다. 그러나 한편 여러 사신들이 사다가 벽에 걸어 두었다는 말로 미루어 볼 때, 순수하게 감상을 위한 인물화나 정물화 또는 풍경도 전해졌을 가능성이 큰 것으로 추측되기도 한다.[90]

86 주 85 上同
87 주 85 上同
88 朴趾源, 『국역 열하일기』, 고전국역총서 第19卷(1982, 서울: 민족문화추진회), pp. 444~5 참고.
89 李瀷이나 강세황의 다음 세대인 李德懋, 丁若鏞 등이 寫實的인 화풍을 중시한 기록이 있다(洪善杓[1982], 주 84 참고).
90 李東洲(1975), pp. 65~6에서는 淸朝를 통하여 어렴풋이나마 유럽 화풍이 소개된 점에 대하여 세 가지로 보고 있다. 첫째, 燕京의 天主堂, 둘째, 郎世寧 같은 西洋畫史의 그림 또는 洋法의 영향을 받았다는 焦秉貞의 〈耕織圖〉, 셋째, 유럽 그림 자체의 유입을 들고 있다. 유럽 그림 자체의

그리고 당시 사람들이 실제로 서양화의 기법을 수용하는 데는 초상화가 가장 직접적인 적용 과목의 하나였다고 생각된다. 그림의 역할을 소극적으로 생각했던 이익 같은 사람도 초상화나 실용적 목적을 띤 그림의 가치는 인정하였고, 더구나 초상화의 사진(寫眞)을 중요하게 여겼기 때문에 무엇보다도 현실감을 내는 입체감[坳突]의 기법이 우선 채택되었을 가능성이 충분히 있는 것이다.[91]

이상과 같이 한정된 문헌 자료에 의하여 18세기 영·정조 연간의 서양화에 대하여 전모는 밝힐 수 없으나 이익을 비롯한 그 이후의 대체적인 양상을 살펴보았다. 이러한 일반적인 상황 속에서 강세황의 경우는 서양화에 대한 남다른 반응을 보여서 주목된다. 실제로 그는 초상화(자화상 포함), 『송도기행첩』 등의 작품에서 서양화의 기법을 채택 적용함으로써 파격적이고 개척자적인 창의성을 발휘한 점에서 특기할 만하다.

그가 언제 어떤 계기로 서양화에 대한 관심을 갖게 되었는지는 정확히 알 수 없으나 시기적으로 이익과 가까운 단계에 해당된다고 생각된다. 두 사람이 접촉했던 관계로 보아 이익의 서양화법에 대한 경험과 이해는 강세황에게 영향을 미쳤을 가능성이 크며, 또 이익이 직접 목도한 서양화를 통해서 강세황도 서양화를 볼 기회를 가졌을 가능성도 충분히 있다. 그러나 현재로서는 모두 추측에 불과할 뿐으로 혹 그의 서양화에 대한 이해의 통로가 달리 있었을지도 모른다. 더구나 강세황 39세 때에 62세 이익이 부탁하여 그린 〈도산도〉도 [25]의 경우 전형적인 필선 위주의 화풍을 보이는 사실은 그 작품의 원본을 복사하는 한계를 감안한다 하더라도 간과할 수 없는 점이라 하겠다. 다만 그 후에 그림으로 인한 그들의 관계가 밀접해지고 서양화에 대한

<hr />

유입에 대해서는 다만 『石農畫帖』 중 베니스派의 風景版畫 한 장을 소개하였다. 그리고 당시의 서양화풍이 소개되는 데는 天主堂에 그려져 있던 종교화가 중요한 역할을 했다고 보는 것이 일반적이다(韓沽劢[1980], 앞글, pp. 64~5 참고). 그런데 여러 使臣들이 사다가 마루에 걸어 둔 그림 속에는 순수하게 감상을 위한 그림도 포함되었을 것이며 '베니스派의 風景版畫'도 그 예의 하나라고 볼 수 있다.

91 李東洲(1975), 앞글, pp. 64~5, 주 7 참고. 李瀷은 '그림 중에 肖像畫가 으뜸'이라고 실용적인 회화관을 갖고 있었다(韓沽劢[1980], 앞글, p. 62; 洪善杓[1982] 앞글 p. 221 참고); 『星湖先生全集』, 卷 56, 「跋海東畫帖」.

영향을 받았을 가능성도 있는 것이어서 근거할 만한 자료의 발견을 기대할 뿐이다.

그런데 당시 서양화가 우리나라에 들어온 사실이 분명한 만큼, 실제로 서양화풍이 수용되어 작품으로 명쾌하게 나타난 경우는 흔하지 않다. 혹 원근법이나 음영에 의한 채색 기법이 발견되어도 꼭 집어 서양화적인 요소라고 하기에는 모호할 정도로 필선 위주의 특징을 지니고 있는 것이 보편적이다. 이에 비해 강세황의 경우는 시기적으로 가장 앞서는 그의 〈유지본(油紙本) 자화상(自畫像)〉도 1을 비롯한 음영법이 뚜렷하게 표현된 초상화들은 물론, 음영법과 원근법을 구사한 『송도기행첩』의 예들을 통해 그가 서양화법을 수용하였다는 것이 뚜렷한 사실로 인정되는 것이다. 더구나 그는 초상화나 진경은 '닮아야 한다'는 사실성에 비중을 두었기 때문에 그러한 현실감에 도달하기 위하여 서양화의 특징을 인식하고 그 기법을 효과적인 수단으로써 채택하였다고 생각된다. 이때 그는 남종문인화적인 필치의 특징을 살리면서 입체감, 현실감을 내기 위한 채색 기법을 적절히 조화시켜 신선하고 독특한 새로운 화풍의 경지를 개척하였던 것이다.

강세황은 집안이나 교유 관계를 통하여 연경사신(燕京使臣)과 그들이 가지고 온 서양문물 및 서양화를 접할 기회를 가질 수 있는 신분 계층이었으며, 또 그림에 특별한 관심을 가졌고 직접 그리기를 즐기던 문인화가였다는 점에서 서양화풍을 수용하여 자기화하는 것이 가능했었으리라 생각된다. 거기에 그만의 선구자적인 개성과 안목이 이를 더욱 뒷받침했을 것으로 추측된다.

그런데 그의 서양화풍 수용 문제와 관련하여, 그가 서양화를 직접 본 것은 물론 그의 서양화에 대한 인식이 어떠한 것이었는가를 알 수 있는 직접적이고 구체적인 자료가 있어서 특기할 만하다. 그것은 현은(玄隱) 김덕성(金德成, 1729~1797)이 그린 〈풍우신도(風雨神圖)〉도 49에 그가 평을 쓴 것으로 강세황 개인뿐만 아니라 당시 화단의 서양화 이해에 귀중한 자료가 된다. 이 평의 내용을 보면 "붓 쓰는 법과 색채 쓰는 법이 모두 서양의 묘의를 얻었다. 표암(筆法彩法俱得泰西妙意. 豹菴)"이라고 하였다.

이 그림은 김덕성의 생존 연대로 보아 대개 18세기 중·후반에 해당되는 작품인데, 배경 없이 두 신선이 화면 오른쪽에 배치되고 주위에 바람·구름의 부드러운 소용돌이가 표현되었다. 신들의 자세는 하늘에 떠 있는 듯하며 동감이 있는 움직임의 순간이 포착되었다. 필치와 채색법은 얼굴, 머리, 팔목, 의습에 이르기까지 일관성 있는 특징이 나타난다. 그것은 입체감의 표현인데, 가장 두드러진 것으로 의습의 처리를 보면 아주 가늘고 옅은 색의 선으로 윤곽을 그리고 잇대어 진한 색으로 채색을 하였기 때문에 몰골(沒骨)로 보이며 가운데 부분으로 올수록 차츰 색이 옅어져서 소위 선염(渲染)에 의한 음영법이 확실하게 나타난다. 또 얼굴은 살빛의 선으로 윤곽을 잡고 굴곡진 부분에 그림자를 넣어 명암이 드러나게 했으며 머리칼이나 수염은 세필로 수없이 붓질을 가하였다. 뒷편 인물의 오른쪽 팔목은 윤곽선이 구분되지 않을 정도로 잇대어 선염을 하여 '오동통한' 입체감이 나고 있다. 서양의 명암법이 동양의 종이와 붓을 통해 나타날 때, 그리고 동양 작가의 필선 위주의 관념을 거쳐서 나타날 때의 상황을 감안한다면, 이것은 곧 서양의 명암법으로 그린 그림임에 재론의 여지가 없다고 하겠다. 그리고 세부 표현에서 완전한 구륵(鉤勒)을 보이는 허리띠는 예외적일 정도이며, 살색의 손가락이나 바

지 가랑이 부분에서 선에 의지한 흔적이 보이고, 또 의복의 많은 부분이 희게 남아 있는 데서 오는 전통적인 느낌이 있기는 하지만, 한편 빨강·파랑의 호로병은 완전한 명암법에 의하여 채색을 한 서양식 기법을 보인다.

이처럼 이 작품에서 서양화법이 객관적으로 인정되는 것은 분명하다. 그러나 더욱 중요한 문제는 강세황이 이 그림을 보고 서양화법이라고 평했다는 사실이다. 그러니까 이 작품은 당시의 사람이 그리고 당시의 사람이 인정한, 즉 18세기 중·후반의 확실한 서양화풍의 자료인 것이다. 그리고 강세황이 이해한 서양화법은 곧 이 그림이 갖는 '필법(筆法), 채법(彩法)'의 특징을 통하여 알 수 있듯이 얼굴, 의습 등에 나타난 입체감을 내는 기법인 것이다. 아주 가는 붓을 여러 번 가해서 그림자를 만들거나, 특히 몰골선염에 의한 음영법이 그의 서양화 인식의 요체였다. 그런데 그가 서양화에 대하여 이 정도의 파악을 했으므로 원근감에 대해서도 알고 있었을 것이지만 평어(評語)에 보이듯이 그의 주된 관심은 명암법의 문제였던 것으로 보인다.[92]

이와 같은 '필법, 채법'이 그 자신의 54세 이전의 작품인 〈유지본 자화상〉도 1에 응용되었으며, 또 자화상의 경우만큼 섬세하지는 않지만 이러한 양식이 『송도기행첩』에도 나타나는데, 이것은 그가 늦어도 40대 중·후반에는 서양화를 직접 보았고 또 그리는 경험을 하였다는 사실을 의미한다. 이는 동시에 당시 화단으로 볼 때 김덕성의 〈풍우신도〉도 49와 함께 18세기 중·후반의 화단에 새 양상을 형성했던 것으로 풀이된다.[93]

지금까지는 그가 72세에 연경에 다녀온 사실 때문에 은연중 그의 서양

<hr />

92 김덕성의 그림에서 두 인물을 사선으로 다른 높이에 배치함으로써 깊이감·원근감을 나타냈다. 구도·배치 문제에 유난히 관심을 보이던 강세황으로서는 이 점을 능히 간파했으리라고 짐작된다. 그리고 『송도기행첩』의 〈개성시가〉, 〈大興寺〉나 〈山城南譙〉 등의 원근감은 그가 의도적으로 시도했음이 분명하다.

93 김덕성과 강세황이 서로 직접 영향을 주고받았는지는 알 수 없으나 강세황이 평을 쓴 사실에서 적어도 서양화풍에 관한 한 밀접한 관계가 있었을 가능성은 있다. 그리고 김덕성은 金斗樑의 族姪인데 강세황은 김두량의 그림에도 평을 썼으며 김두량 또한 서양화풍을 구사한 것으로 알려져 있으므로 그들의 관계가 더욱 주목된다. 그러니까 김덕성의 〈風雨神圖〉와 강세황의 『松都紀行帖』 등이 직접 관계가 있었는지는 현재 단언하기 어려우나 이들 작품의 제작 시기는 넓게 잡아서 18세기 중·후반에 해당된다고 믿어진다.

문물에 관한 이해가 그 연경사행과 관련하여 설명되어지는 경향이다. 또 그의 서양화풍에 관해서도 '북경(北京)에 다녀와 북경 천주당(天主堂)의 양풍(洋風)을 전해 준 강표암(姜豹菴)'으로 인식되고 있다.[94] 즉, 대체로 그의 서양화풍과의 관계는 그의 북경사행을 염두에 두는 관점에 따라, 결국 그의 만년(晚年)의 일로 간주되었다.[95] 서양화법을 수용한 『송도기행첩』이 그의 만년작으로 알려진 것도 그러한 까닭인 것이다.

물론 그가 북경에 갔었던 것은 사실이며, 그때 문제의 천주당을 보았을 가능성도 있다. 그것은 그가 '어떤 이유로 천주당 내부를 보지 못하였다'는 분명한 근거가 나올 때까지는 유효한 가능성이다.[96] 그러나 그때 그가 천주당을 본 것이 사실이고, 또 서양화풍의 영향을 받은 것이 사실이라 하더라도 엄밀히 말해서 그가 72세 북경행 이전에 서양화풍을 접했다는 것과는 구분되는 일인 것이다.

이미 위에서 본 바와 같이 그는 서양 문물에 관심이 많았고, 실제로 50세 이전에 안경을 유경종에게 빌려 준 일과 서양금(西洋琴)을 보고 모양을 그린 사실이 있다.[97] 또 그 무렵 성호 이익과의 관계도 그가 서양화를 당시에 접촉했을 가능성에서 간과할 수 없는 부분이다. 그러나 무엇보다도 직접적이고 적극적인 이유는 작품 자체가 나타내는 것으로 〈유지본 자화상〉도 1도,[98] 『송도기행첩』도 그의 40~50대를 넘지 않는 시기에 제작된 작품들이라

94 李東洲(1975), 앞글, pp. 141~2.

95 金元龍(1973), 『韓國美術小史』(서울: 三星文化財團), pp. 222~3; 裵貞龍(1978), 앞글, p. 149.

96 『豹菴遺稿』, p. 163에 "西洋人所居在燕京之西宣武門內 余輩於臘月二十五日往觀焉 雕甍畵棟 高聳雲霄 令人駭眼 逐從樓後 躡石梯二十餘級 登其上層 俯瞰一城 樓臺烟樹 怳然如入 淸都廣寒也."라고 하여 北京 天主堂의 외관을 본 것은 틀림없으나 내부를 구경한 기록은 보이지 않는다.

97 柳慶種, 『海巖稿』, 卷 5, 壬午年(1762), "奉天忝齋借眼鏡……"이라 있고 柳慶種, 앞글 卷 7, 癸未年(1763)에 "人家偶見西洋琴…… 忝兄從當圖其制"라 하였으며 서양금에 대해서는 기년은 없지만 또 다른 서양금을 본 것으로 『豹菴遺稿』, p. 344에 "西洋琴" 기록이 있다. 그런데 시기는 알 수 없으나 洪秀輔(1723~1800)에게서 서양화를 빌어 본 사실이 있고(『豹菴遺稿』, p. 151, 「戲次贈洪台君擇秀輔」), 또 서양인이 그린 月影圖를 아들 信을 시켜서 모사케 하였는데, 그것은 그의 만년에 해당하므로 그의 서양 문물에 관한 관심은 지속적인 것이라 하겠다(『豹菴遺稿』, p. 297, 「書西洋人所畵月影圖模本後」).

98 그런데 〈油紙本 자화상〉이 임희수와의 관계에서 38세까지 거슬러 올라갈 가능성도 있으므로, 그렇다면 그의 서양화 이해가 30~40대로 빨라질 수 있다.

는 사실이다. 따라서 서양화풍의 요소 때문에 『송도기행첩』을 그의 만년의 작품으로 볼 필요는 없는 것이다. 또한, 서양화법에 관해서도 그가 북경에 다녀온 후에 처음으로 수용한 것처럼 막연히 보아서도 안 될 것이다.

5) 「녹화헌기」

그의 중기는 화풍이 참신하고 다양하며 독특한 개성을 이룩한 시기로 주목되는데, 특히 그의 초·후기에 비해 적극적이고 뛰어난 솜씨의 설채법(設彩法)이 두드러진다. 그는 산수를 비롯하여 화훼·화조에서 맑고 깨끗하며 세련된 색채 감각을 발휘하였다. 활발한 작품 활동만큼이나 비례해서 색채에 대한 그의 관심이 고도에 달했던 것으로 여겨진다. 그것은 앞에서 살펴본 작품들 외에도 그가 56세 되던 해(1768)에 쓴 「녹화헌기(綠畫軒記)」에 잘 피력되어 있어 크게 참고가 된다. 그리고 회화와 관련하여 색깔에 대해 논한 경우는 우리나라에서 흔하지 않으므로 이 기록은 가히 이색적이라고 할 만하다. 그 전문(全文)을 보면 다음과 같다.

옛적부터 산빛을 말할 때에 靑·碧·蒼·翠라고 하고, 綠이라고 말한 사람은 없었다. 그러나 봄철을 당하여 연한 나뭇잎, 가느다란 풀이 언덕에 옷을 입힐 때에는 다만 한 가지 초록빛뿐이다. 이른바 청·벽·창·취라는 것은 다만 하늘가에 보이는 먼 산을 가리킬 때 말하는 것뿐이다. 唐代 사람의 시에 "석양이 기울어지니 산은 다시 초록빛이 난다"라고 한 것은 과거에 (사람들이) 발견하지 못했던 것을 발견했다고 말할 수 있다. 그러나 이것도 아직 완전히 잘된 말은 아니다. 다만 韓昌黎(韓愈)의 「南山」詩에 '하늘에 기다란 봉우리가 떠 있으니 짙은 초록색으로 그림을 새로 이룬 듯하다'는 구절이 있는데 형용과 모사가 매우 잘 되었다.

나는 봄비가 새로 개이고 흐린 아지랑이가 겨우 걷혔을 때 앉아서 여러 봉우리를 마주보면 새로운 초록빛이 물들인 것처럼 사람의 옷깃을 스치는 듯할 적마다 이 글귀를 길게 낭송하며, 나 홀로 이 말을 신기하게 만든 것을 감상하

지 않은 적이 없다.

두어 칸 되는 나의 집이 安山 남쪽에 있는데, 지은 지가 오래 되어 반이나 퇴락하였다. 아이가 사랑채 조그만 집을 새로 꾸몄다. 바로 마을 남쪽에 있는 여러 봉우리와 마주보는데, 기이하거나 특수한 형태는 없지마는 마음을 즐겁게 하며 유쾌하게 감상할 수 있고 또한 제대로는 단정하고 수려하며 높고 낮은 모양이 시의 자료가 되기에 충분하고 어린 소나무와 잡초가 시야에 가득히 빛을 드러내는데, 짙은 초록색이 드는 듯하여 완연히 李將軍(李思訓)과 王右丞(王維)의 마음에 드는 착색한 그림같이 보인다. (산과 사람이) "서로 보아도 싫증이 나지 않는다"는 것이 어찌 敬亭山뿐이겠는가. 마침내 韓昌黎의 말을 취하여 집을 '綠畫'라고 이름하였다. 손님 중에 명명이 좋지 않은 것을 비웃는 사람이 있었다. (나는) "옛사람도 나보다 먼저 이 말[綠畫]을 가지고 현판에 쓴 사람이 있었다"고 대답하였다.

戊子 9월 초 3일에 綠畫軒에서 쓴다. 때마침 벼를 베어서 이 집 앞에서 두들긴다.[99]

그는 옛날부터 쓰던 청(靑)·벽(碧)·창(蒼)·취(翠)의 산빛 이외에 '녹색(綠色)'을 발견하고 깊이 감상한 글이다. 색깔에 민감한 그의 감각을 알 수 있다. 그리고 그는 늘 집 앞의 평범한 낮은 산에서도 시취를 느끼며 뚝뚝 듣는 듯한 짙은 초록색을 즐겼고, 또 그 자체를 산수화로 생각하고 감상하였던 것이다. 뿐만 아니라, 새로 꾸민 집을 '녹화헌(綠畫軒)'이라 이름 붙였다. 이쯤 되면 25세 때의 '산향재(山響齋)' 경우를 생각해 보더라도 방의 벽에 녹색의 그림을 그려 붙였을 법한데 그렇게 하지는 않았다. 여기에서도 그의 51세 때 절필(絶筆)의 결심이 이 글을 썼던 56세에도 계속되었으며, 또 그 작정이 얼마나 강경했었는지 짐작할 수가 있다.

99 『豹菴遺稿』, pp. 243∼5.「綠畫軒記」.

3. 후기(51~79세)

위에서 살펴본 바와 같이 강세황의 중기(45세~51세)는 그가 회화적 감성을 마음껏 발휘하였던 시기이다. 재능과 진지함을 바탕으로 하여 새롭고 다양한 화풍을 시도하였다. 그러던 중 51세 때인 계미년(1763)에 절필했던 일을 계기로 회화 제작 활동은 중단되고 말았다.

그 후 50~60대는 글씨를 쓰거나 다른 사람의 작품에 화평을 하는 것으로 회화 활동을 대신하였다. 스스로의 맹세 때문에 창작보다는 감상 위주로 되었다고 할 수 있다. 이미 언급했듯이 그가 56세 때 쓴 「녹화헌기」를 보면 '녹색(綠色)'의 산빛을 발견하고 즐기며 그림으로 그릴 법한 상황인데도 앞산의 살아 있는 산수 자체를 회화처럼 감상하는 것으로 만족하고 있는 것을 알 수 있다. 이처럼 그의 결심은 단호하였고 또 지속적이었던 것으로 믿어진다. 더구나 그 이후 70세가 될 때까지의 기년작이 현재 한 점도 밝혀지지 않고 있는 사실이 그 점을 뒷받침해 준다. 이에 따라 기년이 확실한 자료가 발견될 때까지 51세부터 69세까지를 회화 작품 활동 침체기, 공백기라고 부를 수 있으며, 이 시기를 긍정적인 의미로는 화평기(畵評期)라고도 할 수 있을 것이다.

그러므로 후기를 형식적으로는 51세 때부터로 잡을 수 있으나 실제로 기년작에 의거해서 보면 70세부터라고 해도 과언이 아니다. 그러나 작품 활동의 재개는 60대 후반으로 거슬러 올라갈 가능성도 있다고 생각된다. 그것은 비록 기년작이 70세부터 나타나고 있는 것이 사실이나, 그렇다고 해서 바로 그때부터 그가 그림을 다시 그리기 시작했다는 근거는 되지 못하기 때문이다. 다시 말하면, 그가 언제부터 어떤 계기에 의해서 그림을 다시 그리기 시작했는가 하는 문제는 아직 해결되지 않은 숙제이다. 다만 상당한 기간 동안 철저한 공백기가 있었다는 것만은 분명하다. 그렇기 때문에 51세 이후의 언제이든 그림 그린 해를 밝히고 서명을 한 작품이 다시 나타난다는 것은 작품 활동을 다시 시작했다는 중요한 의미를 갖는 것이며, 현재 거기에 해당되는 첫 작품으로써 후기의 시작으로 삼는 것은 합리적이다.

이와 관련하여 한 가지 주목되는 것은 그가 69세 때 어진(御眞) 제작에

감동관(監董官)으로 참여한 사실이다. 그것이 그가 그림을 다시 그리기 시작한 계기가 아닌가 생각된다. 즉, 왕으로부터 공인받음으로써 모든 사람이 납득할 만한 그림을 다시 그릴 명분을 되찾았다고 볼 수 있기 때문이다.[100] 그러나 이와 같은 것은 뚜렷한 근거가 없으므로 어디까지나 가능성 있는 추측일 뿐이다.

후기의 끝은 79세이긴 하지만 실제로는 그해 정월 8일에 맏아들 인(億)이 죽고, 그는 보름 뒤 23일에 세상을 떠났기 때문에 작품 제작은 78세까지만 했다고 보아야 할 것이다. 그런데 그는 바로 이 78세 때 가장 많은 기년작들을 남겼으며 그런 의미에서 이해는 그의 36세 때에 비견된다. 현재까지 알려진 그가 남긴 후기(70대)의 기년작들의 수는 다음과 같다.[101] 70세: 1점 1폭, 72세: 2점 7폭, 73세: 1점 1폭, 74세: 1점 2폭, 76세: 1점 7폭, 77세: 1점 1폭, 78세: 4점 16폭으로 총 11점 35폭이다(그 밖에 70세 때의 자화상 1폭이 있다).

기년작의 서명은 모두 '豹翁'으로 되어 있으며 도장 중에는 '三世耆英'이 특색을 이룬다.[102] 특별히 주목되는 것은 많은 서·화평(書·畫評)을 할 때의 서명이 50~69세 사이에는 '豹菴'으로 되어 있고 70~78세 사이에는 '豹翁'이라고 되어 있다는 점이다. 놀랍게도 한 작품도 이에 어긋나지 않는다.

100 또 혹 그 이전에 이미 작품 활동을 하던 중에 御眞 감동관이 되었을 수도 있으나 적어도 그가 어진 제작에 참여했던 일이 적극적인 작품 활동에 관계가 있다고 볼 수 있다. 그런데 그 이전이라 해도 그가 64세인 1776년 이전으로 올라가기는 힘든 것으로 보인다. 그것은 그의 絶筆의 직접적인 원인이 된 말을 한 英祖가 승하한 해인데, 최소한 英祖가 살아 있는 동안은 그의 맹세가 지켜졌다고 볼 수 있기 때문이다. 근래 강세황 58세(1770) 작품 〈우금암도(禹金巖圖)〉(로스앤젤레스 카운티 미술관 LACMA 소장)가 알려졌다. 둘째 완(億)이 부안현감이었을 때 변산반도를 유람하고 일기처럼 글과 그림으로 남긴 기유도이다. 화폭에 쓴 「유우금암기(遊禹金巖記)」가 『표암유고』에 그대로 실려 있다. 절필 후 6년이 흐른 시점이며 작품의 성격상 대외적인 것이 아니라 매우 사적(私的)인 의도로 여행의 감동을 기록한 것으로 보인다(변영섭, 「표암 강세황의 우금암도와 유우금암기」, 『미술자료』 78, 국립중앙박물관, 2009 참고).

101 崔淳姬, 「豹菴遺稿解題」, 『豹菴遺稿』, p. 35 참고. 근래 새로 알려진 강세황 77세(1789) 작품 『표옹선생서화첩(豹翁先生書畫帖)』 63폭(지본·견본 수묵담채, 28.5×18.0cm, 일민미술관)은 그의 만년에 작품세계를 결산하는 대표작이라 할 수 있다.

102 그는 71세(癸卯, 1783)에 耆老社에 들어갔기 때문에 '三世耆英'이 된 것은 71세 이후가 분명하다. 이 점은 이 도장이 찍힌 작품의 연대 판단에 하나의 기준이 된다.

그러므로 이 분명한 일관성은 강세황 작품의 연대를 판정하는 데에 있어서 크게 참고가 될 수 있다고 생각된다. 그의 전 생애를 통해서는 '표암(豹菴)' 이 가장 대표적인 서명이며, 기년작으로는 44세 때 〈완화초당도〉도 27부터 나타난다. 이에 따라 그의 회화 기년작품을 중심으로 할 때 시기 구분을 다음과 같이 정의해 볼 수 있을 것이다. 초기(35~44세): 첨재(忝齋)시기, 중기(44~51세): 표암(豹菴)시기, 후기(70~78세): 표옹(豹翁)시기, 이는 앞에서 제시한 시기 구분과 성격이 거의 일치하여 주목된다.

그는 60대에 서·화평, 70대에 작품 제작으로 중요한 시기를 이루었다. 또한, 60·70대의 이 기간은 그에게 있어서 관직 생활 및 여행 등의 면에서도 괄목할 만한 시기였다. 61세의 나이로 늦게 시작한 관직 생활이었지만 해마다, 또는 한 해에도 몇 차례씩 승진을 거듭하였다. 특히 69세 때는 어진 감동(御眞 監董)을 맡았으며 정조가 친히 베풀어서 더욱 영광스러운 '금원(禁苑) 놀이'가 있었던 해이다. 그리고 70세에는 정조가 그를 보고 "풍채가 고상하여 노선도(老仙圖)와 같다." 하였고, 71세 때에는 기로사(耆老社)에 들어가는 영예를 누리는 등 임금의 특별한 인정과 배려를 받았다. 72세에는 꿈에 그리던 중국 여행을 하였다. 또 76세 때에도 평생 관심을 갖고 있던 금강산을 유람하였다. 그리고 생애의 마지막 78세에 가장 많은 서·화 작품을 남겼다. 인생의 만년기였지만 왕성한 활동과 의욕을 보였던 시기였다. 결국 이러한 사실들은 그의 회화 작품과 관계가 있을 뿐만 아니라 당시 화단의 지도적인 입장의 문인 사대부로서의 그의 위치를 이해하는 데 도움이 된다.

후기의 작품은 초기·중기의 경우와 마찬가지로 산수와 화훼 두 부분으로 대별된다. 초기·중기와 다른 점은 화훼 부분에서 고목죽석(枯木竹石), 난, 죽 등이 중심을 이룬 점이다. 또 전체적으로 채색이 배제되고 더욱 유연한 필치로 완숙한 문인화의 경지를 보여 주는 점이 특색이라 하겠다.

그중 산수화는 현재 모두 기년작으로 5점 15폭이 전해지고 있다. 70세에 손자에게 그려 준 〈약즙산수도(藥汁山水圖)〉도 50와 78세 때에 그린 『십로도상첩(十老圖像帖)』 소재 〈송정한담도(松亭閑談圖)〉도 58-1를 제외하고는 전부 실경산수(實景山水)이다. 즉 72세 때의 중국 여행과 76세 때 금강산 여행에

서 스케치했던 작품들인데 그의 후기 산수화의 중요한 성격을 형성한다. 그는 진경(眞景)에 대한 독자적인 견해를 갖고 있었으며, 실제로 장면에 따른 현실감 있는 공간구성과 필법을 구사함으로써 당시 화단의 진경산수 화풍에 중요한 방향을 제시한 점에서 주목된다.

이처럼 그의 후기는 회화 작품 제작 활동의 재개에 대한 문제와 함께 실경산수의 문제가 주안점이 된다. 그리고 그의 높은 문인화의 경지를 보여 주는 고목죽석이나 난, 죽 등은 후기 회화의 특색을 이루었는데 다음 장에 별도로 다루겠다.

1) 작품 활동의 재개

〈약즙산수도〉

강세황의 〈70세 자화상〉과 함께 그의 작품 활동이 재개된 것을 보여 주는 작품으로서 〈약즙산수도(藥汁山水圖)〉가 있다.도 50 위에서 언급한 바와 같이 그의 후기의 작품 활동이 언제부터 다시 시작되었는지는 숙제로 남겨진 문제이다. 그러나 〈약즙산수도〉는 절필 후의 기년작으로서 가장 이른 시기의 것이며, 적어도 바로 당시이거나 그 이전에 그가 이미 작품 활동을 시작했음을 말해 주는 작품이기도 하다. 이 작품은 그가 70세 때인 임인년(1782) 겨울에 그린 것이다. 〈약즙산수도〉라고 부르게 된 것은 이 그림에 대하여 자신이 쓴 발(跋)의 사연 때문이다. 그 전문(全文)을 보면 다음과 같다.

> 손자 長喜가 여덟 살인데 천연두를 앓았다. 증세는 매우 순조로웠다. 앓고 있을 때에 작은 종이로 그림을 그려 달라 하기에 책상머리에 있는 약물〔藥汁〕에 붓을 적셔 붓 가는 대로 이렇게 그렸다. 한편으로는 걱정을 덜기 위함이요 한편으로는 그의 요청에 응한 것이다. 부디 잘 간직하여라. 후일에 당시의 정황을 생각하게 될 것이다.[103]

103 "孫兒長喜年八歲, 患瘊症, 症極安順, 方其病時, 以小卷索畫, 乃醮床頭藥汁, 信筆寫此, 一以排憂,

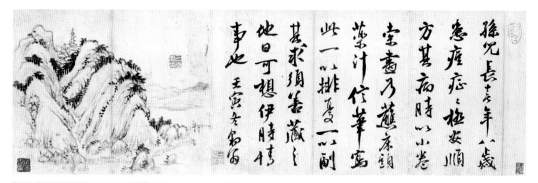

도 50 姜世晃, 〈藥汁山水圖〉, 1782, 紙本水墨,
23.8×75.5cm(전체), 23.8×29.0cm(그림), 申孝忠 소장
도 50-1 〈藥汁山水圖〉 부분

그런데 마침 이때인 임인년(1782) 10월 9일에 함평(咸平) 관아에 있는
첫째아들 인(�)에게 보낸 그의 편지가 있어서 앞의 내용과 일치함을 보여
준다. 그의 편지 내용 중에는 국희(菊喜)라는 아이도 앓고 있다는 것과 위의
발에 나오는 장희(長喜)의 병 증세에 관해서도 좀 더 자세히 적혀 있다.도 51
즉,

長喜의 마마는 지금 (痘가) 하루 종일 솟고 있으며 아직 다른 증세는 없다. 지
난밤에도 밤새도록 애를 태우며 못 견뎌 하였는데 이것은 보통 증상이다. 앞

一以副其求, 須善藏之, 他日可想伊時情事也, 壬寅冬, 豹翁." 그리고 이 작품에 현재 찍혀 있는 白
文의 '三世耆英' 도장은 후날이 분명하다. 그가 耆老社에 들어간 것은 다음해인 71세(癸卯年)이
기 때문이다.

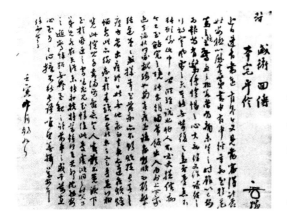

도 51 姜世晃, 편지, 1782. 10. 9, 長喜가 마마 앓는 것에 대한 것, 宗家 姜泰雲 소장

으로 잘 될지 어떨지는 아직 예측할 수 없으니 걱정이 말할 수 없다.[104]

하여 제대로 못 자고 보채는 손자와 집안 어른들의 정경이 잘 나타나며 아픈 손자를 걱정하는 조심스러운 그의 마음을 읽을 수 있다.

이 편지의 날짜를 보고 〈약즙산수도〉에 임인동(壬寅冬)이라고 한 것이 곧 그해 10월 9일 즈음인 것도 분명해진다.

이 그림은 소재나 필법에서 전형적인 남종문인화풍을 보여 준다. 주산은 화면의 좌반부(左半部)에 크게 자리 잡고 있다. 그 가운데 산골짜기에 길이 나 있고, 이 길은 산정(山頂)의 고탑(高塔)이 있는 사찰(寺刹)로 이어진다. 오른쪽 다리 위에 여행객이 이 길을 향해 오고 있어서 원사(遠寺)의 모습과 연결지어 볼 때 '원사모종(遠寺暮鍾)'을 표현한 것인 듯도 하다. 연한 약즙[墨]의 부드러운 선으로 능선을 따라 여러 줄 길게 그은 피마준(披麻皴)이 개성적인 특징을 보이며 석법(石法)도 자기식으로 둥글둥글한 형태를 이루었다. 그런데 특히 산의 능선의 형태와 거기에 가해진 피마준법, 그리고 능선 따라 꼭대기에 특이하게 모여 있는 수지법의 표현 등이 기본적으로 황공망(黃公望, 1269~1354)의 〈부춘산거도(富春山居圖)〉도 52의 그것과 유사하여 주목된다.[105]

그는 『표옹자지(豹翁自誌)』에서 스스로 말하기를, "산수는 왕황학(王黃鶴)과 황대치(黃大癡)의 법을 크게 가졌다."[106]고 하였는데 물론 주로 화보에 의하여 그들의 필의(筆意)를 이해한 자기식의 법이었다고 여겨진다. 오히려 그

104 이 편지는 강세황의 후손(8대)인 姜泰雲 씨 소장 편지첩에 들어 있다. "長喜之痘, 方當出痘終日, 姑無他症, 而去夜亦達夜煩燥惱亂, 此亦例症, 至於來頭安否, 姑未可定, 憂煎何極……壬寅十月初九日."

105 黃公望의 〈富春山居圖〉 도판은 『文人畫粹編』, 第3卷(1979, 東京: 中央公論社), pp. 5~8 참고.

106 『豹菴遺稿』, p. 466. "又好繪事, 時或弄筆, 淋漓高雅, 脫去俗蹊, 山水大有王黃鶴黃大癡法…."

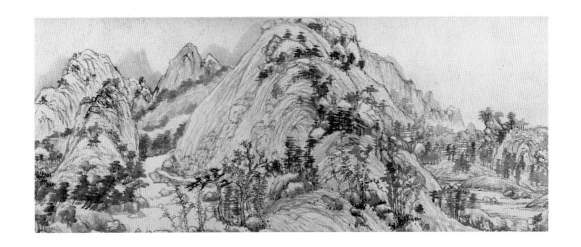

도 52 黃公望,
〈富春山居圖〉 부분,
원대 1350, 紙本水墨,
33×636.9cm, 대만
국립고궁박물원

것은 스스로 남종문인화를 위주로 그렸다는 의미로 받아들여진다. 그렇게 여겨지는 데에는 그의 작품에서 전형적인 왕몽(王蒙, 1308?~1385)의 필치나 공간 처리는 더욱 찾아보기 힘들기 때문이다. 그에 비해 이 작품은 황공망의 필의를 염두에 두고, 특히 〈부춘산거도〉식의 필치의 특징이 나타나도록 그린 점이 두드러진 특색을 이룬다. 전체적으로 능숙하면서도 진지한 태도로 안정감 있게 그렸으며 이를 통해 그의 노년기 남종문인화풍의 성격을 알게 된다.

한 가지, 산속의 절이 겹겹이 높게 그려진 것이 특이한데, 기원(祈願)이 담긴 것인지 손자에게 무슨 얘기를 해 주면서 그린 것 같기도 하여 동화 속의 내용 같은 느낌을 준다.[107]

손자가 아플 때 그에게 그림을 그려 달라고 한 것은 조손(祖孫) 간의 친밀감을 말해 준다. 이는 강세황이 밝힌 대로 할아버지인 자신의 걱정을 덜기 위해서, 한편으로는 손자의 요청에 응하여 그린 점, 또 후일에 당시의 정황을 추억할 수 있도록 부디 잘 간직할 것을 당부한 점에서 실감 있게 나타난다. 그런데 여덟 살 난 어린 손자가 그에게 그림을 청했다는 사실의 의미를 생각해 보게 된다. 왜냐하면 이것이 그가 다시 그림을 그리게 된 사실과 관

107 한 가지 "한편으로 걱정을 덜기 위함"이라 한 데서 혹 당시 풍속에 藥汁으로 그린 그림의 효험에 관한 것이 있는지는 모르겠으나, 그의 이 〈藥汁山水〉가 이색적인 예인 것은 확실하다.

계가 있을지도 모르기 때문이다. 즉, 할아버지가 평소에 그림을 잘 그린다는 얘기만을 듣던 손자가 병을 앓으면서 특별히 할아버지를 조른 것인지 아니면 평소에 그림을 그리고 있는 할아버지를 늘 보아서 그런 것인지 하는 것이다. 그러니까 손자를 위하여 약즙으로 그림을 그린 것이 그의 실로 오랜 절필의 결심을 깨뜨린 계기가 된 것이거나 아니라면 이미 그 이전 언제부터인가 다시 그림 그리기를 시작하고 즐겼다는 뜻이 된다. 다만 지금으로서 분명한 것은 강세황이 이 〈약즙산수도〉를 그린 70세 무렵에 그의 작품 활동이 재개되었다는 점이다.[108]

2) 기행과 산수 사생

앞에서도 지적했듯이 그가 70대에 가졌던 두 번의 중요한 여행, 즉 72세 때의 중국 사행(使行)과 76세 때의 금강산 유람은 그의 생애뿐만 아니라 작품세계에서도 커다란 비중을 차지한다. 북경과 금강산 여행은 그가 평소에 원했던 일이며 또 당대의 지식인들을 포함한 많은 사람들의 관심거리이기도 하였다. 그는 두 곳 다 가 볼 수 있는 기회를 가졌으며, 이를 통해 적지 않은 글과 회화 작품을 남겼다. 이 때문에 그의 기행(紀行)과 산수 사생이 그의 후기 작품 이해에 중요한 성격을 이룬다.

그리고 이와 같이 그가 여행한 곳의 실제의 산수를 그리는 데에는 일찍부터 형성된 그 자신의 산수에 대한 견해가 뒷받침되고 있다. 더욱이 많은 회화 작품의 경험을 쌓은 그가 후기에도 금강산 여행을 계기로 자신의 진경(眞景)에 대한 성격을 피력함으로써 그의 작품을 이해하는 데에 커다란 참고가 된다.

그러면 먼저 그의 회화관―산수·진경에 대한 견해를 살펴보고 다음 후기의 기행 작품들을 다루려고 한다.

108 주 100 참고.

산수·진경에 대한 그의 회화관

강세황이 실경에 대하여 관심을 보인 것은 초기부터 후기에 이르기까지 지속적인 것이었다. 이 점에 관해서는 그가 남긴 기록과 작품들을 통하여 종합적으로 살펴보는 것이 가능하다.

그는 초기의 36세 작품인 〈감와도〉도 15에서 실제의 산수를 다룬 것을 비롯하여 중기의 『송도기행첩』도 46에서는 획기적인 화풍을 개척하였고 후기의 중국과 금강산 기행 산수에 이르기까지 실경(實景)에 대하여 부단히 관심을 가지고 있었다. 그가 산수와 진경에 대하여 자신의 생각을 적은 기록으로는 25세 때의 「산향기」, 39세 때의 〈도산도〉도 25 발(跋)이 있고, 56세 때의 「녹화헌기」도 참고가 되며 76세 때의 「유금강산기(遊金剛山記)」, 그리고 「등헐성루(登歇惺樓)」 시(II)도 54-8가 있다.[109]

이 같은 자료들을 통하여 문인화가로서 그가 일생 동안 추구해 온 산수화에 대한 견해를 이해할 수 있다. 일반적으로 볼 때 그가 그린 산수화는 남종문인화풍의 산수와 실경(진경) 산수로 구분된다. 그러나, 그의 산수화 세계에 대한 이해의 대전제는 이러한 내용상의 구분이 아니고 그가 산수화를 어떻게 생각하였나 하는 문제이다.

그 자신이 산수를 그리게 된 것은 이미 소개한 「산향기」에서 그가 스스로 밝혔듯이 '좋은 산수'를 본시부터 좋아하여 구경 다니고 싶었던 심정을 그림으로 대신 나타내어 진짜 산수를 보듯이 즐기려는 생각을 가졌었기 때문이다.[110]

그는 「산향기」를 썼던 25세 무렵에 몸이 허약하여 "지팡이를 짚고 신발을 준비하여 몸을 괴롭히고 정신을 써 가며 높은 곳을 오르고 험한 길을 뚫고" 다니지 않는 대신 서재에 산수화를 그려 붙이고 거문고를 연주하며 만족해하기로 하였다.[111] 이것은 이른바 와유(臥遊) 사상을 반영하고 있는 것이

109 「山響記」는 『豹菴遺稿』, pp. 241~3, 〈陶山圖〉 跋은 주 34 참고. 「綠畫軒記」는 『豹菴遺稿』, pp. 243~5, 「遊金剛山記」는 『豹菴遺稿』, pp. 254~62, 「登歇惺樓」 시는 『豹菴遺稿』, pp. 173~4.

110 『豹菴遺稿』, p. 241; 이 책 제II장 주 22 참고.

111 『豹菴遺稿』, p. 243; 이 책 제II장 주 22 참고.

라 하겠다.

그리고 그는 39세 때의 〈도산도〉 발에서 산수에 대한 견해를 명료하게 밝혔다. 즉, 그림 중에 산수는 거대하여 그리기가 어려운데 더욱 실제 경치(眞境＝眞景)는 닮게 그리기가 어렵고, 그중에서도 우리나라 진경은 닮지 않은 것이 드러나기 때문에 가장 어렵다고 했으니, 이 말이 나타내는 의미가 분명하여 별다른 해석이 필요하지 않다.[112]

이상에서 알 수 있는 것은 그가 남종문인화풍의 산수를 그리든 실경산수를 그리든 그것은 '좋은 산수'를 즐기는 데에 관심이 있었던 것이며, 따라서 그에게 있어서는 이 두 가지가 산수라는 의미에서 근본적으로 다를 바가 없었다는 사실이다. 다만 실경(진경)의 경우 현실감이 나도록 닮게 그려야 하는 방법의 문제가 따랐다고 하겠다.[113]

그는 아름다운 실제의 경치를 표현하는 데에는 시보다 기행문이 낫지만 그보다는 그림이 제일 낫다고 생각하였다.

그가 76세 때의 금강산 기행문인 「유금강산기」에서 다음과 같이 언급했던 것에서 실경산수의 목적과 효용을 인식하고 있었음이 나타난다. 그는 기본적으로,

> 과연 이 산을 보지 못한 사람들로 하여금 그 자신이 이 산속에 가 있는 것처럼 할 수 있겠는가.[114]

에 관심이 있었다. 그러기 위해서는 천편일률적인 시보다는 기행문이 낫고, 또 기행문보다는 그래도 그림이 낫다고 생각하였다.

112 이 책 제Ⅱ장 주 34 참고.
113 '眞境'에 관한 문제인데, '眞'은 眞景과 같은 의미이며 實景을 가리킨다. 혹 鄭歚의 '眞景山水'라든지, 또 '境'字를 쓴 것이 필요 이상으로 해석되는 경우가 있을지 모르나, 일반명사로서 단지 실제의 곳을 의미할 뿐이라는 점이 확실하다. 『豹菴遺稿』, p. 261에도 "草得數幅眞境而還"으로 쓰고 있다.
114 『豹菴遺稿』, p. 261. "其能使未見此山者, 如身在此中否乎."

다만 그림으로 나타내는 것이 그 만분의 일이라도 표현할 수 있으며 후일에 누워서라도 볼 수 있는 자료가 될 것이다.[115]

이러한 그의 견해는 「등헐성루」 시(II)에서도 마찬가지로 나타나 있다.도 54-8 즉 헐성루의 장관을 보고,

시를 지어 모양을 나타낼 수가 없는데 누가 그림을 그려서 이 정신을 잘 옮길 수 있을까.[116]

라고 하며 진경(眞景)을 있는 그대로 잘 옮겨 보고 싶어 하였다.

그는 이와 같이 보지 못한 사람들에게 산속에 가 있는 것처럼 하며, 후일에 누워서 보기 위한 자료로서, 즉 와유의 목적으로서 실경산수에 긍정적인 의미를 부여하였다. 이러한 역할에 따라 실경은 있는 그대로 옮기려는 사실성의 문제가 그 기본을 이루게 되는 것은 오히려 당연하다고 하겠다.

그 자신은 닮게 그리는 것을 가장 어렵게 생각하였는데, 그러면 대자연의 산수를 화폭에 담을 때 구체적으로 어떻게 그리는 것을 타당한 것으로 보았는지의 문제가 있다. 이 점에 대하여 그는 사람들이 초상화 그리는 것〔傳神寫照〕에 직접 비유하였다. 즉 「송김찰방홍도김찰방응환서(送金察訪弘道金察訪應煥序)」에서 그와 동행했던 두 화가들의 금강산 그림에 대하여,

김군들은 10여 일이 지난 뒤에 뒤쫓아 돌아왔는데 그들의 행장을 뒤지니 전후하여 모두 100여 폭에 달하였다. 양군은 각기 그 장점을 가져서 고상하고 웅건하며 울창하고 빼어난 운치를 살리기도 하고, 아름답고 분명하여 섬세하

115 『豹菴遺稿』, p. 261. "只有繪畫一事, 差可形容萬一, 爲後日臥遊."
116 「登歇惺樓」 詩(II)의 全文은 다음과 같다. "仙山夢想苦難覿, 忽向樓頭見面眞, 未有詩篇能狀物, 誰將(遺稿에는 從字)繪事巧傳神, 定知名下無虛士, 如向畫中見古人, 且引坡翁廬嶽例, 休將拙語取嘲嗔, 豹翁題." 이 詩는 『豹菴遺稿』, p. 174에도 있다. 그리고 蘇軾의 廬山詩는 "橫看成嶺側成峯, 遠近高低自不同, 不識廬山眞面目, 只緣身在此山中."이다.

고 교묘한 형태를 극진히 하기도 하였으니 모두 우리나라의 과거에는 볼 수 없었던 神筆이다.[117]

하였고, 이어서,

어떤 이는 이르기를 "산천의 신이 있다면 반드시 그들이 세밀한 데까지 다 그려 내어 거의 숨김이 없이 드러내는 것을 싫어할 것이다."라고 하나 이것은 결코 그렇지 않다. 사람들이 자기의 얼굴을 그리려 할 때[傳神寫照]에는 훌륭한 화가를 예를 갖추어 초빙하여 만일 그가 모사를 잘하여 머리털 하나라도 닮지 않은 것이 없을 때에는 비로소 만족하고 즐거워할 것이다. 나는 여기에서 산천의 신이 있다면 반드시 그들의 모습대로 그려 낸 것을 싫어하지 않고 오히려 꼭 닮게 그렸다는 데 대하여 즐거워하리라 생각한다.[118]

라고 하였다. 이 글은 두 후배에게 보내는 찬사의 글인 것을 감안해야 한다. 그러나 김홍도, 김응환 두 사람이 어지간히 닮게 그렸다고 보았던 것은 사실이다. 여기서도 분명히 알 수 있는 것은 꼭 닮게 그리는 일이 진경에서 가장 중요한 것이라는 점이다.

그렇다고 그것이 곧 거대한 산수의 경관을 표현함에 있어서 물론 "수염 하나 머리칼 하나"라도 다 그려 내는 것을 의미한다고 볼 수는 없기 때문에 산수의 경우 닮게 그린다는 것이 어느 정도 주관적이며 모호한 점을 지니고 있다.

결국 산수의 초상[傳神寫照]으로서의 진경이 갖는 특성을 감안할 때, 그 정신성 문제와 실제 화법상의 문제가 구체적으로 부각된다고 하겠다. 이와

117 『豹菴遺稿』, p. 238. "金君輩追還於十餘日之後, 搜其橐, 合前後爲百餘幅, 兩君各擅其長, 或遒雅雄健, 極薈蔚森秀之致, 或姸媚穠麗, 盡纖細巧妙之態, 均爲吾東前所未有之神筆也."
118 『豹菴遺稿』, p. 238. "或者謂山川有靈, 必嫌其摸寫之曲盡搜剔, 殆無隱遁, 此有大不然者, 凡人之欲傳神寫照者, 禮邀良工, 若能極其傳摹, 無一髮不似, 則方得快意喜樂, 吾於是獨以爲山川之靈必不嫌其摸寫之盡態, 而樂其傳神之酷肖也."

관련하여 그는 다음과 같이 언급하였다.

> 이 산[金剛山]이 생긴 이후에 아직까지 그림으로 완성한 사람이 없다. 근세에
> 鄭謙齋와 沈玄齋가 평소에 그림을 잘 그리기로 유명하여 각기 그린 것이 있지
> 마는 鄭은 그가 평소에 익숙한 필법을 가지고 마음대로 휘둘렀기 때문에 돌
> 모양이나 봉우리 형태를 물론하고 일률적으로 열마준법(裂麻皴法)으로 함부로
> 그려서 그가 진경을 그렸다고 하기에는 문제가 되지 않을 듯하다. 沈은 鄭보
> 다는 조금 낫지마는 높은 식견과 넓은 견문이 또한 없다. 내가 그려 보고 싶
> 지마는 붓이 생소하고 손이 서툴러서 붓을 댈 수가 없다.[119]

그가 그 이전의 금강산 실경산수의 전통을 얼마나 알았었는지 모르지만
혹 어느 정도 알았다 할지라도 대수롭지 않게 평가했다고도 볼 수 있다. 여
기에서 문제는 특히 당대 최고로 인정받았던 화가들에 대한 평가가 의외로
낮은 점이 주목된다. 다음 VI장에서 보겠지만 그는 정선과 심사정에 관해
잘 알고 있었으며, 그들의 다른 그림에 관해서는 상당한 인정을 하고 있었
다. 그에 비해 그들의 진경에 대해서는 이와 같은 반응을 보인 것은 작가의
개성, 습관적인 필치에 의해 좌우되지 않는 진실성(사실성)과 기량을 넘어선
정신성에 대한 요구 때문으로 생각된다.

그렇다면 정신까지 닮아야 하며 그 필치에 식견이 있어야 하는 상태는
어떤 것인지 하는 점이 주목된다.

이와 관련하여 「등헐성루」 시(I)도 54-8의 내용이 참고된다. 즉,

> 누구에게 부탁하여 黃公望을 다시 불러일으켜 천 년의 붓끝에 신기한 종적을
> 그려 낼 수 있을까.[120]

119 『豹菴遺稿』, pp. 261~2. "而自有此山, 未有畫成者也, 近世鄭謙齋·沈玄齋, 素以工畫名, 各有所畫,
鄭則以其平生所熟習之筆法, 恣意揮灑, 毋論石勢峯形, 一例以裂麻皴法亂寫, 其於寫眞, 恐不足與論
也, 沈則差勝於鄭, 而亦無高朗之識, 恢廓之見, 余雖欲寫, 筆生手澁, 不能下筆."

120 「登歇惺樓」 詩(I)의 全文은 다음과 같다. "忙上高樓對亂峯, 乍看峭拔乍巃嵸, 何來海上羣仙會, 驚

라고 한 점에서 그 기준에 대한 힌트를 얻게 된다. 그가 평소에 가장 어렵게 여긴 진경, 그것도 천하의 장관을 보고 황공망을 일컬은 것은 단순한 명필의 대명사로서의 황공망이라고도 볼 수 있으나 그보다는 오히려 남종문인화적인 필치와 격조로 그린다는 의미로 해석할 수 있다. 그는 어떤 형태로든 황공망을 이해하고 있었으며 이 점은 스스로 '황대치(黃大癡)의 법을 터득했다'고 한 사실에서도 확인된다. 또한 그의 70세 작품인 〈약즙산수도〉도 50에서 황공망의 필치를 따른 점에서도 알 수 있다.

이렇게 볼 때 그가 추구하는 진경은 사실적인 실경을 그리되 근본적으로 필치나 격조에서 문인화적인 입장의 문기(文氣)가 배어든 산수였음을 부인하기 어렵다. 이른바 형사(形似)와 사의(寫意)가 조화를 이루는 '문기 있는 진경'을 그가 추구했다고 볼 수 있을 것 같다. 이와 같은 진경에 대한 그의 견해는 강세황 자신이 작품을 제작하는 데에 바탕을 이룬 것은 물론이며 당시 화단의 진경산수의 성격에도 적지 않은 영향을 미친 것으로 믿어진다.

『중국기행첩』

그는 진경에 대하여 앞에서 보았듯이 실로 독자적인 견해를 갖고 있었다. 이를 바탕으로 하여 제작한 실제의 작품의 예로서 후기에 해당하는 것은 두 번의 중요한 기행 산수를 들 수 있다. 그중에서 『중국기행첩(中國紀行帖)』은 현장에서 스케치한 소략한 화풍을 보인다. 그것도 일부만이 조사되어 그 전모를 알 수 없으나 그의 후기 진경을 이해하는 데에 커다란 비중을 차지하며 중국 여행을 기념하는 중요한 자료인 것이다.

당대의 문인사대부로서 또 화가로서의 그에게 72세 갑진년(1784)은 중국 사행을 떠났던 기념할 만한 해이다. 제II장 그의 생애에서 본 바와 같이 그는 집안의 할아버지, 아버지와 그 형제, 매형 등의 인연을 통하여 일찍부터 중국에 대한 남다른 관심을 갖게 되었다.[121] 그가 66세 때 사행원으로 중

見天邊萬玉叢, 暮靄霏微(『遺稿』에는 迷茫)多變態, 霜楓點綴更脩容, 憑誰喚起黃公望, 千載毫端落妙蹤." 『豹菴遺稿』, p. 174.
121 이 책 제II장 주 70 참고.

국에 가는 박제가(朴齊家, 1750~1805)에게 주었던 시에서 "중국에 출생하지 못한 것이 한이며 사는 곳이 멀리 떨어진 궁벽한 곳이기에 지식을 넓힐 도리가 없다."고 했던 것과 "중국 학자들을 만나서 나의 막힌 가슴을 터놓기가 소원이었다. 어느덧 백발이 되었는데 어떻게 날개가 돋칠 수 있겠는가."도 4-1[122]라고 한 것에서 그의 중국에 대한 생각이 분명하게 나타난다. 그런데 그 6년 후에 소원 성취를 하게 되었던 것이다. "날개가 돋쳐" 중국으로 가게 된 것이다. 그의 관심은 문인으로서 중국 학자들과 만나는 일이었으며, 이 점은 이미 자신이 도달한 수준에 대한 일종의 자긍심으로 해석될 수도 있다. 이와 크게 달라지지 않았을 관심을 가지고 드디어 그는 1784년 10월 12일 연경(燕京)을 항해 출발하였다.[123] 이 연행(燕行)을 계기로 가는 도중에 그린 〈선면고목죽석도(扇面枯木竹石圖)〉도 74-1 등을 비롯하여 중국의 실경산수, 그리고 중국의 화구(畫具)로 그린 〈삼청도(三清圖)〉도 67 등의 작품을 남겼다. 여기에서는 이때에 그린 산수도를 살펴보겠다.

이들 산수화는 그가 중국에 도착하여 그곳의 실경을 다룬 것인데 그중에서 현재 다섯 폭만을 알 수 있다.[124]

이 다섯 폭은 공통으로 그가 직접 본 명승지의 장면들을 스케치풍으로 그렸으며, 주로 건물을 중심으로 주위의 경관을 반조감도적으로 다루었다. 실제의 현장을 충실히 묘사하기 위하여 각 장면에 따라 현실감 있는 공간구성을 보이며, 대체로 평행 사선과 수평에 의한 구도를 기본으로 하여 경물이 가장자리에 자리 잡고 화면 가운데에 마련된 넓은 공간이 특색을 이룬다. 이렇듯 원경(遠景)의 산이나 이상적인 깊이감은 배제되고 주제가 되는 경관을 화면 가득히 표현한 현실감 있는 구성은 『송도기행첩』 이래 그가 실경을

122 이 책 제II장 주 69 참고.

123 이 책 제II장 주 72 참고.

124 이 작품은 사진 자료에 의해서만 조사하였다. 이 사진들을 제공해 준 김영호 교수에 따르면 이미 分帖되어 있었고, 작은 화첩 크기로 紙本水墨이라고 한다. 이 화첩에 함께 있던 글씨는 〈西山樓閣〉, 〈孤竹城〉에 해당하는 2폭만을 조사할 수 있었다. 최근 새로 알려진 강세황의 중국사행첩 『槎路三奇帖』을 국립중앙박물관이 소장하게 되었다. 강세황 중국사행 시 일정과 작품에 관한 논문으로 정은주, 「중국사행에서 姜世晃의 詩畫 창작과 인적교유」, 『표암 강세황: 조선후기 문인화가의 표상』, 경인문화사, 2013 참고.

다룰 때 보이는 특징이다.

필치는 남종문인화풍의 사의적인 필법으로 능숙하면서도 소박하게 구사함으로써 그가 받은 인상을 자연스럽게 표현하였다. 그는 이 작품에서 현실감에 바탕을 두고 틀에 박힌 고정된 필치가 아닌 자유롭고 신선한 문인다운 개성을 보임으로써 독자적이고 시원한 실경산수의 개성을 이룩하였다. 일차적으로 이 그림들은 그가 본 중국 경승지의 기념 사진의 성격을 띠고 있다. 그러나 그 이상의 고상한 운치를 나타낸다.

각 폭이 갖는 특징적인 몇 가지 사실들을 보면 다음과 같다.

먼저 〈서산누각도(西山樓閣圖)〉^{도 53-1·2}를 보면 똑같은 장소를 그린 것이 두 폭이 있다. 두 폭이 세부적인 것에서, 즉 지붕의 형태나 정자 주위의 석법, 수지법 등 약간의 차이를 보이지만 근본적인 차이를 의미하는 것은 아니다. 결국 같은 서산(西山)을 두 번 그린 것은 분명한데, 그렇다면 이러한 차이는 어디서 오는 것일까 하는 문제이다. 같은 장면을 현장에서 두 번 그린 것인지 아니면 나중에 모사한 것인지 분명하지는 않다. 다만 멀리 보이는 건물들의 배치로 보아 바라본 각도의 차이로 생각되기도 한다. 그리고 두 폭 중에서는 제1폭이 나중에 된 것이라고 여겨진다. 그것은 변형을 이루었으면서도 먼 산까지 신경을 쓴 점, 수면이 더욱 확대되었고 건물의 표현이 설명적이며 정연한 점, 그리고 '西山樓閣'이라는 제목과 '三世耆英'의 도장이 찍힌 점 등에서 추측이 가능하다.

또 이 그림에 해당되는 강세황의 시가 함께 남아 있어서 그 내용을 통하여 그가 이 장소를 그렸으며, 또 두 폭을 그린 것도 이해할 만한 것임을 알 수 있다.^{도 53-6} 그 전문(全文)은 다음과 같다.

자신이 西山에 와보니 옛날 듣던 것보다 더 낫다. 옥으로 조각된 숲과 섬이 아득하여 구별하기가 어렵다. 얼음 같은 호수 百頃에는 반듯하게 옥을 깔아 놓은 듯하고 단청한 누각 천 겹은 우뚝히 구름 밖에 솟아 나왔다. 세상 밖에서 갑자기 지저분한 것을 멀리하게 되었음에 놀랐고 시야에는 먼지가 붙은 곳이 전혀 없다. 감히 시나 그림을 가지고 이곳을 그려 내려 하여 어리석게 다

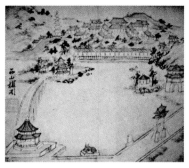

53-1

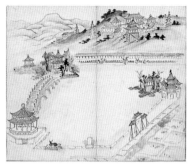

53-2

53-3

53-4

53-5

53-6

53-7

도 53-1 姜世晃, 『중국기행첩』, 〈西山樓閣圖〉 I, 1784, 크기·소장처 미상
도 53-2 姜世晃, 『槎路三奇帖』, 〈西山樓閣圖〉 II, 1784, 紙本水墨, 23.3×13.4cm, 국립중앙박물관
도 53-3 姜世晃, 『槎路三奇帖』, 〈孤竹城〉
도 53-4 姜世晃, 『槎路三奇帖』, 〈嬴臺氷戲〉
도 53-5 姜世晃, 『槎路三奇帖』, 〈姜女廟〉
도 53-6 姜世晃, 『槎路三奇帖』, '西山樓閣' 詩
도 53-7 姜世晃, 『槎路三奇帖』, '孤竹城' 詩

리머리에 앉아서 석양을 보내노라.[125]

즉, 그가 서산루각의 장관에서 받은 인상을 시와 그림으로 묘사하였던 것이다. 이와 비슷한 구도를 가진 〈영대빙희(瀛臺氷戲)〉[도 53-4]는 얼어붙은 호수에서 빙희(氷戲)를 하는 장면인데, 바로 『표암유고』에 영대(瀛臺)에서 빙희를 구경한 기록이 있어서 그 장면으로 믿어진다.[126]

그리고 〈고죽성(孤竹城)〉은 산으로 둘러싸인 공간에 표현된 누각이 중심이다.[도 53-3] 이 장면에 해당 하는 시가 남아 있어서 참고가 된다.[도 53-7][127]

끝으로 어디인지 장소 이름을 알 수 없는 제5폭 산수도(山水圖)를 보면 그 특이한 구도가 주목된다.[도 53-5] 수면으로 생각되는 공간을 사이에 두고 대각선으로 대칭하여 두 무더기의 경물이 지나치게 구석으로 몰려 있어서 이색적인 구성을 보인다.

이상과 같이 그가 중국 여행에서 그린 산수도를 그 전체적인 특징을 중심으로 살펴보았다. 그는 자신이 받은 감동적인 인상을 표현하는 데 있어서 있는 그대로를 그리려는 사실 정신에 바탕을 두고 이에 적합한 독자적이고 현실감 있는 공간 구성을 이룩한 점이 괄목할 만하다. 이는 곧 『송도기행첩』부터 개척된 그의 개성인 것이다. 그리고 이 화첩에서 분리된 나머지의 그림과 시가 발견되어 그의 중국 기행 산수의 전모가 밝혀지기를 기대한다.

『풍악장유첩』

강세황은 중국 여행에 이어 그 4년 뒤인 76세 때에 금강산 유람을 하였다. 그는 젊어서부터 산수를 좋아하여 경치 좋은 곳에 여행하기를 바랐었다. 특

125 "身到西山過昔聞, 瑤林瓊島杳難分, 氷湖百頃平鋪玉, 綺閣千重聳出雲, 世外忽驚超穢累, 眼中無處着塵氣, 敢將詩畫形容得, 癡坐橋頭送夕曛. 豹翁." 『豹菴遺稿』, p. 165에도 '西山'이라는 제목으로 실려 있다.

126 이 책 제II장 주 84 참고.

127 「孤竹城」詩 全文은 다음과 같다. "山腰粉堞勢周遭, 灤水東來自作濠, 皇帝行宮何壯麗, 古賢遺相(『遺稿』에는 像)向淸高, 林開落日(『유고』에는 照)明雕檻, 岸曲澄波閣小舠, 向晚登車更回首, 緇塵多愧滿征袍. 世晃." 『豹菴遺稿』, p. 165에도 있다. 遺稿와 차이가 나는 글자는 그가 직접 쓴 詩가 기준이 된다고 생각한다.

히 금강산에 대하여 관심이 많았으면서도 그때까지 가보지 못했었다. 그것은 「유금강산기」에서,

산에 다닌다는 것은 인간으로서 첫째가는 고상한 일이다. 그러나 금강산을 구경하는 것은 가장 저속한 일이다. 왜 그런가. 금강산이 구경할 만한 것이 없다는 뜻이 아니다. 금강산은 홀로 바다와 산에 신선이 사는 지역이며 신비로운 곳으로 한 나라에서 이름을 크게 독차지하고 있다. 애들이나 부녀자까지라도 어릴 적부터 귀에 익고 입에 올리지 않은 사람이 없다. ……지금 장사꾼, 품팔이, 시골의 노파들의 발길이 이 골짜기로 서로 잇닿은 것을 볼 때에 저들이 어찌 산이 어떠한 것이라는 걸 알 수 있으랴. ……다만 여러 사람이 가는데 따라서 평생에 한번 구경한 것을 능사로 삼으며 남에게 대하여 자랑하기를 무슨 신선이 사는 곳에나 갔다 온 것처럼 하며 또 못 가 본 사람은 부끄럽게 생각하여 사람들 축에 끼지 못하는 것처럼 생각한다. 내가 증오하여 가장 저속한 일이라 한 것이 이 때문이다.[128]

하여 당시 지나친 유행을 천박하게 여겨서 갈 기회가 생겼을 때도 가지 않았다. 그 스스로,

아마 세속적인 것을 증오하는 마음이 산을 좋아하는 벽보다 더하였기 때문일 것이다.[129]

라고 하였다.

그러나 마침 이때에 맏아들 인(亻寅)이 있는 회양(淮陽) 관사에 가 있으면서 김응환·김홍도 등과 만나서 함께 금강산에 가게 되었다. 드디어 "산을 좋아하는 성벽을 막을 수 없게 되었던 것"이다.[130]

128 『豹菴遺稿』, pp. 254~5.
129 『豹菴遺稿』, p. 255. "盖憎俗之心, 有以勝於愛山之癖也."
130 『豹菴遺稿』, p. 256. "將入是山, 余於是, 不能以憎俗之意, 禁遏愛山之癖."

이 금강산 유람을 계기로 남긴 화첩이 『풍악장유첩(楓嶽壯遊帖)』이다. 그리고 그 뒤 77세 때까지 회양에 있으면서 〈피금정도(披襟亭圖)〉를 제작하였고 현재 기록으로 남아 있는 〈죽8폭(竹八幅)〉을 판각(板刻)하기도 하였다.[131]

이 『풍악장유첩』의 구성은 앞부분에 글씨 7폭과 이어서 그림 7폭으로 구성되어 있다. 먼저 글씨 부분 내용을 간략하게 살펴보겠다. 제1·2폭에 '靈區雅韻'(신비한 지역, 고상한 운치)의 대자(大字)가 있다. 아운(雅韻)이라고 쓴 제2폭에는 '豹翁' 서명과 백문(白文)의 '姜世晃印' 도장이 찍혀 있다. 제3폭은 「제학소대도(題鶴巢臺圖)」 시이다. 그의 나이 80이 다 되어 가는데 금강산을 여행한 지 며칠이 되어도 지치지 않았다. 같이 간 사람들이 모두 노인이 건강하다고 칭찬하였고 이에 기뻐하며 쓴 글이다.[132] 이 시에 "학소대의 진면목을 그리려 하여 굽은 난간 동쪽에 오랜 시간을 서서 있노라." 하여 현장에서 그림을 그리려 한 것을 알 수 있다.[133] 이처럼 그림을 그리려 한 것은 제5폭 「중구등회양의관령차두운(重九登淮陽義館嶺次杜韻)」[도 54-9]에 "한쪽의 그림을 그려서 후일에 보리라."[134] 한 것과 제7폭 「등헐성루」 시(I·II)에도 나타난다.[도 54-8][135] 특히 「등헐성루」는 좋은 경치를 표현하는 데에는 그림이 가장 좋은 방법이라고 한 점이 주목된다. 제4폭 「중양등의관령기(重陽登義館嶺記)」[도 54-10]에는 '戊申重九 豹翁'의 서명과 주문(朱文)의 '三世耆英', 백문(白文)의 '姜世晃印' 도장이 있다. 여기의 '三世耆英' 도장은 이 화첩의 두어 군데 더 보이는데 도장 판단의 기준이 된다.

여기에서 보이는 장소의 이름은 학소대(鶴巢臺), 의관령(義館嶺), 헐성루

131 『豹菴遺稿』, pp. 178~80. 「畫竹八幅入刻又書八絶句幷開板」의 詩 8 수가 있는데, 바로 이 詩를 적은 詩帖이 부산 東亞大學校에 소장되어 있으며, 여기에 강세황 자신이 밝힌 제작 장소와 연대는 "寫竹于淮陽衙題此 豹翁", "畫竹刊板題八首之一 己酉春日 豹翁", "鐫竹八幅各題一絶 己酉春 豹翁" 등으로서, 己酉年(1789) 봄에 淮陽 관아에서 만든 것임을 알 수 있다.

132 『豹菴遺稿』, p. 209에 "余年已迫八十 始遊楓嶽, 探歷數日 猶不知倦 偕遊者皆稱老健, 有此戲題." 라 있고, 詩 內容은 『楓嶽壯遊帖』의 「題鶴巢臺圖」와 같다.

133 「題鶴巢臺圖」 詩(I): "峽山無處不清奇, 廻合羣峰一面虧, 擬寫巢臺眞面目, 曲欄東畔立多時."

134 「重九登淮陽義館嶺次杜韻」의 全文은 다음과 같다. "結伴登臨四望寬, 筇鞋隨處盡清歡, 佩來紅露斟盈斝, 折得黃花挿滿冠, 笙曲響依清唱咽, 江灘聲入暮村寒, 重陽遊賞今年最, 片幅圖成後自看."

135 주 120, 116 참고.

(歇惺樓)인데 그림과 직접 연결시키기는 어렵다. 그것은 7폭의 그림 가운데 두 폭 정도만 해당되는 것으로 보이는데 현재로서는 잘 구분이 되지 않는다.[136] 즉 나머지는 〈백산(栢山)〉도 54-1과 〈회양관아(淮陽官衙)〉도 54-2이고, 또 3폭은 그의 기록에 나오는 금강산의 다른 장소를 그린 것이다.

이 7폭의 그림은 모두 현장에서 그린 스케치[草本]풍의 작품이다. 공통적인 특징을 보면 먼저 화면에 주제를 중심으로 포착하여 현실적인 공간 구성을 한 점을 들 수 있다. 대개 화면의 절반 이상을 차지하는 산의 능선이나 수평선의 표현이 사실적이며 멀리 이상적인 깊이감이나 공간감은 나타내지 않았다. 구도 역시 사선과 수평에 의한 짜임새를 보이지만 무엇보다도 중요한 것은 실재하는 장면에 따라 각기 다른 구성으로 나타낸 점이다. 그는 있는 그대로를 옮기려는 목적을 갖고 있었으므로 장면마다 구성이 달라질 수밖에 없었다고 생각되며, 전체적으로 유사한 듯하면서도 세부 구성이나 필치에서는 다양성을 보여 준다. 그리고 사실적인 표현을 성공시키기 위하여 자신의 습관적인 필치가 일률적으로 적용되지 않도록 하고, 주제가 갖는 성격이나 분위기를 나타내려고 노력하였다. 특히 앞부분의 4폭은 경우에 따라 입체감의 표현을 위한 선이나 점, 그리고 수지법 등에서 서로 전혀 다른 기법을 구사한 점이 특기할 만하다.

〈백산〉의 주산에 표현된 뾰죽뾰죽한 침엽수들은 그의 그림에서 보이지 않던 새로운 수지법이다.도 54-1 그러니까 보이는 모습의 인상대로 그리려고 하여 생겨난 수지법인 셈이다.[137] 그런데 이 폭의 근경의 나무 표현이나 〈회양관아〉의 나무들에서는 그의 습관적인 필치가 보이기도 한다.도 54-2 이 『풍악장유첩』 중에서도 가장 맑고 신선한 화면 분위기를 가진 제3폭은 〈학소대〉라고 추측되는데, 산의 구릉에 표현한 입체감이나 봉우리에 모여 있는 나

136 제10폭(그림으로는 제3폭)이 鶴巢臺인 듯하다(주 138 참고). 도 54-6이 고성 〈청간정〉, 도 54-7이 평해 〈월송정〉이라고 밝혀졌다. 박은순, 『금강산도 연구』(일지사, 1997), p. 253; 진준현, 『단원 김홍도 연구』(일지사, 1999), pp. 298-301 참고.

137 금강산 사진에 보이는 침엽수들의 형태가 비슷하여 흥미롭다(德田富次郎[1936], 『朝鮮金剛山大觀』이라는 금강산 안내 책자 참고).

54-1

54-2

54-3

54-4

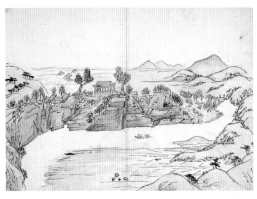

54-5

도 54-1 姜世晃, 『楓嶽壯遊帖』, 〈栢山〉, 1788, 紙本水墨, 25.7×35cm, 국립중앙박물관

도 54-2 『楓嶽壯遊帖』, 〈淮陽官衙〉

도 54-3 『楓嶽壯遊帖』, 〈鶴巢臺〉

도 54-4 『楓嶽壯遊帖』, 지명 미상

도 54-5 『楓嶽壯遊帖』, 〈竹西樓〉

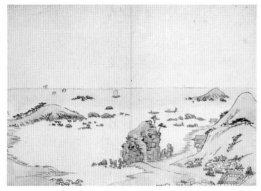

54-6

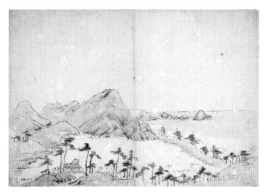

54-7

54-8

54-9

54-10

도 54-6 『楓嶽壯遊帖』,〈淸澗亭〉
도 54-7 『楓嶽壯遊帖』,〈越松亭〉
도 54-8 『楓嶽壯遊帖』, '登歇惺樓' 詩 Ⅰ·Ⅱ
도 54-9 『楓嶽壯遊帖』, '重九登淮陽義館嶺次杜韻' 詩
도 54-10 『楓嶽壯遊帖』, '重陽登義館嶺記'

무를 표현한 기법이 실로 독특하다.도 54-3[138] 즉, 옅거나 짙은 회색의 점을 밀도를 달리하여 찍음으로써 표현하고자 하는 산의 특징을 훌륭히 나타내었다. 같은 산등성이의 입체감 표현이라 해도 이는 〈회양관아〉의 주산의 점들의 성격과도 다르며, 제4폭의 준법 처리와는 물론 전혀 다른 기법으로서 고정된 필치의 습관에 구애받지 않는 변화를 보인다.

여기에서 산수를 있는 그대로 똑같이 그려 낸다고 하는 것은 반드시 세필로 정밀하게 그린다는 의미가 아니며 심지어 생략적이고 간략한 필치를 구사하여 실경의 특징을 살리고 그 분위기 표현에 중점을 두고 있다는 것이 더욱 분명해진다.

이처럼 나타내고자 하는 부분을 포착하여 현실적인 느낌이 들도록 표현하는 것은 이미『송도기행첩』과『중국기행첩』등 실경을 그려야 할 때 동원된 방법이다. 특히 주제에 따른 시각과 실제감 있는 공간 구성은『송도기행첩』과의 밀접한 연관성을 보인다. 이 점은 그가 실경을 그리기 위해 개척한 독자적인 방법이다. 필치에서도 변화 있는 기법을 구사한 점이 공통적이다. 즉, 이『풍악장유첩』은 색채가 전혀 배제되고 먹의 농담과 필선의 변화에 의존하고 있어서 채색에 의한 입체감을 내는『송도기행첩』과는 화법상의 차이를 보이지만 새롭고 창의적인 필법을 적용시키려는 근본적인 의도는 마찬가지라고 하겠다. 이에 비해 죽서루(竹西樓)처럼 보이는 제5폭도 54-5과 해금강(海金剛)을 그린 제6·7폭은 반조감도적인 화면 구성이나 공간감, 가늘고 긴 필선의 성질 등에서『중국기행첩』과 유사성을 보인다. 두 폭의 해금강에서 수평선으로 인하여 화면이 상하로 양분되는 점이 특색이라 하겠다. 이『풍악장유첩』은 금강산과 그 부근의 실경이긴 하되 그가 금강산에서 "몇 폭 진경을 스케치〔草〕하였다."[139]는 장소와 일치하는 것은 아니다. 제5폭과 해금강

138 주 133,「題鶴巢臺圖」(I) 참고, 그 (II)의 全文: "郡齋東北境幽奇, 小屋叢林互蔽虧, 最是飛巢臺下
景, 滿山紅葉夕陽時."(豹翁書於燭下 時年七十有六)이라고 한 내용에서 (I)의 "여러 봉우리가 둘
러 있는데 한쪽이 비어 있다."와 (II)의 "비소대 아래의 경치는 산에 가득한 단풍잎 석양이 비
친 시간이다."라는 대목을 미루어 제3폭을 학소대라고 짐작해 보는 것이다. 그렇다면 독특하게
표현된 나뭇잎은 석양을 받은 단풍잎을 그린 것이 된다.
139 『豹菴遺稿』, p. 261, "草得數幅眞境而還."

의 경치는 다음에 볼 〈피금정도〉^{도 56}와 함께 「유금강산기」를 쓴 이후인 다음
해에 계속된 여행에서 그린 것으로 믿어진다.

정조가 그의 그림을 보고자 하여 올린 것이 기유년(1789) 12월 초순이
었으니까 이 화첩도 그때 포함되었을 가능성이 있다. 그것은 기유년 11월
그믐에 회양의 인(儼)에게 보낸 그의 편지에서도 짐작된다.

> 금강산 그림 10여 장과 그 밖의 그림 초본은 璧(儼의 맏아들 彝璧)이가 가져갔
> 다고 하는데 일전에 趙彝仲이 일부러 와서 임금님의 뜻을 전하였다. ……이
> 것이 허술한 휴지라 할지라도 결코 보내지 않으면 안 될 터이니 곧 편지가 도
> 착한 뒤에 일부러 사람을 시켜서 올려 보내고 늦추어지지 않도록 하라.¹⁴⁰

그리고 또 그해 12월 초 7일에 보낸 편지에서 그 결과에 대하여 다음과
같이 적었다.

> 금강산 초본은 제때에 곧 오게 해서 비로소 이것을 올렸으니 다행이다. ……
> 200장 紙本을 지금 쉬지 않고 그리는데 완성된 것은 차차로 올리고 남은 것이
> 60여 장이나 된다.¹⁴¹

그가 그린 금강산 그림과 그 밖의 스케치 그림도 모두 정조께 올렸다 하
였는데, 이 화첩의 시와 그림 등의 내용으로 보아 충분히 그때 포함되었다고
생각된다.^{도 55-1·2}

그런데 정조에게 올린 그의 그림들이 단순히 정조의 감상의 대상만이었
다 할지라도 그의 진경(眞景)에 대한 태도가 정조에게 전해졌을 것으로 믿어
진다. 더구나 김응환·김홍도에게 여러 곳을 그리는 임무를 맡겼던 같은 무

140 이 책 제II장 주 92 참고.
141 이 책 제II장 주 93 참고. 이와 같은 사실은 正祖의 그림에 강세황의 화풍이 영향을 미쳤다고 하
 는 생각(鄭良謨[1985], 『花鳥四君子』, 韓國의 美 18, 서울: 中央日報, 도판 98 참고)에 가능성 있
 는 하나의 근거를 제공하는 것이기도 하다.

렵의 일로서 정조의 관심은 감상 이상의 의미를 갖는다. 이 점에서도 당시 화단의 실경에 대한 견해와 방향 문제에 대하여 그의 역할이 적지 않았으리라는 것을 시사한다고 하겠다.

이상에서 살펴본『풍악장유첩』은 소박하고 담담하게 그린 스케치풍의 진경으로서 담박하고 격조 있는 진경의 경지를 보여 준다. 일정한 견해를 가지고 목표에 도달하려는 진지함이 그의 화풍을 지배하고 있다. 금강산에 가 보지 못한 사람이 그 산속에 있는 것처럼 그리려는 그의 생각과 그때까지의 실경 제작의 경험에 의해, 보다 진실하게 사실에 접근시킨 작품을 만들어 냈다고 할 수 있다. 이 작품들이 볼수록 친근감이 가는 것은 우연한 일이 아닌 것이다(그는 금강산의 진경을 완성시킨 사람이 없었다고 하였는데

사실상 진경은 거대한 산수이기에 닮게 옮길 수는 있어도 완성은 없는 것인지도 모르겠다. 이러한 관점에서 볼 때 그가 진경을 진실하게 표현하기 위해 얼마나 고심했는가를 짐작할 만하다).

〈피금정도〉

강세황은 76세 때의 금강산 유람에 이어 77세 때는 금성(金城)에 있는 피금정(披襟亭)에 가 보게 되었다.[142] 이 지역 역시 그가 평소에 가 보고 싶어 하던 곳이었으며 그 장관으로부터 받은 감동을 회양에 돌아와서 그림으로 나타내었다. 이 〈피금정도(披襟亭圖)〉도 56에 그 자신이 쓴 화제(畫題)가 있어서 이 작품을 그리게 된 사연을 알 수 있다.

> 내가 어릴 적부터 城의 동쪽에 妙嶺이 있다는 말을 듣고 마음속으로 그리워하지 않은 적이 없었으며 다만 세월이 지나가는 것을 유감으로 여겼다. 우연히 香齋(성명 미상)와 金城의 披襟亭을 지나다가 강 언덕이 침침하고 고목들이 가지런한데 지나가는 수레를 잠깐 멈추니 석양이 나지막하다. 바빠서 미처 披襟亭에서 옷깃을 헤치고 앉지 못하고 뒷날의 약속을 남겨 두고 짤막한 글을 쓰노라. 淮陽의 臥治軒에 와 앉아서(뒤쫓아) 이 그림을 그린다. 己酉년 秋 8월 豹翁[143]

이로 보아 1789년 8월 어느 날 오후에 본 피금정의 경치를 그린 것임을 알 수 있다. 그러니까 금강산에 간 것이 무신년(1788) 9월 9일이었는데 다음해인 1789년 8월까지 계속하여 회양에 있었으며 금강산 외에 기록에 밝

142 金城은 현재 철원군에 속한다. 『新增東國輿地勝覽』 第47卷 참고. "동쪽은 淮陽府 長楊縣 경계까지 105리, 남쪽은 抱川縣 경계까지 52리, 金化縣 경계까지 17리, 서쪽은 平康縣 경계까지 37리, 북쪽은 淮陽府 경계까지 56리, 서울과의 거리는 336리이다."

143 "余自幼少, 每聞城東之妙嶺, 未嘗不心醉, 但恨年歲, 遇與香齋過金城之披襟亭, 〔江岸陰陰古木齊, 征車暫駐夕陽低, 忽忽未暇披襟坐, 後約留憑短句題〕, 來坐淮廟之臥治軒, 追寫此圖, 己酉秋八月 豹翁." 그리고 白文의 '三世耆英'과 朱文의 '豹菴之印'이 있다. 〔 〕 부분은 『豹菴遺稿』, p. 172, 「過金城披襟亭」과 같다.

혀지지 않은 몇몇 명승지들을 여행한 것으로 믿어진다. 그것은 특히 『풍악장유첩』의 해금강 부분들도 54-6·7과 이 〈피금정도〉를 통해 알 수 있으며, 또 77세에 회양 관아에서 대나무 8폭을 그려서 판각하고 아울러 지은 시첩(詩帖)이 남아 있어서 상당 기간 회양에 있었던 것이 분명하다.도 57144 그는 그해 12월 7일에 정조에게 그림을 올렸고 같은 12월에 한성부(漢城府) 판윤(判尹)에 임명되었다.145 이 점을 미루어 보면 〈피금정도〉를 그리고 나서 오래지 않아 귀경(歸京)하였을 것으로 생각된다. 그러니까 강원도에는 약 1년 정도 있었고 그동안 부근을 여행하였다고 하겠다.

이 〈피금정도〉의 경우는 위에서 보았던 스케치풍의 실경들과 달리 현장에서 그리지 않고 회양 와치헌(臥治軒)에 돌아와서 그린 작품이다.도 56 그 덕택에 이는 다른 초본들과 달리 대폭(大幅) 화면에 정성들여 꼼꼼하게 그릴 수 있었다고 믿어진다.

도 56 姜世晃,
〈披襟亭圖〉,
1789, 紙本淡彩,
126.7×69.4cm,
국립중앙박물관

화법을 보면 반부감법(半俯瞰法)으로 포착하여 화면의 중앙축(中央軸)을 따라서 구불구불하게 후퇴하는 산들을 그렸다. 수많은 봉우리가 부분부분마다 지자형(之字形)으로 연결되면서 화면 전체가 능선의 리듬감으로 가득차게 하였다. 이러한 기법은 『개자원화전』의 '맥락(脈絡)'과 유사하지만, 있는 그대로를 옮기려는 진경에 대한 그의 태도를 생각할 때 단언하기가 어렵다. 다만 현장에서 그리지 않고 자신이 받은 인상을 회화적으로 재구성하는 데서

144 주 131 참고.
145 이 책 제II장 주 94 참고.

오는 복합적인 요소로 해석되기도 한다. 또 강세황 자신의 경우에서뿐만 아니라 우리나라 그림에는 이렇듯 유기적으로 이어져서 화면을 밀도 있게 채우는 예가 드물다. 이 때문에 혹 중국의 영향을 받은 것인지 그보다 실경에 충실하여 나타난 현상인지의 해석상의 문제가 있다.

필치에서도 그가 이렇게까지 정성 들여서 세밀하게 묘사한 예는 의외이며 특히 앞부분의 수목으로 둘러싸인 피금정 주변의 표현은 더욱 그러하다. 피금정을 지나 차츰 능선이 높아지면서 중첩되는데, 그 필선이 가늘어지고 옅은 색으로 표현되지마는 전체적으로 시종 같은 성질의 선으로 일관된다. 먹의 강약이 근경에서부터 차츰 멀어질수록 옅게 되어 가는 묘미가 훌륭하다. 그런데 피금정을 경계로 하여 상하로 산의 능선의 성격이 양분되는데, 피금정까지는 건물이나 수지법 등의 표현이 사실에 충실했다고 인정되며, 그 이후는 능선의 특징만으로 표현되었다.

그러나 결국은 이 필선 위주의 그림에 구사된 필치는 남종문인화풍에 바탕을 둔 것이며 이른바 형사(形似)와 사의(寫意)의 조화가 탁월하여 격조 있는 분위기의 진경(眞景)을 만들어 냈다. 이 작품은 그가 피금정의 진경을 완성했다는 평가를 받아도 좋을 만한 대작(大作)이다.

3) 『십로도상첩』 소재 〈송정한담도〉

강세황 78세인 1790년은 그의 생애의 막바지이며 동시에 가장 많은 작품을 남긴 해로 주목된다. 그는 79세 1월에 세상을 떠났기 때문에 실질적으로 78세에 작품 활동을 마감하였다고 생각된다. 그런데 이때는 어느 해보다도 왕성한 작품 활동을 하였으며, 더욱이 그의 후기 중에서 그 절정을 이루었던 해이다. 특히 필력이 좋아 전혀 노년의 나이를 짐작할 수 없으며, 오히려 노숙·노련한 필치에서 우러나오는 여유 있는 문인화의 경지를 보여 준다.

이러한 그의 78세 기년작은 4점 16폭이 있다. 그중 〈난죽도(蘭竹圖)〉를 포함해서 대나무가 3점 15폭으로 압도적이다. 이 점은 곧 그가 대나무 그리기에 얼마나 몰두했는가를 말해 준다고 본다.

57-1

57-2

57-3

57-4

57-5

57-6

57-7

57-8

도 57　姜世晃,〈畵竹八幅入刻又書八絶句〉, 1789, 紙本墨書, 24×28cm, 동아대학교박물관

여기에서는 그의 78세 때의 유일한 산수화이며, 동시에 산수화로서 최후의 기년작인 〈송정한담도(松亭閑談圖)〉만을 살펴보겠다.^{도 58-1} 이 작품은 경술년(1790) 추(秋) 8월 24일로 그 제작 일자까지 분명한 작품이다. 삼성미술관 리움 소장의 『십로도상첩(十老圖像帖)』안에 이 화첩에 대하여 그가 쓴 서(序)와 발(跋), 그리고 이 〈송정한담도〉가 함께 들어 있다. 그가 〈십로도상도(十老圖像圖)〉와 인연이 있게 된 연유는 그 자신이 쓴 서문에서 다음과 같이 밝히고 있다.

申歸來亭(末舟) 선생이 弘治 己未(1499)에 같은 시골 노인 아홉 사람과 약속하여 香山과 洛社의 옛일을 모방하여 序文을 짓고, 그 아홉 노인과 자기 화상을 그려서 한 軸을 만들었다. 선생의 후손 尙濂씨가 가지고 와서 나에게 보였다. 弘治 己未年은 지금으로부터 292년 전이 된다. 그 글을 읽고, 그 그림을 펴 보니 완연히 엊그제 일과 같았다. 이는 곧 태평할 때에 좋은 일이며 노인 세계의 미담이다. 그 후손이 지금까지 보존하며 전하여 구경하는 것이 이 또한 드문 일이다. 또 나에게 이르기를 "軸이 전한 지가 오래 되어 종이가 해어지고 묵색이 변해서 앞으로 없어져 버릴 듯하니 따로 한 벌을 옮겨 써서 영원히 후대에 전하게 해 달라." 하였다. 내가 지금 나이 80에 가까와서 눈이 어둡고 손이 떨려서 붓 잡기가 어렵지마는 옛 현인들의 남긴 事蹟을 흠모하고 오늘날 따를 수가 없음을 부끄럽게 여겨 마침내 사양하지 않고 그 서문을 쓰고 조그만 跋을 붙였다. 만일 과거와 같이 잘 간수하면 또 292년까지 전할 것이니 나는 이 말로 申君에게 권면하노라.¹⁴⁶

이 서문에 이어서 그의 산수도인 〈송정한담도〉를 붙였고, 그리고 본그림

146 "申歸來亭先生 於弘治己未 約會同鄉九老人 倣香山洛社之遺事 作序文 且圖繪九老與自己之像 爲一軸 先生之後孫尙濂氏 袖以示余 盖弘治己未 距今爲二百九十二矣 讀其文 披其畫 宛然若昨日事 此乃昇平之美事 壽城之佳話 其後孫之尙今保有傳玩 亦是稀異之事 且謂余曰 軸之傳已久 紙弊墨渝 將就磨滅 盖爲移書一本以爲久遠垂後之資乎 余今年迫八旬 眼暗手戰 固難下筆 而欽前賢之貴躅慨 今時之莫追 遂不辭而書其序 繼之以短跋 若能寶藏如前本之爲 則可期又傳於二百九十二年之久 余竊以是語勗申君焉, 庚戌秋八月廿四日 晋山 姜世晃敬書."

인 〈십로도상도〉 뒤에 발을 썼는데, 그 내용은 다음과 같다.^{도 58-2′}

十老圖像은 곧 察訪 金弘道가 (모사)한 것이다. 그렇게 공들이지 않고 그렸으나 본래의 면목을 잃지 아니하였으니 畵家로서의 神手라고 할 수 있다. 庚戌 秋日 豹翁이 쓴다.[147]

그러니까 신말주(申末舟, 1429~1503)의 10대 후손인 신상렴(申尙濂)이 그에게 와서 292년 된 십로도상(十老圖像) 축(軸)을 보여 주고 새로 한 벌 만들기를 부탁하였으며, 이에 그림은 김홍도가 그리고 서문과 발은 강세황이 쓴 것임을 알 수 있다.[148]

이 십로도상의 형식은 주인공이 화면 가운데 배치되고 〈안정(安正)〉처럼 배경이 생략된 경우와 〈이윤철(李允哲)〉, 〈조윤옥(趙潤屋)〉 등처럼 좀 더 큰 나무가 공간을 만든 경우도 있으나 대개 바위, 나무 등이 간략하게 소극적으로 곁들여지고 예외 없이 칠언절구(七言絶句)가 적혀 있다.^{도 58-3} 인물들의 자세는 각기 고사(故事)에 맞도록 앉거나 춤을 추거나 또 여인들이 함께 있으며 탁자 등이 보조 역할을 하는 정도의 차이를 보일 뿐 깔개를 깐 주인공이 중심이 되는 것은 똑같다. 그런데 인물을 표현하는 필치, 특히 의습선의 처리가 지나치게 늘어지고 형식적이어서 김홍도의 다른 작품의 필력을 생각할 때 의외인 점도 있다. 다만 인물들의 얼굴, 더욱이 쉼표를 뉘인 듯한 눈의 표현과 수지법, 석법 등에서 그의 특징이 나타난다. 그렇다면 이처럼 구도나 의습 등 그의 개성과 창의력이 두드러지지 않는 것은 전적으로 원본을 충실히 모사해야 하는 한계 때문인가 여겨지기도 한다.[149]

147 "十老圖像, 乃余察訪弘道○○也, 艸艸行筆, 猶不失本來面目, 亦可謂繪事中神手, 庚戌秋日 豹翁 跋."

148 十老의 이름은 李允哲, 安正, 金博, 韓承愈, 薛山玉, 薛存義, 吳惟敬, 申末舟, 趙潤屋, 張肇平이다. 그리고 이 화첩 맨 뒤에 申尙濂이 쓴 「歸來亭記」(徐居正 作)와 跋이 있다.

149 강세황이 이 화첩의 跋에서 "본래의 면목을 잃지 아니하였으니 화가로서의 神手라고 할 수 있다."고 한 것에서 김홍도가 원본을 상당히 닮게 그린 것을 알 수 있다(『湖巖美術館名品圖錄』〔1982〕, 도판 212 참고).

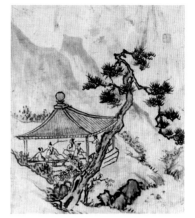

58-2

58-1

58-2″

58-2′

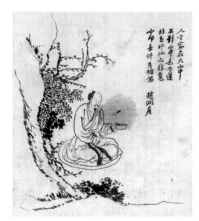

58-3

도 58-1 姜世晃, 『十老圖像帖』 소재
〈松亭閑談圖〉, 1790, 紙本水墨,
33.3×28.9cm, 삼성미술관 리움
도 58-2·2′·2″ 姜世晃, 『十老圖像帖』 序·跋
도 58-3 金弘道, 『十老圖像帖』 소재
〈趙潤屋〉, 1790, 紙本水墨, 33.3×28.9cm,
삼성미술관 리움

그러나 이 문제에서 중요한 것은 강세황이 쓴 서문과 발문 등이 틀림없다는 사실이며, 그 발의 내용에서 김홍도가 〈십로도상도〉를 옮겨 그렸던 것이 분명하다는 점이다.도 58-2 또한 그것은 그들의 관계로 보아 충분히 가능한 일인 것이다.

이 화첩의 도상 부분이 옮겨 그리는 제한이 있었던 데 비하여 서문 뒤에 붙은 강세황의 〈송정한담도〉는 보다 자유롭고 노련한 문인화의 경지를 보여 준다.

화면을 사선으로 가로지르는 소나무와 거기에 근경의 언덕과 주산의 평행 사선들이 대각선으로 교차되어 이루는 중간 부분에 정자를 배치하여 보는 사람의 시각 포착을 효율적으로 한 독특한 구성을 하고 있다. 이러한 구성과 함께 먹의 농담으로 변화감을 더해 준 점이 눈에 띈다. 연한 먹으로 그린 몰골선염의 주산이 그림자처럼 은은하게 공간을 막아 주며 진한 먹의 필선으로 익숙하게 그린 소나무를 비롯한 근경의 표현과 대비를 이룬다.[150]

화면을 압도하듯이 배치된 소나무는 굵기와 굴곡이 있는 필선으로 구륵(鉤勒)을 그리고 밑부분은 나이가 들어 속이 빈 모습과 옹이가 표현되었다. 나무줄기는 껍질을 약간의 타원형 모양으로 대강 표현하고 흰 부분을 그대로 남겨두었다. 소나무 꼭대기에서 예각을 이루며 아래로 내려오는 가지에 무더기진 잎들이 뾰죽뾰죽한 필치로 그려졌다. 소나무 아래 냇물이 흐르는 계곡을 따라 깊이감이 느껴지지만, 이 그림은 역시 소나무와 정자라고 하는 주제를 근경에 부각시킨 그의 독특한 회화 감각이 드러나는 작품이다.

화면의 핵심을 이루며 반듯하게 표현된 정자와 그 아래 모여 앉은 인물들의 형태는 강세황 작품에 묘사되는 인물상의 전형적인 특징을 갖고 있다. 특히 정자의 지붕이 여러 줄의 평행선으로 표현된 것은 이미 그의 앞선 시기의 작품(『송도기행첩』 중의 〈개성시가〉도 46-1 등)에서 익히 나타나는 기법이다. 그리고 인물상은 더욱 간결한 선으로 여유 있는 자세를 나타냄으로써 화

150 主山의 표현 양식은 尹斗緒의 〈採艾圖〉의 주산과 비슷하여 주목된다. 그러나 오른쪽 산봉우리가 네모나게 각이 진 형태는 그의 〈十趣圖〉, 〈四時八景圖〉에서 보이는 것이다.

면 전체에 구사된 필치와 함께 그의 필력이 끝까지 쇠하지 않았음을 보여 준다.

그의 후기 작품들은 시종 색채가 배제된 특징을 보여 주었는데 이 작품 역시 마찬가지이다. 그뿐만 아니라 다양하고 노련한 수묵의 변화감을 통하여 신선한 맛과 여유, 그리고 문인화의 격조를 보여 준다.

IV

강세황의 화훼

1. 개관—시기별 특징

강세황의 작품은 산수(山水)가 근간을 이루지만 이에 못지않게 화조(花鳥) 및 화훼(花卉) 부분이 문인화(文人畫)의 소재상으로나 화격상으로 산수에 상당하는 비중을 차지한다. 즉 그가 산수에서 한국적인 남종문인화풍을 정착시키는 데 공헌한 만큼이나, 화훼 및 화조 부분 역시 독자적인 경지를 이룩한 점에서 주목된다.

그의 작품이 초기부터 중기, 후기에 이르기까지 크게 이 두 가지 화목(畫目)으로 지속된 점에 대해서 다음과 같이 생각해 볼 수 있다. 우선 그는 여러 가지 화보(畫譜)를 통하여 그림 수업을 하였다. 따라서 산수뿐만 아니라 화훼·화조 부분도 함께 연습하였으리라는 것은 쉽게 짐작이 간다. 더욱이 이 점은 그의 처남인 유경종(柳慶種)이 쓴『첨재화보(忝齋畫譜)』발(跋)에서,

(그가) 전에는 十竹齋의 서화를 좋아해서 대체로 그것을 모방하여 그렸다.[1]

고 하여 분명히 확인될 뿐만 아니라 오히려 화훼·화조에 긍정적인 관심이

1 강세황의 36세 때 작품인『忝齋畫譜』맨 끝장에 쓴 跋로서 그 全文은 제III장 주 20 참고. "舊喜十竹齋書畫, 盖倣爲之"라고 하여 일찍부터 花卉·花鳥 부분을 즐겨 그린 것을 알 수 있다.

있었음을 알 수 있다.^{도 16-16} 그러니까 그는 그림 수업 출발부터 이 두 화목을 고루 섭렵하였던 것이다.

그리고 문인화의 세계를 추구하는 그에게는 산수와 화훼·화조가 소재상의 차이일 뿐 근본적으로 크게 다르지 않다는 사실이다. 실제로 초기부터 중기에 해당하는 그의 작품에서 구도나 배치 등 그림 그리는 이치가 이 두 화목에 똑같이 적용되었으며, 그 결과 특히 후기에 이르러서 이와 같은 현상이 더욱 확고해졌다. 그 중요한 예로서 〈선면고목죽석도(扇面枯木竹石圖)〉의 화제(畫題)를 들 수 있다.^{도 74-3} 즉,

> 이 부채에 꼭 산수를 그려 달라 하였다. 그러나 잘게 접혀 나무 주름 같아서 붓을 댈 수가 없어 마침내 枯木竹石으로 대신하였다. 이것이 또 山水와 무엇이 다르겠는가. 나무는 늙어서 수척하였고 돌은 수려하여 윤기가 흐르고 댓잎은 무성하였으니 또 산수가 아닌 것을 유감스럽게 여길 것이 있겠는가.²

라고 하여 고목죽석(枯木竹石)과 산수에 대한 그의 생각을 밝혔다. 화법 자체로서의 산수의 원리가 이와 같은 화훼·화조 등 사생(寫生)에 똑같이 작용하며 그 역할 또한 마찬가지인 것으로 이해할 수 있다. 적어도 그는 고목죽석이 산수와 그 구성이나 묘미, 그리고 그 의미가 다르지 않다는 것을 설명하였다. 이것은 문인화가로서의 그의 관점이며 나아가서 당시 화단의 보편적인 경향을 시사해 주는 견해라고 생각된다.

이와 같이 그는 일생동안 화훼를 즐겨 그렸으며, 결국 산수와 나란히 그의 작품세계의 커다란 두 화목 중의 한 부분을 차지하였던 것이다.

마찬가지로 그 시기별 특징 또한 산수화와 같은 성격의 변화를 보인다. 따라서, 산수와 공통된 시기 구분을 적용하는 것이 합리적이다. 즉, 초기는 화보풍의 수련기에 해당하면서도 한편 이미 자기식의 개성이 나타난다. 중

2　"此扇必要寫山水, 然細摺如皺縠, 不能着筆, 乃以枯木竹石代之, 此又何異於山水耶, 木老而瘦, 石秀而潤, 竹葉森然, 亦何憾非山水耶. 豹翁書."

기는 완전히 자기화한 독자적인 화풍의 단계이며 소재의 다양성과 기법의 세련 등 그의 뛰어난 회화적 감각이 발휘된 시기이다. 그리고 후기에는 문인화의 높은 정신성을 표현한 시기로서 소재도 고목죽석, 난(蘭), 죽(竹) 등으로 압축되며, 이들은 숫자상으로 오히려 산수화의 비중을 능가할 만큼 압도적이다. 필치에서도 수묵만으로 색채가 배제되었고 고상하고 노련한 문인화가의 경지를 보여 준다.

이 같은 시기별 특징에 대하여 구체적으로 살펴보면 다음과 같다.

먼저, 초기에 해당하는 자료로서는 그가 36세 여름에 처가에 피서 가서 그린 『첨재화보』 중의 5폭이 남아 있다. 즉 〈송수도(松樹圖)〉, 〈채소도(菜蔬圖)〉, 〈매화도(梅花圖)〉, 〈괴석초충도(怪石草蟲圖)〉, 〈유조도(榴鳥圖)〉로서 이들의 공통되는 특징을 중심으로 보면 다음 몇 가지를 들 수 있다.도 59-1·2·3·4·5

첫째, 구도 면에서 배경 없이 한쪽 귀퉁이에 비중을 두고, 나머지 화면으로 전개되는데, 소재 자체가 대각선 배치이거나 소재를 배치하고 남은 여백이 대각선을 의식하고 마련된 공간이라는 점을 알 수 있다. 〈송수도〉, 〈채소도〉, 〈괴석초충도〉는 전자의 경우이고 〈매화도〉, 〈유조도〉는 후자의 경우에 해당한다.

위에서 보았던 두루마리 형식의 그림에서도 그는 수평과 사선에 의한 기본 구도를 취하고 있었는데, 화첩 형식의 화폭에서는 더욱 사선 내지는 대각선 구도가 확고히 자리 잡은 것으로 생각된다.

더구나 화훼는 단순한 소재를 다루기 때문에 그가 의도했던 구도가 두드러지게 나타난 것으로 보여진다.

그리고 소재 대상을 가까이 잡아서 그렸으며 소나무, 매화, 석류(石榴) 등 나뭇가지의 경우 그 일부만을 확대하였다. 기본적으로 화보풍의 구도로 생각되지만 실제로 〈송수도〉도 59-1의 경우처럼 화면의 우단(右端)에 큰 소나무의 중앙부만을 그리고 가지를 대각선으로 배치하여 공간을 메우듯 표현된 구도는 현재 알려진 화보류에서 직접 찾을 수는 없다. 즉, 화보에서 대상의 일부를 그린다는 힌트는 받았을지라도 이렇게 가까이 초점을 맞춘다는 것은 철저히 강세황 자신의 구도라고 할 수 있다.

59-1

59-2

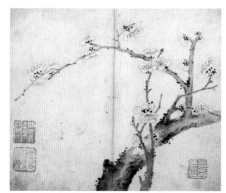

59-3

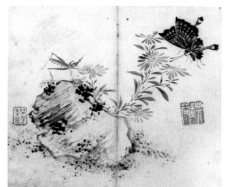

59-4

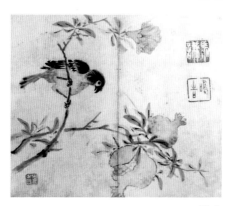

59-5

도 59-1 姜世晃, 『忝齋畫譜』,〈松樹圖〉, 1748, 紙本淡彩, 25.4×26.6cm, 개인 소장
도 59-2 『忝齋畫譜』,〈菜蔬圖〉
도 59-3 『忝齋畫譜』,〈梅花圖〉
도 59-4 『忝齋畫譜』,〈怪石草蟲圖〉
도 59-5 『忝齋畫譜』,〈榴鳥圖〉

이와 같이 구도 면에서 대각선과 그 공간에 대한 관심을 보이며 소재를 가까이 포착하여 자기식의 배치를 하고 있는 것을 알 수 있다.

둘째, 『십죽재화보(十竹齋畫譜)』·『개자원화전(芥子園畫傳)』 둘 다 참고했으며, 또 다른 원본을 참작하여 그렸다는 점이다. 그것은 실제로 5폭 중 〈유조도〉ᄃ 59-5 한 폭만이 화보를 똑같이 따라 그린 것이며, 나머지 그림들은 화보를 기본으로 하는 이른바 화보풍이다. 즉, 그는 화보를 바탕으로 하여 자기식의 화보를 만들었던 것이다. 바로 이 화첩의 제목인 『첨재화보』가 말해주듯이 그의 의도를 짐작할 수 있다고 하겠다.

그런데 위에서 본 이 화첩 맨 끝의 유경종 발(跋)을 보면 강세황이 관심을 가졌던 화보에 대하여 적고 있다.

전에는 十竹齋의 서화를 좋아해서 대체로 그것을 모방하여 그렸다. 혹은 크기가 같지 않은 것을 가지고 말하는 사람이 있으나 이것은 道를 모르는 사람이다. 須彌山에 芥子가 있고 芥子 속에다 須彌山을 넣을 수 없는 줄 아는가. 필치가 고상하고 뛰어나서 자연의 상태가 저절로 드러나는 것이니 어찌 간직하기가 쉽다고 해서 가볍게 볼 수 있겠는가.[3]

이 글에서 강세황이 『십죽재화보』를 좋아해서 대개 그것을 방(倣)했던 것을 알 수 있다. 또 자기식의 변형을 시도했다는 것도 짐작할 수 있다. 그리고 유경종은 강세황의 필치가 훌륭하여 실감나는 사생 표현이라고 인정하였다.

그러나 실제로 이 5폭의 그림을 보면 〈매화도〉 그림이 『십죽재화보』식이며 〈송수도〉는 자기식으로 되었고 〈채소도〉나 〈괴석초충도〉ᄃ 59-4 역시 화보식이지만 전혀 자기식으로 된 것이다. 그리고 〈유조도〉ᄃ 59-5 경우만 화보를 똑같이 따라 그렸는데 그 원본이 오히려 『개자원화전』에 있는 것이다.ᄃ 60 이 〈유조도〉의 구도와 소재는 『개자원화전』의 것을 충실히 따랐지만, 석류 자체

3 주 1과 제III장 주 20 참고.

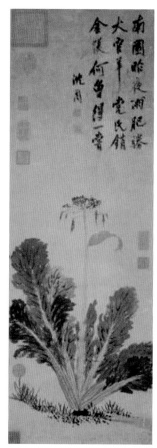

만 보면 『십죽재화보』의 것과 더 닮았으며 석
류 잎의 형태도 십죽재식(十竹齋式)과 더 관계
가 깊다. 그러니까 『개자원화전』의 그림을 방
하면서도 『십죽재화보』를 통해 습득한 그의 습
성과 구미에 맞는 석류가 매달린 셈이다.

또 하나 〈채소도〉도 59-2의 경우도 배경 없
이 잎이 넓은 채소 한 포기를 그린 것이 역시
화보풍의 분위기를 보여 주지만 실제 화보류
에는 실려 있지 않고 이 『첨재화보』에만 그려
진 것으로 그의 독창성을 엿보게 한다. 가운데 줄기 부분을 제외하고 몰골법
으로 그렸는데, 잎의 뒷부분과 휘어서 보이는 앞부분을 자유롭게 잘 표현하
였다. 격식에 얽매이지 않고 먹의 농담을 잘 구사한 점이 돋보이며 또한 진
지한 노력이 감지되어 직접 관찰에 의한 사생일 가능성이 크다. 다만 심주
(沈周)의 〈소채도(蔬菜圖)〉도 61의 소재·구도·묵법(墨法) 등과 비교해 볼 수
있으며, 이 점에서 어떤 종류이든 이 〈채소〉 그림에 힌트를 주었을 원본의
존재 가능성도 생각하게 된다. 결국 이 〈채소〉 그림은 어떤 원본에서 힌트를
얻었으며, 이와 같이 실제감 있는 필치를 구사하기까지는 직접 관찰의 과정
을 거친 것으로 볼 수 있다.

이상에서 본 바와 같이 이 『첨재화보』를 그릴 때에는 이미 『십죽재화보』

도 62-1 姜世晃, 『豹玄聯畫帖』, 〈墨蘭圖〉, 1761,
紙本水墨, 27.3×38.3cm, 개인 소장
도 62-2 『豹玄聯畫帖』, 〈菊花圖〉
도 62-3 『豹玄聯畫帖』, 〈墨竹圖〉

를 비롯한 화보류 등을 고루 섭렵하고 자기식으로 재정리하는 단계임이 분명하다. 특히, 가능한 경우 실물 관찰을 통해서 사생에 성실하게 임하였던 것으로 믿어진다.

셋째, 그는 목판본인 화보류를 기본으로 하면서도 필치나 색채감각을 잘 구사하여 특유의 생기를 불어넣은 점이 주목된다. 그리고, 남종문인화풍의 사의적(寫意的)인 경향을 위주로 하여 맑고 시원한 분위기를 만들어 냈다. 이 점은 곧 그의 예술적 창작 능력을 인정해 줄 수 있는 점이라 하겠다(이 문제에 관해서는 5폭 모두 해당된다. 각 폭마다의 특징은 다음 소재별로 살펴볼 때 다루겠다).

다음으로 그의 회화적 감성을 마음껏 발휘했던 시기인 중기를 보면 우선 화조·화훼의 자료가 6점 47폭이나 되며 그 내용도 다양하다. 그러나 이 시기의 기년작으로는 그가 49세 때 심사정(沈師正)과 함께 만든 『표현연화첩(豹玄聯畫帖)』의 난(蘭)·국(菊)·죽(竹) 3폭의 경우뿐이다.도 62-1·2·3 따라서 기준작으로서 이들 작품에 나타나는 화풍상의 특징은 중요한 의미를 지닌다. 그리고 산수화 부분에서 본 바와 같이 허필(許佖), 심사정 등과의 교유 관계에

서 만들어진 『연객평화첩(烟客評畫帖)』, 『제이표현첩(第二豹玄帖)』에 들어 있는 작품들, 또 〈산수·죽·난 병풍〉의 죽·난 특히 이 〈산수·죽·난 병풍〉의 화풍과 밀접한 관계가 있는 『표암첩(豹菴帖)』의 자료 등이 있다. 중기에도 초기의 〈유조도〉처럼 똑같은 원본이 있는 〈여지화분도(荔枝花盆圖)〉가 주목된다.도 79, 80

이처럼 많은 작품을 간단히 말하기는 힘들지만, 그 공통되는 특징을 살펴봄으로써 중기의 화훼·화조의 전반적인 성격을 이해할 수 있다고 생각한다.

첫째, 소재의 다양성을 들 수 있다. 그 종목이 약 20가지에 달하는데, 기본적으로는 초기에 익힌 여러 소재들이 계속되었다고 생각되며, 그것이 중기에 와서 더욱 확대·개발되었다. 심지어 화보에서 찾아볼 수 없는 무나 또 봉숭아처럼 흔하지 않은 소재를 관찰에 의해 그려 내었다.[4] 또 선묘(線描)만으로 그린 문방구나 악기 등 생활과 관계되는 내용도 있다. 즉, 초기부터 보이는 매(梅), 석류, 송수(松樹), 초충(草蟲), 조(鳥) 등이 여전히 그려지며 채소로는 가지, 오이, 무가 있다.[5] 특히 그가 중기에 커다란 관심을 보인 난·죽, 그리고 국, 고목죽석, 괴석(怪石), 또 중기에만 보이는 여지(荔枝), 연(蓮), 파초(芭蕉), 석죽화(石竹花), 모란(牡丹), 포도, 봉숭아, 문방구, 악기 등이 있다.

둘째, 난·죽에의 몰두가 주목된다. 그의 중기 화훼 작품들이 이처럼 다양한 전개를 하는 한편, 그중에서도 그가 가장 관심을 보인 것이 난·죽 부분으로서 특색을 이룬다. 그는 그때(중기)까지의 자신의 회화세계에 대하여,

(또) 그림을 좋아하여 때로 붓을 휘두르면 淋漓하고 속기를 벗어 버렸다. 山水는 王黃鶴(蒙)과 黃大癡(公望)의 法을 크게 가졌으며 墨蘭·墨竹은 더욱 淸勁하고 속기가 없으나 세상에 깊이 알아주는 사람이 없었고 나도 스스로 대단하게

4 崔北이나 沈師正 그림에는 뿌리가 빨간 무는 있으나, 뿌리가 하얗고 둥근 조선무는 흔하지 않다. 또 가지, 오이도 드문 소재로서 崔北과 강세황 그림에 공통으로 보인다. 잎이 넓은 배추 모양의 채소와 함께 독특한 소재를 다룬 점과 그 형태 또한 비슷하여 沈師正, 崔北, 姜世晃의 관계가 더욱 주목되는 분야이다.
5 『烟客評畫帖』의 〈菜蔬圖〉에는 가지, 오이 외에 石榴, 竹筍도 함께 그려지고 조개 모양의 물건도 있다.

생각하지 않았다. 다만 이것으로 흥을 풀고 마음을 기쁘게 하는 것뿐이다.[6]

라고 하였다. 즉, 그 스스로 산수와 함께 난·죽을 주종으로 삼았음을 알 수 있다.

그러니까 그의 중기의 화훼 부분은 난·죽에 주된 관심을 두고, 이에 더하여 다른 소재들을 다양하게 그렸다고 하는 것이 옳겠다.

실제로 그는 난·죽을 그리는 데에 있어서 (산수보다) '더욱 청경(淸勁)하고 속기가 없는' 단계에 이르기까지 많은 수련 과정을 거쳤음이 분명하다. 그것은 난·죽에 관한 그 자신의 기록에서 나타나는데, 먼저 잘 알려진 것으로서,

우리나라엔 본시 난초가 없었고, 따라서 그린 사람도 없었다. 우연히 옛 그림을 보고 모방해 보았으나 그 참모습을 얻었는지는 모르겠다.[7]

라고 하여 난을 그리는 데 실물이 아니라 옛 그림을 보고 그렸다는 내용이다.

이 글만으로는 난에 관한 그의 견해를 이해하기에는 부족한 점이 있는데, 이와 같은 논지이면서 보다 구체적이고 소상하게 기록된 것이 있어서 흥미롭다. 그 자신이 그린 묵란·죽권(墨蘭·竹卷) 뒤에 쓴 글인데 먼저 묵죽(墨竹)에 관한 내용을 적고, 이어서,

墨蘭에 대해서는 더욱 이름 있는 사람이 없다. 대체로 우리나라에는 옛적부터 蘭이라고 하는 것이 없다. 그림을 보고 더러 모사해 보지만 진짜 蘭을 보지 못했기 때문에 그 정신을 옮기고 실물을 그대로 그릴[傳神寫照] 수가 없다. 옛적에 좋은 화보가 있지마는 그것도 우리나라에 전한 것이 없다. 또 화보 가운데 두어 폭을 옮겨 模寫하였는데, 혹 이로 인하여 오묘한 것을 깨달을 수 있

6 『豹菴遺稿』, p. 466; 이 책 제Ⅱ장 주 36 참고.
7 吳世昌(1917), 『槿域書畵徵』, p. 186. "自題墨蘭曰, 我東本無蘭, 從未有寫之者, 偶從古畫移倣, 未知得其眞否."

겠는가. 『十竹齋畫譜』에 蘭譜가 있다. 지금 여기에다 옮겨서 그렸다. 그러나 난을 그리려 하는 사람이 어떻게 이것만 가지고 그 오묘한 경지에 이를 수 있겠는가. 반드시 蘭과 竹의 참모양을 익히 보고 널리 옛사람들의 유적을 보고 겸하여 모사하는 공부를 오랫동안 쌓아야만 비로소 성공을 할 수 있을 것이다. 또 공부하는 사람의 지식이 깊고 얕음과 필력의 강약에도 관계된다.[8]

하였고, 이어서 난·죽 그리기의 어려움에 대하여,

그것이 붓장난에 불과하지마는 이렇게 어려우니 누가 학문하는 공부를 폐지하며, 문장을 짓는 과업을 버리고 쓸데없는 조그마한 예능에다 정신을 소모하며 시간을 허비할 수 있으랴.[9]

라고 하였다.

이를 통하여 그가 난·죽을 그리는 데에 있어서 『십죽재화보』를 포함한 화보, 또는 고화(古畫)를 보고 모사한 것을 알 수 있다. 그리고 난·죽을 제대로 그리기 위하여 그 자신이 터득한 방법을 밝혔다. 즉, 참모양(실물)을 익히 보고, 옛사람들의 그림을 보고, 겸하여 모사하는 공부를 오랫동안 쌓아야 비로소 성공할 수 있다. 또 깊은 지식과 강한 필력이 더해져야 오묘한 경지에 이를 수 있는 극히 어려운 일이라고 생각하였다.

이렇듯 간단하지 않은 여건 속에서 그가 얼마나 난·죽 그리기에 열심이었으며 고심했는가를 나타내었다. 결국 그는 이 같은 과정을 거쳐 스스로 말한 대로 '청경하고 속기 없는' 난·죽을 그려 내었다.

또 대나무 그리기가 어려운 것에 대해서도,

8 『豹菴遺稿』, p. 300. "至若墨蘭尤是寥絶響, 盖吾東自古無所謂蘭者, 雖或從紙絹摸寫, 旣未見眞蘭, 無以傳神寫照, 舊有佳譜, 亦無傳道東國者, 又於譜中, 傳摸數幅, 或有因此妙解者耶, 十竹齋畫譜, 有蘭譜, 今移寫於此, 然欲畫蘭竹者, 何能以是臻其奧妙耶, 須熟看蘭竹眞形, 廣閱前輩遺蹟, 兼有積費摸寫之工, 乃可有成, 又係于學者之識解之淺深, 筆力之健弱."

9 『豹菴遺稿』, pp. 300~1. "雖是游戲之事, 其難有如此, 誰能廢問學之工, 棄文詞之業, 耗精神, 費日月於無所用小技也哉."

대 그린 지 수십 년에 끝까지 깨달음이 없었는데, 그 창 앞에 비치는 달그림
자를 보고 그려 냈더니 약간 전진이 있는 것을 알겠다.[10]

라고 하였다. 그는 수십 년 동안 대[竹]를 그리고도 스스로 수월하게 생각하
지 않았으며, 그것은 그만큼 노력이 비례하였다는 것을 의미한다고 하겠다.

이로써 그의 중기와 그 이후 회화세계에서 난·죽이 차지하는 비중을 알
수 있다. 한편 그가 많은 다른 화훼의 소재를 다루는 방법 또한 기본적으로 이
와 같은 '관찰과 수련'에 의한 것임을 충분히 미루어 짐작할 수 있는 일이다.

셋째, 독자적인 필치와 세련된 채색감각 등 자기화된 화풍이 특징이다.
그가 주력한 난·죽을 비롯하여 20여 가지의 소재를 다루었는데, 그 소재만
큼이나 다양한 화법을 구사하고 있으며, 모두 일정한 수준은 아니나 대부분
공통적으로 부드럽고 간일한 화훼의 특색을 보여 준다.

그가 작품을 하는 데에 우선적으로 중요하게 여겼던 것은 구성의 문제
이다. 그것은 그가,

그림을 그리는 데는 배치와 메우는 것이 걱정인데, 매화와 대를 그리는 데는
더욱 空靈洒落하기가 쉽지 않다.[11]

라고 한 것에서 알 수 있다. 그의 그림의 목표가 '공영쇄락(空靈洒落)'에 있
고, 또 그가 늘 고지식하게 모색하던 구도와 공간감에 대한 신념을 확인하게
된 셈이다. 이러한 생각에 바탕을 둔 그의 작품은 주로 대각선과 사선에 의
한 구성을 보이며 특히 여백(공간)이 화면의 중요한 요소로 마련되고 있다.

필치는 대체로 사의적이면서 부드럽고 차분한 느낌의 필선을 사용하였

10 『豹菴遺稿』, p. 311. "題自畫扇面, 又題: 畫竹數十年, 終末有悟, 摸得窓前月影, 覺有少進."
11 吳世昌(1917), 앞글, p. 186. "自題梅竹曰, 凡作畫, 每患布置塡塞, 寫梅竹, 尤不易空靈洒落."(『豹
 菴畫帖』). 강세황이 이 글을 직접 쓴 글씨와 〈매화도〉가 최근 알려졌다(변영섭, 「문화의 시대 그
 림읽기[讀畫]와 여백(餘白)」, 『문인화, 그 이상과 보편성』, 북성재, 2013, pp. 80-107, 그림 8·9
 참고).

고, 먹의 짙고 옅은 처리가 변화 있고 자유롭게 구사되었다. 특히 다루는 소재의 특징을 정확하게 포착하고, 간결하면서도 분명한 형태감을 성공시킨 점이 특징적이다.

거기에 더하여 은은하고 맑은 색채감각이 돋보인다. 대부분 옅은 색의 노랑, 파랑, 연두, 분홍 등을 고도로 세련된 솜씨로 적절히 사용하고 있다. 『제이표현첩』처럼 보다 진한 채색을 한 경우에도 맑은 느낌으로 무리 없이 처리하고 있어서 그의 뛰어난 채색 솜씨가 주목된다. 이러한 색채감각은 좀 더 넓은 범위로서 수묵화의 경우에 먹의 농담 자체를 통하여 채색 효과를 내는 것까지 포함한다. 이렇게 볼 때, 그의 중기의 화훼는 산수와 마찬가지로 채색 효과에 의존하는 비중이 가장 커진 시기이다.

심지어 경우에 따라서는 색깔의 아름다움 자체가 돋보이는 감각적인 경향을 갖기도 한다.

이처럼 그의 중기 화훼가 다양하고 개성적인 특징을 보이는 데 비해 후기에는 소재가 압축되고 격조 높은 기상을 가진 문인화의 경지를 이룩하였다.

후기의 작품을 숫자상으로 보면, 현재 산수가 5점 15폭이며, 이에 비하여 화훼 부분의 경우 기년작이 7점 21폭이고, 또 기년 없는 작품을 포함하면 12점 31폭이나 되어 압도적이다. 이렇게 화훼 부분이 산수보다 오히려 많은 숫자인 것은 중요한 의미를 갖는다. 즉, 우선 그가 후기에 더욱 산수든 죽(竹)이든 문인화의 소재로서 특별히 구분하지 않았다는 것이며, 나아가서 문인의 고고한 기상을 나타내는 데는 이러한 소재들이 오히려 더 적합하다고 여긴 것으로 믿어진다. 이는 위에서 본 바와 같이 산수를 부탁받고 고목죽석을 대신 그려 주고 그 두 가지가 다르지 않다고 한 것과 관련하여 생각할 수 있는 것이며,[12] 또 최만년기에 일생 그려 오던 대나무에 더욱 주력하여, 심지어 여러 사람의 부탁에 부응하며 대나무를 판각(板刻)하기까지에 이르는 사실도 (산수보다 숫자가 많은) 하나의 원인이 된다.

이러한 그의 후기의 화훼 부분에 대하여 대체로 다음과 같은 특징을 생

12 주 2 참고.

각해 볼 수 있다.

첫째, 대[竹]를 중심으로 압축된 소재의 일관성이 주목된다. 〈석류도〉도 78나, 〈정물(靜物)〉도 82과 같은 소재도 있으나 각 한 폭만으로서 예외적인 경우이며 가장 많이 다루어진 소재는 대나무이다. 대나무 단독으로, 또는 고목죽석, 난죽도(蘭竹圖) 등으로 함께 그려지는 것을 포함하여 기년작 중 한 폭을 제외한 모든 작품에 대나무가 등장하고 있다. 이는 그가 대나무에 비중을 두고 얼마나 열심히 그렸는가를 단적으로 말해 주며, 따라서, 후기 화훼 부분은 대나무로 대표된다고 할 만한 것이다. 그리고 고목(枯木)이나 괴석, 소나무는 물론 기년이 없는 〈사군자(四君子) 병풍〉도 71의 경우도 표현하고자 하는 형태감이나 이를 통한 정신성의 의탁 문제에서 일관성을 보인다.

둘째, 필치에서도 이 같은 소재가 갖는 높은 기상과 정신성을 표현하는 데에 적절한 필법을 구사하였다. 예를 들면, 노송(老松)이나 고목 등을 나타내기 위하여 각이 지듯 꺾임이 있는 필선을 사용하였고, 이를 통해 옹이 지고 마른 나뭇가지의 빳빳한 맛을 느끼게 한다. 그리고 아울러 중기에 비해 채색이 거의 배제되고 있다는 점도 특색이다. 74세 때 작품인 〈고목죽석〉의 대나무와 덩굴잎의 연녹색 계통,도 73-2 〈정물〉도 82의 먹색과 섞인 붉은 계통의 예가 전부로서 극히 소극적이다.

그러니까 소재의 특성에 맞추어 수묵 위주로 사의적인 경향의 독특한 필치를 능숙하게 구사함으로써 높은 문인화의 경지를 보여 준다. 그가 궁극적으로 추구한 것은 죽·난·고목죽석·송석(松石)·사군자 등 소재의 의미성에 의탁하여 자신의 본의(本意)를 나타내는 데 목적을 둔 진정한 문인화의 세계라고 하겠다.[13] 그리고 그의 후기 화훼 부분은 그가 회화를 긍정적으로 생각하였으며, 그 결과 격조 있고 독자적이며 완숙한 단계에 도달하였음을

13 문인화의 성격에 대해 분명히 밝힌 예로서 조선 전기 姜希孟(1424~1483)의 견해를 들 수 있다. "무릇 사람의 技藝란 비록 한가지나 마음 쓰긴 다르니 君子의 技藝(예술·그림)에 대한 생각은 다른 사물(그림이라는 표현 방법)을 빌어 자기의 本意를 의탁할 뿐인데, 小人의 技藝에 대한 생각은 그림 그리는 데만 뜻을 둘 뿐이다." 鄭良謨(1973), 「朝鮮前期의 畵論」, 『山水畵』(上)(1980, 中央日報社), pp. 184~5; 高裕燮(1940), 『韓國美術文化史論叢』(1965, 通文館), p. 285 참고.

입증하고 있다고 본다.

이와 같이 그의 화훼 부분에 관하여 시기별로 대체적인 특징을 보았다. 이와 관련하여 후기의 작품으로 〈사군자 병풍〉도 71이 있는데, 그의 이 작품이 사군자를 한 벌로 그린 가장 이른 예여서 주목된다. 또 김홍도와의 합작으로 알려진 유명한 〈맹호도(猛虎圖)〉도 76의 소나무가 그의 필치인가에 관한 문제도 검토가 가능하다. 이 점들에 대해서는 뒤에서 언급하겠다.

2. 소재별

그가 다룬 화훼·화조의 소재는 초·중·후기에 모두 그려진 경우, 중·후기에 걸쳐 나타나는 경우, 중기에만 보이는 경우 등이 있다. 따라서 시기별 특색과 어느 정도의 변화 과정을 살펴볼 수가 있다. 많은 소재 중에서 대체로 작품의 빈도나 시기가 계속되는 순서 그리고 주목되는 점 등을 중심으로 보겠다. 먼저 그가 비중을 둔 죽·난과 다음 매·국의 순서로 보겠는데, 그것은 편의상 사군자(四君子)의 개념 때문이기도 하다. 그러나 그가 처음부터 사군자를 한 벌로 맞추어 그렸다는 의미는 물론 아니다. 오히려 그의 최만년기에, 그것도 한 작품에서만 한 벌로 그리고 있다. 이 점은 그 자신의 경우를 포함하는 당시 화단의 경향을 나타내는 것으로 생각되어 주목된다. 물론 사군자는 북송(北宋) 이후 문인화의 소재로서 중국과 우리나라 등에서 널리 애호받은 것이지만, 이른바 매·난·국·죽이 한 벌로 그려진 시기는 분명하지 않다.[14] 또한 사군자를 묶어서 생각하는 일반적인 인식에 비해, 실제 한 벌로 맞추어 그린 예는 흔하지 않다. 다만, 여기에서는 강세황의 경우를 통하여 이 문제를 미루어 짐작해 볼 수 있다. 그것은 조선 초·중기 이후, 후기까지도 사군자의 소재들은 각각 별도로 그려졌으며, 사군자를 한 벌로 묶고 또

14 梅·蘭·菊·竹의 순서는 이들을 春·夏·秋·冬의 순서에 맞추어 놓은 것이며, 四君子라는 총칭이 생긴 時期는 확실치 않으나 明代(1368~1644)에 들어온 후이다. 李成美(1985), 「四君子의 象徵 性과 그 歷史的 展開」 『花鳥四君子』, 韓國의 美 18(서울: 中央日報), p. 172 참고.

계절과 연결되는 매·난·국·죽의 순서가 된 것은 18세기 후반 이후부터라고 생각된다. 왜냐하면 강세황의 초·중기(18세기 전·중반)의 작품에서 사군자를 한 벌로 그리려는 관심을 보이지 않는 것은 그 자신의 특징이기도 하지만 곧 그 시대의 경향을 반영해 주는 것이기도 하다고 보기 때문이다. 즉, 그의 초기에는 『첨재화보』에 매화(梅畵) 한 폭이 들어 있으며,^{도 59-3} 중기의 사군자의 유일한 기년작인 『표현연화첩』에는 난·국·죽만 있다.^{도 62} 또 『연객평화첩』,^{도 64} 『표암첩』^{도 66} 등에는 사군자의 소재가 모두 있으나, 한 벌로 그리기 위한 일관성 있는 화법 처리는 하지 않고 각각 낱폭으로 그린 것이다. 또 그 자신의 기록에도 난·죽, 그리고 매에 관하여 언급하고 있으나 '사군자'의 개념은 보이지 않는다. 그의 후기에도 사군자 중에는 대나무와 난이 그려졌을 뿐인데, 위에서 말한 만년작 〈사군자 병풍〉^{도 71}이 한 벌로 그려진 유일한 예로서 그 의미가 주목된다. 이는 조선 후기 화단에서도 드문 예이며, 이후에 한 벌로 그린 사군자가 유행되는 데에 그 선구적인 역할을 했다고 생각되기 때문이다.

그런데 이 〈사군자 병풍〉의 경우 아직도 순서는 매·난·국·죽이 아닌 상태이다. 그것은 맨 마지막에 해당되는 그의 관서(款署)가 있는 폭이 난이기 때문인데, 이 점은 계절에 맞춘 매·난·국·죽의 순서로 고정되기 이전의 현상으로 보인다.

이처럼 사군자의 형식적인 개념에 대하여 살펴본 것은, 그에게 유일하고 또 작품 가치가 훌륭한 〈사군자 병풍〉이 있는 까닭이다.

이러한 문제와 아울러 보다 근본적인 것은 그가 사군자 소재가 갖는 상징성을 익히 알고, 이에 의탁하여 많은 작품을 제작하였을 것이 틀림이 없다는 사실이다.

나아가서, 그는 함께 등장하는 문인화의 소재로서의 화훼·화조의 부분에 관해서도 그 의미성에 비중을 두었다고 믿어진다. 화조의 경우 현재 조사된 것이 3폭뿐이므로 편의상 화훼에 포함시켜 살펴보겠다.

1) 죽

대나무[竹] 그림은 그의 중기 작품에서 처음 보이는데, 숫자상으로 중기뿐만 아니라 후기에도 가장 많다.

이미 위에서 본 바와 같이, 그는 대나무와 난초에 대하여 오랫동안 관심을 갖고 수련을 쌓았다. 결과적으로 그의 화훼 분야에서 난·죽이 주종을 이루며, 특히 대나무는 그의 후기에 더욱 주력함으로써 가장 중요한 위치를 차지한다.

그리고 그의 대나무에 대한 관심을 알 수 있는 몇 가지 기록이 있어서 참고가 된다. 먼저 묵죽에 대한 그의 견해를 보면,

> 文與可(同)의 墨竹이 거의 대를 그리는 宗이 된다. 그 뒤에 趙吳興(孟頫)이 독판을 쳤고, 우리나라에 와서는 거의 취할 만한 사람이 없었다. 옛적에 石陽公子(李霆)가 이 기술에 가장 뛰어났고 근세에 柳岫雲(德章)이 石陽을 추적할 만했었다. 내가 옛 화보를 보고 7~8장 모사했는데, 이로 인하여 옛사람의 묘한 곳에 이르는지 모르겠다.[15]

고 하였다. 그가 중국의 문동(文同, 1018~1079)의 작품이나 "흉중 성죽(胸中成竹)"에 대해 어느 정도 구체적인 이해가 있었는지는 알 수 없으나, 그 뒤 조맹부(趙孟頫, 1254~1322), 우리나라의 탄은(灘隱) 이정(李霆, 1554~1626)과 수운(岫雲) 유덕장(柳德章, 1694~1774)으로 꿰뚫는 일은 그 자신의 상식이기도 하려니와 당시의 일반적인 이해로 생각된다. 또 그는 대나무를 그리는 데 난과 마찬가지로 화보를 보고 공부하였음을 밝히고 있다. 난과 죽의 참모양을 익히 보고 널리 옛그림을 보고 겸하여 오랫동안 모사하는 수련을 쌓아야 비로소 성공할 수 있다고 간파하였다. 거기에 "깊은 지식과 강한 필

15 『豹菴遺稿』, pp. 299~300. "文與可之墨竹, 幾爲寫竹之宗, 其後趙吳興, 擅場, 至於吾東, 殆無可以取之者, 古有石陽公子, 最妙此技, 近世柳岫雲, 可以追蹤石陽, 余從舊畫譜, 臨得七八幅, 未知因此而可趁古人妙處否."

력이 더해져야 오묘한 경지에 이를 수 있다."고 하여 문인화가로서의 입장도 알 수 있게 한다.

따라서 이러한 난과 죽을 그리는 데 성공하여 오묘한 경지에 도달하기가 어려운 것은 차라리 당연하다고 생각된다. 그 점에 대하여 "그것이 붓장난에 불과하지마는 이렇게 어려우니……"라고 할 만한 것이다.[16] 또 그 자신이 그린 매와 죽의 그림에 쓴 글에도 "매화와 대를 그리는 데는 더욱 공영쇄락하기가 쉽지 않다."[17] 하여 그에게 대나무가 그리기에 가장 만만치 않은 상대(소재)인 것과 주된 관심은 배치와 공간감이 넓고 시원하도록 하는 것임을 알 수 있다.

이와 같이 하여 그는 드디어,

대 그린 지 수십 년에 끝까지 깨달음이 없었는데, 그 창 앞에 비치는 달그림자를 보고 그려 냈더니 약간 전진이 있는 것을 알겠다.[18]

라고 하였다. 이 글은 그가 달빛으로 창에 비친 대[竹] 그림자를 보고 그 특징을 회화적으로 추상화시켜 잡는 데 힌트를 얻었다는 의미로 이해되는데, 무엇보다도 그가 대나무 그리기에 고심하고 노력했던 사실을 말해 준다. 대 그린 지 수십 년이라고 할 때, 이 글은 빨라야 중기의 말(40대 후반~50대 초)이 되든지 그보다는 후기일 가능성이 크기 때문에, 그렇다면 중기의 대나무 그림은 "깨달음이 없었다"고 한 단계에 해당된다. 그러나 한편, 중기가 51세에 끝나고 54세에 쓴 『표옹자지(豹翁自誌)』에 "묵란·묵죽은 더욱 청경(淸勁)하고 속기가 없었고", "다만 이것으로 흥을 풀고 마음을 기쁘게 하는 것뿐이다." 하여 그때까지의 묵란·죽에 대하여 스스로 자족(自足)하는 평가를 하였다.

이상과 같이 몇 가지의 기록을 통하여 그의 대나무(난초 또는 매화 포함) 그림에 대한 견해를 알 수 있었다. 그러니까, 그 스스로 밝힌 묵란·죽의 목

16 주 9 참고.
17 주 11 참고.
18 주 10 참고.

표는 "청경하고 속기가 없고 특히 공영쇄락한 것"이며, 그 목적은 "흥을 풀고 마음을 기쁘게 하는 것"이다. 거기에 도달하는 방법은 실물을 관찰하고 화보의 법식을 배우고 많은 수련을 쌓는 것이며, 그 위에 교양과 필력의 도움을 받아야 하는 것이다.

이처럼 진지하게 노력한 결과 그는 묵죽의 독자적인 세계를 구축하였으며, 특히 후기에는 높은 정신성을 담은 문인화의 경지를 나타내었다.

이로써 후에 묵죽으로 유명한 신위(申緯)가 그에게서 그림을 배웠는데, 다만 죽석(竹石) 한 가지만 배웠다고 하는 것이 곧 강세황의 작품세계에서 묵죽이 차지하는 비중과도 관계가 있다고 할 수 있다.[19]

그러면 그의 중기와 후기의 대나무 그림의 각각 공통적인 특징과 그 변화를 살펴보려고 한다.

먼저 중기의 작품을 보면 49세 『표현연화첩』의 〈묵죽도(墨竹圖)〉가 유일한 기년작이다.도 62-3 그리고 『연객평화첩』의 3폭,도 64-1·2·3 〈산수·죽·난 병풍〉의 1폭,도 65-1 『표암첩』의 5폭도 66-1~5으로 모두 10폭이다.

이들 작품은 모두 대각선 구도를 기본으로 하고 있다. 그리고 가지나 잎의 배치와 이에 따라 마련되는 공간에 대한 관심이 분명하게 나타난다. 이 점은 이 시기의 산수와 같은 경향이며 후기의 대나무 그림에도 마찬가지이다. 그런데 화면을 구성할 때 대나무의 줄기나 잎 등 그 부분을 포착하여 확대해 그리는 점이 중기의 가장 두드러지는 특색이다. 이는 화보풍을 그가 열심히 참고한 『십죽재·개자원·고씨·당시화보(十竹齋·芥子園·顧氏·唐詩畫譜)』에 근본이 있으나 이미 확대되고 재구성된 것은 독특한 필치와 함께 개성화된 양식이다. 그 형태도 수초식(垂梢式), 횡초식(橫梢式), 쌍간생지(雙竿生枝) 등 다양하며, 굵고 가는 대가 고루 보인다. 크게 보면, 줄기가 굵고 마디가 동그랗게 표현된 대와 가느다란 대줄기에 잎이 무더기져서 달린 대로 나누어진다. 이러한 두 가지 양식이 『표현연화첩』의 〈묵죽도〉도 62-3에는 동시에 보이는데, 다른 작품들은 대체로 각각 구분이 된다. 즉, 가느다란 대

19 제II장, 주 155 참고.

줄기가 포물선을 그리며 무더기진 잎이 위주가 되는 것은 『연객평화첩』 제2폭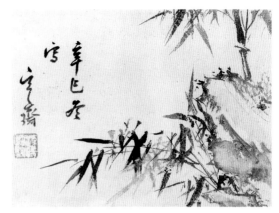도 64-2과, 그 나머지 두 폭도 같은 유형이며, 『표암첩』 제3·4폭, 그리고 제5폭도 66-3·4·5도 여기에 속한다. 중간 부분이 표현된 두 줄기의 굵은 대는 〈산수·죽·난 병풍〉의 〈죽도(竹圖)〉도 65-1와 『표암첩』의 제1폭, 제2폭도 66-1·2과 유사하다.

특히 곧게 뻗은 대줄기에 동그랗게 표현된 대마디의 형태는 대마디 사이가 길게 그려진 것과 함께 그의 특색으로서 후기의 모든 작품에서는 고정된 특징을 이룬다.

그리고 이 『표현연화첩』의 〈묵죽도〉도 62-3는 같은 화첩에 함께 그린 심사정(沈師正)의 〈운근풍죽(雲根風竹)〉도 63과 방향만 반대일 뿐 똑같은 소재와 구도로 그린 것이어서 비교되며, 따라서 각각의 필치에서 개성이 드러나는 흥미로운 작품이기도 하다. 이 작품을 비롯한 그의 중기의 대나무 그림은 부드럽고 묽은 먹으로 어느 정도 볼륨감 있는 잎과 투명한 느낌을 주는 굵은 줄기의 표현 등 전체적으로 몰골(沒骨)의 부드럽고 차분한 필치를 보인다. 그런 의미에서 『연객평화첩』의 제1폭도 64-1은 댓잎이 날카롭게 휘었고 어린 가지이지만 전체 형태가 그려진 점 등 예외적이라 하겠으나 가느다란 대줄기와 대마디의 처리 등 중기적인 특징을 크게 벗어나는 것은 아니다.

또 그의 모든 대나무 그림은 댓잎의 끝이 갈라지지 않는 것이 공통적인 특징이다. 그것은 후기의 작품을 포함하여 예외가 없다고 할 만하다.

그리고, 그의 중기 대나무의 또 하나의 특징은 짙고 옅은 대의 차이를 묘사할 때 별도의 가지가 그려지는 것이 아니고 같은 가지의 무더기진 잎에서 농담의 처리를 하였다. 이 점은 후기에 짙고 옅은 별도의 대가지가 표현되는 것과 비교되는 특징이다.

끝으로 소극적이지만 먹색과 녹색이 섞여 색다른 느낌을 주는 작품도 있다. 〈산수·죽·난 병풍〉의 〈죽도〉도 65-1의 경우에 잔잎 주위에 약간의 녹색

도 63 沈師正, 『豹玄聯畫帖』, 〈雲根風竹〉, 1761, 紙本淡彩, 27.4×38.4cm, 간송미술관

64-1

64-2

64-3

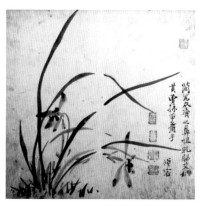

64-4

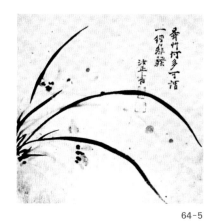

64-5

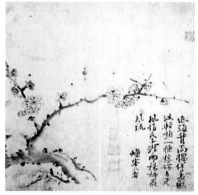

64-6

도 64-1 姜世晃,『烟客評畫帖』,〈石竹圖〉, 紙本水墨·淡彩, 25.7×27.4cm, 개인 소장
도 64-2 『烟客評畫帖』,〈墨竹圖〉
도 64-3 『烟客評畫帖』,〈墨竹圖〉
도 64-4 『烟客評畫帖』,〈墨蘭圖〉
도 64-5 『烟客評畫帖』,〈墨蘭圖〉
도 64-6 『烟客評畫帖』,〈梅花圖〉

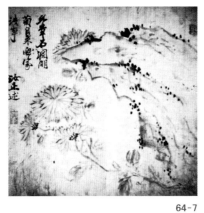

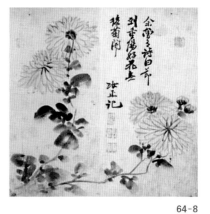

64-7　　　　　　　　　　　　　64-8

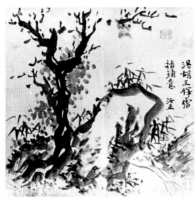

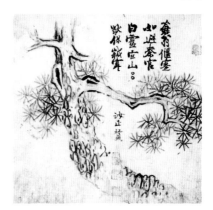

64-9　　　　　　　　　　　　　64-10

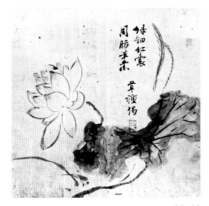

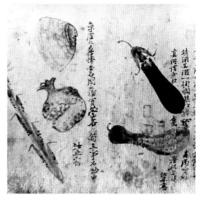

64-11　　　　　　　　　　　　　64-12

도 64-7 『烟客評畫帖』,〈石菊圖〉
도 64-8 『烟客評畫帖』,〈黃菊圖〉
도 64-9 『烟客評畫帖』,〈指頭枯木竹石圖〉
도 64-10 『烟客評畫帖』,〈松樹圖〉
도 64-11 『烟客評畫帖』,〈蓮花圖〉
도 64-12 『烟客評畫帖』,〈菜蔬圖〉

64-13

64-14

64-15

64-16

64-17

64-18

도 64-13 『烟客評畫帖』,〈草蟲圖〉
도 64-14 『烟客評畫帖』,〈牡丹圖〉
도 64-15 『烟客評畫帖』,〈葡萄圖〉
도 64-16 『烟客評畫帖』,〈文房具圖〉, 성균관대학교박물관
도 64-17 『烟客評畫帖』,〈淸廟雅音圖〉
도 64-18 『烟客評畫帖』,〈宿鳥圖〉

이 보이며, 이에 비해『표암첩』의 제4·5
폭 도 66-4·5은 녹색과 먹색을 섞어서 댓잎
을 그렸다. 이는 그가 사실적인 대나무
표현에 관심이 있었던 까닭으로 생각되
며 한편 당시 색깔에 민감하고 또 풍성
한 색채를 사용하던 시기적인 특색이 반
영된 측면으로도 보인다.

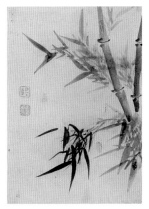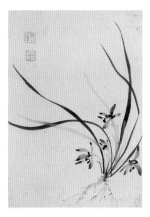

이와 같이 비교적 다양한 양상을 보
이는 대나무의 중기적인 특징이 후기로
이어지면서 한층 통일되고 정리된 현상을 보인다.

도 65-1 姜世晃,
〈山水·竹·蘭 병풍〉,
〈竹圖〉, 紙本淡彩,
34.2×24cm,
국립중앙박물관
도 65-2 姜世晃,
〈山水·竹·蘭 병풍〉,
〈蘭圖〉

후기의 작품은 고목죽석처럼 대나무의 역할이 2차적인 경우는 제외하고
〈삼청도(三淸圖)〉,도 67 〈난죽도〉,도 68 그리고 〈묵죽 8폭 병풍〉,도 69 〈6폭 묵죽
도〉,도 70 또 〈사군자 병풍〉도 71의 2폭 등 5점 18폭을 중심으로 그 특징을 살펴
보겠다.

먼저, 후기의 두드러진 특징은 대나무의 전체를 포착하여 줄기의 끝부
분까지 그려진 점이다. 대마디 사이가 중기보다 좀 더 길어져서 키가 큰 대
나무 형태이며 잎은 군데군데 무더기지고 댓잎 사이가 심하게 겹쳐지지 않
아서 그 사이 빈 공간이 더욱 넓게 보인다. 그가 노력했던 '공영쇄락'한 배
치라고 생각된다. 그리고 중기에는 포물선처럼 휘어진 가지가 있는 데 비해
거의 직선적인 표현이어서 마디에서 다음 마디로 이어질 때 꺾임이 보이고
어긋나게 연결되는 경우도 있을 정도이다.

또 대마디의 동그란 형태는 후기에는 모든 작품에 확고하여 패턴화된
느낌이다. 이 점은 대줄기의 굵기, 연결 형태, 댓잎의 모양이 거의 일정한
점과 함께 후기 대나무의 전형적인 형태라고 하겠다. 그리고 짙은 대와 옅은
대를 표현할 때 별도의 가지를 그리는 것이 후기의 특징인데, 73세에 그린
〈삼청도〉도 67에서는 아직 한 가지에서 나온 잎에서 농담을 나타내는 중기적
인 요소를 보인다. 댓잎은 역시 끝이 갈라지지 않았으며, 중기에는 없던 것
으로 풍죽(風竹)의 경우 끝이 말린 표현이 보인다.

66-1 66-2 66-3 66-4

66-5 66-6 66-7 66-8

66-9 66-10 66-11 66-12

도 66-1 姜世晃, 『豹菴帖』,〈墨竹圖〉, 絹本水墨, 28.6×20cm, 국립중앙박물관

도 66-2 『豹菴帖』,〈墨竹圖〉

도 66-3 『豹菴帖』,〈墨竹圖〉

도 66-4 『豹菴帖』,〈竹圖〉, 絹本淡彩

도 66-5 『豹菴帖』,〈竹圖〉

도 66-6 『豹菴帖』,〈蘭圖〉

도 66-7 『豹菴帖』,〈蘭圖〉

도 66-8 『豹菴帖』,〈蘭圖〉, 絹本淡彩

도 66-9 『豹菴帖』,〈梅花圖〉

도 66-10 『豹菴帖』,〈石菊圖〉, 絹本淡彩

도 66-11 『豹菴帖』,〈蓮花圖〉

도 66-12 『豹菴帖』,〈葡萄圖〉

66-13

66-14

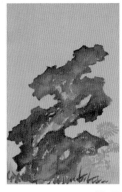

66-15

66-16

66-17

66-18

66-19

도 66-13 『豹菴帖』, 〈牡丹圖〉, 絹本水墨·淡彩
도 66-14 『豹菴帖』, 〈무圖〉, 絹本水墨
도 66-15 『豹菴帖』, 〈怪石圖〉
도 66-16 『豹菴帖』, 〈芭蕉圖〉
도 66-17 『豹菴帖』, 〈石竹花(패랭이)圖〉, 絹本淡彩
도 66-18 『豹菴帖』, 〈鳳仙花圖〉, 絹本淡彩
도 66-19 『豹菴帖』, 〈花鳥圖〉, 絹本淡彩

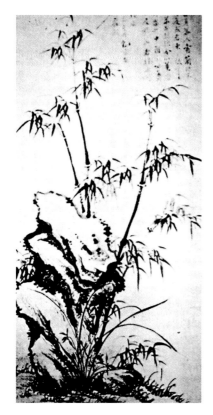

도 67 姜世晃,
〈三淸圖〉,
1785, 紙本淡彩,
156×84.5cm, 개인
소장

특히 후기의 대나무를 표현한 필법은 그의 서법의 필획과도 유사하며, 중기처럼 맑고 투명한 느낌을 주는 것이 아니라, 짙고 옅은 대[竹]로서 각각 분명하고 확고한 필치를 보인다. 그 자신의 말대로 교양과 필력에 도움을 받고 묵죽의 높은 경지를 이룩하였다고 생각된다.

이처럼 후기 대나무의 공통점을 지니면서도 위의 다섯 작품이 각기 갖는 특색이 있어서 간단히 살펴보겠다.

먼저, 〈삼청도〉[도 67]는 73세 때 그가 중국에 갔을 때 봉성(鳳城)에서 그린 작품으로서 실물을 직접 조사하지는 못하였으나 후기 대나무의 특징이 이미 형성된 것을 알 수 있다. 위에서 언급한 대로 옅은 색 가지가 별도로 표현되지 않은 것은 중기적인 요소로 보인다. 이 그림에 쓴 자제(自題)가 『표암유고』에 실려 있어서 정확한 내용이 확인되는데, 함께 그려진 난에 대한 관심이 더 나타나므로 뒤에 난을 다룰 때 보겠다.

다음, 그의 사군자 소재의 대표적인 작품으로 알려진 〈난죽도〉[도 68]는 두루마리 형식으로 그 앞에 조맹부의 그림이 함께 있었던 것으로 짐작된다. 즉, 자신이 쓴 발(跋)에서,

趙松雪(孟頫) 그림 뒤에 감히 붓을 적셔서 함부로 그리니 간이 말[斗]처럼 크다고 할 수 있구나. 사람에게 부끄럽고 죄송스럽다. 庚戌년 2월 豹翁 쓰다. 이때 나이 78세.[20]

라고 하였다. 또 이 대나무와 난초가 좀 더 리듬감 있고 고불거리게 그려진 데 대하여 다음과 같이 썼다.

20 "趙松雪畫後, 乃敢泚筆亂寫, 可謂膽如斗矣, 慙惶殺人, 庚戌仲春, 豹翁書, 時年七十有八."

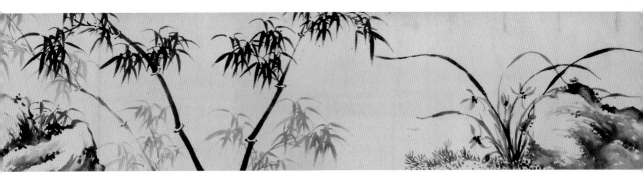

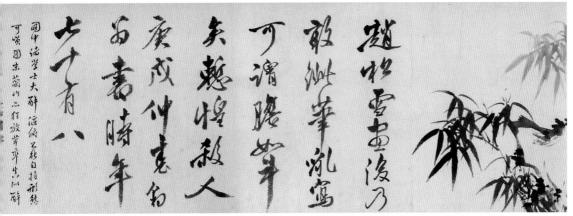

그림 가운데에 여러 학사가 크게 취하고 눕고 엎어져서 서로 가누지 못하여
모양이 우스꽝스럽다. 그림 끝의 난초와 대도 함부로 거칠고 조잡하게 그려서
정말 취해서 그린 것 같다. 난초는 한들한들 웃는 듯하고 대는 휘청휘청 춤추
는 듯하여 모두 취한 모양을 갖추었다. 다만 子昂(趙孟頫)의 그림은 약간 깨끗
하고 조심스럽게 그려서 혼자서 깬 듯한 뜻을 가졌다. 이날 거듭 두루마리를
펴 보며 다시 썼다.[21]

여기에서 그가 조맹부의 그림 뒤에 그 자신도 따라서 난·죽이 '한들한
들', '휘청휘청' 취한 모양으로 그렸다고 한 점이 주목된다. 난초는 뒤에 보

도 68 姜世晃,
〈蘭竹圖〉, 1790. 2,
紙本水墨,
39.3×283.7cm,
국립중앙박물관
도 68-1 〈蘭竹圖〉跋

21 "圖中諸學士大醉, 偃仆不能自持, 形態可笑, 圖末蘭竹, 亦狂放草率, 眞似醉筆, 蘭則嫋嫋欲笑, 竹則
 傲傲欲舞, 皆其醉態, 唯子昂畫法差精謹, 有獨醒意, 是日重展卷復題."

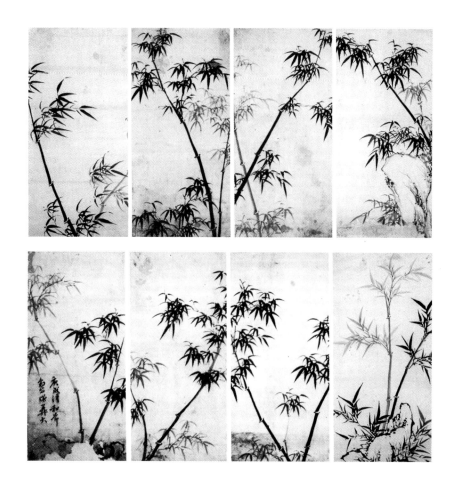

도 69 姜世晃,
〈墨竹 8幅 병풍〉,
1790. 3, 紙本水墨,
92×43.9cm,
姜永善 소장

겠고, 대나무의 경우, 물론 후기의 특징을 가졌으나 대줄기가 휘어지게 그려진 것도 있어서 의도적으로 이루어진 결과로 생각되기도 한다.

〈난죽도〉와 마찬가지로 후기 죽의 전형적인 특징을 가지며, 동시에 기년이 없는 〈사군자 병풍〉도 71의 제작 시기를 판단하는 기준이 되는 작품으로 〈묵죽 8폭 병풍〉도 69이 있다. 78세(1790) 청화절(清和節, 4월)에 손자 이대(彝大)에게 그려 준 것이다.22 기본적으로 대각선, 사선 구도를 지키며, 따라서 대가지가 V자 형태를 이루는 것이 특색이다. 댓잎의 넓이나 모양새, 무더기지는 짜임새와 대줄기 마디의 형태 등 손에 익은 솜씨가 고정되다시피 하

22 "庚戌淸和節 豹翁贈彝大"라는 題가 있다.

284

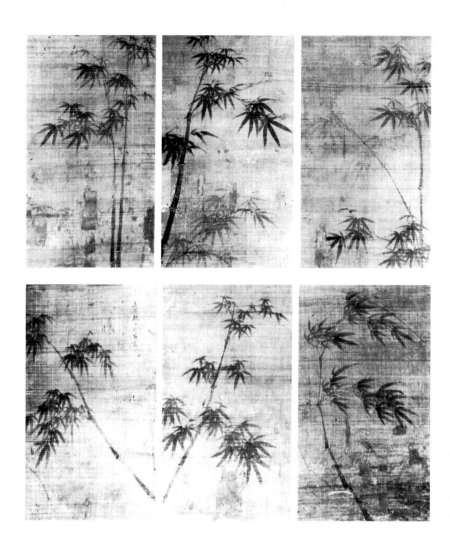

여 패턴화한 본이라고 생각할 수 있다. 이러한 양식은 이 〈묵죽 8폭 병풍〉보다 2개월 전에 그린 〈난죽도〉, 그리고 기년이 없는 〈사군자 병풍〉의 〈묵죽도〉 2폭과 꼭 같다. 이 점은 그 전해인 77세 때 "畫竹八幅入刻, 又書八絶句幷開板"이라 대나무 8폭을 판각까지 하였는데, 바로 그 대나무의 형태도 이와 같았을 것으로 미루어 짐작할 수 있으며, 그만큼 일정한 양식화를 보이는 것이다.도 57[23] 이 같은 현상에서 볼 때 기년이 없는 〈사군자 병풍〉은 그 대나무의

23 『豹菴遺稿』, p. 178, 이 책 III장 주 131 참고.

양식만으로도 그의 만년기 작품이 분명하며, 심지어 78세경이라고 범위를 좁히는 것도 가능하다고 본다. 〈사군자 병풍〉의 〈묵죽도〉 제1·2폭[도 71-3·4]과 〈묵죽 8폭 병풍〉의 제3·5폭[도 69-3·5]을 각각 비교하면 가지의 형태나 잎의 모양 등 좀 더 구체적인 연관성이 발견된다.

끝으로, 그의 대나무 그림으로서 마지막 작품이며 동시에 그의 작품을 통틀어 기년작으로서도 맨 나중에 해당하는 〈6폭 묵죽도〉[도 70]를 보면, 후기에 유일하게 비단 바탕에 그렸으며, 이에 따라 먹의 효과가 다르게 나타난다. 다른 작품에 비해 좀 더 부드럽고 단순한 특징을 보이는데, 댓잎이 마치 단풍잎처럼 5~9잎씩 평면적으로 펼쳐지게 그려서 변화감이 적고 거의 겹쳐지지 않게 배치되었다. 이와 같이 색다르고 좀 더 섬약한 점이 있으나, 기본적으로는 대줄기, 대마디, 댓잎 하나하나의 형태와 배치 등에서 그의 개성이 나타나는 것은 마찬가지이다.

이상과 같이 그는 오랫동안 대나무 그림에 몰두하였으며 공영쇄락하게 되도록 노력하여 결국 그의 독자적인 대나무 그림 양식을 이룩하였으며 높은 문인화의 경지를 보여 주었다. 특히 후기에 그의 작품세계에서 묵죽도가 차지하는 비중이 대표적이며, 그중에서도 생의 막바지인 78세 때가 그 절정이라 하겠다. 그의 70대에는 묵죽이 최대의 관심사였으며, 그만큼 잘 그리고 많이 그릴 수 있었던 것을 알 수 있다. 이는 곧 신위가 어릴 때 그에게 드나들면서 그림을 배웠을 때 다만 죽석 한 가지만 배운 까닭인 것이며, 실제로 신위의 대나무 그림에 그의 묵죽 양식이 크게 영향을 미침으로써 당시 화단에서 그의 묵죽도가 차지하는 위치가 주목된다고 하겠다.

2) 난

그의 난(蘭)그림은 대나무와 마찬가지로 현재로서는 중기에 처음 보인다. 이미 위에서 본 바와 같이 그는 문인화의 소재로서 대나무와 함께 난을 열심히 그렸다. 참고할 만한 기록 또한 대나무와 대부분 겹치므로 여기서는 난에 관한 부분만을 중심으로 살펴보겠다. 즉, 난에 대하여,

우리나라에는 본시 난초가 없었고, 따라서 그린 사람도 없었다.

는 기록과,

墨蘭에 대해서는 더욱 이름 있는 사람이 없다. 대체로 우리나라에는 옛적부터 蘭이라고 하는 것이 없다.

는 그 자신의 글이 주목된다.[24] 우리나라에 옛적부터 난이라고 하는 것이 없었다는 점은 여기서 해결될 성격의 문제는 아니다.[25] 다만, 일반적으로 '난'이라고 하는 식물이 흔치 않았던 모양이며, 특히 강세황 자신의 상식에 의해서는 난이라고 하는 것이 우리나라에 없었다고 생각했던 것으로 받아들일 수 있다. 물론, 이러한 견해는 그 당시 난초에 관심이 있는 사람들의 일반적인 상식에 의한 것일 가능성이 크며, 적어도 그가 중국 그림이나 화보에서 본 모양의 난초가 이해의 기준이 되었을 것이다. 그러니까 그는 자신의 말대로 난초를 그리기 위한 첫째 조건인 실물을 볼 수 없었다는 사실은 분명하다고 하겠다.

"우리나라에 난초를 그린 사람이 없었다."는 것은 모호하지만 "더욱 이름 있는 사람이 없었다."는 것은 그대로 인정할 수 있다. 조선 초기에 세종(世宗)을 비롯하여 몇몇 사란(寫蘭)의 기록이 있으나 중기와 후기 18세기에 이르기까지 소극적인 범위를 넘지 못하였던 것으로 믿어진다.[26] 그러한 측면에서 볼 때, 그가 오랫동안 사란에 노력하였던 사실은 주목할 만한 새롭고 획기적인 일이라고 생각된다.

24 주 7, 8 참고.

25 세종 때 姜希顔(1419~1464)이 지은 『養花小錄』 '蕙蘭'에 난 기르는 내용이 있다. 거기에도 蘭草와 蕙草의 종류가 그리 많지 않다고 되어 있다. 조선 후기는 어떠했는지, 또 우리나라 自生蘭과 그가 생각하는 蘭은 전혀 별개였는지 모르겠다. 姜希顔, 『養花小錄』, 李炳薰 譯, 『乙酉文庫』第118(서울: 乙酉文化社, 1973), pp. 56~9.

26 吳世昌(1917), 앞글, p. 45 '世宗'에 세종이 스스로 蘭竹을 그렸다는 기록이 있다. 그리고 宣祖大王의 〈蘭竹〉, 李澄의 〈墨蘭〉 등이 전해진다. 鄭良謨(1985), 『花鳥四君子』(서울: 中央日報社), 圖 6·7·8 참고.

그는 『십죽재화보』를 포함한 화보류와 간혹 고화(古畫)를 보고 난을 그려 봄으로써 사란의 수련을 쌓았다. 그러나 대나무와 마찬가지로 그리는 연습은 일찍부터 했을 가능성이 크지마는 요체를 파악하고 일가견을 갖게 되어 본격적인 작품을 하는 시기가 언제인지는 문제로 남는다. 현재 기념작 중 가장 앞서는 작품인 49세 『표현연화첩』의 〈묵란도(墨蘭圖)〉도 62-1의 경우, 간결한 분위기, 필선 등의 숙련도로 보아 상당한 수련을 거친 결과로 인정되므로 그가 초·중·후기에 걸쳐 오랜 기간 난초에 관심을 가진 것이 분명하다.

그의 작품은 중기의 유일한 기념작인 『표현연화첩』의 〈묵란도〉도 62-1를 비롯하여 『연객평화첩』의 2폭,도 64-4·5 〈산수·죽·난 병풍〉의 〈난도〉,도 65-2 『표암첩』의 3폭도 66-6·7·8 등 모두 7폭이며 후기에는 73세 때 〈삼청도〉도 67에 죽석과 함께 그려진 것, 그리고 78세 때의 〈난죽도〉,도 68 기념이 없는 〈사군자 병풍〉의 〈묵란도〉도 71-7·8 2폭으로 중·후기 합하여 11폭이 있다.

중·후기 작품이 전체적으로 대각선 구도이며 난이 배치된 여백의 공간감이 분명한 점, 난잎의 구성이나 형태 등이 비슷한 점 등이 공통적이며 큰 차이가 없다. 다만 중기에 좀 더 다양한 양상을 보인다면 후기는 단순하고 확고한 필법을 보이는 점이 특색이라 하겠다.

중기에 제작 시기가 밝혀진 유일한 것이며, 그의 난그림 중에서 기념작으로 가장 앞선 시기에 해당하는 『표현연화첩』의 〈묵란도〉도 62-1를 보면 부드럽고 깔끔한 문인화의 분위기를 잘 나타내었다. 난잎이 갖는 선의 효과는 지나치게 빠르거나 기교를 부린 것이 아니고 담담하고 소박하게 단아한 격조를 살리고 있다. 붓이 멈추거나 강약에 의해 굴곡이 생기지 않고 한 번에 조심성 있게 처리하였으며, 미묘한 먹의 농담의 변화를 잘 구사하였다. 『연객평화첩』의 2폭도 64-4·5도 이와 비슷하면서도 약간의 굵기와 굴곡이 보이며, 〈산수·죽·난 병풍〉의 〈난도〉도 65-2는 보다 리듬감이 생겼다. 또, 이 〈난도〉는 뿌리까지 표현되어 특색을 보인다. 중기의 난그림에 변화감을 더해 주는 것으로 『표암첩』의 3폭이 있다.도 66-6·7·8 절엽(折葉), 현애란(懸崖蘭) 등 구성과 배치에 다양성을 보이며, 제3폭의 경우처럼 붉은 화심(花心)을 박고 짙은 초록과 연두색의 잎을 가진 색란(色蘭)의 드문 예도 있다. 이 작품은

먹색도 농담의 효과를 통하여 채색처럼 구사하며 필선도 강약과 변화감이 있어서 중기의 다른 작품들과 마찬가지로 회화적인 감각이 풍부하게 발휘된 특징을 갖는다.

　세부적인 것으로 중·후기의 차이가 나타나는 점은 난초 꽃잎의 표현이다. 연한 색으로 맑게 그린 후에 잎끝에 진한 먹을 칠하는 식으로 수묵이면서도 채색의 느낌을 주는 것이 중기의 특색이며, 후기에는 잎끝을 진하게 찍는 것은 보이지 않는다.

　후기 난그림은 중기와 같은 구성인데, 옅은 색의 잎이 생략되어 좀 더 단순하며 난잎이 가늘고 필획이 단단한 느낌을 주는 점이 특색이다. 73세에 그린 〈삼청도〉^{도 67}의 경우 죽과 괴석이 압도적으로 배치된 것을 배경으로 그려졌는데 난잎이 가는 것이 두드러진다. 필선이 고른 곡선으로 나가는 것은 『표현연화첩』의 〈묵란도〉^{도 62-1}와 닮았다. 그런데 〈삼청도〉는 그 자신이 쓴 제(題)에 의해 중국에 가서 그린 것임이 밝혀졌다. 즉, 그 내용을 보면,

　늘 중국 사람이 그린 난초를 보면 도저히 따를 수가 없었다. 혹은 우리나라의 종이와 먹이 중국만 못해서 그러한가 여겼다. 지금 중국 종이를 가지고 중국 땅에서 그림을 그렸는데도 중국 사람에게 따르지 못하는 데에는 다시 핑계댈 곳이 없다. 乙巳 2月 豹翁이 鳳城에서 쓴다.

라고 하였다.²⁷ 여기에서 혹 중국에서 중국 도구로 그렸다고 하는 사연이 마치 중국 양식을 곧 본떠서 그린 것같이 생각되어지는 경향이 없지 않다. 그러나 오랜 기간 수련을 쌓아야 하는 과목인 대나무와 난초의 양식 자체가 중국에서 그렸다고 곧 어떤 영향이 표현되어 나타났다고 보기는 어렵다. 실제로 이 작품의 대나무와 난초가 이미 자기식이 된 특징을 지니고 있으며,

27　"每見華人畵蘭, 終不可及, 或者東之紙墨 不如華而然歟, 今以華紙作畵於中國之地, 其所不及於華者, 將無可諉也, 乙巳二月, 豹翁題鳳城." 같은 내용이 『豹菴遺稿』, pp. 357~8에 실려 있다. 遺稿에 "或者東之……"의 東字 앞에 '吾'字 한 글자가 더 들어가 있다. 그리고 鳳城은 長安, 帝都이다. 『大漢和辭典』 12, p. 793 참고.

만일 이 작품에 어떤 중국 작가의 영향이 있다 해도 그것은 이미 오랫동안 화보나 옛그림을 통해서 익혀 온 것이다. 혹 이 그림이 중국에서 어떤 그림을 직접 보고 모사한 경우라 할지라도 난·죽의 표현은 수십 년 몸에 익은 필치임이 분명하다. 굳이 누구의 영향인가는 별 의미가 없다고 여겨지지만, 비교한다면 댓잎의 양식에서 문징명(文徵明)의 분위기가 나타날 뿐, 난초는 조맹부도 문징명도 너무 많은 잎을 그리고 굴곡과 곡선에서 그 차이가 심하여 도저히 양식상으로 직접 영향받았다고 생각하기 힘들다. 오히려 그 소재가 주는 상징성, 의미성에서 영향을 받았다고 생각하는 것이 타당하겠다. 이 점은 다음에서 볼 그의 〈선면고목죽석도〉^{도 74}가 문징명의 〈고백죽석도〉^{도 75}를 닮았지만 필치는 전혀 자기식인 것과 마찬가지라고 하겠다.[28] 그 스스로가 터득했던 난과 죽의 수업 요점을 생각할 때 당장의 중국 그림과의 직접적인 양식비교는 신중을 기해야 한다고 본다.

그리고 그때까지도 그는 난초 그리기를 어려워했던 것을 짐작할 수 있다.

역시 죽·석·난의 소재를 함께 그린 작품으로 〈난죽도〉^{도 68}를 보면, 중앙에 대, 좌우에 석죽과 석란을 배치하여 좌우 대칭적인 균형잡힌 구도의 그림이다. 난의 표현에서 기본적인 양식은 마찬가지인데 특색은 난잎의 굴곡이 극심해져서 심지어 한 줄기의 필선으로 이어지지 않는 것도 있다. 오히려 〈삼청도〉^{도 67}보다 난잎의 굴곡과 구부러진 것이 조맹부, 문징명 등 중국 그림의 분위기를 가졌다고 할 정도이다. 그러나 그 자신의 발(跋)에 보이듯이 "한들한들" 취한 듯 그리려는 그의 의도로 이해되며 이렇게 난잎이 고불거리는 점 외에는 역시 성근 잎의 배치 등 그의 개성을 나타낸다.

끝으로, 난만을 주제로 다룬 〈사군자 병풍〉의 〈묵란도〉^{도 71-7·8} 2폭의 경우를 보면, 그 구도가 한쪽 모서리에서 대각선 방향으로 뻗친 난잎을 배치한 점과, 깔끔하고 확고한 필선으로 몇 줄기 되지 않는 난잎을 구성하여, 공간감이 넓고 깨끗한 느낌을 준다. 이는 '속기 없고 청경한' 문인화의 격조를 보여

28 國立故宮博物院(1975),『吳派畫九十年展』(中華民國: 國立故宮博物院), p. 198, 도판 174. '文徵明 古栢竹石圖' 참고.

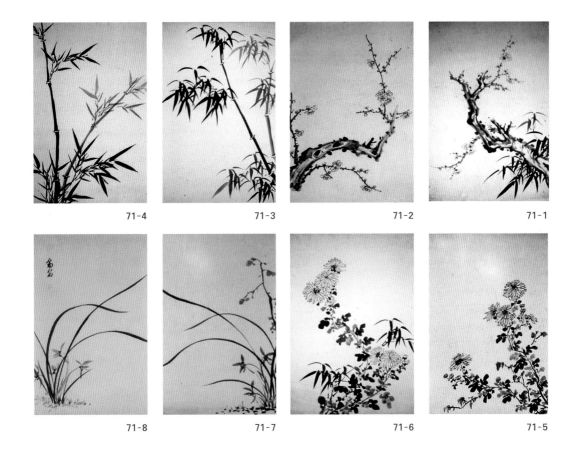

71-4 71-3 71-2 71-1

71-8 71-7 71-6 71-5

도 71-1 姜世晃, 〈四君子 병풍〉, 〈墨梅圖〉, 紙本水墨, 68.9×48.3cm, 개인 소장
도 71-2 〈四君子 병풍〉, 〈墨梅圖〉
도 71-3 〈四君子 병풍〉, 〈墨竹圖〉
도 71-4 〈四君子 병풍〉, 〈墨竹圖〉
도 71-5 〈四君子 병풍〉, 〈墨菊圖〉
도 71-6 〈四君子 병풍〉, 〈墨菊圖〉
도 71-7 〈四君子 병풍〉, 〈墨蘭圖〉
도 71-8 〈四君子 병풍〉, 〈墨蘭圖〉

주며, 동시에 여백이 강조되고 난잎 사이가 성글며 곡선이 중국 그림에 비해 심하지 않은 담박한 맛의 한국적인 난그림의 독자적인 경지를 보여 준다.

이는 그의 작품 세계에서 한국적인 남종문인화의 정착만큼이나 선구적이고 중요한 의미를 지닌다. 그리고 조선 후기 난그림에 활력을 넣었다는 점 또한 크게 주목된다고 하겠다.

3) 매

매화는 그의 초기부터 중기·후기에까지 평생 동안 그려 온 소재이다.

그가 매화 그리는 것을 어떻게 생각했는가를 알 수 있는 것으로서,

그림을 그리는 데는 배치와 메우는 것이 걱정인데, 매화와 대를 그리는 데는 더욱 空靈洒落하기가 쉽지 않다.[29]

라는 기록이 있다. 그러니까 매화 역시 문인화의 소재로서 공영쇄락하게 그리는 것이 그의 주된 관심이었다.

작품으로서는 초기의 『첨재화보』 중의 〈매화도(梅花圖)〉,[도 59-3] 중기의 『연객평화첩』의 〈매화도(梅花圖)〉,[도 64-6] 『제이표현첩』의 〈월매도(月梅圖)〉,[도 72-1] 『표암첩』의 〈매화도〉,[도 66-9] 후기 〈사군자 병풍〉의 〈묵매도〉[도 71-1·2] 2폭으로 모두 6폭이 남아 있다. 이들 작품은 전 시기에 걸쳐 공통적으로 줄기가 한쪽 변각에 자리 잡고 곡선으로 구불거리며 뻗는데 대체로 대각선 방향으로 진행되며, 깨끗하고 넓게 자리 잡은 여백이 돋보이는 것이 특징이다. 구도와 함께 줄기의 형태, 필치에서 화보 등을 기본으로 하여 변형된 양상을 보인다. 그런데 특히 매화꽃의 표현에서는 6폭 공통으로 꽃잎을 연한 먹으로 동글동글하게 구륵을 그리고 좀 더 짙은 먹으로 꽃심을 나타내는 화보풍의 양식인데, 익숙한 솜씨로 밝고 생기 있는 효과를 낸다.

29 주 11 참고.

72-1

72-2

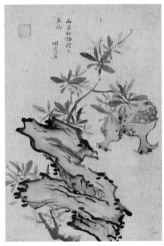

72-3

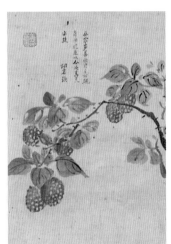

72-4

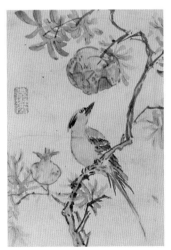

72-5

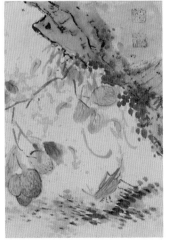

72-6

도 72-1 姜世晃, 『第二豹玄帖』,
〈月梅圖〉, 紙本淡彩, 26.1×18.3cm,
국립중앙박물관
도 72-2 『第二豹玄帖』,〈枯木竹石圖〉
도 72-3 『第二豹玄帖』,〈石榴圖〉
도 72-4 『第二豹玄帖』,〈荔枝圖〉
도 72-5 『第二豹玄帖』,〈榴鳥圖〉
도 72-6 『第二豹玄帖』,〈荔枝圖〉

각 시기의 특색을 간단히 살펴보면 초기의 『첨재화보』의 〈매화도〉^{도 59-3}는 굵은 줄기가 변각에 걸쳐 있고 새로 돋아난 가지가 수평 방향으로 곡선을 그으며 배치되었는데, 특히 주목되는 것은 줄기의 물이 오른 듯한 싱싱하고 질긴 느낌을 주는 독특한 표면 처리이다. 더욱이 이 굵은 줄기는 윤곽선이 구분되지 않고 가장자리 부분은 짙게 칠하고 가운데 부분에는 차츰 붓질을 가하지 않아 그 결과 입체감이 나는 점이 실제감을 주는 데 도움이 되었다. 이 점은 같은 화첩의 〈채소도〉^{도 59-2}의 표현처럼 사실적인 표현에 비중을 둔 경향이라고 생각된다.

중기의 『연객평화첩』의 〈매화도〉에 초기의 구도가 이어지나 더욱 소략하게 처리되었고, 먹의 농담에 의한 사의적인 필치를 보이는 점이 특징이다. 이 점은 『제이표현첩』, 『표암첩』의 매화그림, 그리고 후기의 〈사군자 병풍〉의 〈묵매도〉에도 같은 경향이 보인다. 또 『제이표현첩』의 〈월매도〉^{도 72-1}는 굵은 줄기 자체가 길게 뻗어나간 것이 특징인데, 이 점은 줄기 아랫부분의 옹이, 줄기를 따라 찍은 굵은 태점, 줄기의 맨 윗부분의 공기가 통하는 것처럼 윤곽선이 비워져 있는 점 등과 함께 『표암첩』과 후기의 〈사군자 병풍〉의 〈묵매도〉^{도 71-1·2}에 똑같이 나타나는 가장 보편적인 그의 개성이라고 할 수 있다. 이처럼 중기에는 그의 개성이 뚜렷하며, 또 『연객평화첩』,^{도 64-6} 『제이표현첩』^{도 72-1}의 매화그림에 채색이 가해진 점도 이 시기의 다른 소재와 마찬가지의 특징을 보인다. 먹의 농담도 채색만큼이나 세련되어 맑고 시원한 느낌을 준다.

후기는 대각선으로 배치된 굵은 줄기와 아래위로 돋아난 새 가지의 배치가 균형 잡힌 구도이며 대나무와 함께 그려진 점도 특색이라고 하겠다. 좀 더 빠른 필치와 구불구불한 효과를 내는 굵은 태점, 줄기에 희게 남겨진 비백(飛白) 부분 등, 보다 활발한 느낌을 주면서도 이에 대비되는 여린 가지와의 조화를 보인다. 즉, 그는 확고하고 균형 잡힌 배치와 변화 있는 형태감, 노련한 필치로 깨끗하고 격조 있는 묵매도의 훌륭한 경지를 이룩하였다.

4) 국

국화 또한 문인(文人)이 자신을 의탁하고 투영(投影)하는 문인화의 소재인데, 일반적으로 난·죽에 비해 드물고, 또 그만큼 주목받지 못한 것으로 생각된다. 그의 경우 매화와 숫자상으로는 비슷한 정도로서 난·죽만은 못해도 적지 않은 비중을 갖는다.

국화에 대한 그의 기록은 없고「題自畫扇面」이 있어서 그가 선면(扇面)에 죽석과 함께 국화를 그린 것을 알 수 있다.

> 子猷(王徽之)의 대, 淵明(陶淵明)의 菊, 元章(米芾)의 石, 이것이 세 가지 유익한 친구다.[30]

라고 하였다. 이와 같은 내용의 글은 그의『연객평화첩』에 있는〈석국도(石菊圖)〉도 64-7에 쓴 허필의 제(題)가 있어서, 이러한 문장과 그림의 소재는 그들 사이에 익숙한 것으로 믿어진다.[31] 또 실제로 그의 작품에 국화와 바위, 또는 국화와 대나무가 함께 있어서, 그가 흔히 이들 소재를 조합하여 그린 것을 알 수 있다.

작품은 중·후기에 걸쳐 보이는데 역시 중기에 좀 더 다양한 양상이 나타난다. 유일한 기년작으로『표현연화첩』의〈묵국도(墨菊圖)〉도 62-2가 있고『표암첩』의〈석국도〉,도 66-10 『연객평화첩』의〈석국도〉·〈황국도(黃菊圖)〉,도 64-7·8 그리고 후기의〈사군자 병풍〉의〈묵국도〉도 71-5·6 2폭 등 6폭이 있다.

공통적으로 대각선에 기본을 둔 구도이며, 중기에는 국화와 끝이 뾰죽한 바위를 함께 그리는 것이 보편적이며, 후기에는 대나무와 국화를 함께 그리는 것이 보인다. 그런데 국화그림에서 주목되는 것은 중·후기를 통틀어 한 종류

30　『豹菴遺稿』, p. 311. "題自畫扇面: 子猷之竹, 淵明之菊, 元章之石, 是爲友之三益."
31　"元章石, 淵明菊, 自來畫家淸事. 汝正述."

의 국화만을 그렸다는 점이다. 그것은 화보식의 '평정장판화(平頂長瓣花)'로서 갸름한 잎이 일정하고 동글납작하게 보이는 꽃송이를 중심으로 측면, 뒷면, 봉오리 등 여러 형태를 고루 나타냈다. 중기에는 이 꽃송이에 노랑을 주로 하고, 분홍 등 채색을 한 점이 특색이며 후기에는 수묵만으로 그렸다. 그리고 국화 줄기에 표현된 잎들은 잎맥을 소략하게 나타낸 것과 몰골만으로 사의적인 처리를 한 것이 있는데, 두 경우 모두 먹의 농담을 잘 구사하고 있다.

후기의 〈사군자 병풍〉의 〈묵국도〉도 71-5·6는 배치나 형태에서 좀 더 균형이 잡히고 안정감이 있으며, 전체적으로 중기보다 먹색이 야무지고 농담의 대비가 잘 나타난다. 국화잎의 표현이 사의적이지만 비교적 많고 자세한 형태감이 특징이다. 제2폭도 71-6에 함께 그려진 대나무 잎도 그의 전형적인 개성을 나타낸다.

5) 고목죽석

고목죽석(枯木竹石)은 그가 문인화의 소재로서 적지 않게 다루었으며, 특히 그의 후기에는 대나무 다음으로 큰 비중을 차지한다. 더욱 중요한 것은 독자적이고 격조 있는 고목죽석의 전형을 이루었다는 점이다.

그가 후기에 고목죽석을 많이 그린 데에는 그림으로서의 고목죽석을 산수화와 마찬가지로 여겼기 때문이라고 생각된다. 이미 위에서 보았던 바와 같이 〈선면고목죽석도(扇面枯木竹石圖)〉 제3폭도 74-3에 산수화를 부탁받고 고목죽석을 대신 그려 주면서 쓴 글이 있어서 크게 참고가 된다. 즉,

이 부채에 산수를 그려 달라 했다. 그러나 잘게 주름이 잡혀서 붓을 댈 수가 없어 마침내 고목죽석으로 대신하였다. 이것이 또 산수와 무엇이 다르겠는가. 나무는 늙어서 수척하였고, 돌은 수려하여 윤기가 흐르고, 댓잎은 무성하였으니 또 산수가 아닌 것을 유감스럽게 여길 것이 있겠는가.[32]

32 주 2 참고.

하였다. 여기에서 화법 자체로서 산수의 이치가 고목죽석에 똑같이 작용하며, 또 그 소재가 갖는 의미로도 같은 역할을 한다는 것을 알 수 있는 것이다. 그리고 '수척한 나무, 수려한 돌, 무성한 대'가 그가 추구하는 고목죽석도의 전형이며 따라서 실제 작품들에 나타난 양식은, 그가 생각한 고목죽석을 자기식으로 표출해 낸 결과인 것이다. 화풍상으로 보아 그의 후기 〈고목죽석도〉들이 산수의 이치를 고목죽석에 의탁한 그의 의도에 가장 가깝다고 여겨진다.

이에 비해 중기의 고목죽석은 산수화의 이치가 적용되는 경우라기보다 일반적으로 많은 문인화의 소재 중의 하나로 다루어진 경향이다. 『제이표현첩』의 〈고목죽석도〉도 72-2는 특히 강렬하고 거친 필선으로 처리된 괴석이 화면을 압도하고 고목과 죽은 그 주위에 보조적인 역할로 그 구성을 돕고 있다. 『연객평화첩』의 〈지두고목죽석도(指頭枯木竹石圖)〉도 64-9는 산수의 일부분으로서 바위와 고목, 죽 등을 나타낸 점이 특색이다. 그러나 그가 지두화(指頭畵)로 시도하는 데에 골몰한 듯, 고목죽석이 의도대로 표현됐다고는 보기 힘들다. 그런데 이 지두화는 그가 심사정과 함께 고기패(高其佩)의 그림을 보고 관심을 가졌던 시기의 작품으로서, 그가 직접 지두화를 그렸다는 증거로서 가치가 있으나 수준에서는 자신의 의도에 미치지 못했다고 생각된다.[33]

후기의 고목죽석은 74세 때에 그린 〈고목죽석도〉도 73-2와 함께 그려진 〈송석도(松石圖)〉도 73-1의 경우처럼 문인의 높은 기상을 의탁하여 상징적으로 표현한 정신성이 나타나는 점이 특징이다. 이들 작품은 『당시화보』에서 그 원형을 찾을 수 있어 흥미롭다.도 73-3

〈선면고목죽석도〉 3폭은 각기 좀 더 꼼꼼하게 그리거나 소략하게 그린 차이는 있으나 위에서 말한 바와 같이 그가 생각한 고목죽석의 전형을 보여준다.도 74-1·2·3 이들 작품은 그가 중국 가는 도중에 그린 것으로 이미 독자적으로 확립된 고목죽석의 경지를 나타낸다.[34] 이는 그 자신의 개인 양식인

33　제II장 주 141 참고.
34　〈扇面枯木竹石〉 제1폭에 "喬柯奇石, 豹翁寫于龍灣 時甲辰冬"이 있어서 그가 중국 가는 도중에 의주 객사에서 그린 것을 알 수 있다. 제2폭은 서명은 없으나 필치가 같고, 제3폭 역시 기년은 없어도 부채의 종류와 특히 소재, 필치에서 같은 시기의 제작으로 인정된다. 그리고 3폭에 공통

73-1

73-2

73-3

도 73-1 姜世晃, 〈松石圖〉, 1786, 紙本淡彩, 98.5×50cm, 국립중앙박물관

도 73-2 〈枯木竹石圖〉

도 73-3 강세황 수택본 『唐詩畫譜』, 〈木石野竹〉

74-1

74-2

74-3

도 74-1 姜世晃,〈扇面枯木竹石圖〉, 1784, 紙本水墨, 26.2×70cm, 국립중앙박물관
도 74-2 〈扇面枯木竹石圖〉, 21.8×55.5cm
도 74-3 〈扇面枯木竹石圖〉, 26.6×70cm

도 75 文徵明,
〈古栢竹石圖〉, 明,
16.3×44.6cm,
中國台北故宮博物院

동시에 당시의 한국적인 고목죽석으로서의 가치를 갖는다. 같은 소재와 구성을 보이는 중국그림으로서, 그가 산수에서 모델로 삼던 문징명의 〈고백죽석도(古栢竹石圖)〉도 75와 비교해 보면 안정감 있고 담박한 그의 개성이 더욱 분명해진다.

6) 송─〈맹호도〉의 소나무 문제

소나무는 그의 초·중·후기에 다 보이며, 〈송하인물도(松下人物圖)〉 등 산수도에서도 함께 다루었던 소재이다. 소나무에 관하여 언급한 그의 기록은 없고, 다만 노년기에 "고목이 된 소나무·참나무 사이에 거닐며 손님을 초청하여" 문인의 운치를 즐긴 생활의 단면을 알 수 있다. 작품으로서는 초기 『첩재화보』의 〈송수도〉,도 59-1 중기 『연객평화첩』의 〈송수도〉,도 64-10 그리고 후기 74세 때의 〈송석도〉도 73-1가 있다. 이들 3폭을 중심으로 그의 소나무 그림의 대체적인 변화를 살펴볼 수 있다. 그리고 이와 관련되는 것으로서, 그의 산수화에 나타난 소나무들의 표현도 함께 참고하여 그의 필치로 알려진 〈맹호도〉의 소나무 문제를 검토해 보고자 한다.

초·중·후기를 통하여 눈에 띄는 변화는 초기에는 굵은 줄기와 솔잎가지

으로 展人(성명 미상)이라는 사람의 跋이 있어 참고가 된다.

를 아주 가까이 확대하여 표현하였고, 중기는 역시 소나무의 중간 부분만을 그렸으나 초점이 좀 더 멀어져서 줄기와 거기서 나온 가지의 관계가 드러나도록 하였으며, 후기의 경우는 노송의 전체 모습이 그려진 점이다. 이처럼 소재의 부분을 확대하여 그리다가 전체를 나타내는 것은 대나무에도 같은 경향이어서 흥미롭다. 그리고 초기의 〈송수도〉만큼 가까이 주제를 부각하여 그리는 것은 화보에도 없는 독특한 것이어서 일찍이 그의 독자적인 구성 감각이 뚜렷하게 확립되었다고 인정된다. 필치에 있어서도 초기에는 활달하지만 부드럽고 무른 필법을 쓰고, 중기에는 그것보다는 좀 더 담박하고 간결하며, 후기에는 노련하고 익숙한 필치로 마른 느낌의 굴곡이 심한 가지 등의 형태감에 의탁하여 고상하고 기백 있는 정신세계를 느낄 수 있도록 표현하였다.

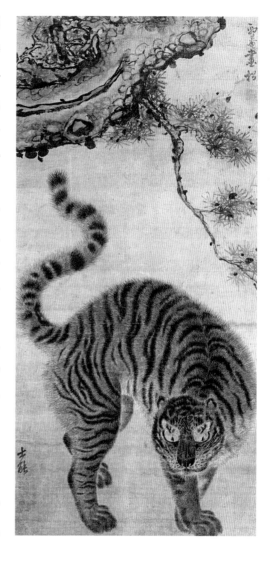

도 76 傳 姜世晃·
金弘道 合作,
〈猛虎圖〉, 絹本淡彩,
90.4×43.8cm,
삼성미술관 리움

〈맹호도(猛虎圖)〉의 소나무 문제

강세황의 화훼 작품, 특히 소나무의 표현 양식과 관련하여 검토를 필요로 하는 작품으로서 〈맹호도〉가 있다.도 76 강세황과 김홍도의 합작으로 널리 알려진 이 작품은 지금까지 강세황이 소나무를 그리고 호랑이는 김홍도가 그린 것으로 인식되었으며, 호랑이 부분은 작가의 문제가 없는 것으로 판단되고 있다.[35] 그러나 소나무 부분이 강세황의 필치인가 하는 것은 신중한 검토가 있어야 한다고 본다.

35 李東洲(1974),『日本 속의 韓畫』(서울: 瑞文堂), p. 34에 "맹호만은 틀림없는 단원의 필적"이며 "표암의 소나무도 표암답지 않게 단원 맛"이 난다고 하였다.

우선, 강세황의 필치로 인정한다면 그의 다른 소나무 작품들과 화풍을 비교, 확인해 보아야 하고, 또 모호한 점이 있다면 어떤 점인가를 찾아보는 일이다.

그러면 그의 산수와 화훼 작품에 소나무가 주요 소재로 그려진 5~6폭을 기준으로 검토해 보려고 한다. 소나무 작품은 전 시기에 걸쳐 보이는데, 초기에 『첨재화보』의 〈송수도〉,^{도 59-1} 중기에 『연객평화첩』의 〈송수도〉,^{도 64-10} 〈산수·죽·난 병풍〉의 〈송하인물도〉,^{도 44-2} 〈산수대련(山水對聯)〉(II)의 〈하경산수도(夏景山水圖)〉^{도 31-2} 그리고 후기에 74세 작품인 〈송석도〉^{도 73-1}와 78세 때의 『십로도상첩(十老圖像帖)』 내의 〈송정한담도(松亭閑談圖)〉^{도 58-1} 등을 들 수 있다.

먼저 〈맹호도〉의 소나무에서 강세황의 요소라고 생각되는 점을 보면 다음과 같다.

- 구도 문제에서 그의 특징인 소나무 줄기의 일부만을 포착한 점(『첨재화보』, 『연객평화첩』)
- 가지가 뻗어 나오는 형태의 굴곡이 그의 소나무보다 부드럽지만 유사한 점(6폭 전부)
- 솔잎의 표현이 무더기지는 점(6폭 전부)
- 솔잎의 한 무더기가 갈라진 줄기 부분 뒷면을 받치고 있는 점(『연객평화첩』, 〈산수·죽·난 병풍〉)
- 솔잎의 형태가 들국화 모양으로 둥글며, 밖에서 안으로 선을 그은 점(『첨재화보』, 『연객평화첩』, 〈산수·죽·난 병풍〉)

다음, 강세황의 요소로 보이나 모호한 점을 갖는 것, 즉 표현 양식은 유사하나 필치의 감각에서 차이를 보이는 점, 그리고 그의 작품에서 보이지 않는 다른 점들을 보겠다.

- 〈맹호도〉 소나무의 줄기 가운데에 진하게 표현된 길고 굵은 선 부분의 문제이다. 그의 소나무 줄기에는 보이지 않는 점이며, 다만 〈산수·죽·난 병풍〉의 〈송하인물도〉^{도 44-2}에 소극적인 한 줄기 선이 있을 뿐이다.

- 줄기 표면 처리의 차이점이다. 〈맹호도〉에는 모양이 일정하지 않으면서 대체로 둥근 원에 가까운 비늘이 표현되었는데, 필선의 굵기 변화가 심하고, 섬세한 굴곡이 많으며, 크고 작은 동그라미 모양이 겹쳐서 줄기의 윤곽선 주변을 가득 채우고 있다. 이에 비해 그의 소나무 껍질은 타원형으로 길쭉한 모양을 겹치지 않게 소박한 필치로 줄기의 윤곽선 부근에 성글게 나타내었으며, 그 선도 굵기가 일정한 편이며 섬세하지 않다.

- 〈맹호도〉 소나무는 줄기에 비늘의 표현과 함께 섬세하고 미묘한 담묵의 선염으로 입체감을 나타내고 있다. 입체감의 시도 문제는 그의 요소일 수도 있으나, 그의 소나무에는 보이지 않으며, 특히 그의 특징이라고 할 수 있는 소박하고 담백한 맛이 적은 점이 다르다.

- 솔잎 표현에서 필치의 차이를 보인다. 들국화 송이처럼 둥근 형태의 기본 양식은 같으나 〈맹호도〉가 좀 더 섬세한 필선이며, 불규칙적으로 겹쳐지는 데 비해, 그의 작품에서는 보다 규칙적이고 평면적이며 성근 솔잎의 특징을 보인다.

- 줄기의 윤곽선 부근과 늘어진 가지, 그리고 솔잎 무더기 위에 찍혀 있는 둥글고 큰 점은 이색적이다. 그의 소나무 그림에는 보이지 않고 매화 가지에 표현된 경우도 있으나 이보다 훨씬 소박하다.

- 옹이의 표현에서 차이가 나타난다. 이 〈맹호도〉의 옹이는 둥근 형태이고, 옹이 속부분이 반쯤 희고 검게 되어 있다. 그러나 그의 소나무에는 초기부터 후기에까지 공통적으로 옹이 주변의 나무껍질과 성질이 다르게 구분되도록 윤곽선을 줄기에서 돌출시키고, 옹이 속은 길쭉하고 검게 표현하며 그 주변을 희게 남겨 두었다.

- 그의 소나무는 필선이 소박하게 드러나고 담백한 맛을 준다. 이에 비해 이 〈맹호도〉의 소나무는 기름지고, 짜임새가 용의주도한 점이 크게 다르다.

- 특히 무엇보다도 가장 주목되는 문제는 굵은 줄기가 배치되어 이루는 화폭 상단의 변각 부분의 표현이다. 줄기에서 연결되어 뻗어 나

오는 가지가 완전히 고리 모양으로 꼬이고 얽혀 삼각 모양의 공간을 메우고 있다. 이렇게 기교적이고 복잡한 구성은 도저히 강세황의 것이라고 생각할 수 없는 부분이다.

이처럼 〈맹호도〉와 그의 작품과의 비교에서 대개 이상과 같은 화풍상의 문제점이 발견된다. 그런데 비교적 세부 표현의 변화는 가능하며, 새로운 기법이 도입되었을 경우 예측할 수가 없고, 더구나 파격적인 화풍을 창출하는 그로서는 전혀 예상 밖의 작품을 그렸을지도 모르기 때문에 신중을 기해야 하겠다. 다만 〈맹호도〉와 그의 작품은 구도와 가지의 형태, 잎의 배치 등 기본적인 형식은 유사하다.

그러나 실제 표현상의 필치나 개성에서 서로 다른 양상을 보이며, 특히 줄기에서 가지가 연결되어 나오는 부분의 구성은 도저히 그의 솜씨라고 수긍할 수 없는 부분으로 의문의 여지를 크게 남긴다.

이와 같은 화풍상의 문제 외에 화면 위쪽에 쓰여진 '豹菴畫松'이라는 글씨도 의문이 간다. 우선 '표암(豹菴)'이라고 사용한 것은 대개 70세 이전까지이다. 그러니까 51세 절필 후 70세경까지는 화평을 쓰는 외에는 그림 제작 활동은 하지 않은 것으로 믿어지는 시기이다. 더구나 합작과 같은 공개적인 형태로는 거의 그리지 않았다고 볼 수 있다.

그렇다면 '표암' 시절 중에 그의 생애 사정 문제로 강세황 51세 이전, 김홍도 19세 이전에 해당한다. 따라서 이 서명을 그의 것으로 볼 경우 합작의 시기에서 수긍하기 어려운 문제가 생긴다. 반면 글씨는 후에 썼거나 전혀 다른 사람이 썼을 경우에도 소나무 작가의 문제가 해결되는 것은 아니다. 또한 이 글씨의 먹빛과 필치가 크게 의심된다. 즉, 힘 있고 능숙한 '士能' 서명에 비하면 강세황의 글씨라고 하기에는 약하여 결코 믿을 수 없는 부분이며, 오히려 이 글씨 때문에 은연중 그의 소나무 그림으로 인식되어지는 점이 있다고 간주되므로 유의할 필요가 있는 것이다.

그리고 두 사람의 합작 가능성 자체에 대해 고려해 볼 필요가 있다. 이미 그의 생애에서 본 바와 같이 그와 김홍도와의 각별한 관계는 재론할 필

요도 없다. 또 그가 김홍도 그림에 평을 써 준 예는 허다하다. 그러나 문제가 되고 있는 이 〈맹호도〉 외에 두 사람의 합작의 예는 발견되지 않고 있으며, 그 가능성 또한 희박하다고 생각되는데, 막연하지만 신분상의 이유도 하나의 원인으로 작용했다고 생각할 수 있다.[36]

이상과 같은 이유로 〈맹호도〉의 소나무는 강세황의 필치가 아니라는 판단을 내릴 수 있고, 그럴 경우 오히려 김홍도의 소나무에 강세황의 요소가 얼마나 직접적인 영향을 미쳤는가를 선명하게 보여주는 결과가 되며, 이는 충분히 수긍할 만한 일이라고 본다.

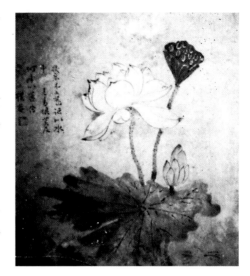

도 77 姜世晃, 樸菴
서명 〈蓮花圖〉,
紙本淡彩,
38×28.9cm,
개인 소장

7) 연

그의 연꽃그림은 3폭이 있다. 중기의 『표암첩』과 『연객평화첩』의 〈연화도(蓮花圖)〉를 보면, 연꽃잎이 『표암첩』[도 66-11]의 것은 몰골이고 『연객평화첩』[도 64-11]의 것은 구륵으로 그린 점이 차이일 뿐 배치와 구성, 특히 연꽃의 형태감이 똑같다. 따라서, 이러한 양식의 공통점은 '樸菴' 서명의 〈연화도〉[도 77]가 그의 작품임을 판단하는 기준이 된다. '박암(樸菴)'은 그가 30대에 사용한 호이며, 이 〈연화도〉에 그가 화제(畫題)를 쓴 것은 분명하다. 그런데 이 글의 내용이 "나무 위의 연을 보면 그가 아무리 좋다한들 물 가운데의 연꽃만 하겠는가. 빛도 향기도 모두 못한데 어째서 연[木蓮]이라고 전하는가."[37]라고 하여 꼭히 자신의 그림, 또는 남의 그림에 쓴 것으로 간주되는

36 『十老圖像帖』의 경우 十老의 圖像을 김홍도가 그리고 序와 跋을 강세황이 써서 함께 작업을 했으나, 沈師正과 함께 만든 『豹玄聯畫帖』이나 許佖과 합작한 〈扇面山水圖〉와 같이 문인화적인 흥취로 그린 것과는 성격이 다르다.
37 "試看木上蓮, 詎似水中蓮, 包香俱莫及, 何事以蓮傳. 樸菴", "……水中蓮"의 蓮字 부분이 지워져

대목이 없어 화제를 통하여 그의 작품임을 판단하기에는 모호하다. 또 '樸菴'을 고려할 때 비교할 만한 초기의 연 그림이 없어서 속단하기 어려우나, 위에 든 중기의 두 폭과 같은 양식을 보이는 점이 문제 해결에 실마리를 준다.[38] 즉 만개한 연꽃송이가 왼쪽을 향한 형태와 꽃잎의 모양새, 연줄기의 처리, 그리고 몰골의 연잎에 잎맥을 표현한 필치 등에서 3폭이 모두 같은 작가의 작품임을 알 수 있다. 그러니까 박암제(樸菴題)의 〈연화도〉는 그의 초기 작품으로 보는 것이 타당하다고 생각된다.도 77 이 작품은 만개한 연꽃송이, 연밥, 봉오리 등을 각각 한 가지씩 교과서적으로 구성하였다. 이 점은 연꽃잎의 가느다란 윤곽선이 부드럽고 조심스럽게 처리된 점과 채색 솜씨와 함께 초기적인 진지함을 보여 준다. 기본적으로 화보풍이지만 구성이나 필치에서 개성을 보이며 새로운 맛을 준다.

그의 연꽃그림은 화법상으로 크게 변화를 보이지는 않으나 중기에 좀더 사의적인 경향을 띠며 『표암첩』의 경우처럼 엷은 먹으로 부드럽고 정연하게 그려 냄으로써 만만치 않은 수준을 나타낸다.

8) 석류

석류(石榴)는 그의 초기부터 후기에 이르기까지 그려진 소재로서 주목되며, 후기에는 소재가 몇 가지로 한정된 점을 감안하면 매화, 소나무와 함께 그리 흔하지 않은 예에 속한다.

초기에는 『첨재화보』의 〈유조도(榴鳥圖)〉도 59-5가 새와 함께 그려진 예로 『개자원화전』의 원본을 따라 그린 점이 특색이며, 중기의 『제이표현첩』의 〈석류도(石榴圖)〉도 72-3는 괴석과 함께 그렸고, 『연객평화첩』에는 〈채소도〉도 64-12에 가지·오이 등과 함께 석류 열매 하나만을 그린 것도 있다. 그리고 후기에 중국을 다녀온 후에 쓴 화첩에 들어 있는 〈석류도〉도 78는 석류

있으나 미루어 짐작한 글자이다.
38 '樸菴'은 그의 35세 작품 〈玄亭勝集〉에 서명한 것이 확실한 예이며 그 이후에는 보이지 않는다. 따라서 그의 초기에 사용하던 호라고 생각된다.

가지만을 표현하였다.[39]

따라서 대각선 구도를 기본으로 하지만 구성은 각기 다르며, 여기에서는 석류와 석류잎 등의 양식을 중심으로 살펴보려고 한다.

그런데, 초기 『첨재화보』의 〈유조도〉도 59-5는 직접적인 원본도 60이 있는 작품이므로 그 비교를 통하여 그가 초기에 어떻게 개성 있는 필치를 구사하였는지를 이해할 수 있다. 즉, 원본이 있음으로 해서 오히려 세부의 차이나 화격의 차이를 구체적으로 파악하게 되는 점에서 중요하다. 그 차이점 몇 가지를 중심으로 보면 다음과 같다.

화보에서는 구도가 하나의 가지에서 'ㄴ'자로 갈라졌는데, 이 그림에서는 같은 형의 배치라 해도 두 개의 가지를 수평과 수직으로 교차시켰으며 가지의 굴곡을 많이 없앰으로써 훨씬 안정감을 주고 있다. 또 번다한 잎들 사이에 거리를 두고 달려 있는 두 개의 석류를 이 그림에서는 거의 가지 끝 부분에 몰아서 밀도 있게 그렸으며, 그 사이 가지에는 잎을 생략하여 변화를 주었다. 또 화보에서는 새의 머리 바로 위에 꽃봉오리가 얹히듯 답답하고 옹색한 배치가 된 데 비해 나뭇가지와 꽃을 수평 방향으로 늘임으로써 새를 위한 공간에 부담을 없앴다.

새의 표현도 필치나 형태감에서 긴장감이 있고, 먹의 농담과 입체감을 적절히 구사하여 훨씬 생기 있게 그렸다. 또 꼬리에 세 개의 진한 점을 찍은 붓질은 변화를 주고 마무리 짓는 그의 솜씨이며 감각이라고 하겠다.

특히 화보의 석류는 변화 없는 선으로 동그랗게 되어 있는 것을, 이 그림에서는 형태감과 윤곽선에 유의하여 여유 있는 느낌을 준다. 석류 자체의 형태나 양식만을 보면 그가 『십죽재화보』를 통해 습득한 자기식의 석류를 그린 셈이다. 석류 잎도, 화보에는 구륵으로 되어 있고 잎맥도 윤곽선과 같은 굵기로 복잡하게 되어 있는데, 이 그림에서는 몰골의 사의적인 형태이며 미묘한 채색의 효과로 신선한 감을 더했다.

이상에서 본 바와 같이, 이 〈유조도〉에서 기본이 되는 두 석류 가지 사

39　제II장 주 83 참고.

이에 생겨난 공간은 전혀 새로운 것이며, 거기다 불필요한 잎을 없애고 석류의 배치와 꽃송이의 처리 솜씨는 간결하고 시원한 공간감을 더했다.

그는 화보를 방작(倣作)하되 구도와 필치, 색채감각에서 격조 있고 신선한 회화미를 창조하는 재능을 발휘하였다.

이처럼 초기부터 자신의 개성이 나타나는데, 여기서 보고자 하는 석류와 석류잎을 중심으로 보면 모두 공통적으로 『십죽재화보』식의 모양새를 갖는다. 구성상의 변화는 초·중기에는 석류알이 드러난 것과 어린 열매를 짝을 지어 그렸고 후기의 것은 잘 익은 석류 하나만을 그렸다. 석류잎도 모두 길쭉하고 뭉골로 그렸는데, 초기에는 간략하며 중기에는 좀 더 많은 수의 잎을 나타냈다. 초·중기 모두 채색을 하되 중기에는 더욱 진한 색을 썼다. 특히 중기의 『제이표현첩』의 〈석류도〉도 72-3는 같은 화첩에 있는 심사정의 〈유조도〉와 화풍상으로 영향관계가 있는 것으로 주목된다. 그러니까 강세황의 이 〈석류도〉와 함께 있는 3폭의 그림 〈고목죽석도〉,도 72-2 〈월매도〉,도 72-1 그리고 〈여지도(荔枝圖)〉도 72-4가 그의 필치 중에서 파격적으로 활달하고 진한 채색으로 일관성 있는 화법을 보이는데, 이는 심사정의 필치 감각에서 영향을 받았다고 생각할 수 있다. 다음에 볼 '여지' 역시 이러한 비교의 예가 된다.

이에 비해 후기에는 수묵만으로 절제된 필치를 보이며, 특히 석류 가지가 초·중기보다 굵고 뚜렷하여 매달린 석류와 균형을 보인다.도 78

이처럼 그의 석류 그림은 구성과 채색·수묵 등에서는 변화를 보이나 석류와 그 잎의 형태감은 4폭이 모두 『십죽재화보』식에서 개성적으로 표현된 것과 한 가지 종류로서 큰 변화가 없다.

9) 여지

그가 그린 여지(荔枝) 그림은 중기에 해당하는 두 폭이 있다.

그런데 여지는 우리나라에서 기이한 것으로, 그 역시 실물을 보지 못하고 화보를 통해서만 연습을 하여 그린 것이 확실한 소재이다. 이러한 사실을 입증할 만한 것으로 그의 「臨書蔡襄荔枝譜仍題其下 又書」라는 글이 있다.

아! 여지는 먼 지역에 있는 일종의 과일에 불과하다. 오래도록 음식상에서 진품이 되었으니 蔡公(襄)이 이렇게 서술한 것만은 아니라도 지금 듣는 사람이 침을 흘리게 한다. 다만 남쪽 인물들이 기이한 것을 자랑하며 과장해서 칭찬했다는 말을 듣지 못한 것은 무슨 까닭인가.[40]

라고 하였다. 여지가 우리나라 식물이 아닌 까닭에 그는 직접 보지 못하였고 말로만 듣고 책으로만 본 것이다. 또 그의 친구 허필이 『제이표현첩』에 있는 그의 〈여지도〉도 72-4에 화제(畫題)를 쓴 것에서도 확인된다. 즉,

화가들이 눈으로 보지 못한 것을 잘 그리는데, 龍을 그리는 것도 그런 것이다. 지금 이 荔枝도 마찬가지다.[41]

라고 하였다. 여기에서 강세황뿐만 아니라 당시의 다른 화가들도 여지의 실물을 볼 수 없었던 것을 미루어 짐작할 수 있다.

그러므로 사생(寫生)을 하는 데 실물을 관찰하는 것을 첫째 방법으로 생각했던 그에게서 여지 그림은 실물을 직접 볼 수 있는 소재보다 작품 수도 적고 또 좀 더 화보풍의 양식을 띠는 것은 당연하다고 하겠다.

『제이표현첩』의 〈여지도〉도 72-4는 『개자원화전』의 '羽毛花卉木本畫譜'의

40 『豹菴遺稿』, p. 307. "嗟呼, 荔枝不過遐鄉一果品也, 而久爲盤羞中尤物, 不但蔡公之序述如此, 至今聞者, 爲之流涎, 獨未聞南土人物之擅奇艷稱者何也."

41 "畫家多善畫目未所觀者, 畫龍是也, 今此荔枝亦然, 烟客題."

도 79 姜世晃,
〈荔枝花盆圖〉,
1759, 紙本淡彩,
20.2×14.4cm
도 80 『十竹齋畫譜』
果譜,〈荔枝〉

여지 그림에서 새를 생략한 것과 흡사한 구성을 보인다.[42] 그리고 가지의 표현
이나 잎의 몰골 처리에는 『십죽재화보』의 양식도 함께 나타난다. 또 이 그림은
같은 화첩의 심사정〈여지도〉와도 비교가 되어 위에서 본 석류 그림과 마찬가
지로 채색 등 화풍상 서로의 연관을 시사해 준다.[43] 그리고 또 한 폭의 여지 그
림으로서 화보에서 원본이 발견되어 주목되는〈여지화분도(荔枝花盆圖)〉[도 79]
가 있다.[44] 이 그림은 그가 47세 때 왕희지(王羲之)의〈난정서(蘭亭序)〉를 임서
(臨書)한 서첩(書帖) 뒤에 덧붙어 있는 작품이다. 따라서 47세와 그리 차이 나
지 않는 시기의 그림으로 볼 수 있다. 넓게 잡아도 화풍상으로 중기에 속한다.

　　이〈여지화분도〉는 그의 작품 중에서 세 번째로 화보에서 그 원본을 찾
은 예이다.[도 80] 이 작품 역시 원본과의 차이점을 비교함으로써 오히려 그의
개성을 구체적으로 이해할 수 있는 경우이다. 원본은 굴곡이 많고 느슨한 선
으로 그려져서 중국 그릇의 양감 있고 장식적인 모양을 짐작할 수 있다. 이
에 비해 그의 작품은 간략하고 긴장된 선으로 그렸으며, 중간의 둥근 부분이
훨씬 작아져서 균형을 이루고 깔끔한 형태를 가졌다. 그릇의 문양도 식물 잎
의 구불구불한 표현이 그의 그림에는 기본 형식은 같아도 그 위치가 다르고

42　『芥子園畫傳』(서울: 綾城出版社), p. 859 참고.

43　『十竹齋畫譜』(京都: 京都書院), p. 236 참고. 『韓國繪畫』(1972), 韓國名畫近五百年展圖錄(서울:
　　國立中央博物館), 도 115 · 116 참고.

44　『十竹齋畫譜』, pp. 196~7 참고.

직선으로 간단하게 그려서 질감이 다르게 보인다. 또 화분의 받침도 발을 구분되게 처리하여 정연하게 그렸다. 과일은 화보에서 보이는 여지 특유의 무늬가 없고 연노란 색으로만 표현되었으나 그 형태가 여지와 닮았으며, 특히 화보의 원본 그림이 여지이므로 그렇게 인정된다. 그런데 그의 작품에서는 여지의 가지도 화분 밖으로 늘어지지 않고 변형되었다. 또, 화분의 가운데 둥근 부분 양쪽에 한 번씩 선을 더 그려 넣은 점이나, 둥근 부분 밑의 문양은 생략한 점, 화분대 바닥 주변에 잡초를 그려 넣은 점은 그의 공간감, 짜임새, 균형, 조화 등에의 관심과 더불어 그 자신의 기호가 작용한 예로 생각된다. 특히 여지의 맑고 투명하며 아주 엷은 색을 쓴 색채 감각은 위에서 본 짙은 색의 여지 표현과 함께 폭넓은 채색 솜씨를 말해 준다.

이 두 폭의 여지 그림에서 나타나듯이 그는 중기까지 화보를 즐겨 방(倣)하였으며, 이렇게 원본이 밝혀진 것이 3폭이나 되는 것은 그의 특색이라 하겠다.

끝으로 한 가지, 〈여지화분도〉의 기형(器形)이 후기의 〈정물〉도 82의 화병 모양과 특히 그 윗부분에서 유사하여 주목된다.

10) 채소

그의 채소(菜蔬) 그림은 초기와 중기에 보이는데 같은 소재를 다룬 작품은 없다. 따라서 직접적인 화풍 비교는 할 수 없고, 작품별로 필치의 대체적인 특징을 중심으로 살펴보겠다.

초기의 〈채소도(菜蔬圖)〉도 59-2의 경우는 위에서 이미 보았던 것과 마찬가지로 화보류에서 그 원본을 찾을 수 없으며, 다만 소재·구도·묵법에서 심주의 〈소채도(蔬菜圖)〉와 비교해 볼 수 있다.도 61 그렇다면 어떤 원본에서 직접 힌트를 얻을 가능성은 충분히 있는 것이다.[45] 그러나 이 작품에 나타나듯

[45] 잎이 넓은 배추 모양의 채소를 그린 작품으로 沈師正과 崔北의 그림이 있으며 양식도 비슷하여 주목된다. 그러니까 세 사람이 참고한 원본이 있었을 가능성이 있으며, 또 그들은 서로 영향관계가 있었다고 여겨진다.

이 독자적이고 실제감 있는 필치를 구사하기까지 실물 관찰의 과정을 거친 것으로 믿어진다. 즉, 먹의 농담에 의해 넓은 잎의 휘어지고 접힌 모양의 표현, 또 잎의 윤곽 형태, 입맥 등 몰골의 사의적인 필치이면서도 사실적으로 표현하려는 노력이 보인다.

이에 비해 중기에는 가지·오이·죽순·석류 등을 소략한 필치로 특징을 잡아 그린 〈채소도〉도 64-12와 구도·필선·채색 등에서 간결하고 세련된 경지를 보이는 〈무도(圖)〉도 66-14가 있다.

이 〈무도〉도 66-14는 소품이지만 그의 채소 그림 내지는 사생의 세계에 하나의 완성을 보여 주는 작품이다. 그것은 그가 지금까지 보여 준 화훼 등 사생의 여러 요소들이 깔끔하게 결집되어 있다는 의미이다. 구도는 그가 늘 집요하게 추구하는 대각선에 의한 것이며 나머지 넓은 여백은 시원하고 깨끗하게 보인다. 몰골의 무잎에는 부담 없는 먹선으로 여유 있게 잎맥을 표현하였다. 하얀 무를 그리는 데 아주 밝은 먹으로 긴장감은 있지만 답답하지 않은 선을 확고하게 그렸다. 무의 윤곽선이 양쪽에서 한 번에 꼬리 부분까지 길게 이어졌는데, 담담하면서도 유연하여 흰살의 무 질감이 한층 돋보인다. 붓놀림이 일정하지만 변화가 있고, 특히 무 꼬리의 리듬감은 그의 필선이 안정되었으면서 동시에 자유롭다는 것을 나타낸다. 무 양쪽이 똑같지 않고 자연스러운 붓길의 방향을 볼 수 있어서 소박하고 신선한 형태감이 살아 있다. 채색도 아주 옅은 색으로 맑고 깨끗하다. 무에는 연분홍, 바탕에는 노랑을 은은하게 칠하여 무청의 녹색과 아름다운 조화를 이루었다.

이처럼 〈무도〉는 구도, 선, 몰골선염, 색채 감각 등 모두가 그의 개성과 격조를 나타내며 참신한 분위기를 보여 준다.

11) 초충

초충(草蟲)은 그의 초·중기에 걸쳐서 들국화, 들풀, 그리고 풀벌레로서는 방아깨비 한 종류와 나비로서 그 종류가 간단하다.[46]

초기의 〈괴석초충도〉도 59-4는 왼쪽에 자리 잡은 괴석을 중심으로 나비에

이어지는 대각선 구도를 보인다. 그 사이에 돋아난 갸름한 잎을 가진 들국화가 신선한 감을 준다. 바위와 대칭적으로 비중을 두고 그린 나비는 그 모양이 화보식인데 날개와 몸 등을 미세한 음영법으로 입체감을 나타냈으나 전체적으로 무겁고 어색하게 묘사되었다. 이에 비하여 바위 위의 방아깨비는 생략적인 필치인데 오히려 특징이 잘 드러나며 날개와 다리의 부드러운 색채가 무리 없이 실감나게 표현되었다.

그가 다룬 풀벌레는 이 방아깨비 한 종류뿐인데 중기의 〈초충도(草蟲圖)〉도 64-13에도 들풀 한 가닥이 둥글게 포물선을 그으며 뻗치고, 그 아래 마련된 공간에 방아깨비 두 마리가 그려졌다. 각각의 자세는 화보에 있는 것과 똑같은 '초상책맹(草上蚱蜢)'과 '하비책맹(下飛蚱蜢)'식이다.[47] 다만 아래로 나는 자세를 위로 날도록 함으로써, 풀 위에 앉은 방아깨비와 연결해 보면, 마치 앉아 있던 것이 날아가는 연속 동작을 같은 화면에 나타낸 것처럼 보인다.

그의 초충은 나비의 표현에서 꼼꼼하게 시도한 음영 처리가 이채롭고, 방아깨비는 화보식을 그대로 본떠서 소극적인 범위를 벗어나지 못한 경향이다. 초기의 〈괴석초충도〉도 59-4의 경우 소재를 배치한 것은 『개자원화전』에 보이는 구성이지만 소박하고 신선한 감을 주는 그의 개성이 나타나고 있다.

12) 모란·포도·봉선화·석죽화·파초·괴석·악기·문방구·정물

그의 화조·화훼는 중기에 가장 다양한 소재가 다루어졌다. 지금까지 같은 소재가 초·중기 또는 후기까지 나타나는 경우, 중기에만 보여도 여지처럼 방(倣)한 화본 원본이 발견된 경우 등을 먼저 보았으므로 그 밖에 주로 중기에만 보이는 소재들의 화풍상 특징을 간단히 살펴보겠다.

모란(牡丹)은 『연객평화첩』의 바위와 함께 그린 모란도 64-14과 『표암

46 『烟客評畫帖』의 〈牡丹圖〉(도 64-14)에 『芥子園畫傳』, p. 725의 나방과 같은 식의 벌레가 표현되어 있다.

47 『芥子園畫傳』, p. 727 참고.

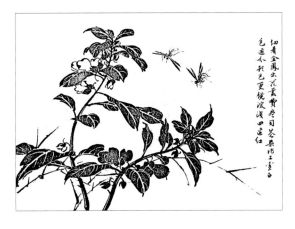

첩』^{도 66-13}의 화심(花心)에서 붉은 색을 칠한 모란이 있다. 두 폭 모두 오른쪽 모서리에서 왼쪽 대각선 방향으로 배치한 구도와, 휘어진 가지에 만개한 모란의 화보식 형태감, 꽃잎과 모란잎을 표현한 필치가 거의 같다. 같은 시기의 작품이라도 그가 많이 그리지 않은 소재의 경우는 화풍의 변화나 새로운 시도가 적은 것을 보여 준다. 『연객평화첩』의 〈모란도〉도 64-14는 화보식 나방[蛾]을 함께 그린 점과 사의적인 바위의 표현이 특색이며, 『표암첩』의 〈모란도〉도 66-13는 풍성하고 당당한 느낌을 주는 점이 주목된다.

포도(葡萄) 역시 『연객평화첩』과 『표암첩』에 각 한 폭씩 있다. 『연객평화첩』의 〈포도도〉도 64-15는 가지가 왼쪽 위에서 아래 대각선 방향으로 늘어지는 구성이며, 『표암첩』은 아래에서 위로 표현되었다.도 66-12 두 폭은 옅은 먹의 몰골로 그린 포도잎의 형태가 꼭 같고 잎맥의 표현, 덩굴 등의 양식도 같다. 『연객평화첩』의 포도는 포도송이에 알이 작은 것도 함께 그려져 있고, 또 잎맥이 간단하게 표현되었으나 잎모양에서 『십죽재화보』식에 가깝다. 『표암첩』의 경우 구성에서 좀 더 변화되었고, 특히 포도알이 고르게 굵고 투명하게 표현된 포도송이가 개성적이다.

봉선화(鳳仙花) 한 가지가 참신하고 깔끔하게 묘사된 작품이 있다. 『표암첩』의 〈봉선화도〉도 66-18는 완만한 'S'자로 휘어진 가지와 전체적인 형태감은 『개자원화전』의 양식을 따르고 있다.도 81[48] 그러나 봉숭아잎의 모양이 화보보다 갸름한 점과 꽃과 꽃받침의 관계가 훨씬 사실적인 점, 그리고 꽃의 꼬리 부분의 표현 등에서 실물 관찰에 의해 그린 것이라고 믿어진다.

이 작품은 잎맥 처리를 제외하면 수묵을 쓰지 않고, 맑고 신선한 채색 효과에 크게 의존하였으며, 녹색과 붉은색의 은은한 조화가 돋보인다.

48 『芥子園畫傳』, p. 737 참고.

위의 봉선화와 마찬가지로 은은하고 신선한 채색이 돋보이는 작품으로 〈石竹花(패랭이)圖〉가 있다.도 66-17 오른쪽에 자리 잡은 바위와 그 밑의 패랭이가 대각선 아랫부분을 차지하는 구도로서 여백이 넓고 시원하다. 패랭이 꽃잎의 양식은 『개자원화전』에 따른 것이지만, 이 역시 실물 관찰을 통하여 보다 생기 있고, 실감나게 묘사한 것으로 생각된다. 특히 이 작품의 리드미컬한 윤곽선으로 처리된 바위의 먹색과, 패랭이꽃의 녹색과 붉은색의 농담을 적절히 구사한 점은, 위에서 본 〈무도〉, 〈봉선화도〉와 함께 그의 색채감각이 고도로 세련된 것을 보여 준다.

그가 화훼를 다룰 때 주제를 대담하게 부각시키고, 여백을 중요시하는 점이 특징인데, 그러한 예로서 보다 참신한 감각을 보이는 〈파초도(芭蕉圖)〉를 들 수 있다.도 66-16 『표암첩』의 이 〈파초도〉는 부분을 과감하게 생략하고, 파초의 줄기와 넓은 잎의 부분만을 화면 가장자리에 배치하였다. 그 아래 공간에 대나무를 그려서 구성상 조화를 이루었다. 상상 이상으로 참신하고 파격적인 이 작품의 구도는 앞에서 본 대나무의 쌍간생지식(雙竿生枝式)과 상통하지만, 대나무와 전혀 다른 형태의 파초를 이렇게 다룬다는 것은 착상의 출처 문제를 떠나, 그의 독창적인 것으로 보아야 한다. 필법 또한 담묵을 사용하여 모두 몰골로 그렸는데, 물기 많은 먹의 미묘한 효과가 마치 채색과도 같이 훌륭하게 구사되었다. 파초잎을 따라 방향을 달리하는 잎맥의 표현이 신선한 변화감을 주며 젖은 먹으로 번지는 잎맥의 선의 처리는 독특한 맛이 있다. 그의 재능과 회화적인 감각은 이처럼 구도, 공간감, 필법 등에서 독자적이고 파격적이며 세련된 면모를 보여 주기도 한다는 사실이 인정된다.

〈파초도〉와 같은 성질의 밝은 색의 수묵만으로 그린 작품으로 〈괴석도〉도 66-15가 있다. 『표암첩』에 있는 이 〈괴석도〉는 아주 옅은 먹으로 희미하게 들국화 두 송이가 곁들여졌다. 그러나 그의 작품에서 괴석은 고목죽석, 석류 또는 난죽 등과 함께 그려진 것이 보통이며, 괴석만이 주제로 다루어진 것은 이 작품이 유일하다. 'S'자로 겹치는 형태의 괴석이 화면 중앙에 자리 잡았으나 대체로 화면을 대각선으로 나누어 아랫부분을 차지하는 구도이다. 화보류에 이와 같이 꼭 같은 형태의 원본은 없으며 역시 자기식으로 그

린 것이다. 필법에서 옅은 먹으로 윤곽을 그리고, 그 위에 잇대
어 넓게 선염했기 때문에 몰골기법으로 보인다. 괴석의 윤곽선의
미세한 돌기형의 굴곡도 미리 그은 선을 따라 붓이 움직였기 때
문에 나타난 것으로 보인다. 중간 부분이 희게 남아서 먹의 농담
에 의한 입체감과 함께 신선한 느낌을 준다. 그런데 타원형으로
뚫린 괴석의 구멍부분의 표현은 이 작품에만 보이는 특색이다.
굴곡 지는 윤곽선이나 'S'자형으로 2~3번 돌출한 형태감은 『제
이표현첩』의 〈고목죽석도〉,도 72-2 〈석류도〉,도 72-3 그리고 후기의
〈삼청도〉도 67의 괴석과 같은 양식으로 그의 개성이라고 할 수 있
다. 다만 이 작품은 더욱 맑고 깨끗한 세련미를 주는 점이 특징
이다.

그의 다양한 화훼 소재와 함께 다루어진 것으로 문인의 생활
과 직결되는 문방구(文房具)와 악기(樂器)를 그린 그림이 있어서
이채롭다. 이들은 필선에 의해 물건의 특징을 나타낸 스케치풍의
그림이다.

〈문방구도〉도 64-16는 벼루·붓·먹과 책·수적(水滴)·병(瓶)을 그룹지어
배치하였다. 붓통과 먹을 검게 칠하였을 뿐 소박한 필선으로 형태를 묘사하
였다.[49] 〈청묘아음도〉도 64-17 역시 선만으로 생황(笙簧)·거문고 등의 악기를
스케치하였는데, '청묘아음(淸廟雅音)'이라는 허필의 제(題)와 같이 종묘(宗
廟)에서 연주하는 아악기(雅樂器)들을 그렸다. 화면 가운데 비스듬히 놓인
거문고를 포함하여 5가지의 악기를 자유롭게 배치하였는데, 편종(編鐘)·편
경(編磬) 등은 전체를 다 그리지 않고 한 개씩만을 그렸다. 소박하고 간단한
필선만으로 악기의 특징을 잘 나타내었다.

그리고 또 화훼 이외의 소재를 다룬 작품으로 수선화(水仙花)와 함께 정
(鼎)·준(罇)·주전자 등을 그린 〈정물〉이 있다.도 82 세로로 긴 화면에 정을

49 文房具 그림에 烟客 許佖이 한 題가 있다. 즉, "龍尾硯, 牙管筆, 廷珪遺製, 李氏山房所儲, 玉水
滴, 赤銅瓶, 皆文房第一品也, 雖南京項氏, 未必皆有此矣. 城陽序."

시작으로 지그재그로 배치되었는데, 이러한 소재나 구성은 청대(淸代)의 정물에서 영향을 받은 것으로 생각할 수 있다. 화풍상 특징은 묽은 먹과 붉은 물감으로 음영법에 의한 입체감을 표현한 점인데, 화병 모양의 준은 그 입술 부분이 앞서 본 〈여지화분도〉도 79의 화분과 밀접한 양식이어서 주목된다. 다만, 이 〈정물〉은 지두(指頭)로 생각되는, 즉 붓이 아닌 도구로 그린 것이라고 믿어지는데, 그러한 필치상의 이유로 색다른 느낌을 주는 작품이다. 이와 같은 소재와 화법은 그 밖의 예를 찾기 힘든 경우이다.

13) 화조

그의 화조(花鳥) 부분은 화훼와 마찬가지로 화보식에 바탕을 두었으나 독자적인 그 자신의 감각과 개성이 발휘되었다. 작품으로는 초기『첨재화보』의 〈유조도〉도 59-5와 중기『표암첩』의 〈화조도〉,도 66-19『연객평화첩』의 〈숙조도(宿鳥圖)〉도 64-18를 합하여 3폭이 있다.

새를 중심으로 볼 때 이들의 화풍 변화는 적고, 배치나 나뭇가지의 표현 등 중기에 좀 더 간결해진 점이 눈에 띈다. 초기의 〈유조도〉도 59-5의 경우, 위에서 본 바와 같이『개자원화전』의 원본을 그대로 따라 그린 작품이면서도 이미 자신의 회화적인 재능이 발휘되었다. 석류 가지의 구도 변화에 의한 공간감이나 사의적인 필치로 여유와 격조를 더한 점과 함께, 새의 표현에서도 화보보다는 훨씬 생기 있게 그렸다. 세필 효과의 깃털 표현과 날개, 꼬리 부분의 끝을 변화 있는 붓질로 짙게 나타내어 실제감을 더했다. 이러한 새의 표현 양식은 3폭이 공통이고 새의 종류도 한 가지뿐이다.

중기는 그 자신 특유의 사선에 의한 구도 감각이 보다 크게 작용하여 여백이 더욱 분명하다. 두 폭은 새의 형태가 같은 점 외에도, 몰골의 사의적인 필치로 표현한 나뭇가지와 잎의 모양이 유사하다.『표암첩』의 〈화조도〉도 66-19는 오른쪽에서 사선으로 늘어진 가지에 뒤를 돌아보고 앉은 새가 화면 가운데에 크게 다루어졌고, 새와 나뭇잎의 채색이 은은하고 통일감 있는 조화를 보인다. 이에 비해서 〈숙조도〉도 64-18는 찰나적인 인상을 주는 장

면을 그렸는데, 새가 앉은 가지의 끝부분이 곡선을 이루며 꺾여 의도적으로 마련한 자리인 것을 알 수 있다. 웅크리고 있는 새의 무게로 가지가 흔들릴 것만 같은 순간을 느끼게 한다. 배가 둥근 새의 모양과 오른쪽에 걸린 희미한 둥근 달이 연결되며 시원한 감을 준다.

이상과 같이 살펴본 그의 화조화는 기본적으로 화보식의 화풍이지만 독자적인 경지에 이른 것을 알 수 있다. 다만, 새의 종류가 한 가지뿐인 것은 그가 많이 다룬 소재가 아닌 까닭으로 여겨진다.

V

강세황의 서예

1. 서법 수련

강세황은 임란(壬亂) 이후 영·정조(英·正祖) 시대에 이르기까지 우리나라 서법(書法)이 매우 쇠퇴한 시기에 태어났다. 임란을 전후한 시기의 대표적인 서가(書家)인 석봉(石峯) 한호(韓濩, 1543~1605)는 일생 동안 공을 쌓아 능숙한 경지에 이르렀으나 서품(書品)이 낮고 격조와 운치가 결여되어 외형의 미(美)만을 다듬는 데 그쳤다. 이러한 영향이 오래 후대에 미쳐서 대체로 기백(氣魄)과 풍운(風韻)이 저하되고 속기(俗氣)를 떨쳐 버리지 못하였다.[1]

강세황이 글씨를 어떻게 공부했는가에 대한 분명한 기록이 없다. 다만 그의 가계(家系)로 보면 증조(曾祖)인 주(籒), 종조(從祖)인 학년(鶴年), 아버지 현(鋧)이 모두 필명(筆名)이 있었다. 이 중에도 학년은 초서(草書)를 잘 써서 유적(遺跡)이 『대동서법(大東書法)』에 들어 있고, 현은 강세황이 쓴 「문안공신도비(文安公神道碑)」에 "글씨를 잘 써서 그의 편지를 사람들이 모두 소중히 간수하였다."고 서술되었다.[2] 현이 중국에 사절로 가서 축개(祝愷), 곡일지(谷一枝), 채호(蔡瑚) 등에게서 증시(贈詩)를 받은 바 있고, 그의 매부

1 任昌淳(1981),「韓國書藝槪觀」, 『書藝』(서울: 中央日報社), p. 184.
 任昌淳(1975),「韓國의 書藝」, 『書藝』, 『韓國美術全集』11(서울: 同和出版公社), pp. 8~9 참조.
2 『豹菴遺稿』, p. 408, "文安公神道碑: 筆法雄秀奇健, 尺牘人皆藏弆."

(妹夫)인 해흥군(海興君) 이강(李櫃)이 사절로 북경(北京)에 갔을 때에 봉천(奉天) 사람 임본유(林本裕)로부터 증시를 받았고, 또 임본유와 호개(胡玠)가 서장관(書狀官) 남위로(南渭老)에게 써 준 글씨를 모아서 서첩을 만들고『화인사한첩(華人詞翰帖)』이라는 표제를 붙인 것이『유고(遺稿)』에 보인다.[3] 그 서첩이 지금 전하지 않아 그들의 시(詩)와 필(筆)의 수준이 어느 정도인지는 알 수 없으나 대체로 우리와 다른 필법의 묵적(墨蹟)에 접하는 것만으로도 견식을 높이는 데 크게 도움이 됐을 것이다. 그리고 강현(姜鋧)이 북경에 있을 때에 축개가『조아첩(曹娥帖)』과『황정경첩(黃庭經帖)』을 갖다주므로 현은 관(館)에서 식용으로 나온 거위〔鵝〕몇 마리를 답례로 주고 "왕희지(王羲之)가 산음도사(山陰道士)에게 황정경(黃庭經)을 써 주고 거위를 가져왔다."는 고사를 상기하며 서로 웃었다는 기록으로 보아 축개가 문아(文雅)한 사람이었음이 짐작된다.[4]

강세황은 이러한 가정, 특히 그의 교육에 극진히 힘쓴 아버지 밑에서 생장하였다.[5] 또 그의 매부인 임정(任珽)은 글씨에 능하여 많은 금석(金石)을 썼는데 강세황도 그의 서법을 높이 평가하였으며, 여러 면에서 20세나 연상인 그의 지도를 받았다고 한 것을 보면 임정에게서도 영향받은 바 컸으리라 생각된다.[6]

그의『유고』와 유적에 나타난 것을 보면 옛 법첩(法帖)을 많이 임서(臨書)했음을 알 수 있으니 왕희지의『난정서(蘭亭序)』,『조아비(曹娥碑)』,『황정첩(黃庭帖)』, 왕헌지(王獻之)의『낙신부(洛神賦)』,『회소첩(懷素帖)』, 당(唐) 이양빙(李陽氷)의 전서(篆書)『성황비(城隍碑)』, 채양(蔡襄)의『여지보(荔枝譜)』, 미불(米芾)의『빈풍첩(豳風帖)』 등을 임서한 것이『유고』에 기록되었고 유적에는 왕희지의〈십칠첩(十七帖)〉을 임서한 것 도83이 현존한다.

3 『豹菴遺稿』, p. 327,「題華人詞翰帖後」; p. 328, '又'.

4 『豹菴遺稿』, p. 325,「題曹娥黃庭帖後」.

5 『豹菴遺稿』, pp. 464~5, "豹翁自誌: 文安公六十四, 乃生不肖, 甚奇愛之, 不許暫離膝前, 敎誨備至."

6 『豹菴遺稿』, p. 467, "任僉議珽, 翁之妹夫也, 嘗稱翁書, 獨臻二王妙處."

2. 법첩 및 서법에 대한 그의 논평

강세황이 첩학(帖學)에 대하여 어느 정도의 지식
을 가졌는지는 정확히 알 수 없으나 대체로 상당
한 지식을 가진 것으로 여겨지며, 특히 『난정첩(蘭
亭帖)』에 대하여는 일가견을 갖춘 듯하다.

그가 새로 새긴 〈난정서인본(蘭亭序印本)〉 뒤
에 쓴 것을 보면,

도 83 姜世晃,
〈臨二王帖〉, 1759,
19×23.7cm, 柳承龍
소장

法書로서 세상에 전하는 것이 대체로 가짜가 많아서 진짜는 거의 하나도 없는
데 蘭亭이 더욱 심하다. 대체로 세상에서 중히 여기기 때문에 모각하는 것이
많아져서 점점 그 진모를 잃는다. ⋯⋯지금 세상에 전하는 것은 더욱 해괴하
여 짜임새가 산만하고 조잡하며, 획이 딱딱하여 지렁이가 굼틀거리고 파리가
움직이는 것과 같다. 공부하는 젊은 사람들이 전혀 깨닫지 못하고 곧 왕희지
의 글씨가 이렇다. 진나라 법이 이렇다고 생각하여 어둠 속에 헤매는데도 이
를 구할 길이 없다. 아무리 뛰어난 자질이 있다 할지라도 마침내 계도할 길이
없으며 늙도록 글씨를 공부하여도 종내는 外道에 떨어지고 말 것이니 어찌 한
심스럽지 아니하랴. 내가 옛 모본에 의하여 손수 모사해서 새겼다.[7]

고 하였다. 그는 우리나라에 전하는 『난정첩』은 중모(重摹)에 중모를 거듭하
여 그 진모(眞貌)를 잃었음을 한탄하며, 자신이 고본(古本)에 의하여 모각(模
刻)하였음을 알 수 있으니, 그만큼 『난정첩』에 대한 관심과 조예가 깊었다고
하겠다.

7 『豹菴遺稿』, pp. 291~2, "題新刻蘭亭序印本後: 法書之傳世者, 率多僞贋, 殆無一眞者, 惟蘭亭尤
 甚焉, 盖爲世所重, 而摸刻漸多, 漸失其眞⋯⋯卽今時俗所傳, 尤極駭異, 結構散漫惡俗, 畫法木強,
 有類蚓屈蠅癡, 後學小子, 都無省覺, 輒稱王書如此, 晉法如此, 晦塞冥迷, 莫可救藥, 雖有超異之才,
 終無開悟之路, 白首攻書, 竟入外道, 寧不痛哉, 余從古本手摸以刻." 같은 내용의 글이 있다. p.
 299, "自書蘭亭一本入刻仍題其下: 東俗蘭亭, 如枯柴死蚓, 學者眯眼, 白首吃屹, 竟墮魔道."

왕희지의 서첩으로 위에서 말한 『조아비』와 『황정첩』 이외에 그의 집안에 전래하는 『황정첩』이 있었는데, 이는 중국의 각본(刻本)이 아니고 우리나라의 복각(複刻)임이 「황정외경발(黃庭外經跋)」에 나타난다.[8] 그리고 미불의 『소한당첩(蕭閑堂帖)』과 『빈풍첩』에 대하여, 또는 채양의 『여지보』에 대하여 소상하게 논평함으로써 글씨에 대한 그의 견해와 감식안(鑑識眼)을 보여 주었다.[9] 특히 주목되는 것은 채양의 글씨를,

法帖 가운데에 보이는 것도 있지마는 이것을 따로 뽑아내서 감상하는 사람이 없다. 그러니 우매하고 무식함이 심하였다. 蔡의 글씨로서 후세에 전하는 것이 또한 적지 않지마는 그것을 우리나라에 사들여온 사람이 없었으니 우리나라의 비속한 것이 또한 딱하다 할 수 있다. 우연히 蔡氏가 쓴 『荔枝譜』를 보니 판각이 좋지 않아 蔡氏의 경지를 헤아리기에는 부족하지마는 단정하고 정돈되어 백대의 모범이 되기에 충분하다.[10]

고 한 점이다. 이는 그가 채양의 글씨를 비로소 새롭게 인식하고 관심을 보인 사람으로 볼 수 있는 것이다.

그는 『쾌설당첩(快雪堂帖)』에 대하여는,

내가 어릴 적에 妹夫 任珽의 소유인 『快雪堂帖』에서 顏眞卿과 蘇軾의 글씨를 보았는데 刻法이 정교하여 필묵의 정신이 살아 있는 듯하였다. 뒤에 甲辰年(1784) 겨울에 왕명을 받들어 북경에 갔을 때에 兵部尙書 金簡이 이 『快雪堂帖』을 나에게 주었다. ……乾隆 己亥年(1779)에 다시 새겨서 발행한 것이다. 첫번 볼 때의 책에 비하면 상당히 다른 점이 있어서 벌써 참된 모습을 다시

8 『豹菴遺稿』, pp. 309~10, 「黃庭外經跋」.

9 『豹菴遺稿』, pp. 287~8, 「題米元章蕭閑堂記印本後」; p. 311, 「題臨米蘋風帖後」.

10 『豹菴遺稿』, pp. 305~6, "臨蔡襄荔枝譜仍題其下: 或有見於法帖中, 亦未有拈出賞識者, 其愚迷無知也, 甚矣, 蔡書之傳後者, 亦不爲不少, 而亦有購至東國者, 俗之椎魯, 亦可哀也夫, 偶見蔡書荔枝譜, 板刻不佳, 不足以測蔡之所至, 而端楷整齊, 足可爲百代師範."

찾아볼 수 없었다.[11]

고 논평하였다.

또 동기창(董其昌)이 왕희지 및 미불의 글씨를 임서한 진적(眞蹟)에 대하여,

내가 董公의 글씨를 많이 보지는 못했지마는, 그러나 이것은 천 번 만 번 진짜임을 단정할 수가 있다. 보고서 알 수 있다. 어쩜이냐. 여러 대가들의 글씨를 임서하면서 비슷하게 되려고 노력한 것이 없고 ……마음속에 칭찬과 비난이 없고 의식적으로 잘 쓰고 못 쓴다는 것을 잊고 모지라진 붓과 焦墨으로 초탈하게 자연스러워 편협하게 겉모양을 다듬으려 하지 아니하면서도 의젓하게 옛사람의 정신과 골격이 있다. ……지금 사람들이 옛사람의 진적을 많이 보지 못하고 언제나 속된 소견과 얄팍한 지식으로 함부로 얘기하며 남의 필법을 아무렇게나 비평하고 있으니 자기의 주제를 생각지 못한 것임을 많이 볼 수 있다.[12]

고 하여, "자연스러움"과 "고인신골(古人神骨)"을 들어 진적에 대한 자신의 의견을 밝혔다.도 84 마찬가지로 성수침(成守琛)이 수장(收藏)했던 조맹부(趙孟頫)의 글씨 28자에 대하여,

어떤 사람이 낙관이 없다고 가짜인가 의심하지마는 나는 절대로 그것이 진적임을 안다. ……모든 옛날 글씨가 대체로 가짜가 많지마는 趙氏의 글씨만은

11 『豹菴遺稿』, pp. 332~3, "書快雪堂帖: 余於少日, 從姉兄卮齋先生, 獲見快雪堂帖, 只顔眞卿, 蘇東坡書數卷, 刻搨精妙, 神彩煥發, 後於甲辰冬, 奉命赴燕都, 兵部尚書金簡, 贐此快雪帖, ……盖乾隆己亥(1779), 重刊印行者也, 比初見本, 頗有差訛, 已不可復尋眞面目矣."

12 申孝忠 씨 소장 "董其昌臨名帖跋: 余雖不多見董公書, 尙可必此之爲千眞萬眞, 望而知之, 何也, 臨名家, 而未嘗求肖, 有雙雕並搏之勢, 已非俗手所可能, 心無讚毁, 意忘工拙, 敗毫焦墨, 超然自在, 不區區脩飾皮毛, 而儼有古人神骨, 非墨磨萬錠, 氣壓千古者, 能辦是乎, 今人未嘗多閱前人眞蹟, 每以俗見淺識, 欲輕議妄評人筆法, 多見其不自量也."

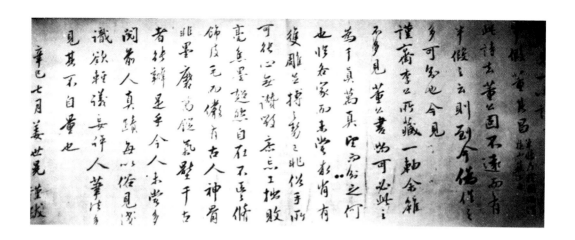

위조를 할 수가 없다. 대개 수천 년과 1만 리 사이에 없던 진적이니 본시 돌을 가지고 옥이라고 속일 수 없는 것이다. 다시 어느 사람이 용이 뛰고 봉이 나는 이 힘을 만들어 낼 수 있겠는가.[13]

하여 조맹부의 진적임을 확신하였다. 즉, 가장 중요한 근거로서 조맹부의 글씨는 워낙 독특하여 아무나 위작(僞作)을 만들 수 없다는 것이다. 그 밖에도 논거는 박약하나 이 작품을 청송(聽松) 성수침 선생이 수장했었다는 점과 이 글씨에는 '子昻'이라는 낙관(落款)이나 또는 조씨의 도서(圖書)가 없는 것이 곧 의식적으로 위작하려 하지 않았다는 점을 들어 증거로 삼았다. 그리고 그는,

이 조그만 족자는 成氏 집안의 보물일 뿐 아니라 실로 우리나라의 세상에 뛰어나는 상대가 없는 진귀한 것이니, 중국에서 찾아볼지라도 이와 비교할 만한 것이 적을 것이다. 내가 한번 보게 된 것을 평생의 다행으로 생각하여 감히

13 『豹菴遺稿』, pp. 292~3, "題成氏家舊藏松雪書障子: 人或以無款印, 疑其贗鼎, 余獨決知其爲眞跡, ……凡古蹟率多僞贗, 惟趙書不可僞, 盖數千年一萬里所無之蹤, 固不敢爲砆砆亂玉, 更有何人, 辦此龍騰鳳翥之勢, 況乎此是聽松先生所鑑賞珎玩, 足可證其非贗也, 若後人贗作, 必有子昻字, 與趙氏印章, 以巧瞞人, 此獨不然, 千眞萬眞, 奚藉款印."

아래쪽에 쓴다.[14]

하여 이 작품의 가치를 크게 평가하였다. 여기서 받은 감동에 의한 것인지 강세황 자신도 이 작품을 모탑(摹搨)하였고, 그것을 신위(申緯)가 입수했다고 하며, 이 장자(障子)에 쓰인 28자는 송(宋) 노정의(盧政議)의 작(作)인 "靑衫白髮老參軍, 旋糶黃粱買酒樽, 但得有錢留客醉, 也勝騎馬傍人門."으로서 조맹부가 즐겨 썼던 시인 것을 알 수 있다. 이 강세황의 영탑본(影搨本)을 가진 신위는 뒤에 청(淸)의 옹방강(翁方綱)의 문집인 『복초재집(復初齋集)』에서 같은 시에 관한 내용으로서, 청의 추사(秋史) 강덕량(江德量)이 조맹부의 묵적(墨迹)을 얻었는데,

靑衫白髮老參軍……也勝騎馬傍人門. 余最愛此詩, 頻頻書之, 以自適意耳, 子昂.[15]

의 내용이었으나 절반이 떨어져 나가고 25자만이 남아 있다는 것을 읽고 기연(寄緣)으로 여겼다. 이것으로 보아, 조맹부는 이 시를 즐겨 자주 썼기 때문에 여러 벌이 있을 수 있었던 것이며, 바로 이 시를 쓴 성씨가(成氏家)의 작품을 조맹부의 것으로 감정했던 강세황의 판단이 정확했음을 말해 준다고 하겠다.

이 밖에도 법첩에 대하여 언급한 것이 많으나 안작(贋作)에 관하여 두드러지는 또 한 예로서 그의 42세 때의 「제필진도후(題筆陣圖後)」가 주목된다. 즉, 왕희지의 〈필진도(筆陣圖)〉라고 하는 것을 글씨 쓰는 사람의 표준인 것처럼 신봉하여 오랜 세월이 지나도록 이의를 제기한 사람이 없었는데, 그가 글씨 자체와 문장 등의 여러 가지 근거를 들어 진작이 아님을 증명하였다.[16]

14 『豹菴遺稿』, p. 293, "不但爲成氏之寶玉大刀, 實吾東方絶世無敵之希珎, 求之中國亦罕其此, 余以一寓目, 爲平生幸, 敢題下方."
15 藤塚鄰(1975), 『淸朝文化東傳の硏究』(東京: 國書刊行會), pp. 62~4 참고.
16 『豹菴遺稿』, pp. 311~3, 「題筆陣圖後」; 崔淳姬(1979), 「豹菴遺稿解題」, 『豹菴遺稿』, p. 39 참고.

법첩에 비하여 우리나라의 서가(書家)에 대한 논평은 그다지 많지 않다. 한호에 대하여 「제석봉서첩(題石峯書帖)」에서 "한석봉은 선조 때의 사자관(寫字官)이다. 글씨로 세상에서 큰 이름을 얻었다."고 하고 서법의 기본 이론을 설명하면서 글씨는 능숙한 것만이 능사가 아니고 정신적인 초월한 세계가 있어야 하는데, 이는 수련만으로 되는 것이 아니며 인품의 고하(高下)가 좌우된다고 하였다. 한호의 글씨를 보고,

> 점과 획의 짜임새가 정교하고 고르고 단정한 것으로, 그가 힘을 기울이고 연습한 것이 깊고 또 익숙하지 않다고 할 수 없다. 석봉이 얻어낸 것은 대체로 여기에 그칠 뿐이다.[17]

라고 하였다. 글씨가 세련되기는 하였으나 세련 이상의 것은 찾아볼 수 없다는 것은 한호의 글씨를 바로 본 것이며 그의 서론(書論) 또한 정확하다 하겠다.[18] 그런데 이 논평은 강세황 25세 때의 일로서 일찍이 글씨에 대한 안목과 일가견을 가졌음을 알 수 있다.[19]

그는 한호에 비하여 남창(南窓) 김현성(金玄成, 1542~1621)은 매우 칭찬하였다. 한호와 같은 시기였으나 김현성이 좀 더 장수하였고 이에 많은 비갈(碑碣)을 썼다.[20] 강세황은 현존하는 『남창서첩(南窓書帖)』 발(跋)[도 85]에서,

근대의 書家들이 걸핏하면 鍾繇, 王羲之를 내세워 괴발개발 그려서 모르는 사

도 85 姜世晃,
『南窓書帖』 跋,
1778, 38.2×25.4cm,
柳承龍 소장

17　『豹菴遺稿』, pp. 323~5, "題石峯書帖: 余嘗論之, 鍾王之跡, 古今天下所獨尊尙, 而以其不可及者, 豈在於點畫之精工, 結構之均整也哉, 蕭散飄逸, 字各有態於變幻無方之中, 自有森然不可移易之法度, 蓋不徒其致力之深, 運用之熟也. 全在於其人品之高下, ……石峯之人品, 余固不可得以知也, 今觀其書, 點畫結構, 不可不謂之精工均整, 而其致力運用, 亦不可不謂之深且熟矣, 石峯之所得, 蓋止於是而已, 石峯之人品, 豈可以此而想見也哉."

18　任昌淳(1981), 「韓國書藝槪觀」, 『書藝』(서울: 中央日報社), p. 184 참고.

19　「題石峯書帖」 맨 끝에 "丁巳閏九月 山響齋書"라고 있다.

20　任昌淳(1981), 앞글, p. 230. 「朱子詩」(金玄成筆) 해설 참고.

람을 속이는데, 南窓은 松雪을 배워서 결구가 좋고 필획이 살아 움직인다.[21]

하여, 그의 평소의 지론인 "가짜 왕희지를 배운 것이 우리나라의 서법을 망쳤다."는 것이 여기에서도 나타난다.

송하옹(松下翁) 조윤형(曺允亨, 1725~1799)은 백하(白下) 윤순(尹淳)의 여서(女壻)이며 신위의 장인인데 당시에 글씨로 이름이 높았다. 그러나 그의 글씨에 대한 강세황의 평가는 냉정하였다. 『유고』에 「송하옹서첩발(松下翁書帖跋)」과 「서조윤형각체서발(書曺允亨各體書跋)」의 두 편이 있는데, 전자에서는 직접적으로 지적하지는 않았으나,

지금 세상에 젖비린내 나는 어린아이라도 처음에 붓 잡는 것을 배울 때부터 모두들 鍾繇와 王羲之를 귀중히 여긴다. 米芾, 蔡襄, 趙孟頫, 文徵明까지도 모두 쳐주지 않는다. 書法이 시대에 따라 차이가 생기기 때문에 사람의 힘으로 돌이킬 수 없는 것이 강물이 흘러가는 것과 같다는 것을 어찌 알 수 있으랴. 그 인품의 고하와 학식의 깊이가 붓과 종이 위에 나타나지 않는 것이 없으니 졸렬한 속된 사람이 스스로 자기를 선전하여 지금과 후대 사람을 속일 수 있는 것이 아니다.[22]

하여, 세상 사람들이 다만 종(鍾)·왕(王)만 내세우고 송(宋)·원(元) 이후의 서가들은 문제로 삼지 않는 것은 세대의 추이를 모르는 것이며, 실제로는 옛 것을 따르지 못하면서 종·왕을 본받는 것처럼 자랑하는 것은 사람을 속이는 결과가 된다고 지적하였다. 이것은 은연중 조윤형이 왕희지의 법(法)을 제대로 쓰지 못하면서 그것으로 스스로 표방한다는 것을 비판한 것이라 하겠다.

21 柳承龍 씨 소장 『南窓書帖』 跋(姜世晃 66세 書), "近代書家, 高占地步, 動以鍾王自命, 牛鬼蛇神, 鴉塗蚓結, 以欺盲聾, 金南窓步趨松雪, 便姸流動, 亦中國之所罕有……昔王弇州評高麗書曰, 大有吳興家風, 南窓足以當之矣."

22 『豹菴遺稿』, p. 301, "題松下翁書帖後: 今世乳臭小兒, 初學把筆, 輒珍鍾·王, 至於米蔡趙文, 皆不數也, 豈知書法與代高下, 不可以人力挽回, 有若江河之推移, 其人品之賢愚, 學識之淺深, 莫不於毫素間發現, 有非魯莽淺俗者, 所可沾沾自衒以欺今與後也."

후자에서는,

옛적의 명필은 여러 체를 다 잘 쓰는 사람이 없었다. ……송하옹의 이 書帖
은 각체의 古體와 隷書, 楷書, 行書, 草書가 모두 높은 경지에 이르지 않은 것
이 없다. 아마 옛날에도 이런 사람은 없었을 것이다.[23]

하였는데, 이 또한 풍자적인 성격의 논평을 한 것이다. 가혹할 정도이지만
서법의 논리로서는 당연한 말로 여겨진다. 강세황 자신도 이 논평의 맨 끝에
"뒤에 이 첩을 보는 사람이 내가 당돌하게 아는 척한다고 비웃지 않겠는가."
하였으나,

안목이 있는 사람으로 하여금 한번 본다면 감히 털끝만큼도 가리거나 숨기지
못하게 될 것이다. 그러니 그것을 구별하고 감식하는 것도 그 사람에게 있기
때문에 말을 가지고 잘했다 못했다 하는 것을 다투거나 따지지 못할 것이다.[24]

하여, 글씨에 대한 자신의 의견을 평소에 생각하던 대로 밝힌 것이다.

쌍천옹(雙川翁) 손석휘(孫錫輝, ?~?)는 벼슬은 판관(判官)을 지냈으며,
서가로서는 그다지 이름이 알려지지 않았으나 아마 문필(文筆)에 능했으며
법첩과 명적(名跡)을 임모(臨摹)하기를 즐겼던 듯하다. 『유고』의 「제비쌍천
옹임첩(題批雙川翁臨帖)」에 의하면, 그는 중국의 역대명첩(歷代名帖)과 우리
나라에는 김생(金生)에서 한호, 윤순에 이르기까지 모두 36종을 임서하였으
며, 강세황은 각 첩(帖)에 일일이 발(跋)을 썼는데 대체로 칭찬을 아끼지 않
았다.[25] 그러나 그 말미에 강세황의 아들 빈(儐)의 추기(追記)가 있어서,

23 『豹菴遺稿』, pp. 303~4, "題曺時中允亨各體書後: 昔之名筆, 未有各體之幷臻其妙者……松翁此
 帖, 各眞古隷楷行草, 莫不造極, 殆前無故人也."
24 『豹菴遺稿』, p. 304, "後之見此帖者, 無乃笑余之唐突强鮮事耶"; p. 301, "苟使有眼者一覰, 自不
 敢以毫釐蔽隱, 其辨別鑑識, 亦在其人, 不可以言語爭辨得失也."
25 『豹菴遺稿』, pp. 358~71.

孫 노인은 본시 시골 사람 중에서 고상하고 세속에 뛰어난 사람이다. 아버지가 그를 후하게 대우한 까닭이 있다.[26]

고 한 것을 보면, 이 제평(題評)들은 상당한 의식적인 의도를 가지고 특별히 썼음을 짐작할 수 있다.

강세황은 또 우리나라의 전서(篆書)에 대하여 올바른 지식을 가지고 소견을 밝혔다. 그는 이양빙(李陽氷)의 『성황비(城隍碑)』를 임모하고 다음과 같이 발기(跋記)를 붙였다.

夏禹가 썼다는 碑는 僞作이고 嶧山의 石刻도 原本이 아니다. 陽氷은 李斯의 篆書를 얻었기 때문에 옛법을 터득하여 창고하고 빼어나서 가장 옛맛을 가졌다. 지금에 있어서 옛사람이 붓을 잡고 글자를 만든 오묘함을 보려 한다면 이 사람 하나밖에 없다.[27]

하여, 전법(篆法)은 이양빙을 배우는 길이 가장 정도(正道)임을 주장했다. 이는 매우 정확한 탁견이다.[28] 그는 이와 같은 입장에서 우리나라 전서명가(篆書名家)에 대하여 다음과 같이 논평하였다.

오늘 우리나라에서 篆을 배우는 사람이 제멋대로 붓을 놀리어 더러는 楷法과 草法으로 점과 획을 함부로 그리어 자기가 편리한 대로 하여 世人에게 잘 보이려 하며, 또는 奇怪한 형태로 그려서 무식한 사람을 속이며 스스로 잘하는 척하는데, 이는 매우 딱한 일이며 비난할 가치조차 없는 것이다.[29]

26　『豹菴遺稿』, p. 371, "右一卷, 家君平日題贈孫判官錫輝所書卷尾者也, 孫老固是閭僿中奇雅拔俗之人, 家君所款遇, 有以也……壬子九月十七, 不肖償泣血識之."

27　『豹菴遺稿』, p. 302, "題手摹李陽氷城隍碑後: 禹碑贋也, 嶧刻訛也, 陽氷得法於李斯, 蒼雅森秀, 最有古意, 今欲見古人用筆結字之妙, 頼有此一人."

28　篆은 秦代에 小篆이 형성되었고 漢代부터는 隷가 常用되고 특수한 경우 이외는 쓰지 않았으며 唐代에 李陽氷이 비로소 秦篆의 書法을 연구하여 大家를 이루었다.

29　『豹菴遺稿』, p. 302, "今俗學篆書者, 師心信手, 或雜楷草之點畫, 以趨便易, 而悅俗目, 或作詭狀異態, 以欺聾盲, 而高自許, 是皆可哀而不足非也."

하고, "전서로서 양빙의 법에 어긋나는 사람은 잘못된 길"로 생각하였다. 또 다른 글에, 우리나라에서 전서를 쓰는데,

> 偏鋒을 쓰고 일부러 붓을 떨어서 점은 草書처럼 찍고, 삐치는 획은 楷書처럼 하면서 "이것이 禹碑의 古法에서 나온 것이라"고 한다. 어찌 禹碑라는 것이 후대 사람의 僞作이라는 것을 알았으랴. 더구나, 지금의 필획을 가지고 함부로 옛글자를 만들어 무리로 유려한 모양을 내면서 조속한 버릇을 버리지 못한다.[30]

고 하였다.

이것은 곧 〈동해비(東海碑)〉를 써서 전(篆)의 대가로 이름이 알려진 허목(許穆, 1595~1682)에 대하여 언급한 것이다. 허목은 당시에 중국에서 들어온 위작인 하우(夏禹)의 〈구루산석각(岣嶁山石刻)〉이라는 것을 아무런 고증이 없이 그대로 진적인 줄 알고 임서하면서, 해행(楷行)의 필법으로 전(篆)을 쓰기 시작하여 전법(篆法)에 없는 이상한 글씨를 썼다.[31] 당시에도 이것은 외도(外道)이며 이단(異端)이라 생각하여 일반에게 이 법을 쓰지 못하게 하자는 건의를 국왕에게 올린 사람도 있었다.[32] 강세황은 직접 허목의 이름을 지칭하지는 않았으나, 우비(禹碑)가 위작임을 지적하는 동시에 전에 해초(楷草)의 법을 섞어 쓰고, 또 붓을 일부러 떨어서 이상한 획을 만든다는 것은 모두 허목의 필법을 의미한 것으로, 이를 여지없이 비판한 것이다.

이는 위에서 본 법첩이나 서가에 대한 소견과 함께 강세황이 서법에 대한 정확한 지식을 가졌음을 다시 한 번 증명하는 것이다. 모든 서법의 자료가 부족한 우리나라에서 서법 전반에 대하여 이렇게 올바른 지식을 가진 사

30 『豹菴遺稿』, p. 303, "又題: 東俗篆書, 古今有二體, 一則偏鋒發畫, 故作戰筆, 點每帶草, 撇輒如楷, 自謂出於禹碑, 豈知禹碑是後人贋作, 況以今畫, 妄作古字, 强爲淋漓之態, 不離庸惡之習."
31 任昌淳(1981), 앞글, p. 184, 223, 〈含翠堂額〉(許穆筆) 해설 참고.
32 吳世昌, 『槿域書畫徵』, p. 134, 許穆項 "年譜及碑銘曰: 篆體學神禹碑, 畫力蒼勁, 判書李正英, 請禁其篆體."

실은 높이 인정받을 만한 일이다.

3. 강세황 서체의 특징

강세황은 우리나라 사람들이 한호 이후에 신빙할
수 없는 왕희지의 법첩과 위작인 〈필진도〉 등을 모
방하는 것을 강력히 배제하면서, 한편 그가 왕첩(王
帖)을 임서한 후기(後記)에서는 "捨二王, 終是外道",
즉 글씨에서 이왕 곧 왕희지와 왕헌지를 빼놓는 것은 결국 외도라고 하여

도 86 姜世晃, 〈詩〉,
26.5×32.2cm, 개인
소장

적어도 표면상으로는 이율배반적인 말을 하였다.[33] 그런데 그의 자찬묘지(自
撰墓誌)에서도 "書法二王, 雜以米趙"라고 한 것을 보면 기본적인 서법은 역
시 왕법을 따른다는 뜻이다.[34]

현재 그의 서적(書跡)에 나타난 것을 보면 행서(行書)가 가장 많고 해
(楷), 초(草)는 비교적 많이 쓰지 않았다. 그가 "案上南華秋水……"를 쓴 해
서도 86에는 『황정첩』의 필의(筆意)가 보이며, 특히 행서에서는 왕희지의 〈성
교서(聖敎序)〉의 법을 많이 볼 수 있다. 또한 위에서 인용한 "사이왕, 종시
외도"는 그가 왕희지의 초서를 임서하고 쓴 것임을 볼 때에 특히 행서와 초
서에서 이왕의 법을 따르는 것이 정도(正道)라고 생각한 듯하다. 그러나 이
러한 '이왕'이라 할지라도 그가 『제회소첩(題懷素帖)』을 보고 초서를 즐겨 쓰
면서 "두 왕씨의 가짜 책에 비할 바가 아니다." 하였으니, 여기에서도 위작
이 배제되어야 한다는 취지는 명백하다.[35] 초서는 이왕 이후에도 많은 명가
가 있으나 결국 그 기본은 이왕에서 찾아야 할 것으로서, 이런 의미에서 그
의 주장은 수긍이 간다.

다음으로, 그의 글씨에서 분명히 나타나는 것은 미불과 조맹부의 영향

33　柳承龍 씨 소장 書帖跋 "書法之妙, 在得心應手, 然不博觀法帖, 亦難造極, 捨二王, 終是外道."
34　『豹菴遺稿』, p. 466, "豹翁自誌: 書法二王, 雜以米趙."
35　『豹菴遺稿』, p. 326, "題懷素帖: 非二王贗本之比也."

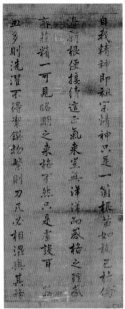

도 87 姜世晃,
〈祭義屛〉,
1781, 絹本墨書,
117×51cm,
국립중앙박물관

이다. 특히 행서에 있어서 미불의 〈천마부(天馬賦)〉의 필의가 현저하다. 김정희(金正喜)는 "豹菴書, 即出於褚河南, 亦不言所自"라 하여 강세황의 글씨가 저수량(褚遂良)의 서체에서 나왔다고 하였다.[36] 그러나 그것은 미불의 글씨가 저수량에게서 나왔기 때문인 것으로 믿어지며, 강세황의 기록 중에 보이는 미불에 관한 언급이 상당히 많은 데 비하여 직접 저수량을 배운 행적은 전혀 찾아볼 수 없는 형편이다.

　그는 운필(運筆)에 있어서 주로 방필(方筆)을 쓰나 간혹 원필법(圓筆法)을 쓰기도 한다. 그의 작품 중에 국립중앙박물관 소장인 제의(祭義)에 관한 것을 쓴 병서(屛書)[도 87]와 김홍도(金弘道)의 〈서원아집도(西園雅集圖) 병풍〉에 쓴 화기(畵記)[도 88] 같은 것이 이에 속하는데, 여기에서는 조맹부의 서풍(書風)을 충분히 감지할 수 있다. 그러므로 결국 그의 서체에 대하여는 작가자신이 자술(自述)한 것보다 더 정확할 수는 없는 것이며, "書法二王, 雜以米

36　金正喜, 『阮堂先生集』, 卷 8, 18板, 雜識; 『槿域書畫徵』, p. 187, 姜世晃項 "豹菴書, 即出於褚河南."

도 88 姜世晃,
金弘道〈西園雅集圖
병풍〉跋, 1778,
122.5×300.6cm,
국립중앙박물관

趙"일구(一句)에서 그의 서체를 명백하게 밝힌 것이니 가장 믿을 만하다.[37] 그의 아들 빈이 쓴 행장(行狀)에서 그의 말을 인용하여,

> 王義之의 正統은 唐의 四大家에서 찾아야 한다. 이것은 연대가 가깝기 때문이다. 黃山谷(庭堅)이나 蔡襄은 唐人을 모방하였고, 文徵明이나 祝允明은 宋人을 배웠으니 지금 우리는 明代 사람의 것을 배워야 한다. ……오늘날에 있어서 껑충 뛰어서 古代를 배울 수가 있겠느냐.[38]

하였다. 그런데 이러한 주장은 당시에 우리나라 사람들이 위작〈필진도〉를 가지고 왕희지의 체를 쓴다고 표방하고 가짜인 우전(禹篆)을 보고 흉내내면서 고전법(古篆法)으로 자처하는 것을 배제하기 위한 말이므로 서법에 대한 그의 진정한 취지를 이해할 필요가 있는 것이다.

따라서 지금까지 살펴본 그의 서론(書論)을 정리하면 다음과 같이 요약된다. 즉, ① 글씨는 이왕(왕희지·왕헌지)을 본받아야 한다. ② 그러나 위작 또는 변형된 이왕의 법첩에 의하여 공부하는 것은 옳지 않다. 곧 송인(宋人)

37 주 34와 같음.
38 『豹菴遺稿』, pp. 489~90, "行狀: 常曰, 右軍正脉, 在於唐四家, 時之近也, 黃蔡而効唐, 文徵仲(明의 잘못)祝允明而効宋, 今人不得不師法皇明人……在今之世, 安有起接邃古之理." 같은 내용이 p. 530 에도 있음.

도 89-1 姜世晃,
〈玄亭勝集圖〉
題字, 1747,
35×51.8cm(전체),
柳承鳳 소장
도 89-2 姜世晃,
〈堪臥圖〉題字, 1748,
32.7×318.5cm(전체),
개인 소장

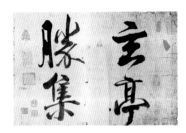

은 당인(唐人)을 배웠고 원(元)·명인(明人)은 송인을 배웠으니 오늘날 우리는 원·명인을 배우지 않으면 안 된다는 것이 그의 지론이었다.[39] 이것은 그의 학습 태도를 그대로 밝힌 것이며 작품에서도 그 정신은 충분히 반영되었다.

그의 유묵(遺墨)이 세간에 상당히 많이 남아 있으며, 현재 조사된 것은 39점 140여 폭이다. 이들을 통해 보면 가장 많이 쓴 것이 행서이고, 약간의 해서와 초서, 예서, 전서가 있다. 그의 서법은 위에서 말한 바와 같이 원필도 있으나 주로 방필에 속한다. 그의 해서에는 구양순체(歐陽詢體)의 필의가 강하게 나타나 있으며, 행서는 그 기본 골격이 왕희지의 〈집자성교서(集字聖敎序)〉에 근거를 두고 있다. 그런데 그의 초기에 해당하는 작품에는, 이러한 법에 구애받지 않고 자유분방한 운필을 시도해 본 것이 나타난다.[40]

그것은 그가 35세에 쓴 〈현정승집(玄亭勝集)〉의 제자(題字)도 89-1와 시의 글씨, 36세 때의 〈감와도(堪臥圖)〉의 제자도 89-2 등에서 볼 수 있다. 그러나 그 이후의 서풍은 차츰 〈성교서〉의 법이 근간을 이루었으며, 송인(宋人)의 글씨로는 미불과 채양의 운치가 깊이 가미되었고, 해행(楷行; 해서에 가까운 行)은 원(元)의 조맹부의 유려혼후(流麗渾厚)한 맛을 풍기는 작품도 적지 않게 발견된다. 그 대표적인 것으로는 〈제의병(祭義屛)〉을 들 수 있다.도 87

초서는 위에서 말한 『이왕첩(二王帖)』을 임한 것과도 83 〈완화초당도(浣花

39 강세황의 이러한 관점은 후에 秋史 金正喜가 역설했던 바로서, 이에 그가 선구적인 위치를 갖는 다는 견해가 있다(藤塚鄰[1975], 앞글, p. 62 참조). 또 강세황 자신으로서도 이러한 생각과 안목 이 곧 다른 사람의 글씨를 평가하는 기준이 되었다.

40 『豹菴遺稿』, p. 463, "年十三四, 能作行書"의 사실이나 25세 때인 丁巳(1737)년의 「題石峯書帖」 등의 기록으로 보아 35세 〈玄亭勝集圖〉보다 앞서는 작품의 존재 가능성이 크며, 그러한 자료의 발굴이 기대된다.

도 90 姜世晃,
〈浣花草堂圖〉跋,
1756, 8.2×196cm,
姜永善 소장(중간
일부분 생략)

草堂圖〉)에 쓴 두보(杜甫)의 〈완화초당시(浣花草堂詩)〉와 발(跋)이 있다.^{도 90}

이 작품은 그의 44세 때의 것으로서 둘째 아들 완에게 주면서 몇 줄의 발어
(跋語)가 부기(附記)되었는데, 그중에 다음과 같은 구절이 있다. 즉,

> 좋은 붓과 좋은 종이를 보면 한번씩 휘둘러 보는데 알아주는 사람이 없어 혼
> 자서 즐길 뿐이다.[41]

하여 은연중 자부하는 기개를 토로하였다. 그리고 『유고(遺稿)』의 「제회소

41 姜永善 소장 〈浣花草堂圖〉 跋 "唯筆法一事, 尙有舊癖, 時遇佳筆好紙, 聊復揮染不自已, 然不賞識,
只用自娛."

도 91 姜世晃,
〈大字八曲屛〉,
각 110×45.7cm,
宗家 姜泰雲 소장

첩」에 보면 초서(草書) 천자문(天字文)이 있는 "회소(懷素)의 『장진첩(藏眞帖)』·『율공첩(律公帖)』을 즐겨 임서하였다."고 하여 초서를 공부했던 것을 알 수 있다.[42] 『임이왕첩(臨二王帖)』과 〈완화초당도〉의 서법은 매우 숙달되었으면서도 기운이 살아 있어서 그의 진가를 살필 수 있다. 이 밖에 몇 점이 있기는 하나 그는 초서는 비교적 적게 썼던 것으로 생각된다.

예서를 쓴 작품도 몇 점 보인다. 그의 종손가(宗孫家)에 간수된 〈대자팔곡병(大字八曲屛)〉도 91은 상하단으로 나누어 상단에는 예서대자(隸書大字)로 "老驥伏櫪, 志在千里, 烈士暮年, 壯心未已"16자, 하단에는 약간 작은 글씨로 "人心惟危, 道心惟微, 惟精惟一, 允執厥中"16자를 행서로 썼다. 이 작품에는 낙관이나 도서(圖書)가 없으나 행서의 자체(字體)로 보아 강세황의 진적임이 분명하다. 이 밖에 『강표암진적첩(姜豹菴眞蹟帖)』도 92에 54세에 쓴 두보의 칠율(七律) 일수(一首)를 소예(小隸)로 쓴 것이 있다. 그러나 예서는 그의 득의(得意)의 서체가 아니며 예법(隸法)을 정규로 학습한 것 같지 않다.

전서에 대하여는 『유고』에 전법을 논술한 것이 있음을 이미 살펴보았다.[43] 유적으로는 『강표암진적첩』 중의 "참下" 2자와도 93 〈강남춘의도(江南春意圖)〉의 제자(題字)인 "江南春"3자를 볼 수 있다.도 94 모두 진전에 충실하여 당(唐) 이양빙의 글씨를 보는 느낌이 있어서 그의 서론과 일치되는 것이라고 하겠다. 그의 전서의 유적 또한 많지 않다.

42 『豹菴遺稿』, p. 326, "題懷素帖: 世傳懷素書, 有自叙·藏眞·律公等帖, 筆法甚奇, 又有草書千文, 其中藏眞·律公帖尤勝, 有神妙之勢, 非二王贋本之比也, 余每喜臨之."

43 주 29·30 참고.

도 92 姜世晃,
『姜豹菴眞蹟帖』,
〈隷書〉, 1766, 개인
소장
도 93 姜世晃,
『姜豹菴眞蹟帖』, 篆書
〈杏下〉, 개인 소장
도 94 姜世晃,
"江南春", 沈師正
〈江南春意圖〉 題字

이상에서 강세황의 각 서체에 대하여 개관하였다. 이를 총괄하여 보면 유묵(遺墨)에 나타난 그의 글씨는 행서가 가장 많았으며 그의 능한 서체도 역시 행서에 있다고 하겠다.[44] 이미 인용한 바와 마찬가지로 강세황은 「제조 시중각체서후(題曹時中各體書後)」에서 "한 사람이 각 체를 잘 쓸 수는 없는 것이다."라고 논평했으며 그 자신도 이러한 지론을 그대로 지켰다고 볼 수 있다.

4. 강세황 글씨의 서예사적 위치

임란 이후의 서예는 쇠퇴일로였다. 중간에 몇몇 명가(名家)가 있다 하여도 조선 초기나 그 이전 시대에 비하면 문제가 되지 않을 정도로 미약하다. 강세황이 자란 시기는 서예사에서 더욱 어두웠던 시기라고 할 수 있다. 이때에

44　『豹菴遺稿』, pp. 463~4, 자신이 쓴 『豹翁自誌』에 "年十三四, 能行書, 或有求而作屛障者." 하여 行書는 그가 일찍부터 잘했던 서체로서 일생 가장 오랜 기간을 썼다.

그가 왕서(王書)의 위작을 배운 잘못을 설파했을 뿐만 아니라 우리나라 사람들의 속된 습기(習氣)를 발견하여 지적한 점은 높이 평가받을 만하다. 더욱이 이렇게 전인들의 잘못된 점을 단연히 지적 척결한 점과 함께 그 자신의 글씨 또한 높은 안목과 서법에 대한 식견을 가지고 묵지(墨池)에 임하였기 때문에 '전아유려(典雅流麗)'하여 서법의 정도(正道)를 잃지 않은 점이 중요하다. 즉, 참신하고 확고한 서론, 많은 수련을 통한 짜임새와 세련미, 저속한 습기를 극복하고 필법이 전아(典雅)한 작품 수준 등 여러 면에서 당시에 그와 비견할 사람이 없으며 뒷사람에게 길을 열어 주었으니 그 공로는 크게 인정되어야 할 것이다.[45]

그보다 한 세대 내려와서는 박제가(朴齊家), 신위 같은 사람이 청조(淸朝)의 서법을 받아들여 우리나라 사람의 속습(俗習)을 일소(一掃)하고 서예사상 새로운 전기(轉機)를 마련하였으니, 강세황은 그 중간에서 낡은 세대와 새 세대의 계제(階梯)의 역할을 해 낸 작가로서 뚜렷한 지위를 차지한다고 하겠다.[46]

45 그가 평소에 쌓은 수련이 얼마나 깊은 것인가를 나타내는 기록으로 『豹菴遺稿』, p. 487 行狀이 있다. "每被人求索, 有時意到, 蠻牋絹幅, 累數百本, 書楷草各體, 或擘窠大字, 須臾之頃, 掃遍無餘, 銀鉤鐵索, 龍拏虎攫, 暗誦唐宋人篇什, 甚富, 每攤紙臨書, 不檢本卷, 直下筆如瀉水, 其出不窮." 그리고 그는 문방구에 대한 관심이 높아서 筆, 紙, 硯, 墨 등에 관하여 그 재료, 제작법, 중국이나 日本産과의 비교 등 소상한 기록을 남겼다(앞글, pp. 344~8). 특히 用筆과 관계가 깊은 붓에 관해, "我國縛筆之法, 旣齊其毫, 以蠟鎔於毫本, 作片以捲之, 揷於管而加膠焉."이라 한 점이 주목된다(p. 345). 이것은 붓 전체를 풀어서 글씨를 써야 필력이 제대로 발휘되는데 당시의 우리나라 글씨가 그렇지 못한 하나의 원인으로서 제작 과정에서 풀을 먹인 붓을 다 풀어 쓰지 않는 경향이 문제라고 생각되기도 한다.

46 朴齊家·申緯에 관한 내용은 任昌淳(1981), 앞글, pp. 185~8 참고.

VI

강세황과 조선 후기
화단의 관계

1. 강세황의 감식평과 그 의의

강세황은 이른바 시(詩)·서(書)·화(畫)의 삼절(三絶)로서 명실공히 학문과 재능을 겸비한 문인화가(文人畫家)였다. 서화(書畫)에 대하여 자신의 일정한 견해를 가졌으며, 학구적이고 진지한 태도로 작품 활동을 하였다. 그 자신도 속기가 없는 그림을 그렸고, 진경(眞景)을 말할 때에도, 또 대나무를 그릴 때에도 지식과 교양을 문제로 삼았다. 그는 철저히 남종문인화가(南宗文人畫家)의 입장이었으며, 실제로 식견 높은 문인으로서 남종문인화풍(南宗文人畫風)에 몰두하였고, 따라서 독자적이고 한국적인 남종문인화의 경지를 이룩하였다. 이러한 사실은 그 이전에 남종문인화풍의 화법만을 받아들인 경우에 비하여, 비로소 그에 의해 우리나라에 진정한 의미의 남종문인화가 실현·정착되었다는 것을 뜻하기도 한다.

그는 그의 학문적인 지식과 서화에 대한 견해와 더불어 감식(鑑識)·감상안(鑑賞眼)이 높았다. 그가 열 살 때 일이지만, 그의 아버지 문안공(文安公)이 예조판서(禮曹判書)가 되어 도화서(圖畫署)의 생도들에게 시험을 쳤을 때, 그는 어른을 대신하여 그 등급과 우열을 매기는 데에 조금도 틀림이 없었으며, 나이 든 화사(畫師)들이 그 밝은 감식안에 탄복하였다는 이야기에서 그의 재능과 감각은 천부적인 것으로 생각된다.[1]

또 그의 감상안은 서(書)·화(畫)뿐만 아니라,

鍾鼎에 새긴 銘文, 金石에 새긴 그림, 또는 옛날 청동기에 대해서 감상안이 매우 높았다.[2]

고 하는 것을 알 수 있으며, 이와 같은 그의 감식·감상에 대한 기록 자료는 적지 않다. 그 몇 가지 실례를 통하여 감상과 감식안, 특히 그 당시 우리나라 감식의 실정에 대한 그의 대체적인 생각을 엿볼 수 있다.

먼저, 감식하는 데에는 겉으로 나타난 사항들만 가지고 가능한 것이 아니라는 사실을 간파하고 있다. 성씨가(成氏家)에서 예부터 간직해 온 조맹부(趙孟頫, 1254~1322)의 글씨를 보고,

어떤 사람이 낙관이 없다고 가짜인가 의심하지마는 나는 절대로 그것이 진적임을 안다. ……다시 어느 사람이 용이 뛰고 봉이 나는 이 힘을 만들어 낼 수 있겠는가. ……만일 뒤에 사람이 위조한 것이라면 반드시 '子昂'이라는 글자나 또는 趙氏의 도장이 있어서 사람을 속이려 했을 터인데, 이것만은 그렇지 않으니 절대로 (진짜임에) 틀림없는 것이 어찌 낙관이나 도장에 의하여 결정되겠는가.[3]

라고 하였다. 또 동기창(董其昌, 1555~1636)의 글씨에 대해서도 앞(V장)에서 본 바와 같이 진적이 갖는 자연스러움, 골격, 힘(기운) 등을 통하여 판단하고 있다.[4]

그리고 당시 우리나라에 감식안을 가진 사람이 적은 것에 대해 언급하

1 『豹菴遺稿』, p. 479 참고.
2 『豹菴遺稿』, p. 492, "鍾鼎篆識金石刻畫, 至若古彝敦蕫器, 鑑賞入妙."
3 『豹菴遺稿』, pp. 292~3, "人或以無款印, 疑其贗鼎, 余獨決知其爲眞跡, ……更有何人, 辦此龍騰鳳翥之勢, ……若後人贗作, 必有子昂字, 與趙氏印章, 以巧瞞人, 此獨不然, 千眞萬眞, 奚藉款印."
4 〈董其昌臨前人名迹帖跋〉(도 84), 이 책 제V장 주 12 참고.

고 있다. 그가 48세 때 되던 경진년(1760) 12월에 조맹부의 〈죽루도(竹樓圖)〉
에 쓴 글을 보고 필치와 짜임새 등 화법에 관하여 적고,

정말 세상에 드문 진기한 것이니 매우 보물스럽다. 다만 우리나라에 감식하는
사람이 없으니 누가 米海岳(芾)이나 王晋卿(詵) 등과 같이 이것을 귀중히 여기
며 아끼겠는가.[5]

라고 하였다. 또,

내가 서울에 들어가 (어떤) 사람에게서 吳文中(彬)이 그린 횡축 대폭을 빌어
보았는데 필법이 매우 기절하였고, 文伯仁은 호를 五峯이라고 하는데 흐릿한
산수화 한 폭이 있었다. 뛰어난 그림이라고 할 수 있다.

고 하여, 진적에 대하여 언급하면서, 이어서,

吳氏의 집에 수장한 〈龍虎圖〉는 吳道子의 그림이라고 하고, 李氏 집에 수장한
〈萬國職貢圖〉는 李伯時(公麟)의 그림이라고 하여 세상에 유명해졌는데 모두 얼
토당토않은 것이다. 우리나라에 감식안을 가진 사람이 적어 이런 경우가 많다.

고 하였다.[6] 이와 같이 작품을 제대로 볼 수 있는 안목을 가진 사람이 드문
상황인 것을 말하였다.

당시 사람들이 옛사람의 진적을 많이 보지 못하고 언제나 속된 소견과
얄팍한 지식으로 함부로 얘기하며 남의 필법을 아무렇게나 비평하는 데 대하
여 비판하면서 감식안은 진적을 많이 보고 견식이 있어야 하며 높은 안목이

5 『豹菴遺稿』, p. 319, "洵希代之奇, 珍哉, 顧我東無別識者, 誰能寶愛之, 如米海岳王晉卿諸人者."
6 『豹菴遺稿』, pp. 319~20, "題吳文李畫帖: 余入京從人借見吳文中畫, 橫披大軸, 筆法極奇, 文伯仁
號爲五峯, 有糢糊山水一障, 可爲絶筆, 吳氏家藏龍虎圖, 稱吳道子, 李氏家藏萬國職貢國, 稱李伯時,
有名於世, 皆萬不近似, 東人鮮識解, 多如此."

필요한 것임을 시사하였다.[7] 그러한 만큼 그 자신은 요건을 갖춘 감식안으로서 스스로 간명하게 서술하는 재능을 발휘하였다. 『표암유고(豹菴遺稿)』에,

벽에 吳道子의 그림이 있다는 말을 들었다. 6면으로 된 건물 가운데 벽에 絹本의 佛像(그림)이 있는데, 이것은 일반 승려의 그림이고 필치도 연대가 매우 가까워서 논의할 만한 가치가 없다.[8]

고 한 내용도 그 하나의 예라고 하겠다.

그리고 『표암유고』에서 그의 문자학(文字學)에 관한 관심이나 문물에 관한 꼼꼼한 관찰 태도가 여러 곳 발견되는데, 이와 같은 그의 견문과 성품이 그림을 감상하는 데에도 그대로 반영되고 있다. 그의 작품 판단은 일견 직감에 의한 것이지만 논리적인 근거를 갖고 있어서 허술하지 않고 합리적인 것으로 주목된다.

위에서 본 바와 같이 현재 자료에 의하면, 그는 이미 40대 후반에 감식에 대한 일가견을 보였고, 특히 그 후 보다 많은 화평을 본격적으로 하게 되었다.

그가 화가로서 그림에 대한 평가를 받은 일은 여러 군데 나타나지만, 영조(英祖)의 발언을 계기로 절필한 사실이 가장 절정을 이룬다. 그 후 70세까지 그는 주로 다른 사람의 그림에 화평을 쓰며 이를 통하여 회화 활동을 대신하였다고 생각되므로 좀 더 적극적이고 많은 화평을 남긴 결과를 가져온 것이라 하겠다.

또 그가 글씨에 명성이 높은 것이 감식·감상평을 쓰는 데 중요한 요소가 되었다.

글씨나 그림에 대해서 논평을 쓰는 데 있어 처음부터 구상하는 일이 없이 손

7 〈董其昌臨前人名迹帖跋〉주 4의 계속 부분(이 책 제V장 주 12).
8 『豹菴遺稿』, pp. 259~60, "聞壁有吳道子畫, 六面閣中壁有絹本佛像, 乃尋常僧輩之畫, 筆蹤亦甚新, 不足多辨也."

가는 대로 써 내려가는데, 한 구절 한 어구라도 청신하고 기절하지 않은 것이 없었다. 사람들은 몇 자 몇 마디라도 간직하는 것을 영광으로 여겼다.[9]

라고 하여, 사람들이 그의 감식평의 내용과 필적을 높이 샀던 것을 알 수 있으며, 이러한 기록은 나중에 붙인 그에 대한 찬사가 허구만은 아닌 것이 분명하다.

더구나 그가 60대 이후에는 관직의 지위까지 갖추게 되어, 위에 든 여러 요소와 함께, 지도적인 문인사대부로서의 그의 감식평에 명성을 더하였을 것이며, 감식안으로서의 그의 위치를 확고히 한 것으로 믿어진다. 따라서 그가 많은 서·화평을 남긴 것은 결코 우연한 일이 아니며, 동시에 명실공히 화단의 중추 역할이라는 의미가 진실한 것임을 알 수 있는 것이다.

실제로 그는 자신이 작가로서 직접 그리거나, 감식안으로서 화평을 쓰는 형태로 조선 후기 화단의 새로운 경향, 즉 남종문인화, 진경산수(眞景山水), 풍속화, 서양화풍에 모두 깊이 관여하였다. 이미 위에서 본 바와 같이 남종문인화풍의 정착, 진경산수의 발전, 서양화풍의 수용에 크게 기여하였다. 특히 김홍도(金弘道)와의 관계에서 그의 풍속화를 인정하고 많은 화평을 써 줌으로써, 조선 후기 화단의 풍속화 유행에 커다란 영향을 미친 점은 보편적인 사실로 받아들여지고 있다.

그가 남긴 화평들을 살펴봄으로써 그가 어떠한 생각으로 평을 썼는가 하는, 즉 그의 회화에 대한 여러 가지 견해를 곧 확인할 수 있다. 그리고 그 작품의 작가들과 어떠한 관계였는지를 동시에 알게 된다. 그러므로 이러한 근거를 제공하는 화평들은 무엇보다도 직접적이고 확실한 자료로서 중요한 의미를 갖는다.

그는 화평을 해당 작가의 화폭에 직접 쓰거나 별지에 쓰는 방식으로 하였는데, 현재 10여 작가의 66폭이 조사되었다. 그중 김홍도(24폭)가 압도

9 『豹菴遺稿』, pp. 488~9, "書畫題評, 初不經意, 隨手而寫, 無一句一語不淸警妙絶, 雖隻字片辭, 人以藏弄爲榮."

적이고 심사정(沈師正, 16폭), 강희언(姜熙彦, 7폭), 정선(鄭敾, 3폭)의 순서이다. 그 밖에 조영석(趙榮祐, 2폭), 김두량(金斗樑, 2폭), 그리고 김인관(金仁寬), 변상벽(卞相璧), 김희겸(金喜謙), 이인문(李寅文), 김용행(金龍行), 김후신(金厚臣), 김덕성(金德成)이 각 한 폭씩이며, 유덕장풍(柳德章風)의 대나무 그림 한 폭에도 화평을 적었다.[10] 시기적으로 그의 49세(화평은 48세)부터 78세에 걸쳐 있으며, 주로 50∼60대에 집중된다. 또 이러한 해당 작가의 구성을 보면 그가 직접 친밀하게 교류한 인물들이 중심이 된다. 세대별로는 정선, 조영석, 김두량과 같이 한 세대 앞서면서도 그와 같은 시기에 생존해 있던 작가, 심사정, 강희언, 허필(許佖) 등 비슷한 세대, 특히 제자인 김홍도처럼 한 세대 후이면서 각별한 관계를 갖는 경우, 또 김덕성, 이인문, 김용행 등 역시 후배이면서 직접 접촉이 가능한 인물들이다. 예외도 있겠으나 주로 그 자신과 직접 교유 관계가 있고, 화풍을 이해한 사람들의 작품에 화평을 쓴 점이 특징이며, 따라서 화평 이외에는 그들과의 관계가 밝혀지지 않은 정선, 조영석, 변상벽, 김윤겸(金允謙)·용행 부자(父子), 김두량, 김덕성, 김희겸·후신 부자, 이인문 등과도 정도의 차이는 있어도 직접 접촉했을 가능성이 적지 않으며, 적어도 그들의 화풍을 파악했던 것은 분명한 일이다.

그의 화평의 성격은 자신이 직접 작품을 해 본 작가로서의 경험과 회화에 대한 해박한 지식, 그리고 작품을 정확히 보는 안목을 통하여, 또 대상 작가와 그 화풍을 이해한 결과로 나타난 것이며, 근거 없는 의례적인 찬사보다는 그의 성품대로 진지한 감상의 면모를 보이는 점이 주된 특징이다.

그의 화평의 대체적인 내용은 작품 자체의 화법에 관심을 보인 것과 감상에 비중을 둔 것의 크게 두 가지 경향이 나타난다. 화법을 논할 때는 구성과 필치, 준법(皴法) 등 기법에 관한 것과 '힘', '자연스러움', '익숙하면서도 고상함', '특별한 맛', '운치', '화품(畫品)' 등 화격(畫格)을 말하였다. 또

10 金龍行의 父 金允謙의 그림에도 강세황의 評이 있다고 한다(李泰浩〔1981〕,「眞宰 金允謙의 實景山水」,『考古美術』, 第152卷, p. 14 참고). 그리고, 그의 친구 허필의 그림에도 화평이 있을 것으로 믿어지나 현재 작품이 발견되지는 않았다. 그 밖에도 많은 자료가 남아 있을 것이 틀림없다. 〈雪竹圖〉는 도 104-1 참고.

경우에 따라서 황공망(黃公望), 미불(米芾), 대숭(戴嵩), 동기창(董其昌), 고기패(高其佩), 이공린(李公麟), 오도자(吳道子), 두기룡(杜冀龍), 오빈(吳彬), 구영(仇英), 그리고 원인(元人), 화인(華人) 등 중국 화가의 작품이나 필의를 연관지어 언급함으로써 중국 회화에 대한 그의 이해도를 시사해 준다.[11] 뿐만 아니라 『고씨화보(顧氏畫譜)』, 서원아집(西園雅集), 신선(神仙), 서양화법(西洋畫法) 등 폭넓은 상식을 피력하였다. 대체로 그는 이와 같은 자신의 다양한 견식을 바탕으로 논리적이며 명료한 화평을 하였는데, 특히 요점적이고 간명한 화평의 예로서 김덕성(金德成, 1729~1797)의 〈풍우신도(風雨神圖)〉의 경우를 들 수 있다.도 49 즉, "筆法彩法俱得泰西妙意"라는 짧은 문구로 이 작품의 중요한 특징을 정확하게 묘사하였다. 이는 그가 '필법채법(筆法彩法)'에서 서양화풍을 이해한 사실을 증거하는 확고한 자료로서, 그 자신과 당시 화단의 서양화풍 문제에 커다란 디딤돌의 역할을 차지한다고 하겠다.

감상에 비중을 둔 화평의 경우도 대체로 화법에 바탕을 두고 와유(臥遊)의 심정이 반영되거나, 또 그림과 관계 있는 사연, 그리고 보다 일반적인 내용을 적은 것도 있어서 발(跋)의 성격을 갖는 경우도 있다. 따라서 이러한 화평을 통하여 여러 화가들과의 직접 또는 간접의 회화적인 관계가 밝혀지는 점 또한 커다란 수확이라고 하겠다. 더욱이 심사정, 김홍도 등과의 밀접한 교류에 의해 그들의 화풍을 충분히 파악하고 화평을 함으로써 그 정확성이나 신빙성이 매우 높은 점이 주목된다.

이처럼 회화에 대한 지식, 견해, 안목이 총체적으로 나타나는 그의 화평은 직접적이고 구체적인 자료로서 그와 당시 화단에 대한 이해를 넓힐 수 있다. 특히 화평의 양과 질의 면에서 가히 독보적이며, 이 점에서 화단의 지도적인 위치를 차지하는 그가 보다 적극적인 감식안으로서 선구적인 입장에 서는 것도 중요한 의미를 지닌다.

11 그의 작품에서 보면 沈石田, 趙孟頫 등에 대한 이해도 나타난다.

2. 여러 화가들과의 관계

이미 위에서 언급한 바와 같이 그가 화평을 남긴 작품은 그와 동떨어진 세대의 것은 드물고, 그보다 한 세대 앞서거나 뒤서는 시기까지로 집중되며, 그보다 앞선다 할지라도 어느 정도는 같은 기간에 생존한 인물들의 작품이 주가 되는 점이 특색이다. 이는 그가 그들과 직접 접촉이 가능했거나, 또는 간접적으로라도 그들의 화풍을 파악할 만큼 당시 화단에서 알려진 화가였음을 의미하기 때문에 주목되는 점이다.

시기가 가장 앞서는 화가는 17세기의 김인관(金仁寬, 생존 연대 미상)이며, 그 다음으로 정선, 조영석, 김두량, 변상벽 등은 강세황보다 한 세대 앞서면서도 얼마 동안은 같이 생존했던 인물들이다. 심사정, 허필은 비슷한 연배이면서 밀접했던 교유 관계가 밝혀진 경우이며, 강희언은 화평을 통하여 그 관계가 중요한 것이 드러난 예이다. 그 다음 세대로서 그의 제자이면서 가장 밀접한 관계를 가진 김홍도, 그리고 김덕성, 김희겸, 이인문, 김용행 등이 있다. 그러나 이것은 물론 그가 평을 쓴 순서는 아니며, 다만 작가별로 살펴볼 때 화평이 많은 경우에는 그 쓴 시기에 유의하려고 한다.

기록에 나타나는 화평은 그의 48세 때부터이며, 현존하는 것으로는 49세에 쓴 것이 제일 앞선다. 그리고 78세 때 쓴 것까지 있으며 60대에 가장 많다.

1) 정선을 비롯하여 한 세대 앞서는 화가들과의 관계
—정선, 조영석, 김두량, 변상벽, 김인관 등

정선과의 관계

정선(鄭歚, 1676~1759)은 조선 후기 화단에서 가장 중요한 인물이라는 점에서, 그와의 관계가 비중을 갖기도 하지만, 실제로 강세황이 정선의 작품에 평을 쓴 3폭이 전해져서 한 세대 앞선 화가들의 작품 중에서 제일 많기도 하다. 또 작품은 남아 있지 않아도 『겸재화첩(謙齋畫帖)』,「유금강산기(遊金剛山記)」

등에 정선에 대한 언급이 있고 그 내용 또한 중요하여 주목되는 관계이다.

생년으로는 정선이 강세황보다 37년 위이고, 강세황이 47세 되던 해까지 살았다. 그러나 그들이 생전에 만났다는 기록은 없으며, 또 현재로서는 만났다고 보기 어려운 단계이다.[12]

다만 강세황은 정선의 그림에 관심을 갖고 적지 않은 수의 정선의 작품을 직접 보았고, 그의 화풍을 정확히 파악한 것은 분명하다. 그것은 다음에 볼 화평과 그에 관한 기록을 통하여 확인된다. 정선 화풍의 특징을 보이는 정식산수(定式山水)와 진경산수(眞景山水)를 고루 알고 언급하였으며, 그 내용 또한 정선의 작품을 적지 않게 대했던 것이 드러난다.

강세황 61세(癸巳, 1773) 10월에 정선의 정식산수인 〈하경산수도(夏景山水圖)〉에 쓴 화평이 있다.도 95 잘 알려진 이 그림은 〈득의산수(得意山水)〉라고도 불리어지는데, 그것은 이 그림 화폭에 직접 쓴 강세황의 화평 중 "謙翁中年最得意筆"이라는 대목에서 연유한 것으로 생각된다.[13] 그 내용을 보면 다음과 같다.

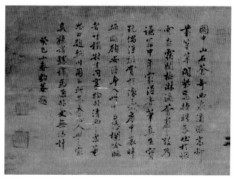

도 95 鄭敾, 〈夏景山水圖〉, 絹本水墨, 177.9×97.3cm, 姜世晃 跋, 국립중앙박물관
도 95-1 姜世晃, 鄭敾〈夏景山水圖〉跋, 1773

12 鄭敾은 老論인 金昌集(1648~1722)과의 親分으로 볼 때 北人인 강세황과의 직접적인 교류는 어떠하였을지 문제가 된다. 또 만일 직접 관계가 있었다면 강세황이 쓴 화평 이외의 기록에서도 발견될 법한데 그렇지 않은 점이 의문이다. 그러나 그와 趙榮祐의 관계에서도 시사되는 바와 같이 친구 사이인 정선과도 만났을 가능성을 완전히 배제할 수는 없다(金昌集과의 관계는 『槿域書畵徵』, p. 166; 李泰浩[1983], 「謙齋 鄭敾의 家系와 生涯」, 『梨花史學研究』, 第13·14 合輯, pp. 85~6 참고).

13 李東洲(1975), 『우리나라의 옛그림』(서울: 博英社), p. 168.

그림에 산과 돌이 蒼古하고 기이하다. 흐르는 물이 쏟아지고, 높은 버들, 우거진 (잔)대, 초가집 사립문이 흐릿한 구름과 안개 사이로 보이다 말다 하니, 색채가 진하고 수목이 울창한 필치는 謙齋의 중년 작품 중에서 가장 득의작이다. 정말 소중스럽게 감상할 만하다. 이 복잡한 도성 안에서 우연히 펼쳐 놓고 감상하게 되어 흐린 눈이 갑자기 밝아지는 듯하다. 어쩌면 내 자신이 이 그림 속으로 들어가서 난간에 기대어 멀리 바라보며 시를 읊는 사람과 자리를 같이하고 마주앉아 세상을 떠나 맑고 고상한 재미를 함께 누릴 수 있으랴. 董其昌은 〈輞川圖〉에 쓰기를 "이것은 세상을 아주 잊어버리게 하는 家具"라 하였다. "이 복잡한 세상을 떠나서 살 수 없다"고 누가 말하던가.[14]

이 평의 경향은 구성, 필치 등에 언급하여 정선의 중년 작품 중 가장 득의작이라고 평가하였다. 그러면서도 보다 비중을 차지하는 것은 그림에서 받은 감동으로 인하여 연상되는 시취(詩趣) 같은 감상을 적은 점이다. 이것은 그의 52세 때 심사정의 그림을 평하는 데 화법 자체에 골똘했던 관심사와는 차이를 보이는 것으로, 즉 자신의 심경을 투사한 이른바 와유(臥遊) 정신이 담긴 평이라고 하겠다.

화폭에 직접 쓴 평이 또 한 폭 있는데 〈삼부연(三釜淵)〉이다.도 96 그림 상태가 너무 어둡지만 정선의 전형적인 '수직준(垂直皴)'과 묵법(墨法)이 나타나 있는 것을 알 수가 있다. 화평은 "천둥이 울리고 해와 달이 어둡다는 것이 바로 이것을 이름인가"라고 하였다.[15] 이 경우도 강세황 60대 이후의 평으로 생각되는데, 그것은 화법에의 관심보다는 감상의 단편을 적고 있기 때문이다.

위의 두 폭보다 좀 더 늦은 시기로 생각되는 '豹翁' 서명이 있는 평이 있다.도 97 고려대학교박물관 소장의 백납(百衲) 병풍으로서 현재 정선의 소

14 "圖中山石蒼奇, 幽泉滴瀝, 高柳叢篁, 草閣紫扉掩映吞吐於烟雲杳靄間, 極淋漓蒼蔚之致, 乃謙翁中年最得意筆, 眞足寶玩, 偶得披賞於滾滾城塵中, 衰眸頓明, 安得入此中, 與憑欄吟眺者, 共榻對坐, 同享物外淸幽之樂, 董思白題輞川圖云, 此爲大忌人世之家具, 孰謂驛驛馬通外, 更無活計. 癸巳小春 (10月). 豹菴題."
15 "雷霆鬪而日月昏者, 正謂此耶. 豹菴評."

도 96 鄭敾,
〈三釜淵〉, 絹本水墨,
59.9×36.9cm,
姜世晃 評, 개인 소장
도 96-1 姜世晃,
鄭敾〈三釜淵〉評

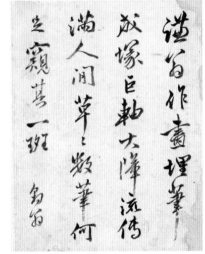

도 97 姜世晃,
鄭敾〈百衲屛風〉
跋, 27.7×22.1cm,
고려대학교박물관

폭(小幅) 그림(23폭)들이 배열된 맨 마지막에 강세황의 평이 붙어 있다. 그런데 그가 현재의 23점을 모두 보았다고는 단정하기 어렵지만 평의 내용으로 보아 소폭 몇 작품은 동시에 본 것을 알 수 있다.[16] 즉,

> 謙齋가 그림을 그리는 데 쓴 붓을 묻으면 무덤을 이룰 것이다. 큰 족자, 큰 병풍이 세상에 가득히 전하고 있으니 초라한 몇 작품만 가지고 어떻게 그의 편모라도 엿볼 수 있으리요.[17]

16 후대에 百衲 병풍으로 표구되면서 작품이 추가 변경되었을 가능성이 있다. 그러나 원래의 그림과 이 평이 같이 있을 가능성은 크다.

17 "謙翁作畫, 埋筆成塚, 巨軸大障, 流傳滿人間, 草草數筆, 何足窺其一斑. 豹翁." 그리고 鄭敾에 대하여 "埋筆成塚"의 구절은 趙榮祏의 「丘壑帖跋」에도 보인다(『觀我齋稿』[1984], 城南: 韓國精神文化研究院, p. 135). 그러니까 정선이 일반적으로 받았던 찬사인 듯하며, 또 강세황은 심사정에게도 '退筆仍成塚'이라 하여 일생 그림에 전념한 사람들에게 흔히 쓰는 문구로 여겨진다.

도 98 鄭歚,
〈百衲屛風〉 소재,
〈龜潭〉, 絹本水墨,
27×20.5cm,
고려대학교박물관

라고 하였다. 그가 본 작품들이 초라하다는 것은 훨씬 훌륭한 작품이 많다는 강조의 의미가 더 있다고 여겨진다. 따라서 정선의 좋은 작품을 많이 본 사람으로서 공정한 평이라고 인정된다. 실제로 〈득의산수(得意山水)〉 같은 큰 폭에서 감명을 받고 높이 평가한 좋은 예도 있어서 허술하게 하는 말이 아닌 것을 알 수 있다.

이와 같이 직접적인 자료인 화평을 통하여 정선에 대한 그의 논평이 신빙성 있는 것임을 알 수 있는데, 특히 정선의 진경에 대한 평가 또한 어떠한 그림의 특징을 두고 말한 것인지 미루어 짐작하는 일이 가능하다. 즉, 강세황은 정선의 금강산 그림을 보고 한결같이 '열마준법(裂麻皴法)'을 휘둘렀다고 하였는데, 이 '열마준법'의 양식을 보이는 작품들 중에서 그가 직접 본 것이 확실한 〈삼부연〉을 들 수 있고, 백납 병풍의 〈구담(龜潭)〉도 98도 그가 평을 쓸 당시에 보았을 가능성이 있다.[18] 그러니까 '열마준법'이란 정선이 진경산수를 그릴 때 오랫동안 익숙한 필치이며 독특한 개성인 이른바 '수직준'의 필법을 일컫는 것임을 알 수 있다. 여기서 중요한 것은 강세황이 정선의 진경을 그렇게 평가했다는 사실이다. 그리고 이러한 지적은 작품의 외면적인 사실성에 초점을 맞춘다면 타당성 있는 것이다. 이 점은 이하곤(李夏坤)의 "(정선은) 다만 그 취(趣; 精神)만 구할 뿐 그 형사(形似; 外面的 寫實性)를 추구하지 않는구나."라고 하는 글에서도 참고가 된다.[19]

물론 강세황도 진경에서 외면적인 사실성만을 요구한 것이 아니며, 진경산수를 전신사조(傳神寫照)에 비유한 만큼 사실성과 정신성을 함께 중시하

18 『豹菴遺稿』, pp. 261~2, "鄭則以其平生所熟習之筆法, 恣意揮灑, 毋論石勢峯形, 一例以裂麻皴法, 亂寫, 其於寫眞, 恐不足與論也."

19 李夏坤, 『頭陀草』 「斷髮嶺」. 이 글은 安輝濬(1984), 「『觀我齋稿』의 繪畵史的 意義」, 『觀我齋稿』, p. 15 참고.

였다. 따라서 정선이 일률적으로 '열마준법'을 쓴 것이 그의 견해로서는 이 치에 맞지 않는다는 뜻이다.

그런데 기록만으로 알 수 있는 것으로 강세황이 『겸재화첩』에 쓴 발에,

鄭謙齋(敾)가 우리나라 實景을 제일 잘 그리는데 玄齋(沈師正)는 또 謙齋(鄭敾)에게서 배웠다.[20]

고 하였다. 이는 요즈음 명성으로 보면 정선에 대한 정당한 평가로 여겨지기 때문에 당연하여 별다른 문제가 없는 것으로 보인다. 그러나 위에서 본 바와 같이 강세황 76세 때 쓴 「유금강산기」에 실경(實景)에 관한 그의 솔직한 견해가 있는데, 그중에서 정선에 관하여,

鄭은 그가 평소에 익숙한 필법을 가지고 마음대로 휘둘렀기 때문에, 돌 모양이나 봉우리 형태를 물론하고 일률적으로 '裂麻皴法'으로 함부로 그려서 그가 眞景을 그렸다고 하기에는 문제가 되지 않을 듯하다.[21]

라고 하여 평가받을 가치도 없다는 관점이다. 이는 앞의 "실경을 제일 잘 그린다."는 것과는 큰 차이를 나타내며, 당시에 정선의 진경에 이처럼 솔직하고 독자적인 의견을 보였다는 점에서 주목된다. 곧 진경은 우선 닮아야 한다고 생각하는 강세황으로서는 정선의 지나치게 뚜렷한 개성이 실경의 진면목을 압도하는 현상을 정확히 간파해 낸 것이라 할 수 있다.

이와 관련하여 조영석이 『관아재고(觀我齋稿)』의 「구학첩발(丘壑帖跋)」에서 정선에 관해 같은 성격의 언급을 한 것이 있다.

내금강 외금강을 드나들고 또 경상도 북부의 여러 명승지를 돌아다니면서 그

20 『槿域書畵徵』, p. 166.
21 주 18과 같음.

물과 산의 형태를 다 알았고, 그림 공부에 대해서는 모지랑 붓이 무덤을 이룰 만큼 철저히 하였다. 그리하여 스스로 새로운 화법을 창출하여 우리나라 사람들이 대체로 먹을 칠해서[塗抹] 그리는 속스러운 것을 제거하였으니 우리나라 산수 화법은 元伯(鄭敾)에게서 비로소 새로 출발한 것이다.[22]

하여, 깊은 이해와 인정을 하였다. 그리고 계속해서,

그러나 내가 원백(정선)이 그린 여러 금강산 畫帖을 보니 모두 붓 두 자루를 가지고 뾰죽하게 세워서 그려 대어 '亂柴皴'을 만들었다. 이 畫卷에도 그렇게 하였다. 영동, 영남의 산모양이 본시 비슷하기 때문이었는가. 아니면 원백이 붓 놀리는 데 싫증이 나서 일부러 이렇게 편리한 방법을 취했는가.[23]

라고 하여 강세황이 못마땅하게 여긴 점과 같은 지적을 하였다. 조영석이 '난시준(亂柴皴)'이라고 한 것은 바로 강세황이 '열마준법'이라고 한 것으로서, 두 사람 모두 정선의 일률적인 화법을 문제 삼고 있다. 조영석은 정선과 친밀한 관계이며 정선 화풍에 대한 깊은 이해를 갖는 사이로서, 이와 같은 언급은 한층 신빙성 있는 것으로 여겨진다. 이러한 조영석과 강세황 두 사람의 정선의 진경에 대한 견해가 같은 것은 흥미로운 일이다. 즉 실경은 닮아야 한다는, '사진(寫眞)'의 사실성에 우선을 둔 사람들의 자연스러운 의견 일치로 생각할 수도 있으나, 한편 조영석이 정선과 가까이 지내면서 정선 화풍을 깊이 이해한 것을 미루어 볼 때, 강세황도 그만큼 정선의 화풍을 파악했다는 점, 또 강세황이 조영석의 그림에도 화평을 쓴 점 등에서, 강세황과 조영석, 혹은 정선과의 직접적인 관계 가능성이 시사되기도 하는 것이다.

그리고 정선의 진경에 대하여 강세황 자신의 언급이 각기 차이를 보이

22 『觀我齋稿』, p. 135, "出入金剛內外山, 又遍嶺南上游諸勝, 盡得其流峙之勢, 而若其功力之至, 則亦幾乎理筆成塚矣, 於是, 能自創新格, 洗濯我東人一例塗抹之陋, 我東山水之畫, 盖自元伯始開闢矣."

23 『觀我齋稿』, p. 135, 주 22 계속 "然余見元伯所爲金剛諸山帖, 皆以兩筆竪尖掃去, 作亂柴皴, 是卷亦然, 豈嶺東嶺南, 山形故同與, 抑元伯倦於筆硯, 而故爲是便捷耶."

는 점에서는 다음과 같은 문제가 있다. 그 자신이 『겸재화첩』에 "실경을 제일 잘 그린다."고 할 때와 그 후 76세에 「유금강산기」를 쓸 때에 그 스스로의 진경에 대한 관점에 변화와 진전이 있는 것인가. 아니면, 정선의 '열마준법' 현상이 심해진 것인가. 또, 『겸재화첩』에는 어느 정도 인사치레였는가 하는 의문이다.[24] 현재로서는 단언하기 힘든 일이며, 다만 조영석과 마찬가지로 정선의 산수화의 필력을 인정하면서도, 유독 진경의 필법을 문제 삼은 점에서 「유금강산기」의 비판적인 입장이 중요한 것이다.

이와 아울러 그와 직접 교유하며 이해하고 또 인정하던 심사정의 경우도 실경에서만은 솔직한 평가를 한 점이 주목된다.

沈은 鄭보다는 조금 낫지마는 높은 식견과 넓은 견문이 또한 없다.[25]

고 하여 실경에 관한 한 심사정에게도 그다지 높은 평가를 하지 않았다. 구체적으로 '높은 식견'과 '견문'이 그림에서 무엇을 말하는지 밝혀져 있지 않지만 강세황 자신이 그린 진경의 화풍을 미루어 보면 '문기(文氣) 있는 진경'을 의미하는 것이라 믿어진다.

이와 같은 그의 진경관(眞景觀)을 종합하면, 궁극적으로 속기가 없고 격조 있는 진경에 목표를 두었으며, 이미 위에서 본 것과 같이 그가 구체적으로 제시한 초상화[傳神寫照]와의 비유에서 그 정신을 그대로 옮기기 위하여, 닮게 그린다는 것의 중요성이 우선된다. 즉, 가능한 화가 자신의 개성과 필치의 습관을 떠나 현장에 적합한 진실성 있는 화풍으로 그려야 한다는 것으로 해석된다. 실제로 그 자신의 진경 작품에서 그러한 노력을 보인 점이 발견된다. 그러니까 이 같은 그의 견해는 실경에 대한 하나의 입장인 것이다. 이와 관련하여, 정조(正祖)가 요구하여 강세황이 그린 금강산 스케치

24 그러나 강세황 39세 때의 〈陶山圖〉 跋에 나타난 진경관과 76세 때 「遊金剛山記」의 관점에는 별다른 차이가 없으므로 일찍부터 그 자신의 확고한 견해로 자리 잡은 것으로 믿어지며, 따라서 그의 관점 변화의 문제는 가능성이 적다.

25 『豹菴遺稿』, p. 262, "沈則差勝於鄭, 而亦無高朗之識, 恢廓之見."

와 100여 장의 진경을 올린 사실은 김홍도, 김응환(金應煥)에게 실경을 그리
도록 명령한 것과 함께 정조의 실경에 대한 관심과 의지를 짐작케 한다. 따
라서 이때 강세황의 많은 작품이 정조에게 올려짐과 동시에 그의 실경에 대
한 견해까지도 전해졌을 가능성이 크다고 하겠다. 그러므로 이 문제는 추측
에 불과하지만 당시 실경산수 발달에 기여하였으리라는 것을 시사하는 점에
서 유의할 만하다. 동시에 강세황이 독자적인 견해를 가지고 정선과 심사정
의 실경에 대한 의외의 평가를 한 반면 김홍도, 김응환의 작품에 대해 긍정
적인 반응을 보인 사실이 주목되는데 이 또한 그 당시 화단에 어느 정도의
직접적인 영향을 미쳤는지는 속단할 단계는 아니다. 다만 적어도 당시 정선
풍의 진경산수가 유행하는 풍토에서 정선의 화풍을 비판하면서, 진경에 있
어서 사실성과 정신성을 함께 중요시하는 하나의 중요한 입장을 견지함으로
써, 조선 후기 진경산수에 새로운 방향 제시 내지는 그 화풍의 다양한 발전
에 공헌했다고 보는 데는 무리가 없다.

조영석과의 관계

조영석(趙榮祏, 1686~1761)과 강세황은 위에서 본 바와 같이 정선의 진경산
수에 대한 공통적인 견해를 보인 점에서 주목되며, 더구나 강세황이 조영석
의 그림에 직접 화평을 썼고, 또 그 내용에서 그들의 회화적인 관계가 확인
된다.

강세황 69세(辛丑, 1781) 9월에 조영석의 〈어선도(漁船圖)〉와 〈출범도(出
帆圖)〉에 평을 쓴 것이 남아 있다.도 99 이 작품들은 조영석 48세(癸巳, 1733)
때의 작(作)으로서 강세황이 수십 년 전에 보았던 그림을 또 다시 보고 평을
쓴 사연이 밝혀져 있다. 먼저, 〈어선도〉에는 조영석 자신의 '癸丑秋 倣唐人筆
意 觀我齋'라는 화제(畫題)가 있고, 그보다 작은 글씨로 다음과 같은 강세황
의 평이 있다.도 99-1

觀我齋의 그림은 우리나라에서 제일이요, 인물화는 관아재의 제일이요, 이 그
림은 관아재 그림의 제일이다. 내가 수십 년 전에 이것을 보고 지금 또다시

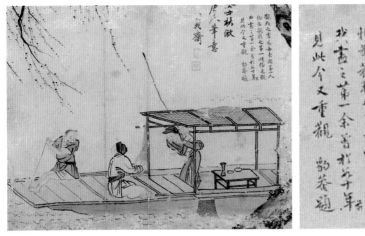

도 99-1 趙榮祏,
〈漁船圖〉,
1733, 紙本淡彩,
31.3×43.4cm,
姜世晃 評,
국립중앙박물관
도 99-1' 姜世晃,
趙榮祏〈漁船圖〉評

보았다.[26]

라고 하였다. 그림을 보면 배 위의 인물들의 얼굴이나 자세의 표현, 그리고 전체에 사용된 필치가 만만치 않은 솜씨이다. 그런데 이와 같은 찬사가 의례 적이라고만 하기에는 진의가 있다고 보이며, 그것은 이 그림이 갖는 문기를 높이 평가한 것으로 생각된다. 또 강세황은 조영석의 인물 표현에 대하여 인정을 하였는데, 이는 풍속화풍의 인물화를 잘 그렸던 조영석의 화풍에 대한 전반적인 이해가 있음을 말해 준다. 특히 강세황 당대에 조영석의 인물 그림이 평가받았다는 점이 유의할 만하다.

그가 조영석에게서 깔끔한 문기를 중요하게 여긴 것은 〈출범도〉의 화평에도 나타난다.도 99-2 위의 〈어선도〉의 평과 동시에 쓴 것으로서,

필법이 고상하고 정교하여 한 점의 속기도 없다. 배와 돛대의 모양이 조금도 어긋나지 않았으니 함부로 마음 가는 대로 그렸다고 보아서는 안 될 것이다. 매우 진귀하다.[27]

26 "觀我之畫, 爲吾東國第一, 人物爲觀我之第一, 此幅爲觀我畫之第一, 余曾於數十年前見此, 今又重觀. 豹菴題."
27 "筆法雅妙, 無一點俗氣, 舟楫帆檣, 摸狀逼眞, 不當草草寫意論, 甚可珍也. 辛丑九月 豹菴書."

라고 하여, 역시 속기가 없는 데 대하여 평가하였고, 더욱이 사실성 높은 필법을 인정한 점이 주목된다.

이들 조영석 그림의 두 예를 통하여 강세황이 그 자신의 관점을 기준으로 간명하게 요점을 파악하여 평하는 일에 익숙해져 있음을 알 수 있다.

조영석은 27년 연상으로 강세황 49세까지 생존하였다. 그가 수십 년 전에 이 그림을 보고 다시 본 것이 69세이니 조영석 생존 시에 보았을 가능성이 크며, 두 사람이 직접 만났을 가능성도 없지 않다. 그것은 정선의 진경산수에 대한 두 사람의 견해가 일맥상통하여 조영석과 절친한 정선, 그리고 강세황 사이의 교유 관계에 시사하는 바가 있으며, 우연이라고 하기에는 좀 더 적극적으로 그 관계 가능성이 크기 때문이다. 그러나 노론계의 조영석과 북인(北人)이었던 강세황의 관계는 일반적으로 볼 때 강세황과 정선과의 관계만큼이나 모호한 형편이다. 다만 '그림'을 통한 관계는 분명한 사실이니 앞으로의 검토가 필요하다고 본다.[28]

28 화평에 관한 한 鄭敾·趙榮祏 외에도 역시 老論인 金允謙 父子의 그림에도 썼다는 점이 주목된다. 그러니까, 유명한 화가의 작품에 대한 이해의 차원일 뿐만 아니라 그 이상의 관계나 직접적인 교유 가능성을 시사하기 때문에 적어도 당색 간의 경직된 관계만이 아님을 의미한다고 하겠다.

김두량과의 관계

강세황은 사대부와 화원 작품에 두루 화평을 썼는데, 화원인 김두량(金斗樑, 1696~1763)의 그림에 평을 쓴 것은 이미 잘 알려진 일이다. 그의 화평이 있는 것은 현재 두 폭이 전해지며, 이를 통하여 그림 자체에 대한 내용 외에 김두량의 호인 '남리(南里)'가 임금이 내린 것이라는 점 등의 한두 사실을 더 알 수 있어서 주목된다. 즉, 〈고사몽룡도(高士夢龍圖)〉^{도 100}에 쓴 것을 보면,

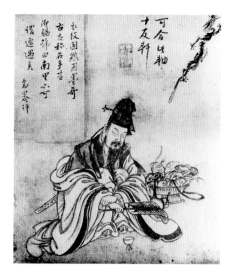

> 衣文이 원숙하고 먹 쓴 것이 기이하고 고아하여 명가라고 하기에 충분하다. 옛적에 나라에서 南里라는 호를 주었으니 또한 시대를 잘 만났다고 말할 수 있다.[29]

라고 하여, 먼저 필치와 용묵(用墨)에 대하여 높이 평가하고 있다. 그리고 임금이 '남리'라는 호를 내린 것에 대해 언급하였다. 현재 '남리'에 대해서는 달리 더 확인할 자료가 발견되지 않는 점에서 이 기록이 중요하다. 이와 관련하여 "영조(英祖) 때 김남리(金南里)의 그림이 뜻에 맞는다고 하여 때로 임금이 화제(畫題)를 쓴 것은 유명한 일"이라는 사실이 참고가 된다.[30] 그러므로 '남리'라는 호를 받은 일은 영조 연간에 해당하는 것으로 믿어지며, 그것은 김두량의 나이로 보아도 29세 이후가 되는 게 합리적이라고 하겠다. 또 이 화평은 그림 자체 이상의 것을 시사한다. 그 당시의 기록으로서, 예술이 왕의 이해와 관심 속에 있었음을 입증하는 자료로서 의미가 있다.

이 작품에서는 또 십우헌(十友軒) 서직수(徐直修, 1735~?)의 "可合此軸"이라는 평이 있는데, 이와 같이 강세황과 서직수의 평이 함께 있는 예가 더 있어서 우연의 일치만은 아닌 것으로 여겨지며, 따라서 강세황과 서직수의

29 "衣文圓熟, 用墨奇古, 足稱名手, 昔御賜號曰南里, 亦可謂遭遇矣. 豹菴評."
30 李東洲(1975), 『우리나라의 옛그림』, p. 203 참고.

교유 가능성도 짐작할 수 있다.[31]

그리고 강세황과 김두량의 관계에서 화평과 아울러 화풍상으로 볼 때 당시 새로운 경향인 서양화풍의 문제가 주목되며, 이에 관한 자료로서 〈목동오수(牧童午睡; 牧牛圖)〉가 있다.^{도 101} 이 그림에 대한 강세황의

평은 "신묘하고 정교하여 대숭(戴嵩)과 누가 더 잘하는지 모르겠다."라고 하여 사실적인 소의 묘사에 초점이 맞추어졌으며, 대숭과의 비교에서 그의 중국화에 대한 이해를 나타내고 있다.[32] 그런데 여기에서 문제가 되는 것은 소의 윤곽선 주변과 목동의 얼굴·몸에 나타나는 미묘한 음영이다. 즉, 윤곽선 주위와 굴곡이 있는 부분에 여러 번의 잔붓질과 칠하는 식의 음영에 의한 입체감을 내고 있는 것이 확인되는데, 이와 같은 방법의 입체감에 관한 관심은 김두량의 〈흑구도(黑狗圖)〉 등에서도 보이며 곧 서양화법 수용으로 설명되어진다.[33] 그러니까 김두량의 〈목우도(牧牛圖)〉는 다음에 볼 그의 족질(族姪)인 김덕성(金德成, 1729~1797)의 〈풍우신도(風雨神圖)〉^{도 49}와 함께 강세황이 이해한 서양화풍의 실제를 나타내는 중요한 자료의 가치가 있다. 이들 김두량과 김덕성은 서양화풍을 구사하고, 강세황의 평이 있다는 점이 공통이며, 더욱이 한집안이라는 점에서 강세황과의 교유 관계가 주목된다. 특히 서양화풍의 수용 문제에서 서로 관련이 있는 것으로 시사되어 흥미롭다.

31 李寅文의 〈十友圖〉, 金龍行의 〈露松窮泉〉에도 두 사람의 평이 함께 있다.

32 "神妙精工, 未知與戴嵩孰上孰下. 豹菴", 戴嵩은 唐代 소를 잘 그리는 것으로 유명한 화가(中國畵家人名大辭典, p. 714). 이 그림과 화평에 대하여 "寫實과 畵譜風의 혼합은 작품으로 마침내 실패하였는데, 이것으로 보면 豹菴이 이 그림에 붙인 畵評은 약간 사교적인 인상을 준다."라고 평한 글도 있다(李東洲[1975], 『우리나라의 옛그림』, pp. 215~6).

33 安輝濬(1985), 「韓國風俗畵의 發達」, 『風俗畵』(서울: 中央日報社), p. 175 참고.

변상벽과의 관계

18세기에 활약한 화원인 변상벽(卞相璧, ?~?)과 강세황의 관계는 자세히 알 길이 없으나, 적어도 강세황이 변상벽의 화풍상의 특징과 명성을 파악하고 있었던 것은 분명하다. 그것은 『표암유고』에 변상벽에 대하여 언급한 대목과 변상벽의 작품에 화평을 쓴 것에서 알 수 있다.[34]

강세황 77세(己酉, 1789) 때에 그의 아들 신(信)이 꿩을 비슷하게 모사한 것을 보고,

> 과거에 변상벽이라는 사람이 고양이를 잘 그려서 당시 사람들이 변고양이[卞猫]라고 말했는데, 지금 혹 강꿩[姜雉]이라고 할 사람이 있을는지 모른다. 이보다 더 큰 수치가 어디 있겠느냐. 부디 여기에 대하여 힘쓰지 말아야 할 것이다.[35]

라고 하였다. 그는 동물 묘사를 정확히 한 특징적인 인물로서 변상벽을 들어 비유하고 있으며, 이를 통하여 이미 당대부터 변상벽이 유명한 별칭인 변고양이[卞猫]로 불린 것도 확인된다. 그러나 자기 아들이 꿩을 잘 그려서 강꿩[姜雉]이라고 별명이 붙는 것은 큰 수치라고 말한 점은 화원처럼 되는 것, 더구나 성씨(姓氏)에 동물 칭호가 붙은 별명이 생기는 것에 관한 한 꺼렸던 것으로 생각된다.[36]

그런데 이러한 변상벽에 대한 그의 이해는 변상벽의 작품에 화평을 쓴 것이 있기 때문에 좀 더 직접적이고 정확성 있는 근거를 갖는 것이라고 하겠다. 닭과 병아리를 그린 변상벽의 〈자웅계장추(雌雄鷄將雛)〉도 102에,

34 변상벽이 강세황보다 앞선 세대임이 분명하나 같은 18세기로서 어느 시기는 생존 기간이 겹치기도 하였다고 생각된다.

35 『豹菴遺稿』, p. 296, "向者有卞尙璧者, 工畫猫, 時人以卞猫稱之, 今或有以姜雉稱之, 恥孰甚焉, 宜勿用工, 可也."

36 강세황이 사실적인 묘사 자체를 부정했다기보다 자신이 추구하는 문인화의 정신성과의 차이를 의미한다고 보이며, 또 변상벽을 정밀묘사의 재주를 가진 화원 이상으로 생각하지 않은 면이 나타났다고 할 수 있다.

파란 장닭 노란 암탉이 7, 8마리 새끼를 거느렸다. 그 精工 神妙한 점은 옛 사람이 미치지 못할 바가 있다.[37]

라고 하여, 작품 자체의 내용과 그 솜씨에 대하여 언급하였다. 이러한 화평의 경향이나 '豹菴'이라는 서명

으로 보아 『표암유고』의 기록인 그의 77세 때보다 앞선 일로 생각되며, 따라서 '변고양이[卞猫]'라고 쓴 때에는 변상벽의 작품과 화풍을 알고 있었던 것이 확실하다. 현재로서는 그들의 관계가 작품을 통한 것이 주이며, '기량 있는 화원' 이상으로 평가하거나 직접 접촉한 가능성은 적은 것으로 여겨진다.

김인관 등과의 관계

화평 문제에 있어서 강세황보다 앞선 세대의 작품으로, 위에 든 경우 외에도 김인관의 〈어도(魚圖)〉,도 103 필자 미상의 〈설죽도(雪竹圖)〉도 104-1가 참고가 된다.

월봉(月峯) 김인관(金仁寬, 17세기)은 그의 〈어도〉 화폭에 직접 쓴 강세황의 화평이 있을 뿐만 아니라, 그의 작품들에 나타난 화풍상의 특징이 강세황의 그것과 어느 정도 연관성이 감지되어 주목되며, 따라서 실제로는 그들의 관계가 어떠했는지 적어도 화풍상으로 영향을 미쳤을 가능성에 유의해 볼 필요가 있다. 〈어도〉도 103를 보면, 작품 오른쪽에 강세황의

옛적에는 이것(그림)으로 한 세대에 이름을 날렸는데 지금 사람은 도리어 이

37 "靑雄黃雌將七八雛, 精工神妙, 古人所不及."

364

도 103 金仁寬,
〈魚圖〉, 紙本淡彩,
27.8×39.2cm,
姜世晃 評,
국립중앙박물관

것을 중하게 여기지 않는다.[38]

라는 글이 있다. 물고기들과 그 주변 바탕을 옅은 채색으로 산뜻하게 처리
하였는데, 이는 강세황보다 앞선 세대의 작품 중에, 담채 위주의 그림으로
서 그가 직접 본 좋은 예가 된다. 이 그림에서 이처럼 전반적이며 적절하게
색깔을 구사한 특징이 강세황의 채색 경향과 유사하다고 할 수 있다. 그리
고 김인관의 다른 작품인 〈초충도(草蟲圖)〉의 무 표현이나 특히 〈유선도(柳
蟬圖)〉의 나무 옹이의 특징은 강세황과의 연관성을 보여 주목되는 부분이
다.참고도판 6[39] 그러나 강세황이 김인관의 작품을 직접 보았고, 또 그 화평에서
(김인관을) 그림으로 한 세대 이름을 날렸던 것으로 인정한 점 외에는 그들
의 관계를 확인하지 못하므로 구체적으로 어떠한 영향이 있었는지 속단하기
어려운 단계이며 앞으로 유의할 과제라고 하겠다. 화풍상으로 채색의 비중
이 크고 신선한 감각을 보여 주는 점, 무나 특히 나무옹이의 표현은 강세황
이 관심을 갖고 따라 그린 것으로 보이는 점이다.

38 "昔以此名一代, 今人反不以爲貴. 豹菴."
39 金仁寬의 작품은『韓國繪畫大觀』, p. 286 도판, 鄭良謨(1985),『花鳥四君子』도판 73 참고.

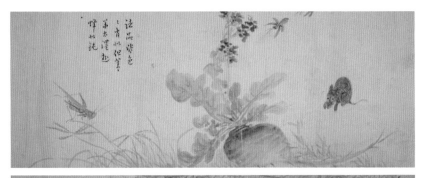

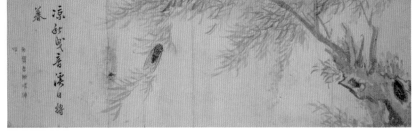

참고도판 6 金仁寬,
〈草蟲圖〉(上),
〈柳蟬圖〉(下),
紙本淡彩, 17×55cm,
국립중앙박물관

다음, 필자 미상의 〈설죽도〉는 담녹색으로 대나무를 그린 이색적인 작품으로서 강세황이 50세에 평을 쓴 것이 밝혀져 있다.^{도 104-1} 그 내용을 보면,

壬午(1762)년 12월에 친구 權遠卿을 莞谷으로 방문했더니 이 그림 두 폭을 보여 주었다. 이때 얼음과 눈이 아직 녹지 않고 새벽에 보니까 모든 나무들이 옥 수풀 같았다. 이 그림을 보니 완연히 실물을 그린 것 같다.[40]

라고 하여, 친구 집에서 그림 두 폭을 보고 쓴 것임을 알 수 있다. 현재 국립중앙박물관에 이 〈설죽도〉와 같은 번호에 수장되어 있는 필자 미상의 〈양도(羊圖)〉가 바로 그 그림으로 믿어진다.^{도 104-2} 그림이 "완연히 실물을 그린 것 같다."고 하였는데, 양 그림까지 포함해서 말한 것인지는 분명하지 않다. 이 평은 단순히 그림에 대한 것만이 아니고 겨울 새벽 경치도 함께 언급하

40 "壬午臘訪權友遠卿於莞谷, 出示此兩幅, 時氷雪未融, 曉看萬木皆如瑤林, 對此畫, 宛若寫眞. 豹菴跋."

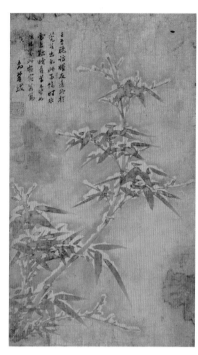

도 104-2 필자 미상,
〈羊圖〉, 紙本水墨,
20×22.7cm,
국립중앙박물관

도 104-1 필자 미상, 〈雪竹圖〉,
紙本淡彩, 51.2×29.4cm,
姜世晃 評, 국립중앙박물관
도 104-1' 姜世晃, 〈雪竹圖〉評

였다. 그리고 당시는 이미 그 자신도 대나무 그림에 대해 일가견을 갖고 있
었던 때인데, 그 구도나 필치 등에 관하여 좀 더 구체적인 비중을 두지 않은
것은 이 시기의—화평으로서는 비교적 아주 초기에 해당—그의 화평의 한
경향을 나타낸다고 하겠다.

2) 심사정, 강희언 등 같은 세대 화가들과의 관계—심사정, 강희언, 허필

심사정과의 관계

강세황과 심사정(沈師正, 1707~1769)의 관계는 이미 앞(II, III장)에서 언급
한 바와 같이 직접 만나서 고화(古畵)도 감상하고, 그림 제작도 하는 등 상
당히 친밀한 접촉이 있었다. 이러한 사실은 『표암유고』의 기록 외에 화평을
통하여 좀 더 구체적으로 밝혀질 수 있었으며, 그만큼 화평의 비중이 절대적
인 경우임을 의미한다. 결국 화평은 그들이 직접 교유하면서 쓰여진 것이며,
강세황이 작가 심사정과 그의 작품을 이해하고 쓴 것으로서 가치가 크다고

하겠다. 이 점은 이밖에도 강세황이 그림에 관해 언급할 때 심사정을 예로 든 경우가 있는데, 그 내용을 충분히 믿을 만한 것으로 받아들일 수 있는 근거이기도 하다. 이와 같은 특징을 갖는 화평을 중심으로 그들의 회화적인 관계를 파악해 보며, 가능한 그 중요도와 시대순에 유의하였다.

그런데, 기년작을 볼 때 강세황 49세(심사정 55세)의 『표현연화첩(豹玄聯畫帖)』을 비롯하여 52세(沈 58), 56세(沈 62) 등으로서 그의 40대 후반~50대에 집중되며, 또 그 시기에는 주로 심사정의 작품에 화평을 한 것만이 남아 있는 점이 특색을 이룬다. 동시에 이는 그들의 관계가 중요하게 이루어진 시기임을 분명히 나타낸다고 하겠다. 즉, 강세황의 50대의 교유 관계는 심사정과의 사귐이 가장 큰 특징인 것이다.

먼저, 시기적으로도 강세황 49세(심사정 55세)로서 가장 이르며, 그 내용으로도 비중이 큰 『표현연화첩』을 들 수 있다. 강세황과 심사정이 함께 그림도 그리고 글씨도 써서 만든 합작 화첩이며, 그중 심사정 그림에 맞추어 쓴 강세황의 글이 있는 것은 3폭이다.

첫째로 이 화첩 제12폭의 심사정 〈호산추제(湖山秋霽)〉에 대하여 적은 글이 주목된다.토 105-1′ 이 화폭에는 심사정 자신이 쓴 '지화란색(指畫亂索)'이 있으며, 그 오른편 별도의 폭에 다음과 같은 강세황의 글이 있는데, 그 내용을 보면,

강희년간에 高其佩라는 사람이 지두화를 잘 그렸다. 내가 玄齋와 같이 구경한 적이 있었는데 뜻밖에 다시 보게 되었다.[41]

라고 하여, 49세 이전에 심사정과 함께 고기패의 지두화(指頭畫)를 구경한 적이 있었음을 알 수 있다. 이는 이미 강세황 49세 이전에 두 사람이 만났다는 사실도 분명해지거니와 지두화 문제에도 시사하는 바가 있다. 즉, 심사정의 지두화가 우리나라 지두화의 기틀을 마련한 것으로 생각되는데, 그 화풍

41 "康熙年間, 有高其佩者, 善作指頭畫, 余曾與玄齋共賞之, 不意復見."

의 근거를 알려 주는 것이라 하겠다. 앞으로 지두화의 문제가 검토되어야 할 것으로 보며, 그때 중요한 자료가 될 것으로 믿어진다. 강세황 자신도 『연객평화첩(烟客評畫帖)』과 〈정물(靜物)〉에서 지두화를 시도하고 있으나 만만치 않은 일임을 알았다고 본다. 결국 강세황의 이러한 기법의 작업은 심사정과 함께 본 고기패의 그림에서 자극을 받은 것으로 해석할 수 있으며, 그만큼 이 자료는 구체적인 근거로서의 의미가 크다고 하겠다.

다음으로, 『표현연화첩』 제2폭의 〈산수도(山水圖)〉를 보고 시흥(詩興)을 적은 글이 참고가 된다.^{도 105-2'} 그 내용은,

焦墨으로 小斧劈法을 사용하여 맑고 힘이 있어 색다른 맛이 있다. 먼 봉우리는 하늘가에 빗겨 있고 외로운 마을은 나뭇가지 사이로 드러났다. 언제나 지팡이를 짚고 한당의 길을 걸어가 볼까.[42]

라고 하여 먹이나 필치, 그림의 내용, 그리고 그림의 경치 속으로 가고 싶은 감상을 적은 것이다. 특히 '소부벽준(小斧劈皴)'의 사용에 대한 언급은 『근역서화징(槿域書畫徵)』에 실린 『현재화첩(玄齋畫帖)』에 대한 강세황 제발(題跋)에,

처음에는 麻皮皴을 하기도 하고 또는 米家의 大混點을 했다가 중년에 비로소 大斧劈을 했다.[43]

는 기사와 연결되어 흥미롭다. 그러므로 강세황의 심사정 준법(皴法) 사용에 관한 언급은 실로 직접적인 교유를 통한 화풍의 이해로써 이루어진 것이며, 이 『표현연화첩』의 경우는 바로 대부벽준(大斧劈皴)을 사용하였다는 심사정 중년기의 작품으로서 그 신빙성을 뒷받침해 준다. 또 3년 뒤인 52세(심사정

42 "焦墨小斧劈, 淸勁有奇趣, 遠岫天畔橫, 孤村樹杪露, 何當理筇枝, 散步寒塘路."
43 『槿域書畫徵』, p. 180, "玄齋學畫, 從石田入手, 初爲麻皮皴, 或爲米家大混點, 中年始作大斧劈."

105-1

105-1′

105-2

105-2′

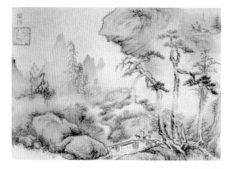

105-3

105-3′

도 105-1 沈師正, 『豹玄聯畫帖』, 〈湖山秋霽〉, 1761, 紙本淡彩, 27.3×38.3cm, 간송미술관

도 105-1′ 姜世晃, 沈師正〈湖山秋霽〉跋

도 105-2 沈師正, 『豹玄聯畫帖』, 〈山水圖〉

도 105-2′ 姜世晃, 沈師正〈山水圖〉詩

도 105-3 沈師正, 『豹玄聯畫帖』, 〈溪山蕭寺〉

도 105-3′ 姜世晃, 沈師正〈溪山蕭寺〉評

58세) 때의 〈사시팔경도(四時八景圖)〉의 화평도 106-4′에도 "산석(山石)의 부벽
(斧劈, 皴法)은 창건(蒼健)하고 노련하다."라고 하여, 위의 두 자료와 함께 심
사정이 50대에 구사한 화법, 특히 부벽준(斧劈皴)에 관심을 보였던 일관된
예가 된다.[44] 그밖에 『표현연화첩』 제11폭에는 이 그림의 특징되는 내용들을
들어 원유산(元遺山; 好問의 호)의 시에 비유하고 있다.도 105-3′ 즉,

시냇물은 구슬프게 흐느껴 근심하기가 쉽고 긴 소나무는 빗소리를 보내온다.
이것은 元遺山의 詩다. 이 그림이 거기에 해당할 것이다.[45]

라고 하여, 그림과 화평이 어울리는 문인화의 한 성격을 나타내었다.

이와 같이 이 『표현연화첩』의 3폭의 글은 화평으로서뿐만 아니라 '강세
황과 심사정'의 관계를 보여 주는 중요한 자료인 것이다. 당대 화단의 경향
에 선구적인 역할을 한 인물로서 두 사람이 함께 그림도 그리고 고화를 감
상하며 친분을 두텁게 한 사실, 부벽준 등 심사정 화풍의 이해, 그리고 지두
화, 남종문인화풍의 측면에서 이 화첩이 갖는 의미는 큰 것이다.

역시 심사정과 직접 접촉하여 그의 화풍을 소상히 이해했던 면을 보여
주는 예로서 〈사시팔경도〉가 중요하다. 이 경우는 『표현연화첩』의 3년 뒤의
작품인데, 화평의 전체적인 성격이 보다 구체적이고 요점적으로 간명하게
표현된 점이 특징이며 그림과 제평(題評)이 어울려 문인화의 맛을 더하였다.

이 작품은 갑신년(1764) 52세, 심사정 58세에 해당하며, 보존 상태가 좋
지 않아서 필치가 분명하지 못하다. 화평은 8폭 모두 화폭 상단에 직접 쓴
것이며 구도, 필치, 준법, 분위기 등을 명료하게 표현하였다. 도 106

제2폭도 106-2의 경우를 보면,

이상한 바위가 강 가운데 솟아 있고 멀리 보이는 탑과 둘러 있는 먼 산들이

44 "山石斧劈, 蒼健老熟. 豹菴評."
45 "澗水悲鳴易愁絶, 長松休送雨聲來, 元遺山句也, 此幅可以敵之."

106-1'

106-2'

106-1

106-2

106-3'

106-4'

106-3

106-4

도 106-1 沈師正, 〈四時八景圖〉 제1폭, 1764, 苧本淡彩, 50×33.2cm, 개인 소장, 도 106의 그림 8폭은 작품이
많이 훼손된 상태임

도 106-1' 姜世晃 評

도 106-2 沈師正, 〈四時八景圖〉 제2폭

도 106-2' 姜世晃 評

도 106-3 沈師正, 〈四時八景圖〉 제3폭

도 106-3' 姜世晃 評

도 106-4 沈師正, 〈四時八景圖〉 제4폭

도 106-4' 姜世晃 評

106-5′

106-5

106-6′

106-6

106-7′

106-7

106-8′

106-8

도 106-5 沈師正, 〈四時八景圖〉 제5폭

도 106-5′ 姜世晃 評

도 106-6 沈師正, 〈四時八景圖〉 제6폭

도 106-6′ 姜世晃 評

도 106-7 沈師正, 〈四時八景圖〉 제7폭

도 106-7′ 姜世晃 評

도 106-8 沈師正, 〈四時八景圖〉 제8폭

도 106-8′ 姜世晃 評

또한 좋은 운치가 있다.[46]

라고 하여, 그림의 구도상의 특징을 정확히 묘사했다.

그리고, "황대치(黃大癡: 公望)의 필법을 구사했으며 붓을 쓴 것이 힘이 있다."(제1폭)도 106-1라든지,[47] 위에서 본 바의 "산석의 부벽법은 창건하고 노련하다."(제4폭)도 106-4와 같이 필치나 준법에 관한 것이 있으며, 또 제3폭도 106-3에는,

소나기 모진 바람에 복잡한 산이 흐릿하고, 먹빛이 淋漓한 품이 米家의 法을 깊이 터득하고 있다.[48]

라고 하여, 심사정의 미법산수(米法山水)에 관하여 언급하였다. 심사정의 미법산수는 『표현연화첩』에도 2폭이 있어서, 이 작품과 함께 강세황이 직접 관계한 것이 적어도 3폭은 확인된다. 그리고 심사정이 "처음에는 피마준법을 썼고 혹은 미가(米家)의 대혼점(大混點)을 했다."고 하였으니, 이미 상당 기간 익숙해진 단계의 작품들임을 알 수 있으며, 따라서 미가(米家)의 법을 깊이 터득하고 있다는 평은 곧 이에 합당한 것이 된다.[49] 그러므로 강세황은 이러한 심사정의 미법산수 작품의 성격과 특징을 충분히 이해했으며, 이에 따른 화평 또한 신빙성이 높은 것은 물론이다.

강세황이 심사정의 화풍을 깊이 이해한 만큼, 작품에 대한 화평에서 때로는 작은 부분까지 밀접한 연결을 보여 주는 재미있는 면이 있다. 제6폭도 106-6에서,

秀潤하고 蒼雅하여 따를 수가 없다. 돌다리 밑으로 보이는 먼 산은 또한 기발

46 "奇巖突起於江心, 浮屠縹緲, 遠峀暎帶, 亦得好趣. 豹菴評."
47 "帶得黃大癡筆意, 行筆遒健. 豹菴評."
48 "急雨顚風, 亂山微茫, 墨氣淋漓, 深有米家法. 豹菴評."
49 주 43 참고.

한 착상이다.[50]

라고 하여, 다리 밑으로 갸름한 파란색의 그림자 산을 그린 작가나 그것을 알아본 강세황이나 그 재간과 감각이 짝을 이루었다고 하겠다. 두 사람의 긴밀한 분위기가 느껴지는 듯하며, 적어도 작품을 통해서는 그러하다고 말할 수 있다.

그런데 이 〈사시팔경도〉 평(評) 중에서 가장 비중이 큰 부분은 필치와 이에 따른 격조―'고상한 맛'에 대한 관심이다. 즉, 제5폭도 106-5의,

필치가 시원스러우면서도 매우 원숙하다. 무심코 그렸는데도 자연의 묘가 스스로 충분하다.[51]

라고 한 것과, 또 제7폭도 106-7의,

아무렇게나 무의식적으로 그렸는데도 예스럽고 고상한 맛을 풍부히 나타냈다.[52]

등이 그러하며, 특히 제8폭도 106-8은,

(그림이) 익숙해지면 속되기가 쉬운데, 이 그림은 매우 익숙하면서도 매우 고상하다.[53]

라고 하여 그의 관심의 초점을 가장 잘 나타내고 있다. 이 평은 결국 8폭 모두에 해당한다고 볼 수 있다. 즉, 이 작품이 전체적으로 능숙한 기량이 두드

50 "秀潤蒼雅, 自不可及, 石梁之底, 透見遠山, 亦是奇思. 豹菴評."
51 "筆勢疎宕, 亦甚圓熟, 草草點綴, 自足天趣. 豹菴評."
52 "草草無意中, 自饒古雅之意. 豹菴評."
53 "熟則易流於俗, 而此幅却甚熟而甚雅. 豹菴評."

러지는 것은 사실이며, 이러한 경향에 대한 총평의 성격을 띠는 것이다. 이같은 평은 속기 없는 그림에 가치를 두는 강세황의 입장에서 보면 당연한 것이다. 문인화의 생명은 능숙한 필치 자체에 있는 것이 아니라 오히려 서툰 듯한, 속기 없는 경지의 분위기와 격조에 비중이 있는 것으로서, 이 화평을 통하여 바로 강세황이 이 점을 중요시한 구체적인 대목이 확인된 셈이다. 그렇다고 그가 여러 종류의 다양한 성격의 작품에 화평을 할 때 모두 문인화적인 기준을 적용한 것은 아니나, 격조나 교양미에 대한 요구가 바탕에 자리잡고 있었던 것으로 믿어진다. 그런데 특히 심사정과의 관계에서 이 문제가 거론되었던 점이 특징적이다. 그것은 이 〈사시팔경도〉 외에 기록상으로 몇 군데 더 발견된다.

먼저 두 사람의 만남을 알 수 있는 「차해암운제심현재수묵화죽도축(次海巖韻題沈玄齋水墨花竹圖軸)」(『표암유고』)에서 화평을 보면,

水墨으로 창연하게 그리는 것이 귀히 여기는 것이다. 채색으로 여러 花卉를 그리는 것이 무엇이 어렵겠는가. 흉중에 연운의 운치를 가지지 않았다면 붓끝이 어찌 저속한 기운을 제거할 수 있으랴. ……근일에는 玄齋가 잘 그리는 사람으로 알려져 있다. 곧장 높은 심경을 비단에 올린다. 조각폭에 만 리의 형태를 갖출 수 있다. ……모든 화가들은 다만 그를 초월하지 못한다.[54]

하여 심사정의 기량과 명성을 인정하였다. 강세황은 그림에 있어서 수묵화를 높이 평가하고, 속기를 제거한 작품에 가치를 두었다. 이 기록에서 속기 없는 그림에 대한 그의 관점이 재확인되었으며, 그 점이 곧 그림 평가의 기준으로 작용한 것을 알 수 있다.

또 그는 친분이 있는 심사정의 그림을 두어 장 수장하고 있으면서,

54 『豹菴遺稿』, pp. 86~7, "水墨蒼然畫所貴, 脂粉何難寫家卉, 胸中不有烟雲趣, 筆下那除甜俗氣, ……近日玄齋稱善作, 直以高懷繡素托, 片幅能具萬里勢, ……衆史不啻能超越."

때때로 펴 보고 크게 기뻐한다. (그림을) 친구 삼으며 궁하게 사는 나는 외
롭지 않다. ……시를 지으면 손수 軸 끝에 스스로 쓴다. 두 가지 훌륭한 것
(시·그림)이 서로 어울려 至寶가 된다. ……아이에게 부탁해서 10벌 싸서 상
자 안에 간수하였다.[55]

라고 하여, 심사정의 그림을 소중히 간직하여 즐기며, 거기에 시를 써 붙이
는 심정을 밝혔다.

그리고 위에서 본 바와 같이 그 훨씬 뒤인 76세 때의 「유금강산기」에서
진경에 대하여,

沈(師正)은 鄭(敾)보다는 조금 낫지마는 높은 식견과 견문이 또한 없다.[56]

하여 50대까지의 평가보다는 냉정하다. 그러나 그것은 실경의 문제와 연관
이 있다고 생각되며, 또 "식견·견문"이 구체적으로 무엇인지의 문제에 여지
가 있으나, 결국 그의 노년기에 이르기까지 그림에 대하여 논할 때 '식견'과
'고상한 운치'에 가치를 두고 있음을 알 수 있다. 그 대상으로 정선과 심사정
을 예로 드는 점도 특색이 있다.

그러므로 심사정을 두고,

호매하고 윤기가 흐르는 것은 謙齋보다 조금 떨어지지마는 힘이 있고 고상한
운치는 도리어 그보다 낫다.[57]

한 것도 같은 예에 속한다. 이렇듯 당대 최고의 두 화가에 대한 견해를 밝히
고 있는데, 이와 같은 결론은 그가 두 사람의 화풍을 이해하고, 특히 심사정

55　『豹菴遺稿』, p. 87, "時時展閱輒開顏, 作伴窮居吾不孤, ……詩成手自寫軸末, 兩美相合成至
　　寶, ……囑兒十襲巾衍中."
56　『豹菴遺稿』, p. 262, "沈則差勝於鄭, 而亦無高朗之識, 恢廓之見."
57　『槿域書畫徵』, p. 180, "豪邁淋漓, 或少遜於謙齋, 而勁健雅逸, 乃反過之."

과는 친숙한 데서 오는 것이므로 믿을 만하다고 생각된다.

그런데 이 〈사시팔경도〉의 평은 갑신년(1764) 강세황 52세로서 그가 그림을 그리지 않게 된 51세의 이듬해에 해당된다. 그림 제작을 할 수 없게 된 그의 관심이 필치, 준법, 격조 등 그림 자체를 구체적이고 진지하게 평하는 것으로 나타났는지도 모르겠다. 이에 비해 그 4년 후의 〈경구팔경(京口八景)〉의 경우는 화법보다는 경치를 설명하는 쪽이며 그 표현도 좀 더 추상적이다.

이 〈경구팔경〉은 무자년(1768) 5월에 심사정이 그리고, 별지에 강세황이 평을 쓴 화첩 형식의 그림인데, 현재 알려진 것은 2폭이 있다.^{도 107}

먼저 〈망도성도(望都城圖)〉^{도 107-1}를 보면,

깎아지른 듯한 석벽이 험준하여 하늘 위에 높이 솟았고, 큰 소나무가 듬성듬성 서서 연기 낀 마을을 가리웠고, 하늘 밖에 기이한 봉우리가 특별히 푸른 병풍을 두른 듯하다. 그림〔畵品〕이야 어떻든지 간에 이러한 경치가 과연 서울 근처에 있는가.⁵⁸

하여, 그의 주된 관심은 어디의 경치인가 하는 점이다. 실경을 닮아야 한다는 그의 관점으로 보면 그럴 법도 한 것이다.

마찬가지로 〈강암파도(江巖波濤)〉^{도 107-2}에도,

파도가 출렁거리고 험한 돌이 깎아지른 듯하다. 어디를 가리킨 것인지는 알 수 없으나 상당히 기절하여 보는 사람의 눈이 번쩍 뜨이게 한다.⁵⁹

라고 하였다. 이 폭은 〈경구팔경〉의 마지막 폭인 듯 "무자하중사 경구팔경 현재(戊子夏仲寫 京口八景 玄齋)"의 서명이 있다. 〈경구팔경〉의 하나이겠으나 파도와 바위만을 그려서 '눈이 번쩍 뜨이게' 아름다운 산수 자체일 뿐이다.

58 "削壁峭峻, 高入雲霄, 長松離立, 掩暎烟村, 天外奇峰, 特排黛屛, 毋論畫品如何, 此景果在王城近地耶. 豹菴."

59 "波濤蕩溔, 危石峻層, 亦不知指何處, 而頗覺奇幻, 使觀者豁然開睫也. 豹菴."

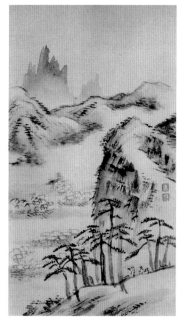

107-1 107-1′

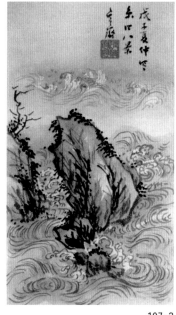

107-2 107-2′

도 **107-1** 沈師正,〈京口八景〉,〈望都城圖〉, 1768, 紙本淡彩, 23.9×13.5cm, 개인 소장
도 **107-1′** 姜世晃 評
도 **107-2** 沈師正,〈京口八景〉,〈江巖波濤〉
도 **107-2′** 姜世晃 評

애초에 작가 자신이 주변 경치에 대한 설명을 의도하지 않고 있다. 실경이기 때문에 강세황은 어디인지 관심을 떨칠 수는 없으면서도 절묘한 작품 자체에 대하여 높이 평가하였다.

그런데 이 〈경구팔경〉은 심사정이 죽기 전해의 작품이므로 심사정 생전에 강세황이 직접 평을 쓴 것의 마지막으로 생각된다. 그 후 '豹翁'이라고 서명한 경우는 심사정이 죽은 후에 쓴 것이다.

다음, 심사정의 화훼·화조에 관한 강세황의 일관성 있는 평이 주목된다. 이미 알려진 대로 『현재화첩』 발(跋)에,

玄齋는 그림에 있어서 못하는 것이 없지마는 花卉와 草蟲을 가장 잘하였고, 그 다음이 영모, 그 다음이 山水이다.[60]

라고 하였는데, 실제로 조사된 작품의 평을 통해서도 같은 취지의 평가인 것을 알 수 있다.

기년은 없지만 화풍으로나 평의 내용으로 보아 두 사람 모두 50대에 해당하는 작품으로서 화훼 2폭이 있다. 화첩 양쪽에 그려졌는데 화평은 화면에 직접 썼다. 〈석류도(石榴圖)〉도 108-1에 "붓을 쓴 것과 색칠한 것이 깊이 옛 법을 얻었다." 하였고, 〈모란도(牡丹圖)〉도 108-2에 "소산(疎散)한 것이 중국 사람의 필의(筆意)가 있다."고 하였다.[61] 이와 같이 화법이나 필의에 관심을 둔 것은 52세 때 〈사시팔경도〉와 같은 성격이며 모란의 표현 방식이 『표현연화첩』(49세)의 심사정 〈화훼초충(花卉草蟲)〉과 유사하여 이들과 크게 다르지 않은 시기로 믿어진다.

그리고 무인년(1758) 심사정 52세 때의 작품인 화조화(花鳥畫) 2폭에 쓴 그의 평이 있다.도 109 그림과는 별지에 쓴 것으로 '豹翁'의 서명과, 그림 내용을 설명하는 식의 화평의 성격으로 보아 그 시기가 보다 나중으로 여겨진다.

60 『槿域書畫徵』, p. 180, "玄齋於繪事, 無所不能, 而最善花卉草蟲, 其次翎毛, 其次山水."
61 〈石榴圖〉: "行筆傳彩深得古法. 豹菴評", 〈牡丹圖〉: "疎散有華人筆意. 豹菴評."

그러나 이 화조 부분에 관하여 심사정의 위치를 높이 평가한 점은 다른 경우와 함께 일관성 있는 점이다. 즉,

도 108-1 沈師正,
〈石榴圖〉, 紙本淡彩,
24.7×17cm, 姜世晃
評, 국립중앙박물관
도 108-2 沈師正,
〈牡丹圖〉, 姜世晃 評

가지는 높다랗게 잎은 하늘하늘하게 그렸다. 물체를 정확하게 그리고 못 그린 것은 말할 것 없이 역시 우리나라에 과거에는 없었던 것이다. 玄翁으로 볼 때에 100% 만족스런 작품이라 할 수 없으나 오히려 如山畫工을 압도하기에 충분하다.[62]

하였고, 또,

62 "畫枝標緲, 畫葉翩反, 即無論狀物之得其形似與否, 亦是吾東前所未有者, 在玄翁, 確非十分得意, 猶足壓倒如山畫工. 豹翁題."

109-1 109-1′

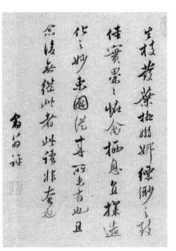

109-2 109-2′

도 109-1 沈師正, 〈花鳥圖〉, 1758, 紙本淡彩, 38.8×29.1cm, 개인 소장
도 109-1′ 姜世晃, 沈師正 〈花鳥圖〉 評
도 109-2 沈師正, 〈花鳥圖〉, 1758, 紙本淡彩, 38.8×29.1cm, 개인 소장
도 109-2′ 姜世晃, 沈師正 〈花鳥圖〉 評

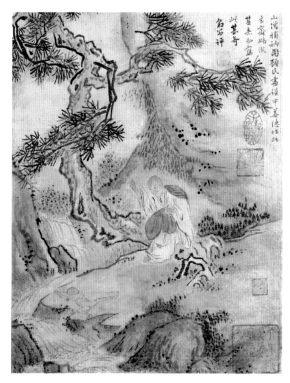

도 110 沈師正,
〈山僧補衲圖〉,
絹本淡彩,
36×27.1cm, 姜世晃
評, 부산시립박물관
도 111 『顧氏畫譜』,
姜隱,〈山僧補衲圖〉

생생한 가지에 잎이 피어나는 것이 야들야들하고 높다란 기운을 잘 살렸고, 좋은 열매가 주렁주렁 달렸고, 이상한 새가 깃들고 있어 바로 자연의 묘를 탐색하였으니 우리나라에서 과거에 못 보던 것이다. 또 생각하기에는 뒤에도 이를 계승할 사람이 없을 듯하다. 이 말은 과장이 아니다.[63]

하여, 이 분야에 심사정이 전무후무할 정도의 독보적인 존재라고 평가하였다. 여기에서 우리나라 과거에 못 보던 것이란 진정한 의미는 확실하지 않으나 사실적이면서도 사의적(寫意的)인 성격의 이른바 문인화적인 경향의 화조도를 의미하는 것으로 생각된다.

다음, 역시 '豹翁' 서명의 〈산승보납도(山僧補衲圖)〉도 110와 〈강남춘의도(江

63 "生枝發葉, 極嫩娜縹緲之致, 佳實纍纍, 怪禽栖息, 宜探造化之妙, 東國從來所未有也, 且念後無繼此者, 此語非夸也. 豹翁評."

南春意圖)도 112를 보면, 작품보다 훨씬 뒤에 평제(評題)를 썼는데, 그들의 회화적인 사연이나 관계를 알 수 있는 중요한 자료가 된다.

먼저 〈산승보납도〉도 110의 평에,

〈山僧補衲圖〉가 『顧氏畫譜』 중에 있는데 姜隱이 이것을 그렸다. 玄齋가 그 뜻을 대강 모방하여 이것을 그렸는데 매우 기이하다.[64]

하였다. 실제로 이 작품은 『고씨화보』 권 4에 있는 강은(姜隱)의 그림도 111을 변형하여 그린 것으로, 심사정이 『고씨화보』를 모방한 예를 보여 주는 직접적인 자료이다. 동시에 강세황 역시 『고씨화보』를 잘 이해했던 것이 분명하다. 이 점은 일반적으로 짐작할 수 있는 사실이겠으나 심사정·강세황 두 사람에게서의 구체적인 증거로서 커다란 의미가 있는 것이다.

마지막으로 〈강남춘의도〉도 112 또한 화제(畫題)에 의해 이 그림의 사연을 알 수 있다. 즉,

도 112 沈師正, 〈江南春意圖〉, 絹本淡彩, 43.5×21.9cm, 姜世晃 題字·評, 국립중앙박물관

과거에 玄齋와 마주 앉아서 그가 杜士良의 〈江南春意〉를 모방해서 그리는 것을 보았는데 수십 년 후에 이것을 보고 마음속으로 느껴 이것을 쓴다.[65]

64 "山僧補衲圖, 顧氏畫譜中有之, 姜隱作此, 玄齋略倣其意而寫此, 甚奇. 豹翁評."
65 "曾與玄齋對坐, 見其臨寫杜士良江南春意, 今覽此於數十年後, 感而題此. 豹翁."

고 하여, 심사정이 이 작품을 그리는 것을 직접 마주앉아 보았는데 수십 년
후에 다시 본 감회를 적은 것이다. 마주앉았다면 강세황의 40대 후반～50대
후반 사이 10년 정도이니 '豹翁' 서명의 70대라면 수십 년이 지난 것이 된다.

그런데 이 그림과 관계가 있는 기록으로 『표암유고』의 「제강남춘의도후
(題江南春意圖後)」가 있다. 그 내용은,

> 杜驥가 그린 〈江南軸〉을 서울에서 본 적이 있는데, 이것이 어떤 집에 대대로
> 傳하는 오래된 물건이라고 한다. 생각컨대 杜는 明朝의 사람인데, 그의 경치
> 에 대한 구도가 閒遠(공간감)한 것과 붓 놀린 것이 품위 있고 고상하여 내가
> 평소에 드물게 본 것이었다. 산중에 돌아온 뒤에 내 생각으로 그것을 모사해
> 보니 대강 그림의 면모를 가졌다.[66]

고 하여서, 강세황이 보았다고 하는 두기(杜驥; 翼龍)의 〈강남춘(江南春)〉이
바로 심사정의 〈강남춘의도〉의 연원이 되는 것을 알 수 있다. 구도에 의한
공간감과 필치가 고상하여 두 사람 다 그려 보았다는 사실도 흥미롭다. 시기
적으로는 강세황도 모사해 보았다는 점에서 그의 51세 이전의 일인 것으로
생각된다.

이상과 같이 화평을 중심으로 강세황과 심사정의 회화적인 관계를 살펴
보았다. 그들의 관계는 화풍상으로 볼 때는 강세황의 『첨재화보』에 나타나
듯이 30대로 거슬러 올라가지만, 기록으로 미루어 볼 때에도 강세황 40대
후반에는 이미 만난 것이 분명하고, 56세 때의 화평이 있으니까 최소한 10
년 이상의 교유가 있었음이 밝혀진 것이다. 그것은 심사정 50～60대(중·말
년)의 원숙한 시기이며, 강세황으로서도 50대에 보다 진지하고 구체적인 성
격의 화평을 했던 시기로서, 이때 심사정과의 관계가 가장 큰 비중을 차지한

66 『豹菴遺稿』, pp. 313～4, "題江南春意圖後: 曾見杜驥士良畫江南軸於京城, 云是人家世傳舊物, 想
杜是明朝人, 而其構景之閒遠, 行筆之秀雅, 盖爲平生所罕覩, 及歸山中, 以意臨之, 略帶本來面目,
亦足稱彷彿叔敖." 杜翼龍(驥)은 明 吳縣사람으로, 字는 士良이다. 『中國畫家人名大辭典』(1971),
(臺灣: 東方書店), p. 122.

다. 그리고 심사정이 죽은 후에도 (작품에 대한) 화평을 통한 관계는 강세황의 노년기까지 계속되었다.

　이러한 두 사람의 관계를 통하여 강세황을 비롯한 당대의 회화·회화관에 대한 중요한 많은 정보를 제공받은 점이 특기할 만하다.

　강세황은 화평을 할 때 심사정에게서 그의 기량과 함께 문인화적인 측면—격조의 문제에 의한 평가를 한 점이 특징이다. 그 점은 강세황이 문인화를 지향했던 작가로서, 그 화평의 특색 있는 성격이기도 하다. 또, 강세황으로 대표되는 그 시대의 평론이 일정한 가치 기준에 의해서 행해졌으며, 정선이나 심사정 등 명성에 따른 무조건의 찬사를 보냈던 것은 아니라는 점이 특기할 만하다. 앞에서 보았듯이 이는 조영석의 정선의 실경(열마준법)에 대한 지적과 함께 주목되는 현상이다.

강희언과의 관계

담졸(澹拙) 강희언(姜熙彦, 1710?~1764?)은 강세황과 회화적인 관계에서 역시 중요한 비중을 차지한다. 강희언의 작품이 많지 않은데, 그중에 강세황이 화평을 쓴 것으로 현재 조사된 것이 7점이나 되어 상당히 밀접한 관계임을 알게 해 준다. 그는 강세황과 계촌(計寸) 간으로 알려져 왔으나 진주강씨(晋州姜氏) 족보에서는 찾지 못하여 그 이상 전거를 밝힐 수가 없다.[67] 그러나 가까운 친척은 아니라 해도 화평의 다양성이나 그 성격으로 보아 교유 관계가 있었던 것은 분명한 것으로 생각된다. 즉, 한 작가의 적지 않은 수의 작품, 그것도 제작 시기와 종류가 다른 작품에 화평을 쓰는 일은 직접적인 관련이 없이 이루어진 것이라고 보기가 어렵기 때문이다. 그리고 김홍도와 강희언의 관계를 미루어 생각하면 강희언이 어떤 형태로든 강세황을 만났을

67　李東洲(1975), 『우리나라의 옛그림』, p. 125 참고(李東洲 선생은 吳世昌 선생 댁에서 들었으며 강희언이 중인 族譜에 포함되어 있었던 것으로 생각된다고 함). 강희언에 관한 기록은 『雲觀先生案』上 奎章閣圖書 古大 5120에 그의 3代祖와 外祖까지 밝혀 있으나 강씨 세보에서는 발견되지 않는다.

가능성이 더욱 높다.[68] 오히려 이들 세 사람의 관계에서 강세황이 중심이 되고 김홍도와 강희언은 그로 인하여 알게 되었을 수도 있는 일이다.

그러니까 강세황과 강희언의 관계를 이해하는 데 김홍도와의 관계가 연관이 된다. 먼저 이 문제에서 강희언의 생존 연대에 의문이 생긴다. 지금까지 그는 1710~1764년의 55세를 산 것으로 알려져 왔다. 그렇다면 강세황과 3년 차이의 동년배이며, 강세황 52세 때까지 살았던 것이 된다. 그 당시는 강세황이 아직 안산에 살면서, 김홍도와의 제2단계〔司圃署 시절〕가 시작되기 10년이나 전이며, 무엇보다도 강세황이 그 자신 절필 후 50~60대에 화평을 주로 쓴 사실에서 볼 때 시기적으로 강희언과 대부분 겹쳐지지 않는 점이 문제이다. 즉, 강희언 작품에 쓴 다양한 화평을 모두 강세황의 52세 이전이나 또는 강희언이 죽은 후에 이루어진 것으로 보기는 힘들다고 하겠다. 그런데 김홍도의 〈단원도(檀園圖)〉 발(跋)을 보면, 김홍도·강희언·창해옹(滄海翁) 3인의 진솔회(眞率會)가 열린 것이 신축년(1781) 청화절(淸和節)이었다. 이때 김홍도는 37세이고 강희언은 1710년을 기준으로 하면 72세이다. 그리고 갑진년(1784)에는 이미 강희언이 타계한 것으로 되어 있다. 따라서 강희언의 죽은 해가 〈단원도〉에 의해 1781~1784년 사이로 밝혀진 것이다. 이것을 기준으로 55세를 살았다는 점을 택했을 때 생년은 1726~1728년 사이가 된다. 결국 강희언의 생존 연대의 문제는 1710~1781-4년(72~75세), 1726~1781-4년(55세)로 보는 두 가지가 된다. 그러나 '숙종(肅宗) 36년'으로 명기된 생년이 잘못되었다고 하기보다 현재로서는 55세라는 생존 기간이 잘못이라고도 볼 수 있다. 여기서 한 가지 〈단원도〉를 보면 부채를 들고 비스듬히 앉은 이가 강희언이라고 되어 있는데 표현상의 문제라고 생각되기는 하지만, 그 옆의 창해옹은 얼굴에 주름이 표현되어 있는 데 비해 72세(1710년 기준)인 강희언은 전혀 그렇지가 않은 점이 의문스럽다. 이 단원도의 얼굴 표현의 문제만 제외한다면 1710~1784년경까지 75세 정도 생존한 것으로 보아도 무리는 없다. 그러나 물론 확실한 전거가 나올 때까지는 강세황이

68 강희언과 김홍도의 친분 관계는 김홍도의 〈檀園圖〉 跋에 잘 나타나 있다.

동년배로서 강희언을 만난 것인지 20년 연하의 후배로서의 관계인지가 숙제로 남는다.[69]

다만, 생년은 어느 쪽이든 강희언이 강세황 69~72세 사이까지 생존해 있었으므로, 맨 처음 강세황 52세까지만 생존했을 때 생기는 화평의 시기 문제에 대한 의문은 해결된 것이다.

또 한 가지 〈단원도〉 중의 한 사람인 '창해옹'과의 문제이다. 그는 『청성집(青城集)』의 '창해일사 정옹(滄海逸士 鄭翁)'과 『표암유고』의 「유금강산기」에 나오는 '창해옹 정란(滄海翁 鄭瀾)'으로 지목된다.[70] 이 창해(滄海) 정란(鄭瀾, 1725~1791)과 강세황과의 관계가 더욱 확실히 드러나는 기록이 있다. 즉, 「서정창해란불후첩후(書鄭滄海瀾不朽帖後)」에,

> 내가 墨竹을 그리는 것은 대강 알지마는 山水는 평소 잘 못하는 것이다. 滄海翁이 내가 대를 그리는 것을 두려워하여 山水만 그리게 하였다. 이것은 거의 내시에게 수염을 기르라고 요청하는 것이나 마찬가지이다. 그러나 그의 성의를 뿌리치지 못하여 그림 한 권을 그려서 (그가 그린 뒤에) 붙인다. 후일에 보는 사람이 要請한 사람이 한 짓인 줄 모르고, 곧 잘 못하는 것을 억지로 한 사람의 잘못으로 책할 터이니 나는 좋아하고 싶지 않다.[71]

하였다. 여기에서 그림을 통한 두 사람의 상당한 교분이 분명해진다. 정란도 그림을 그렸으며 문맥으로 보아 강세황의 대나무 그림을 두려워했다는 점에서 그도 그 정도의 대나무 솜씨를 가졌던 것으로 추측되기도 한다. 그리고 강세황이 산수 그리기를 어지간히 어려워한 것도 알 수 있다. 이와 같은 생

69 강희언이 1710년생일 경우 김홍도와는 35년, 1726년생일 경우 19년의 차이가 나는데, 결국 〈檀園圖〉의 얼굴 묘사를 간과할 수 없는 면이 있다.

70 安輝濬(1982), 『山水畵』(下), p. 240, 도판 71 해설 부분 참고.

71 『豹菴遺稿』, p. 330, "書鄭滄海瀾不朽帖後: 余粗解寫墨竹, 而於山水, 則素所未能也, 滄海翁惟恐余畫竹, 而只令畫山水, 此殆責閹人以髥也, 不能孤其勤意, 試畫一卷以副之, 後之覽者, 必不知求之者之爲, 乃責强其所不能者之過, 余不欲愛焉." 또 그가 금강산 여행을 할 때 함께 장안사에서 잤었다. 「遊金剛山記」, p. 256.

각은 이미 39세 〈도산도(陶山圖)〉 발(跋)에서 구체적으로 밝힘으로써 주목되는 대목이다. 반면 대나무 그리기는 일가견을 갖고 즐기는 것이 또 한번 입증된 셈이다.

따라서 그의 말년에 산수화보다 대나무 그림이 많은 것은 결코 우연이 아니라는 것도 알 수 있다.

이처럼 창해옹 정란과의 관계를 통해서도 강세황이 김홍도·정란·강희언을 포함하는 진솔회원과 친분이 있었음이 충분히 입증되는 것이다. 다만 이들 3인은 그들끼리의 신분상의 공통점을 가졌다고 볼 수 있다.[72]

강희언의 작품과 강세황의 화평 모두 기년이 있는 것이 한 점도 없어서 시기순으로 구분하기는 어려우며, 공통으로 '豹菴'의 서명이 있는 점에서 비교적 서로 멀지 않은 시기의 것으로 생각되는 정도이다. 화평의 내용이 대부분 감상 위주인데, 그림에 대하여 보다 구체적인 평을 한 경우부터 살펴보겠다. 그 예는 유명한 〈인왕산도(仁王山圖)〉[도 113]로서, 이 작품은 산의 암벽을 표현한 중묵(重墨)의 찰법(擦法), 미점(米點), 수지법(樹枝法) 등에서 정선의 영향으로 익히 알려져 있다.[73] 그리고 원근법의 표현과, 정확한 사생(寫生), 하늘의 담채(淡彩)는 서양화법과의 관계를 보여 주는 것으로 주목되며, 이것은 강세황의 영향으로 해석된다.[74] 이 점은 김두량·김덕성과 함께 서양화법과의 관계에서 검토되어야 할 문제이다.

그림 오른쪽에는 강희언 자신의 '모춘등도화동망인왕산(暮春登桃花洞望仁王山)'의 제(題)가 있다. 3월에 도화동에 올라 인왕산을 바라보고 그린 것이다. 화폭 왼쪽에 이에 대한 강세황의 평이 있는데,

眞景을 그리는 사람은 항시 地圖를 닮을까 염려인데, 이 그림은 실경에 십분

72 김홍도의 신분을 고려할 때 당시의 경향인 이른바 委巷人 모임의 성격일 가능성이 있다(鄭玉子 [1978], 「朝鮮後期의 '文風'과 委巷文學」, 『韓國史論』 4; 鄭玉子[1981], 「詩社를 통해서 본 朝鮮 末期 中人層」, 『韓㳓劤博士停年紀念史學論叢』[知識產業社] 참고).

73 ① 李東洲(1975), 『우리나라의 옛그림』, p. 187; ② 安輝濬(1982), 『山水畫』(下), p. 232, 〈仁王山 圖〉 도판 해설 참고.

74 주 73 ②.

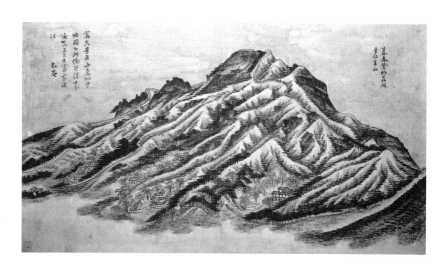

도 113 姜熙彦,
〈仁王山圖〉, 紙本淡彩,
24.6×42.5cm, 개인
소장

도 113-1 姜世晃,
〈仁王山圖〉評

박진하고 또한 화가의 諸法을 잃지 않았다.[75]

고 하였다. 강세황의 진경에 대한 견해는 위에서
도 살펴보았듯이 그 과정을 초상화에 비유하고
있으며 닮게 그리는 것을 중요하게 여겼다.[76] 그
러나 여기에서 보면 자칫 지도가 될까 염려하는
것으로 보아 닮게 그리되 회화미를 위한 표현의
재구성 과정이 필요한 것으로 해석된다. 그는 오
히려 있는 그대로의 나열이 가져다 줄 병폐를 잘 알고 있는 것이다. 따라서
진실성 있고 닮게 그리되 식견이 있어야 하는, 즉 '문기(文氣) 있는 진경(眞
景)'을 추구하는 그의 견해가 확고한 기준 위에서 생겨난 것임을 알 수 있으
며, 이를 통해 다시 한번 확인된 셈이다.

그리고 이 작품의 원근감, 산줄기에 표현된 날카로운 명암 효과의 입체

75　"寫眞景者, 每患似乎地圖, 而此幅旣得十分逼眞, 且不失畫家諸法. 豹菴."
76　강세황이 實景을 말할 때 '眞境'이라고 한 것이 〈陶山圖〉跋과 「遊金剛山記」(『豹菴遺稿』, p. 261)
　　에서 보이는데, 특별한 의미가 있는 것이 아니고 眞景과 같은 뜻이다. '眞景'이라는 단어는 「扈駕
　　遺禁苑記」(『豹菴遺稿』, p. 268)와 강희언의 〈仁王山圖〉評에 보인다. 그는 眞境과 眞景을 별다른
　　구별 없이 사용하였으며, 이것은 당시의 일반적인 것으로 생각된다.

감, 그리고 하늘의 표현은 색다른 감각임이 분명하다. 또 하늘은 바탕을 칠하고 그 위에 파란 물감을 뿌렸는데, 이 기법은 뒤에 살펴볼 〈결성범주(結城泛舟)〉도 116에도 보이며, 강세황의 『표현연화첩』의 〈설경산수도(雪景山水圖)〉도 33-2에도 보여 주목된다.

다음에 역시 새로운 감각의 화법을 부분적으로 채용한 작품으로 〈사인삼경도(士人三景圖)〉의 경우가 있다.도 114 잘 알려진 이 3폭은 사인(士人)의 문(文)·무(武)·회사(繪事)의 삼경(三景)을 정취 있게 그린 것이다.

강세황의 화평은 사인들의 운치 있는 장면을 실감나게 표현한 데 대한 감상의 성격을 띠고 있다.

먼저 글 짓는 장면도 114-1에 대하여,

수염을 비비면서 애타게 읊고, 붓을 적시며 깊이 (시를) 구상하는 모습이 그림의 솜씨를 최고로 발휘한 것이라 할 수 있다.[77]

하여, 순간적인 인물의 성격 묘사가 특징적으로 그려진 데 대해 성공적인 것으로 평가하였다. 또 활 쏘는 장면에는도 114-2 "우리나라의 ○○로는 이것이 최고다." 하여 그림 내용에 관한 것을 적었다.[78]

그리고 그림 그리는 장면도 114-3을 보고는,

이것을 대하니 먹을 찍어 붓을 휘두르고 싶은 생각이 나게 한다.[79]

하여, 이 그림 속의 인물들이 그림에 열중하고 있는 분위기에 대한 감상을 나타냈다.

그런데, 이 〈사인삼경〉에서 특히 강세황과 관련된 측면을 보면, 첫째, 사인풍(士人風)의 풍속화를 공감하고 화평을 쓴 점으로서, 이는 풍속화를 인정

77 "狀其撚髭苦吟, 濡毫凝思, 可謂窮工畫妙. 豹菴."
78 "東○○○斯爲極矣. 豹菴."
79 "對此, 令人有揮毫潑墨之興. 豹菴."

114-1

114-2

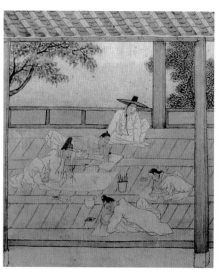

114-3

도 114-1 姜熙彦, 〈士人三景圖〉 제1폭, 紙本淡彩, 26×21cm, 姜世晃 評, 개인 소장

도 114-2 姜熙彦, 〈士人三景圖〉 제2폭, 姜世晃 評

도 114-3 姜熙彦, 〈士人三景圖〉 제3폭, 姜世晃 評

하고 평가한다는 면에서 뒤에 김홍도의 풍속화에 화평을 쓴 사실과 연결된다고 하겠다. 둘째, 이 그림의 화풍이 일부 새로운 요소를 반영했다는 점을 들 수 있다. 즉, 제1폭 글 짓는 장면^{도 114-1}을 보면 이 그림에서 중앙에 자리잡은 나무의 표현이 주목된다.

굵은 나무줄기의 명암과 그 칠하는 방법, 그리고 잎의 표현에서 사실적이면서 원근감이 나는 것 등 전통적인 공필에 의한 정밀 묘사와는 전혀 다른 감각을 준다.

그보다는 미약하지만 제2폭^{도 114-2} 중경의 바위를 면으로 칠하여 덩어리로 느껴지게 처리한 점, 제3폭^{도 114-3}의 정확한 원근감, 기왓골·기둥의 표현 등에서 새로운 감각을 나타내고 있다. 이와 같은 점에서 당장 속단할 일은 아니지만 〈인왕산도〉^{도 113}와 함께 강희언의 그림에 다분히 새로운 화풍이 자리잡은 것으로 믿어진다. 즉, 그것은 서양화법의 영향을 의미하며, 조선 후기 화단의 서양화풍 수용의 한 양상으로 간주할 수 있는 점에서 중요한 자료이다.

〈사인삼경〉과 같은 형식으로 화폭 가장자리에 잇대어 화평을 쓴 〈북궐조무(北闕朝霧)〉가 있다.^{도 115} 이 작품은 사경풍(寫景風)이라는 점과 강세황 화평의 형태·글씨가 〈사인삼경〉과 같은 점에서 시기적으로 서로 다르지 않다고 여겨진다.[80]

화평은 북궐(北闕, 景福宮)의 새벽 경치에 대한 것인데,

새벽에 시간을 기다리다가 신에 서리가 가득 앉았다고 하는데 내가 어찌 이 그림의 묘를 알 수 있을까.[81]

하여, 이 글의 의미가 선명하게 전달되지 않는다. 다만 그림 자체에 대한 평가나 그림을 보고 난 감흥을 적은 것은 아니다.

80 〈士人三景〉과 〈北闕朝霧〉는 작품 크기가 26×21.5cm로서 서로 같은 점도 공통점이어서 혹 같은 화첩이었는지도 모르겠다(李東洲 선생에 의해 사실임이 확인됨).
81 "五更待漏靴滿霜, 吾烏知此畫之妙. 豹菴." 그런데 이 작품의 시기는 경복궁이 재건되기 이전이므로 勤政殿이 보이는 것은 전에 있던 그림에서 따온 것으로 여겨진다.

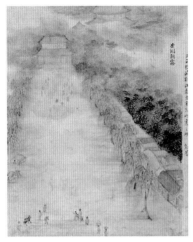

도 115 姜熙彦, 〈北闕朝霧〉, 紙本淡彩,
26×21.5cm, 姜世晃 評, 개인 소장
도 115-1 〈北闕朝霧〉人物 부분

　　그런데 이 작품에서 근경에 예리한 붓으로 그린 인물들의 표현이 주목
된다. 이 부분은 다음에 볼 〈결성범주〉도 116의 작가 문제에 하나의 실마리를
제공한다. '결성(結城)'은 지금의 홍성군에 속하며 천수만(淺水灣) 아래 광천
(廣川) 부근이다.[82]

　　우선 이 그림은 누구의 작품인가 하는 작가의 문제를 재검토할 필요가
있다. 현재 화폭 왼쪽에 '豹菴' 서명의 화제(畵題)가 있고, 새로운 감각의 화
풍이 보이는 점에서 강세황의 작품으로 인식되어 온 사실이다.[83] 그러나 다
음 몇 가지 이유에서 강세황의 그림으로 보기 힘들며 오히려 강희언의 작품
으로 판단되는 것이다.

　　첫째로 문제의 그 강세황의 글을 보면,

82　『국역 신증동국여지승람』, 卷 3, p. 169; 현행 우리나라 지도 표기 충청남도 홍성군 참고.
83　安輝濬(1982), 『山水畫』(下) 도판 110.

도 116 姜熙彦,
〈結城泛舟〉, 紙本淡彩,
22.8×40.1cm,
姜世晃 評, 개인 소장
도 116-1 〈結城泛舟〉
人物 부분

바다가 넓고 하늘이 비었는데, 이것을 펼치니 사람의 가슴이 후련해진다.[84]

라고 하여, 남의 그림에 대한 화평인 것을 알 수 있다. 이와 같은 내용이 자기 그림에 쓴 것이라고는 도저히 볼 수가 없기 때문인데, 즉 펼쳐 보니 시원하다는 것은 감상자의 입장이지 작가 자신의 것은 아니라 하겠다.

다음은 화풍상의 문제이다. 강세황은 윤곽선이나 토파를 나타낼 때 어느 경우에도 이 작품처럼 길게 이어지는 필선을 쓰지 않았다는 점이다. 반복적이며 멀리까지 물러나는 토파들이 기다란 필선의 윤곽으로 고르게 감싸여

84 "海闊天空, 展此, 令人胷次豁然. 豹菴."

있는 점에서 분위기는 비슷한 듯 해도 차이를 보이는 것이다.

　그리고 배의 표현도 강세황보다 두께가 얇고 날카로우며 특히 물속에 잠긴 부분의 표현이 강세황과는 다른 특징이다. 또 근경 오른쪽에 나귀 탄 인물들의 묘사도 강세황의 인물의 형태감이 아니다.

　위의 이유에서 강세황이 아니라는 근거가 성립되었을 때, 그렇다면 누구의 그림인가의 문제에서도 반증을 삼을 수 있다고 본다. 즉 강세황과의 관계에서 강세황이라고 생각됐던 요소들을 통해 오히려 강희언을 생각할 수 있다. 이 〈결성범주〉의 실제감 있는 원근의 처리, 바다의 푸른색 채색이 주는 감각, 그 위에 물감을 뿌리는 독특한 기법 등은 그의 〈인왕산도〉도 113에도 나타나는 특색이다. 그리고 이 두 작품에서 토파와 산등성이의 필선의 리듬감이 꼭 같은 성질의 것이다. 또 이 작품 근경 방파제의 옆면 처리는 〈사인삼경도〉도 114-2 제2폭 중경 바위 주변의 형태감과도 연관이 있다.

　특히 이 〈결성범주〉도 116의 근경의 인물 표현이 앞에서 본 〈북궐조무〉도 115의 인물과 아주 꼭 같은 솜씨이다. 더욱이 말과 인물이 쓴 갓은 날카로운 붓끝으로 특이한 각도를 이루며 그려진 것이 특색인데, 서로 다른 사람의 솜씨일 수가 없다. 이는 곧 사실을 말해 주는 작지만 분명한 증거라고 하겠다.

　그리고 "結城泛舟"라는 글씨는 강세황의 글씨와 필치, 먹색이 다르다. 이 글씨는 강희언의 〈소군출새(昭君出塞)〉도 117나 〈호렵도(胡獵圖)〉의 필치와 비슷하며, 제작 당시의 것으로 생각된다.[85]

　이상과 같은 근거에서 이 〈결성범주〉는 강희언의 작품이며, 여기에 강세황이 화평을 쓴 것으로 판단된다.

　그러므로 "豹菴"이라는 서명과 넓고 시원한 공간감, 채색과 새로운 감각 등에서 이 작품이 지금까지 강세황의 것이라고 믿어진 만큼, 오히려 바로 그 점이 두 사람의 밀접한 영향 관계를 분명히 보여 주는 좋은 예가 되는 것이다.

　그 밖에 그들은 당시의 회화적인 사실들에 대해 공통적인 경험을 갖는

85　〈胡獵圖〉는 劉復烈(1979), 『韓國繪畫大觀』, p. 443 도판 참고.

것으로 보이는데, 〈소군출새〉^{도 117}의 화평에서 그 일면이 나타난다. 이 작품은 세필로 꼼꼼하게 말을 타고 비파를 맨 미인〔王昭君〕을 그린 것인데, 이에 대하여 강세황은 "사막의 마른 풀, 구슬픈 비파 소리를 듣는 듯하다."라고 하였다.⁸⁶ 왕소군(王昭君)에 얽힌 사연을 작가도 평자도 함께 공감하는 것이 나타난다. 이를 미루어도 강희언과 강세황이 단순히 그림만이 아니고 그 이상의 공감과 이해를 가진 사이였을 것으로 생각된다. 이것은 김홍도의 작품에 대한 화평에서도 나타나는 현상이다.

도 117 姜熙彦,
〈昭君出塞〉, 紙本淡彩,
23×37cm, 姜世晃
評, 개인 소장

허필과의 관계

허필(許佖, 1708~1768)은 강세황의 가장 절친한 친구로서, 함께 여행하며 화첩도 만들었고 현재 두 사람 합작의 〈선면산수도(扇面山水圖)〉가 남아 있는 등 회화적인 측면에서도 중요한 사이였다. 또 『연객평화첩』^{도 64} 등에서 허필이 화평을 쓴 것은, 강세황의 작품에 다른 사람이 붓을 댄 유일한 예로서 주목되기도 하며, 그 내용에서 강세황 회화에 대한 정보도 얻을 수 있다. 즉, 강세황의 주요 화목인 대나무 그림에 대해서,

> 蕭恊律, 文洋州, 唐解元이 대대로 떨어지지 않아서 대나무 마디처럼 많았다. 지금 豹菴이 그 법을 얻어 우리나라의 누한 것을 모두 씻어 버렸다.⁸⁷

고 하여, 이미 강세황의 중년에 대나무에 대한 객관적인 평가가 어떠하였는

86 "黃沙白草, 如聞琵琶哀怨之曲. 豹菴評."
87 "蕭恊律, 文洋州, 唐解元, 代不乏, 如竹節之多, 今豹菴得其法, 一洗東國之陋. 汝正跋."

지 알 수 있는 점이 그 한 예이다.^{도 64-3}

그러나 반대로 강세황이 허필의 작품에 직접 평을 쓴 작품은 남아 있지 않고 기록에 남아 있는 경우를 들 수 있다.

강세황이 허필의 금강산 그림에 쓴 「제허연객금강도(題許烟客金剛圖)」를 보면,

> 죽은 친구 許汝正이 사람이 자상하고 부드러웠다. 그러나 또한 강직하고 엄한 데가 있었다. 지금 그가 그린 〈金剛圖〉를 보니 필치는 부드럽고 아름다운데 또 골격이 있어서 매우 힘차고 솟아난 운치를 가져서 그 사람과 매우 닮았다.⁸⁸

하여, 허필이 죽은 뒤에 그의 그림을 보고 감회에 젖어 쓴 화평이다.

그런데 허필이 금강산에 갈 때 석북(石北) 신광수(申光洙)가 "허 선생이여! 나는 또 그대를 통하여 1만 2천봉에게 말을 전하노니 그 山水 속에다 石北 申 居士를 살게 하여 다오." 하며 금강산 그림을 그려 줄 것을 부탁하였다.⁸⁹ 강세황이 평한 작품이 바로 신광수가 부탁한 그 그림인지 알 수는 없으나, 다만 같은 시기에 그렸다고 생각되는 〈선면금강도(扇面金剛圖)〉^{도 118} 1폭이 전하고 있다. 이 작품은 토산의 미점(米點)과 암산의 수직준(垂直皴)이 정선의 영향을 받고 있지만 더 꼼꼼하고 잔잔한 필치를 보여 준다. 일일이 봉우리 이름을 적고 있으며 그림의 전개가 설명적이다. 또 허필은 "아는 사람이나 모르는 사람이 모두 심석전으로 본다." 하여 심주(沈周)의 영향을 받은 것으로 알려져 있으며, 실제로 묵법에서 심주, 그리고 심사정의 화풍의 영향을 나타내기도 한다.⁹⁰

88 『豹菴遺稿』, p. 310, "題許烟客金剛圖: 亡友許汝正, 爲人愷悌樂易, 然亦有剛方峭直者, 今覽其所 畫金剛圖, 筆勢柔軟嫩媚, 又有骨力, 深得峭刻聳拔之致, 大類其人……."

89 申光洙, 『石北集』, "許夫子, 我且爲君寄一語, 萬二千峯泉石裡, 乞實石北申居士."(『槿域書畫徵』, p. 182 참고)

90 『槿域書畫徵』, p. 182, "李重海挽許烟客佖曰: ……生澁人看沈石田……."

도 118 許佖,
〈扇面金剛圖〉,
紙本水墨,
22.2×59.9cm,
고려대학교박물관

그리고 강세황과 합작인 〈선면산수도〉^{도 39}에서 보았듯이 두 사람의 필치 구분이 잘 되지 않을 정도이다. 한편 석유뢰(釋幽賴)와의 관계에서 서로 상당히 밀접한 화풍을 보여 준다.⁹¹ 뿐만 아니라, 자신만의 독특한 구도나 색채 감각을 구사하기도 했다.

허필의 이와 같은 현상은 조선 후기 문인화가의 한 성격을 보여 주는 것이라고 할 수 있다. 친밀한 사이에서 함께 그림을 그리며 풍류를 즐길 때 화풍을 비슷하게 하는 경향은 충분히 납득할 수 있는 일이다.

허필은 강세황이 심사정과 그림으로 친분이 있을 때 그의 가장 친한 친구로서 함께 만났을 가능성은 얼마든지 있는 것이며, 이에 따른 심사정 화풍과의 유사성을 설명할 수 있다고 하겠다. 그러므로 허필의 화풍에 보이는 복합적인 요소는 이와 같은 교유 관계의 총체를 의미하는 것이라 해도 좋을 것이다. 여기서 허필 같은 화가에게서 나타나는 여러 가지 요소를 각기 분리해 내기란 어려운 일이며, 더구나 특별한 누구의 영향만을 받았다고 단정하기가 힘든 것이다. 이 점은 심사정, 강세황 이후의 조선 후기 화단의 화풍을 이해할 때 해석의 문제를 암시해 주기도 하는 것이다.

91 安輝濬(1982), 『山水畫』(下) 도판 128·129 참조.

3) 김홍도, 이인문 등 다음 세대 화가들과의 관계

—김홍도, 이인문, 김덕성, 김희겸·후신 부자, 김윤겸·용행 부자, 신위, 집
 안 후손들 등

김홍도와의 관계

김홍도(金弘道, 1745~?)와 강세황의 지속적이며 특별한 관계는 이미 제II장
에서 살펴보았다. 여기에서는 가능한 한 중복을 피하며 화평을 중심으로 다
루려고 한다.

　강세황이 김홍도 그림에 화평을 쓴 작품은 그들의 관계를 말해 주듯 숫
자상으로도 압도적이어서 현재 조사된 것만도 9점 23폭이나 된다. 시기적으
로는 강세황 65세(김홍도 33)부터 70세(김 38) 사이에 집중되며, 그리고 마
지막 78세(김 46)에 쓴 작품까지 있다. 그런데 이와 같이 김홍도의 그림에
평을 쓴 예가 강세황 60대부터 나타나는 것은 자연스러운 일이다. 그것은
강세황이 「단원기(檀園記)」에서 스스로 밝힌 대로 그들의 두 번째 관계인 사
포서(司圃署) 시절 이후로 생각되기 때문이다.[92] 어렸을 적에 그의 문하에 다
녔는데, 그것이 어느 시기에 어느 정도 뜸했거나 중단되었던 적이 있는 것으
로 보여진다. 그러나 같은 관청에 있게 되면서 아침저녁으로 만나게 되어 그
들의 관계가 새 단계를 맞이한 것은 확실하다. 즉, 그것은 강세황 62세, 김
홍도 30세 이후의 일이며, 그 후로는 좀 더 지속적인 관계를 나타낸다.

　그러면 먼저 시기가 가장 앞서는 작품으로 〈선면서원아집도(扇面西園雅
集圖)〉도 119를 보겠다. 이 작품에는 강세황 65세이던 정유년(1777)에 화제(畫
題)를 썼는데 22행의 기다란 문장으로 되어 있다.[93] 그의 글씨는 그림과 잘
어울려 아집도(雅集圖)의 일부를 이루었다.

　의도적으로 글씨를 위해 마련된 공간에 글씨 자체도 화면대로 줄을 맞
추어 씀으로써 작품의 한 몫을 하고 있다. 그 내용의 대부분은 그림에 등장

92　『豹菴遺稿』, p. 251, 「檀園記」 중에서 "余與士能交, 前後凡三變焉, 始也士能垂齠而遊吾門, 或獎
　　美其能, 或指授畫訣焉, 中焉同居一官, 朝夕相處焉, 末乃共遊藝林, 有知己之感焉."

93　〈扇面雅集圖〉題의 원문은 劉復烈(1979), 『韓國繪畫大觀』, pp. 550~2 참고.

도 119 金弘道,
〈扇面西園雅集圖〉,
1778, 紙本淡彩,
26.8×81.2cm,
국립중앙박물관
도 119-1 姜世晃,
〈扇面西園雅集圖〉題,
1777

한 인물들의 자세와 특징, 위치, 그리고 그 배경들을 일일이 적은 것이며,
맨 마지막에,

뒷날 이를 구경하는 이는 오직 그림만이 볼 만할 뿐만 아니라 또한 그 인물
들을 거의 상상할 수 있게 될 것이다.[94]

94 劉復烈(1979), 앞글, p. 552, "後之覽者, 不獨圖畫之可觀, 亦足方弗其人耳."

라 하였다. 이는 김홍도의 필치나 화법에 대한 것보다 아집도를 구성하는 일반적인 사항이 주가 된 것이다. 이러한 화제를 통하여 이 작품이 이공린이 그렸던 〈서원아집도(西園雅集圖)〉의 형식을 따른 것을 알 수 있는데, 이와 함께 다음에 볼 〈서원아집 6곡병(西園雅集 6曲屛)〉도 120과의 비교에서 각 인물군의 배치가 자연 선면(扇面)이 갖는 공간에 따른 변형이 가해진 것을 알 수 있다. 이와 같은 형태의 서원아집도는 그림본은 물론, 문장으로도 정해진 도상(圖像)이 소개돼 있었음을 짐작할 수 있다. 그러므로 강세황의 화제도 기본적으로는 같은 김홍도의 두 아집도에 공통으로 해당되는 면이 있으나, 실제로는 왼손에 책을 든 인물에 대한 묘사, 인물 배치 등의 부분적인 차이점이 〈선면아집도〉와 일치하므로 결국 이 작품을 위한 제(題)인 것이 확인된다.

그런데 한 가지 특이한 것은 그림의 제작 연도와 화제의 기년이 문제가 있다. 강세황의 글은 정유년(1777) 7월에 쓴 것이고, 그림은 오히려 다음해 무술년(1778) 여름에 그린 것이다. 그림과 글씨가 각기 진작이 분명한 것으로 믿어지는데, 그렇다면 강세황이 글씨를 먼저 써 놓고 나중에 그림을 그린 것이 된다. 아니라면 "戊戌夏雨中寫贈用訥 士能"이라는 서명만을 나중에 쓴 것인가는 알 수 없다.

위의 두 경우 모두 흔한 일은 아니며 자연스럽지 못한 감이 있어서 의문점이다.

다음은 김홍도의 또 다른 서원아집도로서 역시 강세황의 화평이 있으며, 김홍도 자신의 〈선면서원아집도〉도 119를 포함하여 당시의 서원아집도를 이해하는 데 중요한 〈서원아집 6곡병〉도 120이 있다.

이 작품에 대한 강세황의 화평은 보다 구체적이며, 김홍도의 기량을 신필(神筆)이라고 높이 평가하였는데, 그가 서원아집도에 대한 많은 감상의 경험과 일가견을 가지고 썼다는 사실에서 더욱 주목할 만한 가치가 있다고 하겠다. 그 내용을 보면 다음과 같다.

내가 과거에 본 雅集圖가 수십 장인데 그중에서 仇十洲(英)가 그린 것이 제일

이었고, 그 밖의 변변찮은 것은 다 지적할 만한 가치가 없다. 이제 士能(金弘道)의 이 그림을 보니 필치가 뛰어나고 배치가 적당하며 인물이 살아 움직이는 듯하다. 元章(米芾)이 석벽에 글씨를 쓰는 것, 伯時(李公麟)가 그림을 그리는 것, 子瞻(蘇東坡)이 글씨를 쓰는 것들이 모두가 그 참된 정신을 살려서 그 사람과 서로 들어맞게 하였으니 이는 선천적으로 깨달았거나 하늘이 가르쳐준 것이다. 十洲의 纖弱한 필치에 비하면 이 그림이 훨씬 더 좋다. 곧장 李伯時의 원본과 우열을 다툴 정도이다. 우리나라, 그리고 현대에서 이러한 神筆이 있으리라는 것은 생각 못 했다. 그림은 원본에 못지않은데 나의 글씨가 서툴러서 元章에게 비할 수 없으니 다만 좋은 그림을 더럽힐까 부끄럽다. 보는 이의 비난을 어찌 면할 수 있으랴.[95]

95 "余曾見雅集圖, 無慮數十本, 當以仇十洲所畫爲第一, 其外瑣瑣, 不足盡記, 今觀士能此圖, 筆勢秀

고 하였다. 우선 강세황 자신이 수십 장의 아집도를 보았다는 사실은 당시의 아집도에 관한 하나의 정보로서, 그것이 국내외 작품을 막론하고 아집도에 대한 그만큼의 당시 화단의 경향과 관심도를 알 수 있는 것이다. 그런데 그 중에서 그는 구영(仇英)의 것이 제일 낫다고 생각했으며 그것보다 김홍도의 필치가 훨씬 좋다고 하였다.

이 작품의 필치와 배치, 그리고 인물의 생생함을 들고 천부적인 재능을 인정하면서 우리나라 현대의 신필(神筆)이라고 하였다.

이와 같은 화평은 아집도에 대한 강세황의 경험과 안목을 바탕으로 이루어진 것이며 무엇보다도 이 작품에서 받은 감동에 의한 것이라 하겠다. 이는 자신의 글씨가 "다만 좋은 그림을 더럽힐까 부끄럽다."는 대목에서도 나타나는데, 제자이며 34세인 김홍도의 작품에 66세의 그가 단순히 보낸 찬사만은 아닌 것으로 여겨진다.

그 10년 후 76세 때 「송김찰방홍도김찰방응환서(送金察訪弘道金察訪應煥序)」에서 "吾東前所未有之神筆也"라고 또 한 번 극찬하였다.[96] 이때에도 정선과 심사정의 진경에 대해 자신의 솔직한 입장을 피력하였던 때여서 반드시 찬사만이 아니고 김홍도, 김응환의 금강산 그림이 그의 견해에 부합되었던 것으로 볼 수 있다.[97] 이처럼 김홍도에 대한 그의 평가가 '신필'이라는 최상급의 것임을 알 수 있는데, 이외에도 여러 곳에서 높이 인정하는 것이 발견된다.[98]

이 작품은 김홍도가 무술년(1788) 가을에 그리고 강세황이 12월에 평을

雅, 布置得宜, 人物儼若生動, 至於元章之題壁, 伯時之作畫, 子瞻之寫字, 莫不得其眞意, 與其人相合, 此殆神悟天授, 比諸十洲之纖弱, 不啻過之, 將直與李伯時之元本相上下, 不意我東今世, 乃有此神筆, 畫固不減元本, 愧余筆法疎拙, 有非元章之比, 秪浼佳畫, 烏能免覽者之誚也. 戊戌臘月 豹菴題."

96 『豹菴遺稿』, p. 238.

97 강세황과 김응환의 관계는 금강산 여행을 함께 하기 전에도 그가 69세 때의 禁苑놀이에서 함께 있었고, 그때 김응환이 진경을 스케치하는 것에 대해서도 기록하였다. 그들 사이의 그 이상 관계는 알 수 없어도 강세황이 김응환의 화풍을 이해했던 것은 분명하다(『豹菴遺稿』, p. 268 참고).

98 ① 〈行旅風俗 8폭〉 중 제1폭에 "貌狀入神"이라고 한 것, ② 〈冶鑪圖〉에 "眞曠代絶筆"(『韓國繪畫大觀』, p. 548)이라고 한 예가 있다.

썼다. 이보다 앞서 4월에 평을 쓴 〈행려풍속도(行旅風俗圖)〉도 121 8폭이 남아 있다.

강세황 66세 때의 이들 화평은 65세 때에 평을 쓴 〈선면서원아집도〉도 119와 67세 때의 〈신선도(神仙圖)〉도 124 8폭과 함께 김홍도 그림에 가장 왕성하게 화평을 했던 시기임을 나타내 준다.

무술년(1788) 4월에 그린 김홍도의 〈행려풍속도〉 8폭은 당시의 행려(行旅)·풍속(風俗)을 실감 있게 그리고 있는데, 강세황의 화평 또한 못지않게 이 작품에 공감하며 호흡이 맞는 점이 특징적이다. 이 8폭 중에서 3폭은 별도의 필자 미상이거나 김홍도의 또 다른 작품이면서, 그 소재가 같고 강세황의 평이 있는 예가 발견되어 흥미롭다.

그 예로서 제1폭은 계곡 급류의 다리 위에서 벌어지는 장면이다.도 121-1 평을 보면,

다리 밑의 물새는 나귀의 발굽 소리에 놀라고, 나귀는 나는 물새에 놀라고 사람은 나귀가 놀라는 것을 보고 놀라는 모양을 그린 것이 神品의 경지에 들어갔다.[99]

라고 하였다. 찰나를 포착하는 솜씨가 뛰어난 그림이며, 여기에 간결하게 요점을 잡아 평을 쓰는 솜씨 또한 일품이다. 특히 '입신(入神)'이라 함은 위에서 본 '신필'이라는 평가와 같은 것이어서 김홍도의 필력을 최상으로 인정하였음을 알 수 있다. 그것은 필자 미상의 똑같은 소재의 그림에 강세황이 쓴 화평에서 '가작(佳作)'이라고 한 것과의 비교에서도 확인된다.도 122 즉,

당나귀가 다리를 지나가니 물새가 놀라서 날아가고 새가 나는 것을 보고는 다리를 지나던 당나귀도 놀란다. 당나귀를 타고 있는 사람은 조심해야 할 것이

99 "橋底水禽驚起於驢蹄聲, 驢驚於水禽之飛, 人驚於驢之驚, 貌狀入神. 豹菴評."

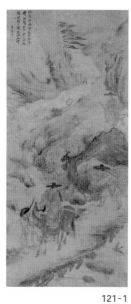

121-1

121-1′

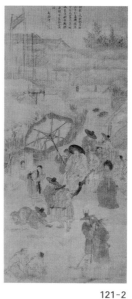

121-2

121-2′

121-3′

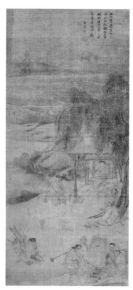

121-4′

121-3

121-4

도 121-1 金弘道,〈行旅風俗圖〉제1폭, 1778, 絹本淡彩, 90.7×42.7cm, 국립중앙박물관
도 121-1′ 姜世晃,〈行旅風俗圖〉제1폭 評
도 121-2 金弘道,〈行旅風俗圖〉제2폭
도 121-2′ 姜世晃,〈行旅風俗圖〉제2폭 評
도 121-3 金弘道,〈行旅風俗圖〉제3폭
도 121-3′ 姜世晃,〈行旅風俗圖〉제3폭 評
도 121-4 金弘道,〈行旅風俗圖〉제4폭
도 121-4′ 姜世晃,〈行旅風俗圖〉제4폭 評

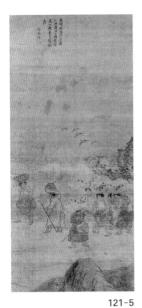

121-5′

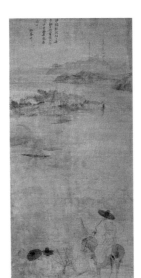

121-6′

121-5

121-6

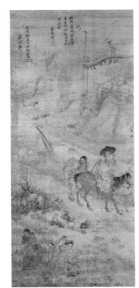

121-8′

121-7′

121-7

121-8

도 121-5 金弘道, 〈行旅風俗圖〉 제5폭
도 121-5′ 姜世晃, 〈行旅風俗圖〉 제5폭 評
도 121-6 金弘道, 〈行旅風俗圖〉 제6폭
도 121-6′ 姜世晃, 〈行旅風俗圖〉 제6폭 評
도 121-7 金弘道, 〈行旅風俗圖〉 제7폭
도 121-7′ 姜世晃, 〈行旅風俗圖〉 제7폭 評
도 121-8 金弘道, 〈行旅風俗圖〉 제8폭
도 121-8′ 姜世晃, 〈行旅風俗圖〉 제8폭 評

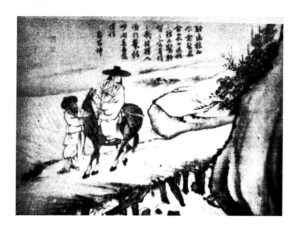

도 122 작가·재료·
크기·소장자 미상,
〈風俗圖〉, 姜世晃 評

다. 결구가 섬세하고 필치가 정묘하니 정
말 화단의 잘된 작품이다.[100]

라고 하였다. 이들 두 경우는 작품과 화평
이 같은 종류라는 점에서 주목된다. 강세황
은 여기에서는 결구(結構), 행필(行筆)에 관
한 언급과 '가작'이라고 칭찬하였다.

바로 앞 김홍도의 작품에 '입신'이라고
한 것과는 차등 있는 평가라고 생각되며,
그런 만큼 김홍도 작품에 대한 그의 평이 치례적인 찬사만이 아니며 자신의
기준에 의한 공정성을 가졌다고 볼 수 있다. 또 이 두 작품과 평을 통해 볼
때, 당시에 이러한 내용을 소재로 한 행려도(行旅圖) 범본이 있었음을 알 수
있다. 그런데 이 두 작품의 세부적인 차이는 범본에서 각기 모사할 때 생긴
것일 수도 있으나, 오히려 다리나 나귀와 인물 등 표현이 같은 부분에서 같
은 내용이라 할지라도 이미 김홍도가 이룩한 형식을 따라 그렸을 가능성도
적지 않다.

이에 비해 김홍도 자신이 똑같은 소재로 그린 두 폭이 있고, 역시 강세
황이 각각 평을 쓴 경우가 있다. 즉, 〈행려풍속도〉 8폭의 제5폭[도 121-5]과 이
화여자대학교 소장의 〈매해파행(賣醢婆行)〉[도 123]인데, 소재뿐만 아니라 구도,
배치, 등장인물, 광주리, 갈매기까지 꼭 같아서 형식이 완성된 자신의 원본
을 따라 적어도 두 벌 이상 그린 것이라 하겠다.

이 두 폭에 있는 강세황의 화평은 역시 작품에 공감하는 특징을 보인다.
먼저 국립중앙박물관 소장의 작품에는,

밤게, 새우, 소금을 광주리와 항아리에 가득히 넣어서 갯가에서 새벽에 출발

100 "驢過橋而水禽驚飛, 禽飛而過橋之驢亦驚, 驢背之客, 其愼之哉, 結構入微, 行筆精妙, 洵是畫苑佳
作. 豹菴評."

한다. 갈매기는 놀라서 난다. 한 번 펼
쳐 보니 비린내가 코를 찌르는 듯하
다.[101]

하여 간명하고 실감나게 썼다.〈매해파
행〉도 123을 보면,

내가 해변에 살아 보아서 젓을 팔러 다
니는 노파들이 길을 가는 것을 많이 보
았다. 어린아이를 업고 광주리를 이고
10여 명씩 떼를 지어 가는데 해변 하
늘에 아침 해가 떠오르고 갈매기들이
다투어 날았다. 이러한 쓸쓸한 풍경은
또 붓끝으로 표현할 수 없는 것이다.
현재 복잡한 도시의 먼지 속에서 이것
을 보니 더욱 시골로 들어갈 생각이 나
게 한다.[102]

하여, 설명적인 사연을 담은 감상을 적
어서 위의 경우와 차이를 보인다. 그림
이나 글이 모두 관찰과 묘사력이 훌륭
하다. 이 두 그림의 제작 시기나 화평
을 쓴 시기가 크게 다르지 않다고 생각
된다.[103] 그리고, 강세황의 문제로서 그가 해변을 살아 보았다는 것은 안산이

도 123 傳 金弘道,
〈賣醢婆行〉, 絹本淡彩,
71.2×37.4cm,
姜世晃 評,
이화여자대학교박물관

101 "栗蟹鰕鹽, 滿筐盈缸, 曉發浦口, 鷗鷺驚飛, 一展看, 覺腥風觸鼻. 豹菴評."
102 "余嘗居海畔, 慣見賣醢婆行徑, 負孩戴筐, 十數爲群, 海天初旭, 鷗鷺爭飛, 一段荒寒風物, 又在筆
墨之外, 方在滾滾城塵中, 閱此, 尤令人有歸歟之思. 豹菴."
103 이렇게 유사한 그림이 작가 자신의 관심이나 제작 수요에 의한 면에서도 그 시기를 크게 달리한

바닷가에서 멀지 않아서 그런 기회가 있었다는 것으로 해석된다. 그러나 안산 시절 동안 어느 때 직접 바닷가에 산 적이 있었다는 뜻인지도 모르겠다.

같은 소재의 그림에 강세황의 평이 있는 또 하나의 예를 갖는 것으로 〈행려풍속도〉 8폭의 제4폭^{도 121-4}을 들 수 있다. 이 작품은 대장간과 시골 주막거리의 풍경이다. 여기의 화평은,

논에 갈매기가 날고 높은 버들에 시원한 바람이 부는데 풀무간에서는 쇠 두드리고, 나그네의 밥을 사먹는 모양, 시골 주막거리의 쓸쓸한 풍경이면서도 도리어 한적한 맛을 느끼게 한다.[104]

라고 하여, 정취 있는 그림 내용을 중심으로 묘사하였다. 이와 관련하여 현재 강세황의 화평만이 알려져 있는 것으로 〈야로도(冶鑪圖)〉가 참조가 된다.[105] 즉, "초가집 가 큰 버드나무 아래 풀무간이 곁으로 벌여 있다."는 것과 "또 신 삼는 자, 낫 가는 자"의 대목과 "불어라 불어라, 두들겨라 두들겨라는 소리가 귓전에 들리는 듯한" 분위기 등에서 이 작품은 위의 제4폭과 같은 소재 및 구도의 그림인 것으로 믿어진다. 그것은 유명한 그의 『풍속화첩(風俗畵帖)』 중의 〈대장간〉과도 비교가 된다. 같은 소재이면서 배경 없이 처리된 차이는 보이지만 구성의 기본이 같은 것은 충분히 참고할 만하다. 그러므로 대장간 풍경 역시 전형이 있었던 것으로 보이며, 화평으로 보아 제4폭과 〈야로도〉가 더욱 유사한 경우라고 여겨진다. 그리고 〈야로도〉의 평에서 그림 내용에 관한 언급 외에 실감나는 구도와 필치에 대하여 "眞曠代絶筆"이라고 평가한 것이 주목된다.

이상과 같이 동일 소재의 그림을 김홍도 자신이나 또 다른 작가가 그

다고 볼 수 없다. 굳이 선후를 생각한다면 작품 자체의 격식성, 보다 자유로운 필선, 인물의 부각, 근경의 처리 등에서 이화여자대학교 소장 작품이 나중이라고 여겨진다. 화평도 서울에서 바닷가의 생활을 추억하는 심정의 감상이 있는 점에서 그러하다.

104 "水田鷺飛, 高柳風凉, 冶爐打鐵, 行子買飯, 村店荒寒之景, 反覺有安閒之趣. 豹菴評."
105 劉復烈(1979), 앞글, p. 548, "荒草屋邊, 大柳樹下, 冶鑪傍開, 豈秸生之流耶. 又有織屨者, 磨鎌者, 尤極形容之妙, 對此耳邊悅惚, 聞吹乎吹乎·打哉打哉之聲, 運思之微, 狀物之神, 眞曠代絶筆."

리고, 각각에 강세황이 화평을 한 경우를 보았다. 이들 3폭에서 보이는 행려·풍속에 관한 뛰어난 묘사력은 다른 5폭에도 마찬가지이며, 더욱이 그림과 화평에 공통으로 표현된 해학과 정취는 김홍도와 강세황의 친밀한 호흡과 공감을 나타내는 것이다. 즉, 김홍도가 그림으로 포착한 시골 풍정에 강세황이 적절한 관찰과 설명의 화평을 더함으로써 당시의 풍속과 작품 이해에 기여했다.

〈행려풍속도〉 8폭의 제2폭도 121-2은 그 좋은 예인데, 나리의 행차에 시골 사람이 호소하는 장면이다. 화평을 보면,

물품을 공급하는 사람들이 각기 자기의 물건을 들고 가마의 앞뒤에 있으니 군수의 행색이 초라하지 아니하다. 시골 사람이 앞에 와서 진정을 올리고 형리가 판결문을 받아쓰는데, 취중에 부르고 쓰는 것이 잘못 판결이나 없는지?[106]

라고 하였다. 세태 풍자에 작가와 호흡을 같이한 이 화평이 결과적으로 작품의 내용을 선명하게 해 주며, 또 이 작품이 당시의 풍속을 여실히 보여 준 것임을 실감나게 한다.

또 정취 있는 시골 풍경을 묘사한 것으로 위에서 본 대장간 그림과 함께 〈행려풍속도〉 8폭의 제3폭도 121-3 타작하는 장면이 있다. 여기에서도 화평은 간결하게,

벼를 타작하는 소리가 나는데 항아리에 탁주가 가득하다. 저 작황을 지켜보는 사람도 재미있게 보인다.[107]

고 하였다. 이처럼 그림에 묘사된 분위기에 공감하며 화평을 썼다. 역시 같

106 "供給之人, 各執其物, 後先於肩輿前, 太守行色, 甚不草草, 村氓來訴, 刑吏題牒, 乘醉呼寫, 能無誤決. 豹菴評."

107 "打稻聲中, 濁酒盈缸, 彼監穫者, 饒有樂趣. 豹菴評."

은 성격으로 〈행려풍속도〉 8폭 중 제6폭이 있다.^{도 121-6} 그 내용은,

> 백사장 머리에 나귀를 세워 놓고 사공을 부르고 나그네 두세 사람도 같이 서
> 서 기다리는 강변의 풍경이 눈앞에 완연하다.[108]

하여, 배를 기다리는 강가의 분위기가 천연스럽게 표현된 것을 말하였다. 그
리고 〈행려풍속도〉 8폭 중 제7폭, 제8폭은 작품에 표현된 시골 아낙과 행인
의 유머러스한 장면에 강세황이 더욱 해학적인 주석을 붙인 셈이다.^{도 121-7·8}
즉 제7폭^{도 121-7}의,

> 소를 타고 가는 시골 안늙은이가 무슨 보잘것이 있어서 나그네가 말고삐를 느
> 슨히 하고 눈으로 뚫어지라고 보고 있는가? 일시의 광경이 사람을 웃긴다.[109]

하여, 그 의외의 사연에 웃음을 자아내게 한다. 또, 제8폭^{도 121-8}에도,

> 해진 안장에 여읜 나귀, 행색이 초라해 보이는데 무슨 흥취가 있어서 목화 따
> 는 시골 아낙네에게 머리를 돌려 바라보는고?[110]

하여 풍자적이다.

이상에서 본 바와 같이 강세황의 화평의 역할이 작품을 이해하는 데 중
요할 뿐만 아니라 작가와 밀접하게 공감함으로써 김홍도가 설정한 당시 풍속
의 장면을 더욱 정감 있게 부각시켰으며 유쾌하게 격려하였다. 이것은 그가
풍속화 감상에 긍정적인 입장을 분명히 한 것이며, 심지어 김홍도는 그림으
로, 강세황은 화평으로 당시의 풍속을 묘사했다고 할 수 있는 것이기도 하다.

이러한 현상은 하나의 새로운 풍조에 대한 고무적인 일로서, 그가 김홍

108 "沙頭駐驢, 招招舟子, 數三行客, 幷立而待, 江干風景, 宛在眼前. 豹菴評."
109 "牛背村婆, 何足動人, 而行子緩轡, 注眼以視, 一時光景, 令人笑倒. 豹菴評."
110 "破鞍羸蹄, 行色疲甚, 有何興趣, 回首拾綿村娥. 豹菴評."

도를 비롯한 후기 화단의 풍속화 발달에 커다란 영향을 미쳤다는 사실은 충분히 납득할 만하다.[111]

또 하나, 이 그림에는 "戊戌初夏士能寫於澹拙軒"이라 있는데, 담졸헌(澹拙軒)은 강희언의 당호(堂號)라고 믿어지며, 따라서 위에서 본 〈단원도〉와 함께 김홍도와 강희언은 물론이고 강희언과 강세황의 직접적인 관계를 시사한다.

지금까지 본 김홍도의 풍속화와 비슷한 시기이며, 강세황의 화평이 있는 작품으로서 역시 적지 않은 사실을 알 수 있는 〈신선도〉 8폭이 있다.도 124

전체적인 화풍의 성격은 각 신선에 얽힌 사연과 김홍도의 그림 솜씨에 대한 높은 평가로 나타나는데, 무엇보다도 신선도에 대한 해박한 지식과 깊은 이해를 보인다는 점이 주목된다.

신선에 대한 언급은 각 폭마다 있으며 경우에 따라 다르게 표현되었다. 즉, 〈청오자도(靑烏子圖)〉도 124-1를 보면,

등에는 『黃庭經』, 손에는 丹芝를 들고 호로를 허리에 차고 묻지 않아도 靑烏子인 줄 알겠다.[112]

라고 하여 지물 등 도상의 특징을 들어 신선의 이름을 청오자(靑烏子)로 밝혔다. 또 〈삼성도(三星圖)〉도 124-2의 경우는 명나라 이동양(李東陽)의 시를 인용하여,

福을 맡은 별은 얼굴이 온화하고 풍부해 보이며, 官祿을 맡은 별은 높은 갓을

111 풍속화 발달에 관하여 李東洲(1979), 『우리나라의 옛그림』, p. 138, 204 참고. 풍속화 발달의 시대 상황에 대해서는 實學思想과 庶民經濟의 발달이 그 배경으로 인식되고 있다. 그보다 더 근본적인 것으로 無逸精神에 바탕을 두었다는 관점이 있다(洪善杓[1985], 「朝鮮時代 風俗畵發達의 理念的 背景」, 『風俗畵』, 서울: 中央日報社, pp. 182~7 참고). 그런데 문제는 서민을 주제로 하는 김홍도식의 풍속화가 감상의 대상으로 제작되었다는 현상이 중요하며, 이 점에서는 분명히 새로운 풍조인 것이다.

112 全文: "背負黃庭, 手擎腰丹芝, 帶葫蘆在腰, 不問可知爲靑烏子, 沒骨寫意, 艸艸一筆句去, 活出烟火界, 靑烏術, 可能敵此否. 豹菴評."

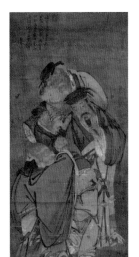

124-1'

124-2'

124-1

124-2

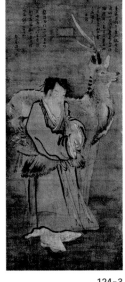

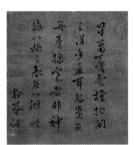

124-3'

124-4'

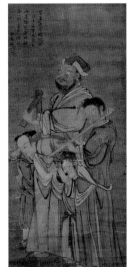

124-3

124-4

도 **124-1** 金弘道,《《神仙圖》》,〈靑鳥子圖〉, 1779, 絹本彩色, 131×57.7cm, 국립중앙박물관

도 **124-1'** 姜世晃,〈靑鳥子圖〉評

도 **124-2** 金弘道,〈三星圖〉

도 **124-2'** 姜世晃,〈三星圖〉評

도 **124-3** 金弘道,〈仙鹿圖〉

도 **124-3'** 姜世晃,〈仙鹿圖〉評

도 **124-4** 金弘道,〈曹國舅圖〉

도 **124-4'** 姜世晃,〈曹國舅圖〉評

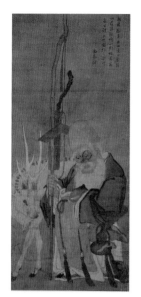

124-5′

124-6′

124-5

124-6

124-7′

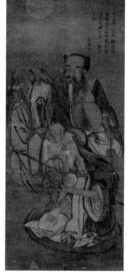

124-8′

124-7

124-8

쓰고 화려한 관복을 입었고, 壽命을 맡은 별은 창고한 외모에 머리 골격이 길다. 이것은 李西厓(東陽)의 詩다. 여기에 대하여 다시 논평할 여지가 없다.[113]

고 하였다. 그리고 〈선록도(仙鹿圖)〉도 124-3에서는,

푸른 옥을 깎아서 아홉 구멍을 내었으니 솜씨 또한 놀랍다. 이것을 부는 사람을 王子晉이라고 하나 나는 아니라고 한다. 학을 타고 다니는 신선이 어째서 뿔이 있는 사슴을 탈 수 있겠는가.[114]

라 하여, 도상이 자기가 아는 것과 다른 것을 지적하였다. 이처럼 작품에 적합한 방법으로 각 신선에 대한 언급을 하였는데, 모두 그가 익히 알고 있는 내용이라는 점이 중요하다.

이와 아울러 강세황은 김홍도의 신선도 솜씨를 크게 평가하였다. 예를 들면 〈조국구도(曹國舅圖)〉에서 작품에 공감하며 다음과 같이 적었다.도 124-4 즉,

생황과 통소 소리 구름 위에 솟아오르고 拍板 소리가 곁들여 귓전을 울리니 갑자기 그림(丹靑)이라는 것을 잊어버리게 한다. 붓을 잡은 사람의 정신이 우주 밖을 노니지 않고서야 어떻게 이런 그림을 그릴 수 있으랴.[115]

하여, 범상하지 않은 필력을 극찬하였다. 이와 마찬가지이면서 좀 더 구체적인 경우로서 〈청오자도〉도 124-1를 보면,

沒骨寫意로 슬쩍슬쩍 한 붓으로 그려 내어 속세에 내놓았으니 靑烏子의 방술

113 "福星雍容豊且都, 祿星高冠盛華裾, 壽星古貌長骨顱, 此李西厓詩也, 對此無容改評. 豹菴評."
114 "鑿綠玉作九竅, 工亦攷矣, 吹之者, 人謂子晉, 印則曰否, 彼翩翩者羽何以爲牪牪之角也. 豹菴評."
115 "笙簫憂雲, 檀拍間之, 洋乎盈耳, 忽覺無丹靑, 操毫者, 非神游八極之表, 無以辦此. 豹菴評."

이 이만할는지 모르겠다.[116]

라고 신선의 솜씨와 비견하여 강조하였다. 같은 방법으로 초평(初平) 운운
(云云)한 〈신선도〉에도,

初平이 돌을 보고 소리를 질렀더니 돌이 모두 양이 되었다 하니 정말 조화 속
솜씨였는데 士能은 筆墨으로 初平의 조화 솜씨를 나타내니 아마도 初平보다
한 단계 위인 듯하다.[117]

하였다. 이처럼 신선보다 나은 것으로 표현할 만큼 김홍도의 신선도 솜씨를
인정하였다. 이러한 그의 신선도 가운데에서도 가장 훌륭한 것으로 꼽는 것
은 〈과로도(果老圖)〉이다.도 125 역시 이 작품에서도 강세황은 장과(張果)의
도상적인 특징을 언급하고, 김홍도의 신선도 수준에 대해 평가하였다. 그 내
용은,

果老仙師(張果)가 종이 나귀를 거꾸로 타고 책 한 권을 손에 들었는데 눈빛이
책장을 뚫을 듯이 쏘아 보고 있다. 이것은 士能의 가장 得意作으로 중국에서
도 이런 그림은 쉽게 볼 수 없을 것이다.[118]

하였다. 여기에서 "此最爲士能得意作"이라고 한 말은 김홍도의 신선도를 포
함한 여러 작품을 충분히 알고 쓴 것이 분명하므로 그만큼 신빙성을 갖는
부분이라고 하겠다. 뿐만 아니라 신선도 전체를 볼 때에도 〈서원아집도〉나
풍속화에서와 마찬가지로, 신선도에 대한 이러한 평가들이 단순한 과찬만이
아니고 작가를 이해하고 공감했으며, 더욱이 비교될 만한 같은 종류의 중국
작품이 있는 경우 적지 않은 감상의 기회가 있었던 그로서는 합리적이고 타

116 주 112 참조.
117 "初平叱石爲羊, 儘造化手矣, 士能以筆墨, 幻初平造化手, 殆乎過初平一着. 豹菴評."
118 "果老倒跨紙驢, 手持一卷書, 目光直射行墨間, 此最爲士能得意作, 求之中華, 亦不可易得. 豹菴評."

당성 있는 판단의 결과인 것으로 볼 수 있다.[119]

　이러한 점은 당시의 신선도 도상의 문제와도 연결된다.[120] 먼저 김홍도의 신선도에 강세황이 화평을 쓸 때, 자신이 아는 신선도 도상과 다를 경우 〈선록도〉도 124-3처럼 아니라고 지적한 적도 있으나 대개 작가를 이해하는 입장에 있다는 사실이 중요하다. 예로서 〈수성도(壽星圖)〉도 124-5의 경우, 김홍도의 의도는 노자(老子)를 그린 것인 듯, 여기의 화평은 문맥으로 보아 노자상의 동물이나 지물이 아닌 것을 충분히 알면서도 합리화시켜 적고 있는 것이다. 그러므로 황초평(黃初平) 이야기가 있는 〈신선도〉도 124-6의 경우도 화평에 있듯이 그가 초평(初平)의 사연을 정확히 알고 있으면서 유독 초평의 도상적 특징을 몰라서 잘못 썼다고 보기는 힘들며, 오히려 당시의 황초평 도상 내지 신선도 도상에 어느 정도 섞임과 변형이 이루어진 것인가를 생각케 해 주는 면이 있다. 그것은 위에서 본 〈선록도〉, 〈수성도〉에도 해당되는 일이다. 또 한 폭의 〈신선도〉에서,

　　붉은 수염의 도사가 총채를 잡고 노자의 도를 강의한다. 높은 꽃일산을 들고 화관을 쓴 여인이 가만히 듣고 뜻을 알 수 있는지? 어린이 셋은 어디서 나왔으며 무소뿔에서 흰 기운이 하늘로 뻗쳐 올라가니 신비스럽고 이상한 힘이 말할 수 없다. 결코 풍류다운 문제는 없을 것이다.[121]

라고 하여, 이 신선도의 구성이 전형에 없는 변형임을 암시하였다.

　그리고 위에서 본 〈과로도〉도 125에 강세황의 평과 함께 석초(石樵)라는 사람이 쓴 글이 있는데,

119　그가 수십 장 보았다는 〈西園雅集圖〉가 그러하며, 神仙圖 또한 글만을 통하여 圖像을 알았을 리가 없다고 하겠다.

120　〈壽星圖〉와 黃初平 이야기가 있는 〈神仙圖〉에 쓴 강세황의 화평이 오류를 범한 것으로 이해되기도 한다(朴銀順[1984], 「17·18世紀 朝鮮王朝時代의 神仙圖 硏究」, 弘益大學校大學院 碩士學位請求論文, p. 68, 70; 李源福[1985], 「神仙圖 8曲屛 중 6幅」 도판 해설, 『檀園 金弘道』[서울: 中央日報社], p. 246).

121　"紫髥道士握塵談玄, 卓華蓋女冠能潛聽黙會否, 三孩兒何從中生, 有犀角白氣干天, 靈詭之極, 決定無風流嫌矣. 豹菴評."

손에 든 비결 책은 바로『命理正宗』일 것이다. 어쩌면
내가 늙은 나이에 쓸쓸하게 지내는 운명을 물어볼 수
있을까?[122]

라고 하여, 신선도에 대해 익숙하고 친밀한 분위기를 느
낄 수 있게 한다. 이와 같은 일반적인 상황과 함께 강세
황 자신이 신선의 고사(故事), 도상의 특징, 이들에 관한
시(詩)까지 익히 알고 있는 사실, 더구나 강세황이 물론
김홍도가 그린 신선도를 퀴즈식으로 알아맞추는 상황이
아니라, 공감하고 충분히 이해하는 긴밀한 관계에서 화
평을 썼다는 점을 감안할 때, 결국 강세황의 화평과 신
선도 도상의 문제가 있다면 그가 오류를 범했다기보다
그만큼 그 당시 신선도 도상의 경향과 특징 문제를 검
토해야 할 것으로 본다.

그리고 이들 신선도는 그의 풍속화와 거의 같은 시
기에 강세황의 화평이 있다는 공통점 외에도 똑같은 소
재의 그림이 두 벌 이상 제작되었으며 역시 강세황의
평이 있다는 사실이 주목된다.

그것은 회회도인(回回道人; 呂洞賓)과 함께 그려진
〈종리권도(鍾離權圖)〉인데, 두 폭이 구도, 소재는 꼭 같
고 필치도 거의 같다.도 124-8, 126 그런데 화평은 차이를
보여서 〈신선도〉 8폭 중의 작품도 124-8에는,

회회도인은 鍾離權에게서 배웠고 종리권은 호로를 기울
여 金丹을 쏟아 버리는 사람에게서 배웠다. 이때 흐릿한

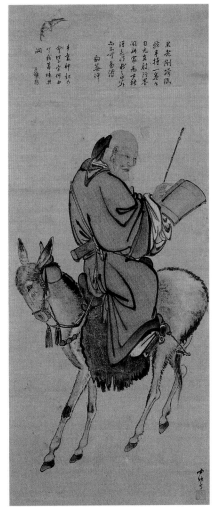

도 125 金弘道, 〈果老圖: 仙人騎驢圖〉, 絹本淡彩,
134.6×56.6cm, 姜世晃 評, 간송미술관
도 125-1 姜世晃, 〈果老圖: 仙人騎驢圖〉評

122 "手裏神訣乃命理正宗, 何由叩我暮境契闊. 石樵題."

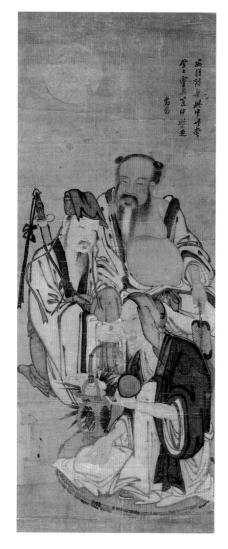

달빛이 옆에 있어 그 상황을 알게 한다.[123]

하여, 신선도 사연과 관계 되는 내용이다. 이에 비해 다른 한 폭도 [126]에는,

어쩌면 이 몸이 이 가운데 들어가서 함께 손바닥 위에 있는 靈丹과 광주리 안의 紫芝를 맛볼 수 있으랴.[124]

라고 하여, 자신의 감상을 적었다. 이렇듯 풍속화와는 그 주제, 소재가 다를 뿐 공통적으로 여러 벌 제작했고 강세황이 평을 하였는데, 이는 당시의 수요와 관심에 비례하는 것으로 생각되는 중요한 점이다. 즉, 적지 않은 양을 제작한 것을 의미하기 때문이며, 김홍도가 그린 그림에 강세황이 평을 쓴 것이 궁중에도 있고 항간에 인기가 있었다고 하였는데, 곧 풍속화와 신선도가 그 주종이었다고 믿어진다.[125] 그러므로 김홍도 자신과 후기 화단에서 이 두 가지 화목(畫目)은 강세황·김홍도 두 사람의 관계와 그 화평을 통한 영향이 지대했으리라는 것은 확실하다.[126]

이렇듯 당시 화단에 영향을 미치면서 그들의 회화적인 관계는 절정을 이루었다고 할 수 있다.

이후에도 김홍도의 작품에 화평을 쓰는 것은 강세황 70대에도 계속되었다. 다만 그 빈도가 훨씬 줄어들었으며, 작품의 종류도 화접(花蝶)과 산수로

123 "回回道人學於鍾離權, 鍾離權學於倒葫蘆寫金丹者, 時有澹月在傍, 知狀. 豹菴評."
124 "安得致身此中, 共嘗掌上靈丹筐中紫芝. 豹翁."
125 『豹菴遺稿』, p. 125(제II장 주 151).
126 신선도의 발달은 道釋信仰의 유행이라는 시대 배경과 밀접한 관계가 있으며, 특히 김홍도처럼 능력이 뛰어난 화가와 이를 격려하는 강세황의 역할이 주효했던 것은 분명하다(李東洲[1979], 앞글, p. 64 참고).

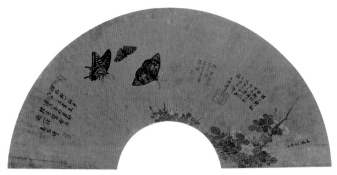

도 127 金弘道,
〈花蝶圖〉,
1782, 紙本彩色,
25.6×75cm,
姜世晃 評,
국립중앙박물관
도 127-1 姜世晃,
〈花蝶圖〉 評

그 성격을 달리하였다. 우연이겠으나 현재로서는 선면(扇面)에 그린 두 작품
이 있는데, 강세황 70세(김홍도 38)와 마지막 해인 78세(김 46) 때의 화평이
있다.

임인년(1782)에 그린 찔레꽃과 나비 그림인 〈화접도(花蝶圖)〉도 127에는
강세황, 석초(石樵), 그리고 또 한 사람의 평이 있다. 강세황은,

나비의 가루가 손에 묻을 듯하다. 인공이 이렇게 자연을 빼앗을 수 있을까.
보고서 경탄하여 한마디 쓴다.[127]

라고 하여, 여전히 김홍도의 솜씨에 대한 경탄을 보내는 내용이다. 그런데
석초는,

나비가 비스듬하게 날개를 벌리는 것쯤은 혹 비슷하게 그릴는지 모르지만 자
연으로 타고난 빛깔을 이렇게 그려 내니 붓끝에 神이 붙었다고나 할까.[128]

하여, 그림에 대하여 보다 구체적인 평을 하였다. 석초는 위의 〈과로도〉도 125
에도 강세황과 함께 화평이 있으며, 그 내용도 그림에 깊은 이해를 보여서

127 “蝶粉疑可粘手, 人工之足奪天造, 乃至於是耶, 披覽驚歎, 爲題一語. 豹翁評.”
128 “蝶之斜翻張翅, 猶可彷彿, 而色之得於天者, 乃能狀之, 神在筆端. 石樵評.”

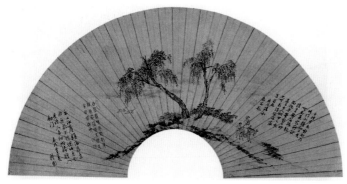

도 128 金弘道,
〈扇面山水圖:
騎驢遠遊〉, 1790,
紙本淡彩, 28×78cm,
姜世晃 評,
간송미술관
도 128-1 姜世晃,
〈扇面山水圖:
騎驢遠遊〉評

강세황과의 관계는 물론 화평의 문제에서도 유념할 만한 인물이다.

이에 비해 경술년(1790) 〈선면산수도(扇面山水圖)〉도 128에는 강세황과 김홍도 두 사람의 오랜 관계를 말해 주듯 독특한 내용이 담겨 있다. 즉,

士能이 중병을 앓고 새로 일어났는데 이렇게 세밀한 그림을 그릴 수 있었다니 오랜 병이 완전히 회복된 걸 알 수가 있어서 얼굴을 대한 듯 기쁘고 위로된다. 더구나 필치가 훌륭하여 옛사람과 서로 갑을을 다투게 되었으니 더욱 쉽게 얻을 수 있는 게 아니다. 깊이 상자 속에 간직해야 될 것이다.[129]

하였다. 여기에서 이 무렵 김홍도가 중병을 앓았다는 사실이 나타나며, 또 이 일에 대해 풍류적이게도 작품을 통하여 안부를 확인한 셈이 되었다.[130] 그리고 다른 사람이 김홍도 그림을 가지고 와서 강세황의 평을 청한 예라는 점에서도 두 사람의 회화적인 관계의 특색이 보이는 화평이라고 하겠다. 그들은 그 무렵 자주 만나지는 못했던 듯하며, 그해 청화(清和, 4월)에 평을 쓰면서 김홍도가 회복된 것을 알았는데, 그것이 그 후 8월에 〈십로도상도(十老圖像圖)〉도 58의 청(請)을 받았을 때 그림은 그에게 부탁했던 사실과 연결되어

129 "士能重病新起, 乃能作此精細工夫, 可知其宿痾快復, 喜慰若接顏面, 況乎筆勢工妙, 直與古人相甲
乙, 尤不可易得, 宜深藏篋笥也, 庚戌清和, 豹翁題."

130 김홍도가 언제부터 얼마 동안 어떤 병을 앓았는지 알 수 없으나, 그가 이 무렵(46세 이전), 중병
을 앓았다는 사실이 드러난 것은 이 자료가 유일한 예이다.

흥미롭다.[131]

이상에서 본 바와 같이 강세황은 김홍도를 깊이 이해하고 특히 그 필력을 높이 인정했으며, 화평을 통한 긍정적인 입장의 격려를 아끼지 않음으로써 그의 작품 및 화단 활동에 중요한 비중을 차지하였다.

그들은 특히 '그림'으로 이루어진 관계로서 김홍도로 보나 강세황으로 보나 각각 그들 생애에서 가장 중요한 사이라고 해도 과언이 아니다. 그것은 김홍도가 화가로서 성공할 수 있기까지, 스승이요 후원자이며 동료로서의 강세황인 것이며, 강세황 역시 일생 많은 종류의 관계가 있었지만 '그림'에 관한 한 제자요 또 깊이 인정한 훌륭한 화가로서, 일생 지속적인 관계를 가진 유일한 사람이 김홍도이기 때문이다. 강세황이 "그대와 나는 나이와 지위를 무시하는 친구라고 하여도 좋을 것이다." 하였던 것으로도 잘 알 수 있다.[132]

이처럼 김홍도가 어려서 그림을 배울 때부터 강세황이 생을 마칠 때까지 회화적으로 지속적이고 중요한 관계에 있었던 만큼 실제로 화풍상에 나타난 영향 관계는 어떤 것인지의 문제가 있다. 그것은 표면상으로 나타나는 필치의 문제보다는 가장 핵심이 되는 부분으로서, 김홍도의 그림의 생명이 공간(여백)에 있다고 할 때 그 연원은 강세황의 중요 관심사인 '대각선·사선에 의한 공간감'에서 출발했다고 본다.[133]

강세황에게서 화결(畫訣)을 배웠다고 했으니, 분명 그러한 공간 개념이 그가 중요하게 여겼던 배치 개념과 함께 기본적인 요점이었을 것이다. 굳이 필치 문제에서 본다면, 위에서 본 〈맹호도(猛虎圖)〉도 76의 소나무 예에서와 같이 강세황의 필치로 여길 만큼 연관성을 보이는 면도 있다. 그러나 기량이 뛰어난 김홍도로서 독자적인 발전을 이룩한 것은 당연한 일이며, 그들의 관계에서 보다 중요한 것은 강세황을 통해 그림의 핵심적인 요소를 배웠다는 사실이다. 그리고 김홍도는 그 자신의 재능을 통해서 이것을 더욱 확고한 개

131 "十老圖像, 乃金察訪弘道○○也, 艸艸行筆, 猶不失本來面目, 亦可謂繪事中神手. 庚戌秋日 豹翁
 跋."
132 『豹菴遺稿』, pp. 250~1. 「檀園記」 중 "君與余, 雖謂忘年忘位之交, 可矣."
133 김홍도의 空間感에 대해서 李東洲(1979), 앞글, pp. 99~106 참조.

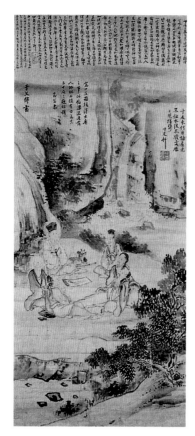

성으로 발전시킨 것으로 이해할 수 있다.

이인문과의 관계

이인문(李寅文, 1745~1821)은 김홍도와 쌍벽을 이룬 동년배 화원으로서, 그의 작품에 강세황의 화평이 있는 점에서 두 사람의 직접적인 관계 가능성이 충분히 있으나 지금까지 특별히 알려진 사실은 없는 형편이다.

　작품 조사 당시 부산시립박물관에 진열중이던 이인문의 〈십우도(十友圖)〉에 '豹翁' 서명으로 된 강세황의 화평이 있다.도 129 작품을 보면 맨 윗단에 십우(十友)에 관한 것을 적었고 그 아래 화면 왼쪽에 '李文郁畫'와 중앙에 '豹翁書'의 평, 그리고 오른쪽에 '十友軒'의 제(題)가 있다.[134] 이때 계묘년(1783)은 문욱(文郁) 이인문의 나이 39세, 강세황 71세, 십우헌(十友軒) 서직수(徐直修) 49세에 해당한다. 강세황은 화평에서,

〈十友圖〉를 그리는 데는 세속을 초탈한 솜씨로 그려야 된다. 이 그림은 깨끗하면서도 담탕하여 인물과 나무와 돌이 모두 옛사람의 그림 정신을 소유하였

134　十友는 澈瀅書, 水鏡篇, 董法筆, 正宗劒, 草堂詩, 石田畫, 平羽調, 綠蟻酒, 花鏡集, 錦身訣이라고 되어 있다.

다. 정말 十友라는 제목과 서로 어울린다.[135]

라고 하여, 이인문이 깨끗한 필치로 세속을 초탈해야 하는 십우도의 정신에 도달하였음을 인정하였다.

이처럼 이인문 역시 강세황과 회화적인 관계가 있었던 것은 분명하지만 현재로서는 그 이상은 밝힐 수 없다. 그리고 이 작품에 화평을 쓴 서직수도 김홍도와의 관계에서 잘 알려져 있는데, 이인문의 그림에 강세황과 서직수가 함께 평을 쓴 사실에서 두 사람이 직접이든 간접이든 연관이 있다고 여겨진다.[136]

이러한 문제들은 앞으로 좀 더 많은 자료와 구체적인 화풍 등의 관계 검토에 유의하여야 한다고 본다.

김덕성과의 관계

현은(玄隱) 김덕성(金德成, 1729~1797)의 그림에 관해서는 이미 『송도기행첩(松都紀行帖)』을 다룰 때 살펴보았다. 그의 〈풍우신도(風雨神圖)〉도 49에 쓴 강세황의 화평은,

필법과 채색법에서 모두 서양화법의 묘의를 얻었다.[137]

고 하여 간결 명료하며, 그 내용은 당시의 서양화풍 문제에서 가장 중요한 자료의 하나이다. 이 작품은 조선 후기 화풍의 새로운 경향인 서양화풍(특히 명암법)에 의한 것으로서 확실한 증거이며, 동시에 강세황이 이해한 서양화풍의 실체를 보여 주는 것이다. 따라서 강세황의 작품(『송도기행첩』 등)에 보이는 이색적인 선염 채색에 의한 입체감 표현 양식은 그가 이해한 서양화풍

135 "寫十友圖, 須得出塵之筆, 此幅瀟灑澹蕩, 人物林石, 俱有古意, 眞與十友之題相稱. 豹翁書."

136 강세황과 十友軒 徐直修가 함께 평을 쓴 예는 金斗樑의 〈高士夢龍圖〉, 金龍行의 山水圖 〈露松窮泉〉도 있다.

137 "筆法彩法俱得泰西妙意. 豹菴."

의 영향의 결과라고 믿을 수 있는 것이다. 물론 그가 김덕성의 그림을 보기 전에 서양화풍을 보았을 가능성은 얼마든지 있는 것이지만 구체적인 증거라는 의미에서 이 작품이 갖는 비중이 큰 것이다. 이와 같이 화평을 통하여 강세황 자신의 화풍의 연원이 밝혀지는 것은 실로 커다란 수확이다. 그러므로 조선 후기 서양화풍의 문제에서 김두량과 그 족질(族姪)인 김덕성, 그리고 이들과 강세황과의 관계가 연관성 있는 일이며 하나의 중요한 실마리가 되리라고 믿는다.

김희겸·후신 부자와의 관계

강세황은 화원, 사대부를 막론하고 여러 사람에게 화평을 썼는데, 그중에서 김두량·김덕성처럼 친척이거나 김희겸·후신 또는 김윤겸·용행의 경우처럼 부자(父子)간인 화가들의 그림에 각각 화평을 쓴 것이 있어서 특색을 이룬다. 그것은 각기 별도의 관계이기보다 부자 중 어느 한쪽과 먼저 시작되었다 할지라도 한 집안이라는 성격에 의해 이루어진 것임을 짐작할 수 있다. 다만 현재로서 간략한 화평만 남아 있을 뿐 구체적인 자료가 없다.

불염자(不染子) 김희겸(金喜謙, 喜誠, 17~18세기)의 〈석국도(石菊圖)〉는 선염과 맑은 채색 효과가 두드러진 작품이다.도 130 강세황은 화평에서,

> 원나라 사람의 운치가 있어서 앞의 그림보다는 훨씬 낫다.[138]

하였다. 이 글로 보아 이 폭 외에 또 그의 다른 그림도 함께 보고 쓴 것을 알 수 있다. 이 작품의 화풍은 채색의 비중이 크고 신선한 감각을 보여 주는 점에서 강세황 채색과의 연관을 생각하게 된다. 그리고 맑은 분위기와 함께 필치에서도, 특히 국화를 처리한 양식에서도 유사성이 보인다.[139] 아직 단언할 수는 없으나 이러한 사실은 강세황 화풍과 위에서 본 김인관의 화풍과의

138 "有元人韻致, 大勝前幅. 豹."
139 "豹"라는 서명의 강세황 화평이 있어서 이 작품을 강세황의 것이라고 오해할 정도로 화풍상 유사한 면을 보인다.

도 130 金喜謙, 〈石菊圖〉, 紙本淡彩, 25.1×18.8cm, 姜世晃 評,
국립중앙박물관
도 131 金厚臣, 〈山水圖〉, 紙本淡彩, 27.9×44.5cm, 姜世晃 評,
국립중앙박물관

연관 문제와 마찬가지로 앞으로 유의할 과제의 하나이다.

그리고, 그의 아들 김후신(金厚臣, 18세기)의 〈산수도(山水圖)〉도 131에는 "능숙한 가운데 생소한 맛이 있다."고 하였다.[140] 그런데 이들 부자의 작품에 대한 화평에서 공통으로 강세황 자신의 서명은 '豹'자 하나만을 쓴 점이 이색적이다. 그들 부자 중에서는 화풍으로나 화풍의 내용으로 보아 김희겸이 강세황과 주로 아는 사이였을 가능성이 크다.

김윤겸·용행 부자와의 관계

진재(眞宰) 김윤겸(金允謙, 1711~1775)·석파(石坡) 김용행(金龍行, 1753~1778) 부자와의 관계도 대개 강세황 자신과 동년배인 아버지 김윤겸과의 연관에서 그 아들 용행의 작품에까지 화평을 쓴 것으로 생각된다. 그러나 이에 관한 자료는 각각 간략한 한 구절씩의 화평이 있을 뿐이다.[141] 다

140 "熟中有生意. 豹."(安輝濬〔1982〕, 『山水畫』下, 도판 93 참조).

141 金允謙 〈溪寺秋意圖〉에 「疎率中有致」라는 글이 있다고 한다(李泰浩〔1981〕, 「眞宰 金允謙의 實景山水」, 『考古美術』, 제152권, p. 14). 金龍行 〈露松窮泉〉에는 "極有步趣. 豹菴"이 있다(『澗松文華』, 제25권, p. 25).

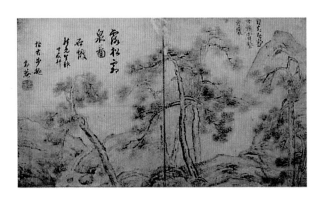

도 132 金龍行,
〈露松窮泉〉, 紙本淡彩,
32.2×53.2cm,
姜世晃 評,
간송미술관

만 강세황과 김윤겸의 연령이 비슷하
고 김용행의 작품도 132에 "극히 장래성
이 있다."는 화평이 환경을 아는 사이
의 자제에게 해 준 말인 듯한 어감에서
느낄 수 있다는 점, 그리고 정선을 중
심으로 김윤겸, 조영석 등의 관계를 생
각할 때, 김윤겸과 강세황의 직접적인
관계가 있었을 것으로 보이나 현재는
모두 추측에 지나지 않는다. 반면, 작은 증거이지만 화평이 있다는 것은 중
요하고, 더구나 부자의 작품에 모두 평이 있는 것은 그들의 직접적인 관계를
반영해 주는 것이라 하겠다.

신위와의 관계

자하(紫霞) 신위(申緯, 1769~1845)는 강세황 만년의 제자로서 화풍상 영향
관계가 확실한 경우이다. 이미 앞(제II장)에서 본 바와 같이 신위 스스로,

> 내가 어릴 때에 (강세황에게서) 그림을 배웠는데, 다만 竹石 한 가지만을 배웠
> 기 때문에 지금까지 매우 한스러웠다.[142]

고 하였다. 실제에 있어서도 신위의 대나무 그림은 강세황의 영향이 분명하
다.도 133 즉, 한쪽 구석에 바위가 자리 잡고 주변에 짙고 옅은 댓잎을 그린
점, 대마디 사이가 길고 키가 큰 대나무의 형태, 대마디의 둥근 모양, 잎의
생김새, 그리고 무더기지는 잎의 구성, 짙고 옅은 가지의 표현 등 기본적인
양식은 꼭 닮았다. 다만 강세황만큼 대각선이나 사선 구도에 고지식하지 않
은 점과 세부 표현의 필치 차이가 있다. '문인화가 신위의 대나무'로 유명한

142 申緯, 『警修堂集』, "自題臨十竹齋譜卷後: ……余童子時, 靑藍授受, 但在竹石一派, 至今懊恨"(『槿
 域書畫徵』, p. 210).

428

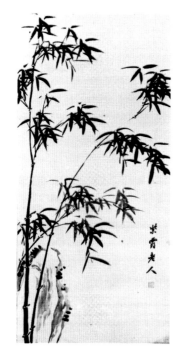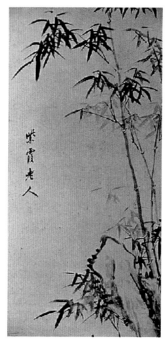

도 133-1 申緯,
〈竹石圖〉, 紙本水墨,
129.8×61.7cm,
국립중앙박물관
도 133-2 申緯,
〈竹石圖〉

데, 그 연원은 강세황에게서 출발하였던 것이다. 신위가 강세황에게서 직접 그림을 배운 것은 죽석(竹石)뿐이었지만 그의 영향을 받은 부분에 대하여,

지난해 가을에 내가 少司寇(형조참판) 벼슬을 그만두고 조용히 있으면서 밝은 서재에서 그림을 공부하였다. 특히 豹菴이 十竹齋를 모방하여 拒霜(국화), 烟梅(매화) 두 가지를 그린 것을 좋아하여, 시험에서 한번 그대로 모사하니 열 손가락이 후들후들 깨닫는 바가 있는 듯하였다. 그리하여 마침내 옹이 미처 그리지 아니한 것까지 모두 여러 가지 꽃과 과일, 난초, 대, 돌 등 24면을 그려서 제법 寫生(생물 그리는 법)을 연구하였다.[143]

라고 하여, 『십죽재화보(十竹齋畫譜)』를 즐겨 그린 강세황을 따라 사생(寫生)

143 申緯, 『警修堂集』, (주 142 계속 부분) "去年秋余由少司寇, 解官閑居, 明窓淨几, 握管從事, 特愛豹翁臨十竹齋, 拒霜烟梅二頁, 試一擬之, 十指拂拂, 如有所悟, 遂及於翁所未及臨者, 凡得雜花菓蘭竹石二十四頁, 頗究寫生之法"(『槿域書畫徵』, p. 210).

공부를 해 본 것을 알 수 있다. 여기에서 강세황이 초년 시절부터『십죽재화보』를 열심히 방(倣)하였는데, 그러한 경향이 신위를 만난 70대 노년까지도 계속된 사실도 드러난다.

그리고 신위의 글 중에 강세황의 작품을 평하는 예로서 주목되는 대목이 있다.

> 양반들은 詩·書·畵 정신이 같은 계통인 것을 모르고 그림에 대한 것은 화원들에게 맡기고 그것을 얘기하기조차 부끄럽게 여긴다. 여기에서 문자가 거칠어지는 이유를 알 수 있다. 산수의 명가라고 말할 수 있는 사람은 더러 있지마는 寫生하는(생물을 그리는) 사람은 전연 이름 있는 사람이 없다. 있다 할지라도 모두 화원의 세밀하게 그린 데서 나왔고, 반드시 수묵으로 들어가는 것은 ……400년간에 姜豹菴 尙書 한 분만이 뛰어나게 그렸다.[144]

하여, 강세황의 문기(文氣) 있는 '사생(寫生)'(화훼·화조 등)을 높이 인정하였다. 신위가 제자인 입장에서 쓴 것을 감안할 수 있으나, 실제의 강세황 작품을 생각할 때 또 특히 문인화라는 관점에서 신위의 기준을 따르면 부당한 것은 아니다. 그리고 신위가 시·서·화를 겸비한 문인으로서 그림에 대한 입장을 분명히 하였는데, 문인화의 문제에서 볼 때 강세황이 신위 자신에게서는 물론 조선 후기 화단에서 중요한 위치를 차지하는 것은 물론이다. 또 신위가 강세황의 수묵 사생을 가장 뛰어난 것으로 생각한 만큼의 각별한 존경심은 그에게 강세황의 문인화 영향이 적극적으로 미쳤으리라는 것을 의미한다. 이러한 점이,

144 申緯,『警修堂集』, "且士大夫不知詩書畵髓同一法乳, 繪素一事, 委之院人而恥言之, 即此文字鹵莽, 可以反隅, 山水名家, 或有可以稱說者, 至於寫生寂然無聞, 即有之, 若出於院體工細, 必入於水墨, 勖勤四百年間, 惟一姜豹菴尙書, 超超玄箸"(『槿域書畵徵』, p. 210). 또 申緯는 文氣에서 강세황을 鄭敾보다 위로 보았다(李東洲〔1975〕, pp. 155~6).

어릴 때에 豹老에게서 배워서 수제자라는 말을 들었다.[145]

는 기록에서도 보이듯이, 강세황의 뒤를 이어 신위로 이어지는 시·서·화의 문인화가의 맥은 자연스러운 결과라고 할 수 있다.

그 밖의 화가들과의 관계—최북, 정충엽, 이방운

강세황과의 관계에서 위에서 본 여러 예 외에도 기록을 통해 직접적인 교류가 있었던 것을 알 수 있는 경우와 화풍상 연관이 있다고 생각되는 경우가 있다. 최북, 정충엽이 전자, 이방운이 후자에 해당한다.

호생관(毫生館) 최북(崔北, 1712~?)과의 관계는 다음의 기록에서 짐작할 수 있다.

> 傲軒(白尚瑩) 선생이 해변에 숨어 사는데 일찍 姜豹菴 등 여러 노인과 모임을 가졌다. 약속하기를 사철마다 한 번씩 회원집에 모여서 차례로 연회를 마련한다 하였다. 崔北은 雅集圖를 그리고 豹菴은 詩를 써서 운치가 질탕하였으니 정말 훌륭하였다.[146]

는 내용이다. 사철마다의 정기적인 모임에서 강세황이 시를 쓰고 최북이 아집도를 그렸다고 하니 분명히 직접 만났고, 또 그림에 관심이 많은 강세황과는 그 이상의 교류도 있었을 가능성이 있다. 이 모임이 얼마나 계속되었는지, 그리고 실제 최북은 몇 번이나 이 모임의 아집도를 그렸는지 더 이상 알 수 없으나, 그들의 접촉에 대한 이러한 근거를 토대로 화풍상의 연관 등 앞으로 유의해야 할 문제이다.

이곡(梨谷) 정충엽(鄭忠燁, 1725~1800 이후)은 강세황과 친했던 것으

145 申緯, 『警修堂集』, "問庵寵惠紫霞二子, 作畫歌次韻戲答曰: ……自我髫年學豹老(姜豹菴), 謬許入室推參回"(『槿域書畫徵』, p. 238).

146 『槿域書畫徵』, p. 190, "外祖傲軒先生, 屛居海濱, 嘗與姜豹菴諸老結社, 約曰四老, 每於四時一會於會中之家, 輪次設供云, 崔北圖雅集·豹菴書詩畫篇風韵尙覺跌宕, 洵足奇矣(樵山雜著)."

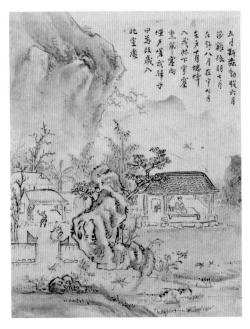

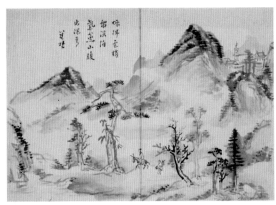

도 134-1 李昉運, 〈屛風圖〉 중, 紙本淡彩, 25.6×20.1cm,
국립중앙박물관
도 134-2 李昉運, 〈氣蒸深靑圖〉, 紙本水墨, 27.3×38.7cm,
국립중앙박물관

로 알려졌는데, 그 밖의 자료가 없고, 현재 알려진 작품은 정선풍을 따르고
있어서 더 이상 알 수 없으나 앞으로 근거가 밝혀질 가능성은 크다고 하겠
다.[147]

　　이방운(李昉運, 1761~?)과의 관계는 화풍상의 연관성에 있다. 두 사람
의 생존 연대가 어느 정도 겹치기는 하지만 직접 교유의 가능성보다 일반
적으로 후배 화가에게서 나타나는 화풍상의 영향의 한 예라고 간주할 수 있
다. 이방운의 작품에는 크게 심사정의 영향과 강세황의 영향이 보이는데, 그
중 강세황의 영향은 〈기증심청도(氣蒸深靑圖)〉[도 134-2]의 소재, 미법(米法)의
양식, 공간감, 산의 형태, 수지법(樹枝法) 등과 전체적인 분위기가 닮은 점에
서 드러난다.[148] 그 밖의 조선 후기 여러 화가에게서 반드시 이와 같이 구체
적으로 강세황의 영향을 분리해 내기는 어렵지만, 조선 후기 화단의 남종문
인화풍의 작품들에서 보이는 공간감과 담백한 한국적인 맛에서 그의 영향을

147 『槿域書畫徵』, p. 187, "鄭忠燁: 善隸善畫, 與姜豹菴交善(海東號譜)."
148 　拙稿(1983),「18세기 畵家 李昉運과 그의 畵風」,『梨花史學硏究』, 제13·14合輯, p. 106 참고.
　　도판은 安輝濬(1982),『山水畫』(下) 53, 54 참고.

432

생각할 수 있다.

그런데 그는 주로 화보에 충실하여 자신의 화풍을 만들어 냈기 때문에 그 전철을 밟는 또 다른 화가의 화풍이 반드시 강세황의 영향이냐 하는 모호한 문제에 부딪친다. 그것은 그가 정선처럼 필치의 개성이 강하지 않다는 얘기도 되며, 더구나 공간감이나 문기 같은 것은 누구의 영향이라고 하기에는 보다 추상적인 특성을 갖기 때문이기도 하다. 그리고 받아들이는 후배 화가가 다른 여러 요소를 어떻게 구사하느냐에 따라 더욱 모호하게 된다. 이 점은 심사정과의 관계에서도 심사정이 선배이지만 강세황도 바로 뒤이은 같은 시기에 같은 화보로 출발했으며 두 사람의 친분에서 오는 공통점 때문에 경우에 따라 각각의 고유 요소를 분리하기 곤란함을 인정하게 된다. 결국 강세황의 영향이란 대체로 감각과 정신(분위기)이라고 하는 보편적이고 전반적인 의미의 영향이라고 할 수 있어서 화풍상으로 이른바 강세황파라고 이름 지을 수 있는 현상을 보이지는 않는다. 반면 화평이라고 하는 독특한 증거로 나타나는 그의 위치는 확고하며, 회화에 대한 견해와 방향 제시 등 지대한 공헌이 인정된다.

그의 후손 화가들과의 관계—신, 이오, 진

그의 자손들 중에서 그림을 이은 경우를 보면, 서자인 신(信, 1767~1821)이 그림 재주를 물려받았으며, 그와 그림에 관한 일로 남긴 사연이 있다. 신의 경우는 전해지는 작품이 없다. 그의 손자들은 직접적인 작품상의 영향을 찾기 힘들어서 화풍상의 계승 문제보다 재능과 분위기를 이어받았다고 할 수 있다.

신의 그림 재주에 대해서는 이미 위에서 보았듯이 「제신아화치후(題信兒畵雉後)」에,

> 己酉(1789) 4월에 淮陽 관사에 꿩을 바친 사람이 있었다. 信이 그것을 묘사하는 데 상당히 모양이 비슷하게 되었다. 과거에 변상벽이라는 사람이 고양이를 잘 그려서 당시 사람들이 변고양이라고 말했는데 지금 혹 강꿩이라고 할 사람

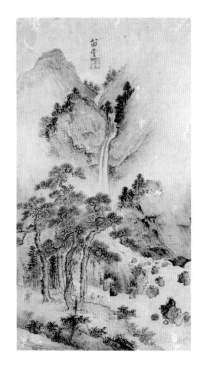

도 135 姜彛五,
〈松下望瀑圖〉,
紙本淡彩,
58.2×32.1cm,
국립중앙박물관

이 있을는지 모른다. 이보다 더 큰 수치가 어디 있겠느냐. 부디 여기에 대하여 힘쓰지 말아야 할 것이다.[149]

라고 하였다. 그 시기는 신의 맏형 인(偵)이 회양(淮陽)에 있을 때며, 강세황, 김홍도, 김응환과 함께 신도 금강산 여행을 하였다. 이 글의 내용으로 보아 그가 꿩을 무척 비슷하게 그린 모양이고 그림 재주가 있었던 것은 분명하다. 그런데 그림에 대한 관심이 남다른 강세황이 강꿩이라고 하는 것이 수치라는 데에는 직업 화가처럼 될까 염려하는 것으로 볼 수 있다.

또 신이 서양인이 그린 〈월영도(月影圖)〉를 모사한 그림에 강세황이 글을 쓴 것이 있다. 그 내용은 강세황의 서양 문물에 대한 관심도를 나타내는데,

서양인이 千里鏡을 만들었는데 일명 視遠鏡이라고 한다. 이 거울을 가지고 천상을 보면 일월성신의 형체와 모양을 또렷이 알 수 있다. 五星의 모양도 각기 같지 않다. 이 그림은 곧 달 가운데에 있는 그림자다. ……戴進賢이 〈天象圖〉를 그렸는데, 거기에 그린 달그림자는 이러하였다. 서자 信이 옮겨서 그렸다.[150]

라고 하여, 이에 대한 상당한 이해와 달그림자에 관한 합리적인 견해도 함께 적었다. 그가 이러한 작품을 모사하는 작업을 신에게 맡긴 것이거나, 그만큼의 관심을 가졌던 것은 분명하다.

149 『豹菴遺稿』, pp. 296~7, "己酉四月, 有獻雉淮衙者, 信兒摸寫, 頗得形似, 向者有卜尙璧者, 工畫猫, 時人以卜猫稱之, 今或有以姜雉稱之, 恥孰甚焉, 宜勿用工, 可也."

150 『豹菴遺稿』, p. 297, "書西洋人所畫月影圖摸本後: 西洋人造千里鏡, 一名視遠鏡, 以此鏡, 視天象, 則日月星辰體狀歷可辨, 五星之狀亦各不同, 此圖乃月中婆娑影, ……戴進賢, 作天象圖, 所畫月影如此, 庶子信移摸云爾."

434

그런데 신은 특히 그림으로 인하여 강세황의 사랑을 받았던 듯하며, 그 것은 여러 아들 중에서 혼자 그림으로 아버지와 통했기 때문으로 여겨진다. 그는 강세황의 둘째부인 나주나씨(羅州羅氏)와의 소생으로 강세황 55세에 출생했다. 따라서 신의 그림 관계 기록은 빨라야 강세황 60대 후반부터이 고, 대개 70대의 일에 해당한다.[151] 신은 아들 다섯을 두었는데, 그중 둘째인 이오(彝五, 1788~1857)가 그의 호인 약산(若山)으로 화명(畵名)이 알려져 있 다.[152] 약산의 그림 〈산수도〉 등은 구도나 필치에서 강세황 화풍을 찾아보기 힘들며 인물의 형태감과 깔끔한 분위기 정도가 닮았다고는 볼 수 있다.도 135

이러한 현상은 그 다음 대의 증손(曾孫) 대산(對山) 진(溍, 1807~?)의 작 품에도 마찬가지여서 화풍상으로 강세황을 이은 것은 아니다.[153] 그는 강세 황의 둘째아들 완(俒)의 3자(子)인 이대(彝大)의 아들인데, 이대에게는 강세 황이 78세에 그려 준 〈묵죽 8폭 병풍〉이 전해 온다.도 69

151 信의 出生年을 김홍도와 함께 어울렸다는 점에서 1738년으로 보는 견해가 있다. 그러나 강세 황은 두 번째 羅氏 부인과는 첫 번째 부인이 죽은 1756년 이후에 결혼한 것으로 믿어지며, 또 信은 김홍도와는 23세 차이로서 금강산 여행 때가 22세에 해당하므로 세보에 있는 그의 생년 (1767)에는 별다른 문제가 없다고 본다(崔淳姬[1979], 「豹菴遺稿解題」, 『豹菴遺稿』, p. 44 참고).

152 그는 申緯의 아들 命準과 그림으로 연관이 있어서 집안 간의 내왕이 계속된 것을 알 수 있다.

153 彝五의 작품은 『韓國繪畫大觀』, pp. 694~5, 溍의 작품은 pp. 737~8 도판 참고.

VII

결어

지금까지 조선 후기 대표적인 문인화가이자 평론가로서 높은 식견과 뛰어난 감식안을 갖춘 강세황(1713~1791)의 회화세계에 대하여, 작품 및 문헌자료를 중심으로 구체적인 검토와 분석을 시도하였다. 그 결과 이미 알려졌던 단편적인 내용들이 좀 더 상세하고 구체적으로 파악되었음은 물론, 보다 많은 새로운 사실이 밝혀지게 되었다. 즉 생애, 화풍, 회화관, 화단과의 관계 등 여러 측면을 통하여 그의 전체적인 면모와 그 특징적인 성격을 이해할 수 있는 것이다.

그는 대대로 학문과 장수의 전통을 지닌 가문에서 태어났으며, 영·정조(英·正祖)의 배려에 힘입어 극히 드물고 영광스러운 이른바 '삼세기영지가(三世耆英之家)'를 이루었다. 그의 생애는 이제 자세하게 밝혀지게 되었는데, 그 중에서도 예술가로서의 성격이 가장 두드러진다. 어렸을 때부터 시(詩)·서(書)·화(畵)에 재능을 보인 그의 예술적 특성은 불우했던 20대와, 가난하면서도 학문과 예술에만 전념했던 30~50대의 안산(安山) 시절에도, 그리고 가히 제2의 인생이라 할 수 있는 60~70대의 만년에도 도도히 일관되었으며, 특히 화가로서의 그림 제작과 화평 등 회화적인 활약이 가장 큰 비중을 차지한다.

그의 특징 중의 하나는 서양 문물에 대한 호기심과 서·화의 새로운 정보에 대해 관심을 기울이는 등 진취적이고 선구적인 성향을 지녔던 점이다.

이러한 측면은 새롭고 독특한 화풍을 구사한 점에서도 나타나는데, 이는 궁극적으로 그가 생각했던 '서·화의 올바른 자세'에 대한 노력으로 귀결되는 것임을 알 수 있다. 그러니까 그가 일생 진지하게 추구하고 이룩했던 차원 높은 문인화의 경지는 결국 서·화의 습기(習氣)와 속기(俗氣)를 탈피하고 진실한 태도로 임하려는 선구적인 안목과 독자적인 정신의 결과인 것이다.

또한 그는 치밀한 성품과 강한 자아의식의 소유자였다. 그것은 54세에 쓴 『표옹자지(豹翁自誌)』의 내용과 그 자전(自傳)의 일부로서 첨부된 자화상을 비롯하여 무려 8폭이나 되는 초상화를 남긴 점에서도 단적으로 나타난다.

그의 화풍은 그 특징에 따라 초기(45세까지), 중기(45~51세), 후기(51~79세)로 나누어진다.

그런데 그는 일찍부터 『고씨화보(顧氏畫譜)』, 『십죽재화보(十竹齋畫譜)』, 『개자원화전(芥子園畫傳)』, 그리고 분명히 그가 사용한 것으로 확인된 『당시화보(唐詩畫譜)』 등 화보류(畫譜類)를 토대로 그림을 독학하였다. 그 스스로 문인화와 그 정통성에 적극적인 관심을 가지고 이들 남종화(南宗畫) 화보류를 참고하면서 회화 수련에 충실하였던 것이다.

이에 그는 문인화의 소재로서 산수(山水)와 화훼(花卉)를 동등하게 다루었으며, 실제로 산수화법(山水畫法)의 원리가 화훼에도 똑같이 작용하는 것으로 보았고, 그 의미나 역할의 비중도 똑같이 중요한 것으로 여겼다. 이러한 그의 생각은 일생 지속되었으며 끝내는 후기에 이르러 그의 회화가 묵죽(墨竹)으로 대표될 정도까지 되었다. 이는 그가 대나무 등 소재의 역할과 의미를 중시했음을 말해 준다. 이러한 태도로써 그는 결국 묵죽으로 압축 정화된 높은 차원의 문인화의 경지를 이루었던 것이다.

작품을 제작함에 있어서 그는 구도와 배치를 가장 중히 여겼는데, 기본적으로는 사선이나 대각선 구도에 의한 공간감의 효율적인 표현이 두드러진다. 이 점은 후에 그의 제자인 김홍도(金弘道)의 공간 개념과도 연결되어 주목된다. 그의 작품은 특히 용묵(用墨)이나 채색 감각이 맑고 담백하여 속기 없는 고상한 화격(畫格)을 풍겨 준다. 이러한 경향은 그가 문인화에 전념하여 이를 발전시키며 화풍상의 변화를 거치는 동안에도 기본적인 성격으로서

일관되었다.

초기는 수련과 탐구의 시기였지만, 이미 그는 산수, 진경(眞景)에 대한 견해가 분명하였으며, "속된 것을 면한" 문인화풍(文人畫風)에 몰두하여 구도, 묵법(墨法), 채색 등 그 자신의 개성을 확립하였다.

중기는 개성(開城) 여행을 계기로 작화(作畫) 태도에 새로운 변화를 맞았던 45세부터 영조의 배려에 감격하여 절필(絶筆)한 51세까지의 짧은 기간이지만 다양하고 혁신적인 발전을 이룩했던 시기이다. 이때는 그 특징이 독자적인 남종화풍(南宗畫風)의 정착으로 집약되며, 초기보다 더욱 사의적(寫意的)이고 생략적인 처리와 확대된 공간감을 들 수 있다. 특히 윤곽선에 잇대어 먹이나 색을 칠하는 몰골선염식의 입체감 표현 기법이 독특하다.

더욱이 이 시기의 화훼는 소재의 다양성, 화법의 세련이 두드러진다. 소재마다 특징을 정확하게 포착하였으며 먹이나 물감의 맑고 세련된 색채 감각이 돋보인다. 심지어 화훼는 물론 산수에서도 고운 색깔 자체가 커다란 비중을 차지하는 감각적인 경향마저 나타난다. 이렇듯 실로 중기는 다채롭고 왕성한 작품 활동을 통해 회화적인 감성을 마음껏 발휘했던 시기이다.

그런데, 이러한 중기의 성격 가운데서 중요한 것은 난(蘭)·죽(竹)에 대한 지대한 관심이다. 그는 난·죽을 제대로 그리기 위해서는 자신이 터득한 방법, 즉 실물의 참모양을 익히 보고(관찰), 옛사람들의 그림을 보고(연구), 겸하여 모사하는 공부를 오랫동안 쌓아야(수련) 하며, 깊은 지식(교양)과 강한 필력이 더해져야 오묘한 경지에 이를 수 있다고 생각하였다. 이러한 신념과 열성은 후기에로 이어졌다. 이는 또한 난·죽에 있어서뿐만 아니라 궁극적으로 그의 모든 그림에 대한 태도인 것이다.

후기는 절필 후 작품 활동 재개의 시기 문제가 있다. 그의 생애로서는 관직 생활과 중국, 금강산 여행 등 획기적인 변화의 시기였으며, 주로 많은 서화평(書畫評), 특히 70대에는 젊을 때 못지않게 왕성한 작품 제작으로 괄목할 만하다. 이 시기 작품의 전체적인 비중은 대나무가 중심이 되며, 현저하게 채색이 배제되고 수묵 위주로 격조 높은 진정한 문인화의 경지를 이룬 것이 특색이다. 이는 그가 시·서·화의 한 부분으로서 회화를 긍정적으로 인

식한 결과로서, 그 자신 일생 추구해 온 문인화의 독자적인 세계를 구축했음을 의미하며, 동시에 조선 후기 화단의 문인화 발달에 중요한 견인차 역할을 했던 것이기도 하다.

그런데 후기의 산수는 중국, 금강산 여행에서 그린 스케치풍의 진경이 특색을 이룬다. 이들 진경 사생에는 일찍부터 형성된 그의 산수·진경에 관한 회화관이 작용하였다. 그에게서 진경은 산수화의 현실적인 소재일 따름이다. 즉, 와유(臥遊) 사상에 기인하여 그 소재가 상상이든 실제이든 좋은 산수를 그리려는 개념이 중요하며, 따라서 그에게는 두 가지가 근본적으로 다를 바가 없다는 사실이다. 다만, 진경의 경우 실제와 닮게 그리기가 어려운 점이 특성이며, 가보지 못한 사람이 그곳에 간 것처럼 하려는 긍정적인 의미가 부여된다. 여기에 그는 정해진 상투적인 구도, 필치가 아니고 상황에 따른 적합한 화풍 구사를 요구하였다. 그는 스스로도 습관적인 필치를 떠나서 소박하고 담담하게 스케치풍의 진경을 그려 내었다.

이에 비해 화훼는 그의 문인화의 결정을 보였다고 할 수 있는 묵죽(墨竹), 고목죽석(枯木竹石), 난죽(蘭竹) 등 대나무를 중심으로 소재가 압축되었다. 그의 대나무는 판각(版刻)까지 할 정도로 인기가 있었는데, 그만큼 그가 묵죽에 주력한 데에는 우선 문인으로서 그 자신의 취향과 대나무 자체의 의미성, 그리고 서화 일체적인 기법과 통하는 매체로서의 역할이 주효했다고 하겠다.

이처럼 시기별 화풍상의 특징이 파악됨에 따라, 지금까지 그의 만년작으로 인식되어 온 문제의 〈벽오청서도(碧梧淸暑圖)〉와 『송도기행첩(松都紀行帖)』의 제작 시기가 각각 초기와 중기임이 분명해졌다.

〈벽오청서도〉도 20는 초기의 특징이 충실히 나타나 있어서 『첨재화보(忝齋畫譜)』도 16와 잘 비견되며, 높은 화격에서 가히 이 시기를 대표할 만한 위치에 선다. 더욱이 『개자원화전』에서 원본이 발견된 또 하나의 예인 〈유조도(榴鳥圖)〉도 59-5와 함께 그가 판각본인 화보류를 방(倣)하는 데 있어서 특유의 생기를 불어넣음으로써 훌륭한 예술성을 발휘하였음을 보여 준다.

『송도기행첩』도 46은 중기를 대표하는 작품으로서, 그 참신하고 대담한

화풍이 그의 전 시기를 통해서뿐만 아니라 조선 후기를 대표할 만한 독창적인 성격을 갖는다. 이 작품에 표현된 혁신적인 기법은 그가 분명히 이해했던 서양화풍의 요소를 훌륭하게 적용시킨 것이다. 이는 그가 개성 여행에서 받은 감동을 현실감 있게 표출하는 방법으로서 채택했던 것인데, 결과적으로 이 작품에 새로이 생성된 독특한 회화적인 묘미는 높이 평가받을 만하다.

이와 관련하여 그의 서양 문물에 대한 견문이나 서양화에 대한 이해는 중기 또는 그 이전에 해당하는 것으로서, 일반적으로 인식되어 온 72세 때의 북경사행(北京使行)과 연관지어 해석하는 일은 무의미한 시점에 이르렀다.

다음 화훼 부분의 문제인데, 후기의 〈사군자(四君子) 병풍〉도 71이 그 수준이 우수한 것은 물론 그의 작품 중에 이른바 사군자가 한 벌로 그려진 유일한 예로서 주목된다. 이는 우리나라 회화사에서 한 벌로 짝맞추어진 사군자 개념이 언제부터 형성되었는지의 의문과 연결된다. 현재로서는 그 자신은 물론 그 이전 시대의 예가 희귀한 점은 시대의 경향을 말해 준다고 생각되며, 따라서 이 〈사군자 병풍〉을 통해서 사군자를 한 벌로 그리는 일에 그가 선구적인 위치에 선다고 간주할 수 있는 경우이다.

그리고 그의 소나무 그림과 관계되는 것으로 김홍도와 합작으로 알려진 〈맹호도(猛虎圖)〉도 76의 문제가 있다. 이 작품의 소나무는 강세황의 것과 기본 양식은 유사하나 결코 같은 필치일 수가 없다는 점은 명백하다. 오히려 그만큼 강세황의 영향이 김홍도에게 미쳤음을 의미하는 것이기도 하여, 이 작품의 소나무 작가 문제는 재고되어어 하겠다.

글씨에 대한 그의 분명한 견해와 높은 안목, 그리고 합리적인 서평(書評) 등의 성격이 회화에 대한 경향과 일치하여 서예와 더불어 그의 회화를 이해하는 데 직접적인 시사를 준다. 이 점은 문인으로서 그의 서화(書畫)세계에서는 도리어 당연한 일이겠으나, 이 경우에는 작품 및 문헌 자료를 통해 구체적으로 확인된 결과이므로 중요한 의미를 갖는다고 하겠다. 즉, 글씨의 정통에 관심을 가졌으며, 우리나라 글씨의 습기(習氣)를 지적한 점, 자신의 독자적인 지론(持論)을 스스로 실천한 학습 태도 등은 참신하고 선구적인 것으로 평가됨과 동시에 곧 그의 회화세계의 특징과 바로 연결되는 것이다.

서화평(書畫評)은 그에게서 작품 제작만큼이나 중요하다. 즉, 이는 조선 후기 화단에서 화가로서의 그의 위치 못지않게 커다란 비중을 차지하는 분야이다.

그는 서화에 대한 확고한 이론과 더불어 감식·감상안(鑑識·鑑賞眼)을 가졌으며, 실로 수많은 서화평(16명 66폭 조사)을 남김으로써 명실공히 당대 최고의 평론가로서 독보적이다.**부록 표 5** 간혹 다른 사람이 화평을 쓴 예가 없었던 것은 아니나 그와 비견할 만한 것이 못 된다. 그가 지적했듯이 우리나라에서는 강세황 당대에 이르기까지 감식·감상에 높은 안목과 적극적인 관심을 갖지 못했던 상황이어서 그는 감식, 평론 분야에서도 개척자인 위치에 선다. 더욱이 그의 꼼꼼한 관찰 태도와 논리적인 성품이 반영되어 의례적인 인사를 감안하더라도 비교적 공정한 서화평을 남긴 것이 돋보인다. 특히 51세 절필 이후 작품 제작에 대신하여 보다 많은 화평을 본격적으로 하게 된 것으로 생각되며, 글씨의 명성이 높아 평(評)을 쓰는 데 중요한 요소가 되기도 하였다. 더구나 60대 이후에는 관직의 지위까지 갖추어 그가 지도적인 문인사대부로서 화단의 중추 역할을 하는 데에 가세하였다. 그의 서화평은 심사정(沈師正), 강희언(姜熙彦)이나 조영석(趙榮祏), 김두량(金斗樑) 등의 예와 같이 보다 구체적으로 교유 관계가 밝혀지거나 그 가능성을 시사하는 점, 그리고 이들 서화평을 통해서만이 알 수 있는 여러 회화사적 정보들을 제공하는 면에서도 적지 않은 가치를 지닌다. 그러므로 그에게서의 화평은 가장 분명하고 직접적인 자료로서 그의 견해, 화풍, 교유 관계, 영향 관계, 그리고 화단에서의 그의 위치 등을 의미하는 총체이다.

어느 시기 누구보다도 풍부한 이론을 갖춘 화가인 그는 실로 개성적이고 선구적인 성향을 보였던 점이 독특하다. 그런데 그것은 근본적으로 올바른 서화의 정통성에 관한 관심에서 출발하였던 것이다. 문제는 구태의연한 답습이 아니라 독자적으로 이해한 서화관(書畫觀)에 의해 전에 없던 여러 가지 구체적인 해결 방안의 시도를 몸소 실천함으로써 결과적으로 진취적인 현상이 나타났다고 하겠다. 크게는 산수·화훼에서 진정한 남종문인화풍의 정착, 분명한 이론과 높은 안목에 의한 화평, 또 자신이 즐겨 그린 화목(畫

目) 이외의 풍속화, 인물화 등에도 긍정적인 관심을 보임으로써 다양한 회화 발전을 고무한 점 등이 그것이며, 작게는 한 벌로 짝맞추어 그린 사군자, 희귀한 대나무 판각의 경우도 그러하다. 특히 초상화와 현실감 있는 산수를 표현하는 데에 부분적으로 서양화의 이점을 채용한 점은 실로 독창적인 업적이다.

이와 같은 사실들은 곧 그가 조선 후기 회화사에 있어서 새로운 방향을 제시하였음을 의미한다. 이는 그의 업적과 성격에 부응하여 '실학적인 회화·회화관'이라 이름할 수 있는 일인지도 모르겠다. 즉, 정통에 목적을 두고 새롭고 구체적이며 현실적인 방법이 제안된 경우에 그 시대적인 개념의 해석 문제는 계속 연구되어야 할 과제이다.

앞으로 문인화의 성격을 정당하게 이해하기 위해서는 즐겨 다루어진 소재들이 갖는 당시의 의미성이나 용도 문제가 보다 구체적으로 검토되어야 하겠다. 또 산수의 현실적인 소재로서의 진경에 대한 개념을 새로이 할 필요가 있으며, 이러한 시각에서 우리나라 산수(진경)의 문제를 추구할 가치가 있다고 본다.

그리고 그와 관련하여 제기된 문제로서 우리나라의 화평·평론사, 서양화, 사군자, 판[각]화(版[刻]畫) 등도 보다 깊이 있게 살펴보아야 할 분야이다.

이 책에서 조사 연구되지 못한 더 많은 자료들이 발굴되기를 기대하며, 아울러 강세황과 조선 후기 화단에 대한 한층 합리적이고 새로운 이해가 이루어지기를 바란다.

부록

표 1 강세황의 가계(晉州姜氏 世譜에 의함)

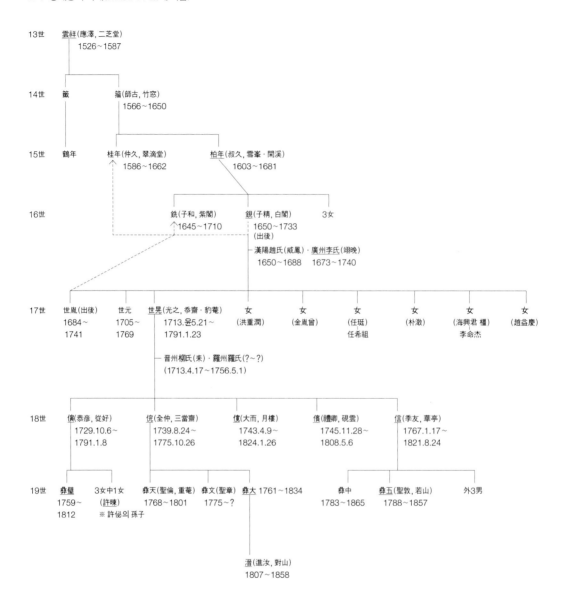

13世 雲祥(應澤, 二芝堂)
　　　 1526～1587

14世 籤　　　籍(師古, 竹窓)
　　　　　　　1566～1650

15世 鶴年　　桂年(仲久, 翠滴堂)　　　柏年(叔久, 雪峯·閑溪)
　　　　　　　1586～1662　　　　　　 1603～1681

16世　　　　　　　　　　鋐(子和, 紫閣)　　銀(子精, 白閣)　　3女
　　　　　　　　　　　　1645～1710　　　 1650～1733
　　　　　　　　　　　　　　　　　　　　（出後）
　　　　　　　　　　　　　 漢陽趙氏(威鳳)·廣州李氏(翊晚)
　　　　　　　　　　　　　 1650～1688　　 1673～1740

17世 世胤(出後)　 世元　　世晃(光之, 忝齋·豹菴)　　 女　　　 女　　　 女　　　 女　　　 女　　　　　女
　　　1684～　　　1705～　1713.윤5.21～　　　　　　(洪重潤)　(金胤曾)　(任珽)　　(朴澂)　(海興君 橿)　(趙盆慶)
　　　1741　　　　1769　　1791.1.23　　　　　　　　　　　　　　　　　　任希祖　　　　　　李命杰

　　　　　　　　　　　　 晋州柳氏(未)·羅州羅氏(?～?)
　　　　　　　　　　　　 (1713.4.17～1756.5.1)

18世 儐(恭彦, 從好)　 俒(全仲, 三當齋)　 儇(大而, 月樓)　 債(禮卿, 硯雲)　 信(季友, 華亭)
　　　1729.10.6～　　1739.8.24～　　　1743.4.9～　　 1745.11.28～　　1767.1.17～
　　　1791.1.8　　　 1775.10.26　　　1824.1.26　　　1808.5.6　　　　1821.8.24

19世 彛璧　　 3女中1女　 彛天(聖倫, 重菴)　 彛文(聖章)　 彛大 1761～1834　　 彛中　　　彛五(聖敦, 若山)　 外3男
　　　1759～　 (許晙)　　 1768～1801　　　 1775～?　　　　　　　　　　　　1783～1865　 1788～1857
　　　1812　　 ※許佖의 孫子

　　　　　　　　　　　　　　　　　　　　　　 潷(進汝, 對山)
　　　　　　　　　　　　　　　　　　　　　　 1807～1858

446

표 2 연표(강세황의 생애 주요 사실과 현존 기년 작품)

나이	해		생애 주요 사실	기년 작품(회화: 畫, 서예: 書, 서화평: 評, 제발: 跋)
1	癸巳	1713	肅宗 39년 윤5월 21일 卯時에 漢京 南小洞 집에서 出生	
8	庚子	1720	肅宗 국상 당하여 글 '鳩杖'을 지음	
10	壬寅	1722	부친 禮曹判書時 그가 어린 나이로 圖畫署取材에 등급 매김. 官家 문서에 글씨 4~5字 쓴 것을 尹淳이 칭찬	
11	癸卯	1723	선비들 과거 보는 장중에 들어가 對偶句 지음	
12	甲辰	1724		
13	乙巳	1725	行書를 잘 써서 글씨를 얻어다 병풍을 만드는 이도 있었음	
14	丙午	1726		
15	丁未	1727	晉州柳氏(進士 柔 의 따님)와 결혼	
17	己酉	1729	맏아들 僑이 10월 6일에 태어남	
21	癸丑	1733	부친 鋧 별세(8월 7일). 이후 3년간 盧墓 살이	
24	丙辰	1736	서울집에 돌아와 어머니 모심	
25	丁巳	1737	「山響記」짓고 산수화 그림	
27	己未	1739	둘째아들 俒(8월 24일) 태어남	
28	庚申	1740	모친 李氏 별세. 이후 3년간 盧墓 살이	
31	癸亥	1743	셋째 儐(4월 9일) 태어남	
32	甲子	1744	겨울, 가난으로 安山 이주	
33	乙丑	1745	넷째 儐(11월 28일) 태어남	〈七太夫人慶壽宴圖〉後跋(跋·書)
35	丁卯	1747	복날 청문당(淸閟堂)에서 열린 시회에 참석하여 음식과 술을 즐기고 그림을 그림	「玄亭勝集」(書·畫)
36	戊辰	1748		〈池上篇圖〉,〈堪臥圖〉,「㤗齋畫譜」(書·畫)
37	己巳	1749		〈倣董玄宰山水圖〉,〈溪山深秀圖〉(書·畫)
39	辛未	1751		〈陶山圖〉(畫·跋),〈詩在驢子背上〉(畫)
41	癸酉	1753		〈武夷九曲圖〉(書·畫)(7월)
44	丙子	1756	부인 柳氏(5월 1일) 별세. 果川 砂洞에 묻음	〈浣花草堂圖〉(書·畫)(6월)
45	丁丑	1757	7월 開城 여행「無號帖」2卷 그림	
46	戊寅	1758		〈十趣圖〉(書·畫)
47	己卯	1759	절친한 벗 허필(許佖)과 함께 6월에 개성을 다시 여행함	「臨王書帖」(書),〈荔枝花盆圖〉(畫)
48	庚辰	1760		〈四時八景圖〉(畫)
49	辛巳	1761		「豹玄聯畫帖」(書·畫),「董其昌臨前人名迹帖」跋(評·跋)
50	壬午	1762	生日에 素食(사도세자 제삿날). 12월, 친구 權遠卿 방문	필자 미상〈雪竹圖〉(評)
51	癸未	1763	英祖 39년 둘째 俒 과거 합격 ※絶筆	〈春景山水圖〉(畫)
52	甲申	1764		沈師正〈山水圖〉8폭(評)
54	丙戌	1766	가을「豹翁自誌」씀	〈自畫像〉(油紙本·自畫小照)
55	丁亥	1767	서자 信(1월 17일)이 태어남	
56	戊子	1768		沈師正〈京口八景〉(評)
58	庚寅	1770	부안, 변산반도, 개암사 등 유람	
59	辛卯	1771	〈禹金巖圖〉그림,「遊禹金巖記」씀	
61	癸巳	1773	英祖가 養老宴 베풂. 僩이 注書로 모심. 강세황 처음 벼슬 英陵參奉	鄭敾〈夏景山水圖〉(評), 김홍도〈愼言人像〉跋(書)
62	甲午	1774	司圃別提	

나이	해		생애 주요 사실	기년 작품(회화: 畫, 서예: 書, 서화평: 評, 제발: 跋)
63	乙未	1775	둘째 偘(10월 26일) 辛. 尙衣院主簿→司憲府監察→漢城判官	
64	丙申	1776	2월 耆耈科 수석 합격. 3월 英祖 승하 兵曹參議→西樞	
65	丁酉	1777	兵曹分司堂上	
66	戊戌	1778	文臣廷試 수석 합격. 嘉善大夫, 漢城府右尹·副摠管 겸함	金玄成「南窓書帖」跋(跋·書), 金弘道〈西園雅集 6曲屛〉·〈扇面西園雅集圖〉·〈行旅風俗圖〉8폭(評)
67	己亥	1779	南陽府使	金弘道〈神仙圖〉8폭(評)
68	庚子	1780	副摠管 → 漢城府左尹	
69	辛丑	1781	戶曹參判(御眞 감동). 禁苑놀이 韓宗裕가 扇面 초상화 그림	〈祭義屛〉4폭(書), 趙榮祏〈漁船圖〉·〈出帆圖〉2폭(評)
70	壬寅	1782	嘉義大夫, 同義禁·摠管	自畫〈70세 像〉(畫), 〈棗汁山水〉(書·畫), 〈樂志論書〉병풍(書), 金弘道〈扇面花蝶圖〉(評)
71	癸卯	1783	兵曹參判→同中樞·副摠管→漢城府判尹. 耆老社에 들어감	李寅文〈十友圖〉(評)
72	甲辰	1784	都摠管. 乾隆황제 千叟宴에 副使로 北京行	〈扇面枯木竹石圖〉2폭(畫), 〈西山樓閣〉·〈孤竹城〉(書·畫)
73	乙巳	1785	漢城府判尹·摠管 겸함	〈三淸圖〉(畫), 〈石榴圖〉(書·畫)
74	丙午	1786		〈枯木竹石圖〉·〈松石圖〉(畫)
76	戊申	1788	知中樞府事. 맏아들 偵准陽府使, 金剛山 유람(9월)	「楓嶽壯遊帖」(書·畫)
77	己酉	1789	12월 4일 漢城府判尹 임명. 정조에게 금강산 그림 올림	〈披襟亭圖〉(畫)(8월), 〈畫竹八幅入刻又書八絶句〉(書), 「豹翁先生書畫帖」(일민미술관)(書·畫)
78	庚戌	1790	正憲大夫, 知中樞府事	〈蘭竹圖〉(書·畫), 〈墨竹 6폭〉(畫), 〈墨竹八幅 병풍〉(畫), 「十老圖像帖」 소재〈松亭閑談圖〉外(畫·跋), 金弘道〈扇面山水人物圖〉(評)
79	辛亥	1791	맏아들 偵(1월 8일) 辛. 1월 23일 戌時 별세("蒼松不老 鶴鹿齊鳴" 8字 남김). 3월 22일 卯時 鎭川 白洛面 大陰里 東南向에 장사 지냄.	

표 3 회화작품 목록(山水·花卉·花鳥)

시기	제작년도		나이	작품명	재료	크기 (세로×가로)cm	소장처	서명·관서	비고
	丁卯	1747	35	玄亭勝集圖	紙本水墨	34.9×50	柳承鳳	樸菴 光之	書·畫
	戊辰	1748	36	池上篇圖	紙本淡彩	20.3×61	柳承龍	忝齋(柳慶種跋)	
	戊辰	1748	36	堪臥圖	紙本淡彩	32.7×129	柳承龍	白文 '姜世晃印'	
	戊辰	1748	36	忝齋畫譜	紙本淡彩	18.5×22.2	개인	忝齋·鬒菴·海山亭·山響齋	山水8, 花卉·花鳥5, 書8
	己巳	1749	37	倣董玄宰山水圖	紙本淡彩	23×72	국박	光之 忝齋	書·畫
	己巳	1749	37	溪山深秀圖	紙本淡彩	23×74	국박	光之	書·畫
초기	辛未	1751	39	陶山圖	紙本淡彩	26.5×138	국박	晉山 姜世晃	書·畫
	辛未	1751	39	詩在驢子背上	絹本淡彩	127×48	국박	光之	
	癸酉	1753	41	武夷九曲圖	紙本淡彩	25.5×406	국박	姜世晃	
	丙子	1756	44	浣花草堂圖	紙本水墨	8.3×98	姜永善	豹菴	書·畫
				碧梧淸暑圖	紙本淡彩	30.5×35.8	개인	忝齋	
				飛瀑圖	紙本淡彩	127.6×47.6	국박	朱文 '光之'	
				山水圖	紙本淡彩	128×51.5	국박	朱文 '光之'	
				蓮花圖	紙本淡彩	38×28.9	개인	樸菴	

시기	제작년도		나이	작품명	재료	크기 (세로×가로)cm	소장처	서명 · 관서	비고
	戊寅	1758	46	十趣圖	紙本淡彩	40.5×28.9	개인	朱文 '忝齋'	書10, 畵10
	己卯	1759	47	荔枝花盆圖	麻本淡彩	20.2×14.4	柳承龍	白文 '光之'	
	庚辰	1760	48	四時八景圖	絹本淡彩	90.3×45.5	국박	豹菴	山水8
	辛巳	1761	49	豹玄聯畵帖	紙本水墨	27.3×38.3	개인	豹菴	山水2, 花卉3, 書3
	癸未	1763	51	春景山水圖	紙本淡彩	17×29	鄭眞淑	豹菴	
				山水對聯 I	紙本淡彩	87.2×38.5	개인	豹菴	
				山水對聯 II	紙本淡彩	58×34	삼성미술관 리움	豹菴	
				山水圖	紙本淡彩	59.1×33.7	개인	豹菴	
				第二豹玄帖	紙本淡彩	26.1×18.3	국박	白文 '姜世晃印'	花卉4, 山水3
					紙本水墨	27.7×29.8 21.2×11.4			
중기				烟客評畵帖	紙本水墨·淡彩	25.7×27.4	개인	白文 '姜光之'	山水4, 花卉 外 18
				山水圖	紙本淡彩	36×73.7	日本小倉文化 財團	豹菴	
				合作扇面山水圖	紙本淡彩	22.5×55.5	고려대박물관	豹菴	許佖과 合作
				金泥扇面山水圖	紙本金泥	22.6×56	고려대박물관	豹菴	
				扇面山水圖	紙本淡彩	22.2×59.7	국박	豹菴	
				扇面山水圖	紙本淡彩	15.8×40	국박	豹翁	
				山水·竹·蘭 병풍	紙本淡彩	34.2×24	국박	白文 '姜世晃印'	山水6, 花卉2
				豹菴帖	絹本淡彩	28.6×15.8 28.6×16.5 28.6×20 28.6×22.5 등 다양	국박	서명·관서 없음	山水7, 花卉·花鳥19
				松都紀行帖	紙本淡彩	33×53.3 33×26.7	국박 (동원기증)	光之	開城16景·詩 ·跋
	壬寅	1782	70	藥汁山水	紙本水墨	23.8×29	申孝忠	豹翁	書·畵
	甲辰	1784	72	扇面枯木竹石圖	紙本水墨	26.2×70	국박	豹翁	
	甲辰	1784	72	扇面枯木竹石圖	紙本水墨	21.8×55.5	국박		
	甲辰	1784	72	扇面枯木竹石圖	紙本水墨	26.6×70	국박	豹翁	
후기	甲辰	1784	72	西山樓閣圖 2폭 孤竹城· 瀛臺氷戲 外 1폭	紙本	크기 미상	개인	朱文 '三世耆英'	中國紀行帖
	乙巳	1785	73	三淸圖	紙本淡彩	156×84.5	개인	豹翁	
	乙巳	1785	73	石榴圖	紙本水墨	25×28	서강대박물관	朱文 '豹翁'	
	丙午	1786	74	枯木竹石圖	紙本淡彩	98.1×50	국박	豹翁	
	丙午	1786	74	松石圖	紙本淡彩	98.1×50	국박	豹翁	
	戊申	1788	76	楓嶽壯遊帖	紙本水墨	35×25.7	국박	豹翁	山水7, 書7
	己酉	1789	77	披襟亭圖	紙本淡彩	126.7×69.4	국박	豹翁	

시기	제작년도	나이	작품명	재료	크기 (세로×가로)cm	소장처	서명·관서	비고	
	庚戌	1790	78	蘭竹圖	紙本水墨	39.3×283.7	국박	豹翁	書·畫
	庚戌	1790	78	墨竹 8폭 병풍	紙本水墨	92×43.9	姜永善	豹翁	
후기	庚戌	1790	78	松亭閑談圖	紙本水墨	33.3×28.9	삼성미술관 리움	豹翁	十老圖像帖 所在 書·畫
	庚戌	1790	78	墨竹 6폭	絹本水墨	77×44.2	국박	豹翁	
				四君子 병풍	紙本水墨	68.9×48.3	개인	豹翁	
				정물	紙本淡彩	65.5×30	姜周鎭	豹翁	

	기년	기년 없는 것	계
초기	9(22)	4(4)	13(26)
중기	5(25)	13(89)	18(114)
후기	15(37)	2(9)	17(46)
계	29(84)	19(102)	48(186)

작품수 ()안은 폭수

표 4 서예작품 목록

번호	제작년도	나이	작품명	형식	크기 (세로×가로) cm	서체	내용	撰者	소장처	비고	
1	乙丑	1745	33	七太夫人慶壽宴圖序	橫軸	71×723	行	序·跋	權瑎	부산시립박물관	
2	丁卯	1747	35	玄亭勝集圖	橫軸	35×51.8	行草	題首	柳承鳳		並畫
						35×110		序·詩	柳慶種 外十人		
3	戊辰	1748	36	池上篇圖	橫軸	20.3×227	行草	題首·詩	白居易	柳承龍	並畫
4	戊辰	1748	36	堪臥圖	橫軸	32.7×318.5	行草	題首·詩	柳慶種	柳承龍	並畫
5	戊辰	1748	36	泰齋書譜	畫帖	18.7×22.2	行草	序·詩·跋	姜世晃 柳慶種 기타	개인	並畫
6	己巳	1749	37	倣董玄宰山水圖 溪山深秀圖	橫軸	23×462.1	行草	跋	姜世晃	국박	並畫
7	辛未	1751	39	陶山圖	橫軸	26.8×138	行	跋	姜世晃	국박	並畫
8	辛未	1751	39	睦夫人回甲壽序	橫軸	38.3×128	楷	序	姜世晃	柳承鳳	
9	癸酉	1753	41	武夷九曲圖	橫軸	25.5×406	隸 楷	題首 九曲詩	朱熹	姜永善	並畫
10	丙子	1756	44	浣花草堂圖	橫軸	8.2×196	草	跋	姜世晃	姜永善	並畫
11	戊寅	1758	46	十趣圖	畫帖	40.5×28.9	行	詩	瓜翁	개인	並畫
12	己卯	1759	47	臨王書帖	書帖	19×23.7	草	臨書·跋	姜世晃	柳承龍	4폭
13	庚辰	1760	48	詩帖	書帖	34×33.8	行	古詩	姜世晃	서울대박물관	1폭
14	辛巳	1761	49	董其昌臨前人名迹帖跋	橫軸	25×346	行	跋	姜世晃	申孝忠	

번호	제작년도		나이	작품명	형식	크기 (세로×가로) cm	서체	내용	撰者	소장처	비고
15	辛巳	1761	49	豹玄聯畫帖	畫帖	27.3×38.3	行	畫評·詩	姜世晃	간송미술관	3폭 並畫
16	癸未	1763	51	姜豹菴眞蹟	書帖	각종	각체	각종	各人	개인	기년작 6폭 外 다수
	甲申	1764	52								
	丙戌	1766	54								
17	丙戌	1766	54	靜春樓帖	書畫帖	35.7×23.7	楷	豹翁自誌	姜世晃	姜周鎭	자화상 2폭
18	戊戌	1778	66	贈別恩叟赴京	書帖	29.7×46.4	草	詩	姜世晃	성균관대박물관	權墨 所在
19	戊戌	1778	66	南窓書帖	書帖	38.2×25.4	行	跋	姜世晃	柳承龍	
20	戊戌	1778	66	西園雅集圖	병풍	122.6×300.6	行	跋	姜世晃	국박	金弘道 作
21	辛丑	1781	69	祭義屛	縱軸	117×51	楷	文	미상	〃	4폭
22	壬寅	1782	70	樂志論	병풍	49.9×29.2	行	樂志論	仲長統	姜周鎭	8폭
23	壬寅	1782	70	藥汁山水圖	橫軸	23.8×75.5	行	跋	姜世晃	申孝忠	並畫
24	甲辰	1784	72	西山樓閣圖·孤竹城	畫帖	크기 미상	行草	詩	姜世晃	개인	並畫
25	戊申	1788	76	楓嶽壯遊帖	畫帖	35×25.7	隷·行	詩·文	姜世晃	국박	7폭 並畫
26	己酉	1789	77	畫竹八幅入刻又書八絕句	書帖	24×14	行草	詩	姜世晃	동아대박물관	8폭
27	己酉	1789	77	披襟亭圖	縱軸	126.7×69.4	草	畫題	姜世晃	국박	
28	庚戌	1790	78	蘭竹圖	橫軸	39.1×304.5	草	跋	姜世晃	국박	
29	庚戌	1790	78	十老圖像帖	畫帖	33.3×28.9	行	序·帖	姜世晃	삼성미술관 리움	並畫
30	庚戌	1790	78	豹菴遺彩	書帖	54.8×31.5	行	詩·跋	姜世晃	개인	並畫
31		후기		大字병풍	병풍	110×45.7	隷·行		姜世晃	姜泰雲	8폭
32		후기		江南春意圖	縱軸	43.5×21.9	篆	題首	姜世晃	국박	沈師正 作
33		초기		詞	小幅		行草	詞	姜世晃	姜弘善	喬齋 서명

표 5 화평(畫評) 목록(16명 66폭 대상, 가나다순)

작가	작품명	재료	크기 (세로×가로)cm	제작년도	화평년도	내용
姜熙彦	仁王山圖	紙本淡彩	24.6×42.5	미상	미상	寫眞景者, 每患似乎地圖, 而此幅旣得十分逼眞, 且不失畫家諸法. 豹菴
	士人三景圖(3-1)	紙本淡彩	26×21	미상	미상	狀其撚髭苦吟, 濡毫凝思, 可謂窮工畫妙. 豹菴
	士人三景圖(3-2)	紙本淡彩	26×21	미상	미상	東○○○斯爲極矣. 豹菴
	士人三景圖(3-3)	紙本淡彩	26×21	미상	미상	對此, 令人有揮毫潑墨之興. 豹菴
	北關朝霧	紙本淡彩	26×21.5	미상	미상	五更待漏靴滿霜, 吾烏知此畫之妙. 豹菴
	結城泛舟	紙本淡彩	22.8×40.1	미상	미상	海闊天空, 展此, 令人胷次豁然. 豹菴
	昭君出塞	紙本淡彩	23×37	미상	미상	黃沙白草, 如聞琵琶哀怨之曲. 豹菴評
金德成	風雨神圖	紙本淡彩	28.2×41.5	미상	미상	筆法彩法俱得泰西妙意. 豹菴
金斗樑	高士夢龍圖	紙本水墨	30.6×26.1	미상	미상	衣文圓熟, 用墨奇古, 足稱名手, 昔御賜號曰南里, 亦可謂遭遇矣. 豹菴評
	牧牛圖(牧童午睡)	紙本淡彩	31×51	미상	미상	神妙精工, 未知與戴嵩孰上孰下. 豹菴

작가	작품명	재료	크기 (세로×가로)cm	제작년도	화평년도	내용
金仁寬	魚圖	紙本淡彩	27.8×39.2	미상	미상	昔以此名一代, 今人反不以爲貴. 豹菴
金龍行	露松窮泉圖	紙本淡彩	32.2×53.2	미상	미상	極有步趣. 豹菴
金允謙	溪寺秋意圖	미상	미상	미상	미상	疎率中有致
金弘道	扇面雅集圖	紙本淡彩	26.8×81.2	戊戌 1778	丁酉 1777	李伯時効唐小李將軍……, 後之覽者, 不獨圖畫之可觀, 亦足方弗其人耳. 丁酉 七月下澣書
	西園雅集圖	絹本淡彩	122.5×300.6	戊戌 1778	戊戌 1778	余曾見雅集圖, 無慮數十本, 當以仇十洲所畫爲第一, 其外瑣瑣, 不足盡記, 今觀士能此圖, 筆勢秀雅, 布置得宜, 人物儼若生動, 至於元章之題壁, 伯時之作畫, 子瞻之寫字, 莫不得其眞意, 與其人相合, 此殆神悟天授, 比諸十洲之纖弱, 不啻過之, 將直與李伯時之元本相上下, 不意我東今世, 乃有此神筆, 畫固不減元本, 愧余筆法疎拙, 有非元章之比, 秪浣佳畫, 烏能免覽者之誚也. 戊戌臘月. 豹菴題
	行旅風俗圖(8-1)	絹本淡彩	90.7×42.7	戊戌 1778	戊戌 1778	橋底水禽驚起於驟蹄聲, 驟驚於水禽之飛, 人驚於驟之驚, 貌狀入神. 豹菴評
	行旅風俗圖(8-2)	絹本淡彩	90.7×42.7	戊戌 1778	戊戌 1778	供給之人, 各執其物, 後先於肩輿前, 太守行色, 甚不草草, 村氓來訴, 刑吏題牒, 乘醉呼寫, 能無誤決. 豹菴評
	行旅風俗圖(8-3)	絹本淡彩	90.7×42.7	戊戌 1778	戊戌 1778	打稻聲中, 濁酒盈缸, 彼監穫者, 饒有樂趣. 豹菴評
	行旅風俗圖(8-4)	絹本淡彩	90.7×42.7	戊戌 1778	戊戌 1778	水田鷺飛, 高柳風凉, 冶爐打鐵, 行子買飯, 村店荒寒之景, 反覺有安閒之趣. 豹菴評
	行旅風俗圖(8-5)	絹本淡彩	90.7×42.7	戊戌 1778	戊戌 1778	栗蟹鰕鹽, 滿筐盈缸, 曉發浦口, 鷗鷺驚飛, 一展看, 覺腥風觸鼻. 豹菴評
	行旅風俗圖(8-6)	絹本淡彩	90.7×42.7	戊戌 1778	戊戌 1778	沙頭駐驢, 招招舟子, 數三行客, 并立而待, 江干風景, 宛在眼前. 豹菴評
	行旅風俗圖(8-7)	絹本淡彩	90.7×42.7	戊戌 1778	戊戌 1778	牛背村婆, 何足動人, 而行子緩擊, 注眼以視, 一時光景, 令人笑倒. 豹菴評
	行旅風俗圖(8-8)	絹本淡彩	90.7×42.7	戊戌 1778	戊戌 1778	破鞍羸蹄, 行色疲甚, 有何興趣, 回首拾綿村娥. 豹菴評
	神仙圖 (8-1 靑烏子圖)	絹本彩色	131×57.7	己亥 1779	己亥 1779	背負黃庭, 手拏腰丹芝, 帶葫蘆在腰, 不問可知爲靑烏子, 沒骨寫意, 艸艸一筆句去, 活出烟火界, 靑烏術, 可能敵此否. 豹菴評
	神仙圖 (8-2 三星圖)	絹本彩色	131×57.7	己亥 1779	己亥 1779	福星雍容豐且都, 祿星高冠盛華裾, 壽星古貌長骨顱, 此李西厓詩也, 對此無容改評. 豹菴評
	神仙圖 (8-3 仙鹿圖)	絹本彩色	131×57.7	己亥 1779	己亥 1779	鑿綠玉作九竅, 工亦巧矣, 吹之者, 人謂子晋, 卬則曰否, 彼翩翩者羽, 何以爲牲牲之角也. 豹菴評
	神仙圖(8-4 曹國舅圖)	絹本彩色	131×57.7	己亥 1779	己亥 1779	笙簫憂雲, 檀拍間之, 洋乎盈耳, 忽覺無丹靑, 操毫者, 非神游八極之表, 無以辦此. 豹菴評
	神仙圖 (8-5 壽星圖)	絹本彩色	131×57.7	己亥 1779	己亥 1779	老君騂靑牛而喚白鹿耶, 以道德經, 博一顆桃, 爲其長生計, 大於玄牝之訣耶. 豹菴評
	神仙圖 (8-6 黃初平圖)	絹本彩色	131×57.7	己亥 1779	己亥 1779	初平叱石爲羊, 儻造化手矣, 士能以筆墨, 幻初平造化手, 殆乎過初平一着. 豹菴評
	神仙圖 (8-7 紫髥道士圖)	絹本彩色	131×57.7	己亥 1779	己亥 1779	紫髥道士握麈談玄, 卓華盖女冠能潛聽黙會否, 三孩兒何從中生, 有犀角白氣干天, 靈詭至極, 決定無風流嫌矣. 豹菴評
	神仙圖 (8-8 鍾離權圖)	絹本彩色	131×57.7	己亥 1779	己亥 1779	回回道人學於鍾離權, 鍾離權學於倒葫蘆瀉金丹者, 時有澹月在傍, 知狀. 豹菴評
	花蝶圖	紙本彩色	25.6×75	壬寅 1782	壬寅 1782	蝶粉疑可粘手, 人工之足奪天造, 乃至於是耶, 披覽驚嘆, 爲題一語. 豹翁評

작가	작품명	재료	크기 (세로×가로)cm	제작년도	화평년도	내용
金弘道	騎驢遠遊圖(扇面)	紙本淡彩	28×78	庚戌 1790	庚戌 1790	士能重病新起, 乃能作此精細工夫, 可知其宿荷快復, 喜慰若接顏面, 況乎筆勢工妙, 直與古人相甲乙, 尤不可易得, 宜深藏篋笥也, 庚戌淸和. 豹翁題
	賣醢婆行	絹本淡彩	71.2×37.4	미상	미상	余嘗居海畔, 慣見賣醢婆行徑, 負孩戴筐, 十數爲群, 海天初旭, 鷗鷺爭飛, 一段荒寒風物, 又在筆墨之外, 方在滾滾城塵中, 閱此, 尤令人有歸歟之思. 豹菴
	鍾離權圖	絹本彩色	139×57.5	미상	미상	安得致身此中, 共嘗掌上靈丹筐中紫芝. 豹翁
	果老圖	絹本淡彩	134.6×56.6	미상	미상	果老倒跨紙驢, 手持一卷書, 目光直射行墨間, 此最爲士能得意作, 求之中華, 亦不可易得. 豹菴評
金厚臣	山水圖	紙本淡彩	27.9×44.5	미상	미상	熟中有生意. 豹
金喜謙(誠)	石菊圖	紙本淡彩	25.1×18.8	미상	미상	有元人韻致, 大勝前幅. 豹
卞相璧	雌雄鷄將雛圖	紙本彩色	30×46	미상	미상	靑雄黃雌將七八雛, 精工神妙, 古人所不及. 豹菴
沈師正	豹玄聯畵帖 所在 湖山秋霽	紙本淡彩	27.3×38.3	辛巳 1761	辛巳 1761	康熙年間, 有高其佩者, 善作指頭畫, 余曾與玄齋共賞之, 不意復見.
	豹玄聯畵帖 所在 山水圖	紙本淡彩	27.3×38.3	辛巳 1761	辛巳 1761	焦墨小斧劈, 淸勁有奇趣, 遠岫天畔橫, 孤村樹杪露, 何當理笻枝, 散步寒塘路.
	豹玄聯畵帖 所在 溪山蕭寺圖	紙本淡彩	27.3×38.3	辛巳 1761	辛巳 1761	澗水悲鳴易愁絶, 長松休送雨聲來, 元遺山句也, 此幅可以敵之.
	四時八景圖(8-1)	紙本淡彩	50×33.2	甲申 1764	甲申 1764	帶得黃大癡筆意, 行筆遒健. 豹菴評
	四時八景圖(8-2)	紙本淡彩	50×33.2	甲申 1764	甲申 1764	寄巖突起於江心, 浮屠縹緲, 遠岫暎帶, 亦得好趣. 豹菴評
	四時八景圖(8-3)	紙本淡彩	50×33.2	甲申 1764	甲申 1764	急雨顚風, 亂山微茫, 墨氣淋漓, 深有米家法. 豹菴評
	四時八景圖(8-4)	紙本淡彩	50×33.2	甲申 1764	甲申 1764	山石斧劈, 蒼健老熟. 豹菴評
	四時八景圖(8-5)	紙本淡彩	50×33.2	甲申 1764	甲申 1764	筆勢疎宕, 亦甚圓熟, 草草點綴, 自足天趣. 豹菴評
	四時八景圖(8-6)	紙本淡彩	50×33.2	甲申 1764	甲申 1764	秀潤蒼雅, 自不可及, 石梁之底, 透見遠山, 亦是奇思. 豹菴評
	四時八景圖(8-7)	紙本淡彩	50×33.2	甲申 1764	甲申 1764	草草無意中, 自饒古雅之意. 豹菴評
	四時八景圖(8-8)	紙本淡彩	50×33.2	甲申 1764	甲申 1764	熟則易流於俗, 而此幅却甚熟而甚雅. 豹菴評
	京口八景 望都城圖	紙本淡彩	23.9×13.5	戊子 1768	戊子 1768	削壁峭峻, 高入雲霄, 長松離立, 掩暎烟村, 天外奇峰, 特排檻前, 毋論畫品如何, 此景果在王城近地耶. 豹菴
	京口八景 江巖波濤圖	紙本淡彩	23.9×13.5	戊子 1768	戊子 1768	波濤蕩漾, 危石崚層, 亦不知指何處, 而頗覺奇幻, 使觀者豁然開睫也. 豹菴
	石榴圖	紙本淡彩	24.7×17	미상	미상	行筆傅彩深得古法. 豹菴評
	牡丹圖	紙本淡彩	24.7×17	미상	미상	疎散有華人筆意. 豹菴評
	江南春意圖	絹本淡彩	43.5×21.9	미상	미상	曾與玄齋對坐, 見其臨寫杜士良江南春意, 今覽此於數十年後, 感而題此. 豹翁題
	花鳥圖(2-1)	紙本淡彩	38.8×29.1	戊寅 1758	미상	畫枝縹緲, 畫葉翩反, 即無論狀物之得其形似與否, 亦是吾東前所未有者, 在玄翁, 確非十分得法, 猶足壓倒如山畫工. 豹翁題
	花鳥圖(2-2)	紙本淡彩	38.8×29.1	戊寅 1758	미상	生枝發葉, 極婀娜縹緲之致, 佳實累累, 恠禽栖息, 宜探造化之妙, 東國從來所未有也, 且念後無繼此者, 此語非夸也. 豹菴評

작가	작품명	재료	크기 (세로×가로)cm	제작년도	화평년도	내용
沈師正	山僧補衲圖	絹本淡彩	36×27.1	미상	미상	山僧補衲圖, 顧氏畫譜中有之, 姜隱作此, 玄齋略倣其意, 而寫此, 甚奇. 豹翁評
李寅文	十友圖	紙本淡彩	122.6×56.1	癸卯 1783	癸卯 1783	寫十友圖, 須得出塵之筆, 此幅瀟灑滄蕩, 人物林石, 俱有古意, 眞與十友之題相稱. 豹翁書
趙榮祏	漁船圖	紙本淡彩	31.3×43.4	癸丑 1733	辛丑 1781	觀我之畫, 爲吾東國第一, 人物爲觀我之第一, 此幅爲觀我畫之第一, 余曾於數十年前見此, 今又重觀. 豹菴題
	出帆圖	紙本淡彩	31.5×43.7	癸丑 1733	辛丑 1781	筆法雅妙, 無一點俗氣, 舟楫帆檣, 模狀逼眞, 不當當草草寫意論, 甚可珍也. 辛丑九月. 豹菴書
鄭敾	夏景山水圖	絹本水墨	177.9×97.3	미상	癸巳 1773	圖中山石蒼奇, 幽泉滴瀝, 高柳叢童, 草閣柴扉掩映吞吐於烟雲杳露間, 極淋漓薈蔚之致, 乃謙翁中年最得意筆, 眞足寶玩, 偶得披賞於滾滾城塵中, 衰眸頓開, 安得入此中, 與憑欄吟眺者, 共榻對坐, 同享物外淸幽之樂, 董思白題輞川圖云, 此爲大忌人世之家具, 孰謂騾鐸馬通外, 更無活計. 癸巳小春. 豹菴題
	三釜淵圖	絹本水墨	59.9×36.9	미상	미상	雷霆鬪而日月昏者, 正謂此耶. 豹菴評
	百衲屛風	각종	다양	미상	미상	謙翁作畫, 埋筆成塚, 巨軸大障, 流傳滿人間, 草草數筆, 何足窺其一斑. 豹翁
필자 미상	雪竹圖	紙本淡彩	51.2×29.4	미상	壬午 1762	壬午臘訪權友遠卿於莞谷, 出示此兩幅, 時氷雪未融, 曉看萬木皆如瑤林, 對此畫, 宛若寫眞. 豹菴跋
필자 미상	風俗圖	미상	미상	미상	미상	驢過橋而水禽驚飛, 禽飛而過橋之驢亦驚, 驢背之客, 其愼之哉, 結構入微, 行筆精妙, 洵是畫苑佳作. 豹菴評

인보(印譜)

〈玄亭勝集〉

〈玄亭勝集〉

〈堪臥圖〉

〈七太夫人慶壽宴圖〉跋

〈武夷九曲圖〉

〈碧梧淸暑圖〉

'壽序'

『忝齋畫譜』

〈京口八景〉

〈京口八景〉(沈師正)

〈昭君出塞〉
(姜熙彦)

『姜豹菴眞蹟帖』

〈荔枝花盆圖〉

〈花鳥圖〉(沈師正)

〈米法山水〉

〈雪景山水〉

〈蘭〉

『豹玄聯畫帖』 4쪽

〈菊〉

〈山水·竹·蘭 병풍〉

〈扇面金泥山水圖〉

〈春景山水圖〉

〈四君子 병풍〉　　　　『楓嶽壯遊帖』

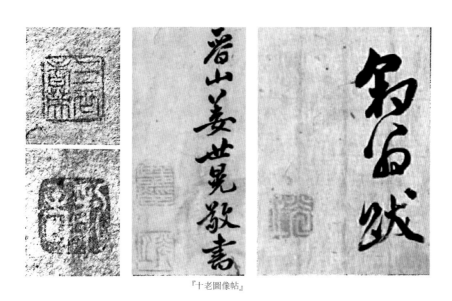

『十老圖像帖』

수결(手決)

手決 1

手決 2

手決 3

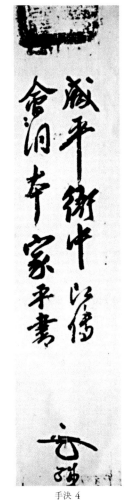

手決 4

참고문헌

1. 史書·文集·族譜·辭典類

(가) 史書類

『開城府誌』(19세기).

〈開城地圖〉(19세기).

『東國謚號』(19세기), 편자·시기 미상(奎章閣圖書 7041).

『新增東國輿地勝覽』(中宗 25[1530]), 古典刊行會, 서울: 東國文化社, 影印本, 1958.

『安山郡邑誌』(19세기)(奎章閣圖書 古 915. 12-An 8/s).

『雲觀先生案』(19세기)(奎章閣圖書 古大 5120).

『朝鮮王朝實錄』英祖實錄·正祖實錄, 서울: 國史編纂委員會, 影印本.

『淮陽郡邑誌』(19세기)(奎章閣圖書 10973).

(나) 文集類

姜世晃(正祖 16[1792]), 『豹菴遺稿』, 古典資料叢書 第二輯, 城南: 韓國精神文化研究院, 影印本, 1979.

金正喜(19세기), 『阮堂先生集』卷8.

朴 誾(18세기), 『挹翠軒遺稿』奎章閣圖書 第三, 1937.

朴趾源(18세기), 『국역 열하일기』, 고전국역총서 제19권, 서울: 민족문화추진회, 1982.

『書簡帖』(18세기), 姜氏宗家(姜泰雲氏)·姜弘善氏 소장.

申光洙(18세기), 『石北集』(奎章閣圖書 一簑古 819.54-Si61s).

申 緯(19세기), 『警修堂全藁』(奎章閣圖書 一簑古 819.55-Si62g).

柳慶種(18세기), 『海巖稿』第5·6·7卷, 서울: 柳承鳳氏 소장, 미간행.

李 瀷(18세기), 『星湖僿說』卷4.

_____(18세기), 『星湖先生全集』(下), 서울: 景仁文化社, 影印本, 1974.

李夏坤(18세기), 『頭陀草』, 미간행.

任希曾(19세기), 『懶癡齋遺稿』卷8, 개인 소장, 미간행.

鄭元容(19세기), 『經山集』卷19, 미간행.

趙榮祏(18세기), 『觀我齋稿』, 古典資料叢書 84~1, 城南: 韓國精神文化研究院, 影印本, 1984.

(다) 族譜

『陽川許氏族譜』.

『晋州姜氏族譜』.

『晋州柳氏族譜』.

『豊川任氏族譜』.

(라) 辭典類

金榮胤(1959), 『韓國書畫人名辭書』, 서울: 藝術春秋社.

諸橋轍(1956), 『大漢和辭典』, 東京: 大修館書店.

『中國畫家人名大辭典』(1971), 臺灣: 東方書店.

秦弘燮·崔淳雨(1981), 『韓國美術史年表』, 서울: 一志社.

『韓國人名大事典』(1967), 서울: 新丘文化社.

2. 畫譜·圖錄

(가) 畫譜

『芥子園畫傳』(17세기), 서울: 綾城出版社, 1980.

顧 炳(1603), 『顧氏畫譜』, 東京: 圖本總刊會 復刊本, 1916.

『唐詩畫譜』(연도 미상), 미간행, 柳承龍氏 소장.

『十竹齋畫譜』(17세기), 京都: 京都書院, 1977.

(나) 圖錄類

『澗松文華』第4卷(1973), 繪畫II 檀園(1), 第7卷(1974), 繪畫IV 玄齋, 第25卷(1983), 繪畫XV 朝鮮
　　　南宗畫, 서울: 韓國民族美術研究所.

『古書畫展示會圖錄』(1971), 서울: 明東畫廊.

德田富次郎(1936), 『朝鮮金剛山大觀』 사진첩, 江原: 德田寫眞館.

孟仁在(1985), 『人物畫』, 韓國의 美 20, 서울: 中央日報.

『文人畫粹編』第3卷(1979), 東京: 中央公論社.

米澤嘉圃·鶴田武良(1978), 『八大山人·揚州八怪』, 水墨美術大系 第11卷, 東京: 講談社.

『博物館圖錄』(1979), 서울: 서강대학교.

松下隆章·崔淳雨(1977), 『朝鮮の水墨畫』, 水墨美術大系 別卷第2, 東京: 講談社.

安輝濬(1980), 『山水畫』(上), 韓國의 美 11, 서울: 中央日報.

＿＿＿(1982), 『山水畫』(下), 韓國의 美 12, 서울: 中央日報.

『吳派畫九十年展』(1975), 中華民國: 國立故宮博物院.

『李朝繪畫』(1974), 서울: 知識産業社.

任昌淳(1975), 『書藝』, 韓國美術全集 第11卷, 서울: 同和出版公社.

＿＿＿(1981), 『書藝』, 韓國의 美 6, 서울: 中央日報.

鄭良謨(1985), 『檀園 金弘道』, 韓國의 美 21, 서울: 中央日報.

＿＿＿(1985), 『花鳥四君子』, 韓國의 美 18, 서울: 中央日報.

『朝鮮古蹟圖譜』第14冊(1934), 京城: 朝鮮總督府.

崔淳雨(1980), 『韓國繪畫』, 서울: 陶山文化社.

『韓國肖像畫』(1979), 國立中央博物館所藏 朝鮮時代肖像畫特別展, 서울: 國立中央博物館.

『韓國繪畫』(1972), 韓國名畫近五百年展圖錄, 서울: 國立中央博物館.

『韓國繪畫』—國立中央博物館所藏未公開繪畫特別展(1977), 서울: 國立中央博物館.

『湖巖美術館圖錄』(1982), 龍仁: 湖巖美術館.

James Cahill(1976), *Hills Beyond a River: Chinese Painting of the Yüan Dynasty 1279~1368*, New York: Weatherhill.

Osvald Sirén(1956), *Chinese Painting: Leading Masters and Principles*, London: The Ronald Press Company, Vol.Ⅵ.

3. 著書·論文類

(가) 著書類

姜希顔(15세기), 『養花小錄』, 李炳薰(譯), 서울: 乙酉文化社, 1973.

高裕燮(1940), 『韓國美術史論叢』, 서울: 通文館, 1965.

『槿墨』下卷, 서울: 成均館大學校.

金永上(1958), 『서울명소고적』, 서울: 서울특별시사편찬위원회.

金元龍(1973), 『韓國美術小史』, 서울: 三星文化財團.

金澤榮(1980), 『申紫霞詩集』, 서울: 景文社.

『내고장 傳統文化』(1985), 京畿: 京畿道半月地區出張所.

藤塚鄰(1975), 『淸朝文化東傳の硏究』, 東京: 國書刊行會.

安輝濬(1980), 『韓國繪畫史』, 서울: 一志社.

吳世昌(1917), 『槿域書畫徵』, 서울: 學文閣, 1970.

_____(20세기), 『朝鮮人物號譜』.

劉復烈(1969), 『韓國繪畫大觀』, 서울: 文敎院.

李基白(1978), 『韓國史新論』, 서울: 一潮閣.

李東洲(1972), 『韓國繪畫小史』, 서울: 瑞文堂.

_____(1974), 『日本 속의 韓畫』, 서울: 瑞文堂.

_____(1975), 『우리나라의 옛그림』, 서울: 博英社.

張志淵(20세기), 『震彙續攷』, 東洋學叢書 第8輯, 『張志淵全書』, 影印本.

趙善美(1983), 『韓國의 肖像畫』, 서울: 悅話堂.

韓沽劤(1980), 『星湖李瀷硏究』, 서울: 서울大學校出版部.

(나) 論文類

金敬子(1983), 「豹菴姜世晃硏究」, 梨大大學院碩士論文.

金瓜丁(1976), 「姜豹菴自叙傳」, 「姜豹菴傳」, 서울: 『讀書新聞』, 第179~83, 285號.

金起弘(1983), 「玄齋 沈師正의 南宗畫風」, 『澗松文華』第25卷, pp. 41~54.

吉田宏志(1977), 「李朝の水墨畫: その中國畫受容の一局面」, 『古美術』第52號, 東京: 三彩社.

朴銀順(1984), 「17·18世紀朝鮮王朝時代의 神仙圖硏究」, 弘益大學校碩士論文.

裵貞龍(1978), 「豹菴 姜世晃의 山水畫硏究」, 『考古美術』第138·139卷, pp. 143~151.

邊英燮(1983), 「18세기 畫家 李昉運과 그의 畫風」, 『梨花史學硏究』第13·14合輯, pp. 95~115.

安輝濬(1975), 「美術의 새 傾向」, 『韓國史』第14卷, 서울: 國史編纂委員會.

_____(1977),「朝鮮王朝後期繪畫의 新動向」,『考古美術』第134卷.

_____(1985),「韓國風俗畵의 發達」,『風俗畵』, 서울: 中央日報.

李成美(1985),「四君子의 象徵性과 그 歷史的 展開」,『花鳥四君子』, 서울: 中央日報.

李泰浩(1981),「眞宰 金允謙의 眞景山水」,『考古美術』第152卷.

_____(1983),「謙齋 鄭敾의 家系와 生涯」,『梨花史學研究』第13·14合輯, pp. 83~90.

任昌淳(1981),「韓國書藝概觀」,『書藝』, 서울: 中央日報.

_____(1985),「韓國의 書藝」,『書藝』, 韓國美術全集 11, 서울: 同和出版公社.

鄭良謨(1973),「朝鮮前期의 畵論」,『山水畵』(上), 서울: 中央日報, 1980.

鄭玉子(1978),「朝鮮後期의 '文風'과 委巷文學」,『韓國史論』第4卷.

_____(1981),「詩社를 통해서 본 朝鮮末期 中人層」,『韓㳓劤博士停年紀念史學論叢』, 서울: 知識産業社.

崔淳雨(1970),「豹菴姜世晃」,『박물관 뉴우스』第2號.

_____(1971),「姜豹菴」,『考古美術』第110號, pp. 8~10.

_____(1979),「豹菴稿의 繪畫史的 意義」,『豹菴遺稿』, 城南: 韓國精神文化研究院, pp. 19~28.

崔淳姬(1979),「豹菴遺稿解題」,『豹菴遺稿』, 城南: 韓國精神文化研究院, pp. 29~45.

洪善杓(1982),「朝鮮後期의 繪畫觀」,『山水畵』(下), 서울: 中央日報.

_____(1985),「朝鮮時代 風俗畵發達의 理念的 背景」,『風俗畵』, 서울: 中央日報.

Susan Cox(1973), "An Unusual Album by a Korean Painter Kang Se-whang," *Oriental Art*, Vol.XIX, No.2, Summer, 1973.

도판목록

도 72-1 　姜世晃, 『第二豹玄帖』, 〈月梅圖〉, 紙本淡彩, 26.1×18.3cm, 국립중앙박물관

도 72-2 　『第二豹玄帖』, 〈枯木竹石圖〉

도 72-3 　『第二豹玄帖』, 〈石榴圖〉

도 72-4 　『第二豹玄帖』, 〈荔枝圖〉

도 72-5 　『第二豹玄帖』, 〈榴鳥圖〉

도 72-6 　『第二豹玄帖』, 〈荔枝圖〉

도 73-1 　姜世晃, 〈松石圖〉, 1786, 紙本淡彩, 98.5×50cm, 국립중앙박물관

도 73-2 　〈枯木竹石圖〉

도 73-3 　강세황 수택본 『唐詩畫譜』, 〈木石野竹〉

도 74-1 　姜世晃, 〈扇面枯木竹石圖〉, 1784, 紙本水墨, 26.2×70cm, 국립중앙박물관

도 74-2 　〈扇面枯木竹石圖〉, 21.8×55.5cm

도 74-3 　〈扇面枯木竹石圖〉, 26.6×70cm

도 75 　文徵明, 〈古栢竹石圖〉, 明, 16.3×44.6cm, 中國台北故宮博物院

도 76 　傳 姜世晃·金弘道 合作, 〈猛虎圖〉, 絹本淡彩, 90.4×43.8cm, 삼성미술관 리움

도 77 　姜世晃, 楼菴 서명 〈蓮花圖〉, 紙本淡彩, 38×28.9cm, 개인 소장

도 78 　姜世晃, 〈石榴圖〉, 1785년 이후, 紙本水墨, 25×28cm, 서강대학교박물관

도 79 　姜世晃, 〈荔枝花盆圖〉, 1759, 麻本淡彩, 20.2×14.4cm

도 80 　『十竹齋畫譜』果譜, 〈荔枝〉

도 81 　『芥子園畫傳』草蟲花卉譜, 〈鳳仙花〉

도 82 　姜世晃, 〈靜物〉, 紙本淡彩, 65.5×30cm, 姜周鎭 소장

도 83 　姜世晃, 〈臨二王帖〉, 1759, 19×23.7cm, 柳承龍 소장

도 84 　姜世晃, 〈董其昌臨前人名迹跋〉, 1761, 25×346cm(전체), 25×92cm(跋), 申孝忠 소장

도 85 　姜世晃, 『南窓書帖』跋, 1778, 38.2×25.4cm, 柳承龍 소장

도 86 　姜世晃, 〈詩〉, 26.5×32.2cm, 개인 소장

도 87 　姜世晃, 〈祭義屛〉, 1781, 絹本墨書, 117×51cm, 국립중앙박물관

도 88 　姜世晃, 金弘道 〈西園雅集圖 병풍〉 跋, 1778, 122.5×300.6cm(전체), 국립중앙박물관

도 89-1 　姜世晃, 〈玄亭勝集圖〉題字, 1747, 35×51.8cm(전체), 柳承鳳 소장

도 89-2 　姜世晃, 〈堪臥圖〉題字, 1748, 32.7×318.5cm(전체), 개인 소장

도 90 　姜世晃, 〈浣花草堂圖〉跋, 1756, 8.2×196cm, 姜永善 소장(중간 일부분 생략)

도 91 　姜世晃, 〈大字八曲屛〉, 각 110.5×45.7cm, 宗家 姜泰雲 소장

도 92 　姜世晃, 『姜豹菴眞蹟帖』, 〈隸書〉, 1766, 개인 소장

도 93 　姜世晃, 『姜豹菴眞蹟帖』, 篆書 〈杏下〉, 개인 소장

도 94 　姜世晃, 〈江南春〉, 沈師正 〈江南春意圖〉題字

도 95 　鄭敾, 〈夏景山水圖〉, 絹本水墨, 177.9×97.3cm, 姜世晃 跋, 국립중앙박물관

도 95-1 　姜世晃, 鄭敾 〈夏景山水圖〉跋, 1773

도 96 　鄭敾, 〈三釜淵〉, 絹本水墨, 59.9×36.9cm, 姜世晃 評, 개인 소장

도 96-1 　姜世晃, 鄭敾 〈三釜淵〉評

도 97 　姜世晃, 鄭敾 〈百衲屛風〉跋, 27.7×22.1cm, 고려대학교박물관

도 98 　鄭敾, 〈百衲屛風〉 소재, 〈龜潭〉, 絹本水墨, 27×20.5cm, 고려대학교박물관

도 99-1 　趙榮祏, 〈漁船圖〉, 1733, 紙本淡彩, 31.3×43.4cm, 姜世晃 評, 국립중앙박물관

도 99-1′ 　姜世晃, 趙榮祏 〈漁船圖〉評, 1781

도 99-2 　趙榮祏, 〈出帆圖〉, 1733, 紙本淡彩, 31.5×43.7cm, 姜世晃 評, 국립중앙박물관

도 99-2′ 　姜世晃, 趙榮祏 〈出帆圖〉評, 1781

도 100 　金斗樑, 〈高士夢龍圖〉, 紙本水墨, 30.6×26.1cm, 姜世晃 評, 이병직 소장

도 101 　金斗樑, 〈牧童午睡〉, 紙本淡彩, 31×51cm, 姜世晃 評, 평양 조선미술박물관

도 102 　卞相璧, 〈雌雄鷄將雛〉, 紙本彩色, 30×46cm, 姜世晃 評, 간송미술관

도 103 　金仁寬, 〈魚圖〉, 紙本淡彩, 27.8×39.2cm, 姜世晃 評, 국립중앙박물관

도 104-1 　필자 미상, 〈雪竹圖〉, 紙本淡彩, 51.2×29.4cm, 姜世晃 評, 국립중앙박물관

도 104-1′ 　姜世晃, 〈雪竹圖〉評

도 104-2 　필자 미상, 〈羊圖〉, 紙本水墨, 20×22.7cm, 국립중앙박물관

찾아보기

讚